| 천 개의 미술에서 천 가지 예술을 보다 |

1000개의 그림
1000가지 공감

천 개의 미술에서 천 가지 예술을 보다

1000개의 그림
1000가지 공감

이경아 엮음

아이템하우스

1000개의 미술에서 1000가지 예술을 보다

미술은 아름다움을 보는 기술

미술(美術)은 아름다움을 보는 기술이다. 그래서 1000개의 미술엔 1000가지 아름다움을 보는 다채로운 우주가 있다. 이 한 권의 책 속엔 서양 미술의 역사와 사조, 화가와 시대를 아우르는 사랑과 고통의 혼으로 빚은 아름다운 우주가 담겨 있다. 그 다채로운 세계로 들어가는 문은 자신만의 심미안(審美眼)과 가치관, 감성의 조응에 따라 천차만별의 매혹적인 아름다운 감상의 시간들로 자리매김 될 것이다.

이 한 상의 잘 차려진 1000개의 반찬은 시대와 사회의 변화에 따라 때로는 영웅적으로, 어떨 땐 인간적으로, 대부분 예술적으로, 그러다가 가끔은 아픈 사회의 모습으로 달고 쓰고 맵고 짜고 떫은 오만 가지 감성의 맛을 보여준다.

1000가지 아름다움을 재미있게 감상하는 방법

《천 개의 그림 천 가지 공감》엔 176명의 서양미술을 대표하는 화가들의 1000편의 그림이 각 사조별로 다채로운 미의 향연을 펼치고 있다. 한마디로 1000가지의 색채와 1000가지 화법(畫法), 1000가지 미술의 스토리텔링을 한 권에 모아 저마다의 이야기를 펼쳐내고 있어 그 속에서 나만의 진주를 캐기가 여간 어려운 게 아니다. 그래도 이 책 한 권이면 중요한 미술 화법에서 당대를 대표하는 고전 명작, 주요한 미술사조의 변천까지 일목요연하게 정리하고 맥을 짚기에 이보다 더 좋은 방법은 없을 것이다. 보다 효과적이고 흥미롭게 나만의 즐거운 미술 감상법으로 그 도저한 미술의 바다를 저어 간다면 자신만의 훌륭한 안성맞춤 '서양 미술 즐기기'가 될 수 있을 것이다.

이쯤에서 나만의 감상법으로 1000가지 예술세계를 흥미롭게 감상할 수 있는 몇 가지 미술 감상 독법을 소개해본다.

첫째, 서양 미술사의 사조 순으로 명화들을 일별해 감상하는 법이다. 이는 가장 일반적인 서양 미술 감상법이다.

미술사에서 근대적 미술화법이 등장한 시기는 르네상스 미술이다. 이때는 명암대조법이나 원근법, 단축법, 스푸마토 화법 등이 등장해 우리가 아는 서양 미술의 토대를 이룬 시기였다. 조토 디 본도네에서 시작된 르네상스 미술은 15세기 피렌체를 중심으로 보티첼리, 만테냐, 16세기에는 로마, 밀라노, 베네치아 등지에서 미켈란젤로, 라파엘로, 레오나르도 다 빈치에 이르는 세계 미술의 별들의 아우라로 빛났다.

이후 바로크 미술에 와서 르네상스 미술의 진일보한 기술에 웅장한 스케일과 화려한 장식, 연극적인 스펙터클이 가미돼 감성적이고 남성적인 미술세계가 주류를 이루었다. 이 시기에 이르러 비로소 서양 미술은 독일 미술, 프랑스 미술, 네덜란드 미술 같은 민족 미술이 형성되게 된다.

이어서 남성적인 바로크 미술에 더해 화려하면서도 밝고 경쾌한 베르사유 궁전의 관능적인 미술세계가 주를 이루는 로코코 미술이 성행하게 된다. 그 후로 바로크와 로코코에 대한 반발로 프랑스 혁명 이후의 계몽정신을 구현한 신고전주의 미술이 성행한다. 이후 계몽주의와 신고전주의 미술에 반대하여 개인의 자유로운 감정을 표현한 낭만주의 미술이 나오고 이후 낭만주의의 주관적 성향을 탈피하고 객관적이고 사회현실 자각에 이르는 사실주의 미술이 등장한다. 이후 19세기 프랑스의 바르비종 화파가 퐁텐블로의 숲에서 자연을 묘사한 풍경화가 주를 이룬 자연주의 미술이 성행했고, 자연주의 미술에 더해 인상적인 자연의 순간을 잘 포착해낸 인상주의가 유럽 미술계를 주도한다.

이처럼 시대적인 미술 사조의 특징을 따라 미술작품을 일별해보면 자연스럽게 서양 미술의 거대한 광맥이 한눈에 보일 수 있다.

둘째, 내가 좋아하는 화가의 사상적 변천의 흐름을 짚어보는 방식의 감상법이다.

가령 테오도르 루소나 카미유 코로, 도비니 같은 자연주의 화가들의 작품을 통해서 자연을 바라보는 관점이 어떻게 변하게 되는지를 비교 감상한다거나 빈센트 반 고흐의 초기작에서 후기작으로 가면서 변화하는 미술경향의 차이를 색감과 소재, 화법 등으로 더 세분화해 비교 감상하는 방법도 좋은 감상법이 될 수 있다.

한 화가의 미술사적 변용(變容)이 두드러진 화가들로는 폴 세잔, 폴 고갱, 구스타프 클림트, 피카소, 렘브란트, 니콜라 푸생 등을 들 수 있을 것이다. 이 화가들의 작품들을 초기부터 시대 순으로 일별해서 감상해 보면 화가의 화풍이 시대와 사회의 여건에 따라 얼마나 큰 차이를 보이는지를 제대로 이해할 수 있게 된다.

셋째, 내 마음이 가닿는 미술품 위주로 일정 주제별로 묶어서 감상하는 방법이다.

무엇보다 미술은 자신이 좋아하고 즐기는 그림을 중점적으로 감상하는 것이 가장 즐겁게 미술을 감상하는 방법이 될 수 있다.

자신에게 와 닿는 미술의 주제가 '명상과 성찰'에 관한 것이라면 책 속에서 라 투르의 〈참회하는 막달라 마리아〉나 〈막달라 마리아의 회개〉, 귀도 레니의 〈베아트리체 첸치의 초상〉, 다비드 프리드리히의 〈안개 바다 위의 방랑자〉, 〈해변의 수도사〉, 프레데릭 왓츠의 〈희망〉, 시슬레의 〈쉬렌의 센 강〉, 밀레의 〈만종〉, 카미유 코로의 〈빌 다브레의 추억〉 하메르스회의 〈휴식〉 같은 작품들이 좋은 명상 성찰 그림이 될 수 있을 것이다.

순수한 자연의 아름다움에 매료되고 싶다면 퐁텐블로 숲의 바르비종의 일곱 별 들의 작품이나 인상주의 화가의 찰나의 자연을 포착해 그린 자연주의 인상파 그림도 제격일 것이다. 데오도르 루소, 밀레, 도비니, 카미유 코로, 쥘 뒤프레, 카미유 피사로, 알프레드 시슬레의 순수한 자연을 화폭에 담은 그림들이 여러분을 순수한 자연의 세계로 안내해 줄 것이다.

고단한 삶을 살아내는 서민의 애환을 중심으로 작품을 감상하고 싶다면 마네의 〈폴리 베르제르의 술집〉이나 드가의 〈압생트를 마시는 사람〉, 도미에의 〈세탁부〉같은 작품을 감상하면 좋다. 여기서 한 걸음 더 나아가 어두운 사회의 이면을 비추는 거울 같은 작품들을 일별하고 싶다면 오거스터스 멀레디의 〈보살핌을 받지 못한 아이들〉을 비롯한 일련의 작품들을 감상해도 좋을 것이다.

이밖에도 서양 사람들의 일상의 모습을 찾아보고 싶다면 가르파레 트라베르시의 〈잠든 소녀를 놀리다〉를 비롯한 일련의 작품들이나 장 크뤼즈의 〈술에 취한 구두 수선공〉, 〈벌 받는 아이〉, 〈조용히 해〉 등의 작품들, 시메옹 샤르댕, 얀 스틴, 베르메르, 피테르 데 호흐 등의 바로크 시대 네덜란드 화가들의 작품이 좋은 감상이 될 수 있을 것이다.

여기에 목가적인 농촌풍경이나 농부들의 인간적인 삶을 중심으로 감상하고 싶다면 밀레의 〈감자 심는 사람〉과 〈키질하는 사람〉과 같은 농촌에서 일하는 사람들의 작품들이나 도비니의 〈추수〉, 피사로의 〈에라니의 건초 수확〉, 〈밭 태우기〉, 르냉의 〈우유 파는 농부의 가족〉, 브뤼헐의 〈농가의 결혼〉, 〈추수하는 사람들〉이 제격이다.

사랑하는 사람과의 가슴 뛰는 행복한 순간을 담은 그림을 감상하고 싶다면 클림트의 〈키스〉나 프레데릭 레이턴의 〈화가의 신혼〉, 피카소의 〈꿈〉, 모딜리아니의 〈큰 모자를 쓴 잔 에뷔테른〉, 마르크 샤갈의 〈생일〉에서 아름다운 한 순간을 시각적으로 느낄 수 있을 것이다.

마지막으로 화가의 연인이나 사교계 유명인, 여류화가들의 작품세계만을 따로 감상하고 싶다면 베르트 모리조의 〈제비꽃 장식을 한 베르트 모리조〉나 에바 곤잘레스의 〈잠에서 깨어남〉, 제임스 티소의 〈캐서린 뉴턴의 초상〉, 사교계 스타였던 메리 카사트의 일련의 작품들, 모네의 연인이었던

카미유 동시외가 모델로 등장한 〈파라솔을 든 여인〉이나 〈아르장퇴유의 양귀비 꽃〉도 좋은 그림이 될 것이다.

여기에 서양 미술계의 주요 화가로 활동했던 젠틸레스키, 마리 보뇌르, 엘리자베스 르 브룅의 일련의 작품들을 감상해보는 것도 훌륭한 미술 감상법이 될 것이다.

넷째, 미술사의 흐름을 바꿔놓은 당대의 문제작을 중심으로 미술사의 흐름을 짚어보는 방식이다.

르네상스 미술의 시작을 알렸던 조토 디 본도네의 〈유다의 키스〉나 원근법으로 처음 그린 〈성삼위일체〉, 르네상스 최고의 걸작으로 평가받는 레오나르도 다 빈치의 〈모나리자〉나 미켈란젤로의 〈천지창조〉 같은 불후의 명작을 따로 뽑아 감상한다. 또한 바로크 미술의 시작을 알렸던 카라바조의 〈매장〉을 보거나 역동적인 남성성을 화폭에 담았던 루벤스의 〈에우키포스 딸들의 납치〉를 감상하며 바로크 미술의 특징을 일별하는 식이다. 여기에 더해 낭만주의 미술의 특성을 그대로 표현한 들라크루아의 〈민중을 이끄는 자유의 여신〉이나 '인상파'란 명칭을 처음 얻게 되는 모네의 〈인상, 일출〉, 자연주의 미술의 시대를 연 루소의 〈자작나무 아래, 저녁〉 등 각 사조를 대표하는 문제적 작품을 중심으로 서양미술사를 일별하다 보면 선택과 집중을 통해 강렬하게 서양 미술이 나에게 다가올 수 있다.

다섯째, 한 주제를 놓고 각각의 사조에 따라 다르게 해석되는 미술품을 비교해서 감상하는 법이다.

르네상스 미술까지의 서양 미술은 그대로 종교미술의 시대였다. 따라서 이 시대의 주요 그림 소재는 그리스도의 고난의 삶과 부활, 성모 마리아를 비롯한 열두 제자들의 행적이 주로 그려졌다. 이런 사조는 르네상스 미술에서 바로크 미술까지 주를 이루는 미술양식이었다. 그러다가 바로크 미술부터 심심찮게 그리스 로마 시대의 신화적 인물들의 신화스토리가 작품의 주요 단골소재로 떠올랐다. 이 중에서도 화가들에게 가장 많이 언급됐던 신화인물들은 에로스와 푸시케, 오이디푸스와 스핑크스, 페르세우스와 안드로메다, 비너스, 다나에, 제피로스, 파리스와 헬레네, 아이네이아스, 아폴론과 다프네 등이었다. 이 인물들은 시대의 필요에 따라 르네상스식 인물과 신고전주의 인물이 서로 다른 메시지로 형상화되었다.

또한 성경의 인물 중엔 유독 유디트에 관련된 그림들이 많이 등장한다. 대표적인 사례가 젠틸레스키의 '홀로페르네스의 목을 치는 유디트'와 크림트의 '유디트'는 전혀 다른 성격으로 형상화되고 있다는 점이다.

그밖에도 낭만주의 미술과 신고전주의 미술에서 가장 많이 언급되는 인물은 나폴레옹이다. 이는 그의 초상화와 주요 전투장면, 황후 조세핀에 이르기까지 당대의 선전 용도에 따라 다양하게 변주돼 비슷한 듯 다른 나폴레옹 스토리가 미술작품으로 다양하게 만들어졌다.

이처럼 각 시대의 미술사조와 당대 사회의 요구에 따른 동일인물의 각기 다른 미술적 해석을 비

교해 감상하는 것도 색다른 관점으로 미술을 감상하는 꽤 의미 있는 감상법이 될 수 있다.

그림, 아는 만큼 보이고, 느끼는 만큼 성찰한다

그림 속에는 내가 닿고 싶은 다양한 내면의 표정이 숨어 있다. 그 표정을 알아채는 데는 그만큼 느낌과 성찰과 사유의 시간이 필요하다. 무엇보다 그림 속 내면의 표정을 찾아가는 감성 여행은 다채로운 느낌의 나를 찾아가는 길이다. 그래서 이 책 속 나만의 숨겨진 명화를 찾아내는 수고는 그 자체로 현명하게 이 책을 활용하는 지름길이다. 그것이 렘브란트의 〈유대인 신부〉가 됐든, 장 푸케의 〈믈랭의 성모 마리아〉였든, 유스타쉬 쉬외르의 〈온유함〉이었든, 카미유 피사로의 〈눈 내린 루브시엔느〉가 됐든 간에 나만의 그림 한 점을 찾을 수 있었다면 이 책의 가치는 그것만으로도 충분한 값어치를 할 것이다.

《천 개의 그림 천 가지 공감》엔 우리가 알고 싶었던 미술의 숨겨진 이야기도 있고, 그림 속에 숨겨진 사연도 있다. 책 속엔 갤러리 벽에 걸린 채, 때로는 위풍당당하게, 때로는 고상하고 우아하게 소리 없는 미소를 짓고 있는 그 그림들에게 "무슨 사연으로 태어나서 그곳에 걸려 있냐?"고 되묻는 독자들의 호기심에 답하는 천 가지 답변이 꾹꾹 눌러 담겨 있다.

그림을 안다는 것은 새로운 아름다움의 세계로 들어가는 즐거운 감성의 내비게이션이다. 그 세계는 처음엔 무척 낯설고 어려운 문일 수 있지만, 한두 번 그 문을 열어젖히고 더 깊은 문 안으로 들어가면 매혹적이고 감미로운 아름다움의 세계가 격렬하게 나를 반길 것이다. 그래서 삶이 힘들고 고단할 때, 불안하고 우울한 감정의 늪에서 헤어나지 못할 때, 그림 속으로 기쁘게 빠져들면 그림은 인생의 의미와 가치를 일깨워주고, 평화롭고 편안한 감성의 생기를 북돋아 줄 것이다. 그 감성의 에너지가 우리를 두근거리며 가슴 뛰는 삶을 살 수 있게 하는 자양분이 되게 할 것이다.

| 차례 |

머리말_006

◆자연주의 미술

테오도르 루소
001. 자작 나무 아래, 저녁_026
002. 퐁텐블로 강 유역_027
003. 숲속의 일몰_027
004. 바르비종 풍경_027
005. 아프르몽의 참나무 무리_028
006. 늦가을_028
007. 퐁텐블루 숲의 길, 폭풍치는 풍경_028
008. 릴 아담, 숲속의 길_029

장 프랑수아 밀레
009. 씨뿌리는 사람_031
010. 양치는 소녀와 양떼_031
011. 봄_031
012. 감자 심는 사람_032
013. 건초를 묶는 사람들_032
014. 낮잠_032
015. 이삭 줍는 여인들_033
016. 음식_034
017. 오베르뉴 지방의 염소지기_034
018. 키질하는 사람_034
019. 만종_035

샤를 프랑수아 도비니
020. 우아즈의 여름 아침_036
021. 루앙 강변_037
022. 캄파냐 풍경_037
023. 6월의 들판_038
024. 강둑의 빨래 하는 여인들_038
025. 추수_039
026. 바다_039

콩스탕 트루아용
027. 시장가는 길_040
028. 아침 풍경, 일하러 나가는 황소 떼_041
029. 개 옆에 멈춘 사냥꾼_041

카미유 코로
030. 모르트 퐁텐의 기억_042
031. 돌풍_043
032. 빌 다브레, 연못_043
033. 저녁, 정박하는 뱃사공_043
034. 호메로스와 목자들_044
035. 카스텔강돌포의 추억_044
036. 숲 속 빈터, 빌 다브레의 추억_044
037. 오르페우스와 에우리디케_045

쥘 뒤프레
038. 늙은 참나무_046
039. 웅덩이가 있는 풍경_047
040. 가을_047
041. 참나무_047

나르시스 디아즈 드 라 페나
042. 숲의 오달리스크_048
043. 목욕하는 다이애나_048
044. 앵무새를 가진 여자_049
045. 덤불에서 목욕하는 여인_049
046. 숲속의 목욕_050

◆인상주의 미술

에두아르 마네
047. 풀밭 위의 점심_052
048. 빨래하는 여인_053
049. 피리부는 소년_053
050. 올랭피아_054
051. 독서_054
052. 폴리 베르제르의 술집_054
053. 나나_055
054. 마네의 정물화_055

에드가 드가
055. 더 스타_057
056. 듀 댄스_057
057. 발레 수업_057
058. 다림질 하는 여인_058
059. 압생트를 마시는 사람_058
060. 개의 노래를 부르는 콩세르의 가수_058
061. 거울 앞에서_059

베르트 모리조
062. 요람_060

063. 화장하고 있는 여자_061
064. 제비꽃 장식을 한 베르트 모리조_061

에바 곤잘레스
065. 잠에서 깨어남_062
066. 이탈리안 극장의 특석_063
067. 에바 곤잘레스의 자화상_063

메리 카사트
068. 머리를 매만지는 소녀_065
069. 극장의 메리 카사트_065
070. 극장의 리디아 카사트_065

클로드 모네
071. 파라솔을 든 여인_066
072. 인상, 일출_067
073. 봄날_067
074. 푸르빌 절벽에서의 산책_067
075. 에트르타의 일몰_068
076. 건초더미_068
077. 아르장퇴유의 양귀비 꽃_068
078. 포플러_069
079. 수련_069

피에르 오귀스트 르누아르
080. 물랭 드 라 갈레트의 무도회_070
081. 독서하는 여인_071
082. 피아노 치는 소녀들_071
083. 두 자매_071
084. 시골의 무도회_072
085. 도시의 무도회_072
086. 장미와 함께 있는 금발 소녀_073
087. 목욕하는 여인들_073
088. 긴 머리의 목욕하는 여인_073

카미유 피사로
089. 몽마르트 대로, 오후 햇살_074
090. 밭 태우기_075
091. 루브시엔느의 길_075
092. 에라니의 건초 수확_075

외젠 부댕
093. 트루빌의 해안_076
094. 프라스카티의 돌풍_077
095. 도빌 항구_077

알프레드 시슬레
096. 봄, 사시나무와 아카시아_078
097. 쉬렌의 센 강_079
098. 루브시엔느, 미코트의 오솔길_079
099. 봄의 숲 가장자리_079

100. 눈 내린 루브시엔느_081
101. 망트의 길_081
102. 눈 내린 마를리의 슈닐 광장_081

프레데리크 바지유
103. 화장_082
104. 가족 모임_083
105. 바지유의 아틀리에_083

귀스타브 카유보트
106. 비 오는 파리 거리_084
107. 카누_085
108. 대패질하는 사람들_085

제임스 티소
109. 10월_087
110. 캐서린 뉴턴의 초상_087
111. 환영회_087

조르주 쇠라
112. 그랑드자트 섬의 일요일 오후_088
113. 아스니에르의 물놀이_089
114. 서커스_089

폴 시냐크
115. 우물가의 여인들_091
116. 페네옹의 초상_091
117. 우산을 쓴 여인_091

폴 세잔
118. 사과와 오렌지가 있는 정물_092
119. 커다란 소나무와 생트 빅투아르 산_093
120. 목욕하는 사람들_093
121. 카드놀이 하는 사람_093

샤를 코테
122. 오페라-코미크의 객석_095
123. 베네치아 전경_095
124. 바닷가 마을의 고통_095

폴 고갱
125. 황색의 그리스도_097
126. 황색 그리스도가 있는 자화상_097
127. 언제 결혼하니?_097
128. 망고꽃을 든 두 타히티 여인_098
129. 타이티의 여인들_098
130. 신의 날_098
131. 우리는 어디서 와서 어디로 가는가?_099
132. 마리아를 경배하며_099

빈센트 반 고흐
133. 별이 빛나는 밤_100
134. 감자 먹는 사람들_101
135. 아를의 고흐 침실_101
136. 붉은 포도밭_101
137. 삼나무가 있는 밀밭_102
138. 아를의 별이 빛나는 밤_102
139. 노란 집_102
140. 아를의 포룸 광장의 카페 테라스_103
141. 해바라기_103
142. 까마귀가 있는 밀밭_104
143. 파이프를 물고 귀에 붕대를 한 자화상_104
144. 붓꽃_105
145. 추수_105
146. 꽃 피는 아몬드 나무_105

앙리 드 툴루즈 로트렉
147. 물랭 루즈에서의 춤_106
148. 물랭 루즈 – 라 굴뤼_107
149. 홀로 있는 여인_107
150. 침대에서 키스_107
151. 세탁부(로자 라 루즈)_108
152. 물랭 루즈_108
153. 의료검진_108
154. 검은 모피 목도리를 두른 여인_110
155. 화장_110

◆**사실주의 미술**

귀스타브 쿠르베
156. 돌을 깨는 사람들_112
157. 절망에 빠진 남자(자화상)_112
158. 오르낭의 매장_113
159. 화가의 작업실_113
160. 폭풍우 후의 에트르타 절벽_114
161. 부상 당한 남자_114
162. 안녕하세요 쿠르베씨_115

마리 로잘리 보뇌르
163. 고원의 양치기_116
164. 니베르네에서의 경작_117
165. 말 시장_117

오노레 도미에
166. 세탁부_118
167. 삼등 객차_119
168. 이등 객차_119
169. 일등 객차_119
170. 크리스팽과 스카팽_120
171. 트랑스노냉 거리의 1834년 4월 15일_120
172. 가르강 튀아_120

173. 서른다섯 명의 표정_121
174. 멜로드라마_121

카룰루스 뒤랑
175. 장갑 낀 여인_123
176. 환자_123
177. 키스_123

쥘 아돌프 애메 루이 브르통
178. 아르투아 지방의 밀 밭에서의 은총_124
179. 종달새의 노래_124
180. 이삭줍고 돌아오는 여인들_125
181. 양치기 처녀의 별_125

앙리 팡탱 라투르
182. 뒤부르그 가족_126
183. 들라크루아에게 보내는 경의_127
184. 바티뇰 아틀리에_127
185. 라인의 황금 제1장_129
186. 밤_129
187. 수선화와 튤립_130
188. 꽃과 과일_131
189. 유리잔의 장미_131
190. 국화_131

조지 클라우슨
191. 봄날의 아침, 하버스톡 힐_132
192. 문 앞의 소녀_133
193. 휴식_133
194. 저녁의 노래_134

◆**상징주의 미술**

귀스타브 모로
195. 오이디푸스와 스핑크스_137
196. 갈라테이아_137
197. 프로메테우스_138
198. 어부들에게 나타나는 비너스_138
199. 페르세우스와 안드로메다_138
200. 출현_139

오딜롱 르동
201. 웃음 짓는 거미_141
202. 울고 있는 거미_141
203. 무한대로 여행하는 이상한 풍선과 같은 눈_141
204. 감은 눈_142
205. 비너스의 탄생_142
206. 붉은 배_142
207. 페이레르바데의 길_143
208. 키클롭스_143

구스타프 클림트
209. 다나에__144
210. 유디트__145
211. 꽃이 있는 농장 정원__145
212. 물뱀__146
213. 죽음과 삶__146
214. 키스__147

빌헬름 하메르스회
215. 휴식__148
216. 햇살 혹은 햇빛__149
217. 책 읽는 여인__149

피에르 퓌뷔 드 샤반
218. 바닷가의 소녀들__151
219. 희망의 여신 1__151
220. 희망의 여신 2__151
221. 젊은 어머니__152
222. 여름__152
223. 꿈__152
224. 비둘기__153
225. 풍선__153

외젠 카리에르
226. 아픈 아이__154
227. 명상__155
228. 그녀의 어머니 키스__155
229. 잠__155

아르놀트 뵈클린
230. 죽음의 섬__156
231. 그리스도를 애도하는 막달레나__157
232. 오디세우스와 칼립소__157

프란츠 폰 슈투크
233. 원죄__159
234. 스핑크스의 키스__159
235. 키르케__150

펠릭스 발로통
236. 공원에서 공을 가지고 놀고 있는 아이__160
237. 안락의자에 앉은 여인__160
238. 여자의 뒷모습이 보이는 실내__161
239. 꽃다발이 있는 정물__161
240. 저녁식사, 램프가 있는 풍경__161
241. 흑과 백__162

◆ **빅토리아조 미술**

프레데릭 레이턴
242. 불 타오르는 6월__164

243. 화가의 신혼__165
244. 페르세우스와 안드로메다__165
245. 오르페우스와 에우리디케__166
246. 로미오와 줄리엣의 죽음__166
247. 헤스페리데스의 정원__166
248. 음악 레슨__167
249. 시몬과 이피게니아__167

로렌스 앨마 태디마
250. 더 이상 묻지 말아요__168
251. 전망좋은 지점__169
252. 엘라가발루스 황제의 장미__169

에드워드 존 포인터
253. 엔드미온의 환영__170
254. 테라스에서__171
255. 디아 두메네__171
256. 이집트의 이스라엘__172
257. 완두콩 꽃__172
258. 사랑의 사원__172
259. 폭풍의 동굴__173

오거스터스 에드윈 멀레디
260. 보살핌을 받지 못한 아이들__174
261. 런던 브리지의 후미진 곳__175
262. 방랑하는 음악가들__175
263. 거리의 꽃 파는 소녀__175

존 윌리엄 고드워드
264. 물고기가 있는 연못__176
265. 제비꽃 화관의 소녀__177
266. 달콤한 게으름__177

조지 프레데릭 왓츠
267. 희망__179
268. 만연한__179
269. 이브의 유혹__179
270. 지나감__180
271. 시간, 죽음, 심판__180

◆ **낭만주의 미술**

장 루이 앙드레 테오도르 제리코
272. 메두사 호의 뗏목__182
273. 돌격하는 샤쇠르__183
274. 전쟁터를 떠나는 부상당한 기갑병__183
275. 말을 타고 돌격하는 황실 근위대 장교__184
276. 로마에서의 자유 경마__185
277. 한쪽 앞발을 든 말__185
278. 백마의 머리__185

외젠 들라크루아
279. 사르다나팔루스의 죽음_186
280. 키오스 섬의 학살_187
281. 묘지의 고아_187
282. 단테의 배_188
283. 알제리의 여인들_188
284. 지아우르와 파샤의 대결_188
285. 민중을 이끄는 자유의 여신_189

헨리 푸젤리
286. 악몽_190
287. 몽마_191
288. 침묵_192

아리 셰퍼
289. 파우스트와 그레트헨_192
290. 제리코의 죽음_192
291. 술리오 여인들_193
292. 하늘과 땅의 사랑_195
293. 프란체스카와 파올로의 유령을 보는
 단테와 베르길리우스_195

윌리엄 블레이크
294. 벼룩의 유령_196
295. 붉은 용과 태양을 옷을 입은 여인_196
296. 아벨의 시신을 발견한 아담과 이브_197
297. 아담의 창조_197
298. 연민_197
299. 느부갓네살_198
300. 뉴턴_198
301. 옛적부터 항상 계신 이_199

아쉴 조
302. 여행 중인 보헤미안 가족_200
303. 믿는 자의 꿈_201
304. 세비야 대성당_201
305. 사크로몬테의 집시_201

토마스 콜
306. 티탄의 잔_203
307. 옥스보우 전경_203
308. 제국의 항로 〈아카디아〉_204
309. 제국의 항로 〈제국의 완성〉_204
310. 제국의 항로 〈파괴〉_204
311. 제국의 항로 〈적막〉_204
312. 인생의 항해 〈유년기〉_205
313. 인생의 항해 〈청년기〉_205
314. 인생의 항해 〈장년기〉_205
315. 인생의 항해 〈노년기〉_205

카스파르 다비드 프리드리히
316. 안개 바다 위의 방랑자_207
317. 까마귀들이 있는 나무_207
318. 북극해_207
319. 해변의 수도사_208
320. 극지해_208
321. 겨울 풍경_208
322. 숲속의 고인돌_209
323. 떡갈나무 숲속의 수도원_209
324. 달을 응시하는 남자와 여자_209

존 컨스터블
325. 건초마차_210
326. 햄스테드의 브랜치 힐 연못_211
327. 에섹스의 비벤호 파크_211
328. 솔즈베리 대성당_211

에르네스트 앙투안 오귀스트 에베르
329. 세르바롤레스 가족_213
330. 하프의 여인_213
331. 오펠리아_213

조지프 말로드 윌리엄 터너
332. 전함 테메테르 호_214
333. 바람 부는 날_215
334. 모틀레이크 테라스, 여름 저녁_215
335. 불타는 국회의사당_215
336. 노예선_216

◆신고전주의 미술

자크 루이 다비드
337. 사비드 여인들의 중재_218
338. 호라티우스의 맹세_219
339. 테르모필레 전투의 레오니다스_219
340. 독배를 든 소크라테스_219
341. 파리스와 헬레네의 사랑_220
342. 브루투스와 주검이 된 아들들_220
343. 에로스와 프시케_220
344. 생 베르나르 고개를 넘는 나폴레옹_221
345. 나폴레옹 대관식_222
346. 마라의 죽음_222

앙투안 장 그로
347. 아르콜 다리 위의 보나파르트 장군_225
348. 제1집정관 보나파르트_225
349. 자파의 격리소를 방문한 나폴레옹_226
350. 1808년 12월 4일 마드리드 정복_226
351. 오스테리츠 전투 후_226
352. 아이라우 전장의 나폴레옹 1세_227
353. 무스타파의 말_227

피에르 폴 프뤼동
354. 잠든 로마의 왕 _228
355. 황후 조제핀 _229
356. 예술의 정령을 불멸에 인도하는 미네르바 _229
357. 잠든 비너스와 에로스를 깨우는 제피로스 _230
358. 그네를 타는 제피로스 _230
359. 죄악을 뒤쫓는 정의의 여신과 복수의 여신 _231
360. 프시케의 납치 _231

프랑수아 파스칼 시몬 제라르
361. 레카미에 부인의 초상 _232
362. 다프니스와 클로에 _232
363. 아우스터리츠 전투, 1805년 12월 2일 _233
364. 에로스와 프시케 _233

장 밥티스트 레뉴 남작
365. 황홀경의 다나에 _234
366. 아킬레우스 교육 _235
367. 쾌락의 팔 안에서 알키비아데스를
 끌어내는 소크라테스 _235
368. 회화의 기원 _236
369. 피그말리온의 조각상 _236
370. 사포 _236
371. 화장하는 비너스 _237
372. 클레오파트라의 죽음 _237

에두아르 알렉상드르 드 생
373. 폼페이 유적발굴 _238
374. 카프리에서 젊은 여인의 초상화 _239
375. 가을의 비유 _239

지로데 드 로시 트리오종
376. 대홍수 _241
377. 장 바티스트 벨리의 초상 _241
378. 봄 _242
379. 여름 _242
380. 가을 _243
381. 겨울 _243

장 오귀스트 도미니크 앵그르
382. 그랑 오달리스크 _244
383. 물에서 태어난 비너스 _245
384. 샘 _245
385. 발팽송의 욕녀 _247
386. 소욕녀(하렘의 내부) _247
387. 터키탕 _247
388. 오송빌 백작부인 _248
389. 오스티의 성모 _248
390. 마담 이네 무아테시에 _248
391. 호메로스의 예찬 _249
392. 다 빈치의 임종을 바라보는 프랑수아 1세 _249

393. 안티오쿠스와 스트라토니스 _249

테오도르 샤세리오
394. 테피다리움 _250
395. 하렘의 누드 _251
396. 노예와 함께 있는 오달리스크 _251
397. 물에서 태어난 비너스 _252
398. 잠자는 겨털 님프 _252
399. 아폴론과 다프네 _253
400. 에스더의 화장 _253

윌리엄 아돌프 부게로
401. 죽음 앞의 평등 _254
402. 견과류를 줍는 소녀 _254
403. 에로스를 밀어내는 소녀 _255
404. 조국 _255
405. 프시케의 환희 _257
406. 여명 _257
407. 황혼 _257

프랑수아 에두아르 바르텔레미 미쉘 시보
408. 대홍수 때 천사들의 사랑 _258
409. 타락한 천사 _259
410. 런던탑에 갇힌 앤 불린 _259

폴 들라로슈
411. 제인 그레이의 처형 _260
412. 젊은 순교자 _261
413. 에콜드 보자르의 벽화 _261
414. 탑에 갇힌 에드워드 왕의 아이들 _262
415. 갈대상자 속의 모세 _262
416. 바스티유에서 승리하고 돌아온 혁명대 _263

알렉상드르 카바넬
417. 비너스의 탄생 _264
418. 판도라의 상자 _265
419. 에코의 절규 _265
420. 시링크스의 납치 _266
421. 타락 천사 _266
422. 죄수를 독극물로 시험하는 클레오파트라 _267
423. 바사니오와 포샤 _267

장 레옹 제롬
424. 닭싸움을 시키는 젊은 그리스인들 _268
425. 벨베데레 토르소 _269
426. 노예시장 _269
427. 밀회 _270
428. 여성의 머리 _270

◆로코코 미술

장 앙투안 와토
429. 키테라 섬으로 순례_272
430. 헛디딤_273
431. 인생의 아름다움_273
432. 지유_274
433. 메체티노_274
434. 두 사촌_275
435. 다이애나의 목욕_275
436. 이탈리아 희극_275

프랑수아 르무안
437. 헤라클레스 예찬_277
438. 진실을 구하는 시간_277
439. 나르시스_277
440. 페르세우스와 안드로메다_278
441. 목욕하는 다이애나_278
442. 다이애나와 칼리스토_279

조바니 바티스타 티에폴로
443. 비너스의 신전으로 인도된 아이네이아스_280
444. 가시 면류관을 쓰는 그리스도_281
445. 갈보리로 가는 길에 계신 그리스도_281
446. 십자가에 계신 그리스도_281
447. 아폴론과 다프네_282
448. 마코앵무새와 있는 여인_282
449. 아펠레스와 알렉산더 대왕_282
450. 헨리 3세의 영접_283
451. 벨레로폰과 페가소스_283

가르파레 트라베르시
452. 게임 중 난투_284
453. 초상화 그리기_285
454. 잠든 소녀를 놀리다_285
455. 수술_285
456. 콘서트_287
457. 카드 놀이_287
458. 수도사와 처녀_287

프랑수아 부셰
459. 목녀의 머리에 꽃을 치장하는 목동_288
460. 일출_289
461. 일몰_289
462. 마담 퐁파두르 초상_289
463. 쥬피터와 칼리스토_290
464. 비너스의 화장_290
465. 비너스와 큐피드_290
466. 금빛 오달리스크_291

모리스 캉탱 드 라 투르
467. 오른쪽을 가리키는 자화상_292
468. 장 자크 루소의 초상_293
469. 볼테르 초상_293
470. 루이 15세의 초상_293
471. 루이 드 프랑스의 초상_294
472. 마리 레슈친스카 초상_294
473. 루이 드 실베스트레 초상_294
474. 마담 퐁파두르 초상_295

장 바티스트 그뢰즈
475. 깨진 항아리_296
476. 깨진 달걀_297
477. 술에 취한 구두 수선공_297
478. 마을의 약혼녀_297
479. 아버지의 저주_298
480. 벌 받는 아들_298
481. 조용히 해_299
482. 버릇없는 아이_299
483. 시몬과 그의 딸 페로_299

조제프 뒤크뢰
484. 하품하는 자화상_301
485. 마리아 안토니아 초상_301
486. 침묵의 자화상_302
487. 놀라는 자화상_302
488. 비웃는 듯한 자화상_302

장 바티스트 시메옹 샤르댕
489. 가오리_304
490. 시장에서 돌아옴_305
491. 가정교사와 아이_305
492. 식사 전 기도_306
493. 셔틀콕을 든 소녀_306
494. 비눗방울을 부는 사람_307
495. 브리오슈가 있는 정물화_307
496. 사냥 가방과 화약통 옆의 죽은 토끼_307

조제프 베르네
497. 청명한 달빛이 비치는 항구_308
498. 바다의 석양_309
499. 베수비오 산이 보이는 나폴리 풍경_309
500. 폭풍우 치는 바다의 난파_310
501. 폭풍우 속의 구조_311
502. 폭풍우 속에 침몰하는 배_311
503. 바위 해안으로 폭풍_311

피에르 자크 볼레르
504. 베수비오 화산의 분화_313
505. 베수비우스 화산의 폭발_313

토머스 게인즈버러
506. 앤드루스 부부의 초상화_314
507. 파란 옷을 입은 소년_315
508. 고양이와 화가의 딸_315
509. 시장으로 가는 마차_316
510. 시돈즈 부인_317
511. 공원의 연인_317

조슈아 레이놀즈
512. 비극적인 뮤즈로 분장한 시돈즈 부인_319
513. 어린 사무엘_319
514. 디도 여왕의 자결_320
515. 편지를 쓰는 여인_320
516. 비너스와 큐피드_321
517. 히멘의 상을 장식하는 세 여인_321

조지 롬니
518. 레이디 해밀턴 : 자연_323
519. 키르케로 분장한 레이디 해밀턴_323

장 오노레 프라고나르
520. 코레수스와 칼리오에_324
521. 삼미신_325
522. 책 읽는 소녀_325
523. 빗장_326
524. 은밀한 입맞춤_326
525. 그네_326

윌리엄 호가스
526. 전_328
527. 후_329
528. 매춘부의 편력_1_330
529. 매춘부의 편력_2_330
530. 매춘부의 편력_3_330
531. 매춘부의 편력_4_331
532. 매춘부의 편력_5_331
533. 매춘부의 편력_6_331

루이 장 프랑수아 라그레네
534. 아프로디테와 아레스, 평화에 대한 알레고리_333
535. 에로스와 푸시케_333
536. 다이애나와 엔디미온_333
537. 평화와 정의_334
538. 안토니우스의 죽음_334
539. 탕자의 귀환_335
540. 비너스와 큐피드_335

엘리자베스 비제 르 브룅
541. 밀짚모자를 쓴 자화상_337
542. 로브 아 파니에를 입은 앙투아네트_337

543. 슈미즈 차림의 앙투아네트_338
544. 장미를 들고 있는 앙투아네트_338
545. 앙투아네트와 아이들_339
546. 비제르 브룅과 그녀의 딸 잔 마리 루이즈_339
547. 바칸테로 분장한 레이디 해밀턴_339

프란시스코 고야
548. 파라솔_340
549. 밀짚 인형_341
550. 수확_341
551. 악마의 연회_342
552. 발코니에 있는 마하스_342
553. 수프를 먹는 두 명의 노인_343
554. 아들을 잡아 먹는 사투르누스_343
555. 옷을 벗은 마하_344
556. 옷을 입은 마하_344

◆ **바로크 미술**

카라바조
557. 매장_347
558. 성 베드로 십자가에 못 박히다_347
559. 의심하는 도마_347
560. 골리앗의 목을 들고 있는 다윗_348
561. 메두사_348
562. 병든 바쿠스_348
563. 여자 점쟁이_349
564. 카드 사기꾼_349
565. 과일 바구니_349

안니발레 카라치
566. 파르네세 궁의 신들의 사랑_351
567. 사랑에 빠진 폴리페무스_351
568. 분노한 폴리페무스_351
569. 바쿠스와 아리아드네의 승리_352
570. 다이애나와 엔디미온_352
571. 헤라클레스의 선택_353
572. 콩 먹는 사람_353

아르테미시아 젠틸레스키
573. 홀로페르네스의 목을 치는 유디트_355
574. 홀로페르네스의 목을 친 유디트_355
575. 유디트와 하녀_355
576. 루크레티아_356
577. 자화상_356
578. 수산나와 두 늙은이_356

피테르 파울 루벤스
579. 레우키포스 딸들의 납치_358
580. 히포다메이아의 납치_359
581. 오레이티아를 납치하는 보레아스_359

582. 십자가에 매달린 그리스도_360
583. 십자가에서 내려지는 그리스도_360
584. 네덜란드 지방의 축제_361
585. 삼미신_361

니콜라 푸생
586. 아르카디아에도 나는 있다_362
587. 제우스의 어린 시절_362
588. 세월이라는 이름의 음악과 춤_363
589. 솔로몬의 재판_363
590. 오르페우스와 에우리디케_363
591. 봄_364
592. 여름_364
593. 가을_364
594. 겨울_364
595. 성모승천_365

안토니 반 다이크
596. 반 다이크의 자화상_367
597. 찰스 1세의 삼중 초상_367
598. 반 다이크의 자화상_368
599. 엘레나 그리말디의 초상_368
600. 삼손과 데릴라_369

얀 스틴
601. 고양이에게 춤을 가르치는 아이들_370
602. 야단 치는 교사_371
603. 의사의 방문_371
604. 침실의 커플_371

프란스 할스
605. 웃고 있는 기사_373
606. 이삭 메사 부부의 초상_373
607. 시민 기병 경비대 장교와 상사 회의_373
608. 류트를 연주하는 어릿광대_374
609. 보헤미안 여인_374
610. 물라토_374
611. 용커 람프와 그의 애인_375
612. 마찰북 연주자_375

시몽 부에
613. 미덕의 알레고리_376
614. 풍요의 알레고리_376
615. 우라니아와 칼리오페_377
616. 폴림니아_377
617. 에우로페의 납치_379
618. 사계절의 알레고리_379
619. 추수하는 데메테르와 에로스_379

프란시스코 데 수르바란
620. 양_380

621. 세라피온의 순교_380
622. 무염시태_381
623. 레몬, 오렌지, 장미가 있는 정물_381

렘브란트 판 레인
624. 유대인 신부_382
625. 니콜라스 튈프 박사의 해부학 강의_383
626. 도살된 소_383
627. 갈릴리 호수의 폭풍_383
628. 야간순찰_384
629. 에우로페의 납치_384
630. 돌아온 탕자_385
631. 황금 투구를 쓴 남자_385
632. 스물두 살의 자화상_386
633. 스물여덟 살의 자화상_386
634. 서른세 살의 자화상_386
635. 베레모와 옷깃을 세운 자화상_387
636. 이젤 앞의 자화상_387
637. 제욱시스로 분장한 자화상_387

야콥 요르단스
638. 콩 왕의 향연_388
639. 포세이돈과 암피트리테_389
640. 포모나의 경의_389

디에고 벨라스케스
641. 시녀들_391
642. 실 잣는 여인_391
643. 아라크네의 우화_391
644. 거울을 보는 비너스_392
645. 세비야의 물장수_392
646. 교황 인노첸시오 10세의 초상_393
647. 전쟁의 신 마르스_393
648. 마르가리타 공주의 어린 시절 초상화_394
649. 푸른 드레스를 입은 마르가리타 공주_394
650. 검은 상복을 입은 마르가리타 공주_394
651. 후안 데 파레하의 초상_395

필리프 드 샹파뉴
652. 모세와 십계명_396
653. 마리아와 요셉의 결혼_397
654. 바니타스_397

클로드 로랭
655. 타르수스에 도착한 클레오파트라_398
656. 오디세우스의 승선_399
657. 파리스의 재판_399
658. 시바 여왕이 승선하는 해항_399
659. 아이네이아스가 있는 델로스섬 풍경_400
660. 이삭과 레베카의 결혼이 있는 풍경_400
661. 마을 사람들의 축제_400

662. 목동과 소떼_401
663. 바다의 일몰_401

바르톨로메 에스테반 무리요
664. 젊은 거지_402
665. 포도와 멜론을 먹는 아이들_403
666. 주사위 놀이_403
667. 머리에 이를 잡아주는 여인_404
668. 과일 파는 소녀_404
669. 창가의 두 여인_404

르 냉 형제
670. 승리의 알레고리_406
671. 어린이의 춤_406
672. 우유 파는 농부의 가족_407
673. 농부의 가족_407

요하네스 베르메르
674. 진주 귀고리를 한 소녀_409
675. 편지를 쓰는 여인_409
676. 레이스 뜨는 여인_409
677. 연애 편지_410
678. 회화의 기술 알레고리_410
679. 빨간 모자를 쓴 소녀_410
680. 레이스 뜨는 여인_411
681. 천문학자_411
682. 지리학자_411
683. 우유를 따르는 여인_412
684. 진주 목걸이의 여인_412
685. 음악 레슨_412
686. 뚜쟁이_413

조르주 드 라 투르
687. 참회하는 막달라 마리아_415
688. 목수 성 요셉_415
689. 촛불을 밝히는 성모 마리아_415
690. 사기 도박꾼_416
691. 램프에 불을 붙이는 아이_416
692. 점쟁이_417
693. 요셉의 꿈_417
694. 음악가들의 난투_418
695. 교현금을 타는 사람_418
696. 막달라 마리아의 회개_419
697. 제등을 들고 있는 성 세바스티아누스_419

귀도 레니
698. 베아트리체 첸치의 초상_421
699. 성 세실리아_421
700. 오로라_422
701. 데이아네이라의 강탈_422
702. 베들레헴의 영아 살해_423

703. 와인을 마시는 바쿠스_423
704. 골리앗의 머리를 잡은 다윗_424
705. 대천사 미카엘_424
706. 헬레나의 납치_425
707. 세례요한의 머리를 받아 든 살로메_425

유스타쉬 르 쉬외르
708. 온유함_427
709. 다말을 범한 암논_427
710. 큐피드의 탄생_427

얀 민스 몰레나르
711. 오감, 냄새_428
712. 오감, 접촉_429
713. 오감, 시력_429
714. 오감, 청각_429
715. 오감, 맛_429

주디스 얀스 레이스테르
716. 이젤이 있는 자화상_430
717. 메리 트리오_431
718. 마지막 드롭_431
719. 고양이와 두 아이_431

피테르 데 호흐
720. 델프트의 집 안뜰_432
721. 안뜰에서 술자리_433
722. 햇볕이 잘 드는 방의 카드 놀이_433
723. 집 뒤 안뜰의 전경_433
724. 안뜰에서 여자와 아이_434
725. 빗자루와 통을 들고 있는 하녀_434
726. 빵을 가져오는 소년_434
727. 두 명의 장교와 술 마시는 여인이 있는 뜰_435

이야생트 리고
728. 루이 14세의 초상_437
729. 대관식 복장을 입은 루이 15세_437

클로드 비숑
730. 용서받지 않는 종의 비유_438
731. 클레오파트라의 죽음_439
732. 플로라_439

안토니오 카날레토
733. 베네치아의 산 마르코 광장_440
734. 산 시메오네 피콜로 성당_441
735. 베네치아 총독 궁전_441
736. 리알토 다리_441
737. 베네치아 살루테 성당_442
738. 리알토 광장의 풍경_442
739. 산타 크로체 성당 쪽으로 본 대운하_442

740. 그리스도 승천일의 산 마르코 내항_443
741. 총독의 산 로코 교회 방문_443
742. 콘티탄티누스 개선문과 콜로세움_443
743. 대운하에서 열린 레가타_444

◆마니에리슴 미술

자코포 다 폰토르모
744. 십자가에서 내려지는 그리스도_447
745. 세례요한(세인트 존)_447
746. 성 마태(세인트 매튜)_447

엘 그레코
747. 다섯 번째 봉인의 개봉_448
748. 성령강림_449
749. 그리스도의 옷을 벗김_449
750. 참회하는 막달레나_450
751. 라오콘_450
752. 모피를 두른 여인_450
753. 성 베로니카의 수건_451

파르미자니노
754. 목이 긴 성모_453
755. 터키 노예_453
756. 볼록 거울의 자화상_453
757. 성 히에로니무스의 환영_454
758. 예수 할례_454

로소 피오렌티노
759. 피에타_455
760. 비너스와 바쿠스_456
761. 류트를 연주하는 천사_456
762. 천사들과 함께 있는 죽은 그리스도_456
763. 성인들과 함께 옥좌에
 앉아 있는 성모 마리아_457

장 클루에
764. 성 요한의 복장을 한 프랑수아 1세_458
765. 마르그리트 드 나바르의 초상_458
766. 프랑수아 1세의 초상_458

프랑수아 클루에
767. 앙리 2세의 초상_459
768. 카트린 드 메디시스의 초상_459
769. 목욕하는 귀부인_459

아뇰로 브론치노
770. 그리스도의 림보에 내리심_460
771. 아프로디테와 사티로스_460
772. 사랑과 시간의 알레고리_460

줄리오 로마노
773. 거인들을 처벌하는 제우스_462

프란체스코 프리마티초
774. 미다스 왕의 심판_463
775. 스키피오의 절제_463

바르톨로메우스 슈프랑거
776. 비너스와 아도니스_464
777. 헤르마프로티토스와 살마키스_464
778. 비너스와 불카누스_464
779. 비너스와 마르스_465
780. 헤라클레스와 옴팔레_465
781. 제우스와 안티오페_465

피테르 아르트센
782. 푸줏간_466
783. 농부의 파티_466
784. 요리하는 여인_467
785. 시장 풍경_467

헨드릭 홀치우스
786. 에피메테우스 왕에게
 판도라를 선물하는 헤르메스_468

◆르네상스 미술

조토 디 본도네
787. 유다의 키스_471
788. 십자가의 그리스도_471
789. 애도_471
790. 나사로의 부활_472

마사초
791. 세금을 바치는 그리스도_473
792. 낙원에서 쫓겨나는 아담과 이브_473
793. 성 삼위일체_475
794. 동방박사의 경배_475

얀 반 에이크
795. 아르놀피니 부부의 초상_476
796. 붉은 터번을 쓴 남자_477
797. 롤랭 대주교와 성모_477
798. 수태 고지_478
799. 샘가의 성모_478

파올로 우첼로
800. 산 로마노 전투_479
801. 산 로마노 전투 연작_479

장 푸케
802. 플랭의 성모 마리아_481
803. 성 스테파노와 함께 있는 슈발리에_481
804. 대성당 앞의 성모 마리아_481

산드로 보티첼리
805. 비너스의 탄생_482
806. 봄(프리마베라)_482
807. 동방박사의 경배_483
808. 미네르바와 켄타우로스_483

도메니코 기를란다요
809. 노인과 어린이_485
810. 방문_485

피에로 디 코시모
811. 시모네타 베스푸치의 초상_486
812. 프로크로스의 죽음_486

프라 안젤리코
813. 그리스도의 선인들과
 성인들과 순교자들_487
814. 산상 설교_487
815. 성 도미니쿠스 초상_488
816. 아기 예수에게 경배_488

조반니 벨리니
817. 겟세마네 동산에서의 고통_489
818. 레오나르도 로레단의 초상_489
819. 성 욥 제단화_491
820. 피에타_491
821. 그리스도의 변용_491

히에로니무스 보스
822. 쾌락 정원_492
823. 십자가를 진 그리스도_493
824. 죽음과 수전노_493

레오나르도 다 빈치
825. 수태고지_494
826. 세례 요한_494
827. 암굴의 성모_495
828. 최후의 만찬_495
829. 모나리자_497
830. 담비를 안고 있는 여인_497

알프레히트 뒤러
831. 모피 코트를 입은 자화상_498
832. 엉겅퀴를 들고 있는 뒤러의 자화상_498
833. 장갑을 낀 자화상_498
834. 멜랑콜리아_499

835. 기사, 죽음과 악마_499
836. 기도하는 손_499

조르조네
837. 전원의 합주_500
838. 잠자는 비너스_500
839. 뇌우_501
840. 늙은 여인의 초상_501
841. 양치기들의 경배_501

미켈란젤로
842. 시스티나 예배당의 천장화 〈천지 창조〉_502
843. 아담의 창조_502
844. 톤도 도니_503
845. 최후의 심판_503

안토넬로 다 메시나
846. 가시면류관을 쓴 그리스도_505
847. 수태 고지_505
848. 남자의 초상화_505

안드레아 만테냐
849. 성 세바스티아누스의 순교_506
850. 두칼레 궁전 신혼 방의
 둥근 천장 프레스코화_507
851. 죽은 그리스도_507
852. 십자가에 매달린 그리스도_508
853. 고뇌하는 그리스도_508
854. 미덕의 승리_509

산치오 라파엘로
855. 아테네 학당_510
856. 라 포르나리나_511
857. 의자에 앉아 있는 성모_511
858. 초원의 성모_512
859. 검은 방울새의 성모_512
860. 쿠퍼의 작은 성모_512
861. 템피의 성모_513
862. 그란두카의 성모_513
863. 가바의 성모_513
864. 갈라테이아의 승리_515
865. 빈도 알토비티의 초상_515
866. 베일을 쓴 여인_515

피에트로 페루지노
867. 베드로에게 천국의 열쇠를 주는
 그리스도_516
868. 피에타_516
869. 모세의 귀향_517
870. 에로스와 순결의 여신의 전투_517

주세페 아르침볼도
871. 봄_519
872. 여름_519873. 가을_519
874. 겨울_519
875. 정원사_520
876. 과일 바구니_520

안토니오 코레지오
877. 다나에_521
878. 제우스와 이오_522
879. 가니메데스의 납치_522
880. 미덕의 알레고리_523
881. 악덕의 알레고리_523
882. 성모승천_524
883. 성 히에로니무스와 성모_525
884. 양치기들의 경배_525

티치아노 베셀리오
885. 카를 5세의 기마상_526
886. 카를 5세의 초상_527
887. 펠리페 2세의 초상_527
888. 악타이온과 디아나_528
889. 악타이온의 불행_528
890. 디오니소스와 아리아드네_529
891. 비너스와 아도니스_529
892. 비너스와 마르스의 사랑_529
893. 에우로페의 납치_529
894. 토끼와 함께 있는 성모_530
895. 신중함의 알레고리_530

피테르 브뤼헐
896. 바벨탑_531
897. 농가의 결혼식_532
898. 농부들의 춤_532
899. 사냥꾼의 귀가_533
900. 추수하는 사람들_533
901. 반역한 천사들의 패배_534
902. 교수대 위의 까치_534
903. 시각장애인을 이끄는 시각장애인_535
904. 이카로스의 추락이 있는 풍경_535

알브레히트 알트도르퍼
905. 이수스의 알렉산더 전투_537
906. 처녀의 탄생_537
907. 성 조지와 드래곤_537

콘라드 비츠
908. 고기잡이의 기적_538
909. 성 크리스토퍼_538

루카스 크라나흐
910. 아담과 이브_539
911. 황금 시대_539
912. 친절한 속임수_540
913. 어울리지 않는 커플_540
914. 아폴로와 다나에_541
915. 삼손과 데릴라_541
916. 파리스의 심판_541

한스 홀바인
917. 헨리 8세의 초상_543
918. 토마스 경의 초상_543
919. 에라스무스의 초상_543
920. 제인 시모어_544
921. 에드워드 6세의 어린 시절 초상_544
922. 클레페의 앤_544
923. 상인 게오르그 그리츠의 초상_545
924. 다람쥐와 찌르레기와 함께 있는 여인_545
925. 천문학자 니콜라 크라체_545
926. 대사들_546
927. 관속의 그리스도_547
928. 토마스 경의 가족 초상_547
929. 예술가의 가족_547

파올로 베로네세
930. 베네치아의 찬미_549
931. 레판토 해전의 알레고리_549
932. 페르세우스와 안드로메다_549
933. 알렉산더 대왕 앞에 모인 다리우스 가족_550
934. 레위가의 향연_550
935. 가나의 결혼식_551

한스 발둥
936. 죽음과 처녀_553
937. 이브의 원죄와 죽음_553
938. 인생의 세 시기와 죽음_553

틴토레토
939. 성 마가의 기적_554
940. 성 마가의 유해 발견_554
941. 성 마가의 유해 발굴_555
942. 천국_555
943. 원죄_556
944. 동물의 창조_556
945. 그리스도의 십자가형_557
946. 은하수의 기원_557
947. 바위를 쳐 물이 나오게 하는 모세_558

◆현대 미술

아메데오 모딜리아니
948. 큰 모자를 쓴 잔 에뷔테른_560
949. 흰색 베개에 기댄 여인의 누드_560
950. 노란색 스웨터를 입은 잔 에뷔테른_561
951. 앉아 있는 누드_561

에드바르트 뭉크
952. 절규_563
953. 병든 아이_563
954. 마돈나_563

앙리 마티스
955. 붉은 색의 조화_564
956. 모자를 쓴 여자_565
957. 왕의 슬픔_566
958. 폴리네시아 바다_565

모리스 드 블라맹크
959. 들판_566
960. 샤투의 다리_567
961. 눈보라_567

에른스트 루트비히 키르히너
962. 모리츠부르크의 목욕하는 사람들_568
963. 다섯명의 거리의 여인_569
964. 거실_569
965. 군인 모습의 자화상_569

마르크 샤갈
966. 나와 마을_571
967. 서커스 말_571
968. 생일_571

로버트 스펜서
969. 뉴 호프의 운하 위_572
970. 행복한 부부_573
971. 알람 시계_573
972. 복잡한 도시_573

에곤 실레
973. 가족_574
974. 포옹_575
975. 죽음과 소녀_575

바실리 칸딘스키
976. 마음 속의 축제_576
977. 노랑 빨강 파랑_577
978. 동심원이 있는 정사각형_577
979. 상호 동의_577

피트 몬드리안
980. 빨간 나무_578
981. 빨강, 노랑, 파랑, 검정이 있는 구성_579
982. 브로드웨이 부기우기_579
983. 나무_579

움베르토 보초니
984. 도시의 성장_580
985. 아케이드에서의 싸움_581
986. 동시적 투시_581

살바도르 달리
987. 기억의 지속_582
988. 내전의 예감_582
989. 수면_583
990. 나의 욕망의 수수께끼_583

르네 마그리트
991. 골콩드_584
992. 피레네의 성_584
993. 연인_585
994. 백지위임장_585

파블로 피카소
995. 아비뇽의 아가씨들_586
996. 게르니카_587
997. 꿈_587
998. 풀밭 위의 점심 식사_588
999. 압셍트를 마시는 사람_588
1000. 해변을 달리는 두 여인_589

 천 개의 그림 천 가지 공감

자연주의 미술

나무, 숲, 바람, 들판, 바다, 강, 흰 구름…
내 마음속으로 다가서는 자연의 소리를 듣는다

풍텐블로 숲에서 숨 쉬는 자연의 생명을 표현하고자 했던 바르비종
일곱 별들이 그린 자연의 천 가지 영롱한 순간들.
강, 바람, 하늘, 푸르른 나무, 연못, 폭풍우, 늦가을, 숲속 빈 터에서
순수한 자연을 표현했던 자연주의자들의 고요하고 평화로운 마음의
무늬를 만나다.

대표작품
테오도르 루소, 〈자작나무 아래, 저녁〉
카미유 코로, 〈모르트 퐁텐의 기억〉
프랑수아 밀레, 〈씨 뿌리는 사람〉
프랑수아 밀레, 〈만종〉
프랑수아 도비니, 〈우아즈의 여름 아침〉

자연주의 화가들
테오도르 루소 / 프랑수아 밀레 / 카미유 코로
프랑수아 도비니 / 콩스탕 트루아용 / 쥘 뒤프레 / 디아즈 페나

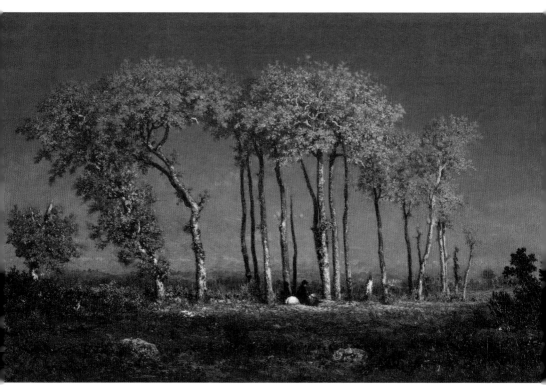

▲〈자작나무 아래, 저녁〉 **사조**_ 자연주의 / **종류**_ 유화 / **기법**_ 캔버스에 유채 / **크기**_ 165 x 253cm / **소장**_ 돌레도 미술관

001. 자작나무 아래, 저녁

　바르비종에서 근대 외광파(外光派)의 기초를 닦은 테오도르 루소(Théodore Rousseau, 1812~1867)는 단순한 풍경화가 아닌 숨쉬는 자연의 생명을 표현하려고 시도했다. 루소는 네덜란드파의 풍경화에 마음이 끌렸는데, 그가 자연 속에서 추구하는 것은 자연의 야성적인 어떤 힘이었다. 루소는 그것을 정열적으로 그려서 격렬한 충동을 품게 하는데 그것은 당시 살롱의 경향과 맞지 않는 작품 경향이었다. 루소는 1835년에 살롱에 낙선하고부터는 퐁텐블로의 숲에 인접한 바르비종 마을에 머물며 은둔생활 속에서 자신의 경향을 반영한 그림을 제작했다.

　이 작품은 풍경화의 경계 너머 한 폭의 색채 미술을 보여 주는 예술품이라 할 수 있겠다. 일몰이 지고 난 뒤 바로 어둠이 젖어 드는 찰나의 배경을 그림으로 나타냈는데, 풍경화에서 작가가 바라보는 풍경의 시선이 얼마나 중요한 지를 느끼게 하는 작품이다. 자연의 풍경은 장시간 그림을 그리도록 모델이 되어 주지 않는다. 사물은 온전하게 화가에게 보여 주지만, 자연의 일기는 변덕스러워 자신의 모습을 가만 두지 않기 때문이다. 루소는 바르비종 마을에 정착하여 "숲의 소리를 들었다."라고 말했다. 그만큼 자연과 대화하며 느낀 감정을 표현하고자 노력하였기에 〈자작나무 아래, 저녁〉 같은 걸작을 탄생시킬 수 있었다.

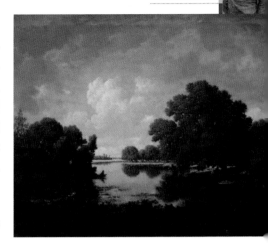

002. 퐁텐블로 강 유역

화면 전체에 부드러우면서 생동감이 넘치는 강의 어귀가 나타나 있다. 그림에선 하늘과 푸르른 나무, 그리고 빛을 받아 반짝이는 강과 그 표면에 반사된 풍경이 무척 고요하고 섬세하게 표현되어 있다. 루소는 그가 그린 다른 작품에서도 자연을 조금도 미화하거나 이상화하지 않았다. 그는 자연에 깊은 애정을 갖고 그림을 그렸다.

▶ 〈퐁텐블로 강 유역〉 **사조**_자연주의 / **종류**_유화 / **기법**_캔버스에 유채 / **크기**_91.5 x 120.6cm / **소장**_맨체스터 대학교, 테틀리 하우스 컬렉션

003. 숲속의 일몰

풍경임에도 불구하고, 마치 무엇인가 심오한 이야기를 담고 있는 듯한 분위기가 물씬 풍긴다. 중경의 나무숲은 마치 커튼을 두른 듯 지평선을 둘러싸고 있어 숲의 원형극장 앞에 서 있는 분위기가 느껴진다. 전경의 바위와 수풀 등은 한 치의 어긋남도 없는 사실주의적 기법과 강하고 풍부한 표현으로 완성된 이 작품은 루소의 풍경화 중에 걸작이다.

▶ 〈숲속의 일몰〉 **사조**_자연주의 / **종류**_유화 / **기법**_캔버스에 유채 / **크기**_46 x 62cm / **소장**_루브르 박물관

004. 바르비종 풍경

낮게 드리운 구릉 아래로 작은 연못이 나타나 있고 그 연못으로 시골 풍경에서 빼놓을 수 없는 소들이 한가로이 물을 마시려 연못으로 향하고 있다. 광야와 같은 벌판으로 바람이 불어 중경에 우뚝 솟은 나무는 오른쪽으로 기울어져 있는데 이 나무로 인해 풍경의 역동성이 두드러지고 있다.

▶ 〈바르비종 풍경〉 **사조**_자연주의 / **종류**_유화 / **기법**_캔버스에 유채 / **크기**_32 x 24cm / **소장**_무슈킨 미술관

005. 아프르몽의 참나무 무리

화면 가득 펼쳐지는 참나무의 무성한 잎은 크고 어두운 그림자를 드리우고 있다. 나무 너머로 펼쳐지는 들녘은 가릴 것 없는 태양의 빛으로 환하게 드러난다. 참나무 아래로 보이는 얇게 흐르는 시내와 한 무리의 소와 사람들은 목가적인 분위기를 물씬 풍겨준다. 어두운 참나무 숲과 밝게 빛나는 하늘의 대조적인 명암 원근법으로 윤곽이 뚜렷하게 들어오는 청명한 풍경화이다.

◀〈아프르몽의 참나무 무리〉 사조_자연주의 / 종류_유화 / 기법_캔버스에 유채 / 크기_64 x 100cm / 소장_루브르 박물관

006. 늦가을

늦가을의 빛을 받아 반짝이는 나뭇잎의 모양을 미세하면서도 작고 큰 여러 점으로 묘사한 장면은 점묘법을 연상시킨다. 루소는 사계절의 순환과 계절에 관련된 야외 활동을 그림으로 그리는 일을 즐겼는데, 그가 머문 바르비종은 수많은 화가가 화실을 열었으며 루소와 함께 야외 그림을 그리기에 여념이 없었다. 그들 중 밀레와 코로 등 프랑스 근대 미술의 거장들도 함께했다.

◀〈늦가을〉 사조_자연주의 / 종류_유화 / 기법_캔버스에 유채 / 크기_53 X 65cm / 소장_워싱턴 내셔널 갤러리

007. 퐁텐블루 숲의 길, 폭풍치는 풍경

루소는 풍경을 그릴 때도 날씨를 세심하게 관찰하여 그림을 그렸다. 그는 아침, 저녁, 비가 오기 전, 비 온 후 녹음에 쏟아지는 빛의 표현 등의 묘사에 세심한 주의를 기울였다. 루소는 폭풍 치는 장면을 가감하지 않고 사실 그대로 나타내고자 그렸다. 이러한 모습은 폭풍우 치는 장면을 그린 화가들의 작품과 전혀 다른 화풍을 나타낸다.

◀〈퐁텐블루 숲의 길, 폭풍치는 풍경〉 사조_자연주의 / 종류_유화 / 기법_캔버스에 유채 / 크기_30 x 51cm / 소장_오르세 미술관

▲ **〈릴 아담, 숲속의 길〉 사조**_자연주의 / **종류**_유화 / **기법**_캔버스에 유채 / **크기**_101 x 82cm / **소장**_오르세 미술관

008. 릴 아담, 숲속의 길

숲속 길의 한 가운데에 수직으로 떠 있는 햇빛은 숲길 한가운데를 대낮처럼 밝게 비치고 있다. 놀라운 것은 이 그림이 붓으로 유화를 문대듯 그린 것이 아니라 하나의 점들처럼 일일이 찍어서 나타냈다는 것이다. 루소는 이 작품을 그릴 때 실제 나뭇잎과 나무를 관찰하고 드로잉에 많은 시간을 할애한 후, 항상 작업실에서 다시 작업을 하곤 했다.

009. 씨뿌리는 사람

 자연주의 대표화가인 장 프랑수아 밀레(Jean François Millet, 1814~1875)는 진지한 태도로 농민생활에서 취재한 일련의 작품을 제작하여 독특한 시적(詩的) 정감과 우수에 찬 분위기가 감도는 작풍을 확립하여 테오도르 루소와 함께 바르비종 화파의 창시자가 되었다.

 밀레의 대표작인 이 그림은 씨를 뿌리는 한 농부의 역동적인 자세와 노동의 고단함에서 오는 우울함이 함께 어우러져, 남루한 한 농부에게 대지와 투쟁하는 영웅의 모습을 부여했다. 또한 생명의 원천인 대지와 인간의 관계가 흥미롭게 드러나며 종교적인 서정성을 나타내고 있다. 그의 작품은 사실주의 발전과 후기 인상주의 화가들에게 상당한 영향을 미쳤고, 특히 빈센트 반 고흐와 카미유 피사로에게 많은 영향을 끼쳤다.

◀◀〈씨뿌리는 사람〉 **사조**_자연주의 / **종류**_유화 / **기법**_캔버스에 유채 / **크기**_101.6 x 82.6cm / **소장**_보스턴 미술관

010. 양치는 소녀와 양떼

 고요함과 평온함, 조화로움이 엿보이는 그림이다. 앳되어 보이는 소녀는 양모로 만든 망토를 두른 채 빨간 모자를 쓰고 양떼 앞에 서 있다. 양떼는 저물어가는 햇빛 때문에 마치 물결치는 빛의 파편들처럼 나타나고 있다. 소녀는 양들 사이에 선 채로 뜨개질에 몰두하고 있다. 그림은 파란색과 붉은색, 그리고 황금색이 완벽한 조화를 이루어 평화로운 순간을 만들어내고 있다.

▶〈양치는 소녀와 양떼〉 **사조**_자연주의 / **종류**_유화 / **기법**_캔버스에 유채 / **크기**_81 x 101cm / **소장**_오르세 미술관

011. 봄

 밀레의 유일한 풍경화이다. 그림에는 꽃이 만발한 사과나무들이 과수원의 안쪽으로 나 있는 흙길이 보이고, 왼쪽에는 채소밭이, 그리고 원경에는 숲이 우거진 작은 언덕이 보인다. 무지개가 걸려 있는 납빛의 하늘을 통해 방금 소나기가 내렸음을 알 수 있는데, 소나기 덕분에 작품 속의 자연 풍경 전반에 생기가 넘쳐흐르고 있다.

▶〈봄〉 **사조**_자연주의 / **종류**_유화 / **기법**_캔버스에 유채 / **크기**_86 x 111cm / **소장**_오르세 미술관

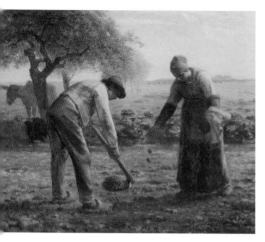

012. 감자 심는 사람

끝없이 펼쳐진 평원의 전경에는 감자를 심는 부부가 있다. 부부 뒤 나무 아래 그늘에는 이들이 끌고 온 나귀 한 마리가 바구니 안에서 새록새록 잠든 아기를 돌보고 있다. 자연을 비추어 주는 온화한 갈색의 빛은 화면 전체를 빛나게 한다. 이는 신으로부터 받은 깊은 사랑의 표현으로, 가난하지만 작은 일에 성실히 일하는 농부 부부를 나타내고 있다.

◀〈감자 심는 사람〉 **사조**_ 자연주의 / **종류**_ 유화 / **기법**_ 캔버스에 유채 / **크기**_ 82.5 x 101.3cm / **소장**_ 보스턴 미술관

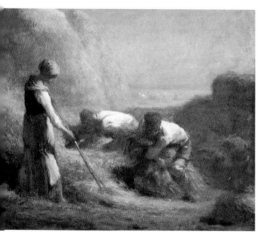

013. 건초를 묶는 사람들

왼쪽에서 갈퀴를 잡고 건초를 모으는 여인의 모습은 지쳐 보인다. 이렇게 힘들게 노동한 대가는 이들에게 돌아가지 않을 것이다. 남자들은 건초와 한 덩어리를 이루고 있으며, 여인도 서 있기는 하지만, 발은 건초더미에 묻고 있다. 여인은 대지와 하나가 되는 모습으로 나타나고 있으며, 하늘에서 내려온 빛은 열심히 일하는 농부의 등을 비추고 있다.

◀〈건초를 묶는 사람들〉 **사조**_ 자연주의 / **종류**_ 유화 / **기법**_ 캔버스에 유채 / **크기**_ 54 x 65cm / **소장**_ 루브르 박물관

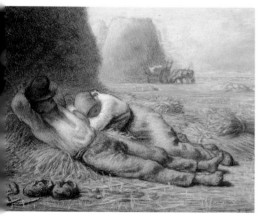

014. 낮잠

모자를 덮어쓴 농부는 고단함을 못 이겨 잠을 자는 모습으로 입을 벌리고 잠들어 있다. 그 옆에는 그의 부인인 여인이 팔을 베개 삼아 짧은 시간이나마 단잠을 자고 있다. 아무리 힘이 들어도 부부의 애틋한 정은 힘든 노동을 이겨내는 힘이 되었고, 그림에서처럼 부부는 평화로우며 삶을 서로에게 기대는 모습이다.

◀〈낮잠〉 **사조**_ 자연주의 / **종류**_ 유화 / **기법**_ 캔버스에 유채 / **크기**_ 29.2 x 41.9cm / **소장**_ 보스턴 미술관

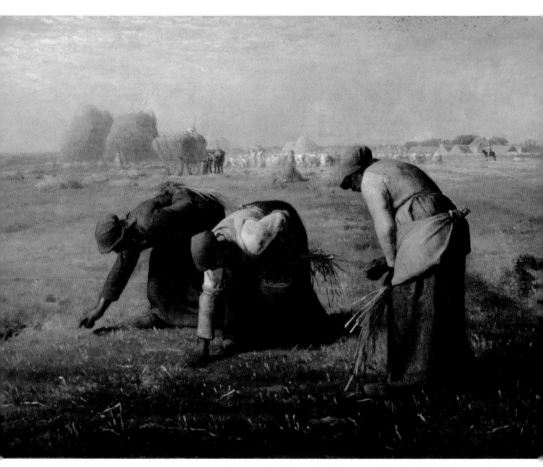

▲〈이삭 줍는 여인들〉 **사조**_자연주의 / **종류**_유화 / **기법**_캔버스에 유채 / **크기**_83.82×111.76cm / **소장**_오르세 미술관

015. 이삭 줍는 여인들

밀레는 평소에 고통받는 농부들의 문제에 대한 비판 의식을 담은 그림을 그렸다. 그러나 이런 문제의 해결책은 신성한 노동에 있다고 생각하여 농부들의 힘든 작업의 모습을 숭고하게 표현하였다. 이 작품은 밀레의 대표작으로, 추수가 끝난 황금빛 들판에서 이삭을 줍고 있는 나이 든 농촌의 세 여인을 그린 작품으로, 밀레의 작품 중 가장 유명한 작품 중의 하나이다. 그림의 앞부분은 농촌의 실제 생활을 나타내고 뒷부분은 아름다운 자연과 목가적인 농촌의 모습을 그렸다. 그림의 전경에는 두 여인이 허리를 굽혀 땅에 떨어진 이삭을 줍고, 한 여인은 자신이 모은 이삭을 간수하고 있는 모습이다. 1875년 이 작품이 발표되었을 당시 하층민의 세 여신이라며 비아냥거림을 받기도 하였다. 그러나 밀레는 "나는 평생을 걸쳐 논과 밭밖에는 본 것이 없는 사람이므로 나 자신이 본 것을 될 수 있는 한 솔직하게, 그리고 훌륭하게 표현하려고 했을 뿐이다."라고 담담하게 항변했다.

016. 음식

밀레가 어미 새가 새끼 새에게 먹이를 물어다 주는 장면에서 영감을 받아 그린 작품이다. 어머니는 아이에게 무언가를 숟가락으로 떠먹이고 있다. 자매인 세 아이가 나란히 앉아 있고, 어머니는 막 가운데 막내인 듯한 어린아이에게 숟가락을 건네고 있다. 왼쪽 아이는 곧 자기 차례가 올 것을 기다리고 있는 자세이고 오른쪽 아이는 언니답게 앉아 있는, 볼수록 아련함을 느끼게 하는 작품이다.

◀〈음식〉 **사조**_자연주의 / **종류**_유화 / **기법**_캔버스에 유채 / **크기**_74 x 60cm / **소장**_릴 미술관

017. 오베르뉴 지방의 염소지기

밀레가 실을 잣고 있는 인물과 배경이 되는 풍경, 이 두 가지에 모두 관심을 기울인 작품이다. 그림에는 역광효과를 통한 인물의 묘사가 대담하게 그려졌다. 그리고 인물이 딛고 있는 땅의 속성까지 면밀하게 조사해 토양의 질감을 표현하고 있는데, 이는 밀레가 단순한 화가가 아니라 앞으로 사라질 것을 우려하는 농촌민속학자로서의 면모를 보여주는 장면이기도 하다.

◀〈오베르뉴 지방의 염소지기〉 **사조**_자연주의 / **종류**_유화 / **기법**_캔버스에 유채 / **크기**_92.5 x 73.5 cm / **소장**_오르세 미술관

018. 키질하는 사람

키질하는 농부의 모습을 그린 작품이다. 키를 무릎에 받치고 낟알을 까부는 농부의 모습은 당시 사람들에게 신선한 충격을 주었다. 어둠 속에서 등을 돌린 채 일하는 농부의 빨간 머릿수건과 무릎에 댄 푸른 천. 그리고 흰색 옷은 서로 대비되면서도 묘한 조화를 이루고 있다. 키를 잡은 농부의 굵은 손이 눈에 띄며, 금가루처럼 위로 솟아오른 황금빛 곡식이 노동의 신선함을 더욱 강조한다.

◀〈키질하는 사람〉 **사조**_자연주의 / **종류**_수채화 / **기법**_수채물감 / **크기**_38 x 29cm / **소장**_루브르 박물관

▲〈만종〉사조_자연주의 / 종류_유화 / 기법_캔버스에 유채 / 크기_55.5 x 66cm / 소장_오르세 미술관

019. 만종

　밀레의 대표작 중의 하나로 전 세계 모든 사람에게 사랑을 받아온 작품이다. 밭에서 일을 끝내고 저녁 종이 울리는 시간, 부부가 감사의 기도를 드리는 장면을 담고 있는 〈만종〉을 보면서 많은 사람들이 말로는 표현할 수 없는 경건한 감동을 받았다. 부부는 감자를 캐고 있었고, 주변에는 갈퀴와 바구니, 자루, 손수레 같은 농기구가 보인다. 이들의 얼굴은 어두워서 자세히 볼 수 없지만 엄숙하고 순수함이 돋보인다. 이 작품에 얽힌 비밀 한 가지를 소개하자면, 그림 속 농부 부부의 발치에 놓인 바구니는 수확한 작물을 담은 바구니가 아니라 원래 죽은 아이의 관으로 그려졌다는 것이다. 이러한 주장은 살바도르 달리에 의해 제기되었으며, 실제로 X선 검사를 통해 바구니가 초벌 그림에서는 어린아이의 관 모양이었음을 입증하였다.

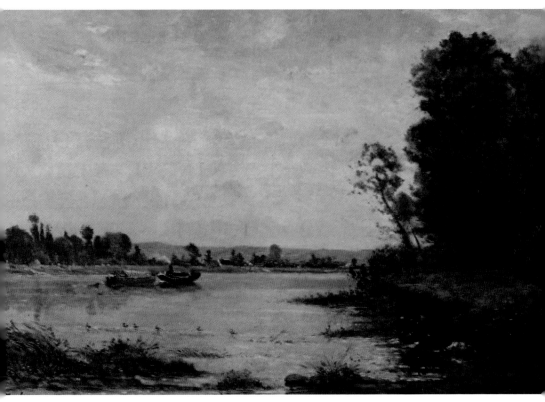

▲《우아즈의 여름 아침》 사조_자연주의 / 종류_유화 / 기법_캔버스에 유채 / 크기_100 x 162.5cm / 소장_릴 미술관

020. 우아즈의 여름 아침

　　루소와 밀레가 어두운 색조를 사용해 빛의 효과를 보여주고 있다면 샤를 프랑수아 도비니 (Charles François Daubigny, 1817~1878)는 밝은 빛의 효과로 푸른 자연의 생동감을 보여줘 외광파의 또다른 가능성을 비추고 있다. 도비니는 가로로 널따란 캔버스에 밝은 빛의 하늘 아래 시원하게 펼쳐진 수평선을 밝게 표현하면서도 순색을 병행해 사용함으로써 그만의 자연을 펼쳐보이고 있다. 도비니는 수시로 바뀌는 자연을 민감하게 포착하기 위해 배를 타고 그림을 그렸다. 그런 그의 화풍은 바르비종파의 화가이면서도 인상주의에 가까워 클로드 모네로부터 칭송을 받았다.

　　이 작품은 우아즈 강의 여름 아침 장면을 묘사한 그림이다. 농촌의 여름 아침은 매우 바쁘다. 강을 따라 벌써 움직이는 배가 보이는가 하면 이미 빨래를 시작한 빨래터의 여인들이 보인다. 강 건너 둑에는 일을 시작하기 위한 것인지 모닥불 연기가 하늘로 오르기 시작했다. 아직 해는 떠오르지 않았지만 구름 사이로 푸른 하늘은 시작되었다. 아름다운 하늘의 빛이 비치는 우아즈의 강물은 배를 서서히 휘어 흐르게 한다. 대중들은 이런 도비니의 작품에 찬사를 보냈지만, 평론가들은 그의 풍경화가 완벽하게 마무리되지 않은 작품이라고 혹평을 서슴지 않았다.

▲〈루앙 강변〉 사조_ 자연주의 / 종류_ 유화 / 기법_ 캔버스에 유채 / 크기_ 172 x 294cm / 소장_ 오르세 미술관

021. 루앙 강변

루앙 강변의 언덕 위로 낮게 들어선 마을의 지붕들이 마치 줄 서기를 하듯 나란히 줄지어 있다. 강둑 위로는 듬성듬성 솟아 있는 느티나무가 마을의 지붕과 키재기를 하는 모습 같다. 강물은 돌아 있는 강둑과 마을의 전경들을 같은 색채로 비추고 있다.

022. 캄파냐 풍경

캄파냐의 구릉 위에 구름이 모여들고 있다. 하늘을 덮어 가는 구름으로 대지는 그림자에 쌓여 점점 어두워간다. 시시각각으로 변하는 구름과 세월이 흘러도 큰 변화가 없는 대지가 서로를 바라보고 있다. 도비니가 아직 바르비종 화가들을 만나지 않았을 때의 전통적 풍경화이다.

▼〈캄파냐 풍경〉 사조_ 자연주의 / 종류_ 유화 / 기법_ 캔버스에 유채 / 크기_ 33 x 57.1cm / 소장_ 런던 내셔널 갤러리

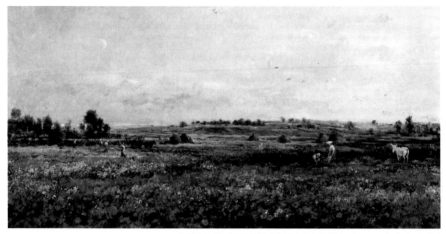

▲〈6월의 들판〉 **사조**_ 자연주의 / **종류**_ 유화 / **기법**_ 캔버스에 유채 / **크기**_ 67 x 39cm / **소장**_ 오르세 미술관

023. 6월의 들판

　붉은 꽃들이 만발한 들판과 맞닿은 하늘 위로 새들이 날아오른다. 멀리 지평선에는 마을의 집들이 보인다. 부지런히 일하는 농부들과 자기의 차례를 기다리는 나귀의 모습이 평화롭다. 아름답고 고즈넉해 보이는 전경 속에 농부들의 고단함이 숨어 있다.

024. 강둑의 빨래하는 여인들

　강물이 크게 휘어들어 오는 곳에 빨래터가 보인다. 강물이 움푹 휘어진 강가에는 소들이 목을 축이고 있고, 그늘진 언덕에 빨래를 마친 여인들이 모여 앉아 그녀들만의 이야기를 나누고 있다. 한가로이 풀을 뜯는 염소들의 광경은 우리의 시골 정취를 느끼게 해준다.

▼〈강둑의 빨래하는 여인들〉 **사조**_ 자연주의 / **종류**_ 유화 / **기법**_ 캔버스에 유채 / **크기**_ 35.6 x 66cm / **소장**_ 런던 내셔널 갤러리

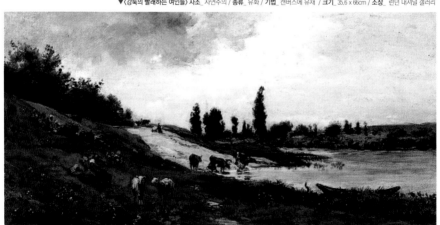

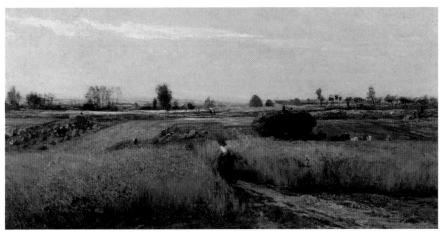

▲〈추수〉 **사조**_자연주의 / **종류**_유화 / **기법**_캔버스에 유채 / **크기**_135 x 196cm / **소장**_오르세 미술관

025. 추수

이 작품은 살롱전에 출품되어 사람들로부터 주목을 받은 그림이다. 분홍빛 조명의 결합은 하늘 전체를 널따랗게 가로지르고 있다. 파란 색조의 붓터치는 이른 추수의 곡식 줄기를 따라 전체적인 구획을 나누고 있다. 시골 마을 전체가 마치 하나의 체스판처럼 파란 사각형으로 분할되고 있다.

026. 바다

파도가 넘실대는 바다의 모습을 묘사한 그림이다. 그림 전체는 회색의 바탕으로 가득 차 있으며 화면의 반을 가르는 수평선 너머부터 조금씩 밀려온 회색 구름이 하늘을 거의 다 채웠다. 바다도 하늘을 닮아 회색의 물결을 일으키고 있다.

▼〈바다〉 **사조**_자연주의 / **종류**_유화 / **기법**_캔버스에 유채 / **크기**_100 x 200cm / **소장**_레이크스 박물관

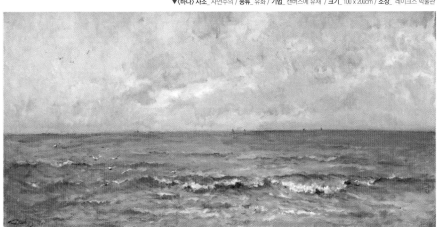

▲〈시장가는 길〉 **사조**_자연주의 / **종류**_유화 / **기법**_캔버스에 유채 / **크기**_260 x 211cm / **소장**_상트페테르부르크 에르미타주 박물관

027. 시장가는 길

　　19세기에 동물화가로 가장 유명한 사람을 딱 한 사람만 꼽으라면 단연 콩스탕 트루아용(Constant Troyon, 1810~1865)이 거론될 정도로 그는 동물화 분야에서 타의 추종을 불허한다. 그는 바르비종파의 일곱 별 중 하나로, 너른 숲과 초원을 배경으로 한 소떼의 그림을 주로 그린 화가로 유명하다. 이 작품은 커다란 화폭에 담은 그림으로, 아침 일찍 시장가는 장면을 묘사하였다. 아직 안개가 걷히지 않은 전경을 뒤로하고 나귀를 탄 농가의 부부가 소와 양떼를 몰며 분주히 나서는 장면이다.

▲〈아침 풍경, 일하러 나가는 황소 떼〉 **사조**_자연주의 / **종류**_유화 / **기법**_캔버스에 유채 / **크기**_262 x 391cm / **소장**_오르세 미술관

028. 아침 풍경, 일하러 나가는 황소 떼

소를 몰고 일하러 가는 목동을 나타낸 그림이다. 목가적인 전원의 아침 분위기와 흙먼지를 일으키며 관람자를 향해 다가오는 소들의 숨소리가 느껴지는 생의 경건한 장엄함이 묻어나는 그림이다. 대지를 가르는 소들의 힘찬 발걸음과 소들을 인도하는 사람의 자세에서 아침의 시작을 알리고 있다. 트루아용은 주로 소들을 많이 그렸는데 장 프랑수아 밀레가 농부들을 많이 그려 농부의 화가라면 트루아용은 소들을 많이 그려 소의 화가로 불리울 정도이다.

029. 개 옆에 멈춘 사냥꾼

그림의 주제는 사람이 아니라 전경에 놓인 개들이다. 사냥터 관리인은 짙은 색의 옷을 걸치고 있는데, 그의 얼굴은 모자의 챙에 완전히 가려져 있다. 반면 네 마리의 개는 머리를 치켜들고 있으며, 가을의 햇살이 개의 털 색깔을 더 돋보이게 하고 있다. 이는 분명 일상에서의 세밀한 관찰을 바탕으로 상상이 아닌 실제 개의 모습을 묘사한 것이다.

▶〈개 옆에 멈춘 사냥꾼〉 **사조**_자연주의 / **종류**_유화 / **기법**_캔버스에 유채 / **크기**_117 x 90cm / **소장**_오르세 미술관

▲〈모르트 퐁텐의 기억〉 **사조**_자연주의 / **종류**_유화 / **기법**_캔버스에 유채 / **크기**_65.5 x 89cm / **소장**_루브르 박물관

030. 모르트 퐁텐의 기억

바르비종파의 일곱 별 중 한 인물인 카미유 코로(Camille Corot, 1796~1875)는 프랑스의 대표적인 풍경화가로, 신고전주의를 계승하고 인상주의의 발판을 마련한 화가이다. 그는 풍경화가로 유명하지만 실제로 그가 다루었던 주제는 풍경뿐 아니라 인물, 종교, 신화 등 분야를 넘나들며 다양한 작품을 남겼다. 그는 낭만주의나 사실주의 등 어떤 유파에도 속하지 않고 평생 독자적으로 활동했다.

이 작품은 코로의 후기 작품으로, 전기 작품에서 보여줬던 명확한 명암 표현에서 벗어나 몽롱함과 낭만적인 분위기를 나타내고 있다. 파리 북동쪽의 작은 마을인 모르트 퐁텐을 배경으로 태양이 떠오르기 전 아침 시간에 호수로 산책 나온 소녀를 담고 있다. 새벽안개가 채 걷히지 않은 희뿌연 대기 속에 녹회색의 나뭇잎들이 조화를 이룬 서정적인 분위기를 더하고 있다. 키 작은 풀숲 사이로 보이는 작은 흰 꽃들은 고요한 풍경 속에 예기치 않은 생기를 부여하고 있다.

031. 돌풍

황량한 들판에 돌풍이 부는 장면을 그린 그림이다. 이 그림은 밀레의 돌풍 그림과 유사한 구도를 나타내고 있으며, 모든 것이 오른쪽에서 왼쪽으로 움직이고 있다. 하늘은 온통 오렌지 빛과 붉은 빛이 조화를 이루어 회색으로 짙어져 가는 모습이 인상적이다. 그림 속에 나타나는 돌풍의 위력에 맞서고 있는 인간은 그 위력 앞에서는 단지 먼지와 같은 존재로 보인다.

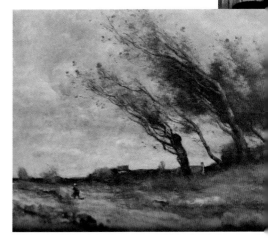

▶〈돌풍〉 **사조**_자연주의 / **종류**_유화 / **기법**_캔버스에 유채 / **크기**_47.4 x 58.9cm / **소장**_랭스 미술관

032. 빌 다브레, 연못

파리 근방에 있는 빌 다브레 마을의 풍경을 그린 그림이다. 파리 서부의 교외에 있는 빌 다브레 마을은 그림같이 아름다운 풍경으로 유명한 지역이다. 코로는 다른 마을로 그림을 그리거나 스케치를 하려고 여행을 갈 때라도 그의 영혼은 빌 다브레 마을에 두고 간다고 할 정도로 그곳을 사랑했다. 이 작품은 1873년 코로가 살았던 집에서 그린 그림이다.

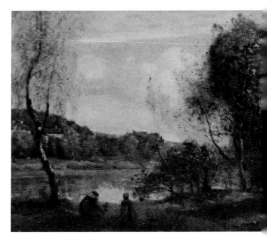

▶〈빌 다브레, 연못〉 **사조**_자연주의 / **종류**_유화 / **기법**_캔버스에 유채 / **크기**_43 x 80cm / **소장**_루앙 미술관

033. 저녁, 정박하는 뱃사공

이 작품은 '추억'을 주제로 한 가장 아름다운 작품 중 하나로, 1855년 만국박람회에 출품한 그림이다. 그림에는 구름이 가득한 하늘과 그 하늘을 반사하고 있는 강을 배경으로 하여 뱃사공이 하루 일을 마치고 강가에 배를 정박시키고 있는 모습과 주인을 기다리고 있는 나무에 매어져 있는 소가 그려져 있다.

▶〈저녁, 정박하는 뱃사공〉 **사조**_자연주의 / **종류**_유화 / **기법**_캔버스에 유채 / **크기**_109 x 116cm / **소장**_루브르 박물관

034. 호메로스와 목자들

그리스의 시인이자 《오디세이아》와 《일리아드》의 저자인 호메로스를 그린 그림이다. 이 작품은 '고립'을 주제로 한 코로의 연작 중 하나로, 호메로스가 앞을 못 보는 시각장애인이 되어 세상으로부터 고립되어 자신만의 평화를 찾고 있는 모습을 그렸다. 코로가 그린 풍경화 중 가장 훌륭한 그림 중 하나이지만, 1845년 당시에는 지독한 혹평을 받았다.

◀〈호메로스와 목자들〉 **사조**_자연주의 / **종류**_유화 / **기법**_캔버스에 유채 / **크기**_82.5 x 101.3cm / **소장**_생 로 미술관

035. 카스텔강돌포의 추억

코로가 그린 '추억'의 한 장면으로, 재구성된 풍경 속에 자신의 작품에 여러 번 등장하는 인물 중 하나인 양치기가 나무 밑동에서 피리를 불고 있다. 코로는 자신의 특기였던 빛과 그림자의 절묘한 대조를 이 작품에도 적용시켰다. 이 그림에서는 전경 전체를 그림자로 채웠으며, 멀리 비치는 정오의 빛으로 카스텔강돌포의 집들은 지붕과 나무꼭대기가 부각되고 있다.

◀〈카스텔강돌포의 추억〉 **사조**_자연주의 / **종류**_유화 / **기법**_캔버스에 유채 / **크기**_65 x 81cm / **소장**_루브르 박물관

036. 숲속 빈터, 빌 다브레의 추억

녹색과 갈색의 제한된 색채로 표현된 숲의 모습은 꿈이나 신화 속의 어느 한 장면과 같은 분위기를 자아내게 한다. 화면 중앙에 그려진 여인은 이러한 환상적인 분위기 속에서 실제 인물 같지 않은 느낌을 풍기고 있다. 어떤 이의 말에 따르면 그리스 신화의 숲의 여신 다이애나를 나타냈다고 한다.

◀〈숲속 빈터, 빌 다브레의 추억〉 **사조**_자연주의 / **종류**_유화 / **기법**_캔버스에 유채 / **크기**_100 x 134cm / **소장**_오르세 미술관

▲ 〈오르페우스와 에우리디케〉 **사조**_자연주의 / **종류**_유화 / **기법**_캔버스에 유채 / **크기**_65.5 x 89cm / **소장**_오르세 미술관

037. 오르페우스와 에우리디케

　그리스 신화에 나오는 오르페우스와 에우리디케의 이야기를 그린 그림이다. 오르페우스는 아폴론 신의 아들로, 리라를 연주하는 음악의 천재였다. 그는 사랑하는 에우리디케와 결혼하여 꿈같은 나날을 보내고 있었는데, 그만 에우리디케가 불청객을 피하려다가 독사에 물려 죽고 말았다. 오르페우스는 그리운 에우리디케를 잊지 못하고 지하세계로 내려가 에우리디케를 만나려고 하였다. 지하세계의 왕 하데스는 오르페우스의 리라 연주에 감동을 받아 에우리디케를 데리고 나갈 것을 허락하지만, 지하세계를 벗어날 때까지 절대 뒤를 돌아봐서는 안 된다는 조건을 붙였다. 이 작품은 오르페우스가 에우리디케를 데리고 지하세계를 나오는 장면을 그렸다. 오르페우스는 에우리디케의 신음소리에 결국 뒤를 돌아보게 되고 그녀는 다시 지하세계로 돌아갔다. 코로는 자신의 서정적 풍경화에 신화에 나오는 인물들을 그렸는데, 이 그림은 이야기의 내용과 풍경의 아름다움이 절묘하게 조화를 이룬 작품이다.

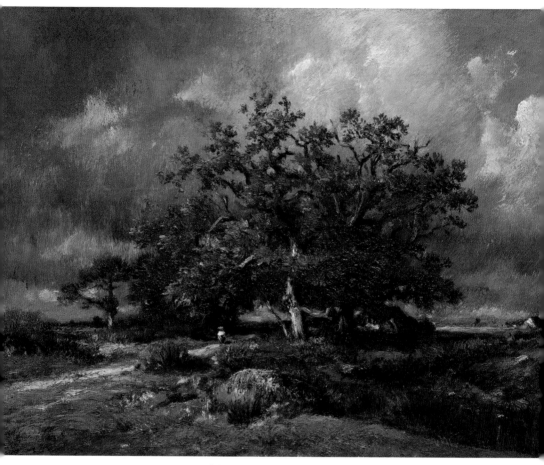

▲〈늙은 참나무〉 사조_ 자연주의 / 종류_ 유화 / 기법_ 캔버스에 유채 / 크기_ 65.5 x 89cm / 소장_ 루브르 박물관

038. 늙은 참나무

　바르비종 화파를 대표하는 일곱 별 가운데 한 사람인 쥘 뒤프레(Jules Dupré, 1811~1889)는 순수한 자연을 모티브로 한 자연주의 화풍을 선보였다. 테오도르 루소와는 10여 년 넘게 각별한 우정을 다지며 영향을 주고받았다. 이 작품은 순수한 자연을 모티브로 담고 있는 소품이다. 화면 중앙에 커다란 나무 한 그루가 보이지만, 나이 먹은 가지는 마디와 옹이 탓에 울퉁불퉁하며, 온갖 방향으로 비틀려져 있다. 숨는 장소처럼 보이는 참나무 그늘에 농가가 한 채가 나무에 몸을 기대고 있는 것처럼 서 있다. 다른 집 한 채는 화면 맞은편, 즉 관람자가 봐서 오른쪽 안에 있다. 중경에는 나무와 농가 쪽으로 가고 있는 여인의 모습이 아주 작게 그려져 있다. 필시 닥쳐오는 태풍을 피할 장소를 찾고 있는 것이리라. 화면 왼쪽 위 구석에 보이는 짙은 회색의 구름이 폭풍이 곧 몰려올 것임을 예고하고 있다. 사나워질 하늘을 배경으로 휘어진 참나무는 화가가 즐겨 그린 모티브로 뒤프레의 작품에 많이 등장한다.

039. 웅덩이가 있는 풍경

질 뒤프레는 오랜 시간 바르비종에서 작업을 하면서 많은 화가와 교류하였다. 특히 테오도르 루소와는 절친한 친구였다. 이 작품에서도 두 사람의 생각을 공유했는지 알 수 없지만 그들의 작품은 분간이 힘들 정도로 구분이 되지 않는다. 그러나 그들이 추구하는 작품은 나무와 웅덩이가 곧 자연이고 풍경이었기에 세세한 해부학적인 관찰과 연구가 수반되었다.

▶〈웅덩이가 있는 풍경〉**사조**_자연주의 / **종류**_유화 / **기법**_캔버스에 유채 / **크기**_22 x 32cm / **소장**_렌 미술관

040. 가을

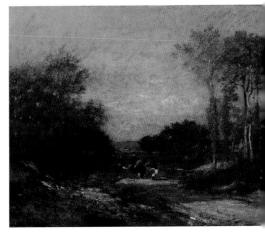

뒤프레와 루소는 함께 여행하고 작업실을 공동으로 쓰며 그림을 그렸다. 〈가을〉을 나타내는 이 그림 역시 루소와 함께 여행하며 그린 그림이다. 두 사람의 그림에 대한 살롱전의 평가는 매번 달랐다. 뒤프레가 승승장구할 때 루소는 낙선의 고배를 마셨다. 같은 화풍을 나타내는 두 사람의 그림에서 당시 비평가들은 뒤프레의 서정적 표현에 손을 들어주었다.

▶〈가을〉**사조**_자연주의 / **종류**_유화 / **기법**_캔버스에 유채 / **크기**_32.5 x 46cm / **소장**_루브르 박물관

041. 참나무

그림은 거친 붓터치로 칠해진 참나무의 구조가 확연히 드러나고 있다. 뒤프레가 얼마나 나무의 형태 묘사에 열중하였는지를 잘 보여주고 있는 그림이다. 뒤프레가 얼마나 나무만의 특질를 표현하려고 세심하게 관찰했고, 나무의 시적 묘사를 해내기 위해 끊임없는 연구와 노력을 기울였는지를 단적으로 알 수 있는 그림이다.

▶〈참나무〉**사조**_자연주의 / **종류**_유화 / **기법**_캔버스에 유채 / **크기**_60 x 73cm / **소장**_오르세 미술관

042. 숲의 오달리스크

바르비종 화파를 대표하는 일곱 별 가운데 한 사람인 나르시스 디아즈 드 라 페냐(Narcisse Virgilio Diaz de la Pena, 1807~1876)는 파리 근교의 자연에 대한 애정을 기반으로 작업을 전개하였다. 그는 어린 나이에 고아가 되었고, 열세 살 때에는 뱀에게 다리를 물렸는데 빠른 시간 내에 적당한 조치를 받지 못하였고, 결국 감염으로 인하여 왼쪽 다리를 절단하는 불구의 몸이 되었다. 그는 쥘 뒤프레와 평생 동안 친구로 지내며 빛나는 자연과 그 속에 에로틱한 신화를 묘사시킨 그림을 그렸다. 이 작품은 숲속의 오달리스크를 묘사한 그림이다. 윤곽이 뚜렷하지 않으나 반짝이는 음영 속에 신비로움을 나타내고 있다.

◀〈숲의 오달리스크〉 사조_ 자연주의 / 종류_ 유화 / 기법_ 캔버스에 유채 / 크기_ 27.5 x 18.5cm / 소장_ 개인

043. 목욕하는 다이애나

숲의 여신인 다이애나가 자신을 따르는 숲의 님프들과 목욕하는 장면이다. 디아즈는 실존하는 자연의 숲속에 신화의 이야기를 그려넣어 오묘한 장면을 연출하는 기법을 즐겨 사용했다. 〈목욕하는 다이애나〉의 주제는 많은 화가에 의해 묘사되었고 디아즈는 반짝이는 듯한 색감을 나타내고 있다.

▼〈목욕하는 다이애나〉 사조_ 자연주의 / 종류_ 유화 / 기법_ 캔버스에 유채 / 크기_ 26 x 41cm / 소장_ 개인

044. 앵무새를 가진 여자

디아즈는 당시 유행하던 동양주의와 친밀한 색조를 연습하기 위해 노력하였다. 어두운 숲 속 한가운데 파란 하늘이 구멍이 난 듯한 배경 으로 젊은 보헤미안 여인이 앉아 있다. 이 그림 에서는 낭만주의 화가 들라크루아의 화풍이 나 타나고 있다. 그림 속 여인의 엉덩이는 낮은 흰 색 옷으로 덮여 그녀의 하반신을 가리고 있다. 오른쪽 위에 놓인 앵무새가 그녀의 관심을 끌고 있다. 디아즈가 이국적인 아름다움을 그의 친숙 한 숲으로 이끌었던 무대에는 조용하고 평온한 느낌이 담겨 있다. 동양적 아름다운 원단에 대 한 디아즈의 취향을 나타내는 반짝이는 페브릭 을 여인과 어두운 단풍의 숲이 혼합시켰다.

▶〈앵무새를 가진 여자〉 **사조**_자연주의 / **종류**_유화 / **기법**_캔버스에 유채 / **크기**_27.5 x 19cm / **소장**_랭스 미술관

045. 덤불에서 목욕하는 여인

디아즈는 그림을 그리기 시작할 때 루브르 박물관에서 코레지오의 작품을 보며 공부했다. 이 그 림에는 코레지오의 색감이 나타나고 있다. 거의 손길이 닿지 않은 퐁텐블로 숲 연못에서 목욕하는 여인의 뒷모습을 보여주고 있다.

▼〈덤불에서 목욕하는 여인〉 **사조**_자연주의 / **종류**_유화 / **기법**_캔버스에 유채 / **크기**_42 x 53cm / **소장**_뉴욕 힉스 컬렉션

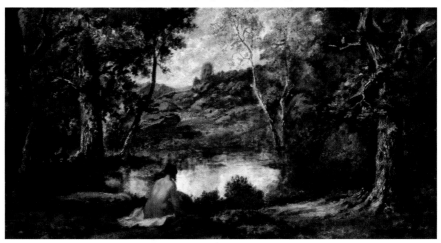

▲〈숲속의 목욕〉 사조_ 자연주의 / 종류_ 유화 / 기법_ 캔버스에 유채 / 크기_ 33 x 29cm / 소장_ 개인

046. 숲속의 목욕

거칠고 두터운 붓터치로 그려진 숲의 배경은 낭만주의 색채의 화풍을 나타내고 있다. 초록과 붉고 노란색과 어두운 검정이 마치 색의 향연을 벌이는 것과 같다. 커다란 나무 기둥에 기댄 벌거벗은 여인의 색채는 발광하는 빛처럼 미려한 모습을 나타내고 있다. 관람자를 바라보는 여인의 얼굴은 부끄러운 듯 붉게 물들어 있다.

인상주의 미술

빛으로 시시각각 변하는 자연의 인상적인 순간들.
그 찰나의 미묘한 변화가 가져온 놀라운 색감의 세계를 찾아간다

현대 미술의 시작을 알렸던 인상주의 미술의 눈부신 작품들. 해변의 밝은 대기, 미묘한 바람의 흔들림, 산업화의 그늘에 가려진 서민들의 궁핍한 삶 등 인상주의 예술가들은 자연과 인간의 미묘한 변화를 저만의 아름다운 느낌으로 형상화했다.
자연의 미묘한 변화를 다양하게 포착해 신선하고 화려한 색채감으로 근대적 감각을 표현해내 전통과 혁신을 연결하는 현대 예술로 다가가는 중요한 매개체가 되었다.

대표작품
클로드 모네, 〈인상, 일출〉
에두아르 마네, 〈풀밭 위의 점심〉
오귀스트 르누아르, 〈물랑 드 라 갈레트의 무도회〉
빈센트 반 고흐, 〈별이 빛나는 밤〉
조르주 쇠라, 〈 그랑드자트 섬의 일요일 오후〉
폴 세잔, 〈사과와 오렌지가 있는 정물〉
에드가 드가, 〈더 스타〉
클로드 모네, 〈수련〉
카미유 피사로, 〈몽마르트 대로, 오후 햇살〉

인상주의 화가들
베르트 모리조 / 에바 곤잘레스 / 메리 카사트 / 클로드 모네
조르주 쇠라 / 외젠 부댕 / 알프레드 시슬레 / 프레데리크 바지유 / 폴 시냐크 / 귀스타브 카유보트 / 제임스 티소 / 샤를 코테 / 폴 고갱 / 빈센트 반 고흐 / 틀루즈 로트렉 / 에두아르 마네 / 에드가 드가 / 오귀스트 르누아르 / 카미유 피사로 / 폴 세잔

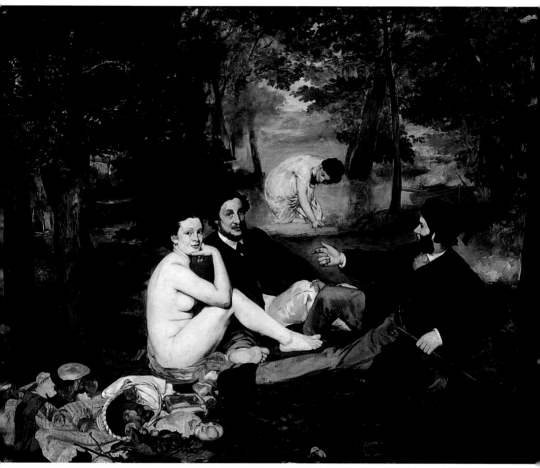

▲〈**풀밭 위의 점심**〉 **사조**_ 인상주의 / **종류**_ 유화 / **기법**_ 캔버스에 유채 / **크기**_ 33 x 29cm / **소장**_ 개인

047. 풀밭 위의 점심

인상주의의 아버지로 불리는 에두아르 마네(Edouard Manet, 1832~1883)는 세련된 도시적 감각의 소유
자로, 주위의 활기 넘치는 현실을 예민하게 포착하는 필력에서는 타의 추종을 불허하는 화가였다.
종래의 어두운 화면에 밝음을 도입하는 등 전통과 혁신을 연결하는 중개역을 수행한 점에서 미
술계의 역할이 크다. 마네의 걸작인 〈풀밭 위의 점심〉은 1863년의 살롱에 출품하여 낙선한 작품으
로, 같은 해 '낙선전'에 출품되어 비난과 조소의 중심에 섰던 작품이다. 나체의 여인에 옷을 입은
남성을 배치한다는 구상은 고전주의 화가 조르조네의 〈전원의 합주〉에서 모티브를 얻었다. 살롱
전에 출품했을 당시 마네의 어머니도 외설적이라고 평가했고 나폴레옹 3세도 저속하다고 했지만
마네는 당시 화가의 개성보다는 국가의 화풍에 맞춰야 하는 보수적인 분위기에 도전하고자 하는
의도에서 이 작품을 출품하였다.

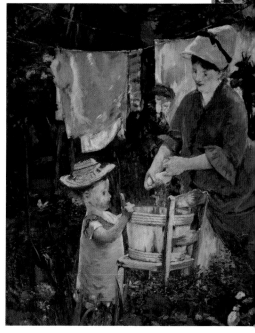

048. 빨래하는 여인

마네의 내연녀인 수잔 렌호프와 그녀의 아들 레옹 에두아르 코엘라 렌호프를 연상시키는 인물들이 그려진 이 작품은 빨래를 하는 장면이다. 마네의 작품 중 많지 않은 밝은 색조를 띤 작품이다. 마네는 자신의 집을 방문하여 피아노를 가르쳤던 네덜란드 출신의 열한 살의 연상녀 수잔 렌호프와 연애를 시작하였고 그녀는 나중에 아들 하나를 낳았다. 그 아들은 공식적으로는 인정되지 않았지만 사람들은 마네가 그 아이의 아버지라고 생각했다. 정원의 양지에서 빨래하는 여인과 아이의 모습이 빛의 음영으로 잘 드러나는 정겨운 그림이다.

▶〈빨래하는 여인〉 **사조**_인상주의 / **종류**_유화 / **기법**_캔버스에 유채 / **크기**_60 x 73 cm / **소장**_오르세 미술관

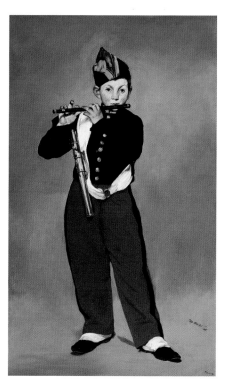

049. 피리부는 소년

마네의 대표작 중의 하나로 피리를 부는 소년을 묘사하였다. 그러나 그림의 주인공은 마네의 그림 모델로 나오는 빅토린 무랑이라는 여인이다. 무랑은 마네의 다른 작품 〈올랭피아〉와 〈풀밭 위의 점심〉에도 등장한다. 실제의 모델을 표현했다기보다 가상의 현실을 통해 무랑에 대한 자신의 욕망을 표현하고 있다.

마네는 이 그림에서 무랑의 섹슈얼리티를 제거하기로 마음먹고 여성성을 없애버리고 사춘기 소년의 모호한 모습만 느끼게 그렸다. 이런 변화는 누드로 그녀를 그린 다른 작품과 달리 의상을 통해 자신의 의미를 표하고자 했다. 배경이 없는 가운데 인물만 등장하는 구성은 전통적인 초상화 규칙과는 정반대이다.

◀〈피리부는 소년〉 **사조**_인상주의 / **종류**_유화 / **기법**_캔버스에 유채 / **크기**_60 x 73 cm / **소장**_오르세 미술관

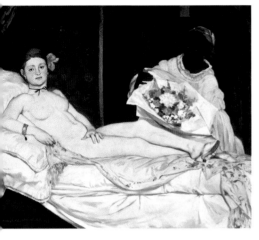

050. 올랭피아

그림은 별로 아름답지 못한 여인이 서슴없이 온몸을 드러낸 채 누워 있고 흑인 하녀가 손님이 보낸 꽃다발을 들고 있다. 이 그림이 전시되자 빗발치는 야유로 작품은 눈에 잘 띄지 않는 천장 밑으로 옮겨야 했다. 이 그림에 대한 지나친 비난은 거꾸로 마네가 제시한 표현 기법의 참신함과 근대적인 명쾌함을 일반에게 인상적으로 남겨 작가에 대한 관심을 모으게 하였다.

◀⟨올랭피아⟩ 사조_인상주의 / 종류_유화 / 기법_캔버스에 유채 / 크기_22 x 32cm / 소장_렌 미술관

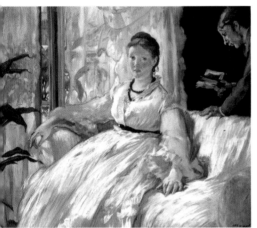

051. 독서

그림에는 마네의 부인 수잔 렌호프와 책을 읽어주는 아들의 모습이 마네와 닮아 있다. 그림 오른쪽 뒤로 장성한 마네의 아들이 보인다. 아들의 책 읽는 목소리에 흡족해 하고 있는 수잔의 행복한 정경을 나타내고 있다. 살갗이 비치는 하얀 옷, 커튼과 의자의 커버 등 흰색을 주조로 하여 화면 전체를 잔잔한 물결처럼 아우르는 그림이다.

◀⟨독서⟩ 사조_인상주의 / 종류_유화 / 기법_캔버스에 유채 / 크기_32.5 x 46cm / 소장_루브르 박물관

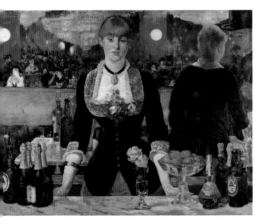

052. 폴리 베르제르의 술집

이 작품은 당시 많은 논란을 불러일으켰던 화제작으로 최근까지도 미술학도들로부터 구도적 문제로 논란이 되고 있다. 뒤편의 풍경이 실제가 아닌 거울에 반사된 풍경이다. 그림의 오른편에는 거울에 비친 여성의 뒷모습과 중산모를 쓴 남자가 보인다. 바로 이 장면의 각도 때문에 많은 논란이 제기되었으며 현재도 여전히 진행 중이다.

◀⟨폴리 베르제르의 술집⟩ 사조_인상주의 / 종류_유화 / 기법_캔버스에 유채 / 크기_60 x 73cm / 소장_오르세 미술관

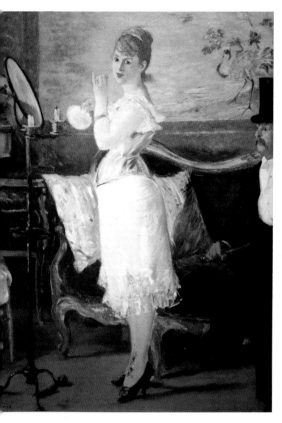

053. 나나

부르주아 생활의 이면을 보여주는 장면으로, 속옷차림의 여인이 거울 앞에서 루즈를 바르고 있다. 야회복을 차려입은 신사는 여인이 화장을 끝내기만 기다리며 앉아 있다. 모델 앙리에트 오제는 당시 오렌지 공의 애인이었으며, 그녀는 '시드론(레몬)'으로 불리었다. 〈나나〉는 에밀 졸라의 소설 속의 주인공으로 소설이 출간되기 전에 에밀 졸라의 부탁으로 그린 그림이다. 이 그림은 1877년 국전에 낙선했는데 무도회에서 볼 수 있는 여인의 전신상이 진부한 작품으로 보였고, 그림의 모델이 화류계에서 익히 알려진 배우 앙리에트 오제였으므로 살롱 심사위원들로서는 받아들이기가 힘들었다. 하지만 에밀 졸라의 소설《나나》는 출간 하루 만에 5만 5천부가 팔리는 최고의 베스트셀러가 되었다.

◀〈나나〉 사조_ 인상주의 / 종류_ 유화 / 기법_ 캔버스에 유채 / 크기_ 22 x 32cm / 소장_ 렌 미술관

054. 마네의 정물화

말년의 마네는 거동이 불편해지자 실내에 앉아서 정물화를 그리는데 시간을 보냈다. 마네는 리라, 장미, 카네이션 등을 특히 좋아했다. 마네의 친구는 그의 정물화에 관해 이렇게 말했다.

"한 번 그려지면 그의 꽃은 불멸의 작품이 되었다. 삽시간에 그린 것이 영원한 것으로 변했다. 이 꽃들의 신선함을 보라. 너무도 완벽하고 탐스러워 그림이 아직도 젖어 있는 듯하다."

마네는 화병에 꽂힌 꽃들을 여러 점 그렸는데, 이것이 맨 처음 그린 것으로 알려졌다.

▶〈마네의 정물화〉 사조_ 인상주의 / 종류_ 유화 / 기법_ 캔버스에 유채 / 크기_ 60 x 73cm / 소장_ 오르세 미술관

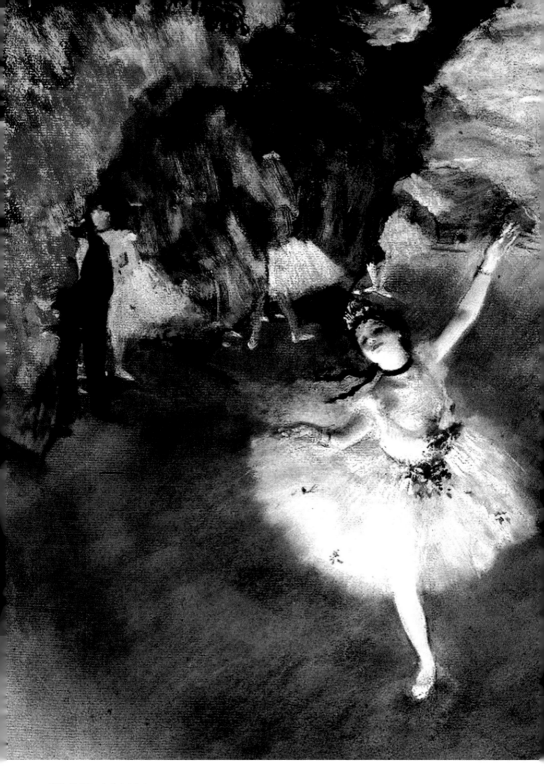

055. 더 스타

발레 그림으로 유명한 인상주의 화가 에드가 드가(Edgar De Gas, 1834~1917)는 파리의 근대적인 생활에서 주제를 찾아 정확한 소묘능력 위에 신선하고 화려한 색채감이 넘치는 근대적 감각을 표현했다. 그가 숱하게 그린 무희는 우리가 '발레리나' 하면 떠올리는 하늘하늘하고 아름다운 이미지가 결코 아니었다. 그의 캔버스에 등장하는 무희는 대부분 허리를 구부리거나, 몸을 긁고 있거나, 뒷모습이거나, 그도 저도 아니면 무대 가장자리에 서서 서투르게 춤추고 있다.

드가의 대표적인 작품 중 하나인 이 그림은 화폭의 중앙에 무대를 마친 무희가 마치 피날레를 하는 듯한 동작을 취하고 있다. 여기까지만 보면 이 작품은 무희가 취하는 동작의 아름다움을 표현한 작품으로 볼 수 있다. 하지만 이 작품의 본질은 그 너머에 있다. 즉 무대 위 뒤편으로 주황색 장막이 쳐져 있고, 살짝 걷혀져 있는 장막의 뒤, 즉 무대 뒤편에 검은 물체가 보인다. 자세히 들여다보면 이는 사람의 형상이다. 그는 무희의 후원자로 그녀의 몸매를 지켜보고 있다. 드가는 작품을 통하여 당대의 현실을 통렬히 담아내었다. '부르주아'라는 계급과 '자본'을 토대로 한 '사내'들의 위선을 여과 없이 드러낸 것이다.

◀◀〈더 스타〉**사조**_ 인상주의 / **종류**_ 유화 / **기법**_ 캔버스에 유채 / **크기**_ 33 x 29cm / **소장**_ 개인

056. 듀 댄스

두 사람의 무희가 휴식 시간을 이용하여 고단한 몸을 긴 의자에 기대어 쉬고 있는 모습이다. 그림에는 그녀들이 얼마나 춤에 혹사 당했는지를 포즈에서 잘 드러나고 있다.

◀〈듀 댄스〉**사조**_ 인상주의 / **종류**_ 유화 / **기법**_ 캔버스에 유채 / **크기**_ 18 x 26cm / **소장**_ 셸번 박물관

057. 발레 수업

이 그림은 사진처럼 발레 연습 시간에서 볼 수 있는 한순간을 포착해 놓았다. 발레리나들은 자연스러운 동작으로 지도 교사의 말을 경청하고 있다. 지팡이를 쥐고 있는 교사의 이름은 쥘 페로이다. 오른쪽 상단의 고개를 들고 있는 발레리나가 마리 반 쾌템이다. 그녀는 드가의 모델이었으며 드가는 그녀를 그림 뿐만 아니라 〈열네 살의 어린 무희〉 조각상으로도 표현하였다.

▶〈발레 수업〉**사조**_ 인상주의 / **종류**_ 유화 / **기법**_ 캔버스에 유채 / **크기**_ 60 x 73cm / **소장**_ 오르세 미술관

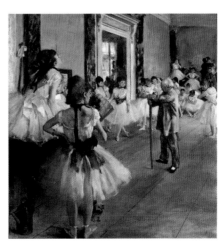

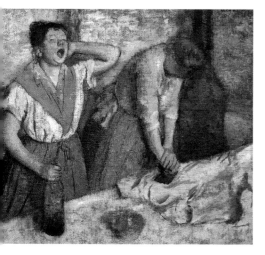

058. 다림질 하는 여인

당시 산업화와 도시화 속에서 여성들의 궁핍한 삶의 현장이기도 한 세탁소는 사회적 약자인 여성들의 눈물과 고단함이 묻어나는 곳이다. 오른쪽 다리미를 힘껏 누르며 일하는 여성 옆에서 동료가 하품을 하고 있다. 그녀는 녹초가 되도록 다림질을 해야 하는 고달픈 신세를 잠시라도 잊기 위해 한 손에 포도주병을 쥐고는 벌린 입을 다물 수 없다. 그때나 지금이나 서민들의 삶은 고단함의 연속임을 보여준다.

◀〈다림질 하는 여인〉 사조_ 인상주의 / 종류_ 유화 / 기법_ 캔버스에 유채 / 크기_ 18 x 26cm / 소장_ 셸번 박물관

059. 압셍트를 마시는 사람

중년의 남녀는 서로를 잊은 듯 대화도 없이 각자의 생각에 빠져 있다. 남자는 먼 곳을 바라보며 담배를 피우고 여인은 허공을 응시하고 있다. 그녀 앞에는 도수가 높은 압셍트로 보이는 술이 있는 것으로 보아 실의에 젖은 삶을 보여주고 있다.

▼〈압셍트를 마시는 사람〉 사조_ 인상주의 / 종류_ 유화 / 기법_ 캔버스에 유채 / 크기_ 18 x 26cm / 소장_ 셸번 박물관

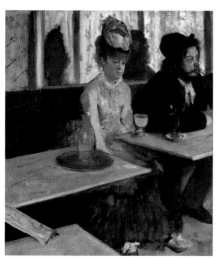

060. 개의 노래를 부르는 콩세르의 가수

이 여인은 당시 유행하던 개짓는 소리를 흉내내어 노래를 부르고 있다. 무대 전체를 웅장하게 표현해서 관객들의 감동을 끌어내려 한 것이 아니라 무대 속 인물이 음악에 젖어드는 그 순간을 표현하고자 했던 것이 드가 작품의 특징이다.

▼〈개의 노래를 부르는 콩세르의 가수〉 사조_ 인상주의 / 종류_ 유화 / 기법_ 캔버스에 유채 / 크기_ 18 x 26cm / 소장_ 개인

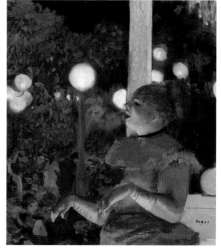

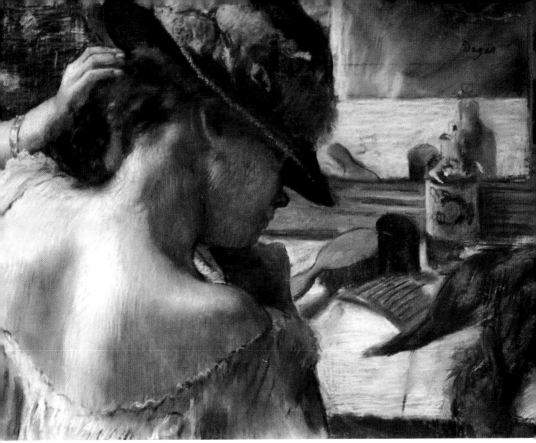

▲ 〈거울 앞에서〉 **사조**_인상주의 / **종류**_유화 / **기법**_캔버스에 유채 / **크기**_33 x 29cm / **소장**_함부르크 쿤스트할레 미술관

061. 거울 앞에서

　화장하는 여인의 뒷모습을 묘사한 그림으로, 드가의 순간적 섬세한 관찰력이 돋보이는 그림이다. 드가는 원래 여성혐오주의자였다. 드가가 여성을 혐오하게 된 원인은 어머니에게 있었다. 드가의 어머니는 아마추어 오페라 가수로 매우 아름다웠다. 드가의 아버지는 그녀를 지극히 사랑했지만, 불행하게도 드가의 어머니에게는 다른 남자가 있었다. 바로 드가의 삼촌이자 아버지의 동생이었다. 집안은 하루아침에 먹구름이 가득해졌고, 아버지는 가정을 지키기 위해 어머니를 용서하고 다시 받아들이려 노력했지만 어린 드가는 그럴 수가 없었다. 그는 세상에서 가장 사랑했던 어머니를 이제 가장 혐오하게 되었고 매일 밤 어머니가 불행해지도록 기도했다. 드가의 저주 때문인지 몰라도 어머니는 그가 열세 살 때 눈을 감고 말았다. 어머니가 불행해지면 사라질 것 같았던 아들의 분노는 쉽게 지워지지 않았다. 분노의 대상만 사라졌을 뿐 울분과 화는 평생 그를 옥죄었다. 이제 그는 어머니가 아닌 세상의 모든 여성을 향해 분노를 토해내기 시작했다. 하지만 역설적으로 여성혐오주의자인 드가는 평생 독신으로 살았지만, 자신의 작품 중 여성을 그린 작품이 절대 비중을 차지하고 있다. 이 작품 역시 여성의 화장하는 모습을 나타내고 있는데 드가는 아마 어릴 적 많이 봐 왔던 자신의 어머니의 화장하는 모습을 표현했는지도 모른다.

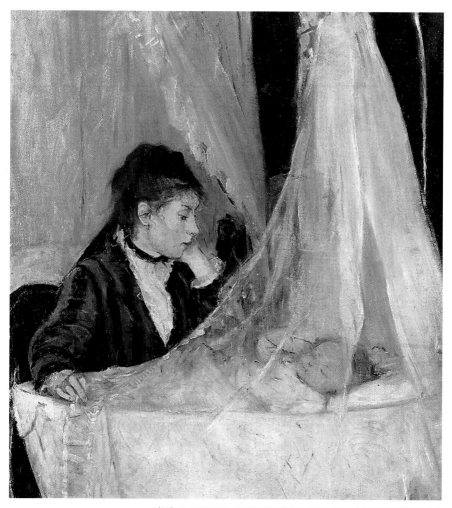

▲〈요람〉 **사조**_인상주의 / **종류**_유화 / **기법**_캔버스에 유채 / **크기**_33 x 29cm / **소장**_함부르크 쿤스트할레 미술관

062. 요람

인상주의 미술의 화가 중 당당히 자신의 이름을 올린 여류화가가 있었다. 그녀는 로코코 미술의 거장 장 오노레 프라고나르의 증손녀인 베르트 모리조(Berthe Morisot, 1841~1895)로 남성 중심의 화단에서 유일하게 자신의 작품으로 도전하여 제1회 인상주의 전시회에 작품을 출품하여 유일하게 호응을 받은 여성이었다. 모리조가 즐겨 그렸던 테마는 모성과 가족에 관한 것으로, 이 작품 역시 요람에서 잠든 아기를 사랑스러운 눈길로 바라보는 어머니의 모습을 묘사하고 있다. 대각선의 휘장과 휘장 사이에 인물을 배치하는 대담한 구도로 이루어진 〈요람〉은 부드러운 필법과 은은한 색채로 잠자는 아기에 대한 다정한 감정을 전달하고 있다.

063. 화장하고 있는 여자

모리조는 "광원을 보여주는 것이 아니라 빛의 효과를 보여주는 것이 매력적이다."라고 기술한 적이 있는데, 이 말은 이 그림 속에 사용된 기법을 지칭하는 것 같다. 모리조는 마네처럼 기법적인 면에서는 다른 인상주의자들보다 더 신중했으며 더욱 정확하고 구체적인 양식을 선호했다. 모리조는 초상화나 여성의 일상적인 가정생활을 보여주는 좀 더 일반적인 그림으로 여성들에게 집중했다. 그림 속 여인의 드레스 위에 떨어진 빛과 대조적으로 여인의 피부에 떨어진 빛의 변화가 능숙하게 표현되었다.

◀〈화장하고 있는 여자〉 **사조**_ 인상주의 / **종류**_ 유화 / **기법**_ 캔버스에 유채 / **크기**_ 60.3 x 80.4cm / **소장**_ 시카고 아트 인스티튜트

064. 제비꽃 장식을 한 베르트 모리조

에두아르 마네가 그린 모리조의 초상화로 그녀의 초상 가운데 가장 널리 알려진 작품이다. 모리조가 마네를 만났던 곳은 루브르였다. 부친은 법조인에, 외가는 외교관이었던 마네의 집안과 같은 사회계층에 속했던 두 집안 여자들은 비슷한 교육과 취미, 안목으로 무척 친하게 지냈다. 직업적 모델에 넌더리를 치던 마네는 모리조를 모델로 삼기 위해 그녀와 그녀의 어머니에게 허락을 받고 〈발코니〉와 〈휴식〉, 〈제비 꽃다발을 든 모리조〉 등의 작품을 남겼다. 마네는 모리조의 지적이고 차분한 분위기를 잘 표현하였다. 모델의 의상 중 검은색 짧은 케이프에 흰색과 푸른색의 붓터치를 통해 제비꽃의 존재감을 암시적으로 드러낸다. 측면 채광을 역광으로 이용하여 모델의 윤곽을 뚜렷하게 표현함으로써 모리조의 존재감이 강조된다.

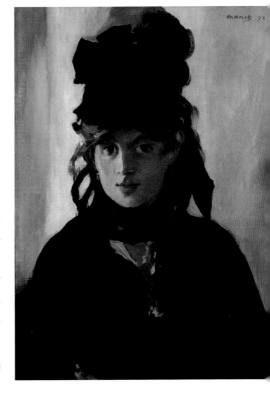

▶〈제비꽃 장식을 한 베르트 모리조〉 **사조**_ 인상주의 / **종류**_ 유화 / **기법**_ 캔버스에 유채 / **크기**_ 18 x 26cm / **소장**_ 개인

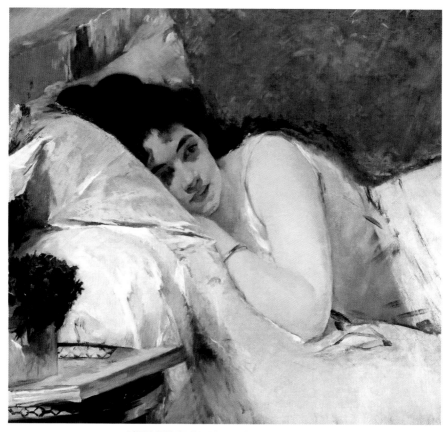

▲〈잠에서 깨어남〉 사조_인상주의 / 종류_유화 / 기법_캔버스에 유채 / 크기_33 x 29cm / 소장_함부르크 쿤스트할레 미술관

065. 잠에서 깨어남

19세기 들어 여성의 인권과 교육받을 권리에 대한 의식이 높아지면서 여성화가들이 본격적으로 등장하기 시작한다. 특히 여성화가들이 많이 등장하게 된 데에는 튜브물감의 발명 등 과학기술의 발전과 풍경과 정물 등 일상 소재에 대한 높은 관심이 영향을 미쳤다. 에바 곤잘레스(Eva Gonzalès, 1849~1883)는 마네의 공식적인 제자로 마네에게서 그림을 배웠다. 에바가 마네의 화실에서 그림을 배울 때 베르트 모리조와 만났다. 두 여류화가는 공통된 예술을 추구하였지만, 마네를 향한 마음은 달랐다. 실제 모리조는 마네를 연인으로 사랑했다. 비록 마네가 기혼남이었지만 사랑을 향한 마음에는 그것은 문제가 되지 않았다. 그렇기에 그녀는 에바에게 묘한 질투와 경쟁심을 느끼고 있었다. 하지만 에바는 마네를 사랑했지만 제자로서 존경의 마음이었다. 이 작품은 에바 곤잘레스가 그린 그림으로 여류화가의 화풍이 잘 드러나고 있다. 그녀는 아침 잠에서 깨어나는 자신의 모습을 묘사한 그림으로 간밤에 어떤 꿈을 꾸었는지 그녀의 눈은 아직 꿈 속을 그리는 모습이다.

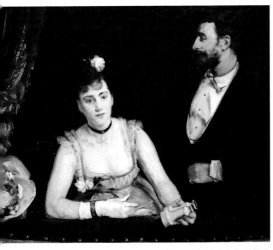

▲ 〈이탈리안 극장의 특석〉 **사조**_인상주의 / **종류**_유화 / **기법**_캔버스에 유채 / **크기**_ 60.3 x 80.4cm / **소장**_시카고 아트 인스티튜트

066. 이탈리안 극장의 특석

이 작품은 마네의 영향력이 존재한다는 사실은 분명하지만, 그럼에도 불구하고 작품 속 다양한 세부 묘사에 있어서 에바 곤잘레스의 독창성과 원숙함을 엿볼 수 있다.

그녀의 그림인 〈이탈리안 극장의 특석〉은 살롱 배심원단이 '마스쿨린(maskulin, 남성 같은) 활력'을 나타내는 특징이 있어 그녀의 그림의 진위에 대한 의문으로 살롱전 출품이 거절되었다. 그럼에도 불구하고 그녀의 작품은 여러 비평가들로부터 긍정적으로 검토되었다. 에밀 졸라는 살롱에서 성공적으로 보여줄 작품이라고 그녀의 이 그림을 칭찬했다.

067. 에바 곤잘레스의 자화상

에바는 1860년대의 중립적인 색 구성과 정확한 윤곽을 유지하면서, 파스텔을 부드러운 톤으로 작업할 수 있는 밝은 팔레트를 만들어 나갔다. 그녀의 작품은 혁신적이라고 볼 수는 없겠지만, 여전히 매력을 지니고 있고, 상당한 가치를 주는 진실한 개인적 표현력을 지니고 있다. 마네의 제자임에도 불구하고, 그녀의 작품은 그녀의 기질과 완벽하게 일치하는 방향으로 의미와 진보를 담아내기 시작했다. 어느 순간 그녀의 작품은 살롱 평론가들에 의해 그녀가 예술에 접근한 내재된 직관력뿐만 아니라 그녀의 그림 솜씨 때문에 높은 평가를 받았다. 그리고 그녀의 작품 대부분은 그녀의 '페미니즘적 기법'과 '유혹적인 조화'에 대한 논의로 살롱 리뷰를 통해 특징지어졌다.

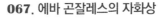

◀ 〈에바 곤잘레스의 자화상〉 **사조**_인상주의 / **종류**_유화 / **기법**_캔버스에 유채 / **크기**_ 60.3 x 80.4cm / **소장**_시카고 아트 인스티튜트

068. 머리를 매만지는 소녀

미국의 인상주의 미술의 어머니로 일컬어지는 메리 카사트(Mary Stevenson Cassatt, 1844~1926)는 에드가 드가를 만나 친분을 쌓게 되며 이후 인상파 화가들과 함께 전시회를 갖게 된다. 그녀의 작품들은 대다수가 여성들의 사회적이고 개인적인 일상생활을 담고 있으며 어머니와 자식들, 특히나 모녀를 주제로 한 작품들이 많다. 그림은 평범한 소녀가 자신의 머리를 매만지는 모습을 묘사하고 있다. 잠옷을 입은 소녀의 아름다움은 붉게 물든 뺨과 파란색의 잠옷 등 조화로운 대비와 구성의 엄격함에서 비롯된다. 소녀의 포즈와 그녀의 뒤에 있는 가구의 배열은 교묘하게 모순된다. 예를 들어 의자 뒤 싱크대 및 거울 프레임과 소녀의 평행한 팔의 움직임이 상승되어 있어 서로의 각도가 어긋나 있다. 그런 면에서 오히려 소녀의 움직임이 역동적으로 보인다.

◀◀〈머리를 매만지는 소녀〉 **사조**_인상주의 / **종류**_유화 / **기법**_캔버스에 유채 / **크기**_33 x 29cm / **소장**_함부르크 쿤스트할레 미술관

069. 극장의 메리 카사트

오페라 극장의 발코니에는 가벼운 드레스와 흰색 장갑을 낀 우아한 두 명의 젊은 여성이 있다. 두 여성은 메리와 동생인 리디아이다. 메리는 쌍안경을 통해 무대를 관찰하고 있다. 에드가 드가와 절친했던 메리는 프랑스에 영구 정착하여 인상주의 여류화가로 인정을 받는다.

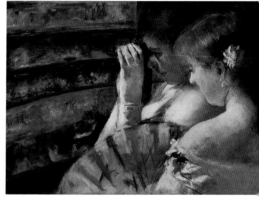

▶〈극장의 메리 카사트〉 **사조**_인상주의 / **종류**_유화 / **기법**_캔버스에 유채 / **크기**_18 x 26cm / **소장**_개인

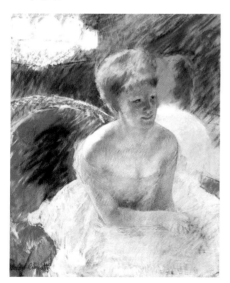

070. 극장의 리디아 카사트

그림은 메리 카사트가 그녀의 동생인 리디아 카사트를 그린 초상화로, 메리는 저녁의 극장 안에 앉아 있는 리디아를 포착하여 매우 화려하고 빛나는 색채로 표현하였다. 노란색의 채색이 주를 이루며 어두운 색을 쓰지 않고도 명암을 나타내는 과감한 붓터치는 메리 카사트의 특징을 보여주고 있다. 슬프게도 리디아 카사트는 이 그림이 완성된 지 2년도 채 되지 않아 눈을 감았다.

◀〈극장의 리디아 카사트〉 **사조**_인상주의 / **종류**_파스텔 / **기법**_종이에 파스텔 / **크기**_54.9 x 45cm / **소장**_개인

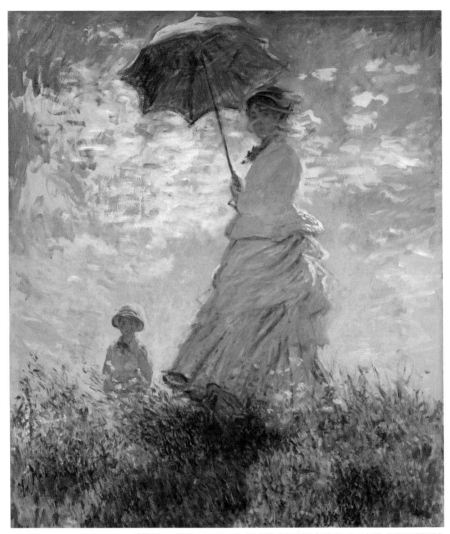

▲〈**파라솔을 든 여인**〉 **사조**_ 인상주의 / **종류**_ 유화 / **기법**_ 캔버스에 유채 / **크기**_ 100 x 81cm / **소장**_ 워싱턴 D.C 국립미술관

071. 파라솔을 든 여인

클로드 모네(Claude Monet, 1840~1926)는 '인상주의'라는 새로운 미술 사조를 탄생시킨 빛을 그린 화가이다. 다른 인상주의 화가들이 각자 자신만의 독자적인 길을 모색해도 그는 평생 빛을 그리는 인상주의 화가였다. 이 작품은 모네의 부인 카미유 동시외와 일곱 살 난 아들 장을 묘사하였다. 그림은 카미유의 베일이 바람에 날려 날아가고, 새하얀 드레스처럼 초원의 흔들거리는 풀은 그녀의 파라솔 아래 초록색으로 메아리친다. 그녀는 하늘의 솜털 같은 흰구름 아래로부터 온 것처럼 보인다. 아들 장은 땅 위로 솟아오르는 그녀 뒤에 숨겨져 있어 허리만 위로 보이는 깊이감을 자아낸다.

072. 인상, 일출

르아브르 항구의 아침 풍경을 그린 유화이다. '인상주의'라는 용어의 유래로 알려져 있다. 모네는 이른 아침 포구에 전개된 붉은 해, 붉게 물든 잔잔한 파도, 배에서 뿜는 흰 연기, 하늘과 안개의 조화된 분위기를 순간적으로 포착하여 제시하고 있다. 자연을 포함한 미묘한 대기의 기운과 빛을 받아 변화하는 풍경의 한 순간을 예리하게 그려낸 인상파 그림의 절창이다.

▶〈인상, 일출〉 사조_ 인상주의 / 종류_ 유화 / 기법_ 캔버스에 유채 / 크기_ 48 x 63cm / 소장_ 마르모탕 미술관

073. 봄날

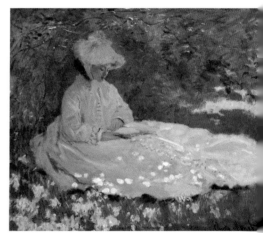

그림은 모네의 부인 카미유가 라일락 캐노피 아래 고요히 앉아 독서를 하는 모습을 묘사하였다. 그녀의 얼굴과 형태는 나이가 들어 훨씬 덜 매력적이라는 이전의 묘사와는 달리 우아하면서 세밀하게 초점이 맞춰져 있다. 햇빛이 나무 사이로 엿보면서 땅과 그녀의 모슬린 드레스 위에 빛의 조각을 만든다. 그림은 가정생활의 황홀한 장면을 나타내고 있다.

▶〈봄날〉 사조_ 인상주의 / 종류_ 유화 / 기법_ 캔버스에 유채 / 크기_ 50 x 65cm / 소장_ 월터스 박물관

074. 푸르빌 절벽에서의 산책

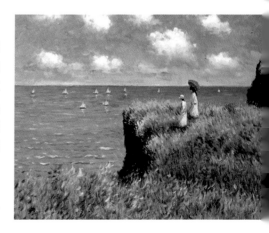

그림은 모네가 1882년 푸르빌 마을에 머물면서 그리게 된 절벽의 전경이다. 모네는 이곳의 풍경에 그의 두 번째 여인이 되는 알리스를 묘사하였다. 아득한 수평선의 바다와 깎아 지른 높은 절벽, 푸른 하늘, 그리고 산책하는 두 여인 알리스와 그녀의 딸 쉬잔의 모습에서 마음이 정화되는 듯한 느낌을 받는다.

▶〈푸르빌 절벽에서의 산책〉 사조_ 인상주의 / 종류_ 유화 / 기법_ 캔버스에 유채 / 크기_ 66.5 x 82.3cm / 소장_ 시카고 미술관

075. 에트르타의 일몰

그림 속 에트르타 절벽에는 적막감이 흐르고 있다. 격렬한 폭풍우가 잦아든 해변이지만 언제 또 몰아칠지 모르는 자연의 변화에 화폭 안의 풍경들은 알 수 없는 불안감에 휩싸여 있다. 해가 저물어 바다는 곧 어둠에 파도소리만이 거세질 것이다. 모네는 사실주의 미술의 쿠르베와 마찬가지로 에트르타의 절벽 연작을 화폭에 담았다.

◀〈에트르타의 일몰〉 사조_ 인상주의 / 종류_ 유화 / 기법_ 캔버스에 유채 / 크기_ 55 x 81cm / 소장_ 노스캐롤라이나 미술관

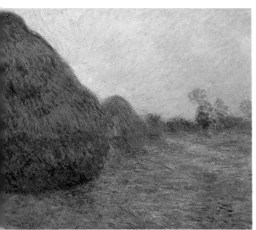

076. 건초더미

건초더미 연작을 통해 모네는 다양한 모습으로 나타나는 자연의 미묘한 변화를 다양하게 포착해냈다. 모네는 추수가 끝난 뒤 곡물을 타작하기 전까지 몇 개월간 쌓아둔 건초더미를 소재로 하루 매 시간의 변화를 관찰하여 여러 차례 나누어 그렸다. 이 연작의 작품들은 대자연과 대기 현상에 대한 모네의 새로운 언어이자 변화하는 빛의 찰나에 대한 집착이었다.

◀〈건초더미〉 사조_ 인상주의 / 종류_ 유화 / 기법_ 캔버스에 유채 / 크기_ 65 X 100cm / 소장_ 미네아폴리스 아트 인스티튜트

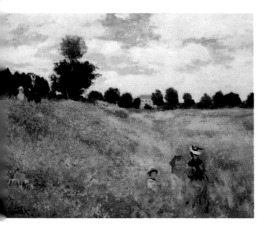

077. 아르장퇴유의 양귀비 꽃

그림 속에는 넓은 들이 광활하게 펼쳐져 있고, 주로 왼쪽 부분에 붉은 양귀비가 만개하여 있다. 맨 앞에는 카미유가 밀짚모자를 쓰고 양산을 들고 있으며 여섯 살로 보이는 아들 장이 풀숲에 가려 있다. 솜사탕 같은 구름이 두둥실 떠 있는 하늘 아래 흐드러지게 핀 양귀비 꽃 풍경 속에 녹아든 모네의 가족의 일상을 나타낸 정겨운 그림이다.

◀〈아르장퇴유의 양귀비 꽃〉 사조_ 인상주의 / 종류_ 유화 / 기법_ 캔버스에 유채 / 크기_ 50 x 65cm / 소장_ 오르세 미술관

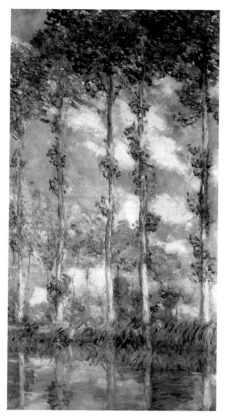

078. 포플러

　모네의 그림에선 세느 강과 르아브르 주변의 아름다운 풍경과 그곳 지명들을 쉽게 만날 수 있다. 모네는 시시각각 변화하는 한 장소의 여러 다양한 양상을 추적한 건초더미, 포플러, 수련 등의 연작을 그렸다.

　모네는 상하로 긴 그림 연작에 몰두하는데, 주제는 봄과 여름에 역동적으로 움직이는 포플러였다. 포플러 연작은 밝고 경쾌한 색조인 파란색과 분홍색이 주조를 이룬다. 포플러들은 태양을 향해 우뚝 솟아 있다. 모네는 뽀얗게 비추는 햇빛을 잡기 위해 시시각각 변하는 햇빛의 순간을 최대한 천천히 그렸다. 모네는 이 작업을 진행하면서 지베르니의 벌목 계획마저 지연시키기까지 했다.

◀〈포플러〉 사조_ 인상주의 / 종류_ 유화 / 기법_ 캔버스에 유채 / 크기_ 100 x 73cm / 소장_ 오르세 미술관

079. 수련

　모네가 수련을 관찰하기 쉽게 지베르니에 연못을 사들이고 그곳에 일본식 아치형 다리를 설치하여 그린 그림이다. 모네는 수련 연작이 300여 점에 이를 정도로 자연의 빛을 그리는데 심취하였다. 모네는 말년에 백내장에 걸려 눈이 잘 보이지 않는데도 빛에 따라 달라지는 정원의 모습을 표현하기 위해 죽기 1년 전인 1925년까지 붓을 놓지 않았다. 그는 수련의 모습을 마지막 시기에도 그렸는데 죽어가는 노화가의 마지막 투혼인 셈이다.

▶〈수련〉 사조_ 인상주의 / 종류_ 유화 / 기법_ 캔버스에 유채 / 크기_ 89 x 95cm / 소장_ 앙드레 말로 미술관

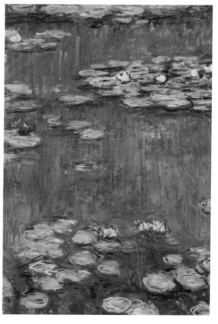

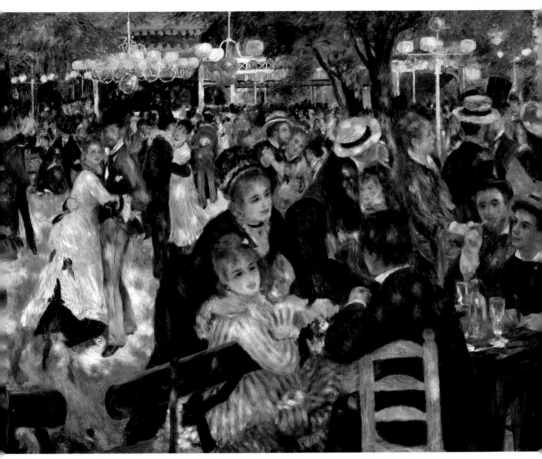

▲〈**물랑 드 라 갈레트의 무도회**〉 **사조**_인상주의 / **종류**_유화 / **기법**_캔버스에 유채 / **크기**_131 x 175cm / **소장**_오르세 미술관

080. 물랭 드 라 갈레트의 무도회

피에르 오귀스트 르누아르(Auguste Renoir, 1841~1919)는 프랑스의 대표적인 인상주의 화가로서, 여성의 육체를 묘사하는 데 특수한 표현을 보였으며 풍경화에도 뛰어났다. 그는 이탈리아를 여행, 라파엘로나 폼페이의 벽화에서 감동을 받고부터는 인상파에서 이탈해 독자적인 풍부한 색채표현을 되찾아 원색 대비에 의한 원숙한 작풍을 확립했다.

이 작품은 파리의 몽마르트르에 있는 물랭 드 라 갈레트라는 19세기 파리지앵들로부터 사랑받던 무도회장에서 젊은이들이 흥겹게 춤추는 무도 장면을 그렸다. 초여름의 햇빛이 나무 사이를 비추는 서민적인 야외 무도회장에서 무리를 이룬 젊은 남녀들이 춤과 놀이를 즐기는 모습이 생생하게 표현되어 있다. 그림에 등장한 인물들의 다양한 동작들은 우아하고 아름답게 묘사되어 있다. 어두운 명암을 쓰지 않고도 햇빛과 그림자의 효과를 창조해 내는 르누아르만의 기법이 두각을 나타내는 작품이다

081. 독서하는 여인

르누아르는 소박하고 부드러운 양식으로 실내의 친밀한 분위기 속에 있는 여인을 그리는 것을 좋아했다. 독서하는 여인이나 바느질하는 여인, 수 놓는 여인 등은 르누아르가 평생에 걸쳐 즐겨 그린 주제들이다. 그림은 창 밖에서 흘러 들어오는 부드러운 햇살을 받으며 독서에 몰두하고 있는 젊은 여인의 모습을 포착하고 있다. 책에서 반사되는 빛을 받아 밝게 빛나는 여인의 얼굴에서는 생명력이 넘치며, 빛을 뿜는 것처럼 빛난다.

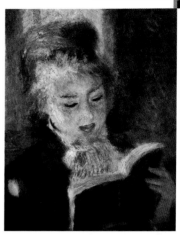

▶〈독서하는 여인〉 사조_인상주의 / 종류_유화 / 기법_캔버스에 유채 / 크기_46.5 x 38.5cm / 소장_오르세 미술관

082. 피아노 치는 소녀들

부드럽고 자유롭게 인물의 옷과 머리모양을 표현하는 것은 르누아르 후기 작품의 대표적인 특징이다. 그림에는 두 소녀가 피아노 악보를 보며 건반을 치는 모습으로, 그녀들은 커튼과 앞에 놓인 화병과도 잘 어우러진다. 갈색머리에 분홍색 옷을 입은 소녀와 금발에 흰옷을 입고 있는 소녀는 때때로 르누아르의 다른 버전의 그림에서 서로의 옷이 바뀌어 등장하고 있다.

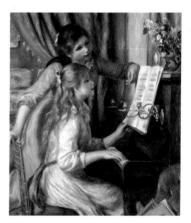

▶〈피아노 치는 소녀들〉 사조_인상주의 / 종류_유화 / 기법_캔버스에 유채 / 크기_116 x 90cm / 소장_오르세 미술관

083. 두 자매

르누아르의 새로운 화풍이 잘 나타난 그림으로, 도자기 표면처럼 반짝이는 얼굴의 윤기는 명암으로 인해 잘 표현되고 있다. 두 자매 뒤로는 생기발랄하게 흔들리고 있는 나뭇잎들의 풍경이 깔끔한 윤곽을 보여주면서 선명하게 표현되어 있다. 두 자매의 얼굴은 매우 아름답게 배경을 이룬다. 어린이들의 눈동자는 놀랄 정도로 선명하다. 투명한 푸른색은 순진무구한 눈을 통해 세상을 새로이 바라볼 수 있도록 하려는 작가의 욕망이 드러난다.

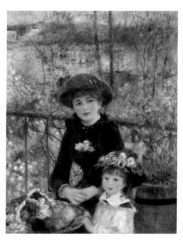

▶〈두 자매〉 사조_인상주의 / 종류_유화 / 기법_캔버스에 유채 / 크기_100.6 x 81cm / 소장_시카고 아트 인스티튜트

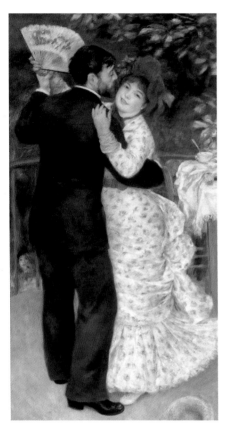

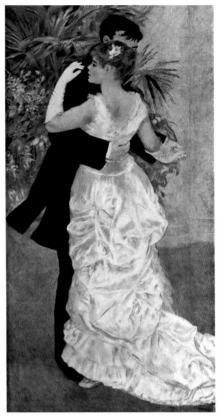

▲〈시골의 무도회〉 사조_인상주의 / 종류_유화 / 기법_캔버스에 유채 / 크기_180 x 90 cm / 소장_오르세 미술관

▲〈도시의 무도회〉 사조_인상주의 / 종류_유화 / 기법_캔버스에 유채 / 크기_180 x 90 cm / 소장_오르세 미술관

084. 시골의 무도회

소박하고 정겨운 전원의 무도회 장면을 담은 〈시골의 무도회〉는 다소 차갑고 우아한 분위기의 〈도시의 무도회〉와 대조를 이룬다. 화사한 웃음의 여성은 후에 르누아르의 아내가 되는 알린느 샤리고이다. 풍만한 육체를 지닌 그녀의 아름다움은 부드러운 선과 따뜻한 시선 속에 충만한 행복감을 드러낸다. 특히 활짝 펼쳐든 부채와 여성의 붉은 뺨, 바닥에 떨어진 남자의 모자에서 무르익은 시골의 무도회 흥취가 한껏 느껴진다.

085. 도시의 무도회

르누아르는 1883년 〈시골의 무도회〉와 〈도시의 무도회〉 그리고 〈부지발의 무도회〉 등 춤을 소재로 한 그림을 잇따라 그렸다. 그 중 〈도시의 무도회〉와 〈시골의 무도회〉는 똑같은 크기로 제작되었다. 춤을 추는 두 사람 간의 절제된 거리감은 〈시골의 무도회〉의 격식을 차리지 않은 자연스러운 자세와 달리 〈도시의 무도회〉는 상류사회의 엄격함과 우아함, 정적인 아름다움을 드러내어 화폭 가득 파리의 낭만적인 분위기를 전해주고 있다.

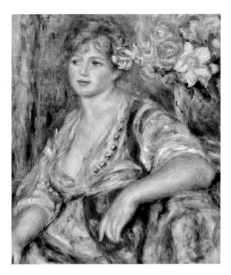

086. 장미와 함께 있는 금발 소녀

르누아르가 1915~1917년에 그린 작품으로, 그의 마지막 모델인 10대 소녀 앙드레 외슐렝의 모습이다. 그녀는 르누아르의 마지막 몇 년 동안 그의 그림에서 주연을 맡았다. 그림에서 르누아르는 흠잡을 데 없는 젊은 피부에 충격을 받아 붉은색이 지배하는 부드러운 톤으로 그녀를 표현했다. 이때쯤 그녀의 머리에 꽂힌 장미꽃은 아름다움을 상징하기 위한 르누아르의 상징이 되었다.

◀〈장미와 함께 있는 금발 소녀〉 사조_인상주의 / 종류_유화 / 기법_캔버스에 유채 / 크기_65 x 53cm / 소장_오랑주리 미술관

087. 목욕하는 여인들

르누아르는 목욕하는 여인들의 풍만함에 심취하여 그림을 그렸는데 이 작품은 그의 마지막이 된 그림이다. 이 작품은 폴 세잔의 작품과도 비교되는데, 그녀들을 둘러싸고 있는 풍경의 분위기가 세잔의 작품과의 연관성을 보여주는 부분이라고 할 수 있다.

▶〈목욕하는 여인들〉 사조_인상주의 / 종류_유화 / 기법_캔버스에 유채 / 크기_110 x 160cm / 소장_오르세 미술관

088. 긴 머리의 목욕하는 여인

르누아르는 다양한 방식으로 '목욕하는 여인'을 그렸다. 그의 작품 속 여인들은 원초적인 자연미를 지니고 있다. 이러한 여인들은 명확한 형태는 없지만 따뜻한 색채를 지닌 배경으로 둘러싸여 있다. 이 작품 역시 유화로 그려졌다고 믿기 어려울 정도로 부드럽게 색칠되었다. 또 붉은 기가 도는 진줏빛 피부를 통해 여인의 사랑스러움이 진하게 묘사되고 있다.

◀〈긴 머리의 목욕하는 여인〉 사조_인상주의 / 종류_유화 / 기법_캔버스에 유채 / 크기_82 x 65cm / 소장_오랑주리 미술관

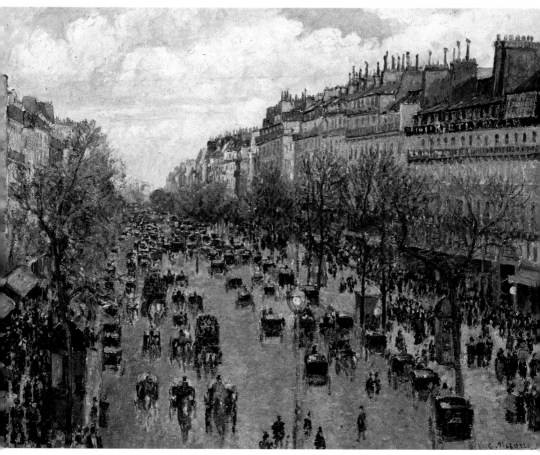

▲〈몽마르트 대로, 오후 햇살〉 **사조**_인상주의 / **종류** 유화 / **기법**_캔버스에 유채 / **크기**_131 x 175cm / **소장**_오르세 미술관

089. 몽마르트 대로, 오후 햇살

　카미유 피사로(Camille Pissarro, 1830~1903)는 수많은 젊은 화가들에게 인상주의에 대해 조언을 해주었기 때문에, 일각에서 인상주의의 창시자로 여겨졌다. 그는 1860년대 후반부터, 인상주의 화가들 사이에서 중요한 인물이 되었다. 세잔과 고갱이 스승이라 부를 정도로 큰 영향을 미쳤으며, 후기 인상주의 화가들은 그를 숭배하기까지 했다. 1853년부터 시작된 파리 시가지의 재정비로 파리 시내는 '빛의 도시'라는 이름이 붙을 정도로 화려한 단장을 했다. 피사로는 새로 단장된 몽마르트 거리의 활기찬 모습을 연작으로 그렸다. 거리의 모습은 매우 사실적으로 원근법의 형식을 취하고 있으나 사물의 재현을 목적으로 하지 않는다는 점에서 르네상스식 그림과는 다르다. 피사로는 계절과 시간에 따라 변하는 빛과 색상을 세밀하게 묘사하고자 아무런 이념을 표현하지 않고 눈에 보이는 것, 눈의 망막에 얹히는 이미지의 느낌만을 고스란히 보여 주려 했다.

090. 밭 태우기

피사로는 인상주의 운동의 대표적 인물이지만 1886년 조르주 쇠라가 선보인 점묘법의 그림을 보고는 젊은 작가(신인상주의)들의 실험적 작업에도 관심을 가져 그리게 되었다. 그러나 피사로는 신인상주의자들과 그들의 새로운 표현 형식으로부터 거리를 두었다. 그는 과도한 파편적 붓터치를 피하면서도 가능한 한 최대한 색상 원리를 적용시킬 수 있는 타협점을 모색하였다.

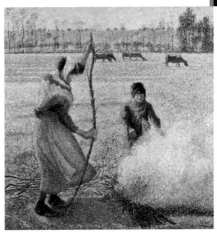

▶〈**밭 태우기**〉 **사조**_인상주의 / **종류**_유화 / **기법**_캔버스에 유채 / **크기**_92.7 x 93.3 cm / **소장**_오르세 미술관

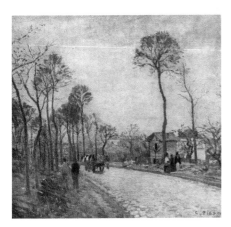

092. 에라니의 건초 수확

피사로는 1884년 가족들을 데리고 에라니라는 시골로 이사가, 그가 사망한 1903년까지 20년을 그곳에서 살았다. 이 그림은 점묘법으로 그려진 농촌의 건초 수확을 나타낸 그림으로, 파스텔톤의 색상을 사용하여 색채의 변화를 표현했다. 전경에는 다섯 명의 여인들이 화면 가득히 채워져 건초의 지푸라기들이 날리며 그속에 여인들의 동작을 잘 드러내고 있다.

▶〈**에라니의 건초 수확**〉 **사조**_인상주의 / **종류**_유화 / **기법**_캔버스에 유채 / **크기**_64.7 x 53.9cm / **소장**_캐나다 국립미술관

091. 루브시엔느의 길

루브시엔느의 시골 풍경은 피사로에게 많은 회화적 영감을 제공했으며, 1869년부터 그는 이곳 풍경을 자주 화폭에 담았다. 다른 인상주의자들과 달리 피사로는 풍경과 인물을 서로 개별적인 존재라고 생각하지 않았는데, 이 작품에서도 마치 우연히 나타난 것처럼 풍경 속에 사람들이 등장하고 있다.

◀〈**루브시엔느의 길**〉 **사조**_인상주의 / **종류**_유화 / **기법**_캔버스에 유채 / **크기**_46.5 x 55cm / **소장**_오르세 미술관

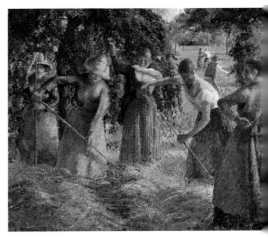

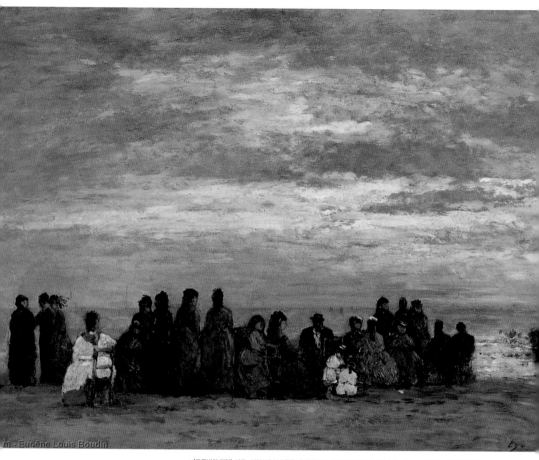

m - Eugène Louis Boudin

▲〈트루빌의 해안〉 사조_ 신인상주의 / 종류_ 유화 / 기법_ 캔버스에 유채 / 크기_ 26.5 x 40.5cm / 소장_ 오르세 미술관

093. 트루빌의 해안

프랑스의 풍경화가로 주로 바다와 관련된 작품을 많이 그린 외젠 부댕(Eugène Louis Boudin, 1824~1898)은 주로 북프랑스의 노르망디나 브르타뉴 지방, 네덜란드의 해변을 테마로 삼았다. 해변의 밝은 대기를 즐겨 묘사하여 자연의 빛나는 빛을 신선한 색채감으로 표현한 그의 화풍은 인상파 화가에 영향을 끼쳐 인상주의 미술의 선구자로 인정받고 있다.

이 그림은 비록 인상주의가 등장하기 이전에 그려졌으나 이미 인상주의 화풍의 분위기가 느껴지는 그림이다. 부댕은 트루빌의 해안의 그림을 많이 그렸는데 이 작품에서 그의 외광 묘사에 대한 열정이 잘 드러나 있다. 근대 화풍의 분위기가 물씬 풍기는 그의 섬세한 붓놀림이 장면에 생동감을 더하며, 또한 색채는 디테일을 생략한 채 얼룩으로 흐려져 있는데, 이 같은 표현기법이 화면을 더욱 생생하고 역동적으로 보이게 만든다.

▲〈프라스카티의 돌풍〉 **사조**_신인상주의 / **종류**_유화 / **기법**_캔버스에 유채 / **크기**_55.5 x 91cm / **소장**_아비뇽 프티팔레 미술관

094. 프라스카티의 돌풍

이 그림은 인생 후반기에 접어든 부댕이 여전히 어릴 때 살던 아브르(Havre)의 해변을 사랑했음을
보여준다. 멀리에 작게 그려진 배의 모습이나 파도를 맞고 있는 바닷가 시설의 모습에서 아무도
없는 해변의 습한 공기와 구름이 가득 찬 하늘을 느낄 수 있다.

095. 도빌 항구

당시 해변으로의 여행이 유행하면서 부댕은
1860년경 자신의 그림에서 새로운 소재를 개발
했다. 그리고 이들 그림은 그에게 뒤늦은 성공
을 가져다주었다. 그림 속 도빌 항구는 트루빌
해안 바로 가까이에 자리하고 있다. 도빌은 센
강 어귀의 남쪽 연안에 위치한 마을로, 요트 경
주나 해수욕으로 유명한 장소였으며 많은 파리
사람들이 이곳에서 여름 휴가를 보내곤 했다.
1863년 부댕은 이곳에서 해변에 있는 외제니 황
후의 모습을 그리기도 했다.

▶〈도빌 항구〉 **사조**_신인상주의 / **종류**_유화 / **기법**_캔버스에 유채 / **크기**_46.7 x 37.8
cm / **소장**_클리블랜드 미술관

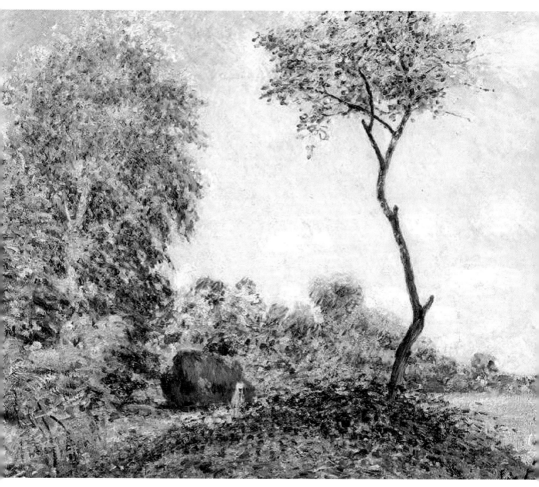

▲〈봄, 사시나무와 아카시아〉 사조_신인상주의 / 종류_유화 / 기법_캔버스에 유채 / 크기_60 x 73cm / 소장_오르세 미술관

096. 봄, 사시나무와 아카시아

프랑스에서 활동한 영국 출신의 화가 알프레드 시슬레(Alfred Sisley, 1839~1899)는 클로드 모네와 르누아르 등 인상주의 화가들과 야외에서 함께 그림을 그리며 인상주의의 대표적 화가가 되었다. 그는 자연을 대상으로 물과 숲의 반짝임을 묘사한 많은 수작을 남겼다. 시슬레는 인상주의 미술의 유일한 풍경화가로 이 작품은 그의 화풍이 잘 드러나는 그림이다. 오른쪽 부분은 활짝 열려 있는 채로, 루앙 강의 굽이가 표현된 쪽의 수평선을 향해 연장되고 있다. 그림 전체에 빛과 그림자의 효과를 세심하게 표현함으로써, 그리고 각각의 요소를 독특한 터치를 사용하여 특징적으로 표현함으로써 평행하면서도 연속적인 구도로 나타내며 경쾌한 터치로 칠해진 하늘은 마치 자유롭게 움직이는 듯한 느낌을 자아내고 있다.

097. 쉬렌의 센 강

이 작품은 소용돌이치는 구름으로 가득 찬 하늘을 담고 있다. 저 멀리 지평선에서부터 뭉게뭉게 피어 나와 화면 상부에 다다르는 구름 무리는 곧 있을 폭풍우와 맑은 하늘의 여운이 뒤섞인 인상적인 화면을 보여준다. 대지는 기묘한 햇빛을 품고 있으며 그 아래 고요히 펼쳐진 풍경과 하늘은 묘한 대비를 이룬다. 센 강이 마치 연못처럼 보이는 이러한 구도에서 모든 움직임은 하늘에서만 존재한다.

▶ 〈쉬렌의 센 강〉 **사조**_ 신인상주의 / **종류**_ 유화 / **기법**_ 캔버스에 유채 / **크기**_ 60.5 x 73.5 cm / **소장**_ 오르세 미술관

098. 루브시엔느, 미코트의 오솔길

1873년 제작된 이 그림은 시슬레의 화풍이 확립된 인상주의적 필치를 느낄 수 있다. 신선하게 설정한 화면에서 안을 향해 걸어가는 아낙은 우리를 그림 속으로 이끌고 있다. 그림 속의 마을은 전쟁(보불 전쟁)의 소용돌이에 휩싸이지 않은 듯 고요하다. 울창한 마틀리에 숲에 둘러싸인 집들은 자연의 풍요로움을 보여주고 있다.

▶ 〈루브시엔느, 미코트의 오솔길〉 **사조**_ 신인상주의 / **종류**_ 유화 / **기법**_ 캔버스에 유채 / **크기**_ 38 x 46.5cm / **소장**_ 오르세 미술관

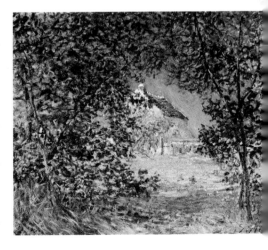

099. 봄의 숲 가장자리

이 그림의 소재는 양쪽에 자리 잡은 두 나무 사이로 보이는 농가의 집이다. 양쪽 옆의 나무는 거친 붓질로 산만하게 뻗어 있는 나뭇잎을 표현하고 있으며, 나무 밑에 있는 수풀들도 빠르게 문지른 듯한 터치가 두드러진다. 빛을 받은 농가와 그림자가 진 전면의 나무는 밝음과 어두움이라는 대비를 이루고 있지만, 전체적으로 전원 마을의 고즈넉한 느낌이 물씬 묻어난다.

▶ 〈봄의 숲 가장자리〉 **사조**_ 신인상주의 / **종류**_ 유화 / **기법**_ 캔버스에 유채 / **크기**_ 60.5 x 73.5cm / **소장**_ 오르세 미술관

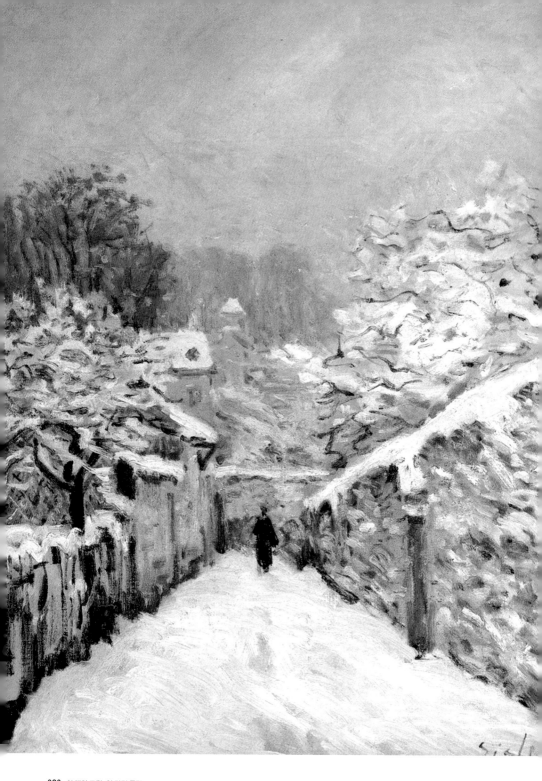

100. 눈 내린 루브시엔느

시슬레는 영국 출신답게 영국 화가들의 터치와 수채화 기법의 풍경화들을 많이 그렸다. 내성적 성격의 소유자였던 그는 남프랑스의 강렬한 태양이 내리쬐는 그대로의 자연보다는 은밀하고 베일에 싸인 부드러운 자연을 선호했다. 이 작품은 파리 근교 센 강 하류의 작은 마을 루브시엔느의 눈 내린 풍경을 묘사한 그림이다. 르누아르가 인상주의 그림을 시작할 때부터 나중에 독자적인 길을 걸을 때 내내 밝고 따뜻한 햇볕과 거기에 어울리는 풍경을 그렸다면 시슬레는 차분하고 왠지 쓸쓸해 보이는 청색 빛이 도는 색감을 표현하는데 능했다. 그림에는 원근법에 기초해 있지만, 터치는 단연 인상주의적이다. 소실점에 위치한 불명확하게 슬쩍 묘사된 인물은 아무런 특징도 없어 서술적 기능을 상실하고 있다. 검은 터치로 그려진 인물은 눈의 효과를 부각시키고 있다.

◀◀〈눈 내린 루브시엔느〉 **사조**_신인상주의 / **종류**_유화 / **기법**_캔버스에 유채 / **크기**_61 x 50.5cm / **소장**_오르세 미술관

101. 망트의 길

시슬레 특유의 공간구성이 돋보이는 그림이다. 굽은 길을 중심으로 드넓게 펼쳐진 전원 풍광을 문지르듯이 다독여준 구름 무리와 울퉁불퉁한 흙길이 빛에 반사되어 다양한 따뜻한 색채를 내뿜고 있다. 흙과 나무와 하늘만이 풍부하게 펼쳐진 이 그림에서 길을 따라 걷고 있는 사람들의 이야기 소리가 들리는 듯하다.

▶〈망트의 길〉 **사조**_신인상주의 / **종류**_유화 / **기법**_캔버스에 유채 / **크기**_38 x 55cm / **소장**_루브르 박물관

102. 눈 내린 마를리의 슈닐 광장

그림은 추운 겨울의 차가운 대기가 돋보이나 건물은 따뜻한 베이지 색의 벽으로 이와 대비된다. 한쪽으로 치우친 색채의 강렬함을 완화시켜주는 따뜻한 색과 차가운 색을 번갈아 사용하여 색채의 조화를 이룬다. 눈으로 표현되는 겨울의 차가움과 빛의 따뜻함을 동시에 품고 있는 따뜻한 겨울의 공간은 회색빛 푸른색과 옅은 주황빛의 색채가 번갈아 부드러운 붓터치로 표현되어 있다.

▶〈눈 내린 마를리의 슈닐 광장〉 **사조**_신인상주의 / **종류**_유화 / **기법**_캔버스에 유채 / **크기**_50 x 61.5cm / **소장**_루앙 미술관

▲〈화장〉 **사조**_인상주의 / **종류**_유화 / **기법**_캔버스에 유채 / **크기**_13.2 x 12.7cm / **소장**_파브르 미술관

103. 화장

초기 인상주의의 대표적 화가였으나 1870년 보불전쟁 당시 스물아홉 살의 나이로 전사함으로 써 1874년 본격적으로 시작된 인상주의의 만개를 경험하지 못한 프레데리크 바지유(Frédéric Bazille, 1841~1870)는 인물 묘사로 잘 알려진 프랑스의 인상주의 화가이다. 그는 에두아르 마네의 작품 〈풀밭 위의 점심〉 속에 모델로 등장하기도 했다. 이 그림은 목욕하고 나온 여인이 하녀들로부터 화장받 는 장면을 묘사하고 있다. 전라의 나체 여인은 커다란 타올로 하반신의 일부를 가리고 모피 소파 에 편안한 자세로 앉아 있다. 그녀 주위로 흑인 하녀가 그녀의 슬리퍼를 벗겨주며 오른쪽 하녀는 화려한 무늬의 실크 의상을 준비하고 있다. 바지유는 인물 묘사에 탁월한 화풍을 지녔는데 그에 걸맞은 세 여인의 모습이 화폭을 꽉 채우고 있다.

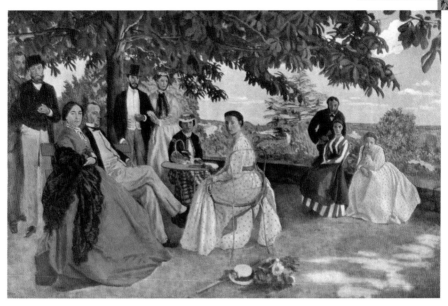

▲〈가족 모임〉 사조_인상주의 / 종류_유화 / 기법_캔버스에 유채 / 크기_152 x 230cm / 소장_오르세 미술관

104. 가족 모임

〈가족 모임〉은 클로드 모네가 정원에 모인 여성들을 그린 큰 캔버스 작품인 〈가든 속의 여성〉과 유사한 점이 있지만, 오히려 이 작품에서는 각각의 대상들이 하나의 초상화처럼 표현되었으며, 인물들이 마치 카메라의 렌즈 쪽을 응시하는 것처럼 시선이 관람자를 향하고 있다. 이 그림은 전체적으로 바지유가 좋아했던 남프랑스의 빛으로 인한 강한 대비가 돋보인다.

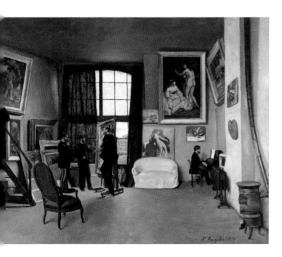

105. 바지유의 아틀리에

이 작품에는 흥미로운 점들이 많이 있는데, 우선 이젤 옆에 서 있는 프레데리크 바지유 자신과 르누아르, 에밀 졸라 등 바지유와 교류를 나눴던 인물들이 그려져 있다. 또한 아틀리에에는 모네와 르누아르의 작품이 그려져 있다. 화면 우측 위에 그려진 르누아르의 작품에서 나체의 여인이 서 있고 옷 입은 여인이 땅바닥에 앉아 있다. 소파 뒤로는 미완성 작품인 〈화장〉이 눈에 들어온다.

◀〈바지유의 아틀리에〉 사조_인상주의 / 종류_유화 / 기법_캔버스에 유채 / 크기_98 x 128.5cm / 소장_오르세 미술관

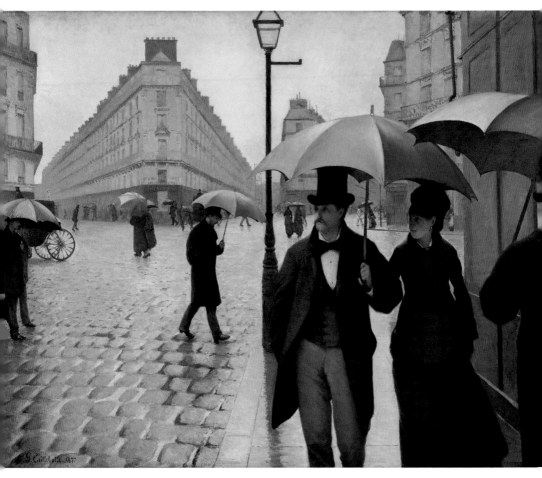

▲〈비 오는 파리 거리〉 **사조**_인상주의 / **종류**_유화 / **기법**_캔버스에 유채 / **크기**_212.2 x 276.2cm / **소장**_시카고 아트 인스티튜트

106. 비 오는 파리 거리

19세기 새롭게 변화하는 파리의 풍경을 독특한 구도와 치밀한 구성, 대담한 원근법으로 화폭에 담아낸 귀스타브 카유보트(Gustave Caillebotte, 1848~1894)는 막대한 유산을 상속받아 인상주의 화가들을 후원하고 작품을 수집했다. 이 작품은 인상주의 화가들의 그림과는 다르게 사실주의 화풍을 연상시킨다. 물에 젖어 반짝이는 거리와 회색빛 하늘 등 비 오는 날 파리의 거리 분위기를 사실적으로 그린 작품이다. 카유보트가 인상주의 전시회에 출품했던 커다란 작품으로, 작품의 소재는 비 오는 날의 거리 분위기이다. 물에 젖은 거리와 회색빛 하늘, 그리고 빛에 반사되어 반짝이는 땅에 고인 빗물 등 비 오는 날의 모습이 신선하다. 비가 내리는 날씨에도 불구하고 파리의 시민들은 우산으로 비를 피하며 어디론가 걸음을 재촉하고 있다.

107. 카누

19세기 후반 당시 파리 사람들은 여가를 즐기며 뱃놀이나 수영하기를 즐겼다. 인상주의 화가들의 작품에는 이렇게 남녀가 어울려 강 근처에서 휴식을 취하거나 뱃놀이를 하며 배에서 연회를 하는 장면이 많이 등장한다. 그러나 카유보트가 그린 뱃놀이는 스포츠로서의 면모와 강한 남성적인 분위기를 묘사한 작품들이 많다. 그는 실제로 센 강 근처에 별장과 조정용 보트를 소유하고 있었고 이 작품에서 보이는 카누도 당시 영국에서 수입된 인기 스포츠였다.

그림의 구도는 카누를 타고 물살을 가르는 두 사람의 뒷모습을 일직선으로 배치함으로써 관람자에게도 마치 카누에 올라 두 사람의 뒤를 따르고 있는 느낌을 준다. 또한 물 위에 뜬 두 배를 화면의 중앙을 기점으로 하여 왼쪽으로 치우치게 배치하여 관람자는 화면에서 불안정하고 긴장된 시각을 갖게 된다.

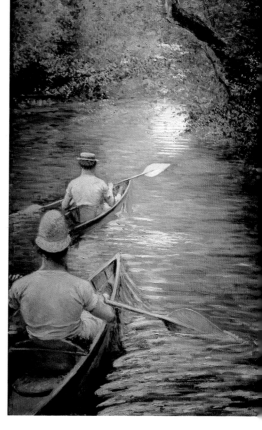

▶〈카누〉 **사조**_ 인상주의 / **종류**_ 유화 / **기법**_ 캔버스에 유채 / **크기**_ 157 x 113cm / **소장**_ 렌 미술관

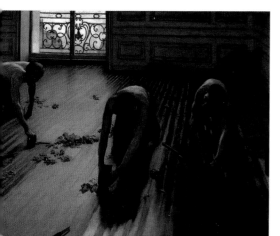

108. 대패질하는 사람들

밀레가 농부의 노동을 그렸고, 쿠르베가 시골 노동자의 모습을 그렸다면 카유보트는 도시 노동자의 일상을 적나라하게 보여주는 작품을 많이 그렸다. 그림에 나타난 사람들의 움직임이나 도구, 또는 장식적인 요소들은 카유보트의 철저한 탐구 자세를 확실하게 보여주고 있다. 대패질하는 인물의 신체는 조각의 토르소와 흡사하여, 마치 노동자에게 고대 영웅상을 부여하고 있는 느낌이 물씬 풍긴다.

◀〈대패질하는 사람들〉 **사조**_ 인상주의 / **종류**_ 유화 / **기법**_ 캔버스에 유채 / **크기**_ 102 x 146.5cm / **소장**_ 오르세 박물관

▼ 〈10월〉 샤조, 산업상주의 / 종류, 유화 / 기법, 캔버스에 유채 / 크기, 216 × 108.7cm / 소장, 몬트리올 미술관

109. 10월

파리의 사교계 여인들을 정확하고 생동감 있게 표현한 그림으로 명성을 얻은 제임스 티소(James Tissot, 1836~1902)는 파리 코뮌에 참여한 뒤, 1871년 무렵 영국으로 망명하여 작품 활동을 하였다. 그는 영국에서 운명의 여인이자 자신의 뮤즈인 캐서린을 만난다. 당시 그녀는 사생아를 둘이나 낳은 젊은 미망인이었다. 그러나 그는 한 여인의 아픔까지 끌어안으며 아이들까지 사랑하였다. 티소와 함께 생활하던 중 그녀는 다른 남성의 아이를 임신하였으나 티소는 그녀와 헤어지지 않았다. 이 작품은 캐서린을 모델로 그린 〈10월〉의 그림이다. 그림속 캐서린은 검은 드레스의 치맛자락을 살짝 들추고 오른팔에는 책을 낀 채 깊은 숲으로 향하고 있다. 티소가 부르는 소리에 그녀는 뒤를 살며시 돌아보고 있다. 티소는 캐서린과 6년에 걸쳐 사랑을 나눴으나 그녀는 폐결핵으로 스스로 자살하여 생을 마감한다. 이후 티소는 화려한 화풍을 접고 죽는 날까지 종교화에 매진하게 된다.

110. 캐서린 뉴턴의 초상

티소가 캐서린을 모델로 워낙 많은 그림을 그려서 일일이 다 구분하는 것이 쉽지 않다. 그만큼 티소는 그녀에게 집착했다. 검은 모피 숄을 두르고 검은 모자와 의상은 그녀의 불안한 미래를 암시하고 있다.

111. 환영회

캐서린을 모델로 하여 그린 작품으로, 티소가 그녀의 패션에 대한 우아함을 묘사하여 수집가들에게 큰 인기를 끌었다. 아름다운 그녀가 결핵으로 요절하자 티소는 런던을 떠나 파리로 돌아가 활동하게 된다.

▼〈캐서린 뉴턴의 초상〉 사조_ 신인상주의 / 종류_ 유화 / 기법_ 캔버스에 유채 / 크기_ 79 x 37cm / 소장_ 개인

▼〈환영회〉 사조_ 신인상주의 / 종류_ 유화 / 기법_ 캔버스에 유채 / 크기_ 142 x 101cm / 소장_ 녹스 미술관

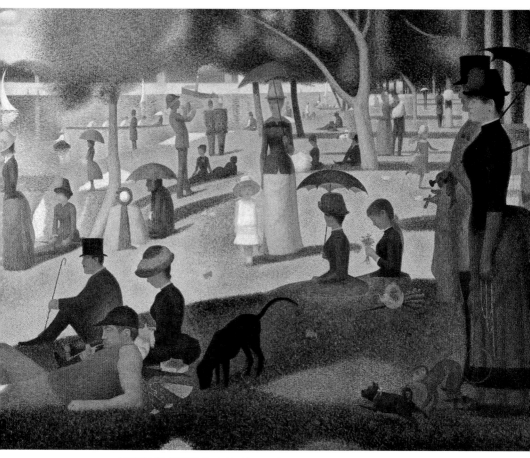

▲〈그랑드자트 섬의 일요일 오후〉 사조_ 신인상주의 / 종류_ 유화 / 기법_ 캔버스에 유채 / 크기_ 207.5 x 308.1cm / 소장_ 시카고 아트 인스티튜트

112. 그랑드자트 섬의 일요일 오후

　신인상주의를 대표하는 조르주 쇠라(Georges Pierre Seurat, 1859~1891)는 '신인상주의'라는 이름에 걸맞게 점묘화라는 새로운 그림 표현 기법을 창조해냈다. 그는 색채학과 광학이론을 연구하여 그것을 창작에 적용해 점묘화법을 발전시켜 순수색의 분할과 그것의 색채 대비로 신인상주의의 확립을 보여준 작품을 그렸다. 쇠라는 인상주의 색채원리를 과학적으로 체계화하고 인상파가 무시한 화면의 조형질서를 다시 구축한 점에서 매우 의의가 있으며, 폴 세잔과 더불어 20세기 회화의 새로운 장을 연 화가로 평가받는다. 이 작품의 소재는 파리 근교의 그랑드자트 섬에서 맑게 개인 여름 하루를 보내고 있는 시민들의 모습을 담고 있다. 쇠라는 색채를 원색으로 환원하여 무수한 점으로 화면을 구성하는 이른바 점묘화법을 도입하였다. 쇠라의 과학적 회화 원리가 충실히 묘사된 신인상주의 화법을 대표하는 문제작이다.

▲〈아스니에르의 물놀이〉 사조_ 신인상주의 / 종류_ 유화 / 기법_ 캔버스에 유채 / 크기_ 25.6 x 42.9cm / 소장_ 오르세 미술관

113. 아스니에르의 물놀이

쇠라는 인상주의 회화의 수법을 기반으로 하여 색채가 시각에 미치는 영향에 대한 과학 이론을 연구해 그의 그림에 적용하였다. 이 그림은 순수한 색채를 규칙적인 작은 점들을 이용해 찍으면서 작품을 모자이크처럼 구축해 그렸다. 이 작품은 그의 이론을 창작에 적용한 점묘법으로 완성한 최초의 대작이다

114. 서커스

쇠라의 마지막 작품으로, 당시 파리 시민들에게 인기가 많았던 페르낭도 서커스를 양식화하여 묘사한 그림이다. 쇠라는 미완성이었던 이 그림이 1891년 전시회에 충분히 출품될 만하다고 생각했으며, 이 그림이 전시 중이었을 때 갑작스럽게 세상을 떠났다. 쇠라의 초기 작품은 정적이지만 이 작품에서는 모든 것이 움직인다. 이 작품은 표면적으로 쾌활한 장면 뒤의 음울한 분위기를 드러낸다. 곡마사들의 강요된 유쾌함과 관중들의 활기 없는 무관심이 교차돼 인상적인 분위기를 자아내고 있다.

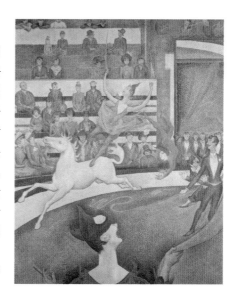

▶〈서커스〉 사조_ 인상주의 / 종류_ 유화 / 기법_ 캔버스에 유채 / 크기_ 185 x 152cm / 소장_ 오르세 미술관

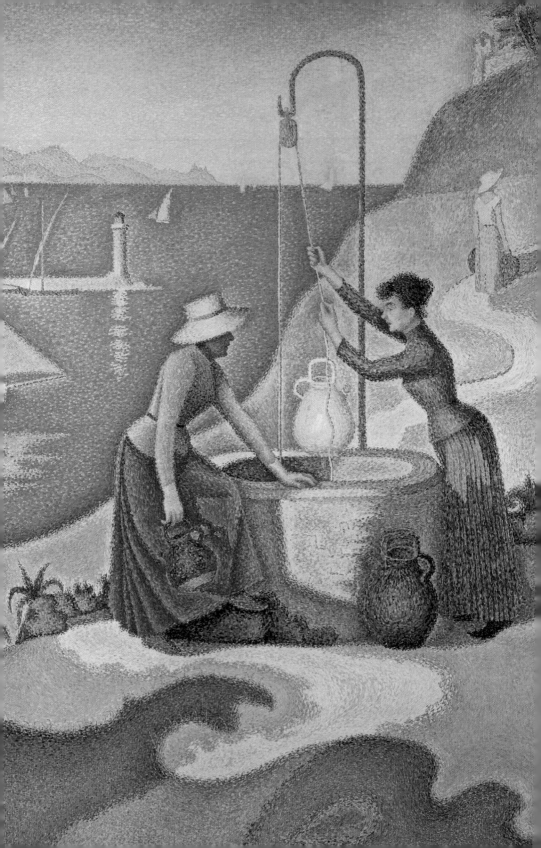

115. 우물가의 여인들

신인상주의를 대표하는 조르주 쇠라와 절친한 친구였던 폴 시냐크(Paul Signac, 1863~1935)는 모네의 영향 아래 그림을 시작했고, 쇠라와 함께 신인상주의 수립을 위해 진력하였으며, 쇠라의 작은 점 대신에 좀 더 넓은 모자이크 조각 같은 사각형 모양의 색점을 이용하여 풍경화 및 초상화를 그렸다. 이른 나이에 세상을 떠난 쇠라의 이론을 이어받아 점묘주의를 발전시켜 신인상주의의 대표적 화가가 되었다. 이 작품은 폴 시냐크가 생 트로페라는 지중해의 작은 항구마을을 발견하고, 얼마나 감탄했는지를 보여주고 있다. 푸른 바다와 노란 언덕이 대비를 이루는 눈부신 풍경 한복판에서 두 여인이 우물을 둘러싸고 있고, 또 다른 여인은 저 너머 언덕을 향해 멀어져 가고 있다. 1891년에 쇠라가 사망하자, 시냐크는 신인상주의의 운명을 갑작스럽게 혼자 떠맡게 되었다. 그가 느낀 불안감은 화폭에 아주 기묘하게 표현되었으며, 원칙적인 면이 지나치게 강조되었다.

◀◀◀〈우물가의 여인들〉 **사조**_ 신인상주의 / **종류**_ 유화 / **기법**_ 캔버스에 유채 / **크기**_ 195 x 131cm / **소장**_ 오르세 미술관

116. 페네옹의 초상

폴 시냐크의 대표작인 〈페네옹의 초상〉은 당시 유명한 비평가 '펠렉스 페네옹'을 묘사한 그림으로 선, 색, 무늬를 이용한 배경이 특징이다. 페네옹은 신인상주의 용어와 특징을 정리한 사람으로 점묘주의 열풍의 주역이기도 하였기에 시냐크는 그를 마법사처럼 묘사하였다.

▶〈페네옹의 초상〉 **사조**_ 신인상주의 / **종류**_ 유화 / **기법**_ 캔버스에 유채 / **크기**_ 73.5 x 92.5cm / **소장**_ 뉴욕 현대 미술관

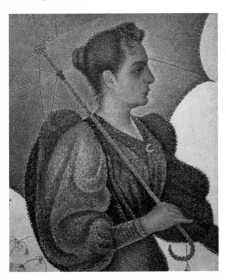

117. 우산을 쓴 여인

이 작품은 전체적으로 원근법이 드러나지 않는 이차원 평면, 즉 깊이나 입체감을 통한 환영이 보이지 않는다. 단지 양산으로 인하여 얼굴에 드리워진 그림자로 약간의 양감이 느껴질 뿐이다. 비록 이러한 제작방식을 통한 작품의 정적인 분위기가 모델의 경직된 자세에 의하여 더 강화되고 있지만, 소매의 아라베스크 무늬나 양산, 그리고 꽃이나 손잡이의 술과 같은 세부 장식을 통하여 분위기를 부드럽게 하고 있다.

◀〈우산을 쓴 여인〉 **사조**_ 신인상주의 / **종류**_ 유화 / **기법**_ 캔버스에 유채 / **크기**_ 82 x 67cm / **소장**_ 오르세 미술관

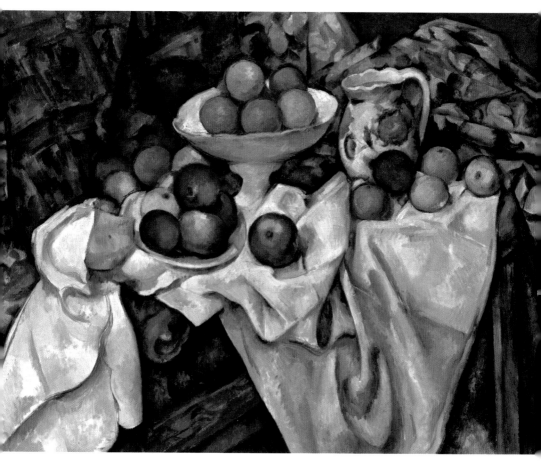

▲〈사과와 오렌지가 있는 정물〉 **사조**_ 후기 인상주의 / **종류**_ 유화 / **기법**_ 캔버스에 유채 / **크기**_ 73 x 92cm / **소장**_ 오르세 미술관

118. 사과와 오렌지가 있는 정물

'근대 회화의 아버지'로 일컬어지는 폴 세잔 (Paul Cézanne, 1839~1906)은 사물의 본질적인 구조와 형상에 주목하여 자연의 모든 형태를 원기둥과 구, 원뿔로 해석한 독자적인 화풍을 개척했다. 특히 그의 정물화 〈사과와 오렌지가 있는 정물〉은 미술의 역사에서 매우 독특하면서도 중요한 의의를 지니고 있다. 이 작품은 세잔의 정물화 가운데 가장 화려함을 자랑하는 작품 중 하나로, 화가는 각 정물에서 발산되는 풍성함과 다채로움을 매우 예리하게 포착하고 있다. 세잔은 사과를 보는 시점만으로 그리려는 것이 아니라 위에서도 보고, 뒤에서도 보고, 옆에서도 본 것을 조합해서 모두 한 화폭에 동시에 표현하고자 했다. 세잔의 이러한 시도는 피카소와 브라크 같은 화가들에게 큰 영향을 주었으며 입체주의 미술이 세잔의 사과에서 출발되었다 해도 과언이 아니었다. 아담과 이브의 사과, 뉴턴의 사과, 세잔의 사과 그리고 스티브 잡스의 사과가 세상을 변화시켰다.

119. 커다란 소나무와 생 빅투아르 산

생 빅투아르 산은 프랑스 남부 지중해 해안가의 작은 마을 레스타크에 위치해 있는데 그곳에 정착한 세잔이 평생 탐구했던 소재였다. 그림 후경에 생 빅투아르 산과 그 앞에 펼쳐진 커다란 나무 줄기와 가지들이 화면의 전경에서 왼쪽과 상단의 화면을 자리하여 하늘을 대부분 가리고 풍경 전체를 지배하는 구도를 취하면서 생 빅투아르 산이 작게 보이는 입체감을 나타낸다.

▶ 〈커다란 소나무와 생 빅투아르 산〉 **사조**_후기 인상주의 / **종류**_유화 / **기법**_캔버스에 유채 / **크기**_66.8 x 92.3cm / **소장**_코톨드 미술관

120. 목욕하는 사람들

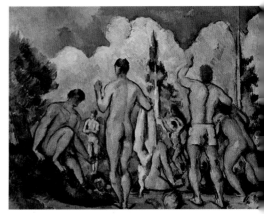

세잔의 〈목욕하는 사람들〉 연작은 르누아르의 〈목욕하는 사람들〉과 더불어 근대 서양 회화의 대표 작품으로 평가된다. 세잔의 〈목욕하는 사람들〉의 주된 조형적 테마는 안정된 구도와 그에 수반된 인체 형상들의 대담한 왜곡, 그리고 푸른 빛이 도는 색조를 바탕으로 만들어진 깊이 있는 공간 등 건축적인 화면 구성에 있다.

▶ 〈목욕하는 사람들〉 **사조**_후기 인상주의 / **종류**_유화 / **기법**_캔버스에 유채 / **크기**_60 x 82cm / **소장**_오르세 미술관

121. 카드놀이 하는 사람

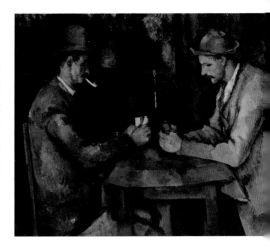

세잔이 그린 다섯 점의 〈카드놀이 하는 사람〉 중 마지막 작품으로 가장 완성도가 높은 그림이다. 그림 속의 두 인물에서 긴장감과 대립감이 팽팽하게 드러난다. 테이블 위에는 술병 하나만이 세부적으로 묘사되어 있을 뿐, 그 장소가 어디인지는 정확히 알 수 없다. 작품을 관람하는 시선에서 마치 연극의 한 장면을 보는 것처럼 느껴지는 감정이 들 정도이다.

▶ 〈카드놀이 하는 사람〉 **사조**_후기 인상주의 / **종류**_유화 / **기법**_캔버스에 유채 / **크기**_60 x 73cm / **소장**_코톨드 미술관

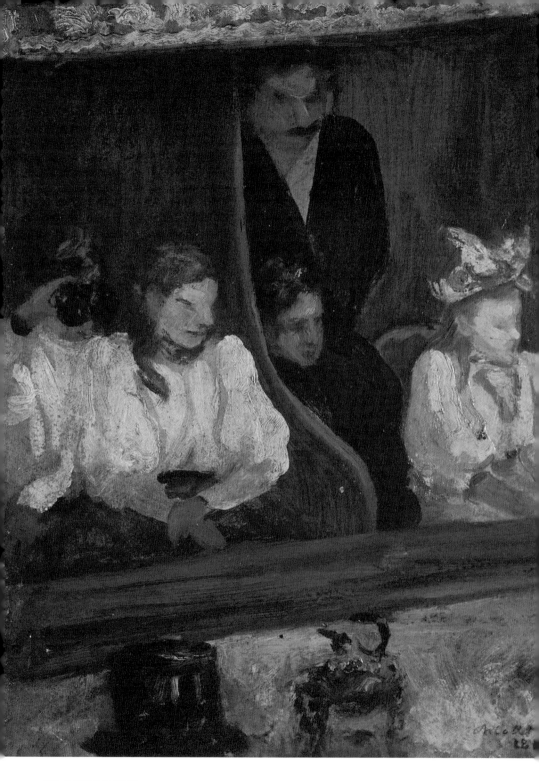

122. 오페라-코미크의 객석

당시의 화가들이 이수했던 전통적인 회화의 교육 과정을 밟지 못했던 샤를 코테(Charles Cottet, 1863~1925)는 브르타뉴 지방의 아름다움을 발견하고 심취하기 전, 정물이나 근대적 삶의 모습과 같은 다양한 모티프를 그림 속에 담았는데, 바로 〈오페라-코미크의 객석〉이 이를 증명해 주는 작품이라고 할 수 있다. 오페라 관의 칸막이 객석은 당시 특권 계층들의 사교계 사람들이 서로 만나 자신의 부유함을 과시하거나 사업과 관련된 대화를 나누는 곳으로 이용되었다. 이런 모습은 에바 곤잘레스의 작품에서 우아하게 나타나곤 하는데 샤를 코테는 칸막이 객석을 이용하는 청중들의 모습을 풍자적으로 표현하려고 했다. 작품 아래쪽, 칸막이 객석의 앞쪽에는 화폭에 의해 잘린 얼굴과 모자가 보이고, 객석 안에는 어떠한 세부 묘사도 없이 그저 넓은 터치로 그려진 얼굴의, 다소 기괴해 보이는 인물들이 과장되게 묘사되어 코테의 숨은 의도가 담겨 있다.

◀◀〈오페라-코미크의 객석〉 **사조**_ 후기 인상주의 / **종류**_ 유화 / **기법**_ 캔버스에 유채 / **크기**_ 34 x 27cm / **소장**_ 오르세 미술관

123. 베네치아 전경

이 그림은 이탈리아 베네치아의 전경을 묘사하고 있다. 멀리 보이는 베네치아의 건축물들과 곤돌라의 모습이 온통 황금빛으로 이글거린다. 마치 청동판을 두드려 새긴 부조상처럼 색다른 황금 바다의 캔버스를 선사하고 있다.

▶〈베네치아 전경〉 **사조**_ 후기 인상주의 / **종류**_ 유화 / **기법**_ 캔버스에 유채 / **크기**_ 59 x 78.5cm / **소장**_ 개인

124. 바닷가 마을의 고통

주황색과 빨간색 그리고 흰색과 어두운 갈색의 하모니를 이루는 감각적인 색채 사이로 그림의 주제가 되는 전경의 상황은 그리 긍정적인 상황이 아니다. 오히려 화면 상단의 짙은 회색 먹구름과 같이 비극적이며 참담한 상황이 놓여 있다. 그림 전경에는 바다에서 익사한 뱃사람의 주검이 센 강의 항구로 돌아왔으며 가혹한 주검으로 돌아온 그를 맞이한 가족들이 슬픔에 오열하는 모습을 묘사하고 있다.

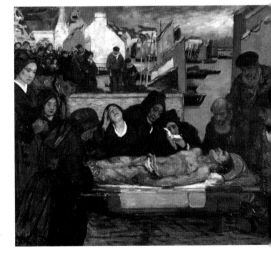

▶〈바닷가 마을의 고통〉 **사조**_ 후기 인상주의 / **종류**_ 유화 / **기법**_ 캔버스에 유채 / **크기**_ 264 x 345cm / **소장**_ 오르세 미술관

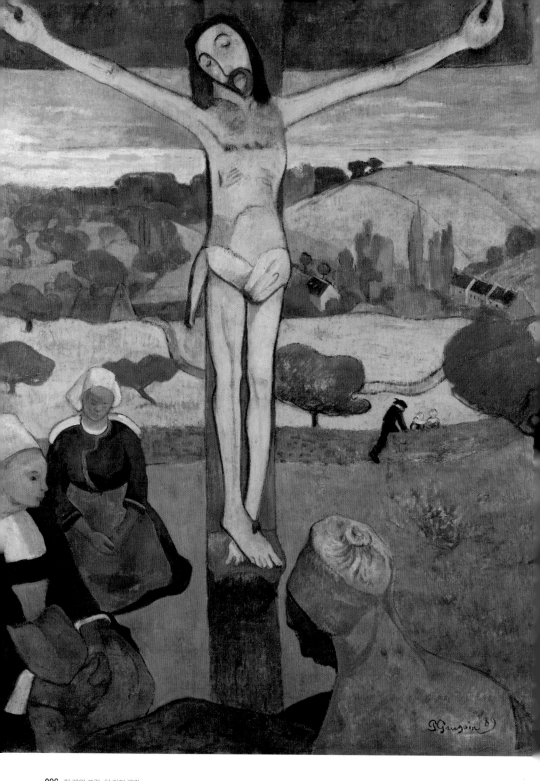

125. 황색의 그리스도

폴 고갱(Paul Gauguin, 1848~1903)은 문명세계에 대한 혐오감으로 남태평양의 타히티 섬으로 떠났고 원주민의 건강한 인간성과 열대의 밝고 강렬한 색채가 그의 예술을 완성시켰다. 그의 상징성과 내면성, 그리고 비자연주의적 경향은 20세기 회화가 출현하는 데 근원적인 역할을 했다.

이 작품은 선과 색, 형의 추상적 성질을 강조했으며 생테티즘(종합주의) 형성에 중요한 영향을 미친 고갱의 말기 대표작으로 손꼽히고 있다. 외적인 형상을 재현하기보다 굵은 윤곽선과 강렬한 색면, 단순화된 형태를 통해 신비스러운 관념의 세계를 구획하고 분할된 각각의 부분을 원색으로 채색해 나가는 표현기법으로 금속 표면 위에 에나멜을 입히는 일종의 칠보기법을 적용하고 있다. 마치 성당의 스테인드 글라스에 새겨 놓은 그리스도의 중세기적 분위기를 연상시킨다.

◀◀ 〈황색의 그리스도〉 사조_ 후기 인상주의 / 종류_ 유화 / 기법_ 캔버스에 유채 / 크기_ 92.1 x 73.3cm / 소장_ 올브라이트녹스 미술관

126. 황색 그리스도가 있는 자화상

고갱의 자화상 뒤로 〈황색 그리스도〉 그림이 그려져 있다. 많은 자화상을 남긴 고갱은 자신을 배경으로 십자가가 서 있는 배경을 교회가 아닌 들판으로 그리고 그리스도를 믿는 자와 무신론자들 사이에서 괴로워하는 그리스도를 형상화하였다.

▶ 〈황색 그리스도가 있는 자화상〉 사조_ 후기 인상주의 / 종류_ 유화 / 기법_ 캔버스에 유채 / 크기_ 38 x 46cm / 소장_ 오르세 미술관

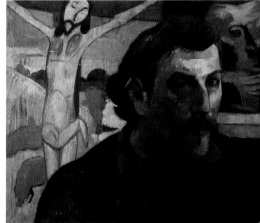

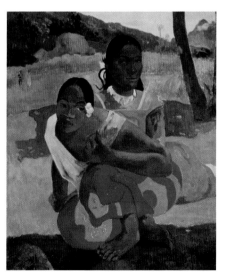

127. 언제 결혼하니?

이 작품은 고갱이 현대문명을 떠나 타히티 섬으로 가서 그린 그림으로, 약간은 유머스러운 느낌이 나는 장면을 보여준다. 어머니가 딸을 노려보고 있고 뭔가 부담스럽고 껄그러운 듯한 딸이 어머니와 같이 있는 자리를 슬금슬금 피하려고 하는 듯한 느낌이다. 어머니는 마치 "너 언제 결혼할 꺼니?" 하고 면박주는 듯한 느낌이 든다.

◀ 〈언제 결혼하니?〉 사조_ 후기 인상주의 / 종류_ 유화 / 기법_ 캔버스에 유채 / 크기_ 77 X 101cm / 소장_ 바젤 미술관

128. 망고꽃을 든 두 타히티 여인

젊은 타히티 여인이 풍요롭게 표현된 젖가슴 아래에 꽃쟁반을 들고 서 있다. 원색적인 색채와 강렬한 두 여성의 이미지는 늘 인간 삶의 진실과 순수성에 대해 고민하고 갈등했던 고갱의 영혼을 잘 나타내고 있다. 여인의 젖가슴은 마치 그것으로부터 좋은 것들이 흘러나오는 과일에 은유되면서 이 작품은 미학적 영역에 도달한다. 고갱은 여성을 남성의 욕망을 일으키는 대상으로 보고 잘 익은 과일, 꽃에 비유했던 것이다.

▶ 《망고꽃을 든 두 타히티 여인》 **사조**_ 후기 인상주의 / **종류**_ 유화 / **기법**_ 캔버스에 유채 / **크기**_ 94 x 72.4cm / **소장**_ 뉴욕 메트로폴리탄 미술관

129. 타이티의 여인들

타이티의 새 풍습과 전통의 충돌이 느껴지는 그림이다. 왼쪽 여인은 꽃무늬의 전통 의상을 입고 있다. 그 옆의 여인은 고갱의 동반자로서 선교사들이 가져온 것으로 보이는 분홍색 원피스를 입은 채 더운 날씨에도 불구하고 긴 소매를 입고 있는 모습에서 우울한 느낌이 감돈다.

◀ 《타이티의 여인들》 **사조**_ 후기 인상주의 / **종류**_ 유화 / **기법**_ 캔버스에 유채 / **크기**_ 69 x 91.5cm / **소장**_ 오르세 미술관

130. 신의 날

그림은 크게 전경, 중경, 원경으로 나뉜다. 전경은 산, 오두막, 나무들을 배경으로 한 해변 가운데 우뚝 솟은 신 조각과 종교의식을 행하는 원주민들로 구성되어 있다. 중경의 세 여인은 인간 삶의 세 가지 단계인 탄생, 삶, 죽음의 세 가지 자세를 취하고 있다. 특히 중앙의 삶을 상징하는 인물은 형식상 전경의 조각상과 유기적으로 연결되어 있다.

▶ 《신의 날》 **사조**_ 후기 인상주의 / **종류**_ 유화 / **기법**_ 캔버스에 유채 / **크기**_ 66 X 87cm / **소장**_ 시카고 아트 인스티튜트

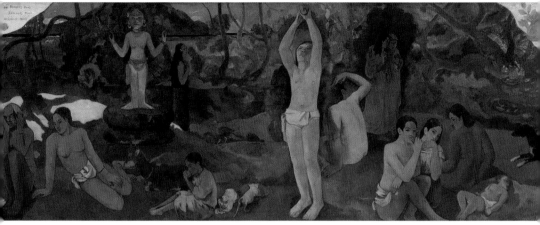

▲〈우리는 어디서 와서 어디로 가는가?〉 사조_후기 인상주의 / 종류_유화 / 기법_캔버스에 유채 / 크기_141 X 376cm / 소장_보스턴 미술관

131. 우리는 어디서 와서 어디로 가는가?

이 작품은 고갱의 슬픈 사연에서 기인한다. 고갱이 타이티에서 여생을 보낼 때 사랑하는 딸이 죽었다. 딸이 죽자 절망의 나락으로 떨어진 그는 인간의 생로병사에 대하여 의문을 가졌다. 그런 의문을 그림으로 표현하였는데 자살하기 직전에 그린 것이다. 그림은 오른쪽에서부터 왼쪽으로 시간의 이동을 표현한다. 가장 오른쪽에는 태어난 지 얼마 되지 않은 아기가 보인다. 소년은 청년이 되어 선악과를 따려고 한다. 그리고 청년은 그림 가장 왼쪽에 있는 볼품없는 노인이 된다. 그 노인은 고갱이다

132. 마리아를 경배하며

이 작품에서 풍요로운 숲속에 서 있는 붉은색 옷의 여인은 성모 마리아, 무등 탄 아이는 아기 예수, 왼쪽 끝에서부터 노란색 날개를 가진 천사와 성모 마리아를 경배하는 타히티 여인들이 서 있다. 후광이나 천사들이 성모를 마중하는 전체적인 구도는 전통적인 기독교 상을 따르고 있지만 성모 마리아를 향한 이들은 서구식의 기도가 아닌 양손을 맞잡는 타히티식 기도를 하고 있고 앞쪽의 제단에 놓인 제물들도 타히티 섬의 야생 과일들로 이루어져 있다.

▶〈마리아를 경배하며〉 사조_후기 인상주의 / 종류_유화 / 기법_캔버스에 유채 / 크기_113.7 x 87.7cm / 소장_뉴욕 메트로폴리탄 미술관

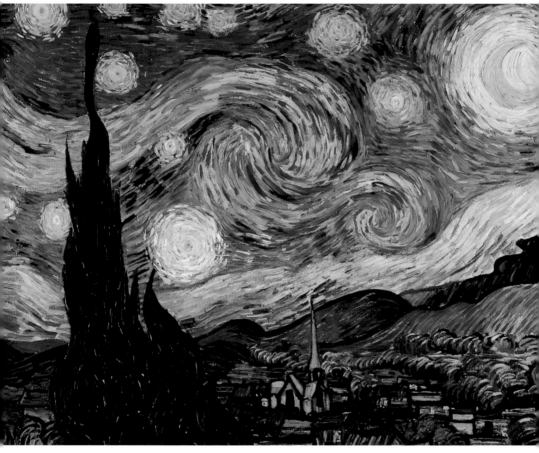

▲〈별이 빛나는 밤〉 **사조**_후기 인상주의 / **종류**_유화 / **기법**_캔버스에 유채 / **크기**_73.7 x 92.1cm / **소장**_뉴욕 현대미술관

133. 별이 빛나는 밤

빈센트 반 고흐(Vincent van Gogh, 1853~1890)는 네덜란드 화가로, 일반적으로 서양 미술사상 가장 위대한 화가 중 한 사람으로 추앙받고 있다. 이 작품은 고흐의 대표적 그림이다. 고흐 자신은 〈별이 빛나는 밤〉의 작업을 마쳤을 때 그다지 좋게 생각하지 않았다고 한다. 작품이 소개될 당시 미술계의 반응도 변변찮았다. 비연속적이고 동적인 터치로 그려진 하늘은 굽이치는 두꺼운 붓놀림으로 사이프러스와 연결되고, 그 아래의 마을은 대조적으로 고요하고 평온한 상태를 보여준다. 교회 첨탑은 그의 고향인 네덜란드를 연상시킨다. 그는 병실 밖으로 내다보이는 밤 풍경을 상상과 결합시켜 그렸는데, 이는 자연에 대한 반 고흐의 내적이고 주관적인 표현을 구현하고 있다. 수직으로 높이 뻗어 땅과 하늘을 연결하는 사이프러스는 전통적으로 무덤이나 애도와 연관된 나무이지만, 반 고흐는 죽음을 불길하게 보지 않았다.

134. 감자 먹는 사람들

고흐의 초기 작품이다. 그는 밀레처럼 농민화가가 되고 싶었는데 성찬식을 하는 거룩한 농부보다 구차한 농부들의 일상을 가감없이 보여주고자 했다. 그림에는 한 명의 남자와 네 명의 여자가 등장한다. 변변한 살림살이도 보이지 않는 식탁의 공간에서 빛을 밝혀주는 것은 천장에 매달린 희미한 등불이다. 식탁 위에는 서민들의 주식인 감자가 큰 접시에 담겨 있다.

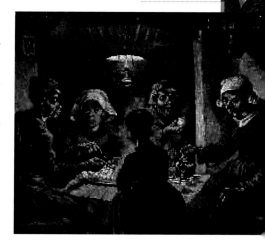

▶〈감자 먹는 사람들〉 **사조**_ 후기 인상주의 / **종류**_ 유화 / **기법**_ 캔버스에 유채 / **크기**_
82 x 114cm / **소장**_ 반 고흐 미술관

135. 아를의 고흐 침실

고흐의 노란 집에 있는 방을 묘사한 그림이다. 고흐가 '남프랑스 아틀리에'라는 예술가 공동체 구성을 위한 프로젝트를 준비하면서 고갱이 오기를 애타게 기다리던 시기였다. 고흐는 고갱에게 보낸 편지에서 본인의 전반적인 회화 구성에 대해 묘사하며 자신은 공간을 기묘하게 변형시켜 모티프에 적용한다고 강조했다.

▶〈아를의 고흐 침실〉 **사조**_ 후기 인상주의 / **종류**_ 유화 / **기법**_ 캔버스에 유채 / **크기**_
73 x 91cm / **소장**_ 시카고 아트 인스티튜트

136. 붉은 포도밭

고흐의 그림 중에 유일하게 생존 시에 팔린 그림이다. 그림은 노란 하늘 아래 포도 수확을 묘사했다. 가을 들판을 비추는 태양이 저녁을 알리려는 듯 마지막 하루의 열기를 내뿜고 있다. 포도원은 가을 수확에 손길이 바쁜 모습이다. 햇빛은 강과 그림의 덩굴 잎이 붉게 번쩍이는 풍경을 발산한다. 주로 파란색 옷을 입은 농부들의 수확하는 장면에서 역동성을 느끼게 한다.

▶〈붉은 포도밭〉 **사조**_ 후기 인상주의 / **종류**_ 유화 / **기법**_ 캔버스에 유채 / **크기**_ 73 x
91cm / **소장**_ 무쉬킨 미술관

137. 삼나무가 있는 밀밭

고흐가 자주 그렸던 사이프러스는 당시 공동 묘지에 많았고 시신을 안장할 때 관으로 사용되었다. 정신병에 시달리는 고흐의 심중이 느껴지는 그림이다. 그림에서 사이프러스는 햇빛이 가득한 금빛 들판 가운데 하나의 이질적인 검은 흔적처럼 화면의 끝까지 불꽃처럼 요동치며 수직으로 솟아 있고, 하늘은 붓터치로 가득 메워진 채 부풀어 오른 구름으로 가득 메워져 있다.

◀〈삼나무가 있는 밀밭〉 **사조**_후기 인상주의 / **종류**_유화 / **기법**_캔버스에 유채 / **크기**_72.1 x 90.9cm / **소장**_런던 내셔널 갤러리

138. 아를의 별이 빛나는 밤

〈론강의 별이 빛나는 밤〉이라고도 일컬어지는 그림으로 맨 위에 유난히 빛나는 별 7개는 북두칠성이다. 그림은 북두칠성이 포함된 큰곰자리의 밤하늘을 그린 것이다. 이 작품을 그릴 때에 고흐는 〈별이 빛나는 밤〉을 그릴 때와는 달리 고갱과 함께 예술가 공동체를 꿈꾸던 시기였다. 그래서 그런지 이 그림에는 희망과 확신에 찬 밝은 기운으로 가득하다.

◀〈아를의 별이 빛나는 밤〉 **사조**_후기 인상주의 / **종류**_유화 / **기법**_캔버스에 유채 / **크기**_72.5 x 92cm / **소장**_오르세 미술관

139. 노란 집

오래 전부터 화가들의 공동체를 꿈꿔왔던 반 고흐는 1888년 5월, 라마르틴 광장에 있는 집을 빌렸다. 그림은 고흐가 이곳에 살게 된 지 얼마 되지 않은 1888년 9월 말에 그린 것이다. 낮인지 밤인지 판단할 수 없는 하늘의 짙은 청색이 화면의 반을 점하고 있는 황색과 강한 대조를 이루고 있다. 고흐는 이러한 풍경을 자유로운 색채의 모티프로 선택해 그만의 유토피아로 표현했다.

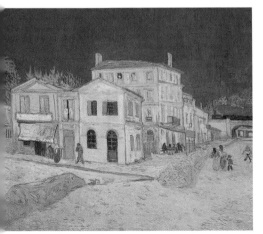

◀〈노란 집〉 **사조**_후기 인상주의 / **종류**_유화 / **기법**_캔버스에 유채 / **크기**_72 x 91.5cm / **소장**_반 고흐 미술관

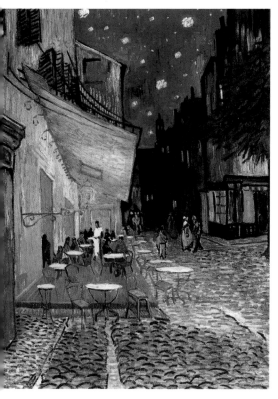

140. 아를의 포룸 광장의 카페 테라스

고흐는 생전에 900여 점의 그림을 그렸는데 그중에 대부분은 아를에 정착한 2년이라는 기간에 그렸다고 한다. 그만큼 아를은 고흐에게 있어 인생의 종착지이자 마지막 눈을 감은 고향과도 같은 곳이다. 고흐는 동생 테오가 마련해준 노란 집을 좋아했으며 밤이면 아를의 카페 전경을 화폭에 담았다. 고흐는 이 그림을 그리기 위해 아예 이젤을 땅에 박아 고정하여 그림을 완성했다고 한다. 그림은 노랑과 주황의 카페 옆에 어두운 골목과 건물을 배치해서 카페는 더 밝게 반짝이고 어둠은 더 어둡게 빛난다. 무엇보다 이 작품의 백미는 그림으로 표현할 수 있는 최고의 아름다운 밤하늘의 색채다. 낮보다 밤이 더 화려하고 선명한 색처럼 보인다는 고흐는 밤하늘을 마치 루미나리에의 조명과 같이 반짝이는 별들이 축제를 벌이는 장면처럼 그렸다.

◀**〈아를의 포룸 광장의 카페 테라스〉 사조**_후기 인상주의 / **종류**_유화 / **기법**_캔버스에 유채 / **크기**_80.7 x 65.3cm / **소장**_크뢸러뮐러 미술관

141. 해바라기

〈해바라기〉 연작의 그림은 반 고흐에게 '태양의 화가'라는 호칭을 안겨준 중요한 작품이다. 고흐는 동생 테오에게 보내는 편지에서 노란색 꽃병에 꽂힌 열두 송이의 해바라기에 대해 언급하며 "이것은 환한 바탕으로 가장 멋진 그림이 될 것이라 기대한다."고 쓰고 있다. 고흐에게 노랑은 무엇보다 희망을 의미하며, 당시 그가 느꼈던 기쁨과 설렘을 반영하는 색이다. 더불어 대담하고 힘이 넘치는 붓질은 그의 내면의 뜨거운 열정을 드러내 보여준다.

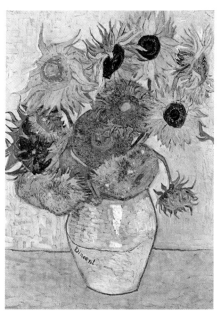

▶**〈해바라기〉 사조**_후기 인상주의 / **종류**_유화 / **기법**_캔버스에 유채 / **크기**_91 x 72cm / **소장**_뮌헨 노이에 피나코텍

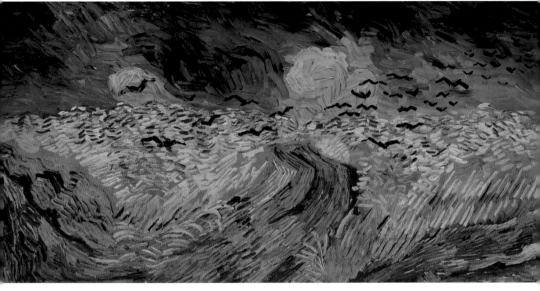

▲〈까마귀가 있는 밀밭〉 사조_ 후기 인상주의 / 종류_ 유화 / 기법_ 캔버스에 유채 / 크기_ 50.5 x 103cm / 소장_ 반 고흐 미술관

142. 까마귀가 있는 밀밭

이 작품은 고흐가 자살하기 직전인 1890년 7월에 그려졌고, 그의 작품 중 가장 유명한 그림 중 하나다. 표면에서 요동치는 빠른 필치로 거칠게 그려진 어둡고 낮은 하늘과 불길한 까마귀떼, 어디로 가야 할지 알 수 없는 전경의 세 갈래의 갈림길은 자살 직전 그의 절망감을 강하게 상징하는 듯하다. 반 고흐가 죽은 뒤 테오의 건강도 급속히 악화되어 6개월 뒤 위트레흐트에서 사망했다. 두 형제는 오베르쉬르우아즈의 묘지에 나란히 묻혀 있다.

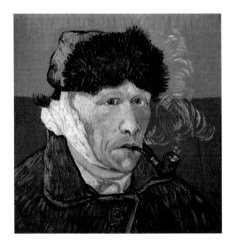

143. 파이프를 물고 귀에 붕대를 한 자화상

고흐는 고갱과 빈번히 성격 충돌을 일으켰고 서로를 불신하게 되었다. 그리고 1888년 크리스마스를 이틀 앞두고 반 고흐는 스스로 버림받았다고 생각하여 격분을 이기지 못해 자신의 왼쪽 귀를 면도칼로 잘라버렸다. 정신질환 이후에 그려진 것임에도 불구하고 이 작품에서 드러나는 색채감각이나 붓터치는 여전히 반 고흐의 뛰어난 예술적 감각을 보여준다.

◀〈파이프를 물고 귀에 붕대를 한 자화상〉 사조_ 후기 인상주의 / 종류_ 유화 / 기법_ 캔버스에 유채 / 크기_ 51 x 45cm / 소장_ 개인

144. 붓꽃

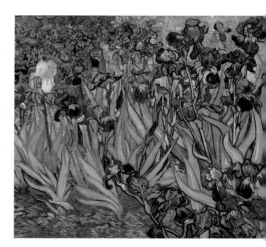

이 그림에서 따뜻한 느낌을 주는 땅의 색깔은 식물의 뿌리와 균형을 이루고, 배경 위쪽의 옅은 초록색은 꽃들을 돋보이게 한다. 특히 그림 왼쪽의 커다란 흰 붓꽃 한 송이는 강렬한 보라색의 다른 꽃들과 선명한 대조를 이루고 있다. 고흐가 그렸던 꽃 그림 중에서 짙은 적색 토양에서 자라난 붓꽃의 강인한 생명력은 어둠이 빛과 자유로 변화된다는 것을 암시하는 듯하다.

▶ ⟨붓꽃⟩ **사조**_ 후기 인상주의 / **종류**_ 유화 / **기법**_ 캔버스에 유채 / **크기**_ 71 x 93cm / **소장**_ 폴 게티 미술관

145. 추수

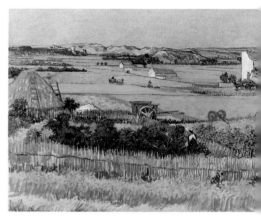

농부의 삶과 노동을 보여주고 싶었던 고흐는 이 그림을 그리기 위해 뙤약볕 아래 밀밭에서 며칠씩 작업에 몰두했다. 그림에서는 풀을 절반쯤 벤 밀밭, 사다리 그리고 몇 개의 손수레가 보인다. 작품 제목인 ⟨추수⟩에서도 알 수 있듯, 추수꾼이 뒤쪽에서 일하고 있는 것이 보인다.

▶ ⟨추수⟩ **사조**_ 후기 인상주의 / **종류**_ 유화 / **기법**_ 캔버스에 유채 / **크기**_ 73.4 x 91.8 cm / **소장**_ 반 고흐 미술관

146. 꽃 피는 아몬드 나무

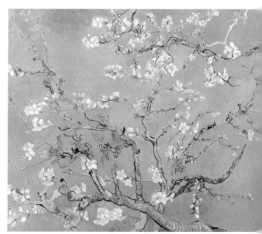

이 그림은 조카 빈센트 빌럼을 출산한 동생 테오 부부를 축하하는 선물로 그려졌다. 푸른 하늘을 배경으로 드리운 꽃봉오리가 만개한 나뭇가지는 고흐가 가장 좋아하는 주제 중 하나였다. 이른 봄에 개화하는 아몬드 나무는 새로운 인생의 시작을 상징한다. 고흐는 이 그림의 주제, 대담한 윤곽선 그리고 나무의 구도를 일본의 판화에서 가져왔다.

▶ ⟨꽃 피는 아몬드 나무⟩ **사조**_ 후기 인상주의 / **종류**_ 유화 / **기법**_ 캔버스에 유채 / **크기**_ 73.3 x 92.4cm / **소장**_ 반 고흐 미술관

▲⟨물랭 루즈에서의 춤⟩ 사조_ 후기 인상주의 / 종류_ 유화 / 기법_ 캔버스에 유채 / 크기_ 116 x 150cm / 소장_ 필라델피아 미술관

147. 물랭 루즈에서의 춤

앙리 드 툴루즈 로트렉(Henri de Toulouse-Lautrec, 1864~1901)은 새로운 주제를 발견하고 부유한 사람의 본질을 포착하는 데 능숙했으며 자신만의 독특한 양식적 혁신을 이룩함으로써 19세기 후반과 20세기 초 프랑스 미술에 큰 영향을 미쳤다. 기형의 신체와 알코올 중독의 영향 및 말년의 정신적 쇠약, 36세라는 젊은 나이에 비극적인 죽음을 맞이했음에도 불구하고 그의 미술은 현대 미술의 발전에 뚜렷한 영향을 미쳤다. 이 작품은 물랭 루즈 개장 1년 뒤인 1890년에 그려졌다. 그림에 보이는 인물들은 잘 알려진 툴루즈 로트렉의 화류계 멤버이다. 밤에만 볼 수 있었던 매춘부와 작가들이 대부분이다. 그림 중앙에 춤꾼인 한 남자가 여인에게 '캉캉' 춤을 가르치고 있다. 그는 일명 뼈 없는 사람으로 일컬어질 정도로 춤에 뛰어났다고 한다. 로트렉은 물랭 루즈의 포스터를 그리며 그곳에 기거했는데 그의 포스터는 일개 포스터를 예술의 경지로 끌어올린 것으로도 유명하다.

148. 물랭 루즈 - 라 굴뤼

물랭 루즈 포스터는 미술사 속에서 가장 유명한 포스터이다. 로트렉은 전통적인 재료인 유화를 사용하는 순수예술 개념을 거부하고 1891년 최초의 포스터인 〈물랭 루즈 - 라 굴뤼〉를 제작했다. 당시 물랭 루즈의 스타였던 라 굴뤼와 발랑탱의 모습이 보이고 윗부분의 글씨는 매일 밤 무도회가 열리고 라 굴뤼가 공연하는 장소임을 알려주고 있다. 이 포스터가 파리에 붙자 툴루즈는 유명인이 되었다. 그는 자부심을 가지고 "나의 포스터는 오늘날 파리 곳곳의 벽에 붙어 있다."라고 말했다.

◀〈물랭 루즈 - 라 굴뤼〉 사조_ 후기 인상주의 / 종류_ 판화 / 기법_ 판지에 인쇄 / 크기_ 193.5 x 119.5cm / 소장_ 베르타렐리 인쇄물 박물관

149. 홀로 있는 여인

그림 속 여성은 마치 두루마리 휴지처럼 자신의 육체를 이완시켜 침대를 가로질러 누워 있다. 그녀는 철저히 버려진 듯한 자세를 취하고 있으며, 그녀의 검은 스타킹은 흰색의 힘없이 늘어지고 주름진 침대 시트와 대조를 이루고 있다. 이러한 로트렉의 화풍은 클림트와 에곤 쉴레에게 영향을 주었다.

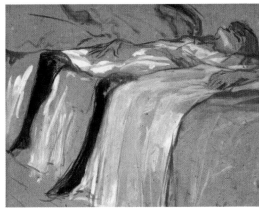

▶〈홀로 있는 여인〉 사조_ 후기 인상주의 / 종류_ 유화 / 기법_ 캔버스에 유채 / 크기_ 31 x 40cm / 소장_ 오르세 미술관

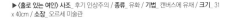

150. 침대에서 키스

그림을 언뜻 보면 남녀 연인이 사랑을 나누는 것 같지만 두 사람은 모두 여인들이다. 그녀들은 남자들에게 시달린 몸이지만 몸과 마음을 잠시 내려놓은 상대는 동성이다. 레즈비언은 로트렉이 매춘부를 주제로 한 작품에 자주 등장하는 주제이다. 보통 키스는 달콤한 느낌이지만 두 여인이 나누고 있는 키스는 서로의 생명을 나누는 느낌이다.

◀〈침대에서 키스〉 사조_ 후기 인상주의 / 종류_ 유화 / 기법_ 캔버스에 유채 / 크기_ 45.5 x 58.5cm / 소장_ 개인

151. 세탁부(로자 라 루즈)

당시 로트렉의 모델이었던 매춘부 로자 라 루즈 여인을 그린 작품이다. 깡마른 몸매, 고집스러운 성격을 반영하는 앙다문 입과 뾰족한 턱 등에 그녀의 삶이 느껴진다. 로자 라 루즈는 로트렉이 가장 좋아했던 모델이었는데 그녀는 빨강 머리였다. 그의 작품 속에 빨강 머리 여인들이 자주 등장하는데, 빨강 머리를 성적인 것과 연결한 그의 취향 때문이었다. 그녀는 로트렉에게 매독을 안겨준 여인으로 되어 있고 매독은 로트렉을 죽음으로 몰고간 질병 중의 하나였다.

▶〈세탁부(로자 라 루즈)〉 **사조**_후기 인상주의 / **종류**_유화 / **기법**_캔버스에 유채 / **크기**_92.3 x 66.8cm / **소장**_코톨드 미술관

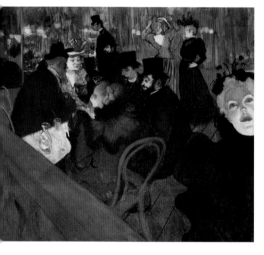

152. 물랭 루즈

로트렉의 그림에 등장하는 사람들은 대부분 화가의 주변 인물들로, 무대 위의 배우나 가수, 무용수들이 많다. 객석을 에워싸고 있는 관객들도 그와 절친한 인물들을 묘사하고 있다. 오른쪽에는 미스 넬리의 얼굴이 클로즈업 되어 있다. 그녀의 얼굴 위로 파란색과 흰색의 조명 빛이 반사되어 극적인 효과를 부여하는데, 물랭 루즈의 퇴폐적인 분위기를 효과적으로 전달한다.

◀〈**물랭 루즈**〉 **사조**_후기 인상주의 / **종류**_유화 / **기법**_캔버스에 유채 / **크기**_123 X 166.8cm / **소장**_시카고 아트 인스티튜트

▶▶〈의료검진〉 **사조**_후기 인상주의 / **종류**_유화 / **기법**_캔버스에 유채 / **크기**_92 x 73cm / **소장**_오르세 미술관

153. 의료검진

로트렉은 오랜 시간을 매춘부와 고객의 행동을 관찰하며 보냈다. 그 결과 제작된 11점의 작품은 이들을 인간적인 존재로서 표현했는데 그 가운데 일부는 다른 사람들과 똑같은 힘을 지닌 것으로 나타냈지만 상당수는 사회에서 상대적으로 약한 사람으로 나타냈다. 그림은 매춘부 두 명이 치마를 걷어 올리고 검진 받을 준비를 하고 있다. 성병 검사이다. 그녀들의 체념한 듯한 얼굴에서 어떤 감정도 느낄 수 없다. 인간 존엄의 문제 이전에 생존의 문제이기 때문일까? 여인의 반나체가 그것을 보는 사람을 불편하게 느끼게 한다.

154. 검은 모피 목도리를 두른 여인

이 작품은 로트렉의 다른 초상화에 비해 배경이 매우 축약되고 인물과 의상이 강조된 작품이다. 강렬한 붓터치가 두드러지며, 이로 인해 인물의 화려한 차림새가 더욱 부각되고 있다. 몇 개의 선으로 얼굴과 상체, 모피 목도리의 윤곽을 그리고, 약간의 흰 물감을 써서 신체의 굴곡을 강조하였다. 극도로 단순한 이러한 조합의 결과, 즉 로트렉이 습작으로 이용했던 이미지들은 하나의 회화 작품이자 데생 작품이 되었다.

◀〈검은 모피 목도리를 두른 여인〉 **사조**_후기 인상주의 / **종류**_유화 / **기법**_캔버스에 유채 / **크기**_53 x 41cm / **소장**_오르세 미술관

155. 화장

로트렉은 〈화장〉과 같은 지극히 개인적인 순간에 있는 여성에 관한 그림들을 셀 수 없을 만큼 다양하게 남겼다. 이 그림은 화면의 중앙을 점유한 여성의 모습을 클로즈업하면서, 보는 이로 하여금 조각과 같은 여성의 등에 대한 관람자 시점을 제공하고 있다.

상반신을 벗은 채 등을 보이는 여인을 나타낸 그의 작품은 여성의 아름다움이나 미모를 그리는 다른 작가들과는 달리, 화폭에 꽉 찬 등을 보이는 모델을 통하여 인간의 내면을 생각하게 한다. 지극히 평범한 자세이지만 에드가 드가를 연상시키는 대담한 구도가 여인의 뒷모습을 통해 긴 여운을 남기게 된다. 로트렉은 마치 '열쇠 구멍을 통해 들여다보는' 것처럼 관음적 묘사를 통해 자신과 허물없이 지냈던 여인들의 가식 없는 모습을 보여주고 있다.

◀〈화장〉 **사조**_후기 인상주의 / **종류**_유화 / **기법**_마분지에 유채 / **크기**_67 x 54cm / **소장**_오르세 미술관

사실주의 미술

사회와 자연, 인간을 있는 그대로 표현하는 사실주의의 힘.
19세기 인간과 사회의 각성을 촉구하는 그 도저한 외침 속으로 들어가
보자

사실주의는 실재하는 현실을 객관적으로 충실하게 반영하고자 했던 예
술가의 태도였다.
귀스타브 쿠르베로부터 시작된 당대 현실의 비참한 인간상에 대한 조
명은 부르주아계층에 대한 신랄한 풍자와 서민의 고단한 삶에 대한 깊
이 있는 통찰로 새로운 문예운동으로 나아갔다.
신고전주의의 시대착오적 경향과 낭만주의의 비현실적 경향을 타파한
제3의 새로운 미술, 사실주의 미술의 저력은 여기서부터 시작됐다.

대표작품
귀스타브 쿠르베, 〈돌을 깨는 사람들〉
오노레 도미에, 〈세탁부〉
아돌프 브르통, 〈아르투아 지방의 밀밭에서의 은총〉
앙리 라투르, 〈뒤부르그 가족〉
조지 클라우슨, 〈봄날의 아침, 하버스톡 힐〉

사실주의 화가들
귀스타브 쿠르베 / 마리 로잘리 보뇌르 / 오노레 도미에
카롤루스 뒤랑 / 아돌프 브르통 / 앙리 라투르 / 조지 클라우슨

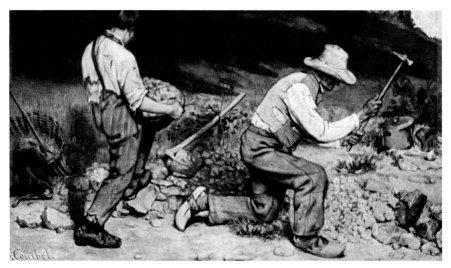

▲〈돌을 깨는 사람들〉 **사조**_사실주의 / **종류**_유화 / **기법**_캔버스에 유채 / **크기**_159 x 259cm / **소장**_드레스덴 국립미술관

156. 돌을 깨는 사람들

　낭만주의 미술에 반발하여 일상적인 생활이나 사건들을 주제로 택하여 그림을 그린 귀스타브 쿠르베(Gustave Courbet, 1819~1877)는 농촌의 비참함을 적나라하게 묘사하여 '사실주의 미술의 개척자'라는 평가를 받고 있다. 쿠르베의 인생은 그의 작품처럼 우여곡절을 겪으며 굴곡의 연속이었다. 이 그림은 쿠르베가 고향 오르낭에 심신을 요양하러 가 있는 동안 그곳의 사람들의 생활을 담아 그린 그림이다. 그림에 등장하는 인물은 단 두 사람으로, 왼편의 어린 석공과 오른편의 나이 든 석공뿐이다. 어린 석공은 아직 그 일을 하기에는 힘이 모자라 보인다. 나이 든 석공도 돌을 깨는 일을 하기에 힘이 부쳐 보인다. 이 그림에는 이러한 현실과 투쟁하는 가난한 농민의 모습이 생생히 되살아나 있다.

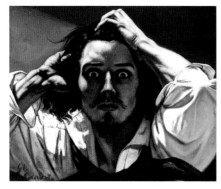

▲〈절망에 빠진 남자(자화상)〉 **사조**_사실주의 / **종류**_유화 / **기법**_캔버스에 유채 / **크기**_38 x 46cm / **소장**_파브르 미술관

157. 절망에 빠진 남자(자화상)

　쿠르베의 자화상으로, 그는 당시 문화 권력이었던 살롱의 신고전주의, 낭만주의 화풍에 반발해 세상을 있는 그대로 그리고 싶어했던 이단아였다. 그림에서 쿠르베는 헐렁한 흰 셔츠에 짙푸른 작업복을 걸친 채 흐트러진 머리카락을 두 손으로 넘기고 있다. 놀란 듯 분노한 듯 얼굴은 붉게 상기됐고, 두 눈은 부릅뜨고 있다. 이 그림을 그릴 당시 쿠르베는 무명의 화가로 기존의 예술문화와 대항하려는 자신의 자화상이다.

▲〈오르낭의 매장〉 **사조**_ 사실주의 / **종류**_ 유화 / **기법**_ 캔버스에 유채 / **크기**_ 311.5 x 668cm / **소장**_ 오르세 미술관

158. 오르낭의 매장

1848년 쿠르베의 고향 마을에서 있었던 친척 할아버지의 장례식을 그린 그림이다. 대작인 이 그림에는 어떤 극적인 순간은 보이지 않는다. 게다가 인물들의 시선은 제각각 다른 곳을 보고 있다. 커다란 캔버스에 많은 사람들을 등장시키는 그림은 역사화가 대부분이었다. 그러나 쿠르베는 역사적으로 위대한 인물이 아니더라도, 평범한 인물의 장례식도 역사화가 될 수 있다고 믿었다.

159. 화가의 작업실

쿠르베가 자신의 작업실을 그린 그림으로, 가로가 5미터가 넘는 대작이다. 그림의 중앙에는 쿠르베 자신을 그려 넣었고, 진실을 뜻하는 여인이 옷을 벗고 있다. 그리고 좌우의 분위기가 전혀 다른 인물들을 배치하여 그려 넣었다. 오른쪽에는 화가 자신을 후원하는 사람들을 배치하여 그렸고 왼쪽에 그려진 사람들은 그 당시 사회현실을 반영하여 그린 하층계급의 사람들이다.

▼〈화가의 작업실〉 **사조**_ 사실주의 / **종류**_ 유화 / **기법**_ 캔버스에 유채 / **크기**_ 361 x 598cm / **소장**_ 오르세 미술관

160. 폭풍우 후의 에트르타 절벽

1869년 쿠르베가 에트르타의 절벽을 화폭에 담은 그림이다. 이 그림은 사실주의를 추구한 쿠르베의 눈에 보이는 정경의 정확한 묘사에 중점을 두었다. 그림 속에 그려진 에트르타 절벽에는 불안한 적막감이 흐르고 있다. 격렬한 폭풍우가 잦아든 해변이지만 언제 또 시작할지 모르는 자연의 심술에 화폭 안의 풍경들은 알 수 없는 불안감을 느끼고 있다. 쿠르베는 에트르타를 무려 7번이나 그렸다.

▲〈폭풍우 후의 에트르타 절벽〉 **사조**_ 사실주의 / **종류**_ 유화 / **기법**_ 캔버스에 유채 / **크기**_ 133 x 162cm / **소장**_ 오르세 미술관

161. 부상 당한 남자

이 작품은 로맨틱한 명제를 붙임으로써 작가의 주관성을 여실히 드러내 보여준다. 10년이 지난 후 사랑하는 사람과의 가슴 아픈 사별을 겪은 쿠르베가 이전의 자화상을 토대로 재작업한 그림이다. 사랑했던 여인을 죽음과 맞바꾼 아픔을 그림 속에 투영하여, 셔츠의 가슴 부위에 붉은 핏자국으로 덧칠했다.

▼〈부상 당한 남자〉 **사조**_ 사실주의 / **종류**_ 유화 / **기법**_ 캔버스에 유채 / **크기**_ 81.5 x 97.5cm / **소장**_ 오르세 미술관

▲〈안녕하세요 쿠르베씨〉 **사조**_ 사실주의 / **종류**_ 유화 / **기법**_ 캔버스에 유채 / **크기**_ 129 x 149cm / **소장**_ 파브르 미술관

162. 안녕하세요 쿠르베씨

쿠르베가 그의 후원자인 알프레드 브뤼야와의 만남을 그린 그림이다. 모자를 벗어든 채 손을 내밀며 존경을 표하는 인물이 부유한 후원자인 알프레드 브뤼야이다. 그에 비해 남루한 옷차림을 한채 머리를 뻬딱하게 들고 콧대 높은 자세를 하고 있는 인물이 쿠르베이다. 이러한 그의 행동은 미켈란젤로부터 베르메르, 피카소를 거쳐 타마라 드 렘피카까지 역대 거장들이 지녔던 예술가로서의 자존심을 나타내고 있다.

▲〈고원의 양치기〉 **사조**_사실주의 / **종류**_수채화 / **기법**_종이에 수채 / **크기**_80.5 x 101cm / **소장**_베리 아트 갤러리

163. 고원의 양치기

　사실주의 미술의 여류화가인 마리 로잘리 보뇌르(Marie Rosalie Bonheur, 1822~1899)는 동물화가이자 조각가로 잘 알려져 있으며 레지옹 도뇌르 훈장을 받은 최초의 여성 예술가이기도 하다. 그녀는 자신의 아틀리에에서 직접 동물을 사육했고, 동물원과 주변 숲에서 동물을 관찰했으며, 1845년에는 몇 달 동안 농가에 머물면서 소, 양, 염소 등을 연구하기도 했다. 또한 경찰의 허가를 받아 남장을 하고 파리의 도살장이나 가축 품평회장에 가서 해부학을 공부하고 말의 힘찬 움직임을 연구했다.

　이 그림은 큼직한 베레모를 쓴 양치기가 뿔이 긴 양떼를 고원으로 몰고 가는 모습을 담고 있다. 이것은 아마도 보뇌르가 자신이 사람의 얼굴을 그리는 데 동물화 못지않은 실력이 있음을 보여주기 위한 시도였을 것으로 보인다.

▲〈니베르네에서의 경작〉 **사조**_ 사실주의 / **종류**_ 유화 / **기법**_ 캔버스에 유채 / **크기**_ 134 x 260cm / **소장**_ 오르세 미술관

164. 니베르네에서의 경작

그림은 산언덕의 구릉 분지에서 밭을 갈고 있는 소떼들의 모습을 묘사하고 있다. 소들은 매우 우람하고 건장한 모습으로 거친 토양을 갈고 있다. 후경에 멀리 보이는 나무가 우거진 언덕이 있는 굽이치는 시골 풍경은 무거운 쟁기를 끄는 소들의 배경이 되어준다. 그리고 소들 앞으로는 선이 그어진 땅이 보인다. 관람자들은 황갈색과 흰색의 털이 희미한 빛 속에서 빛나는 첫 번째 소 무리에 집중하게 된다. 이것은 동물화이므로 소들이 주인공이며 매우 작은 형태로 나타나는 소를 치는 사람은 조연임을 느끼게 하는 작품이다.

165. 말 시장

이 그림은 사실주의를 기반으로 하고 있으나 말의 찬양자였던 낭만주의 거장인 테오도르 제리코의 그림에서 영향을 받아 낭만주의 화풍의 색채와 감정을 담았다. 그녀는 파리의 라 살 페트리에 수용소 근처 말 시장에 가서 스케치를 했고 이를 토대로 〈말 시장〉을 그렸다. 그녀는 이 그림을 그리기 위해 사람들의 이목을 피하려고 남장을 하고 스케치를 하였다고 한다.

▼〈말 시장〉 **사조**_ 사실주의 / **종류**_ 유화 / **기법**_ 캔버스에 유채 / **크기**_ 245 x 507cm / **소장**_ 뉴욕 메트로폴리탄 미술관

▲〈세탁부〉 **사조_** 사실주의 / **종류_** 유화 / **기법_** 캔버스에 유채 / **크기_** 49 x 39cm / **소장_** 오르세 미술관

▲〈세탁부〉 **사조_** 사실주의 / **종류_** 유화 / **기법_** 캔버스에 유채 / **크기_** 46 x 56cm / **소장_** 프라하 국립 미술관

166. 세탁부

프랑스의 사실주의 화가이며 판화가인 오노레 도미에(Honoré Daumier, 1808~1879)는 19세기 프랑스 정치와 부르주아계층에 대한 신랄한 풍자와 서민의 고단한 삶에 대한 깊이 있는 통찰로 당대 현실을 날카롭게 지적했다. 그가 그린 4,000여 점에 이르는 석판화를 비롯한 방대한 작품은 그가 살았던 시대의 생생한 증언이기도 하다. 민중의 미켈란젤로로 일컬어지는 도미에는 나폴레옹 3세 통치 기간에 도시노동자들을 많이 그렸다. 다양한 노동자들의 모습을 화폭에 담기도 하였고, 석판화로 제작하여 일반 노동자들도 그의 작품을 접할 수 있었다. 이 작품 역시 도시 하층민의 애환을 담은 연작 형태의 빨래하는 여인들을 묘사한 그림으로 우리는 그녀들의 영혼을 느낄 수 있다. 그림은 빨래하는 여인과 그녀의 아이가 하루의 일을 마치고 집으로 돌아가는 장면으로, 왼쪽 그림에서 그녀의 무거운 삶처럼 가파르고 힘든 계단을 오르고 있다. 오른쪽 여인은 짐보다 무거운 책임인 아이와 함께 당당하게 걸어가고 있다. 두 여인의 모습은 힘겨운 세상의 거친 바람에 맞서며 절망 대신 희망의 의지를 빛내고 있다.

167. 삼등 객차

이 그림은 3등 칸 열차 내의 장면을 묘사한 장면이다. 그림에는 승객들이 어두침침한 불빛의 객차 안에 앉아 고단한 일상의 시름에 젖어 있다. 갓난아이에게 젖을 물리고 있는 젊은 어머니와 근심 가득한 얼굴로 마치 기도하듯이 장바구니 위에 손을 모은 노파와 그 곁에 잠들어 있는 소년 등 프랑스 혁명의 여진 속에서 당시 가난한 사람들의 어렵게 살아가는 한 단면을 보여주고 있다.

▶〈삼등 객차〉 **사조**_후기 인상주의 / **종류**_유화 / **기법**_캔버스에 유채 / **크기**_65.4 x 90.2cm / **소장**_뉴욕 메트로폴리탄 미술관

168. 이등 객차

사람들로 꽉 채워진 삼등 객실보다 안락한 느낌을 준다. 하지만 사람들의 열기가 없는 객실 안은 오히려 추워 보인다. 객실 안의 사람들이 추위를 잊어보려고 모두 손을 모은 채 잠을 청하고 있는 모습에서 삼등 객실의 사람들과 다름없는 삶의 고단함이 묻어난다. 창가에 앉은 사람은 눈 내린 밖을 보며 목적지를 살피고 있다.

▶〈이등 객차〉 **사조**_후기 인상주의 / **종류**_유화 / **기법**_캔버스에 유채 / **크기**_20.5 x 30.1cm / **소장**_월터스 미술관

169. 일등 객차

도미에는 철도에 큰 관심을 가지고 있었다. 그해 겨울 동안 기차여행을 하면서 일등, 이등, 삼등 칸의 객차에서 인간 군상을 관찰하여 화폭에 담았다. 그림에는 세련된 복장을 한 사람들로 보아 그들은 부르주아 계층으로 보인다. 당시 여성들 태반이 글을 배우지 못했는데 신문을 읽는 여성은 인텔리로 보인다. 하지만 서로를 외면하는 객실 안은 적막감에 쌓여 있다.

▶〈일등 객차〉 **사조**_후기 인상주의 / **종류**_유화 / **기법**_캔버스에 유채 / **크기**_20.5 x 30cm / **소장**_월터스 미술관

170. 크리스팽과 스카팽

이 작품 속에는 두 명의 인물이 등장하는데, 몰리에르 희곡의 주인공 스카팽은 간계가 뛰어난 하인으로 특유의 발랄한 성격으로 주인을 골탕먹이기도 하고, 때때로 주인의 아들을 돕는 등의 코믹한 역할을 하는 인물이다. 작품에서 두 인물은 계략을 꾸미고 있는 듯한 분위기를 연출하고 있는데, 인물들의 표정에서뿐만 아니라 몸짓에서도 충분히 나타나고 있다.

◀〈크리스팽과 스카팽〉 **사조**_후기 인상주의 / **종류**_유화 / **기법**_캔버스에 유채 / **크기**_60.5 x 82cm / **소장**_오르세 미술관

171. 트랑스노냉 거리의 1834년 4월 15일

1834년 4월 한 달간 파리에서 일어난 폭력 사태로 무고한 민간인들이 학살당한 사건을 묘사하고 있다. 이 사태로 인해 프랑스 남부 리옹을 위시한 도시 곳곳에서 노동자들이 반란을 일으켰고 프랑스 군대는 이를 제압하기 위해 무자비한 폭력과 살해를 일삼았다. 도미에는 1833년 석방되자마자 다시 신랄한 사회 풍자로 정부를 비판했다.

◀〈트랑스노냉 거리의 1834년 4월 15일〉 **사조**_후기 인상주의 / **종류**_판화 / **기법**_석판 인쇄 / **크기**_29 x 44.5cm / **소장**_파리 국립도서관

172. 가르강 튀아

이 그림은 당시 프랑스 국왕 루이 필리프 1세를 국민이 바친 금화를 게걸스럽게 먹어치우는 흉측한 괴물의 모습으로 표현했다. 괴물의 모습은 16세기 라블레의 소설에서 엄청난 식탐을 가진 거인 왕으로 등장하는 '가르강 튀아'이다. 이 그림은 프랑스 한 신문에 실린 정치 풍자화로 당시 프랑스 사회를 발칵 뒤집는 사건이 되었고 도미에는 6개월 동안 감옥에 가야 했다.

◀〈가르강 튀아〉 **사조**_후기 인상주의 / **종류**_판화 / **기법**_종이에 판화 / **크기**_20.5 x 30cm / **소장**_올가스 갤러리

▲ 〈서른다섯 명의 표정〉 **사조**_ 사실주의 / **종류**_ 유화 / **기법**_ 캔버스에 유채 / **크기**_ 42.5 x 53.3cm / **소장**_ 파리 프티 팔레 미술관

173. 서른다섯 명의 표정

그림에는 많은 사람들이 분노와 고통, 웃음 등의 갖가지 표정을 짓고 있다. 인간미 넘치고 더러는 부대끼며 살아가는 민중의 진정한 모습을 풍자적인 유머로 나타낸 도미에의 걸작이다.

174. 멜로드라마

그림은 연극의 한 무대이다. 여주인공의 절규와 알 수 없는 누군가가 쓰러져 있다. 극의 절정의 장면처럼 무대를 관람하던 관중들이 숨이 막히는 놀라움에 휩쓸려 있다. 연극의 장면은 괴테의 《젊은 베르테르의 슬픔》의 한 장면이다. 로테를 사랑한 젊은 청년 베르테르는 자신의 사랑의 고백이 좌절되자 스스로 권총을 쏘아 목숨을 끊는다. 그의 죽음을 목격한 로테는 망연자실 놀라는 장면이 연출되고 관중들의 안타까운 탄식이 무대 가득 쏟아지고 있다.

▶ 〈멜로드라마〉 **사조**_ 사실주의 / **종류**_ 유화 / **기법**_ 캔버스에 유채 / **크기**_ 97 x 89cm / **소장**_ 뮌헨 노이에 피나코텍

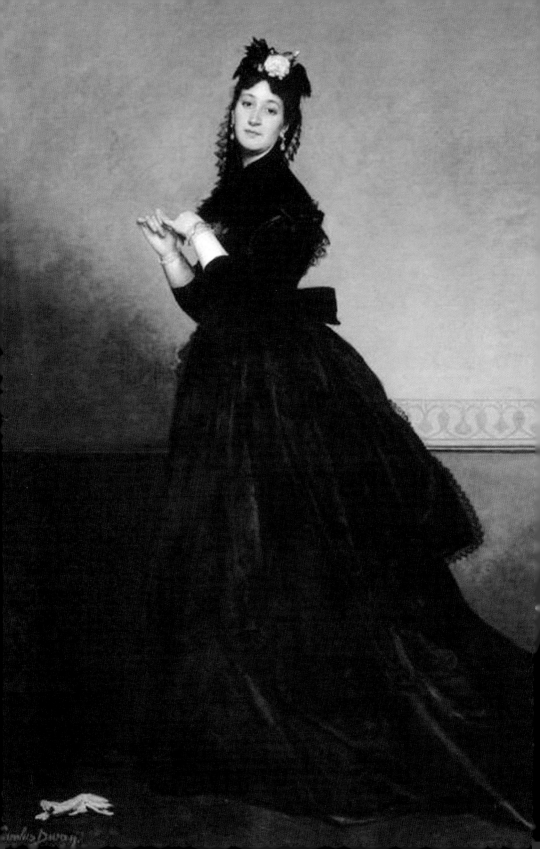

175. 장갑 낀 여인

 19세기 활동 당시 상류층 사회에서 가장 인정받는 초상화 화가 중 한 사람인 카롤루스 뒤랑(Carolus-Duran, 1837~1917)은 매혹적인 초상화에 타고난 재능을 발휘했다. 그림 속에는 단순한 배경에 한 여인이 검은 드레스를 차려입고 서 있다. 무채색의 차분한 분위기에서 관람자 쪽으로 돌린 얼굴과 손동작이 눈길을 끈다. 그녀는 당시 부인들이 오후 외출 시에 꼭 지녔던 진주색 장갑을 우아하게 벗고 있으며, 오른쪽 장갑이 바닥에 떨어졌는데도 그녀는 개의치 않는다. 그런데 바닥에 놓인 장갑 밑에 붉은 글씨로 화가의 이름이 적혀 있다. 마치 장갑의 소유권을 명시해 아무도 못 가져가게 지키려는 듯이. 화가는 서명으로써 그림 속 여인이 자신의 부인임을 명시하고 있다.

◀◀〈장갑 낀 여인〉 사조_ 사실주의 / 종류_ 유화 / 기법_ 캔버스에 유채 / 크기_ 228 x 164cm / 소장_ 오르세 미술관

176. 환자

 이 그림은 사실주의의 선구자인 구스타브 쿠르베의 작품 〈부상 입은 남자〉에서 영향을 받았다는 점이 명확하게 드러난다. 힘찬 기법과 선명한 색채를 선보이는 뒤랑의 이 작품은 1861년 콩쿠르에서 수상을 하면서 그에게 명성을 가져다준 가장 아름다운 작품으로 손꼽힌다.

▶〈환자〉 사조_ 사실주의 / 종류_ 유화 / 기법_ 캔버스에 유채 / 크기_ 99 x 126cm / 소장_ 오르세 미술관

177. 키스

 이 그림은 뒤랑이 새로 결혼한 아내 폴린 크로이제트와 사랑스럽게 키스하는 화가의 자화상을 묘사하고 있다. 크로이제트는 뒤랑의 〈장갑 낀 여인〉의 그림에서 그려진 모델로 그녀 역시 미니어처와 파스텔을 전문으로 하는 예술가였다. 그림에는 뒤랑이 오른손으로 아내의 머리를 받치고 왼손은 그녀의 가슴에 놓여 있다. 어깨를 두른 숄과 머리에 꽂은 꽃이 그녀의 입술만큼이나 붉게 물들어 있는 매력적인 그림이다.

◀〈키스〉 사조_ 사실주의 / 종류_ 유화 / 기법_ 캔버스에 유채 / 크기_ 92 x 91cm / 소장_ 릴 미술관

▲〈아르투아 지방의 밀밭에서의 은총〉 사조_ 사실주의 / 종류_ 유화 / 기법_ 캔버스에 유채 / 크기_ 130 x 320cm / 소장_ 아라스 미술관

178. 아르투아 지방의 밀밭에서의 은총

프랑스 사실주의 미술의 화가인 쥘 아돌프 애메 루이 브르통(Jules Adolphe Aimé Louis Breton, 1827~1906)
은 주로 프랑스의 시골 및 지방의 풍경과 농부들의 삶을 그렸던 인물이다. 이 그림은 브르통이 가
장 큰 캔버스에 그린 그림으로 아르투아 지방의 코리에 평원을 통과하는 연례 행렬을 묘사하고 있
다. 일테면 추수를 앞둔 밀밭에서 하나님께 감사제를 올리며 행렬을 하는 장면이다. 끝없이 펼쳐
지는 밀밭 사이로 따가운 햇빛을 가린 그늘막 아래 추기경의 행렬에 밀밭의 사람들이 무릎을 꿇고
있다.

179. 종달새의 노래

아침 해가 솟아오르는 들판 가운데 한 농부의
여인이 맨발로 서 있다. 그녀의 손에는 낫이 들
려 있다. 이른 아침인데도 그녀는 벌써 일을 시
작하고 있다. 하늘에는 종달새가 날아오른다.
종달새는 새벽을 상징한다. 이 작품은 미국의
개척 시대에 큰 위로가 된 그림으로, 1922년 퓰
리처상을 받은 미국의 여류소설가 윌라 캐더에
게 영감을 주어《종달새의 노래》라는 동명 제목
의 소설이 출간되었다.

▶〈종달새의 노래〉 사조_ 사실주의 / 종류_ 유화 / 기법_ 캔버스에 유채 / 크기_ 110 x
85.8cm / 소장_ 시카고 아트 인스티튜트

▲〈이삭 줍고 돌아오는 여인들〉 **사조**_사실주의 / **종류**_유화 / **기법**_캔버스에 유채 / **크기**_90 x 176cm / **소장**_오르세 미술관

180. 이삭 줍고 돌아오는 여인들

밀레가 2년 전에 그린 〈이삭 줍는 사람들〉이 일터에서 이삭을 줍고 있다면 이 작품에서는 들판을 떠나는 듯한 코리에의 소작농들의 모습을 보여주고 있다. 늦은 오후의 따뜻한 황금빛의 석양이 들판 너머로 빛나고 있는 것을 보아 곧 저녁이다. 소작농으로 보이는 낡은 옷을 입은 여성들은 맨발의 모습으로 저마다 이삭의 짚단을 머리에 이거나 들고 있다. 인물의 배치는 작품의 거룩한 요소로 작용할 뿐만 아니라 시적인 감흥을 더해주고 있다. 브르통은 자신의 작품에서 노동계급의 비참한 상황을 표현하기보다는, 농촌의 농부들을 목가적인 시각으로 표현했다.

181. 양치기 처녀의 별

그림 왼쪽 하늘에 별이 반짝이고 있어 석양의 들판에서 일을 마친 농부의 처녀가 종일토록 들판에서 얻은 수확물을 머리에 이고 집으로 돌아가는 장면을 묘사하고 있다. 그녀의 허리춤에는 초승달 같은 낫의 끝이 별빛처럼 반짝이고 있다. 그림에는 오직 그녀 혼자만이 보인다. 외로운 들판에서 수확하여 돌아가는 브르타뉴 농부의 처녀는 자신을 기다려 줄 가족들이 있는 집으로 결연히 걸어가고 있다.

◀〈양치기 처녀의 별〉 **사조**_사실주의 / **종류**_유화 / **기법**_캔버스에 유채 / **크기**_102 x 78cm / **소장**_돌레도 미술관

▲〈뒤부르그 가족〉 **사조**_사실주의 / **종류**_유화 / **기법**_캔버스에 유채 / **크기**_130 x 320cm / **소장**_아라스 미술관

182. 뒤부르그 가족

　사실주의와 인상주의 사이를 넘나들며 자신만의 양식에 맞게 혼합하여 작품을 선보인 앙리 팡탱 라투르(Henri Jean Theodore Fantin Latour, 1836~1904)는 귀스타브 쿠르베의 제자로 사실주의와 인상주의 사이의 간극을 이어주는 작품들을 남겼다. 이 작품은 마치 스냅 사진을 촬영한 것처럼 그려진 엄숙한 분위기 속의 네 명의 인물들이 절제되고 검소하게 묘사된 실내에서 포즈를 취하고 있다. 그 중 앉아 있는 두 사람은 팡탱 라투르의 장인과 장모인 뒤부르그 부부이다. 그리고 그의 아내 빅토리아는 앉아 있는 부모의 뒤에 서서 왼손을 어머니의 어깨 위에 살포시 올려놓고 있다. 작품의 왼쪽에 보이는 사람은 팡탱 라투르의 처제인 샤를로트로, 그녀는 입고 있는 외출복의 구색을 완벽하게 갖추기 위하여 한쪽 손에 장갑을 끼고 있는 모습으로 그려졌다. 그림 속 세 여인 모두 관람자를 향해 시선을 보내고 있는 반면에 아버지만 유일하게 다른 쪽을 응시하고 있다. 이 작품은 미술에 조예가 깊은 사람에서부터 초보자에 이르기까지 모든 사람에게 매력을 느끼게 한 그림이다.

▲〈들라크루아에게 보내는 경의〉 사조_사실주의 / **종류**_유화 / **기법**_캔버스에 유채 / **크기**_160 x 250cm / **소장**_오르세 미술관

183. 들라크루아에게 보내는 경의

당시 젊은 예술가들에게 우상과도 같았던 외젠 들라크루아가 1863년 8월 타계하자 팡탱 라투르가 이 그림을 그렸다. 젊은 예술가들에게는 새로운 리더가 필요했고, 마네가 들라크루아를 대신해서 리더로 부상했음을 이 그림에서 볼 수 있다. 들라크루아의 초상화를 중심으로 왼쪽에 서 있는 사람이 미국 화가 휘슬러이고, 오른쪽이 마네이다. 흰 셔츠를 입은 사람이 팡탱 라투르이고, 마네 오른편으로 화가 발레로아와 판화가 브라크몽, 그리고 시인 보들레르의 모습이 보인다.

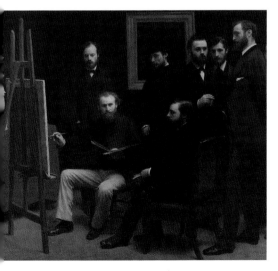

184. 바티뇰 아틀리에

팡탱 라투르가 그린 집단 초상화 중 가장 유명한 그림이다. 화면의 중심에는 에두아르 마네가 있다. 당시 보수적인 아카데미 문화에 반발하면서 〈풀밭 위의 점심 식사〉와 〈올랭피아〉 등으로 살롱전에서 큰 물의를 일으켰던 마네의 생각에 공감하는 많은 지지자가 있었다. 그림 속 마네의 주위에는 당시에 활발히 활동하던 예술가들이 자리를 잡고 있는데, 오토 숄더러, 오귀스트 르누아르, 에밀 졸라, 에드몽 매트르, 프레데릭 바지유, 클로드 모네 등이 그들이다.

◀〈바티뇰 아틀리에〉 사조_사실주의 / **종류**_유화 / **기법**_캔버스에 유채 / **크기**_29 x 39cm / **소장**_오르세 미술관

185. 라인의 황금 제1장

그림은 팡탱 라투르의 인상주의 화풍이 드러나는 그림으로 바그너의 음악극 〈라인의 황금〉을 관람하고서 얻은 영감으로 그려진 장면이다. 열렬한 바그너의 관람자였던 팡탱은 이 그림을 그리면서 지인에게 다음과 같은 편지를 보냈다.

"졸졸 흐르는 시냇물 소리 같은 관현악의 서주로 '라인의 황금'이 막이 오른다. 처음엔 아무 것도 보이지 않다가 점점 초록빛이 감돌고 물결과 바위의 모습이 눈에 띈다. 물살은 점점 빛나고 형체들이 움직이면 여자들이 나타났다가 사라지면서 노래한다. 독특한 매력을 주는 무대와 음악이다."

◀◀〈라인의 황금 제1장〉 **사조**_ 사실주의 / **종류**_ 유화 / **기법**_ 캔버스에 유채 / **크기**_ 116.5×79cm / **소장**_ 함부르크 미술관

186. 밤

이 작품에 대해서 많은 사람이 오랫동안 그가 바그너의 곡들로부터 영향을 받아 그렸다고 생각했다. 그러나 이 그림은 팡탱의 순수한 상상력에 의해 창조된 것으로서, 여인이 얇은 채색과 자유로운 붓터치에 의해 푸른 수증기 속에 둘러싸인 듯한 환영을 보여주고 있다. 윤곽선조차 없는 빛의 표현은 터너의 기법이나 모네의 작품 속에서 보여주었던 기법으로부터 영향을 받은 것이며, 여인의 옷자락에 사용된 푸른색과 붉은색, 노란색의 배합을 통한 채색은 르누아르의 작품과도 직접적으로 연관성을 찾을 수 있다.

▼〈밤〉 **사조**_ 사실주의 / **종류**_ 유화 / **기법**_ 캔버스에 유채 / **크기**_ 61 x 75cm / **소장**_ 오르세 미술관

▲〈수선화와 튤립〉 **사조**_사실주의 / **종류**_유화 / **기법**_캔버스에 유채 / **크기**_46 x 38.5cm / **소장**_오르세 미술관

187. 수선화와 튤립

당시 꽃에 대한 정물화는 역사화, 초상화, 풍경화 등과는 달리 미술 장르에서 낮게 취급되었다. 이러한 아카데미 원칙에 팡탱은 개의치 않고 꽃의 정물화를 추구하였다. 그는 초상화에서처럼 정물화에서 전통에 대한 사랑을 보여주었다. 특히 로코코 시대의 장 밥티스트 시메옹 샤르댕의 정물화 업적을 공개적으로 옹호하였다. 그림은 청색 도자기 꽃병에 담긴 수선화와 튤립을 묘사하고 있다. 하얀 수선화는 물에 비친 자신을 사랑한 나르키소스를 나타내고 있다. 튤립의 꽃말은 '사랑의 고백'으로 나르키소스를 사랑한 에코의 슬픈 이야기가 연상되는 정물화이다.

188. 꽃과 과일

이 작품은 고전적인 스타일처럼, 꽃과 과일 접시, 그리고 포도송이가 이루는 삼각 구도로 구성되어 있다. 게다가 정물 중에서 칼은 탁자 끝에 비스듬히 놓여 있는데, 이는 원근법을 확장하기 위한 전통적인 부가요소이다. 창백하고 섬세한 빛은 그림자와 꽃과 과일의 밝은 부분을 만들어낸다. 그리고 꽃의 질감을 표현하기 위하여 두터운 붓터치를 사용한 반면, 포도에서 투명하게 보이게끔 얇게 물감을 발랐다.

▶〈꽃과 과일〉**사조**_사실주의 / **종류**_유화 / **기법**_캔버스에 유채 / **크기**_64 x 57cm / **소장**_오르세 미술관

189. 유리잔의 장미

존경을 나타내는 흰장미가 마치 투명한 유리잔 밖으로 화사한 얼굴을 드러내고 있는 듯하다. 단순한 배경과 어우러지는 투명감은 마네가 말년에 그렸던 정물화를 연상케 한다.

▼〈유리잔의 장미〉**사조**_사실주의 / **종류**_유화 / **기법**_캔버스에 유채 / **크기**_31 x 24 cm / **소장**_루브르 박물관

190. 국화

이 그림은 아마도 팡탱이 가꾼 국화꽃을 실내에 가져와 꽃병에 담은 뒤 그린 그림 같다. 꽃은 생화지만 어둠에 가려져 있어 진짜 꽃인지 모호하면서도 환상적으로 보인다

▼〈국화〉**사조**_사실주의 / **종류**_유화 / **기법**_캔버스에 유채 / **크기**_36 x 25cm / **소장**_개인

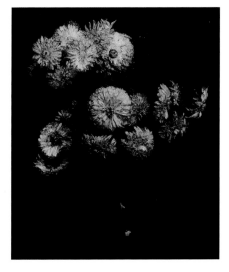

▲ 〈봄날의 아침, 하버스톡 힐〉 사조_ 사실주의 / 종류_ 유화 / 기법_ 캔버스에 유채 / 크기_ 38.5 x 46cm / 소장_ 오르세 미술관

191. 봄날의 아침, 하버스톡 힐

　영국의 사실주의를 추구한 조지 클라우슨(George Clausen, 1852~1944)은 야외 햇빛의 효과에 따른 사물과 풍경의 변화에 관심을 갖고 연구하여 독창적인 풍경을 묘사한 혁신적인 화가로 평가받고 있다. 그는 인상주의에도 깊은 영향을 준 것으로 알려졌다. 이 작품은 당시 런던의 유스턴 터미널 주위의 하버스톡 힐 거리의 풍경을 담고 있다. 작품 전경에는 정성스럽게 차려 입은 여인이 아이와 함께 종종 걸음을 옮기고 있다. 검은 옷과 굳어 있는 표정을 보면 누군가의 장례식에 가는 모습으로 보인다. 또 다른 여인 한 명은 벤치에 앉아 거리의 전경을 응시하고 있다. 그리고 멀리 중경에는 꽃을 파는 늙은 여인이 관람자를 향해 마치 손짓을 보내고 있는 것 같다. 작품 오른쪽으로는 거리를 보수하는 노동자들의 모습이 나타난다. 그들은 곡괭이로 자갈을 캐내고 도로를 새롭게 단장하고 있다. 클라우슨은 이 작품을 통해 사람들 사이에 존재하는 무언의 관계를 드러내고자 했는데, 특히 사회적 신분 관계를 나타내고 있는 것으로 보인다. 그는 시골의 풍경과 인물들을 자주 묘사했는데 이 작품 이후 도시인들의 모습을 그의 혁신적인 화풍으로 담아내고 있다.

192. 문 앞의 소녀

클라우슨이 버크셔의 쿡햄 딘이라는 마을에서 이 그림을 그렸다. 그림 속 모델은 당시 열여섯 살 나이의 메리 볼드윈이라는 마을 소녀이다. 그녀는 울타리처럼 보이는 문 앞에 서서 관람자를 바라보고 있다. 상아색 의상에 하얀 앞치마를 두르고 있어 주방에서 방금 나온 모습으로 보이는데 그녀는 아마 누군가를 기다리다 문 앞에 나와 살펴보는 것 같다. 멀리 후경에는 소녀의 부모로 보이는 부부가 땅을 고르고 있다. 클라우슨은 이처럼 시골 노동자들의 현실적인 묘사로 '농촌 자연주의자'라는 평가를 받았다.

▶〈문 앞의 소녀〉 **사조**_사실주의 / **종류**_유화 / **기법**_캔버스에 유채 / **크기**_64 x 57cm / **소장**_오르세 미술관

193. 휴식

햇살이 뜨거운 농가의 하루는 고단함의 연속이다. 그림은 고된 노동 속에 잠시 휴식을 취하는 장면을 묘사하고 있다. 왼쪽 여인은 휴식이 아니라 계속 일을 하기 위해 그저 근육을 쉬게 하려는 장면처럼 단잠에 빠져 있다. 오른쪽 흰옷의 아름다운 젊은 여성은 농촌의 모습과는 어울리지 않는다. 그녀는 누구일까? 왼쪽의 단잠에 빠진 여인의 꿈속에 나타난 그녀의 젊은 모습일까? 두 사람은 바로 나무 그늘에서 쉬고 있는 어머니와 딸의 모습이다.

▼〈휴식〉 **사조**_사실주의 / **종류**_유화 / **기법**_캔버스에 유채 / **크기**_36 x 43cm / **소장**_개인

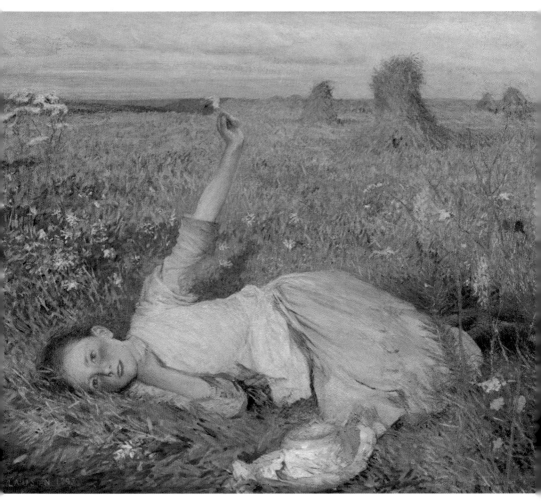

▲〈저녁의 노래〉 사조_ 사실주의 / 종류_ 유화 / 기법_ 캔버스에 유채 / 크기_ 97.8 x 122.9cm / 소장_ 개인

194. 저녁의 노래

1893년 여름, 클라우슨은 런던에서 에식스 시골로 이주한 지 1년 후 이 그림을 그렸다. 넓은 들판은 이미 수확을 마친 뒤라 건초더미가 세워져 있다. 하늘과 맞닿은 배경을 뒤로하고 전경의 소녀는 수풀에 누워 들꽃을 흔들고 있다. 소녀의 눈은 관람자를 응시하며 바람에 꽃을 날려 보낼 준비를 하는 듯하다. 이 작품이 왕립 아카데미에 전시되었을 때, 린드버그는 열광했다.

"나는 이 그림을 볼 때마다 내 귀에는 음악과 새소리가 들리는 듯하다."

인상주의와 사실주의 화풍이 절묘하게 녹아든 조지 클라우슨의 〈저녁의 노래〉는 정말 색상이 노래하는 듯하다.

상징주의 미술

오직 그림만이 표현할 수 있는 내면의 성찰과 상상력의 복원.
사물만의 내면, 관념, 상징, 우의로 이미지화하는 새로운 예술로의 초대!

상징주의 미술은 1880년대를 전후하여 20세기 초까지 유럽 전역을 휩쓴
미술 사조였다.

19세기 미술의 주류였던 사실주의와 인상주의에 대한 반발에서 탄생한
상징주의는 당대 서구 사회에 만연한 물질주의와 과학 및 이성에 대한
맹목적 신뢰에서 벗어나 인간 내면의 세계를 추구해보자는 예술적 관
점에서 출발한다.

전설이나 고대적 주제를 눈부신 색채로 묘사해 상상 속의 신전과 궁전
을 신화적이고 몽환적인 이미지로 재탄생시켜 신비로우면서도 낭만적
이고 서정적인 감성을 자아낸다.

대표작품
구스타프 클림트, 〈키스〉
귀스타브 모로, 〈오이디푸스와 스핑크스〉
오딜롱 르동, 〈웃음 짓는 거미〉
빌헬름 하메르스회, 〈휴식〉
외젠 카리에르, 〈아픈 아이〉
프란츠 슈투크, 〈원죄〉

상징주의 화가들
구스타프 클림트 / 귀스타브 모로 / 오딜롱 르동
빌헬름 하메르스회 / 피에르 드 샤반 / 외젠 카리에르
아르놀트 뵈클린 / 프란츠 슈투크 / 펠릭스 발로통

▼〈오이디푸스와 스핑크스〉 시조, 상징주의 / 종류, 유화 / 기법, 캔버스에 유채 / 크기, 206.4 x 104.8cm / 소장, 뉴욕 메트로폴리탄 미술관

195. 오이디푸스와 스핑크스

프랑스의 상징주의 화가인 귀스타브 모로(Gustave Moreau, 1826~1898)는 전설이나 고대적 주제를 그림으로 형상화하였다. 그는 독창적인 화풍으로 보석처럼 눈부신 색채를 이용하여 상상 속의 신전과 궁전의 화려하고 사치스러운 내부를 묘사했으며, 그 안에 있는 인물들은 거의 옷을 입지 않은 채 조각상 같은 자세를 취하고 있다. 그의 작품은 이국적인 관능과 장식적인 화려함이 넘쳐난다. 모로의 대표작인 이 그림은 남자를 유혹해 항상 파멸로 이끈 스핑크스가 지혜롭고 강한 남자 오이디푸스에게 자신의 매력을 보여주어도 흔들림 없는 완전한 남자 오이디푸스를 표현한 작품이다. 이 작품은 스핑크스를 요부로 묘사했다. 그리스 신화에 나오는 스핑크스는 상체는 여자이고 하체는 사자의 모습을 하고 있다. 그녀는 자신의 매력을 한껏 뽐내며 지나가는 행인들에게 수수께끼를 내서 그것을 풀지 못하면 잡아먹었다. 그 소식을 듣고 오이디푸스는 스핑크스를 찾아가 그녀가 낸 수수께끼에 대답을 한다. 그리하여 스핑크스는 자신의 분노로 인해 절벽에 몸을 던져 죽는다는 내용이다. 스핑크스는 오이디푸스가 수수께끼에 답을 말하자 몸이 반으로 줄어들어 젖가슴을 드러낸 채 오이디푸스의 몸에 매달려 자신의 매력을 뽐내며 유혹의 눈길을 보내고 있다. 오이디푸스는 그녀의 몸짓에는 관심이 없는 눈빛을 하고 있고 스핑크스는 그가 유혹에 넘어가지 않자 뒷다리를 오이디푸스의 허벅지에 대고 애무하고 있다. 생사의 갈림길에 있는 남녀라기보다는 관능에 빠져 있는 남녀의 모습을 하고 있는 것이 이 작품의 특징이다. 모로가 1864년 살롱전에 출품한 이 작품은 당시 대단한 인기를 끌었다.

196. 갈라테이아

그리스 신화에 나오는 갈라테이아 일화를 묘사한 그림이다. 아키스를 사랑한 갈라테이아를 마음에 품고 있던 폴리페무스가 질투심에 그만 아키스를 죽인다는 신화이다. 모로는 이러한 갈라테이아 신화에서 외눈박이 거인족 폴리페무스와 갈라테이아 사이의 상징적인 대립 구도만을 가져온다. 모로는 오비디우스의 《변신 이야기》에 나오는 '아름다운 님프를 사랑한 흉측한 거인'만을 표현한 게 아니었다. 이를 통해 화가는 사랑과 좌절을 겪은 한 거대한 표상을 나타낸다. 이 작품은 평론가들 사이에 놀라움을 자아냈으며, 흥분의 빛을 감추지 못한 이들도 있었고, 작품에 대한 논평에서는 레오나르도 다 빈치와 괴테, 다윈 등이 언급되기도 했다.

▶《갈라테이아》 **사조**_상징주의 / **종류**_유화 / **기법**_캔버스에 유채 / **크기**_85.5 x 66 cm / **소장**_오르세 미술관

197. 프로메테우스

제우스에게 불을 훔쳐 인간에게 주자 분노한 제우스는 대장간의 신 헤파이스토스를 시켜 프로메테우스를 코카서스 바위에 결박시키고 매일 독수리가 그의 간을 쪼아 먹게 했다. 밤이 되면 프로메테우스의 간은 재생되었고 다음 날 낮이 되면 또 다시 독수리의 날카로운 부리로 간을 쪼아 먹히는 반복되는 벌을 받아야 했다. 모로는 이러한 프로메테우스와 독수리의 상반된 관계를 그림으로 묘사하였다. 프로메테우스는 결국 헤라클레스로부터 구출된다.

▶〈프로메테우스〉사조_상징주의 / 종류_유화 / 기법_캔버스에 유채 / 크기_205 x 122 cm / 소장_귀스타브 모로 미술관

198. 어부들에게 나타나는 비너스

물에서 태어난 비너스가 육지에 도달하자 어부들은 그녀가 여신임을 알아보고는 무릎을 꿇고 존경을 표하는 장면이다. 보티첼리의 거대한 캔버스와는 달리 매우 작은 크기의 그림이지만 고도로 완성된 패널은 모로의 가장 널리 인정받고 있는 그림이다.

◀〈어부들에게 나타나는 비너스〉사조_상징주의 / 종류_유화 / 기법_캔버스에 유채 / 크기_23.5 x 28.1cm / 소장_귀스타브 모로 미술관

199. 페르세우스와 안드로메다

그리스 신화에 나오는 영웅 페르세우스가 메두사와 결투하여 그녀의 머리를 가지고 오던 차에 해안 절벽에 제물이 되어 있던 아름다운 안드로메다를 발견하고는 그녀를 구하기 위해 괴물과 한 바탕 싸움을 벌이는 장면이다. 화면은 온통 검붉고 노란 빛으로 강렬한 색채의 역동성을 나타내고 있다.

▶〈페르세우스와 안드로메다〉사조_상징주의 / 종류_유화 / 기법_캔버스에 유채 / 크기_66 X 87cm / 소장_귀스타브 모로 미술관

▲〈출현〉사조_상징주의 / 종류_유화 / 기법_캔버스에 유채 / 크기_122.9 x 97.8cm / 소장_귀스타브 모로 미술관

200. 출현

　이 작품은 성서 속의 이야기인 세례요한이 살로메에 의해 목이 베이는 장면을 묘사한 그림이다. 죽임을 당한 세례요한의 환영이 살로메에 나타나자 그녀는 겁에 질려 자신의 변명을 늘어놓는 것 같다. 모로는 이 작품에서 살로메를 강력한 관능미로 모든 것을 지배하는 매혹적인 팜므 파탈로 묘사하고 있다. 오래 전 사라지고 없는 과거를 연상시키는 분위기는 보석처럼 정교하고 화려한 묘사와 어우러져 모로만의 독특하고 몽환적인 분위기를 만들고 있다.

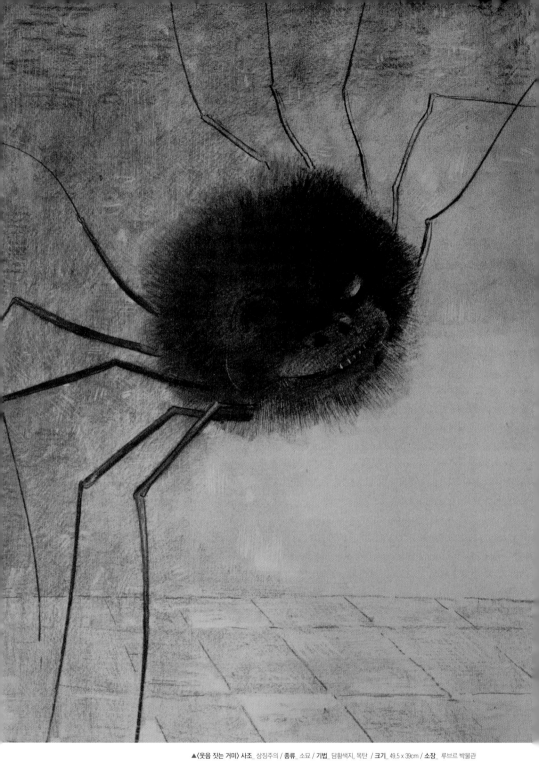

▲〈웃음 짓는 거미〉 사조_ 상징주의 / 종류_ 소묘 / 기법_ 담황색지, 목탄 / 크기_ 49.5 x 39cm / 소장_ 루브르 박물관

201. 웃음 짓는 거미

상징주의 화가이자 그래픽아티스트인 오딜롱 르동(Odilon Redon, 1840~1916)은 흑백을 이용한 초기 작품, 후기로 가면서 파스텔톤의 사용 및 열정적 색상의 유화, 신비스러우면서도 몽상적인 이미지는 다음 세대의 예술가들에게 깊은 영향을 주었다. 이 작품은 르동의 초기 '검은색 시절'의 그림으로, 마치 사람같이 웃는 표정을 짓는 거미를 묘사하고 있다. 그림에는 가느다란 여덟 개의 발 중 단 두 개의 다리로 바닥을 딛고 있는 모습이지만 웃고 있는 모습에서 힘겨움은 찾아볼 수 없다. 따라서 이 거미는 작가의 상상 속의 공간, 즉 무중력 공간에서 부유하는 듯하다.

202. 울고 있는 거미

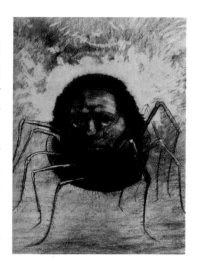

이 그림은 〈웃음 짓는 거미〉에 이어 연작 형태로 그려진 〈울고 있는 거미〉를 묘사하고 있다. 오비디우스의 《변신 이야기》에 의하면 거미는 직조에 뛰어난 여인 아라크네가 자신이 아테나 여신보다 직조 기술이 더 낫다고 자랑하자 이에 분노한 아테나 여신이 변신하여 그녀와 직조 경합을 벌였다. 결과적으로 그녀가 짠 직조가 더 뛰어났으나 분노한 아테나 여신은 그녀를 거미로 변신시켜 버렸다. 그림은 마치 거미로 변신한 아라크네가 눈물을 흘리는 형상과도 같다.

▶〈울고 있는 거미〉 **사조**_상징주의 / **종류**_소묘 / **기법**_담황색지, 목탄 / **크기**_49.5 x 39cm / **소장**_루브르 박물관

203. 무한대로 여행하는 이상한 풍선과 같은 눈

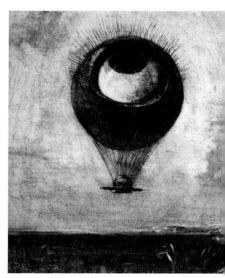

이 그림은 르동이 앨런 포우를 위해 제작한 6점의 석판화 중 하나이다. 미국의 소설가였던 앨런 포우는 그가 겪었던 고통스러운 삶과 무시무시하고 환각적인 상상력 때문에 '비운의 시인'의 전형으로 인정되고 있었다. 르동은 고전적인 소재인 눈을 통해 포우가 지녔던 신비하고 환각적인 상상력의 세계를 나타냈다. 눈이란 전통적으로 영혼을 반영하는 마음의 창으로 생각되어 왔고 양심을 상징하고 있다. 당시 열기구가 성행했는데 르동은 안구를 하늘을 떠다니는 풍선처럼 변형시켰다.

▶〈무한대로 여행하는 이상한 풍선과 같은 눈〉 **사조**_상징주의 / **종류**_판화 / **기법**_석판화 / **크기**_43.8 X 31.1cm / **소장**_로스앤젤레스 카운티 미술관

204. 감은 눈

흑백의 시기를 벗어난 이후에 그려진 르동의 대표작이다. 푸른빛에 감싸인 화폭 전면에는 눈을 감은 여인의 얼굴이 부각되어 나타난다. 그림 속 여인의 표정은 꿈을 꾸는 듯 아련하고 평온해 보이기도 하고, 내면의 고통을 인내하는 것 같기도 하다. 또 한편으로는 무언가에 도취된 표정 같기도 하다. 모든 색채는 침묵처럼 가라앉아 있으며, 수면 위로 흐르는 빛의 물결만이 정적을 깨뜨린다. 눈을 감은 여인의 얼굴 위로 가시적인 세계의 논리를 통해 비가시적인 것을 펼치고자 하였던 르동의 예술관을 나타낸다.

◀〈감은 눈〉 사조_ 상징주의 / 종류_ 유화 / 기법_ 캔버스에 유채 / 크기_ 44 x 36cm / 소장_ 오르세 미술관

205. 비너스의 탄생

〈비너스의 탄생〉은 보티첼리 이후 많은 화가들에 의해 그려진 작품이지만 르동의 〈비너스의 탄생〉은 신비롭고 환상적인 분위기를 표출하고 있다. 조개를 상징하는 요람 속에 누워 있는 비너스는 미술사적으로 재해석되어 당대 상징주의의 전형이 되는 작품으로 칭송받는다.

◀〈비너스의 탄생〉 사조_ 상징주의 / 종류_ 유화 / 기법_ 캔버스에 유채 / 크기_ 54 x 73cm/ 소장_ 개인

206. 붉은 배

그림에서 먼저 눈에 띄는 것은 성난 파도이다. 거친 붓터치로 표현된 바다는 가운데 떠 있는 배를 집어삼킬 듯하다. 그리고 그림의 중심에 있는 것은 르동 자신의 눈이다. 그의 마음 속에는 동생을 어린 나이에 잃어버린 죽음의 어두운 그림자가 자리잡고 있었다. 이러한 인생의 덧없음은 눈을 통하여 표현되고 있다.

▶〈붉은 배〉 사조_ 상징주의 / 종류_ 유화 / 기법_ 캔버스에 유채 / 크기_ 32 x 40.5cm / 소장_ 리옹 미술관

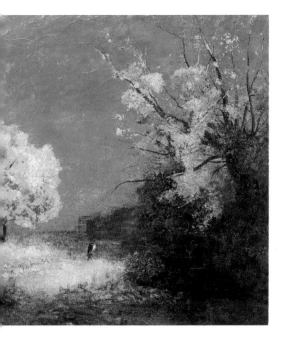

207. 페이레르바데의 길

르동의 만년은 50세 무렵을 경계로 석판화와 목탄을 이용한 소묘에 의한 흑백의 표현 세계로부터 파스텔이나 유채에 의한 화려한 색채표현으로 옮겼다. 그때부터 르동의 그림에서 괴기한 모습은 사라졌다. 이 작품은 짙은 푸른 하늘과 어두운 색으로 가득한 작품이다. 나무의 잎들은 신비로운 빛을 받아 빛나고 있다. 이와 대조적으로 그림 중앙에 길을 걷는 등이 굽은 사람이 보인다. 길의 끝자락에는 희미하고 어두운 윤곽의 농장을 둘러싼 단단한 돌로 만들어진 벽이 위치한다. 나무들과 소박한 건물이 마치 등이 굽은 사람을 거부하는 듯 그려진 것은 르동의 풍경에서 반복적으로 발견되는 모티브이다.

◀ 〈페이레르바데의 길〉 사조_ 상징주의 / 종류_ 유화 / 기법_ 캔버스에 유채 / 크기_ 46.8 x 45.4cm / 소장_ 오르세 미술관

208. 키클롭스

이 그림은 귀스타브 모로의 〈갈라테이아〉와 내용을 같이 하고 있다. 키클롭스는 그리스 신화에 등장하는 외눈박이 거인족을 말한다. 르동은 키클롭스 중에서도 바다의 님프 갈라테이아를 사랑한 폴리페모스를 그렸다. 화면 속에는 거대한 몸집에 외눈을 가진 폴리페모스가 언덕 너머로 고개를 불쑥 내밀고 있다. 그 아래편으로는 아름다운 갈라테이아가 흐드러지게 핀 꽃들 사이에 기대 누워 있다. 갈라테이아를 사랑하지만, 그 마음을 전하지 못하고, 가까이 다가서지도 못한 채 바라보고만 있는 폴리페모스. 르동은 그러한 폴리페모스의 커다란 외눈에 초점을 맞추었다. 그 눈은 무서운 괴물의 눈이 아닌 온화하고 부드러운, 어떻게 보면 공허한 듯 슬퍼 보이기도 하는 고독한 존재의 눈이다.

▶ 〈키클롭스〉 사조_ 상징주의 / 종류_ 유화 / 기법_ 캔버스에 유채 / 크기_ 64 × 51cm / 소장_ 네덜란드 오테를로, 크뢸러-뮐러 미술관

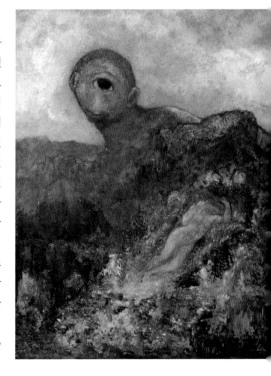

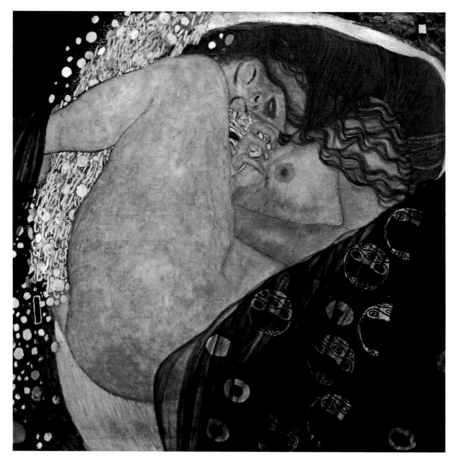

▲〈다나에〉 **사조**_ 상징주의 / **종류**_ 소묘 / **기법**_ 담황색지, 목탄 / **크기**_ 77 x 83cm / **소장**_ 개인

209. 다나에

　오스트리아의 상징주의 화가이자 빈 분리파 운동에 있어서 가장 두드러진 미술가 중 한 명인 구스타프 클림트(Gustav Klimt, 1862~1918)는 신화적이고 몽환적인 분위기에 사물을 평면으로 묘사하고, 금박을 붙여 화려하게 장식한 그림을 그렸다. 그의 작품은 회화, 벽화, 스케치 등을 남겼다. 작품의 주요 주제는 여성의 신체로, 그의 작품은 노골적인 에로티시즘으로 유명하다.

　이 작품은 옥탑에 갇힌 다나에에게 접근하는 제우스를 묘사하였다. 제우스를 상징하는 쏟아지는 황금 빗줄기를 받아들이려고 몸을 도사리고 있는 다나에의 모습은 매우 독창적이다. 그림에는 기하학적 요소가 거의 없고, 얇은 베일을 포함하여 둥그런 형태가 지배적이다. 풍부하게 사용된 금빛은 1907년과 1908년 시기의 특징이기도 하다. 또한 밀실 속에 감금된 다나에의 움직일 수 없는 상황을 보다 강조하기 위하여 사각의 화면 전체에 다나에를 그려 넣었다.

210. 유디트

르네상스 시대의 보티첼리와 카라바조와 루벤스를 거쳐 20세기 초의 클림트에 이르기까지 역사상 수많은 예술가가 작품 소재로 유디트를 선택했다. 특히 아르테미시아 젠틸레스키의 〈유디트〉는 매우 충격적인 장면으로 묘사되어 있다. 반면 클림트의 〈유디트〉는 살인 행위에 대한 어떠한 직접적인 언급도 담고 있지 않아 오히려 유디트의 초상화에 가까워 보인다. 그는 홀로페르네스에 대한 유디트의 혐오감이나 살해 행위에 대한 고통보다는 승리감에 도취되어 황홀경을 느끼는 여인으로 그녀를 표현하였다. 가슴과 배꼽이 훤히 드러나는 옷을 입은 채로 유혹하는 표정을 짓고 있는 클림트의 유디트는 매혹적인 힘을 과시하며, 감상자들을 에로틱한 상상으로 이끈다.

▶〈유디트〉 **사조**_ 상징주의 / **종류**_ 유화 / **기법**_ 캔버스에 유채 / **크기**_ 84 x 42cm / **소장**_ 벨베데레 오스트리아 갤러리

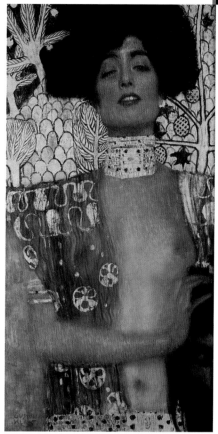

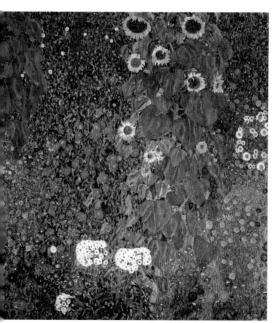

211. 꽃이 있는 농장 정원

그림에는 해바라기의 노란 잎과 함께 붉은색, 보라색, 흰색 등 다양한 색으로 화면이 가득 채워져 있다. 더하여 꽃의 잎사귀와 미묘하게 다른 풀밭의 녹색 계열의 색 점 역시 화면을 더욱 풍성하게 한다. 어떠한 공간감이나 입체감도 나타내지 않고, 장식적인 느낌만 강하다. 마치 작은 꽃잎 하나하나가 모자이크를 이루는 돌과 같이 보이기도 하며, 이는 정사각형 화면에 의하여 더욱 강조된다.

◀〈꽃이 있는 농장 정원〉 **사조**_ 상징주의 / **종류**_ 유화 / **기법**_ 캔버스에 유채 / **크기**_ 110 x 110cm / **소장**_ 오스트리아 미술관

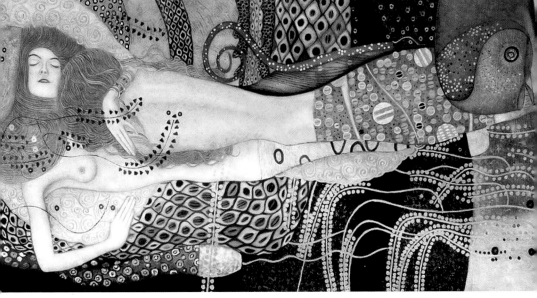

212. 물뱀

이 그림에서 여체의 상반신과 얼굴, 머리카락 등 신체가 드러나는 부분은 사실적인 느낌이 두드러진다. 반면, 물고기 꼬리처럼 보이는 하반신이나 배경은 마치 기하학적인 파편처럼 평면화되어 있다. 물풀이나 여인의 머리 위에 있는 곡선에 채색된 금빛 역시 비잔틴 벽화 속 성인의 후광을 연상할 수 있다.

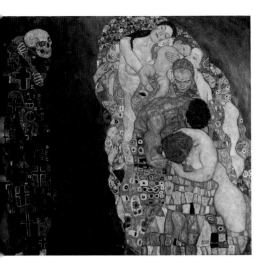

213. 죽음과 삶

클림트 말기 작품으로 삶과 죽음이 좌우로 나누어서 나타나고 있다. 그의 마지막이 되는 〈베이비〉 작품에서 아기의 모습만이 등장하는데 오른쪽의 구도를 모티브로 하였다. 클림트는 자신의 죽음을 인지했는지 1908년에서 1916년까지 약 8년간에 심혈을 기울여서 〈죽음과 삶〉의 작품을 완성하였다. 그는 뇌졸중에 걸려 의식을 잃기 전에 마지막으로 완성한 작품이 바로 〈베이비〉이다.

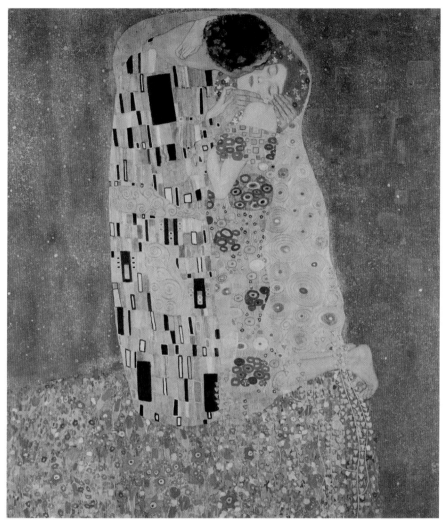

▲⟨키스⟩ 사조_상징주의 / **종류**_소묘 / **기법**_담황색지, 목탄 / **크기**_180 × 180cm / **소장**_벨베데레 오스트리아 갤러리

214. 키스

이 작품은 클림트의 대표작이자 세계 여러 사람들에게 사랑을 받은 작품이다. 이 작품은 그림 뿐만 아니라 여러 형태의 디자인으로 묘사되어 인기를 구가하고 있다. 그림에서는 여자의 드레스에 두드러지는 원형의 생물 형태와 남자의 옷에 보이는 힘찬 직사각형 장식이 강한 대조를 이룬다. 이 모든 장식은 클림트 개인의 상징주의에서 비롯된 것이다. 이 작품에서 흉측하게 굽은 여자의 발가락과 일그러진 손, 부패 중임을 암시하는 오싹한 피부색 등은 클림트의 원시 표현주의를 보여주는 대표적인 요소들이다.

▲〈휴식〉 사조_ 상징주의 / 종류_ 유화 / 기법_ 캔버스에 유채 / 크기_ 49.5 x 46.5cm / 소장_ 오르세 미술관

215. 휴식

　회색을 사용한 단색 화면과 거의 드러나지 않는 붓터치를 통해 침묵과 신비감이 감도는 실내 공간을 묘사한 빌헬름 하메르스회(Hammershøi, 1864~1916)는 등을 보인 채 앉아 있는 여인이 그려진 실내 풍경으로 특히 유명하다. 이 그림은 빛으로 강조된 젊은 여인의 금빛 목선에 시선을 주목시키는데 시적이고 강렬하게 묘사되고 있다. 식탁 의자에 앉은 여인은 무엇을 하고 있을까? 테이블 위에 놓여 있는 주름진 흰색 도자기만이 알 수 있을 것이다. 단순한 주제와 기하학적 구성이 회색과 검정, 흰색, 약간의 빨간색 등 단색을 이용해 가벼운 재질감을 구사하는 그의 화풍을 보다 돋보이게 해주고 있다.

216. 햇살 혹은 햇빛

사람이 보이지 않는 집의 내부를 묘사하고 있다. 아무런 가구나 장식이 없는 걸로 봐서는 빈집이 아닐까 여겨지기도 하는 집안 내부는 오히려 적막하면서도 편안해 보인다. 창문으로 들어오는 햇살은 방바닥에 그 윤곽을 나타내는데 왠지 모를 나른함이 몰려오는 듯하다. 군더더기 없는 회색의 벽과 다듬어진 흰색 격자무늬 창틀이 소박하면서 아름답다. 햇살을 반기는 듯 내실 공간에는 살아서 움직이는 것 같은 먼지가 피어오른다. 창문 너머로 맞은 편 집의 모습은 창문으로 연결되어 있는 또 다른 통로처럼 보인다. 집안 풍경임에도 비밀의 숲보다 더욱 신비로움을 느끼게 하는 그림이다.

◀〈햇살 혹은 햇빛〉 **사조**_ 상징주의 / **종류**_ 유화 / **기법**_ 캔버스에 유채 / **크기**_ 70 x 59 cm / **소장**_ 오르드루가르드 미술관

217. 책 읽는 여인

하메르스회가 오랫동안 반복해서 그린 소재는 인물의 뒷모습이다. 독일의 낭만주의 화가인 카스파르 다비드 프리드리히가 〈안개바다 위의 방랑자〉처럼 인물의 뒷모습을 광대한 자연을 배경으로 그렸다면 하메르스회는 인물의 뒷모습을 좁고 작은 집안의 실내를 배경으로 묘사하고 있다. 그림 속 여인은 하메르스회의 아내이다. 그녀는 은거하다시피 그림을 그리는 남편을 위해 기꺼이 모델이 되어 책을 읽거나 바느질을 하는 등 여러 포즈로 작품 속 주인공으로 나타난다. 삐걱거릴 것 같은 의자에 앉은 그녀는 조용히 책을 읽는 모습으로 문이 열린 공간으로 자연의 빛이 들어오고 있다.

◀〈책 읽는 여인〉 **사조**_ 상징주의 / **종류**_ 유화 / **기법**_ 캔버스에 유채 / **크기**_ 71 x 57.5 cm / **소장**_ 아로스 오르후스 쿤스트 박물관

피에르 퓌뷔 드 샤반
Puvis de Chavannes

218. 바닷가의 소녀들

19세기 프랑스의 가장 뛰어난 벽화가 중 한 명인 피에르 퓌뷔 드 샤반(Puvis de Chavannes, 1824~1898)은 색채, 기법, 구성에서 후기 인상파의 찬사와 존경을 받았다. 이 그림은 배경이나 인물들에 해석이 가능한 많은 요소를 집어넣지 않고, 바닷가에 있는 세 명의 젊은 여인을 그렸다. 그림에는 가장 안정적이라는 피라미드 구도로 그림을 그렸는데, 힘과 안정의 상징인 삼각구도에 젊은 여인 셋을 배치해 놓았다. 중앙의 뒷모습을 보이는 여인은 긴 머리를 단장하며 바다를 향하고 있다. 그녀의 허리춤에 바다가 걸려 있어 보는 이로 하여금 환상적 느낌을 들게 한다.

◀◀ ⟨바닷가의 소녀들⟩ **사조**_상징주의 / **종류**_유화 / **기법**_캔버스에 유채 / **크기**_61 x 47cm / **소장**_오르세 미술관

219. 희망의 여신 1

이 그림은 프랑스의 비참한 패배로 끝난 프러시아와의 보불전쟁이 끝난 후, 프랑스 사람들의 마음을 위로해 주기 위한 그림이라 할 수 있다. 흰옷을 입은 여인이 부서진 폐허에 올리브 가지를 들고 앉아 있다. 멀리 역시 부서진 건물의 폐허가 보이고, 급조한 십자가가 잔뜩 세워진 무덤이 보인다. 여인이 들고 있는 올리브 가지는 평화를 상징한다. 여인이 앉아 있는 폐허들 사이로 자라난 꽃들과 풀들은 재생을 의미한다. 멀리 보이는 산 뒤로 동이 터오는 모습은 새로운 시작과 희망을 뜻한다.

▲ ⟨희망의 여신 1⟩ **사조**_상징주의 / **종류**_유화 / **기법**_캔버스에 유채 / **크기**_136.3 x 161.3cm / **소장**_월터스 미술관

220. 희망의 여신 2

이 그림은 비슷한 시기에 좀 더 작게 그려진 누드 버전을 묘사하고 있다. 모습은 조금씩 다르지만 같은 상징 요소들이 그려져 있다. 여인은 올리브 가지를 들고 있고, 동은 터오고 있으며, 그녀가 앉은 돌무더기 사이로 많은 생명력 강한 꽃과 풀들이 피어나고 있다. 그림의 장소는 특별히 지정되어 있지 않다. 가장 일반화된 개념의 평화와 희망과 새로운 시작을 의미하는 그림이다.

▶ ⟨희망의 여신 2⟩ **사조**_상징주의 / **종류**_유화 / **기법**_캔버스에 유채 / **크기**_70 x 82.2cm / **소장**_오르세 미술관

상징주의 미술_**151**

221. 젊은 어머니

그림의 배경은 자연의 풍경이 갈색과 금색 톤으로 그려져 있어 가을을 나타내고 있다. 그림 속에는 젊은 어머니와 그녀의 아이들과 개가 있다. 두 그루의 나무가 구성의 중앙에 배치되었고, 조용히 흐르는 강물은 젊은 어머니의 거룩한 젖줄기를 암시하고 있다. 젊은 어머니의 손에 길들여진 개는 매우 순종적인데 마치 늑대의 모습을 나타내고 있어 로마 신화의 로물루스와 레무스가 연상되는 그림이다.

▶〈젊은 어머니〉 사조_상징주의 / 종류_유화 / 기법_캔버스에 유채 / 크기_56 x 47cm / 소장_오르세 미술관

222. 여름

유화 그림이지만 가로가 5m에 이르는 대작이다. 그림은 여름 한 날을 묘사하고 있는데 멀리 노랗게 익어가는 밀밭에는 농부의 일꾼들이 수확에 바쁜 가운데 숲의 물가에는 여인과 아이들이 더위를 피하고 있으며 중경의 나귀를 탄 여인은 이집트로 피신하는 성모 마리아를 연상시키고 있다.

◀〈여름〉 사조_상징주의 / 종류_유화 / 기법_캔버스에 유채 / 크기_305 x 507cm / 소장_오르세 미술관

223. 꿈

어느 쾌청하고 달빛이 밝은 밤에 젊은 남자가 나무 옆에서 잠에 빠져들었다. 세 명의 젊은 여성이 꿈속에서 그에게 다가온다. 손에 꽃을 들고 있는 첫 여인은 사랑을 암시한다. 두 번째 여인은 영광의 월계수관을 과시하고 있다. 세 번째 여인은 풍요의 의미를 암시하는 동전을 뿌리고 있다. 마치 〈파리스의 심판〉을 연상시키는 젊은 여행자의 꿈속 장면이다.

▶〈꿈〉 사조_상징주의 / 종류_유화 / 기법_캔버스에 유채 / 크기_82 x 102cm / 소장_오르세 미술관

▲ 〈비둘기〉 사조_ 상징주의 / 종류_ 유화 / 기법_ 캔버스에 유채 / 크기_ 136.7 x 86.5cm / 소장_ 오르세 미술관

▲ 〈풍선〉 사조_ 상징주의 / 종류_ 유화 / 기법_ 캔버스에 유채 / 크기_ 138.5 x 86cm / 소장_ 오르세 미술관

224. 비둘기

　이 그림은 1870년, 자신이 살고 있는 마을이 프러시아군에게 공격당하자, 이에 영감을 받아 그린 '전쟁'을 모티브로 삼고 있다. 그림 속 여인은 정면을 바라보며 슬퍼하고 있다. 한 손으로는 적이 보낸 매를 저지하고 있으며, 다른 한 손에는 이를 피해 날아온 비둘기를 끌어안고 있다. 후경 멀리 파리의 상징인 시테 섬이 힘겨운 겨울을 알리듯 온통 눈으로 덮여 있어 전쟁으로 인한 우울함을 보여주고 있다.

225. 풍선

　이 그림은 〈비둘기〉와 짝을 이루는 그림으로 먼저 그려지게 되었다. 그림의 여인은 〈비둘기〉 그림에서도 등장하는 여인으로 그녀의 한 손에는 장총을 들고, 단순한 검은 드레스를 입고 있다. 그녀는 철벽 요새였던 몽 발레리엥을 향하여 몸을 돌려서 소식을 담은 기구를 날려 보내고 있다. 샤반은 1871년 1월 말에 프러시아가 파리까지 점령한 사건을 이 두 작품을 통하여 상징적으로 나타내고 있다.

▲〈아픈 아이〉 **사조**_ 상징주의 / **종류**_ 유화 / **기법**_ 캔버스에 유채 / **크기**_ 101 x 82cm / **소장**_ 오르세 미술관

226. 아픈 아이

프랑스의 세기말 상징주의 화가인 외젠 카리에르(Eugène Carrière, 1849~1906)는 갈색조의 모노크롬 회화로 유명하며 몽롱하고 신비스러운 분위기로 낭만적이면서 서정적인 감정을 그려냈으며, 자애 로운 모성애를 주제로 한 수많은 작품을 남겼다. 그림 속에 아이는 카리에르의 장남으로 이 작품 이 그려진 해에 눈을 감았다. 피로와 고열로 인해 아이는 이미 허약해져 있으며, 한쪽 팔은 축 늘어 져 있다. 그러나 다른 팔은 마치 어머니를 위로하려는 듯 그녀의 뺨을 어루만지고 있다. 어머니는 아이의 병과 죽음에 맞서 끊임없이 대항하겠다는 의지가 얼굴에 나타난다.

227. 명상

그림은 사막 같은 어딘가에 누워 어두운 밤하늘을 바라보며 명상하는 사람의 몽롱한 느낌이 다가온다. 약간 들어 올린 오른손으로 볼 때, 달과 별을 향하여 기원하는 듯한 느낌이 들기도 한다. 흐릿한 사물과 뚜렷하지 않은 선들, 그리고 사람의 불투명성이 카리에르의 가장 대표적인 작품 성향이다. 우리의 삶이 그렇듯이, 선이 흐릿해지면 부드러움을 느낄 수 있게 된다.

◀〈명상〉 **사조**_ 상징주의 / **종류**_ 유화 / **기법**_ 캔버스에 유채 / **크기**_ 31 x 38 cm / **소장**_ 클리블랜드 미술관

228. 그녀의 어머니 키스

이 그림 역시 매우 몽환적이고 아름답기까지 하다. 딸의 남자친구에게 키스하는 장면에서 마치 슬로우모션의 활동사진을 보는 것처럼 관람자로 하여금 어머니와 딸이 하나의 몸이 된 것처럼 착각하게 만든다. 흑백의 조화 속에 펼쳐지는 카리에르의 화풍을 잘 나타내고 있다.

▶〈그녀의 어머니 키스〉 **사조**_ 상징주의 / **종류**_ 유화 / **기법**_ 캔버스에 유채 / **크기**_ 94 x 120cm / **소장**_ 무쉬킨 미술관

229. 잠

카리에르의 불분명하고 몽환적인 그림 묘사가 뛰어난 그림으로, 두 손에 기대어 잠든 사람을 나타내고 있다. 잠에는 말로는 설명할 수 없는 요소들이 많다. 잠 속의 일들은 기억나는 것도 있지만, 대부분은 레테의 강으로 흘러가 버린다. 잠은 마치 죽음과도 같다고 하지만 회복되어 다시 깨어난다. 그림은 잠자는 무의식을 형상화하여 표현하였다.

◀〈잠〉 **사조**_ 상징주의 / **종류**_ 유화 / **기법**_ 캔버스에 유채 / **크기**_ 305 x 507cm / **소장**_ 오르세 미술관

▲**〈죽음의 섬〉 사조**_ 상징주의 / **종류**_ 유화 / **기법**_ 캔버스에 유채 / **크기**_ 80 x 150cm / **소장**_ 베를린 내셔널 갤러리

230. 죽음의 섬

스위스의 상징주의 화가인 아르놀트 뵈클린(Arnold Böcklin, 1827~1901)은 알레고리적이고 암시적인 죽음을 주제로 한 염세주의적 작품으로 고대 로마 신화에서 영감을 얻었다. 죽음에 대한 천착과 풍부한 상상력, 세련된 색채 감각이 어우러져 독특한 화풍을 창조하였으며, 20세기 초현실주의 화가들에게 큰 영향을 미쳤다.

이 작품은 여섯 점이나 그려질 정도로 당시 인기가 있던 그림으로, 죽은 자가 도달하는 섬을 묘사하고 있다. 고요한 바다 위에 우뚝 솟은 바위섬 입구를 향해 배 한 척이 조용히 노를 저으며 다가간다. 배 안에는 저승인 죽음의 섬을 안내하는 사공은 노를 젓고 배 위에 우뚝 서 있는 흰옷의 사람은 수의를 입은 죽은 자이다. 그 앞에는 흰색 천으로 감싼 관이 놓여 있다. 바다 한가운데 고립된 무인도, 바위섬 중앙의 죽음을 상징하는 키 큰 사이프러스 나무들이 하늘을 향해 치솟고 있다. 바위 절벽을 깎아 만든 제단과 납골당의 문들, 유령을 떠올리게 하는 흰색 옷을 입은 인물과 시신을 담은 관은 바위섬이 죽은 자들의 공간이라는 것을 암시한다. 뵈클린은 〈죽음의 섬〉을 그리던 즈음 이탈리아 피렌체에 머무르고 있었다. 그의 아틀리에 근처에는 뵈클린의 어린 딸도 묻혀 있는 묘지가 있었다. 이 묘지 곳곳에 서 있는 사이프러스 나무들이 뵈클린에게 깊은 인상을 남겼던 듯하다. 우뚝하니 큰 키가 무덤의 비석을 연상시키는 사이프러스 나무는 유럽에서 죽음을 상징하는 나무로 일컬어진다. 여섯 점의 〈죽음의 섬〉 중 네 번째 버전은 2차대전 중 폭격으로 불타 버렸고 남은 다섯 점은 뉴욕, 바젤, 라이프치히 등에 흩어져 있다.

▲〈그리스도를 애도하는 막달레나〉 사조_ 상징주의 / 종류_ 유화 / 기법_ 캔버스에 유채 / 크기_ 84 × 149cm / 소장_ 바젤 미술관

231. 그리스도를 애도하는 막달레나

 눈을 감은 예수 그리스도의 모습은 기존 그림에서 볼 수 없는 표상을 남겼고 막달레나의 오열에 찬 모습 또한 극적 과장이 넘치는 장면을 보여주고 있다. 그리스도의 죽음을 애도하는 막달레나 주제는 조토 디 본도네를 비롯하여 많은 화가들로부터 그려져 왔던 그림이다. 대부분의 그림들이 종교적 관점에서 그려졌다면 이 그림은 종교적인 죽음이라고 단정할 수 있는 부분이 별로 보이지 않는다. 마치 사랑하는 남편을 망자로 보내는 여인의 절규를 나타내고 있는 듯하다.

232. 오디세우스와 칼립소

 그림은 호메로스의 고전인 《오디세이아》에 나오는 오디세우스의 귀향을 묘사한 그림이다. 오디세우스는 트로이 전쟁이 끝나고 고국인 이타카로 돌아가던 중 배가 난파되어 칼립소의 섬에 7년 간 머물게 된다. 오디세우스는 아름다운 여신 칼립소와 사랑을 나누지만 고향을 그리워하는 오디세우스가 석상처럼 서로 동떨어진 채 그려져 애틋한 관계로 표현되었다.

◀〈오디세우스와 칼립소〉 사조_ 상징주의 / 종류_ 유화 / 기법_ 캔버스에 유채 / 크기_ 104 x 150cm / 소장_ 바젤 미술관

FRANZ
STVCK

▼〈죄악〉 시조, 상징주의 /종류, 유화 /기법, 캔버스에 유채 /크기, 94.5 x 59.5cm /소장, 뮌헨 노이에피나코텍 미술관

233. 원죄

뮌헨 분리파를 주도했고, 뮌헨 아카데미에서 후진을 양성하기도 했던 프란츠 폰 슈투크(Franz von Stuck, 1863~1928)는 잡지의 만화가로도 활동했는데 1893년 전시된 〈원죄〉로 주목을 받았지만 동시에 많은 논란을 불러일으키기도 했다. 그림은 어둠 속에서 속살을 드러내고 있는 여인의 모습이 그려져 있다. 그리고 커다란 뱀이 그녀의 몸을 감싸고 있다. 여인은 이브이고, 뱀은 그에게 선악과를 유혹했던 사탄이다. 이 둘은 관객을 노려보듯이 응시하고 있다. 어쩌면 이들은 처음부터 한편이었을지도 모르겠다는 생각이 든다. 이 그림은 워낙 인기가 좋아서, 슈투크도 이 그림을 12점이나 그렸다고 한다.

234. 스핑크스의 키스

무릎을 꿇은 채 스핑크스와 격정적인 키스를 하는 남자는 스핑크스의 수수께끼를 풀어 스핑크스를 자살하게 한 오이디푸스일 수도 있고, 그 전에 죽임을 당했던 사람일 수도 있다. 그리스 신화의 사악한 괴물인 스핑크스를 상징주의 화가들은 에로틱한 여인으로 변신시키면서, 스핑크스는 자연스레 남자들을 수수께끼를 통해 죽음으로 몰아넣는 팜므 파탈이 된다.

◀〈스핑크스의 키스〉 **사조**_ 상징주의 / **종류**_ 유화 / **기법**_ 캔버스에 유채 / **크기**_ 145 x 160cm / **소장**_ 헝가리 국립미술관

235. 키르케

키르케는 그리스 신화에 등장하는 마녀로, 태양신 헬리오스의 딸이다. 그녀는 고국으로 귀환하는 오디세우스 일행을 유혹하여 돼지로 만들어 버린다. 오디세우스는 헤르메스로부터 자신을 보호할 수 있는 약을 얻어, 부하들을 구하러 간다. 그림은 키르케가 오디세우스에게 돼지로 변할 마법의 약을 섞은 술잔을 권하는 장면으로 팜므 파탈의 요염함이 넘친다.

▶〈키르케〉 **사조**_ 상징주의 / **종류**_ 유화 / **기법**_ 캔버스에 유채 / **크기**_ 68 x 60cm / **소장**_ 베를린 국립미술관

▲〈공원에서 공을 가지고 놀고 있는 아이〉 사조_ 상징주의 / **종류**_ 소묘 / **기법**_ 담황색지, 목탄 / **크기**_ 180 × 180cm / **소장**_ 벨베데레 오스트리아 갤러리

236. 공원에서 공을 가지고 놀고 있는 아이

스위스 출신의 프랑스 화가, 판화가, 나비파의 한 사람인 팰릭스 발로통(Felix Vallotton, 1865~1925)은 전통을 지키면서도 상징성과 장식성이 강한 목판화를 제작하여 20세기 목판화의 발전에 크게 이바지하였다. 그림에 묘사된 장소는 발로통 후원자의 시골 별장이 있는 공원이다. 녹음이 우거진 푸른 공원 전경에는 한 어린아이가 공의 뒤를 쫓고 있다. 모자 쓴 아이의 달음질은 마치 초원을 뛰노는 강아지처럼 경쾌하게 보이며 빨간 공이 있는 양지바른 잔디를 내달린다. 전경은 텅 비어 있고, 두 명의 여인이 저 멀리 깊숙한 원경으로 매우 작게 나타나고 있다.

237. 안락의자에 앉은 여인

작은 크기로 그려진 이 그림은 다양한 포즈를 한 여인의 모습을 연작의 형태로 그린 그림 중 하나이다. 그림 속 누드의 여인은 다리를 접고 고개를 돌린 채 잠들어 있다. 발로통은 지나치게 세밀한 부분을 배제하고 최소한의 선과 색채로 그려내 안정된 장면을 묘사하고 있는데 붉은 색과 이에 반대되는 녹색이라는 보색을 재배치해 새로운 효과를 만들어냈다.

▶〈안락의자에 앉은 여인〉 사조_ 상징주의 / **종류**_ 유화 / **기법**_ 패널에 골판지에 오일 / **크기**_ 28 × 28cm / **소장**_ 그르노블 미술관

238. 여자의 뒷모습이 보이는 실내

발로통의 아름다운 그림으로 평가받고 있는 이 작품은 문에 대한 애착을 보여주고 있다. 문이 열린 실내의 공간은 관람자에게 고스란히 공개되어 있다. 낡은 카펫이 있는 거실의 공간에는 붉은 옷을 입은 여인이 등을 보인다. 그녀의 시선을 향하다 보면 계단 너머로 침실이 나타난다. 여인의 모습은 좀처럼 움직이지 않는 듯 우뚝 서 있다. 그녀의 눈에 비치는 것은 자신의 연인이 기다리고 있는 행복에 들뜬 모습일까? 아니면 불륜의 현장을 목격하는 슬픔의 모습일지 궁금해지는 그림이다.

◀〈여자의 뒷모습이 보이는 실내〉 사조_ 상징주의 / 종류_ 유화 / 기법_ 캔버스에 유채 / 크기_ 93 x 71cm / 소장_ 쿤스타우스 데 취리히 미술관

239. 꽃다발이 있는 정물

이 그림은 단순한 정물화이면서도 대단히 짜임새 있는 조형미를 나타내고 있다. 꽃다발을 제외한 화면 전체는 단순한 평면적인 이미지를 나타내지만, 꽃의 색채와 꽃잎의 형태는 눈길을 끌게 한다. 사선의 입체감의 꽃다발과 평면적 배경이 비대칭적 균형을 이룬다.

▶〈꽃다발이 있는 정물〉 사조_ 상징주의 / 종류_ 유화 / 기법_ 캔버스에 유채 / 크기_ 33 x 41cm / 소장_ 개인

240. 저녁식사, 램프가 있는 풍경

램프가 밝게 비치는 테이블 아래 가족이 저녁식사를 하고 있다. 어두운 배경에 빛을 발하는 램프와 그 빛 속에 두 여성의 모습이 밝게 드러난다. 반면에 등을 보이는 남자의 모습은 마치 시소놀이처럼 중심축을 이루며, 더욱 어둡게 나타나 명암의 균형을 이루고 있다.

◀〈저녁식사, 램프가 있는 풍경〉 사조_ 상징주의 / 종류_ 유화 / 기법_ 캔버스에 유채 / 크기_ 57 x 89.5cm / 소장_ 오르세 미술관

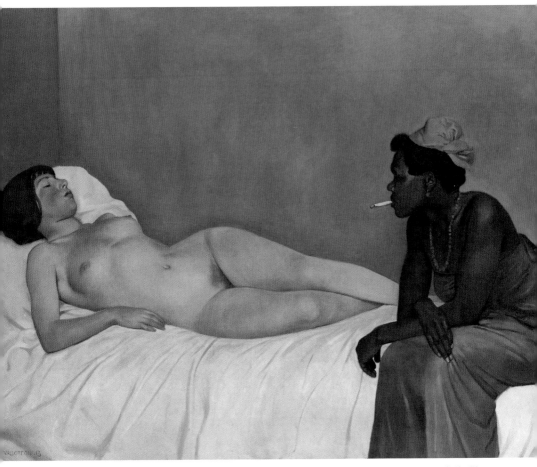

▲〈흑과 백〉 사조_ 상징주의 / 종류_ 유화 / 기법_ 캔버스에 오일 / 크기_ 114 × 147cm / 소장_ 개인

241. 흑과 백

　이 작품은 에두아르 마네의 〈올랭피아〉를 개작한 그림으로, 발로통은 백인 여성을 잠든 모습으로 묘사하고 〈올랭피아〉에서 하녀 역할을 한 흑인 하녀를 전면에 내세웠다. 그녀는 담배를 입에 물고 잠자는 백인 여성을 바라보고 있다. 그녀는 더는 하녀의 모습이 아니다. 그렇다고 백인 여성을 능욕하려는 모습도 아니다. 그녀는 무연한 표정으로 탐욕스럽지 않은 자세로 백인 여성의 나체를 바라보고 있다. 그림은 관람자에게 관음적 시선을 요구하고 있다. 하지만 관람자는 벗은 백인 여성의 나신을 보는 동시에 벗은 여인의 나신을 보고 있는 흑인 여인을 보아야 한다. 이는 발로통이 의도한 구성으로 백인 여성과 관람자의 일대일 대면의 온전한 관음을 방해하고 있다. 발로통의 그림에서 윤리의 부분을 찾는다면 바로 이 지점이다. 흑인 하녀의 무연한 자세에서 바라보는 시선과 관람자의 시선이 다름을 질책하는 듯하다.

빅토리아조 미술

영광의 빅토리아 여왕 시대를 빛냈던 초상화와 공예, 예술품의 아름다운 결정(結晶)들.
영국만의 독창적인 미의 세계가 색다른 감동으로 다가온다

영국 빅토리아 여왕 치세 시기의 미술 사조는 하나로 정의할 수 없는 다채롭고 눈부신 세계 예술 사조의 종합판이었다. 이 시기 영국은 산업혁명과 광대한 식민지 운영으로 정치, 경제면에서 번영의 시대를 구가했다. 인상주의도 사실주의도 상징주의도 영국에 오면 그대로 빅토리아 왕조 미술로 변하던 시대.

고대 그리스 로마의 신화와 관련된 주제를 선호하고 대리석의 질감 묘사에도 뛰어났지만 한편으로 산업혁명의 그늘인 소외받던 런던 길거리 아이들의 눈물도 받아들였던 빅토리아 왕조 미술의 혁신적인 미술세계로의 안내. 빅토리아 왕조 미술은 라파엘전파와 공예운동으로 서양 미술의 혁신적인 영향을 끼쳤다.

대표작품
프레데릭 레이턴, 〈불타는 6월〉
에드워드 존 포인터, 〈엔드미온의 환영〉
오거스터스 에드윈 멀레디, 〈보살핌을 받지 못한 아이들〉
프레데릭 왓츠, 〈희망〉

상징주의 화가들
프레데릭 레이턴 / 로렌스 태디마 / 에드워드 존 포인터
오거스터스 에드윈 멀레디 / 존 윌리엄 고드워드 / 프레데릭 왓츠

▲〈불 타오르는 6월〉 사조_ 빅토리아 화파 / 종류_ 유화 / 기법_ 캔버스에 오일 / 크기_ 120.6 × 120.6cm / 소장_ 무세오 드 아르테 드 폰세 미술관

242. 불 타오르는 6월

　영국 미술가 최초로 세습 남작 작위를 받은 프레데릭 레이턴(Frederic Leighton, 1830~1896)은 고대 그리스 및 로마 신화와 관련된 주제를 그리는 것을 선호했으며, 이외에도 많은 풍경화를 남겼다. 이 그림은 빅토리아 고전 양식을 대표하는 작품 중 하나로 여겨진다. 자신의 작업실에서 잠든 모델을 보고 영감을 받아 그린 것으로 알려져 있다. 잠자는 여인의 관능미는 그녀의 발끝에서부터 거슬러 올라가 둔부를 거쳐 두 팔과 눈을 감은 얼굴에서 만개한다. 그녀가 걸치고 있는 투명한 옷의 자연스러움, 그리고 풍부한 색상과 새롭게 창조한 대리석 배경 및 자연스러운 광선의 사용은 레이턴만의 특징을 잘 나타내고 있다.

243. 화가의 신혼

레이턴이 그림에 열중하는 동안 아내는 남편의 얼굴에 살포시 기대어 데생을 지켜보고 있다. 특히 눈에 띄는 것은 화가와 아내가 맞잡은 손이다. 꼭 쥐고 있는 손보다 이렇게 살며시 포개어 잡은 손길이 훨씬 더 애틋하면서도 정겹게 보인다. 캔버스 위에 살포시 놓인 아내의 가녀린 손 위로 가볍게 얹힌 남편의 그윽한 손길은 이들 부부의 꿈결 같은 신혼을 보여주는 듯하다. 남편도 아내도 표정은 얼핏 덤덤한 듯 보이지만, 남편은 무뚝뚝해 보이는 인상임에도 참 편안해 보이고, 아내는 은근히 애교가 있어 보인다.

▶《화가의 신혼》 **사조**_ 빅토리아 화파 / **종류**_ 유화 / **기법**_ 캔버스에 유채 / **크기**_ 83.8 X 77.5cm / **소장**_ 보스턴 순수 미술관

244. 페르세우스와 안드로메다

많은 화가가 즐겨 그린 그리스 신화의 페르세우스를 묘사한 그림이다. 페르세우스는 르네상스 시대부터 그려오던 〈황금비를 맞는 다나에〉의 여주인공 다나에의 아들로 제우스와 다나에 사이에서 태어났다. 그는 성장하여 머리카락이 뱀으로 우글거리는 메두사를 퇴치하고 다른 임무를 수행하려던 중 바위에 제물이 된 아름다운 안드로메다 공주를 발견하고 그녀를 구하기 위해 괴물과 사투를 벌인다. 이 장면 또한 많은 화가가 즐겨 그렸다. 앞에서도 몇 점 소개되었는데 이 작품의 구도는 다른 작품과 다른 구도로 되어 있다. 수직의 구도 아래 괴물인 피톤은 안드로메다를 빼앗기지 않으려고 날개를 가리고 입으로 불을 뿜고 있다. 하늘을 나는 페가수스를 탄 페르세우스는 용맹하게 괴물을 향해 뛰어든다.

◀《페르세우스와 안드로메다》 **사조**_ 빅토리아 화파 / **종류**_ 유화 / **기법**_ 캔버스에 유채 / **크기**_ 235 X 129cm / **소장**_ 워커 아트 갤러리

245. 오르페우스와 에우리디케

오르페우스는 그리스 신화에 나오는 최고의 음악가로 아내인 에우리디케와의 슬픈 사랑 이야기로 우리에게 친숙하다. 죽은 에우리디케를 찾아 지옥의 왕 하데스를 만나러 간 그는 음악으로 신들을 감동시키고 사랑하는 아내의 부활을 선물 받는다. 하데스는 아내를 돌려주는 대신 조건을 제안한다. 그것은 뒤돌아보지 말라는 것. 세상 밖이 가까워지자 지옥의 왕은 온갖 소음을 지어내 오르페우스의 호기심을 자극시켜 결국 그를 돌아보게 한다. 그림은 사랑하는 이를 떠내야 하는 오르페우스의 슬픔이 묻어나고 있다.

▶ 〈오르페우스와 에우리디케〉 **사조**_ 빅토리아 화파 / **종류**_ 유화 / **기법**_ 캔버스에 유채 / **크기**_ 127 x 110cm / **소장**_ 레이튼 하우스 뮤지엄

246. 로미오와 줄리엣의 죽음

이 그림은 셰익스피어 원작인 《로미오와 줄리엣》의 마지막 장면을 묘사하고 있다. 원수 지간의 자녀인 로미오와 줄리엣은 서로 사랑했으나 이루어질 수 없는 사랑 때문에 죽음을 선택한다. 그림은 로미오와 줄리엣의 시체를 둘러싼 몬태규와 카푸렛의 화해하는 장면을 나타낸다.

◀ 〈로미오와 줄리엣의 죽음〉 **사조**_ 빅토리아 화파 / **종류**_ 유화 / **기법**_ 캔버스에 유채 / **크기**_ 33 x 41cm / **소장**_ 개인

247. 헤스페리데스의 정원

제우스와 헤라가 결혼을 했을 때, 대지의 신 가이아는 헤라에게 결혼 선물로 황금 사과가 열리는 생명의 나무를 준다. 헤라는 이를 눈이 100개 달린 용과 헤스페리데스의 세 자매에게 지키도록 한다. 이것이 헤스페리데스의 정원이다. 그림에는 황금 사과나무 아래 잠이 든 세 자매와 커다란 뱀이 똬리를 틀고 있다.

▶ 〈헤스페리데스의 정원〉 **사조**_ 빅토리아 화파 / **종류**_ 유화 / **기법**_ 캔버스에 유채 / **크기**_ 169.5 × 169.5cm / **소장**_ 레이디 레버 아트 갤러리

248. 음악 레슨

그림은 동양풍의 의상을 입은 처녀와 소녀가 음악 수업을 하는 장면을 묘사하고 있다. 레이턴은 1857년 알제리를 여행하여 타일과 도자기를 수입하였고 오리엔탈 미술에 대한 열정을 키워갔다. 심지어 그는 런던의 자택에 아랍 홀이라는 방을 설치하기도 했다. 그림의 여자들은 맨발이지만 깨끗하다. 그만큼 주변이 깨끗하다는 것을 보여주는 데 이곳을 이슬람의 하렘이라는 공간을 설정하여 그렸다. 주인공들의 화려한 옷은 1873년 다마스쿠스를 여행하면서 레이턴이 구입하였던 의상이다. 주인공은 분명히 유럽 사람들이기에 분장하여 그렸다.

◀〈음악 레슨〉 사조_ 빅토리아 화파 / 종류_ 유화 / 기법_ 캔버스에 유채 / 크기_ 93 × 95cm / 소장_ 길드홀 아트 갤러리

249. 시몬과 이피게니아

보카치오의 《데카메론》에 등장하는 시몬은 키프로스 귀족의 아들로 악동에 저속하기 이를 데 없는 자였다. 그런데 어느 날 숲을 지나가다 얇은 옷을 걸친 채 잠이 든 한 소녀를 보게 되었다. 그녀는 이피게니아였다. 그녀를 사랑하게 된 시몬은 예전과 다른 이상적인 지성인으로 자신을 변화시키게 된다. 그림은 시몬이 자신에게 영감을 주는 소녀의 아름다움을 바라보고 있는 장면이다. 중경 너머로 해가 저무는 광경과 붉은 노을에 물들은 이피게니아의 잠자는 모습이 매혹적으로 다가온다.

▼〈시몬과 이피게니아〉 사조_ 빅토리아 화파 / 종류_ 유화 / 기법_ 캔버스에 오일 / 크기_ 163 × 328cm / 소장_ 뉴사우스웨일즈 아트 갤러리

▲〈더 이상 묻지 말아요〉 사조_ 빅토리아 화파 / 종류_ 유화 / 기법_ 캔버스에 오일 / 크기_ 78.8 × 113.6cm / 소장_ 개인

250. 더 이상 묻지 말아요

　　네덜란드의 초상화가이자 풍경화가인 로렌스 앨마 태디마(Laurens Tadema, 1836~1912)는 대리석의 질감을 묘사하는 데에 뛰어나 '대리석의 화가'라고 불렸다. 그림은 대리석으로 빛나는 바다가 보이는 난간에 연인으로 보이는 두 사람이 자리하고 있다. 남자는 여인의 손에 입을 맞추며 사랑을 고백하고 있다. 난간 끝에 밀어진 꽃다발은 남자가 준비한 것으로 여인은 고개를 돌린 상태에서 자신의 손을 내미는 것을 보아서 싫지 않다는 것을 말한다. 앨마 태디마는 그리스 신화 속 애틋한 사랑의 주인공인 파라무스와 티스베를 묘사하고 있다. 두 사람의 이야기는 셰익스피어의 《로미오와 줄리엣》의 원형으로 그들은 이웃해 살고 있었으므로 자주 내왕하였고 마침내 애정으로 발전하였다. 두 남녀는 서로 결혼하고 싶었으나 양가 부모들이 반대하였다. 그러나 부모들의 반대가 소용없었던 것은 두 남녀의 마음속에 같은 비중으로 타오르는 사랑의 불꽃 때문이었다. 그림에는 파라무스가 티스베에게 구혼을 청하고 있으나 티스베는 부모들의 반대에 부딪혀 난감해하고 있다. 결국 그들은 사랑의 밀회를 선택하다 뜻지 않은 일로 로미오와 줄리엣처럼 죽음을 맞게 된다.

251. 전망좋은 지점

대리석으로 만든 테라스 위에 고대 그리스 또는 로마를 연상시키는 옷을 입은 세 여인이 있다. 두 여인은 아래쪽을 바라보고 있으며, 오른쪽의 흰옷을 입은 여인은 먼 왼쪽을 바라보고 있다. 청동 조각처럼 보이는 사자상은 바다 쪽을 향해 있다. 멀리 보이는 흐릿한 산과 바다는 그림을 더 몽환적으로 보이게 한다. 먼 바다는 엷은 안개에 덮인 하늘색에 비해 화면 왼쪽 아래의 가까운 바다는 아름다운 옥색으로 표현되어, 바다의 원근감을 표현해주는 것 같다. 아래쪽을 보는 여인들의 시선을 사로잡은 것은 무엇일까. 왼쪽 아래 작게 보이는 배를 바라보는 것 같기도 하지만, 그녀들의 시선은 화면 밖의 어떤 것일지도 모른다. 무엇인가를 떠나보내는 슬픔은 아닌 것 같은 여인들의 밝은 표정은, 마치 무엇인가 즐거운 광경을 보는 것처럼 보인다.

▶〈전망좋은 지점〉 사조_ 빅토리아 화파 / 종류_ 유화 / 기법_ 캔버스에 오일 / 크기_
64 × 44.5cm / 소장_ 개인

252. 엘라가발루스 황제의 장미

이 그림에는 3세기 로마 황제 엘라가발루스가 등장한다. 그는 초대된 손님들에게 장미꽃잎을 뿌리는 장면을 보여주길 좋아했는데 그가 너무 많은 꽃잎을 뿌려서 하녀들이 꽃잎에 질식사를 하는 장면이다. 이 그림에는 로마 귀족 사회의 흥겨운 쾌락이 그려져 있지만, 앨마 태디마는 쾌락보다는 음울한 의미에 초점을 맞추었다. 쾌락에 취한 사람들과 그 쾌락에서 솟아나는 음울한 의미가 그림에 나타난다.

◀〈엘라가발루스 황제의 장미〉 사조_ 빅토리아 화파 / 종류_ 유화 / 기법_ 캔버스에
오일 / 크기_ 132 × 213cm / 소장_ 개인

▲**〈엔드미온의 환영〉 사조**_ 빅토리아 화파 / **종류**_ 유화 / **기법**_ 캔버스에 오일 / **크기**_ 90.1 × 69.5cm / **소장**_ 브리스톨 시티 박물관 및 미술관

253. 엔드미온의 환영

영국 왕립 아카데미 회장을 역임한 영국 화가이자 디자이너인 에드워드 존 포인터(Edward John Poynter, 1836~1919)는 초상화로 유명한 빅토리아 화파의 신고전주의 화가이다. 그림은 목동인 엔드미온이 잠에 빠진 사이에 달의 여신 다이애나가 그에게 반해 다가서는 장면을 묘사한 그림이다. 달의 광채를 나타내는 그녀의 후광이 마치 동굴 속으로 들어오는 느낌을 주고 있다.

254. 테라스에서

그림의 배경은 지중해의 푸른 바다가 난간 옆
으로 펼쳐진다. 테라스의 젊고 매력적인 여인이
포인터의 아름다운 아내이다. 포인터가 여인을
나타내는 특징은 긴머리를 드러낸 모습보다 머
리를 틀어올려 마치 소년처럼 묘사하고 있는데
이러한 모습은 여인의 이목구비와 목선이 잘 나
타나기 때문에 그가 생각한 이상적인 모습이다.

◀〈테라스에서〉 **사조**_ 빅토리아 화파 / **종류**_ 유화 / **기법**_ 캔버스에 오일 / **크기**_
59.5 × 42.2cm / **소장**_ 테이트 미술관

255. 디아 두메네

기원전 1세기에 만들어진 〈에스퀼리노의 비너
스〉 조각상이 1874년에 발굴되자 유럽은 커다
란 이슈가 되었다. 목욕하는 비너스상은 두 팔
이 없는데 포인터는 조각상을 그리면서 파괴되
어 없어진 조각상의 두 팔의 위치를 고려하여
머리띠를 두 손으로 묶는 장면을 추가로 묘사하
였다.

▶〈디아 두메네〉 **사조**_ 빅토리아 화파 / **종류**_ 유화 / **기법**_ 캔버스에 오일 / **크기**_
224 x 133cm / **소장**_ 개인

▲〈이집트의 이스라엘〉 **사조**_빅토리아 화파 / **종류**_유화 / **기법**_캔버스에 오일 / **크기**_137 × 317.5cm / **소장**_길드홀 아트 갤러리

256. 이집트의 이스라엘

포인터의 대표 작품으로, 이스라엘 민족이 이집트에서 노예생활을 하던 때를 묘사한 그림이다. 포인터는 고고학적으로 기자처럼 대피라미드와 테베의 석회암 절벽, 필라의 사원 등을 답사하여 관찰하였고 이를 토대로 마치 영화의 한 장면처럼 고대 이집트 왕국의 모습을 생생하게 나타냈다.

257. 완두콩 꽃

완두콩 꽃 바구니를 들고 있는 소녀를 묘사한 그림이다. 바구니에 방금 물을 준듯 바구니 밑으로 물이 새고 있다. 소녀의 의상과 머리띠가 완두콩 꽃을 닮아 청초하게 빛난다.

▼〈완두콩 꽃〉 **사조**_빅토리아 화파 / **종류**_유화 / **기법**_캔버스에 오일 / **크기**_35 x 47.3cm / **소장**_개인

258. 사랑의 사원

목욕을 마친 소녀가 한 손으로 흘러내리는 옷을 움켜쥐고 또 한 손에 쥐어진 꽃송이로 나비와 놀이를 하고 있다. 나비를 바라보는 흥미로운 소녀의 눈빛이 매혹적이다.

▼〈사랑의 사원〉 **사조**_빅토리아 화파 / **종류**_유화 / **기법**_캔버스에 오일 / **크기**_35 x 47.3cm / **소장**_개인

▲〈폭풍의 동굴〉 사조_ 빅토리아 화파 / 종류_ 유화 / 기법_ 캔버스에 오일 / 크기_ 145.9 × 110.4cm / 소장_ 노퍽 에르미타주 박물관

259. 폭풍의 동굴

그림은 세 사이렌이 선원들을 유혹하여 배를 좌초시키는 장면을 묘사하고 있다. 사이렌은 그리스 신화에 나오는 매우 아름답지만 치명적인 마력을 가진 님프이다. 그녀들은 배를 타고 지나가는 선원들을 향해 노래를 불러 유혹하여 죽음에 이르게 한다. 그림의 사이렌 중 하나는 거북이 껍질로 노래하며, 다른 두 사이렌은 배에서 노획한 보물을 챙기고 있다.

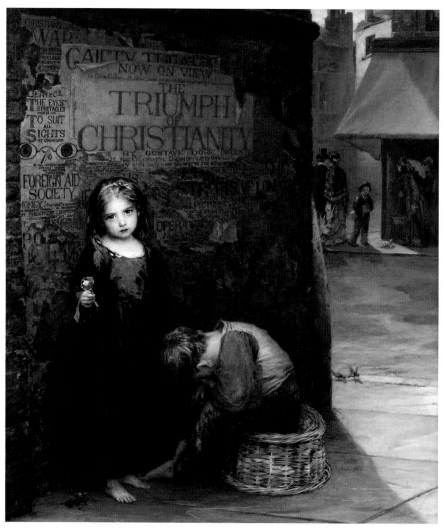

▲〈보살핌을 받지 못한 아이들〉 사조_ 빅토리아 화파 / **종류**_ 유화 / **기법**_ 캔버스에 오일 / **크기**_ 101 × 76cm / **소장**_ 아트 리뉴얼 센터

260. 보살핌을 받지 못한 아이들

영국의 장르화가인 오거스터스 에드윈 멀레디(Augustus Edwin Mulready, 1844~1904)는 빅토리아 시대의 산업혁명으로 소외받는 런던 길거리 아이들의 눈물을 그렸다. 그림에는 금방이라도 눈물이 떨어질 것 같은 큰 눈을 한 소녀가 꽃 한 송이를 내밀고 있다. 오래 전부터 이 곳에서 꽃을 팔기 위해 서 있었는지 시든 꽃잎이 소녀의 발 옆에 떨어져 있다. 바구니에 앉아 있는 소년은 손으로 얼굴을 가리고 울고 있다. 벽에는 '기독교의 승리'라는 벽보가 붙어 있다. 그림의 상황을 보면 누가 누구에게 승리했다는 것인지 안타깝기만 하다.

261. 런던 브리지의 후미진 곳

　지친 몸을 런던 브리지의 구석진 곳에 기대어 잠을 자는 소년의 모습이다. 얼마나 지쳤는지 먹다 남은 빵 조각과 한 손으로 몸을 지탱하고 있는 모습을 보면 어린 몸이 감당하기 힘든 일상이 계속되었던 것 같다. 달빛을 받은 소년의 옷차림은 남루하다 못해 무릎이 드러날 정도로 낡고 헤져 소년의 몸에서 떨어져 나갈 것 같다.

◀〈런던 브리지의 후미진 곳〉 **사조_** 빅토리아 화파 / **종류_** 유화 / **기법_** 캔버스에 오일 / **크기_** 35 x 47.3cm / **소장_** 개인

262. 방랑하는 음악가들

　탬버린을 든 소녀는 오빠의 품에 기대어 잠이 들었다. 그런 동생을 꼭 안고 피리를 꼭 쥔 채로 오빠도 차가운 돌 기둥에 몸을 의지하고 있다. 하루 종일 피리를 불고 탬버린을 치며 거리를 떠돌며 먹을 것은 해결했으나 잠자리는 얻지 못한 듯하다.

▶〈방랑하는 음악가들〉 **사조_** 빅토리아 화파 / **종류_** 유화 / **기법_** 캔버스에 오일 / **크기_** 68.7 × 89cm / **소장_** 개인

263. 거리의 꽃 파는 소녀

　네모난 꽃 바구니를 목에 두른 거리의 꽃 파는 소녀를 묘사하고 있다. 소녀는 관람자를 바라보며 꽃을 사 달라는 애처로운 눈길을 보내고 있다. 바구니에는 붉고 흰 꽃들이 수북하게 쌓여 있어 많이 팔리지 않은 것 같다. 멀레디는 찰스 디킨스의 소설에서 영향을 받아 거리의 아이들을 그렸는데 그런 그를 두고 빅토리아 시대의 '감상적인 사실주의자'라고 평가한다.

◀〈거리의 꽃 파는 소녀〉 **사조_** 빅토리아 화파 / **종류_** 유화 / **기법_** 캔버스에 오일 / **크기_** 54 x 92cm / **소장_** 개인

▲〈물고기가 있는 연못〉 사조_ 빅토리아 화파 / 종류_ 유화 / 기법_ 캔버스에 오일 / 크기_ 49.5 x 87.5cm / 소장_ 베리 아트 갤러리

264. 물고기가 있는 연못

빅토리아풍 신고전주의 양식의 아름답고 우아한 여인의 모습을 화폭에 담았던 영국의 화가 존 윌리엄 고드워드(John William Godward, 1861~1922)는 당시에는 인상파와 모더니즘의 등장으로 시대에 뒤떨어진 그림이라는 비난을 받았다. 그는 1905년 로열아카데미 전시회에 마지막으로 출품하고, 영국을 떠날 것을 결심했다. 1912년 그림의 모델인 여인과 함께 이탈리아로 향했다. 이탈리아는 그나마 고전주의 화풍에 대해 호의적일 것이라고 여긴 그는 그곳에서 고대 그리스 여인을 화폭에 재현하며 남다른 열정을 바쳤다. 그러나 그의 말년에 빅토리아 시대의 신고전주의풍 그림은 사람들의 관심에서 밀어져 갔고, 그 자리를 후기 인상파와 입체파가 차지하게 되었다. 고드워드는 프레데릭 레이턴이나 에드워드 존 포인터, 그리고 특히 로렌스 앨마 태디마와 같은 화가들로부터 많은 영감을 받은 화가로, 특히 가상적이고 고전주의적인 구성 속에 인물을 배치하는 방법에 영향을 받았다. 이 그림은 고드워드의 화풍이 잘 드러나는 그림으로, 폼페이 장식의 저택 정원에 설치된 인공 연못에 젊은 여인이 앉아 물고기들에게 먹이를 주고 있다. 배경에 보이는 건축 양식 및 장식적 요소들은 마치 고증을 통해 재현한 것처럼 정밀하게 표현되어 있으며, 뒤쪽 배경에 보이는 초록의 식물들은 작품 전체에 생명력을 부여하고 있다. 고드워드는 고대인들이 누렸던 쾌락적인 생활상을 묘사함으로써, 당시 빅토리아 시대에 유행했던 현실 도피적인 상상을 재현하고자 했다.

265. 제비꽃 화관의 소녀

고대 그리스 시대를 연상시키는 제비꽃의 소녀가 부드러운 표범 가죽 위에 편안한 자세로 앉아 있다. 바람 한 점 없는 쾌청한 바다를 배경 삼고 전경에는 연꽃이 핀 인공 연못을 앞에 두고 있다. 제비꽃은 그리스의 국화로 태양의 신 아폴론이 양치기 소녀 이아에게 끈질긴 구애를 하는데 소녀는 그의 구애가 부담스러워 어쩔 줄 몰라하자 아폴론의 누이 아르테미스가 소녀를 제비꽃으로 만들어 버렸다. 그림 속 소녀가 제비꽃으로 변신한 이아가 아닐까 여겨진다.

▶〈제비꽃 화관의 소녀〉 **사조**_빅토리아 화파 / **종류**_유화 / **기법**_캔버스에 오일 / **크기**_132 × 89cm / **소장**_개인

266. 달콤한 게으름

고드워드의 그림 속 여인은 하나같이 아름답고 편해 보인다. 대리석과 동물 가죽 묘사에도 뛰어났던 그는 자신의 화풍을 고수하려고 무던히 애를 썼다. 이 그림은 〈물고기가 있는 연못〉 그림에 등장하는 여인이 다시 그려졌다. 그녀는 폭신한 모피의 촉감을 마치 연인의 품으로 생각하고는 달콤함에 빠져든다. 이렇게 미려한 화풍을 선보인 고드워드를 세상은 끝내 알아주지 않았다. 그는 늦은 나이인 61세에 자살을 택함으로 그가 그렸던 수많은 아름다운 여인과 작별하였다.

▼〈달콤한 게으름〉 **사조**_빅토리아 화파 / **종류**_유화 / **기법**_캔버스에 오일 / **크기**_50.8 x 76.2cm / **소장**_개인

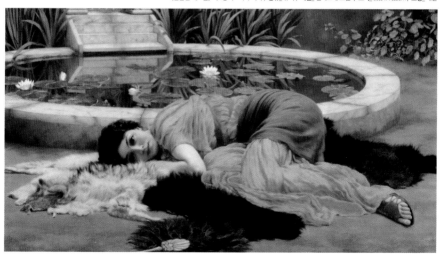

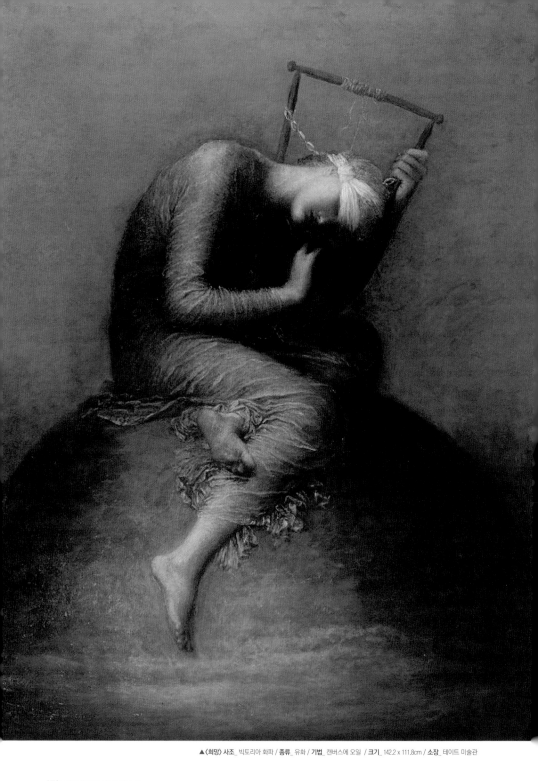

▲〈희망〉 사조_ 빅토리아 화파 / 종류_ 유화 / 기법_ 캔버스에 오일 / 크기_ 142.2 x 111.8cm / 소장_ 테이트 미술관

267. 희망

영국 빅토리아 시대의 역사화가이자 초상화가인 조지 프레데릭 왓츠(George Frederick Watts, 1817~1904)는 학파나 그룹의 일원으로 활동하지 않고 초상화가로서 테니슨, 브라우닝, 존 스튜어트 밀 등 빅토리아 시대의 중요한 인물들을 화폭에 담았다. 이 그림은 왓츠의 대표작으로 희망을 노래하는 눈먼 소녀의 모습을 묘사하고 있다. 둥근 원은 세상을 말하며 그녀는 세상 위에 앉아 수금을 연주하고 있다. 그런데 소녀는 눈을 붕대로 가리고 있다. 또한 수금이라고 할 것 없는 악기는 마치 자신의 몸을 지탱해 주는 목발과 같다. 시력을 잃은 소녀의 힘겹게 연주하는 수금, 그 수금에 남아있는 단 한 가닥 현, 어쩌면 왓츠는 마지막 희망의 끈을 놓지 말라는 의미에서 이 그림에 이런 역설적 제목을 붙였던 것 같다.

268. 만연한

시스티나 성당의 미켈란젤로의 천장화 중 예언자 시블스의 영향을 받은 왓츠는 그녀의 정신인 '헤아릴 수 없는 광활한' 통치를 연상하여 이 그림을 그리게 되었다.

▼〈만연한〉 **사조**_ 빅토리아 화파 / **종류**_ 유화 / **기법**_ 캔버스에 오일 / **크기**_ 213.5 x 112cm / **소장**_ 테이트 미술관

269. 이브의 유혹

이브는 보이지 않는 상대를 향해 애절한 키스에 열중하고 있다. 그녀는 과연 누구와 키스를 나누는 것일까? 선악과가 보이는 나무 속으로 얼굴을 감추는 그녀의 모습에서 궁금증이 인다.

▼〈이브의 유혹〉 **사조**_ 빅토리아 화파 / **종류**_ 유화 / **기법**_ 캔버스에 오일 / **크기**_ 257 x 116cm / **소장**_ 테이트 미술관

270. 지나감

반듯한 자세로 놓인 시신이 천에 덮인 채 관 위에 눕혀 있다. 전체적으로 어두운 배경 아래 관 앞쪽으로 죽은 이의 신분이 기사임을 알리는 방패와 창과 투구 등이 널려 있다. 그 외에 악기와 책 등 인생의 허무와 헛됨을 표현한 '바니타스' 그림에 주로 등장하는 물건들이 놓여 있어 이 그림은 죽음을 생각하게 한다. 갑옷과 전투 장비를 갖추고 근엄하고 당당한 모습으로 말에 앉아 있던 기사의 영광스러운 때가 다 지나갔음을 보여주고 있다.

271. 시간, 죽음, 심판

사람은 누구나 죽는다. 죽지 않은 사람이 없었고 지금도 없다. 인간이 산다는 것은 죽음 앞으로 매일 조금씩 더 가까이 다가서고 있다는 것과 마찬가지다. 이 그림은 인간의 죽음을 다룬 장면으로 전경의 남성과 여성의 인물은 시간과 죽음을 상징한다. 심판을 대표하는 인물은 그들 위에서 죄악을 가름하고 있다. 이 작품은 시간, 죽음, 심판을 묘사한 장면이다. 왓츠는 이 작품을 세 점의 연작으로 그렸는데 심판의 날을 맞은 두 명의 남녀 망자는 거부할 수 없는 망연한 모습을 나타내고 있다.

낭만주의 미술

전쟁과 영웅, 장밋빛 사랑, 평온한 시골 풍경, 보헤미안의 방황…
예술가들이 꿈꿨던 신비와 낭만의 동경 속으로 미지의 세계를 더듬어
본다

낭만주의는 형식을 중시하고 이상화된 미를 표현하고자 한 고전주의
에 반하여 형식을 탈피하여 개인의 자유로운 감정을 표현한 유럽의
색다른 미술 세계의 출현이었다.

프랑스의 영웅 나폴레옹에서부터 중세의 마법과 음모가 판치는 낭만
적인 이야기, 보헤미안의 고독과 장밋빛 사랑의 순간에 이르기까지
강렬한 색채와 격정적 표현으로 인간의 개인적인 감정과 꿈을 보여준
근대 유럽 예술의 개성적 성취는 자연이 만들어 낸 위대하고 웅장한
인간 드라마에 낭만적 감정을 담아냈다.

대표작품
외젠 들라크루아, 〈민중을 이끄는 자유의 여신〉
카스파르 프리드리히, 〈안개 바다 위의 방랑자〉
존 컨스터블, 〈건초마차〉
테오도르 제리코, 〈메두사 호의 뗏목〉
윌리엄 터너, 〈전함 테메테르 호〉

낭만주의 화가들
테오도르 제리코 / 외젠 들라크루아 / 헨리 푸젤리
아리 셰퍼 / 윌리엄 블레이크 / 아쉴 조
토마스 콜 / 카스파르 다비드 프리드리히 / 존 컨스터블
오귀스트 에베르 / 윌리엄 터너

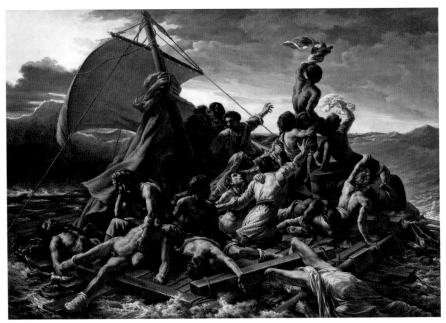

▲〈메두사 호의 뗏목〉 **사조**_ 낭만주의 / **종류**_ 유화 / **기법**_ 캔버스에 유채 / **크기**_ 491 x 716cm / **소장**_ 루브르 박물관

272. 메두사 호의 뗏목

장 루이 앙드레 테오도르 제리코(Jean Louis André Théodore Géricault, 1791~1824)는 19세기 프랑스 낭만주의 미술의 선구자이다. 그는 단 12년간 작품 활동을 했으며, 대표작도 많지 않다. 하지만 낭만주의의 태동에 근본적인 영향을 미쳤으며, 그의 사실주의적 묘사 기법은 귀스타브 쿠르베 등 여러 화가에게 영향을 주었다.

이 작품은 제리코의 걸작이자 대표작으로 당시 많은 논란을 일으켰다. 그림의 배경에는 다음과 같은 사건이 있다. 1816년 여름, 프랑스의 루이 18세는 서아프리카 식민지 세네갈로 병사와 이주자를 실어보내기 위해 메두사 호를 출항시킨다. 그런데 항해를 시작한 지 2주 후 메두사 호는 아프리카 연안에서 좌초되었다. 그러자 선장 쇼마레는 메두사 호를 버리고 혼자 살기 위해 구명정을 타고 도망쳤다. 결국 나머지 사람들은 뗏목을 만들어 탈출하기로 했는데, 폭 9m, 길이 20m의 뗏목에 147명의 사람이 탔다. 그들은 무더운 날씨 속에 13일 동안 표류했지만 구조 당시 살아 있던 사람들은 겨우 10여 명에 불과했다. 당시 생존자들의 증언에 따르면 뗏목을 타고 표류하던 중 폭풍우에 죽어갔고 생존자들은 인육을 먹기에 이르렀다. 하지만 프랑스 정부는 자신들의 잘못을 숨기기 위해 이 사건을 무마하려 했다. 제리코는 이 사건에 분노를 느껴 그림을 그리기로 했다. 그는 당시 치열했던 상황을 정확하게 표현하기 위해 생존자들의 증언을 바탕으로 뗏목 모형을 만들었고 그 위에 밀랍 인형을 이리저리 옮겨가며 작품을 구상했다. 이렇게 해서 탄생된 이 작품은 낭만주의 회화를 알리는 첫 신호탄이 되었다.

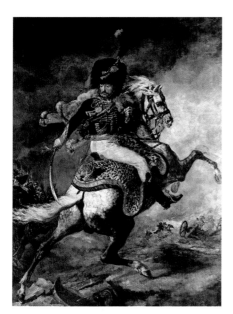

◀〈돌격하는 샤쇠르〉사조_ 낭만주의 / **종류_** 유화 / **기법_** 캔버스에 유채 / **크기_** 292 x 194cm / **소장_** 루브르 박물관

273. 돌격하는 샤쇠르

　제리코의 친구이자 모델인 알렉산더 디외도네가 뒤를 돌아보며 말 위에 앉은 정적인 자세와 앞발을 번쩍 들어 올려 숨을 몰아쉬는 듯한 말의 역동적인 구도가 대비되면서 강렬한 역동성을 표현하고 있다. 화면을 가득 채우는 말의 형상은 오른쪽 위를 향한 사선 구조로 이루어져 있다. 하늘은 화염으로 휩쌓인 부분과 해가 지는 두 부분으로 나눠져 있다. 왼쪽으로는 한 기마병이 출격한 경비대원을 격려하기 위해 나팔을 불고 있는 모습이 보인다. 화면 중앙의 경비대원은 뒤를 돌아보며 무엇인가를 응시하고 있는데, 이는 뒤를 따르는 무리를 이끄는 것처럼 보인다.

274. 전쟁터를 떠나는 부상당한 기갑병

　이 작품은 초상화도 아니고 역사화도 아닌 새로운 인물화에 속한다고 할 수 있다. 제리코는 직접 전쟁의 체험을 느껴보려고 왕실 기병대에 입대했다. 그는 전장의 끔찍한 현장을 보고는 평소 자신이 갈구하던 모습과 전혀 다른 장면들을 보았다. 제리코는 전쟁에서 당당하고 승리하는 영웅들의 그림들을 묘사했지만 이후 그는 전쟁의 참화와 인간의 갈등을 표현하기 시작했다.

　이 작품은 〈전쟁터를 떠나는 부상당한 기갑병〉을 그린 그림이다. 그림에는 후퇴하는 부상병의 모습에서 어떤 상처도 볼 수 없다. 제리코는 이 그림에서 겉으로 드러나는 상처보다 어느 시골길을 말을 몰고 힘겹게 걸어가는 패잔병의 모습처럼 더 깊은 정신적 상처를 그리고 있다.

▶〈전쟁터를 떠나는 부상당한 기갑병〉**사조_** 낭만주의 / **종류_** 유화 / **기법_** 캔버스에 유채 / **크기_** 358 x 294cm / **소장_** 루브르 박물관

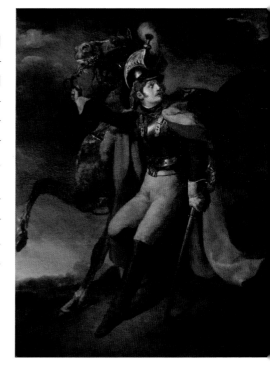

▲⟨말을 타고 돌격하는 황실 근위대 장교⟩ 사조_ 낭만주의 / 종류_ 유화 / 기법_ 캔버스에 유채 / 크기_ 50 x 42cm / 소장_ 루브르 박물관

275. 말을 타고 돌격하는 황실 근위대 장교

　낭만주의 색채를 잘 보여주는 대표적인 작품이다. 그림은 나폴레옹 원정 당시 연기가 자욱한 전쟁터를 배경으로 이제 막 공격 준비를 마친 기병 장교가 말을 타고 돌격하다 뒤를 돌아보는 순간의 장면을 묘사하여 그렸다. 극적인 색채감은 이후 낭만주의 화가들에게 많은 영향을 주었다.

276. 로마에서의 자유 경마

제리코는 이탈리아 코르소의 경마 장면을 대형 캔버스에 여러 점의 작품으로 남겼다. 그림에는 경기가 시작되기 직전 말을 다루는 사람들이 흥분한 말들을 진정시키는 장면을 담고 있다. 말들이 날뛰는 모습과 이를 말리는 남자들이 보여주는 동작이 화면 가득 역동적이다. 제리코는 이 작품을 살롱에 출품하려 했지만, 당시 화단의 시류에 이 작품이 너무 앞서가는 작품이라 여기고 출품을 포기하고 만다.

◀ 〈로마에서의 자유 경마〉 **사조**_ 낭만주의 / **종류**_ 유화 / **기법**_ 캔버스에 유채 / **크기**_ 45.1 x 60cm / **소장**_ 릴 미술관

277. 한쪽 앞발을 든 말

제리코는 짧은 생애 동안 두 가지의 일에 빠져 있었는데 그 하나는 그림이고 또 하나는 말이었다. 그림은 화려하다 못해 눈이 부실 정도로 빛나는 백마의 그림이다. 제리코는 말을 타다 척추를 다쳐 결국 목숨을 잃었다.

▼ 〈한쪽 앞발을 든 말〉 **사조**_ 낭만주의 / **종류**_ 유화 / **기법**_ 캔버스에 유채 / **크기**_ 45 x 37cm / **소장**_ 루앙 미술관

278. 백마의 머리

제리코의 스승 카를 베르네는 제리코처럼 말 애호가였다. 베르네의 영향을 받은 제리코는 살아 있는 말에게서 많은 모티브를 찾아 화폭에 옮겼다. 그런 면에서 말의 머리를 그린 이 작품에서 제리코의 관심을 볼 수 있다.

▼ 〈백마의 머리〉 **사조**_ 낭만주의 / **종류**_ 유화 / **기법**_ 캔버스에 유채 / **크기**_ 65 x 55cm / **소장**_ 루브르 박물관

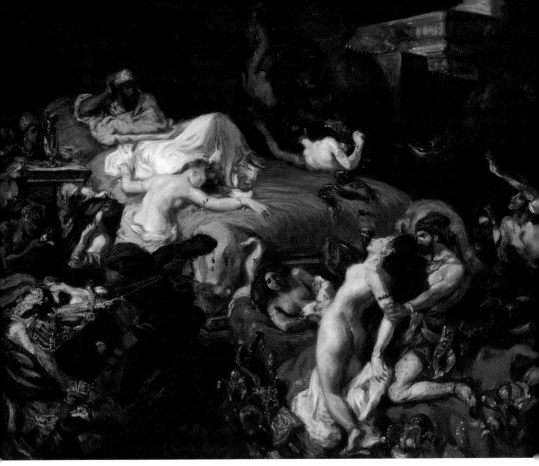

▲〈사르다나팔루스의 죽음〉 사조_ 낭만주의 / 종류_ 유화 / 기법_ 캔버스에 유채 / 크기_ 392 x 496cm / 소장_ 루브르 박물관

279. 사르다나팔루스의 죽음

 낭만주의 미술을 창조한 외젠 들라크루아(Ferdinand Victor Eugène Delacroix, 1798~1863)는 힘찬 율동과 격정적 표현, 빛깔의 명도와 심도의 강렬한 효과 등을 구사하여 당대 신고전주의 거장이었던 앵그르의 라이벌이자, 자크 루이 다비드에 의해 확립된 신고전주의 회화 전통을 허문 것으로 유명하다. 낭만주의 색채를 잘 나타내는 이 작품은 바이런의 희곡 〈사루다나팔루스〉에서 묘사하였다. 전설에 의하면 기원전 822년경 앗시리아 왕 사르다나팔루스는 적으로부터 포위되었고, 참패의 순간이 다가오자 왕비와 궁녀, 신하와 애마를 죽이고 아끼던 보물들을 불태운 후 결국 자살을 택했던 것으로 전해진다. 바이런은 이 전설을 바탕으로 희곡을 완성하였고 이 작품을 읽은 들라크루아는 이 비극적인 사건을 그림으로 나타냈다. 들라크루아는 고대의 저서들을 참조하고 특유의 상상력을 발휘하여 전혀 다른 이야기로 그려냈다. 화면 상단에 등장하는 사르다나팔루스는 극적으로 전개되는 죽음의 축제 장면을 관망하고 있다. 사르다나팔루스와 주변의 남자 인물들, 즉 터번을 쓴 터키인들의 잔인성과 폭력성을 극대화시키며 동시에 이와 대조를 이루는 여인들의 관능성을 강조하고 있다. 강렬한 붉은 카펫은 광기 서린 열기를 고스란히 살리는 작품이다.

280. 키오스 섬의 학살

그림은 1820년에 발생한 그리스와 터키의 분쟁을 다루고 있다. 15세기 오스만제국은 콘스탄티노플을 점령한 이후 그리스와 터키의 적대적 관계는 수백 년간 지속되었다. 1820년대로 들어서면서 그리스인들은 모레아에서 봉기를 일으키며 독립을 요구하였고, 이에 대한 보복으로 키오스 섬에서 대학살이 일어났다. 들라크루아는 끔찍했던 약탈과 폭행의 대학살 장면 대신 이 모든 야만적 행위가 끝난 후의 상황을 묘사했다. 대학살 이후의 장면을 선택하여 관람자에게 학살의 전 과정을 상상하도록 하며, 터키인들의 야만적 행위는 넋이 나간 그리스인들의 표정과 터번을 쓴 기마병에게 납치당하는 화면 오른편 여인의 처절한 몸부림을 통해 확인된다.

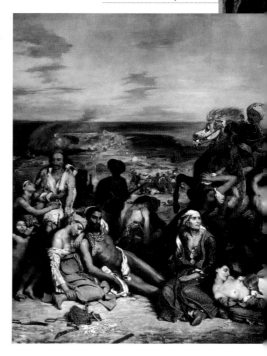

▶ 〈키오스 섬의 학살〉 사조_ 낭만주의 / 종류_ 유화 / 기법_ 캔버스에 유채 / 크기_ 419 x
354cm / 소장_ 루앙 미술관

281. 묘지의 고아

이 작품은 '습작'이라는 이름으로 살롱전에 출품한 작품이다. 그림의 묘사는 전쟁으로 고아가 된 그리스의 여자아이를 그리고 있다. 여자아이는 슬픔과 공포에 형용할 수 없는 두려움이 쌓여 있다. 금방이라도 눈물을 쏟을 것 같은 눈망울은 허공을 응시하고 있다. 반쯤 벌어진 입은 다물 수가 없는지 넋을 놓은 모습에서 절대 고독의 슬픔과 허무, 비탄의 분위기가 배어 나온다. 여기에는 들라크루아 특유의 화려하고 힘찬 색채와 붓터치가 별로 느껴지지 않을 만큼 어둡고 침울한 채색이 눈에 띈다.

▶ 〈묘지의 고아〉 사조_ 낭만주의 / 종류_ 유화 / 기법_ 캔버스에 유채 / 크기_ 65 x 54cm
/ 소장_ 루앙 미술관

282. 단테의 배

들라크루아의 최초의 걸작이자 데뷔작으로 "어떠한 회화도 이 위대한 작가의 미래를 이처럼 잘 드러내지는 못할 것이다."라는 찬사를 받았다. 단테의《신곡》에서 영감을 얻어 제작한 그림에는 붉은 색의 두건을 쓰고 있는 남자가 단테이고, 그 옆에 짙은 색의 옷을 입은 남자가 베르길리우스이다. 폭풍이 휘몰아치는 지옥의 바다를 건너는 작은 배에 매달려 있는 죽은 자들의 격한 움직임이 화면에 긴장감을 주고 있다.

▶〈단테의 배〉 사조_ 낭만주의 / 종류_ 유화 / 기법_ 캔버스에 유채 / 크기_ 189 x 246cm / 소장_ 베르사유 궁전

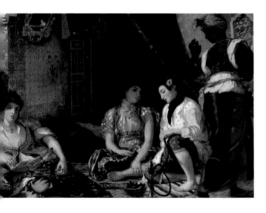

283. 알제리의 여인들

들라크루아가 1832년 프랑스 왕실 사절단으로 북아프리카를 여행했는데, 수많은 동양적 물품들을 보고 큰 영향을 받았다. 이 작품은 그중에서도 가장 동양적인 색채가 강한 작품으로, 알제리에서 본 이슬람 문화권의 베일에 쌓인 여인들이 생활하는 하렘의 장소를 살펴 그린 작품이다.

◀〈알제리의 여인들〉 사조_ 낭만주의 / 종류_ 유화 / 기법_ 캔버스에 유채 / 크기_ 180 x 229cm / 소장_ 베르사유 궁전

284. 지아우르와 파샤의 대결

바이런의《지아우르와 터키 이야기 단편》에서 모티브를 얻어 그린 작품이다. 12세기 말 터키의 술탄 하산의 하렘에서 도망쳐 나온 후궁 레일라는 지아우르와 사랑을 나누는데, 이에 격분한 술탄은 레일라를 자루에 넣어 바다에 던졌다. 이를 알게 된 지아우르는 복수를 위해 술탄과 싸우는 장면으로, 들라크루아는 폭력이 일어나는 극적인 장면을 생생하게 표현하였다.

▶〈지아우르와 파샤의 대결〉 사조_ 낭만주의 / 종류_ 유화 / 기법_ 캔버스에 유채 / 크기_ 59 x 73.4cm / 소장_ 시카고 아트 인스티튜트

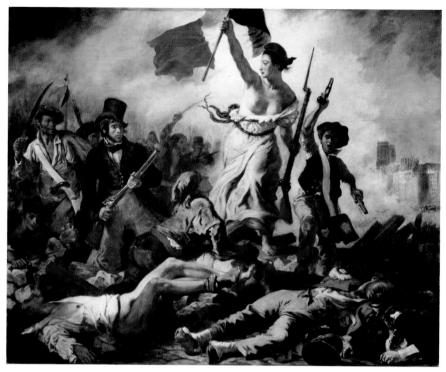

▲〈민중을 이끄는 자유의 여신〉 사조_ 낭만주의 / 종류_ 유화 / 기법_ 캔버스에 유채 / 크기_ 260 x 325cm / 소장_ 루브르 박물관

285. 민중을 이끄는 자유의 여신

1830년 부르주아 반혁명인 7월 혁명이 일어나 루이 필리프 왕정이 수립된 뒤 시민적 자유에 대한 프랑스 국민의 열망이 고조되어 가는 가운데 프랑스 왕정은 이를 무시하고 계속 전제적 법령들을 포고하였다.

이 그림은 이에 반발한 파리 시민들이 일으킨 소요사태 중 가장 격렬했던 7월 28일의 장면을 묘사한 작품이다. 그림에는 프랑스의 상징인 삼색기를 앞에 들고 민중을 이끌어가는 자유의 여신 같은 여인이 격렬한 시위로 벗겨진 상의에 노출되어 있다. 바로 뒤편에 귀족계층으로 여겨지는 남자가 총을 든 채 뒤따르고, 어린 소년도 권총을 손에 잡고 앞으로 내달리고 있다. 바닥에는 죽은 이들이 어지럽게 널려 있고, 화면 위쪽 원경의 노트르담의 대성당 근처에는 화염 연기와 안개가 뒤섞여 피어오르고 있다. 혁명의 영웅들을 그린 무겁고 어두운 톤의 색조는 밝게 빛나는 여신의 모습과 함께 강렬한 색채적 대비효과를 불러일으키며, 혁명정신의 신성함과 숭고함을 더욱 강화시키고 있다.

한편 혁명의 삼색기를 들고 민중을 이끄는 자유의 여신의 모습은 고전적 이미지에서 벗어나 힘차고 건강한 모습으로 나타나 당시에는 품위가 없다는 비판을 받기도 했다. 프랑스 정부는 이 그림을 매입했는데 이는 이 작품이 너무 선동적인 요소가 많아 대중들에게 공개되기를 꺼려 했기 때문이었다.

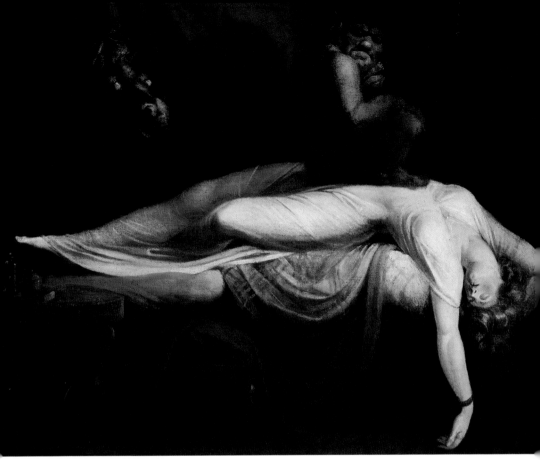

▲〈악몽〉사조_ 낭만주의 / 종류_유화 / 기법_캔버스에 유채 / 크기_64.1 X 74.9cm / 소장_ 괴테 박물관

286. 악몽

　스위스 출신의 낭만주의 화가인 헨리 푸젤리(Henry Fuseli, 1741~1825)는 셰익스피어나 존 밀턴의 문학에서 나타나는 장면을 주제로 그렸다. 주로 영국에서 활동한 그는 섬뜩한 표정을 짓고 있거나 뒤틀린 동작을 하는 인물, 마녀, 유령, 악마와 같은 형상을 그려 넣어 공포심을 자극하는 작품을 많이 남겼다.

　이 작품은 푸젤리의 대표작으로 세 가지 버전 중 첫 번째 그림이다. 그림 속 여인은 푸젤리가 사랑했던 여인으로, 그녀에게 청혼했다가 거절당하자 그녀에 대한 원망과 복수심을 표현했다는 일설이 있다. 그림은 혼자 잠드는 여인이 악마에게 소유되어 그와 성적 관계를 맺게 된다는 내용으로 그녀를 압박하는 인큐버스는 바로 푸젤리를 나타내고 있다. 하지만 또 다른 면에서 그림 속 여인은 자기 자신의 욕망과 그로 인해 죄책감에 시달리는 모습으로도 해석되고 있다. 그림 속 여인은 시체처럼 몸을 가누지 못하고 늘어져 있다. 밝은 조명을 받는 여인의 형상과 그녀의 배 위에 올라타 짓누르고 있는 악마는 어둠 속에서 관람자를 응시하고 있다. 왼쪽의 어둠 속에서 얼굴을 내민 말의 초점 없는 시선이 또 다른 불안감을 가져다 준다.

287. 몽마

〈악몽〉 버전의 또 다른 그림이다. 세로 크기로 그려진 그림에는 더욱 역동적으로 화면을 구성하고 있다. 침대 아래로 몸이 꺾여 비몽사몽의 가위에 눌리는 여인의 모습은 관능적인 뒤틀림을 보이고 있다. 원숭이와 비슷한 형상의 인큐버스가 그녀의 가슴을 짓누르고 있는 가운데 커튼 사이로 갈기를 휘날리고 초점없는 두 눈이 불을 밝힌 채 얼굴을 내민 말의 모습은 좁고 어두운 침실 안을 뜨겁게 달구는 느낌을 강하게 전한다. 푸젤리의 이 그림이 제작될 시기는 중세의 고성을 배경으로 유령, 흡혈귀, 악마가 출몰하고 마법과 음모가 판치는 섬뜩하고도 낭만적인 이야기들이 유행하던 때였다. 그런 시류 속에 푸젤리의 작품은 인기를 구가하였다.

▶〈몽마〉 **사조**_ 낭만주의 / **종류**_ 유화 / **기법**_ 캔버스에 유채 / **크기**_ 77 x 64cm / **소장**_ 괴테 하우스

288. 침묵

이 그림은 인간 내면의 절망과 무기력으로 침잠한 듯한 모습을 나타내고 있다. 고개를 떨구고 웅크리고 있는 여인의 주변에는 아무 것도 없는 어둠 뿐이기에 또 다른 오싹함을 드러내고 있다. 마치 일본 영화 〈링〉에서 머리를 풀어 헤친 여인이 텔레비전에서 나오는 듯한 모습을 하고 있어 공포심을 자극하고 있다. 푸젤리는 열여섯 살 후배였던 윌리엄 블레이크에게 영향을 주었으며 한동안 많은 영국 예술가들이 그의 매너리즘을 복사했다.

◀〈침묵〉 **사조**_ 낭만주의 / **종류**_ 유화 / **기법**_ 캔버스에 유채 / **크기**_ 63.5 x 51.5cm / **소장**_ 괴테 하우스

289. 파우스트와 그레트헨

네덜란드 출신으로 평생 프랑스에서 활동한 낭만주의 미술의 대가인 아리 셰퍼(Ary Scheffer, 1795~1858)의 그림이다.

한 쌍의 젊은 남녀가 사랑에 빠졌다. 양손을 맞잡은 두 연인은 돌이킬 수 없는 사랑의 능선을 넘은 듯하다. 그림의 주제는 늙은 파우스트 박사가 악마 메피스토펠레스의 도움으로 회춘해 아름다운 그레트헨을 유혹하는 장면이다.

이 비련의 여인은 사랑에 눈이 멀어 장차 자신이 낳은 아이까지 살해하지만, 죄책감을 못 이겨 죽음을 택한다. 영혼을 팔아넘긴 파우스트도 악마의 의도와는 달리 숭고한 사랑을 경험한다. 아리 셰퍼는 맑은 영혼의 소유자인 그레트헨과 파우스트를 밝게, 그레트헨의 이웃과 악마를 어둠 속에 처리해 선악을 이분법적으로 묘사하고 있다. 주제는 상투적이지만 장밋빛 사랑의 순간을 로맨틱하게 포착했다.

◀〈파우스트와 그레트헨〉 사조_ 낭만주의 / 종류_ 유화 / 기법_ 캔버스에 유채 / 크기_ 216.5 × 135.0cm / 소장_ 빅토리아 국립 갤러리

290. 제리코의 죽음

낭만주의 미술의 선도자인 테오도르 제리코의 죽음을 묘사한 그림이다. 그는 이탈리아 여행 후 〈메두사 호의 뗏목〉으로 젊은 들라크루아를 감격시켜 낭만주의 미술의 도화선이 되었다. 그러나 안타깝게도 서른세 살의 젊은 나이로 눈을 감았다. 그림에는 제리코의 죽음을 슬퍼하는 들라크루아가 고개를 숙이고 있다.

▶〈제리코의 죽음〉 사조_ 낭만주의 / 종류_ 유화 / 기법_ 캔버스에 유채 / 크기_ 36 x 46 cm / 소장_ 루브르 박물관

▲〈술리오 여인들〉 **사조**_ 낭만주의 / **종류**_ 유화 / **기법**_ 캔버스에 유채 / **크기**_ 261.5 x 359.5cm / **소장**_ 루브르 박물관

291. 술리오 여인들

그림은 1803년 12월 16일 당시 오스만제국의 에피루스 잘롱고 마을 언덕에서 소울리의 여성들과 아이들이 대량 자살이 일어난 사건을 묘사하고 있다. 그리스 북서부에 위치하는 소울리의 남자들이 오스만의 통치자 알리 파샤에게 대항했으나 패배한 뒤 소울리를 철수하기 시작했다. 이때 소울리의 여성들과 아이들이 잘롱고 산에서 포로로 잡혔는데 그녀들은 남편이 패하고 없는 세상에서 오스만의 노예로 전락한다는 것은 치욕이었다. 그녀들은 먼저 아이들을 절벽 아래로 던진 다음 뒤따라 몸을 던져 자살한다. 전설에 의하면 그녀들은 죽음의 두려움을 없애려고 노래와 춤을 추면서 차례로 몸을 던졌다고 한다. 이 사건은 곧 유럽 전역에서 알려지게 되었다. 1827년 파리 살롱에서 아리 셰퍼는 〈술리오 여인들〉의 낭만적인 그림을 전시했다. 오늘날 카소페의 잘롱고 산에 있는 잘롱고 기념비는 그들의 희생을 기념하고 있다.

▼ 〈하늘과 땅의 사랑〉 시조, 남만주의 / 종류, 유화 / 기법, 캔버스에 유채 / 크기, 175 x 104cm / 소장, 드르드레흐트 박물관

292. 하늘과 땅의 사랑

이 작품은 1848년 2월 혁명 이후 그려진 그림으로 아리 셰퍼의 달라진 화풍을 보여주는 그림이다. 그림에서 그동안 보여왔던 고전주의의 우울함은 사라졌고 강렬한 색채 대비가 어울리는 낭만주의 화풍이 드러나고 있다. 그림의 주제는 하늘과 지상의 사랑을 나타낸 알레고리의 표현으로 셰퍼의 결혼에 대한 신성하고 전통적인 사랑을 나타내고 있다.

293. 프란체스카와 파올로의 유령을 보는 단테와 베르길리우스

그림은 단테의《신곡》에 등장하는 장면으로, 단테가 베르길리우스의 안내를 받아 지옥을 탐방하던 중 파올로와 프란체스카의 망령을 만나는 장면을 그리고 있다. 1275년, 이탈리아 라벤나의 군주의 딸 프란체스카는 리미니 영주의 아들 지안 조토와 정략결혼을 하게 된다. 그런데 이 신랑은 추남인데다 절름발이였고, 성격도 포악하였기 때문에 이 사실을 알면 결혼이 성사될 수가 없었다. 그러나 프란체스카가 마음에 든 영주는 결혼을 성사시킬 마음으로 맞선을 보는 자리에 둘째 아들인 파올로를 내보내 결혼을 성사시켰다. 파올로는 불구인 형을 프란체스카와 결혼시키기 위해 집안에서 시키는 대로 프란체스카를 만난다. 그리고 그 둘은 첫눈에 사랑에 빠진다. 결혼식 다음 날 프란체스카는 자신 옆에 지안 조토가 누워 있는 걸 보고 모든 것이 계략임을 알게 된다. 이미 사랑이 싹트기 시작한 파올로와 프란체스카는 어느 날 책을 읽다가 키스를 하는 장면이 나오자 책을 떨어뜨리고 그 둘은 깊은 입맞춤에 빠진다. 한편 이를 지켜본 조토가 이 둘을 죽였고 이 두 연인은 지옥에서 죽어도 헤어지지 못하는 형벌을 받는다.

▼〈프란체스카와 파올로의 유령을 보는 단테와 베르길리우스〉 **사조**_ 낭만주의 / **종류**_ 유화 / **기법**_ 캔버스에 유채 / **크기**_ 58.2 x 80.5cm / **소장**_ 루브르 박물관

294. 벼룩의 유령

영국의 가장 신비스러운 화가이자 시인인 윌리엄 블레이크(William Blake, 1757~1827)는 초상화나 풍경화처럼 단지 자연에 대한 외관을 복사하는 회화를 경멸했다. 또한 일반적으로 보는 무감동한 작품을 부정하고, 대개 이론을 벗어나서 묵상 중에 상상하는 신비의 세계를 그리려고 했다. 그림은 블레이크의 초기작으로 그의 신비주의 회화의 시작을 알리는 작품이다. 블레이크는 한때 벼룩의 유령에 대한 영적 비전을 지니고 있었다. 그의 이러한 정신은 결코 예상하지 못했던 그림에서 나타난다. 그는 모든 벼룩은 '피에 굶주린' 사람들의 영혼에 의해 살고 있다고 믿었다. 그의 이상한 이론처럼 그림에서 벼룩의 유령이 피를 마시는 컵을 들고 그것을 향해 열심히 응시하고 있다.

◀〈벼룩의 유령〉 **사조**_ 낭만주의 / **종류**_ 유화 / **기법**_ 캔버스에 유채 / **크기**_ 21.5 x 16cm / **소장**_ 테이트 브리튼

295. 붉은 용과 태양의 옷을 입은 여인

블레이크는 밀턴의 《실낙원》을 묘사했고, 종말론적인 묵시록을 그림으로 표현하려고 시도했다. 그림은 매우 난해한 모습을 나타내고 있다. 거대한 붉은 용은 매우 역동적으로 나타나고 있다. 용의 꼬리에 휘감긴 여인은 태양의 옷을 입고 있다. 이러한 모습은 인간 세상의 종말을 알리는 전조로 거대한 용은 심판자의 대리자로 종말을 예고하고 있는 듯하다. 묵시록이란 "말 없는 가운데 비밀을 나타내 보인다"라는 의미이며, 블레이크는 하느님의 비밀인 묵시록을 상상과 환상 속에 이 그림으로 형상화시켰을 것으로 보인다.

▶〈붉은 용과 태양의 옷을 입은 여인〉 **사조**_ 낭만주의 / **종류**_ 수채화 / **기법**_ 수채물감 / **크기**_ 42 x 34.3cm / **소장**_ 브루클린 미술관

296. 아벨의 시신을 발견한 아담과 이브

아담과 이브는 선악과를 따 먹은 후 에덴동산에서 쫓겨난다. 그 후 아담과 이브는 카인과 아벨이라는 두 아들을 낳게 된다. 두 형제는 하느님께 제물을 바치는 과정에서 서로 다투다 결국 카인이 아벨을 죽인다. 이것은 인류 최초의 살인으로 카인은 최초의 살인자가 되었고 아벨은 인류 최초로 죽음을 당한 인물이 되었다. 블레이크는 존속살인의 처참한 장면을 강렬한 색채로 나타냈다.

◀〈아벨의 시신을 발견한 아담과 이브〉 **사조**_ 낭만주의 / **종류**_ 수채화 / **기법**_ 목판에 수채 / **크기**_ 32 x 43cm / **소장**_ 테이트 브리튼

297. 아담의 창조

유대교의 창조주인 엘로힘이 아담을 창조하는 순간을 나타내는 그림이다. 그림에는 뱀에 칭칭 감겨 공포에 질린 아담의 모습이 생생하게 묘사되어 있다. 엘로힘은 하느님을 뜻하고, 하느님이 천지창조를 하는 과정에서 여섯째 날에 인간인 아담을 창조하는 장면으로, 블레이크만의 독특한 구도가 눈에 띈다.

▶〈아담의 창조〉 **사조**_ 낭만주의 / **종류**_ 수채화 / **기법**_ 목판에 수채 / **크기**_ 43 x 53.5cm / **소장**_ 테이트 브리튼

298. 연민

셰익스피어의 희곡 《멕베스》에 나오는 구절을 토대로 그려진 작품이다. 멕베스는 던컨의 신하로 세 마녀의 예언을 듣고 자신이 모시는 군주 던컨을 암살한다. 이 그림은 던컨의 살해 사건의 결과를 예상하는 장면으로 "연민은 갓 태어난 아기처럼, 하늘의 천사가 바람의 말을 타고 돌풍처럼 지나가 버리는…." 이라는 구절로, 블레이크가 영감을 얻어 그림으로 묘사하였다.

◀〈연민〉 **사조**_ 낭만주의 / **종류**_ 유화 / **기법**_ 캔버스에 유채 / **크기**_ 42.5 x 53cm / **소장**_ 테이트 브리튼

▲〈느부갓네살〉 **사조**_ 낭만주의 / **종류**_ 유화 / **기법**_ 캔버스에 유채 / **크기**_ 46 x 60cm / **소장**_ 테이트 브리튼

299. 느부갓네살

느부갓네살은 고대 바빌론의 왕으로 유대인의 예루살렘을 점령하고 유대인들을 바빌로니아로 강제 이주시킨 인물이다. 느부갓네살은 나이가 들어 자신이 동물이라 착각하여 평생 동물처럼 기어 다녔다. 성서에서는 그가 여호와의 벌을 받았다고 하는데, 그는 어두운 동굴 속에서 지냈다고 한다. 이 작품은 머리털과 손톱 발톱이 길게 자란 인간이라기보다 짐승에 가까운 몰골의 미친 왕이 네 발로 기어가는 모습을 나타낸 유명한 그림이다.

300. 뉴턴

그림의 인물은 아이작 뉴턴을 묘사한 그림이다. 18세기 과학의 상징인 뉴턴을 비난하여 예술과 과학의 갈등 구조로 그린 블레이크의 뉴턴 작품은 현재에 와서 과학과 인문의 융합을 상징하는 조형물이 됐다. 블레이크는 이 작품에서 뉴턴을 세상을 간단하게 재단하려 하는 사람이라고 비판했다.

◀〈뉴턴〉 **사조**_ 낭만주의 / **종류**_ 유화 / **기법**_ 캔버스에 유채 / **크기**_ 46 x 60cm / **소장**_ 테이트 브리튼

▲〈옛적부터 항상 계신 이〉 사조_ 낭만주의 / 종류_ 판화 / 기법_ 릴리프 에칭, 채색 / 크기_ 23 x 17cm / 소장_ 워싱턴 국회도서관

301. 옛적부터 항상 계신 이

블레이크 작품 중에서 가장 창조적이라는 평을 받는 그림이다. 그림 속의 남자는 길고 하얀 머리와 하얀 턱수염을 지니고 있어 그가 나이가 많음을 말해 주고 있다. 남자는 블레이크의 예언서《유리즌의 서》에 등장하는 인물 유리즌으로 창조주를 나타내고 있다. 블레이크는 창조주가 커다란 컴퍼스를 들고 세상의 공간을 측정하고 설계하고 통제하는 장면을 작품에 담았다.

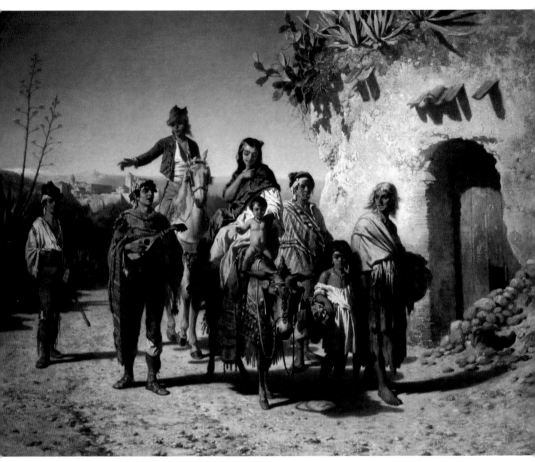

▲〈여행 중인 보헤미안 가족〉 사조_ 낭만주의 / 종류_ 유화 / 기법_ 캔버스에 유채 / 크기_ 127 x 160cm / 소장_ 보나 미술관

302. 여행 중인 보헤미안 가족

　19세기 프랑스에서 활동했던 낭만주의 미술가인 아쉴 조(Achille Zo, 1826~1901)는 스페인의 풍경과 보헤미안이 등장하는 작품을 그려 일약 유명해졌다. 보헤미안은 유랑민족인 집시를 일컫는데, 프랑스 사람들은 집시를 보헤미안이라고 불렀다. 그들은 19세기 후반에 이르러 사회의 관습에 구애되지 않는 방랑자의 대명사로 불린다. 그림은 여행 중인 보헤미안 가족을 묘사하였다. 그들은 여행 중이라지만 행색이 초라하고 남루하다. 여행이라기보다 그들이 잠시 정착할 곳을 찾아 나선 것 같다. 당나귀를 앞세우고 뒤에 말을 탄 가장은 가족들을 인솔하고 있으며 자칫 지루하고 힘든 길을 떠나는 노정에 만돌린을 연주하며 잠시라도 지친 걸음을 달래보려 한다. 배경에는 안달루시아의 푸른 하늘과 마을이 멀리 보이는 가운데 언덕 어귀의 토담집을 지나는 집시 가족의 삶을 위한 나들이 모습이 처연하게 그려져 있다.

303. 믿는 자의 꿈

이슬람 무함마드의 제자가 물담배를 흡연하다 잠이 든 동안 낙원의 화려함을 꿈꾸는 장면을 묘사하고 있다. 그의 꿈은 마치《아라비안 나이트》마법의 등잔에 나오는 연기 속의 관능적이며 에로틱한 황홀경이 펼쳐지는 꿈을 나타내고 있다. 깨어나면 사라질 신기루를 나타내는 그림이다.

▶〈믿는 자의 꿈〉 **사조**_ 낭만주의 / **종류**_ 유화 / **기법**_ 캔버스에 유채 / **크기**_ 104 x 158.5cm / **소장**_ 보나 미술관

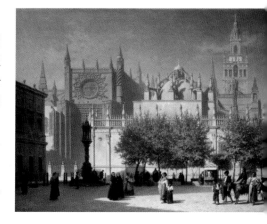

304. 세비야 대성당

세비야 대성당은 유럽에 있는 성당 중 세 번째로 큰 성당이다. 12세기 후반에는 대성당이 있던 자리에 이슬람 사원이 있었다. 지금은 이슬람 사원은 사라졌지만 넓은 폭의 형태는 메카에 가까울수록 좋다는 이슬람 사원의 영향이 역력하다. 히랄다 타워와 대성당의 전경은 웅장하면서도 고딕의 건축미를 자랑하고 있다.

▶〈세비야 대성당〉 **사조**_ 낭만주의 / **종류**_ 유화 / **기법**_ 캔버스에 유채 / **크기**_ 180 x 229cm / **소장**_ 보나 미술관

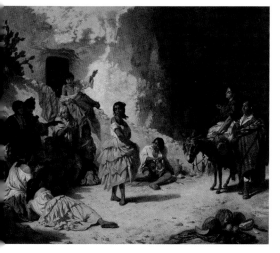

305. 사크로몬테의 집시

사크로몬테는 스페인 알바이신으로 가는 차피스 동쪽 일대의 언덕을 말한다. 이 일대에 정착한 집시들은 언덕의 경사면을 파고 동굴 주거생활을 한다. 그림은 사크로몬테 동굴 집 마당에 모인 보헤미안 사람들이 여흥을 즐기는 모습이다. 현재도 어린 집시 소녀들이 관광객을 상대로 춤을 추고 사진도 함께 찍으며 푼돈을 요구한다. 그림 속 집시 소녀의 춤사위가 매우 정열적으로 보인다.

◀〈사크로몬테의 집시〉 **사조**_ 낭만주의 / **종류**_ 유화 / **기법**_ 캔버스에 유채 / **크기**_ 130 x 164cm / **소장**_ 개인

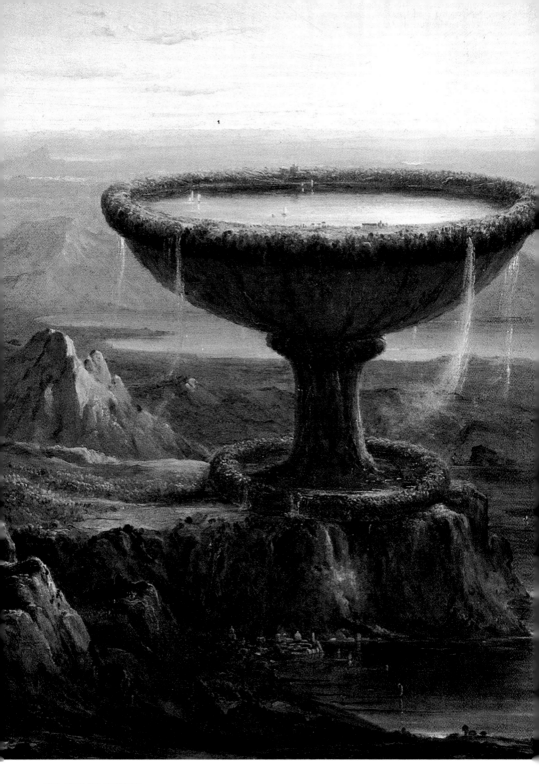

306. 티탄의 잔

　미국의 낭만주의 화가인 토마스 콜(Thomas Cole, 1801~1848)은 영국 출신으로 미국 필라델피아로 이주하여 신대륙의 장엄한 자연을 화폭에 담았다. 1833년에 그려진 콜의 우화 또는 가상의 풍경으로 가장 수수께끼 같은 장면이다. 이 작품은 '그림 속의 그림, 풍경 속의 풍경'이라 불렸다. 거인의 잔은 전통적인 지형에 우뚝 솟아 있다. 잔 속에 거대한 바다처럼 세상이 펼쳐져 있고 그곳 테두리에는 사람들이 기거하고 있다. 잔 속의 물은 폭포처럼 세상 밖으로 흘러내리고 또 다른 세상이 펼쳐지고 있다. 콜은 이 그림을 유럽의 아기자기한 자연과는 다르게 장엄한 아메리카 대륙의 자연을 나타내고자 묘사하고 있다.

◀◀**〈티탄의 잔〉 사조_** 낭만주의 / **종류_** 유화 / **기법_** 캔버스에 유채 / **크기_** 49.2 x 41cm / **소장_** 뉴욕 메트로폴리탄 미술관

307. 옥스보우 전경

　이 작품은 첫 번째 미국적 풍경화라는 평가를 받는 작품이다. 그림은 명확하게 구분할 수 있는 두 부분으로 나누어 나타난다. 왼쪽은 비구름으로 뒤덮여 한바탕 비를 내리고 있으며 오른쪽에는 마치 우리나라의 동강을 연상하는 듯한 아름다운 풍경이 나타나는데 이 둘은 완벽한 조화를 이루고 있다. 구부러진 나무줄기, 멀어져 가는 폭풍우, 거친 산은 맑게 빛나는 물의 흐름을 따라 이어져 작품을 관람하는 이로 하여금 풍경에 몰입하게 만든다. 유럽의 풍경화에서 볼 수 없는 전혀 다른 지형적 요소와 대기의 상황은 토마스 콜이 만들어내고 있는 미국적 풍경이다. 콜은 그의 에세이를 통해 새로운 지형인 산, 평원, 야생의 숲, 경작지, 어두운 폭풍우와 맑은 하늘, 그림자와 빛 등의 각각 이 모든 것을 포함하는 것이 미국적 풍경이라고 정의했다.

▼**〈옥스보우 전경〉 사조_** 낭만주의 / **종류_** 유화 / **기법_** 캔버스에 유채 / **크기_** 130.8 x 193cm / **소장_** 뉴욕 메트로폴리탄 미술관

308. 제국의 항로 〈아카디아〉

제국의 흥망성쇠를 나타낸 연작으로 아카디아를 나타내고 있다. 아카디아는 분쟁이 없고 목동들이 양과 염소를 치며 천혜의 자연 그대로의 삶을 산다고 기록되어 있다. 그림에는 '인간은 누구인가?'라는 사색에 젖은 철학자의 모습도 보이고 있다.

◀〈제국의 항로 '아카디아'〉 **사조**_낭만주의 / **종류**_유화 / **기법**_캔버스에 유채 / **크기**_160.5 x 100cm / **소장**_뉴욕 메트로폴리탄 미술관

309. 제국의 항로 〈제국의 완성〉

그림의 풍경은 온통 대리석으로 덮인 훌륭한 항구로 바뀌었다. 앞서 나오는 '아카디아'의 만족스러운 삶을 즐기고 있던 농부와 철학자들은 화려하게 차려입은 상인들과 지방 총독, 시민과 소비자로 대체되어 등장한다.

◀〈제국의 항로 '제국의 완성'〉 **사조**_낭만주의 / **종류**_유화 / **기법**_캔버스에 유채 / **크기**_160.5 x 100cm / **소장**_뉴욕 메트로폴리탄 미술관

310. 제국의 항로 〈파괴〉

제국이 몰락하는 파괴의 장면을 묘사하였다. 그림의 풍경은 음산한 저녁 하늘 아래 도시는 불타오르고 있다. 평화롭고 화려한 생활을 누리던 도시는 야만적인 군대의 침략을 받아 불타오르고 파괴되는 모습을 나타내고 있다.

◀〈제국의 항로 '파괴'〉 **사조**_낭만주의 / **종류**_유화 / **기법**_캔버스에 유채 / **크기**_160.5 x 100cm / **소장**_뉴욕 메트로폴리탄 미술관

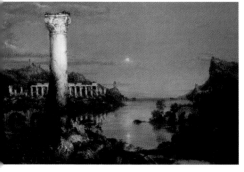

311. 제국의 항로 〈적막〉

제국이 몰락하여 폐허가 된 파괴된 적막함만이 남아 있는 모습이다. 그림의 풍경은 아름다운 도시는 잔해만 남기고 사라져버렸다. 희미한 달빛이 파괴된 조각들이 잠겨 있는 강에 반사돼 쓸쓸함이 묻어나고 있다.

◀〈제국의 항로 '적막'〉 **사조**_낭만주의 / **종류**_유화 / **기법**_캔버스에 유채 / **크기**_160.5 x 100cm / **소장**_뉴욕 메트로폴리탄 미술관

312. 인생의 항해 〈유년기〉

'인생의 항해'를 나타낸 연작으로 아기의 탄생을 묘사하고 있다. 이제 갓 태어난 아기는 어두운 동굴을 지나 인생의 강을 향해 항해하는 장면으로 아이를 보살피는 수호천사는 배의 뒤에서 항해의 도움을 주고 있다.

▶〈인생의 항해 '유년기'〉 **사조**_ 낭만주의 / **종류**_ 유화 / **기법**_ 캔버스에 유채 / **크기**_ 133.4 x 196.2cm / **소장**_ 워싱턴 D.C. 국립미술관

313. 인생의 항해 〈청년기〉

그림에는 유년기와 다름없는 아름답고 생동감이 넘치는 풍경이 펼쳐지고 있다. 수호천사는 아기가 청년이 되자 작별을 고하고 있다. 이제 청년은 스스로 경험을 쌓아나가며 항해를 해나가려는 인간의 모습을 나타내고 있다.

▶〈인생의 항해 '청년기'〉 **사조**_ 낭만주의 / **종류**_ 유화 / **기법**_ 캔버스에 유채 / **크기**_ 133.4 x 196.2cm / **소장**_ 워싱턴 D.C. 국립미술관

314. 인생의 항해 〈장년기〉

유년기와 청년기를 거쳐 성인이 된 장년기의 모습을 나타내고 있다. 평온했던 풍경은 이제 인생이라는 역경이 그대로 드러나 보인다. 물살이 빠른 속도로 흐르는 것은 세월이 그만큼 빨리 지나간다는 뜻으로 남자는 기도를 올리고 있다.

▶〈인생의 항해 '장년기'〉 **사조**_ 낭만주의 / **종류**_ 유화 / **기법**_ 캔버스에 유채 / **크기**_ 133.4 x 196.2cm / **소장**_ 워싱턴 D.C. 국립미술관

315. 인생의 항해 〈노년기〉

그림에는 무엇 하나 생동감이 없는 주변환경과 떨어져 나가버린 뱃머리, 그리고 새하얗게 늙어버린 노인의 모습에서 곧 죽음이 다가옴을 보여준다. 하늘 너머로는 사후세계가 강한 빛을 비춰며 빛을 타고 내려온 천사는 노년의 남자를 맞이한다.

▶〈인생의 항해 '노년기'〉 **사조**_ 낭만주의 / **종류**_ 유화 / **기법**_ 캔버스에 유채 / **크기**_ 133.4 x 196.2cm / **소장**_ 워싱턴 D.C. 국립미술관

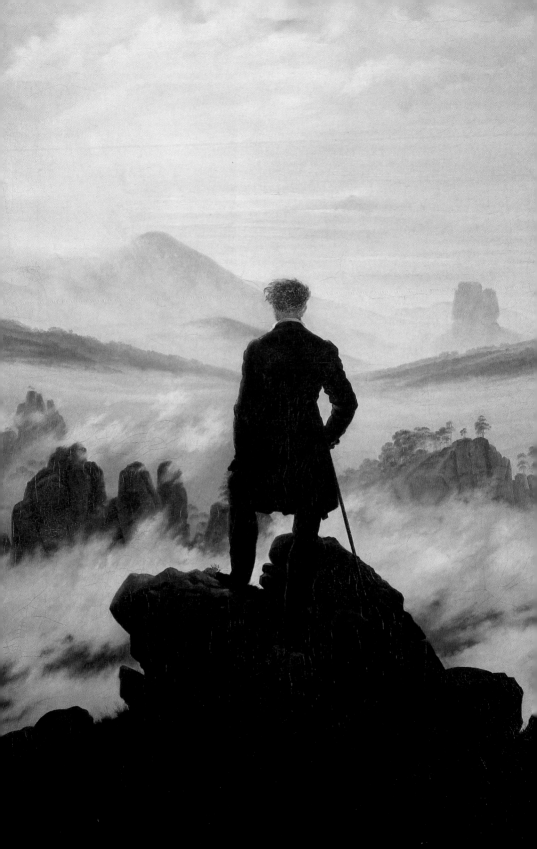

316. 안개 바다 위의 방랑자

독일의 낭만주의 회화를 대표하는 카스파르 다비드 프리드리히(Caspar David Friedrich, 1774~1840)는 계절의 변화와 자연의 풍광을 소재로 한 그림을 주로 그려 인기를 구가하였다. 특히 그의 그림을 열렬히 좋아했던 아돌프 히틀러가 나치 선전도구로 이용하려고 그의 그림 하나를 선택한 사건은 그의 작품에 오명을 씌우긴 했지만 프리드리히의 풍경화에 배어 있는 신비주의적이고 멜랑콜리한 아름다움은 영원하다. 이 작품은 프리드리히의 대표작으로 그가 열기구를 타고 위로 올라가며 아래를 내려 볼 때 얼핏 스치는 안개 사이로 보인 한순간을 포착한 듯하다. 가파르게 솟은 암반에서 돌출된 어두운 꼭대기에 옛 독일 의상을 입은 한 남자가 지팡이를 손에 쥐고 안개 바다 너머, 서늘한 대기를 뚫고 솟아 있는 산봉우리를 바라보고 있다. 장대한 자연과 마주 보고 선 그의 뒷모습에서 남자의 당당함이 나타나고 있다.

◀◀〈안개 바다 위의 방랑자〉 **사조**_ 낭만주의 / **종류**_ 유화 / **기법**_ 캔버스에 유채 / **크기**_ 94.5 x 74.8cm / **소장**_ 함부르크 아트센터

317. 까마귀들이 있는 나무

섬에 있는 떡갈나무를 배경으로 그린 작품이다. 기괴할 정도로 가지가 비틀리고 잎이 다 떨어진 떡갈나무는 주변 나무들과 달리 온갖 풍상에도 끈질기게 버티고 서 있다. 뒤틀린 가지 사이로 까마귀들이 앉아 있고, 재난과 죽음을 예고하는 붉은 그루터기와 나무 파편들이 있다. 프리드리히는 그루터기와 까마귀들을 데생으로 곧잘 그렸는데 이 그림만 채색을 완성했다.

▶〈까마귀들이 있는 나무〉 **사조**_ 낭만주의 / **종류**_ 유화 / **기법**_ 캔버스에 유채 / **크기**_ 59 x 73cm / **소장**_ 루브르 박물관

318. 북극해

이 그림은 1820년경 북극의 서북쪽 항로를 찾아 나선 영국의 윌리엄 페리의 북극 탐험 시 조난을 당한 여행보고서에서 영감을 받아 그린 작품이다. 그림은 거대한 빙하의 풍경을 보여준다. 프리드리히는 이 작품을 위해 1821년 엘베 강에서 빙하의 얼음층이 어떻게 쌓이는지를 관찰하고 표류하는 얼음 조각들을 수 차례에 걸쳐 스케치하였다.

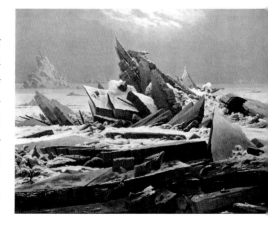

▶〈북극해〉 **사조**_ 낭만주의 / **종류**_ 유화 / **기법**_ 캔버스에 유채 / **크기**_ 133.4 x 196.2cm / **소장**_ 워싱턴 D.C. 국립미술관

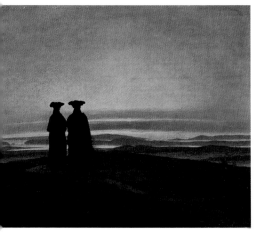

319. 해변의 수도사

 노을이 지는 해변 멀리 수평선을 바라보고 있는 두 수도사를 묘사한 작품이다. 프리드리히의 그림은 신비롭고 엄숙함이 펼쳐지는 가운데 그가 그린 인물들이 거의 뒷모습을 보이고 있다. 그림의 주인공들은 프리드리히가 사고로 잃은 제자를 그리며 남자 두 명을 그림에 그려 넣었다. 수도사들이 바라보는 곳을 향하여 관람자의 시선도 노을 속으로 멀어진다.

◀〈해변의 수도사〉 **사조**_낭만주의 / **종류**_유화 / **기법**_캔버스에 유채 / **크기**_35 x 44.5 cm / **소장**_노이에 마이스터 갤러리

320. 극지해

 프리드리히를 세상에 새롭게 소개한 가장 대표적인 그림이다. 그림에는 배가 난파되어 한쪽에 머리만 내밀고 있는데, 층층으로 쌓인 얼음은 날카롭게 하늘을 향해 솟아올랐고, 푸른색으로 뒤덮여 암울해 보인다. 당시 유행하던 극지방에 대한 호기심을 반영한 것으로 생각되는 이 작품은 그가 추구하는 '정신주의 풍경화'와는 거리가 있다.

▶〈극지해〉 **사조**_낭만주의 / **종류**_유화 / **기법**_캔버스에 유채 / **크기**_22 x 31cm / **소장**_스테이트 아트 갤러리

321. 겨울 풍경

 눈이 쌓인 전경과 전나무가 있는 중경, 그리고 멀리 고딕풍의 교회가 보이는 원경으로 적막감에 쓸쓸한 풍경을 나타내고 있다. 풍경에는 오직 나무와 바위 그리고 종탑만 보일 뿐이다. 그림을 자세히 보면 전나무와 바위 사이에 사람이 보인다. 그는 다리가 불편한 환자로 추위와 미끄럼에 목발을 놓치고 바람을 피하고 있다.

◀〈겨울 풍경〉 **사조**_낭만주의 / **종류**_유화 / **기법**_캔버스에 유채 / **크기**_32.5 x 45cm / **소장**_런던 내셔널 갤러리

322. 숲속의 고인돌

눈이 온 숲속의 고인돌을 묘사한 그림이다. 프리드리히가 활동하던 당시의 독일 화가들은 대부분 이탈리아 미술에 대한 동경 때문에 이탈리아를 여행하여 그림을 그렸다. 프리드리히는 과감히 독일 북부 드레스덴 지방의 풍광을 주목했다. 눈 속의 고인돌은 드레스덴에 있는 것으로 우리나라의 고인돌과 비슷하고, 그림 또한 한국화와 비슷한 느낌을 보여주고 있다.

▶〈숲속의 고인돌〉 **사조**_ 낭만주의 / **종류**_ 유화 / **기법**_ 캔버스에 유채 / **크기**_ 62 x 80cm / **소장**_ 노이 마이스터 갤러리

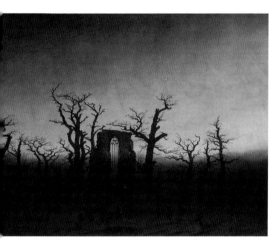

323. 떡갈나무 숲속의 수도원

폐허가 된 수도원의 사원은 창문만을 남겨두고 앙상한 골격만을 나타내고 있다. 그 주위로 뻗어 올린 떡갈나무 가지들은 마치 사원을 감싸 안으려는 듯 역동적인 모습을 나타낸다. 폐허가 된 수도원은 공동묘지로 변하여 사람들이 장례를 치르는 장면으로 곧잘 나타난다. 세월의 흐름으로 폐허가 된 사원처럼 인간도 언젠가는 사원처럼 죽음을 맞이할 것이라는 교훈을 담고 있다.

◀〈떡갈나무 숲속의 수도원〉 **사조**_ 낭만주의 / **종류**_ 유화 / **기법**_ 캔버스에 유채 / **크기**_ 110 x 171cm / **소장**_ 베를린 샤를로텐부르그 성

324. 달을 응시하는 남자와 여자

프리드리히가 그의 젊은 아내와 함께 달을 응시하는 포즈를 묘사했다. 괴테는 절친한 프리드리히에게 기상 현상을 조사하기 위해 구름을 그려달라고 하자, 구름은 끊임없이 변화하는 신비로운 하늘이고 또 신성한 형상으로 여겼던 프리드리히는 불쾌해했다고 한다. 그만큼 프리드리히는 달과 구름 등 자연의 숭고함을 존중했고 그것들을 화폭에 담으려 했다.

▶〈달을 응시하는 남자와 여자〉 **사조**_ 낭만주의 / **종류**_ 유화 / **기법**_ 캔버스에 유채 / **크기**_ 34.9 x 43.8cm / **소장**_ 뉴욕 메트로폴리탄 미술관

▲〈건초마차〉 사조_ 낭만주의 / 종류_ 유화 / 기법_ 캔버스에 유채 / 크기_ 130.5 x 185.5cm / 소장_ 런던 내셔널 갤러리

325. 건초마차

영국의 대표적인 낭만주의 풍경화가인 존 컨스터블(John Constable, 1776~1837)은 소박한 시골 정경을 소재로 자연을 직접 관찰하고 변화하는 대기와 빛의 효과, 구름의 움직임 등에 주목하여 풍경화라는 장르에 새로운 기운을 불어넣었다.

이 작품은 컨스터블의 대표작일 뿐만 아니라 영국인들에게 가장 사랑받고 있는 작품 중 하나이다. 그림에 그려진 하늘에는 흰 구름이 피어나고 멀리 푸른 초원이 펼쳐지고 있다. 붉은 벽돌 지붕의 아담한 농가와 아름드리 고목, 그리고 시냇물을 건너는 건초마차가 평온한 시골 풍경을 잘 느끼게 한다. 또한 마차를 몰고 가는 두 사람의 흐릿한 실루엣이 풍경에 녹아들어 있다. 풍경화 그림이 서양 미술의 한 장르로 공식적인 인정을 받은 것은 컨스터블의 이 작품이 파리 살롱전에 출품되어 대중적인 관심을 끈 뒤부터였다.

326. 햄스테드의 브랜치 힐 연못

컨스터블이 병이 든 아내의 치료를 위하여 런던의 탁한 공기에서 벗어나 거처를 햄스테드 지방으로 이주하여 그곳의 브랜치 힐 연못을 그린 그림이다. 이때부터 컨스터블은 브랜치 연못의 연작 그림을 그리게 되었다. 그림에는 연못의 광활한 지형과 풍경, 멀리 지평선이 보이고 드넓은 하늘이 펼쳐져 있다. 또한 풍경 속에 비치는 빛의 끊임없는 변화를 포착할 수 있음을 알 수 있다.

▶〈햄스테드의 브랜치 힐 연못〉 사조_ 낭만주의 / 종류_ 유화 / 기법_ 캔버스에 유채 / 크기_45 x 60.5cm / 소장_ 베리 아트 갤러리

327. 에섹스의 비벤호 파크

그림 속에 그려진 붉은 벽돌로 지은 리보우가의 집은 주변의 강이나 수풀과 같은 전원 풍경의 초록색, 푸른색으로 인해서 선명하게 나타나고 있다. 자연 풍경의 아름다움을 묘사하는 것을 선호했던 컨스터블은 풍경과 인간이 만든 건축물이 조화롭게 보이도록 하는 게 무척 어렵다는 것을 느꼈다고 그의 아내에게 보낸 편지에서 토로하였다.

▶〈에섹스의 비벤호 파크〉 사조_ 낭만주의 / 종류_ 유화 / 기법_ 캔버스에 유채 / 크기_ 56.1 X 101.2cm / 소장_ 워싱턴 내셔널 갤러리

328. 솔즈베리 대성당

컨스터블은 유서깊은 솔즈베리 대성당 주변의 자연의 변화, 구름의 이동, 태양과 날씨에 따른 풍경의 변화 등을 정확히 포착하여 그림에 생생하게 드러냈다. 청명한 하늘로 찌를 듯이 대성당의 탑이 솟아 있고, 전경에 드리워진 나무 사이로 구름의 그림자와 햇빛을 받아 환하게 드러내고 있는 대성당의 모습이 대지의 신성함을 잘 나타내고 있다.

▶〈솔즈베리 대성당〉 사조_ 낭만주의 / 종류_ 유화 / 기법_ 캔버스에 유채 / 크기_ 112×91cm / 소장_ 뉴욕 메트로폴리탄 미술관

▼〈세르바롤레스 가족〉 사조. 낭만주의 / 종류. 유화 / 기법. 캔버스에에 유채 / 크기. 280 x 176cm / 소장. 오르세 미술관

329. 세르바롤레스 가족

낭만주의와 고전주의 미학을 보여주는 프랑스 화가인 에르네스트 앙투안 오귀스트 에베르(Ernest Antoine Auguste Hébert, 1817~1908)는 고풍스럽고 낭만적인 그림들로 상류층들에게 많은 인기를 누렸다.

이 그림은 그가 이탈리아 세르바라에 머물며 그린 작품으로 로마 주변의 세르바라 산촌의 여인들의 힘든 삶을 보여주고 있다. 세 명의 여성을 묘사한 피라미드 구도를 나타내는 그림에는 젊은 여자와 어린 소녀가 있고, 뒤편으로 물동이를 머리에 이고 가는 노인이 보인다. 그녀는 무거운 짐과 세월의 무게로 무거운 발걸음으로 계단을 오르고 있다. 계단을 내려오는 맨발의 젊은 여인의 심오한 시선이 인상적인 작품이다.

330. 하프의 여인

그림 속에 그려진 하프의 여인은 마치 여신이나 숲의 님프의 모습으로, 아름다운 선율의 멜로디를 들려주고 있다. 하프는 아름답고 우아한 악기로, 고전 미술에 아름다운 여인이 연주하는 형태로 그려져 왔다. 이 그림 또한 전통적인 규범을 따르고 있으나 낭만주의 색채를 듬뿍 담은 그림으로 관람자를 응시하는 여인의 시선이 하프의 음율처럼 부드럽게 느껴진다.

331. 오펠리아

이 그림은 〈하프의 여인〉처럼 부드러운 시선이 아니라 강렬하고 도발적인 시선을 관람자를 향해 보내고 있다. 금발의 머리에 넝쿨 꽃으로 장식한 그녀는 셰익스피어 비극《햄릿》에 등장하는 오펠리아이다. 사랑하는 왕자 햄릿과 아버지 폴로니어스 사이에서 갈등하며 스스로 목숨을 끊은 비극의 여인으로, 그림에는 갈등으로 인한 그녀의 불안한 시선을 느낄 수 있다.

▼〈하프의 여인〉 사조_ 낭만주의 / 종류_ 유화 / 기법_ 캔버스에 유채 / 크기_ 73.5 x 58.5 cm / 소장_ 무세 뒤 쁘띠 팔레 박물관

▼〈오펠리아〉 사조_ 낭만주의 / 종류_ 유화 / 기법_ 캔버스에 유채 / 크기_ 43.7 X 33.6 cm / 소장_ 파리 무세 히버트 박물관

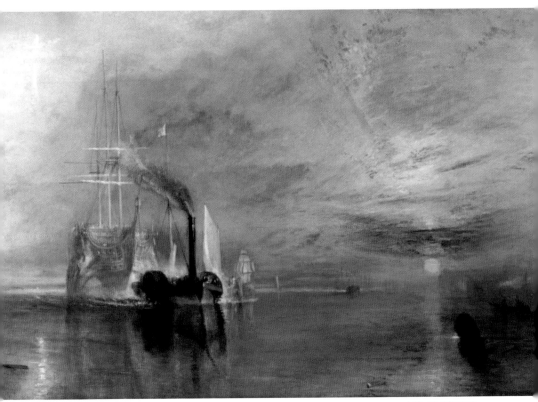

▲〈전함 테메테르 호〉 **사조**_ 낭만주의 / **종류**_ 유화 / **기법**_ 캔버스에 유채 / **크기**_ 91 x 122cm / **소장**_ 런던 내셔널 갤러리

332. 전함 테메테르 호

낭만주의적 풍경의 완성을 보여 준 조지프 말로드 윌리엄 터너(Joseph Mallord William Turner, 1775~1851)는 자연이 만들어 낸 위대하고 웅장한 연극에 낭만적 감정을 담아 캔버스로 옮긴 대표적 풍경화가로, 인상파 화가들에게 커다란 영향을 주었다.

이 그림은 영국인들이 꼽은 가장 위대한 그림 1위를 차지한 작품이다. 그림에 그려져 있는 전함 은 역사적 배경이 있다. 영국 민족의 영웅 넬슨 제독이 이 전함 테메테르를 타고 트라팔가 전투에 서 나폴레옹을 막아냈기 때문에 영국 사람들에게는 매우 뜻있는 작품이다. 그런 테메테르 전함이 마지막 수명을 다하고 증기선에 이끌려 해체를 하려고 로더하이트 항으로 가는 장면이다. 그림의 반은 이제 막 넘어가는 해가 장엄하게 불타고 있는 하늘로 채워져 있다. 왼쪽에는 잔잔한 저녁 바 다를 배경으로 테메테르 호가 해체작업을 위해 예인되어 오고 있다. 터너는 이 낡은 배를 아련하 게 옅은 색으로 처리했는데, 이 때문에 테메테르 호는 마치 자신의 최후를 알고 있는 듯한 모습처 럼 느껴진다. 그리고 실제 테메테르 호는 마지막 출항에서 돛대를 달고 있지 않았지만 터너는 위 엄 있는 돛대를 달아주었다.

333. 바람 부는 날

바다 물결이 바람으로 인해 출렁거리는 가운데 태양의 빛을 받은 부분만 환하게 빛을 반짝거리고 있다. 환한 빛은 구름 사이의 해가 비춰지는 것으로, 그림에는 그려지지 않았지만 그 느낌을 알 수 있다. 하늘의 먹구름으로 인해 태양의 빛을 받지 못한 부분이 어둡게 나타나고 있다. 멀리 보이는 풍경은 환하게 나타나 있는데 금방이라도 먹구름이 몰려올 듯하다.

▶〈바람 부는 날〉 **사조**_ 낭만주의 / **종류**_ 유화 / **기법**_ 캔버스에 유채 / **크기**_ 91.5 x 120.6cm / **소장**_ 맨체스터 대학교, 테블리 하우스 컬렉션

334. 모틀레이크 테라스, 여름 저녁

그림 속 느릅나무의 그늘로 명암의 차이가 극명하게 갈린다. 태양의 빛을 직접 받은 나무의 기둥과 강아지의 모습이 매우 진하게 나타나고 있다. 강에 띄워진 배들은 강물에도 그림자를 드러내고 있는데, 빛의 조화로 마치 거울처럼 비추고 있다. 하늘이 황금 색으로 퍼져 있는 것으로 보아 구름 한점 없는 쾌청한 오후의 끝자락을 나타낸다.

▶〈모틀레이크 테라스, 여름 저녁〉 **사조**_ 낭만주의 / **종류**_ 유화 / **기법**_ 캔버스에 유채 / **크기**_ 92 X 122cm / **소장**_ 워싱턴 내셔널 갤러리

335. 불타는 국회의사당

1834년 10월 16일 밤에 런던 시민들은 생각지도 않았던 멋진 구경거리를 볼 수 있었다. 템즈 강변에 있는 국회의사당이 거대한 불덩어리가 되어 밤하늘을 물들였던 것이다. 터너는 화재의 현장을 상세한 그림으로 그렸다기보다 오히려 밝은 색과 어두운 색, 따뜻함과 차가움의 대비, 뒤얽힘, 갈등을 그리려 했다.

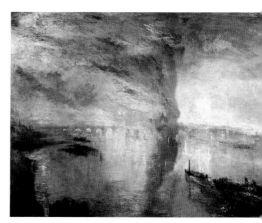

▶〈불타는 국회의사당〉 **사조**_ 낭만주의 / **종류**_ 유화 / **기법**_ 캔버스에 유채 / **크기**_ 92 x 122cm / **소장**_ 필라델피아 미술관

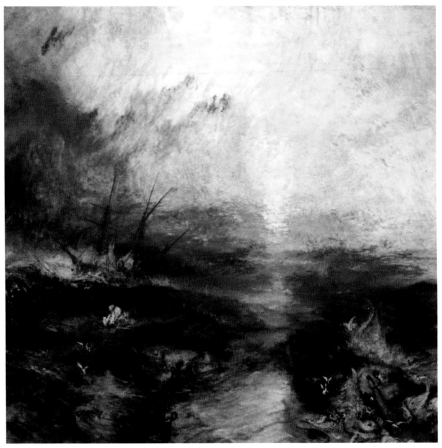

▲〈노예선〉 사조_ 낭만주의 / 종류_ 유화 / 기법_ 캔버스에 유채 / 크기_ 91 x 123cm / 소장_ 보스턴 미술관

336. 노예선

　이 그림은 당시의 극적인 사건으로부터 영감을 받아 그린 작품이다. 1783년 당시 한 노예선에 전염병이 발생하자 선장이 노예들이 전염병의 원인이라 하면서 노예들을 바다에 던져버린 사건이 발생한다. 이 작품이 출품되자 비평가들과 대중 사이에 첨예한 대립이 벌어졌다. 러스킨은 이 작품을 "지금까지 인간이 그린 바다 가운데 가장 고귀한 것"이라고 평했다. 이 작품은 단순한 풍경화가 아니다. 당시 노예 거래는 법적으로 금지되었지만, 그러나 불법으로 노예 거래가 이루어지고 있었다. 터너는 이러한 사회 고발적인 이야기를 그림으로 당시 세태를 꼬집었다. 번개 사이를 힘겹게 항해하는 배의 돛대들은 하늘에 핏빛으로 솟아 있고, 하늘을 끔찍하게 물들인 그 색깔로 유죄 판결을 받은 배에게 그 안개는 죽음의 그림자처럼 다가오고 있다. 불타는 일몰은 터너의 성숙기를 대표하는 화풍이다.

신고전주의 미술

**위대한 인간과 아름다운 사람을 향한 끝없는 갈망.
완전한 인간, 이상적인 세계는 우리에게 어떤 모습으로 다가올까?**

신고전주의는 18세기 말 프랑스를 중심으로 발전한 미술 사조다. 프랑스 혁명이 발발하면서 계몽주의가 득세하고 신고전주의 미술가들은 새로운 정권을 미화하는 예술작품들을 만들어낸다.

나폴레옹 시대의 뛰어난 전쟁화와 고대 로마제국의 위용을 생생히 재현하는 작업을 통해 고대의 모든 기법, 극적인 표현 효과와 사실주의적 양식이 하나로 결합된 미술 사조를 만들어냈다. 신고전주의 작품들은 미묘하고 낭만적인 분위기가 감도는 역사화, 초상화와 아카데믹한 화풍으로 역사적인 주제와 신화적인 주제를 풍부하고 빛나는 색상과 감각적인 화풍으로 구현해냈다.

대표작품
루이 다비드, 〈생 베르나르 고개를 넘는 나폴레옹〉
오귀스트 앵그르, 〈그랑 오달리스크〉
테오도르 샤세리오, 〈테피다리움〉
윌리엄 부게로, 〈푸시케의 환희〉
알렉상드르 카바넬, 〈비너스의 탄생〉

신고전주의 화가들
자크 루이 다비드 / 앙투안 그로 / 피에르 프뤼동
프랑수아 파스칼 / 시몬 제라 / 에두아르 드 생
장 밥티스트 레뇨 / 지로데 트리오종
장 오귀스트 도미니크 앵그르 / 윌리엄 부게로
에두아르 시보 / 폴 들라로슈 / 알렉상드르 카바넬
장 레옹 제롬

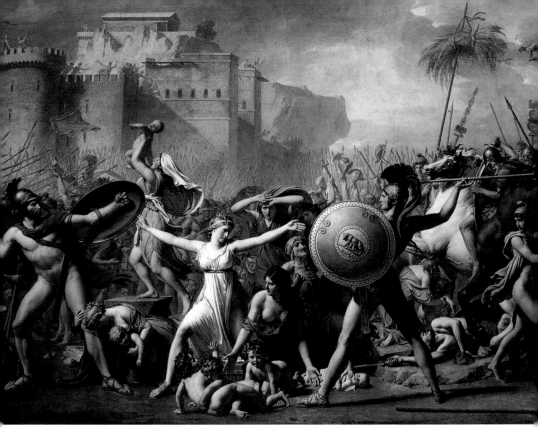

▲〈사비드 여인들의 중재〉 사조_ 신고전주의 / 종류_ 유화 / 기법_ 캔버스에 유채 / 크기_ 385 x 522cm / 소장_ 루브르 박물관

337. 사비드 여인들의 중재

자크 루이 다비드(Jacques-Louis David, 1748~1825)는 프랑스 대혁명과 통령 정부, 제정을 거친 프랑스의 사회적, 정치적 격동기를 화폭에 옮긴 화가이다. 그는 로코코 양식에 반발하여 일어난 신고전주의 양식의 대표적 화가이자, 고대의 모든 기법, 극적인 표현 효과와 사실주의적 양식을 하나로 결합하여 후대의 화가들에게 엄청난 영향을 미친 '근대 회화의 아버지'로 일컬어지는 화가이다.

이 작품은 사비니군과 로마군이 대치하는 순간을 묘사한 작품이다. 로마를 세운 로물루스는 인구가 적어 자신을 따르는 자들이 부인이 없자 인구를 늘리기 위해 바다의 신 넵투누스의 신전을 발견했다며 거짓 축제를 열고 사비니 사람들을 초대하여 술을 먹였다. 그리고 사비니 사람 중에 젊은 여인들을 납치하여 그들의 부인으로 삼았다. 3년 후, 사비니의 타티우스는 빼앗긴 그들의 딸과 여동생을 데려오기 위해 로마를 공격한다. 그러나 그들의 여인들은 이미 자식을 낳은 어머니로서 변해 있었다. 그녀들은 로마와 사비니와의 싸움을 원치 않았다. 결국 로마와 사비니는 여인들의 필사적인 노력으로 전쟁을 중단하고 협정을 맺었다.

다비드는 독특하게 이 그림에서 전사들을 누드로 그려, 고대 그리스의 조각상을 나타내려 했다. 이 그림은 발표 후 일정 금액을 내고 관람하였는데 파리 시민들은 웃돈을 내면서까지 표를 구하려하는 대성황을 이뤘다.

338. 호라티우스의 맹세

기원전 7세기경, 로마제국과 알바제국 사이의
전쟁은 군대를 동원하는 전면전 대신 각국을 대
표하는 3명의 전사를 선발하여 승패를 겨루기
로 하였다. 로마제국에서는 호라티우스 형제들
을 선발하였고, 알바제국에서는 큐라티우스 형
제들을 내세웠다. 그러나 두 집안은 사돈의 관
계였다. 가족 간의 우애와 국가 간의 충성심 사
이에 갈등이 담겨 있는 비극적인 작품이다.

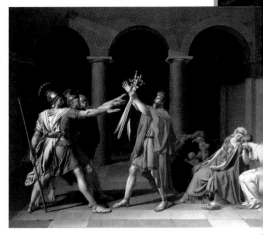

▶ 〈호라티우스의 맹세〉 **사조**_ 신고전주의 / **종류**_ 유화 / **기법**_ 캔버스에 유채 / **크기**_
330 × 425cm / **소장**_ 루브르 박물관

339. 테르모필레 전투의 레오니다스

기원전 480년, 그리스와 페르시아 간의 전쟁
때 스파르타의 왕 레오니다스의 군대가 페르시
아의 크세르크세스 왕의 군대와 결전을 벌이기
직전의 장면을 그린 작품이다. 그림 중앙의 인
물이 레오니다스이다. 그는 페르시아군이 침입
하였을 때 스파르타군과 테스피스인으로 테르
모필레를 사수하다 전원이 전사하였다. 전사자
는 이후 그리스의 국민적 영웅이 되었다.

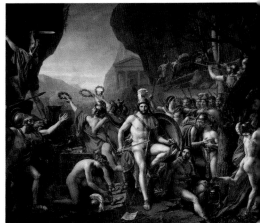

▶ 〈테르모필레 전투의 레오니다스〉 **사조**_ 신고전주의 / **종류**_ 유화 / **기법**_ 캔버스에 유
채 / **크기**_ 395 × 531cm / **소장**_ 루브르 박물관

340. 독배를 든 소크라테스

고대 그리스의 철인인 소크라테스의 죽음을
묘사한 그림이다. 그림 중앙의 침대에 앉아 있
는 인물이 소크라테스이다. 그는 죽음을 피해갈
수 있었는데, '악법도 법이다'라고 하면서 스스
로 독이 든 잔을 받으려는 모습이다. 소크라테
스의 침대 발치에는 플라톤이 펜과 두루마리를
옆에 놓고서 국가가 저지르는 불법행위를 지켜
보는 증인으로 말없이 앉아 있다.

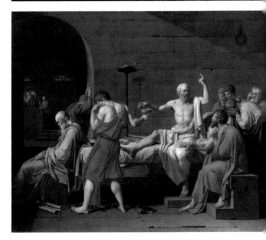

▶ 〈독배를 든 소크라테스〉 **사조**_ 신고전주의 / **종류**_ 유화 / **기법**_ 캔버스에 유채 / **크기**_
129.5 × 196.2cm / **소장**_ 뉴욕 메트로폴리탄 미술관

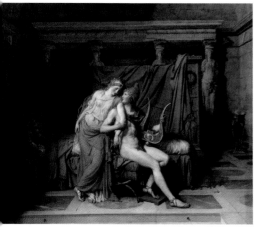

341. 파리스와 헬레네의 사랑

이 작품은 그리스 신화 중의 한 장면으로, 트로이의 왕자 파리스가 헤라와 아테나 및 아프로디테 세 여신의 심판에서 미의 여신 아프로디테의 손을 들어 줌으로써 그녀에게 그리스 최고의 미인인 헬레네와 사랑을 나눌 수 있는 기회를 잡게 된다. 그림은 파리스가 헬레네를 유혹하는 장면으로 두 사람으로 인해 트로이 전쟁이 벌어진다.

◀〈파리스와 헬레네의 사랑〉 **사조**_ 신고전주의 / **종류**_ 유화 / **기법**_ 캔버스에 유채 / **크기**_ 144× 180cm / **소장**_ 루브르 박물관

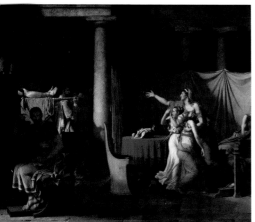

342. 브루투스와 주검이 된 아들들

브루투스의 아들들이 모반혐의로 참수당하여 집으로 오자 그들의 어머니와 여동생들이 혼절하거나 슬퍼하고 있다. 이 작품은 혁명에 적극적인 다비드가 공화정을 지키기 위해 모반혐의가 있는 자신의 아들들을 참수시킨 인륜을 넘어선 국가적 신념의 영웅적 행동을 묘사하였다. 시신이 지나는 앞에 앉아 있는 브루투스의 고뇌를 나타낸 장면이다.

◀〈브루투스와 주검이 된 아들들〉 **사조**_ 신고전주의 / **종류**_ 유화 / **기법**_ 캔버스에 유채 / **크기**_ 323 × 422cm / **소장**_ 루브르 박물관

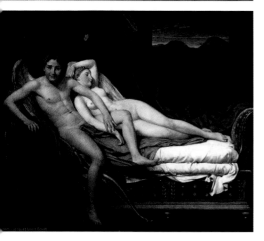

343. 에로스와 프시케

에로스는 사랑의 활을 쏘아 맞는 이에게 사랑의 눈이 멀게 하는데, 아프로디테의 명령을 받은 그는 프시케를 괴물과 사랑하도록 활을 쏘러 갔으나 장난을 치다가 자신의 화살에 상처를 입어 프시케를 사랑하게 된다. 프시케는 영혼이라는 의미와 나비라는 의미를 담고 있다. 그림에는 그녀의 머리 위에 나비가 그려져 있다.

◀〈에로스와 프시케〉 **사조**_ 신고전주의 / **종류**_ 유화 / **기법**_ 캔버스에 유채 / **크기**_ 129.5 x 196.2cm / **소장**_ 뉴욕 메트로폴리탄 미술관

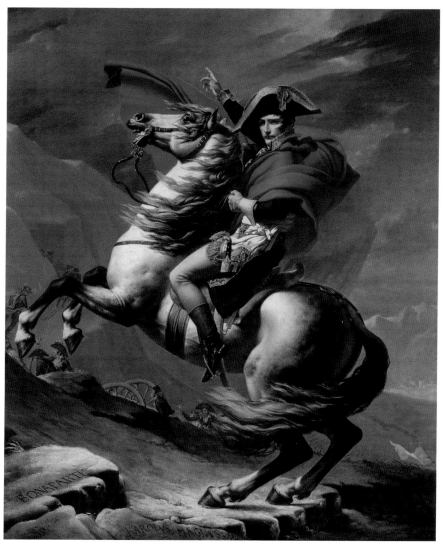

▲〈생 베르나르 고개를 넘는 나폴레옹〉 사조_신고전주의 / 종류_유화 / 기법_캔버스에 유채 / 크기_273 x 234cm / 소장_베르사유 궁전

344. 생 베르나르 고개를 넘는 나폴레옹

1798년, 나폴레옹은 다비드에게 이탈리아와 이집트 원정에 동행해 전투 장면을 그려 줄 것을 청했으나 이를 거절하고, 대신 나폴레옹의 초상화를 그려 주기로 한다. 그리하여 1801년 〈생 베르나르 고개를 넘는 나폴레옹〉이 완성되었다. 이듬해 나폴레옹은 그에게 레종 도뇌르 훈장을 수여하여 이에 보답을 했고, 이 때 다비드는 최초의 레종 도뇌르 수상자가 되었다. 그리고 1804년, 다비드는 나폴레옹의 수석화가로 임명되었다.

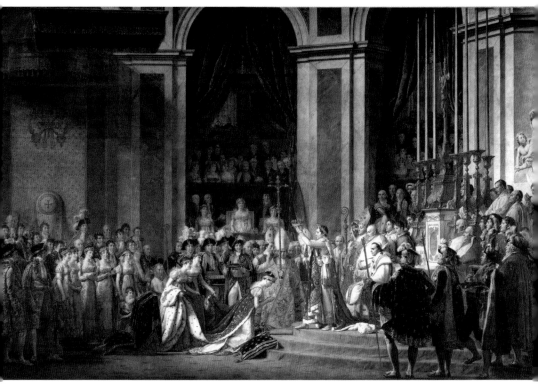

▲〈나폴레옹 대관식〉 **사조**_신고전주의 / **종류**_유화 / **기법**_캔버스에 유채 / **크기**_621 x 979cm / **소장**_루브르 박물관

345. 나폴레옹 대관식

　나폴레옹이 황제로 즉위하는 대관식을 그린 작품이다. 나폴레옹은 교황을 파리로 초청하여 스스로 주재하는 대관식을 올렸다. 당시 유럽의 정신적인 지주인 교황의 권위보다도 자신이 더 높음을 과시하려는 의도로 교황 비오 7세는 나폴레옹을 축복하는 손짓을 하며 나폴레옹 뒤에 앉아 있다. 작품에 그려진 인물은 204명으로 모두 다른 자세를 하고 있다. 그리고 인물들이 입고 있는 비단, 벨벳, 장신구 등은 놀랍도록 사실적으로 표현되어 있다.

▶▶〈마라의 죽음〉 **사조**_신고전주의 / **종류**_유화 / **기법**_캔버스에 유채 / **크기**_162 x 128cm / **소장**_벨기에 왕립 미술관

346. 마라의 죽음

　프랑스 혁명을 이끌었던 장 폴 마라의 죽음을 묘사한 그림이다. 마라는 1793년 자택 욕실에서 한 여성에게 살해를 당한다. 마라와 절친했던 다비드는 공개적으로 진행될 장례 행렬에 쓰일 그림을 그렸다. 작품은 매우 고요하고 성스러운 공간에 펼쳐진다. 마라의 욕실에는 어떤 장식도 보이지 않고, 검은 배경을 뒤로하고 마라의 어깨에 비추고 있는 빛은 숭고한 감정을 일으킨다. 오른쪽으로 밝아지는 빛의 묘사는 마치 마라의 죽음 앞에 하늘의 영광이 펼쳐지는 듯하다.

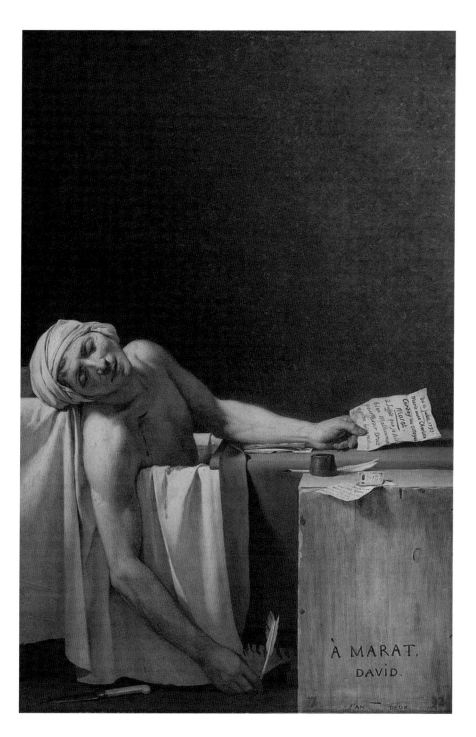

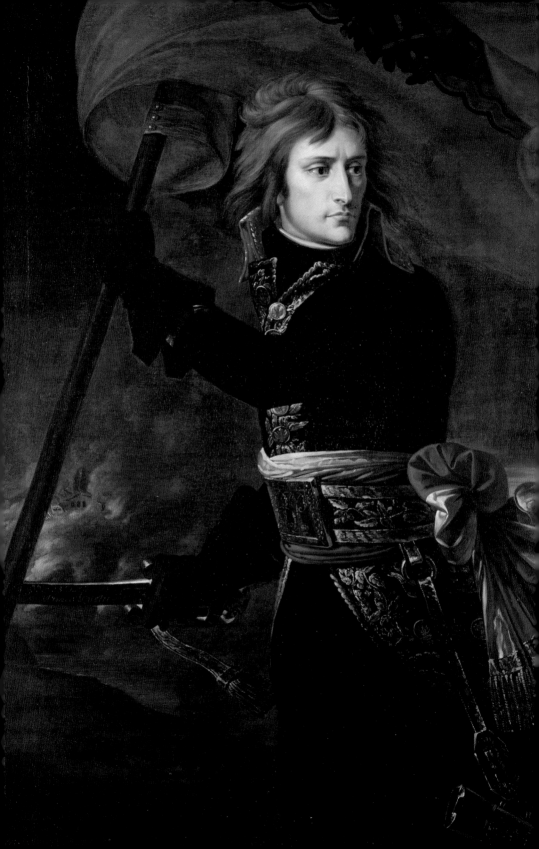

347. 아르콜 다리 위의 보나파르트 장군

최초의 종군화가이자 다비드의 수제자인 앙투안 장 그로(Antoine-Jean Baron de Gros, 1771~1835)는 나폴레옹 시대 뛰어난 전쟁화를 많이 그렸다. 이 그림은 나폴레옹 시대를 알리는 중요한 첫 작품으로서, 빛나는 미래를 운명적으로 타고난 젊은 영웅의 모습을 널리 알리는 작품이었다. 장 그로는 이탈리아에서 군인으로 활동할 때 나폴레옹의 아내 조세핀을 알게 되고 그녀로부터 나폴레옹을 만나게 되어 이 그림을 그렸다. 나폴레옹은 그로의 모델이 되어 주었지만, 성격이 급하여 그림을 끝내지 못하고 스케치를 한 후에 완성했다. 아르콜 전투는 1796년 11월 15일에 북이탈리아의 아르콜에서 벌어진 전투로 나폴레옹 보나파르트의 프랑스군이 오스트리아군을 격파한 전투이다. 그림에는 나폴레옹이 왼손에 깃발을, 오른손에 검을 잡고 솔선해서 아르콜 다리를 건너는 용감한 모습을 묘사했다. 아르콜 전투가 실제로 어떠하였는지는 알 수 없으나 나폴레옹의 웅장한 모습을 뛰어난 색채 감각으로 표현한 화풍은 낭만주의 화가들에게 큰 영향을 주었다.

◀◀〈아르콜 다리 위의 보나파르트 장군〉 사조_ 신고전주의 / 종류_ 유화 / 기법_ 캔버스에 유채 / 크기_ 134 x 104cm / 소장_ 상트페테르부르크 에르미타주 미술관

348. 제1집정관 보나파르트

나폴레옹이 파리로 돌아와 쿠데타를 일으켜 정권을 장악하고 절대적인 권력을 가진 제1통령으로 취임하여 그린 초상화이다. 장 그로는 이 작품에서 정치가로서 나폴레옹의 빛나는 업적을 소개한다. 장식이라고는 하나 없는 건조한 공간에서 나폴레옹은 그가 이루어낸 외교 조약 리스트를 오른손에 얹은 채 당당하게 서 있는 모습이다. 기다란 리스트 가운데, 나폴레옹이 손가락으로 가리키는 것은 루네빌, 즉 마렝고 전투의 승리로 프랑스가 라인 강 서안의 독일 영토와 벨기에, 룩셈부르크, 그리고 이탈리아에 대한 통제권을 갖게 된 조약이 체결된 곳이다. 카리스마 넘치는 결연한 지도자의 모습을 그려낸 장 그로의 초상은 이후 많은 화가에 의해 수도 없이 반복된 나폴레옹 공식 초상화의 전형을 마련했다. 장 그로의 그림 한 점이 나타내는 힘은 이처럼 대단하다.

▶〈제1집정관 보나파르트〉 사조_ 신고전주의 / 종류_ 유화 / 기법_ 캔버스에 유채 / 크기_ 205 × 127cm / 소장_ 무세 드 라 레지옹 도뇌르 박물관

349. 자파의 격리소를 방문한 나폴레옹

나폴레옹이 젊은 장군이었던 시절, 이집트 원정 중에 페스트에 걸린 부하 병사들을 격려하고자 방문하고 보급품을 전달하는 장면을 나타내고 있다. 그림에는 나폴레옹의 부관이 시체 썩는 냄새와 병에 옮길까 두려워 손수건으로 코를 막고 있는데 나폴레옹은 용감히 환자에게 다가가 몸을 만지며 격려하는 자세를 취하고 있다. 하지만 그림은 역사적 사실과 달랐다. 나폴레옹은 역병에 걸린 병사들을 찾아갔지만, 그들을 보살피기는 커녕 전투의 진행에 방해받지 않도록 그들을 모두 독살하라는 명령을 내렸다고 한다.

▲〈자파의 페스트 격리소를 방문한 나폴레옹〉 사조_신고전주의 / 종류_유화 / 기법_캔버스에 유채 / 크기_523 × 715cm / 소장_루브르 박물관

▲〈1808년 12월 4일 마드리드 정복〉 사조_신고전주의 / 종류_유화 / 기법_캔버스에 유채 / 크기_361 x 500cm / 소장_베르사이유와 트리아농 궁

350. 1808년 12월 4일 마드리드 정복

나폴레옹이 지휘하는 프랑스군이 스페인의 마드리드를 점령하는 장면을 묘사한 그림이다. 스페인군은 유럽 전역에서 맹위를 떨치는 나폴레옹 군대에 대항하지 못하고 수도인 마드리드를 빼앗긴다. 그림은 마드리드 입성을 준비하는 막사에서 나폴레옹이 스페인의 장군들을 만나는 장면이다. 질서정연한 가운데 나폴레옹은 위엄을 갖추고 있으며, 나폴레옹을 맞는 마드리드의 장군들은 겁에 질려 나폴레옹을 안내하려는 모습을 담고 있다.

351. 오스테리츠 전투 후

1805년 12월 2일 나폴레옹의 프랑스군과 차르 알렉산드르 1세의 러시아·오스트리아의 연합군이 전쟁을 벌인 후 프랑스군의 승리로 종전을 맺는 장면을 묘사한 그림이다. 그림에는 나폴레옹이 승리자의 여유를 부리며 오스트리아의 프랑수아 2세에게 손을 내밀고 있다.

▶〈오스테리츠 전투 후〉 사조_신고전주의 / 종류_유화 / 기법_캔버스에 유채 / 크기_380 x 532cm / 소장_베르사이유와 트리아농 궁

352. 아이라우 전장의 나폴레옹 1세

나폴레옹이 황제로 즉위하여 폴란드의 아이라우 전장에서 러시아를 상대로 전투를 벌이는 장면을 묘사한 그림이다. 전투는 나폴레옹의 승리로 끝났으나 프랑스군도 무려 2만 5천 명에 이르는 병력을 잃었다. 나폴레옹은 아이라우의 전사자를 기리고 전쟁의 승리를 기념하기 위해 큰 상금을 걸고 그림 콩쿠르를 열었다. 장 그로는 나폴레옹을 승리를 자축하는 무자비한 군주가 아니라 눈 덮인 대지에 쓰러져 고통으로 신음하는 병사들을 하나하나 진심으로 보살피는 인간적인 모습으로 그렸다. 나폴레옹은 이 작품에 만족하고 그가 실제로 아이라우 전장에서 입었던 망토와 모자를 장 그로에게 하사했다.

353. 무스타파의 말

그림은 투르크군의 지휘자인 무스타파 파샤의 말의 습작으로 알려져 있다. 그림은 완성이 되지 않은 작품이나 금색으로 장식된 안장이 매우 화려하며, 미완성임에도 불구하고 다양한 재질의 반짝임을 색채로 나타내는 그림에서 장 그로가 위대한 색채 화가였음을 보여주는 작품이다.

▲〈잠든 로마의 왕〉 사조_ 신고전주의 / **종류**_ 유화 / **기법**_ 캔버스에 유채 / **크기**_ 46 x 56cm / **소장**_ 루브르 박물관

354. 잠든 로마의 왕

자크 루이 다비드 이후 신고전주의 미술을 발전시킨 피에르 폴 프뤼동(Pierre-Paul Prud'hon, 1758~1823)
은 '프랑스의 코레지오'로 일컬어질 정도로 미묘하고 낭만적인 분위기가 감도는 역사화, 초상화를
그렸다. 이 그림은 나폴레옹과 오스트리아 출신의 황후 마리 루이스와의 사이에서 태어난 외아들
을 그린 작품이다. 나폴레옹은 황후 조제핀과 이혼하고 정략적으로 루이스와 결혼하였는데, 그들
사이에서 아이가 태어났다. 이 아이가 태어나자 제국의 두 번째 도시 명인 '로마의 왕'이라는 칭호
를 받았다. 프뤼동이 이 작품을 그릴 때는 아기가 태어난 지 15일이 되던 때였다. 프뤼동은 아기가
황제의 아들임을 나타내는 의미로 잠자고 있는 아기를 둘러싼 꽃들이 고개를 숙이고 있는 모습으
로 표현하였다. 또한 아기를 덮고 있는 자줏빛 이불은 흰색과 청색의 천과 함께 엉키도록 그려 프
랑스 국기를 상징하게 했다. 그림에는 이른 아침을 비추고 있는 빛에서 섬세한 묘사가 나타난다.
아기 왕의 잠을 방해하지 않기 위해, 이른 아침에도 숲속의 모든 소리는 잦아들어 보이고, 밤새 아
기를 돌보고 있던 자연이 풍부하게 묘사되어 있다.

355. 황후 조제핀

나폴레옹의 부인 황후 조제핀의 모습을 그린 작품이다. 나폴레옹과 결혼하기 전 조제핀은 나폴레옹보다 6살 많은 아이가 둘 있는 과부였다. 그녀의 첫 남편 보하르네스 자작은 프랑스 혁명 당시 단두대에서 처형되고 그 후 그녀는 세련된 기지와 입담으로 파리 사교계의 꽃이 되었고, 당시 젊은 장교인 나폴레옹의 마음을 사로잡았다. 마침내 둘은 1796년 결혼하였고, 약 8년 후인 1804년에 조제핀은 황후가 되었다. 그림은 나폴레옹의 요청으로 말메종에 위치한 그녀의 저택 안뜰에서 포즈를 취하고 있는 모습을 그렸다. 깊은 상념에 잠긴 듯한 황후의 모습은 결혼한 지 10년이 되었음에도 불구하고 둘 사이에 아이가 없어 계승 문제로 복잡했던 황후의 심정을 보여주는 듯하다. 프뤼동은 이 작품으로 황후 조제핀으로부터 아낌없는 총애를 받게 된다.

▶〈**황후 조제핀**〉 **사조**_ 신고전주의 / **종류**_ 유화 / **기법**_ 캔버스에 유채 / **크기**_ 244 x 179 cm / **소장**_ 루브르 박물관

356. 예술의 정령을 불멸에 인도하는 미네르바

나폴레옹이 죽고 프랑스는 새로운 왕정복고 시기에 이르자 새 정부가 예술을 통해 체제를 공고히 하고자 하기 위해 그려진 작품이다. 새 정부는 루브르 박물관에 새로운 계단을 만들고 여기에 천장화를 그려 넣으려 했다. 이 천장화 계획은 프뤼동의 작업 중에서도 가장 야심 찬 작업이었다. 그는 천장화를 그리기 전 유화로 먼저 습작했는데 이 작품이 바로 그 유화작이다. 그림은 회화의 정신을 의인화한 남성이 투구를 쓴 미네르바와 함께 천상을 향해 오르고 있다. 천상에는 불멸을 상징하는 별들의 관이 빛나고 있는 프뤼동의 역작이다.

◀〈**예술의 정령을 불멸에 인도하는 미네르바**〉 **사조**_ 신고전주의 / **종류**_ 유화 / **기법**_ 캔버스에 유채 / **크기**_ 175 x 89cm / **소장**_ 루브르 박물관

357. 잠든 비너스와 에로스를 깨우는 제피로스

잠이 든 비너스와 그녀의 아들 에로스를 깨우
는 제피로스를 묘사한 그림이다. 서풍 제피로스
는 봄을 알리는 바람으로 따스하고 가벼운 미풍
으로 알려져 있다. 그림에서도 제피로스는 비너
스와 에로스를 간지럼 태우듯 깨우고 있다. 아
직 채 날이 밝지 않은 새벽 무렵, 작고 투명한
날개를 단 한 무리의 어린 소년들이 날아와 잠
든 비너스와 에로스를 깨우고 있다. 활과 화살
통을 옆에 두고 잠든 사랑의 에로스는 어머니
비너스의 팔베개를 하고 곤히 잠들어 있다. 제
피로스가 미의 여신을 잠에서 깨움으로 만물이
소생하는 봄이 왔음을 알리는 장면이다.

▲〈잠든 비너스와 에로스를 깨우는 제피로스〉 사조_신고전주의 / 종류_유화 / 기법_
캔버스에 유채 / 크기_21 x 32cm / 소장_콩데 미술관

358. 그네를 타는 제피로스

서풍 제피로스가 그네를 타는 모습으로 그려
진 작품이다. 프뤼동은 1814년 이 작품을 살롱
에 출품하여 이미 알려진 이름을 더욱 유명하
게 만들어준 작품이다. 당시 사람들이 그의 작
품을 호평한 것은 허무해 보이면서도 육체로서
의 존재감을 나타내는 그림 속 인물상의 코레
지오적인 우아하고 아름다운 모습 때문이었다.
그네를 타고 있는 제피로스의 몸은 따뜻한 빛
에 의해 어둡고 무성한 나무들의 배경으로 매
우 감미롭고 부드러운 곡선의 포즈를 나타내고
있다. 이 작품에서 르네상스의 거장 코레지오
의 화풍을 닮은 우아한 느낌과 바로크의 거장
카라바조의 극적인 명암법이 혼합된 프뤼동만
의 독창적인 양식을 볼 수 있다. 프뤼동은 그림
에서 나타나는 모든 요소들을 자연주의와 이상
주의적 결합을 통해 묘사해 새로운 작품을 추
구했다.

▶〈그네를 타는 제피로스〉 사조_신고전주의 / 종류_유화 / 기법_캔버스에 유채 / 크기_
128 x 97cm / 소장_루브르 박물관

▲〈죄악을 뒤쫓는 정의의 여신과 복수의 여신〉 **사조**_신고전주의 / **종류**_유화 / **기법**_캔버스에 유채 / **크기**_164 x 198cm / **소장**_상들랭 시청 미술관

359. 죄악을 뒤쫓는 정의의 여신과 복수의 여신

프뤼동의 대표작 중 하나로, 파리 최고재판소의 중죄 재판정을 장식하기 위해 그려진 작품이다. 그림 속에서 어둡고 황량한 배경으로서 피 묻은 칼과 돈주머니를 든 한 남자가 도망치고 있다. 그리고 도망치는 남자에게 죽임을 당한 금발의 젊은 희생자가 벌거벗은 채 몸을 젖혀 누워 있다. 범인은 뒤를 돌아보며 달아나고 있지만, 하늘에는 복수의 여신과 정의의 여신이 범인을 뒤쫓고 있다. 횃불을 든 복수의 여신은 범인을 잡으려 하고 있고, 정의의 여신은 심판의 저울을 들고 있다. 저울은 이미 접혀 있어 판결이 나왔음을 나타낸다.

360. 프시케의 납치

에로스의 연인 프시케를 서풍 제피로스들이 납치하는 장면을 묘사한 그림이다. 프시케는 아름다운 미모 때문에 미의 여신 아프로디테에게 질투의 대상이 되어, 그의 아들 에로스를 그녀에게 보내 혼을 내려고 했으나 에로스는 프시케를 본 순간 그녀를 사랑하고 만다. 그림은 서풍 제피로스들이 에로스의 명령으로 그녀를 납치하는 장면을 묘사하였다. 그림에서 대각선으로 가르며 빛나는 누드의 프시케는 팔을 들고 몸을 살짝 꼬아 빛을 받은 누드를 잘 드러내는 동시에 화면의 깊이감을 나타내고 있다. 서풍 제피로스는 투명한 나비 날개를 한 소년으로 묘사되어 있다. 이 장면의 그림은 사실 프시케를 납치하는 장면이라기보다 절벽에서 몸을 던진 그녀를 구해 에로스에게 데려가는 장면이 원작과 더맞는 상황이다.

◀〈프시케의 납치〉 **사조**_신고전주의 / **종류**_유화 / **기법**_캔버스에 유채 / **크기**_195 x 157cm / **소장**_루브르 박물관

361. 레카미에 부인의 초상

다비드의 제자인 프랑수아 파스칼 시몬 제라르(Francois Pascal Simon Gérard baron, 1770~1837)는 자신이 뜻하지 않게 스승인 다비드와 한 여인을 놓고 그림을 그리게 되었다. 그녀는 쥘리에트 레카미에 부인으로, 18세기 프랑스 파리 사교계를 주름잡은 여인이었다. 그녀는 보나파르트 나폴레옹의 중요한 경제적 후원자의 아내로서 당시 스물세 살의 나이로 아름다운 외모와 수많은 지식인이 모인 살롱의 여주인공으로 유명했다. 혁명정부에서 일하며 바쁜 와중에 시간을 내어 그녀의 초상화를 그리던 자크 루이 다비드는 그녀가 자신 말고도 제자였던 프랑수아 제라르에게도 초상화를 부탁한 사실을 알고 그림을 완성하지 않았다. 이 초상화는 프랑수아 제라르의 작품으로, 레카미에 부인을 요염하고 애교가 넘치는 여인으로 묘사했다.

◀《레카미에 부인의 초상》 사조_ 신고전주의 / 종류_ 유화 / 기법_ 캔버스에 유채 / 크기_
32 x 24cm / 소장_ 베르사이유와 트리아농 궁

362. 다프니스와 클로에

어렸을 때 부모를 잃은 다프니스와 클로에가 양치기들의 손에 자라다가 헤어진 후 우여곡절 끝에 다시 만나 사랑하게 되고, 되찾은 부모 곁에서 행복한 결혼생활을 한다는 전형적인 연애 모험소설의 형태를 띠고 있는 기원전 3세기 그리스 작가 롱고스의 작품을 그림으로 묘사한 장면이다. 그림은 의지할 곳이 없는 두 사람이 오누이 관계로 정을 나누며 이후 사랑에 눈을 뜬다는 내용으로 오랫동안 에로틱 문학의 명작으로 꼽혀 왔다.

◀《다프니스와 클로에》 사조_ 신고전주의 / 종류_ 유화 / 기법_ 캔버스에 유채 / 크기_
204 x 228cm / 소장_ 루브르 박물관

▲〈아우스터리츠 전투, 1805년 12월 2일〉 사조_신고전주의 / 종류_유화 / 기법_캔버스에 유채 / 크기_510 x 958cm / 소장_베르사이유와 트리아농 궁

363. 아우스터리츠 전투, 1805년 12월 2일

1805년 12월 2일, 오스트리아제국의 모라비아에 위치한 아우스터리츠에서 벌어진 프랑스제국과 오스트리아-러시아 연합군 간의 결전을 그린 그림이다. 프랑스 제1제국의 나폴레옹 1세, 신성로마제국의 프란츠 2세, 러시아제국의 알렉산드르 1세가 모두 참여해서 3제(三帝) 회전이라고도 한다. 그림은 나폴레옹의 승전을 알리는 장면을 묘사하고 있는데 나폴레옹 본인이나 프랑스제국에게 있어 가장 영광스러운 순간이었으며, 그의 적들에게 도대체 어떻게 해야 나폴레옹을 이길 수 있냐는 절망을 안겨준 전투로 빛나고 있다.

364. 에로스와 프시케

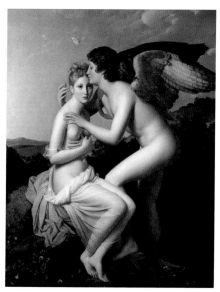

에로스의 입맞춤은 단순한 첫 입맞춤의 의미를 넘어 프시케를 되살리기 위한 입맞춤이다. 프시케는 판도라가 호기심 때문에 금기인 상자를 열어본 것처럼 그녀 역시 부주의한 호기심으로 비너스의 마지막 시험에서 페르세포네의 화장품이 든 상자를 열어 죽음과 같은 잠에 빠진다. 사랑하는 프시케를 죽게 내버려 둘 수 없었던 에로스의 입맞춤을 받고 프시케는 다시 살아난다. 이 작품은 조각같이 부드럽고 매력적인 신고전주의의 진수를 보여주고 있다.

▶〈에로스와 프시케〉 사조_신고전주의 / 종류_유화 / 기법_캔버스에 유채 / 크기_186 x 132cm / 소장_루브르 박물관

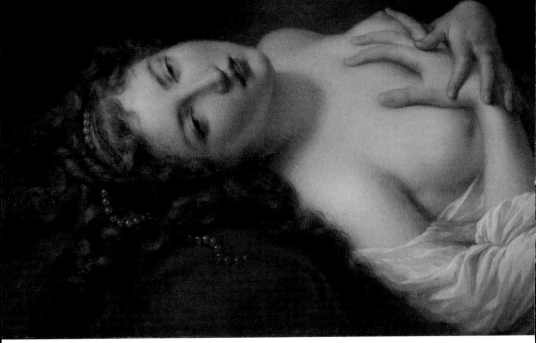

▲〈황홀경의 다나에〉 사조_ 신고전주의 / **종류**_ 유화 / **기법**_ 캔버스에 유채 / **크기**_ 50.5 x 61.3cm / **소장**_ 루브르 박물관

365. 황홀경의 다나에

프랑스 신고전주의의 역사화가이자 초상화가인 장 밥티스트 레뇨 남작(Jean-Baptiste Regnault baron, 1754~1829)은 자크 루이 다비드의 차가운 신고전주의 화풍을 멀리 했고, 풍부하고 빛나는 색상과 감각적인 화풍을 추구하였다. 이 그림은 그리스 신화에 등장하는 다나에를 묘사한 그림이다. 그녀는 아르고스의 왕 아크리시오스의 딸로 왕은 그녀가 낳은 아들에 의해 죽게 될 거라는 신탁을 듣고는 손자에게 살해당할 것에 대한 후환을 없애려고 자신의 딸을 청동 탑에 가두어 누구도 접근하지 못하게 감시한다. 그러나 다나에의 아름다움에 반한 천상의 제우스가 황금비로 변신하여 그녀에게 내려와 사랑을 나눈다. 이 주제는 르네상스 미술에서부터 많은 화가가 즐겨 그린 그림이 되었다.

그림은 레뇨 남작의 감각적 관능미가 넘치는 에로틱한 다나에를 묘사하였다. 그림에서 다나에는 제우스의 황금비를 받아들이며 황홀경에 빠져들고 있다. 이 작품은 바로크 조각의 거장 베르니니의 문제 조각상 〈축복받은 루도비카 알베르토니〉의 황홀경을 느끼는 장면과 베르니니의 또 다른 작품 〈성녀 테레사의 환희〉 조각상에서 나타내는 황홀경을 연상시키고 있다.

366. 아킬레우스 교육

아킬레우스가 어린 시절 켄타우로스족의 하나
인 영웅들의 스승인 케이론에게 교육을 받는 장
면을 묘사한 그림이다. 케이론은 익시온의 피를
물려받은 다른 켄타우로스와는 달리 크로노스
신의 피를 물려받았기 때문에 죽은 사람도 부활
시킬 정도로 의술이 뛰어났고 훌륭한 예언가이
기도 했다. 신들은 자신의 자식이 태어나면 케
이론에게 교육을 맡겼는데 그의 제자 중 헤라클
레스를 비롯하여 디오니소스 등 많은 영웅이 배
출되었으며 트로이 전쟁의 영웅 아킬레우스도
그림처럼 케이론에게 활쏘기를 배웠다.

▶〈아킬레우스 교육〉 사조_ 신고전주의 / 종류_ 유화 / 기법_ 캔버스에 유채 / 크기_ 261
x 215cm / 소장_ 루브르 박물관

367. 쾌락의 팔 안에서 알키비아데스를 끌어내는 소크라테스

소크라테스가 애제자 알키비아데스가 육체의 욕망을 견디지 못하고 있는 것을 비판하는 스승 소
크라테스의 친근감 있는 일면을 묘사했다. 알키비아데스는 매춘부들이 그를 붙잡자 이를 벗어나
려는 의지를 그의 스승에게 보여주지 못한다. 망설임이 엿보이는 것이다. 이 표현의 애매함은 다
양한 요소를 가진 레뇨 남작이 가진 절충적 양식 때문으로 보인다. 소크라테스의 질책 소리와 미
남자 알키비아데스를 빼앗기는 매춘부들의 울음소리가 들려오는 듯하다.

▼〈쾌락의 팔 안에서 알키비아데스를 끌어내는 소크라테스〉 사조_ 신고전주의 / 종류_ 유화 / 기법_ 캔버스에 유채 / 크기_ 46 x 63cm / 소장_ 루브르 박물관

368. 회화의 기원

기원전 600년경, 고대 그리스의 점토공예가 부타데스가 있었다. 그의 딸 디부타데스는 이웃에 살던 청년을 무척 사랑했는데, 그 청년은 먼 곳으로 떠나게 되었다. 연인을 보내야 했던 딸은 등불을 들고 청년을 찾아갔고, 등불을 비추어 잠들어 있는 청년의 그림자를 따라 벽면에 그림을 그려 놓았다. 딸이 벽에 그려 놓은 그림은 후에 아버지가 흙으로 빚어 형상을 만들었다.

▶〈회화의 기원〉 사조_신고전주의 / 종류_유화 / 기법_캔버스에 유채 / 크기_120 x 140cm / 소장_베르사유 궁전

369. 피그말리온의 조각상

피그말리온은 키프로스 섬에 살던 조각가이다. 그는 키프로스 섬의 여인들을 증오했으며, 자신이 만든 조각상 여인을 사랑했다. 그의 열렬한 조각상 사랑에 감동한 사랑의 여신 아프로디테가 조각상에 생명을 주자 피그말리온은 조각상의 여인과 결혼하여 딸 파포스를 낳았다.

◀〈피그말리온의 조각상〉 사조_신고전주의 / 종류_유화 / 기법_캔버스에 유채 / 크기_120 x 140cm / 소장_베르사유 궁전

370. 사포

사포는 레스보스 섬 출신의 고대 그리스 여류 시인으로, 다른 여성들에게 헌정한 그녀의 사랑 시가 무엇보다도 유명하며 종종 '레즈비언 사랑'이라는 표현이 사용되었다. 누드 인물은 신체의 윤곽과 몇몇 에로틱한 색조가 있는 얼굴의 윤곽을 강조하여 묘사된 신고전주의 미술의 풍요감을 드러내고 있다.

▶〈사포〉 사조_신고전주의 / 종류_유화 / 기법_캔버스에 유채 / 크기_42 x 53cm / 소장_스톡홀름 국립 박물관

371. 화장하는 비너스

미의 여신 비너스가 전신을 단장하는 장면으로, 그녀의 치장을 위해 에로스를 비롯해 님프들이 수발을 들고 있다. 특히 이 장면에서 눈여겨 볼 것은 비너스의 사랑의 허리띠이다. '케스토스 히마스'로 불리는 비너스의 허리띠는 그 어떤 상대라도 단단히 사로잡을 수 있는 사랑의 띠로 헤라 여신을 비롯하여 많은 여신들이 비너스에게 빌려 상대를 유혹하였다고 한다.

▶〈화장하는 비너스〉 **사조**_ 신고전주의 / **종류**_ 유화 / **기법**_ 캔버스에 유채 / **크기**_ 247 x 205cm / **소장**_ 멜버른 빅토리아 국립 갤러리

372. 클레오파트라의 죽음

이 작품의 내용은 《플루타크 영웅전》에 있는 안토니우스의 죽음과 관련되어 있다. 클레오파트라와 사랑에 빠진 안토니우스는 옥타비아누스와 로마를 두고 펼친 악티움 전투에서 패배하자 자신이 사랑하는 여인, 클레오파트라의 품에서 자살한다. 클레오파트라는 안토니우스의 죽음과 함께 패배를 인정하고 로마에 끌려가 능욕을 당하기 보다는 연인의 곁에서 자결하는 것을 선택한다. 자살하기 직전 클레오파트라는 가장 화려한 모습으로 치장하고 죽음을 맞이한다.

▼〈클레오파트라의 죽음〉 **사조**_ 신고전주의 / **종류**_ 유화 / **기법**_ 캔버스에 유채 / **크기**_ 46 x 63cm / **소장**_ 루브르 박물관

▲〈폼페이 유적 발굴〉 사조_ 신고전주의 / 종류_ 유화 / 기법_ 캔버스에 유채 / 크기_ 120 x 172cm / 소장_ 오르세 미술관

373. 폼페이 유적 발굴

폼페이 유적을 발굴하는 나폴리 여인들의 일상을 그린 장면이다. 폼페이는 이탈리아 고대도시로 캄파니아주 북서부 나폴리만 연안 베수비오 산 남쪽 기슭에 있다. 폼페이는 기원전 8세기 이후 그리스의 식민자 에트루리아인이 이주하면서 마을이 확대되었다. 로마 부유층의 휴양지로서 별장은 호화로운 벽화 · 조각 · 모자이크로 장식되고 수도(水道) · 포장로 · 상점도 갖추어졌다. 최성기 인구가 약 2만 명에 이르렀으나 서기 79년 8월 24일 베수비오 화산의 대폭발로 매몰되었다. 1738년 이탈리아(당시는 나폴리 왕국) 농민이 베수비오 화산 서남쪽 8km 지점에서 로마 유물을 발견했고, 이후 폼페이 유적이 드러나기 시작했다. 폼페이 유적의 발굴은 신고전주의 미술과도 깊은 연관이 있다. 당시 화가들은 진짜 로마제국의 위용이 드러나자 웅장한 고전주의 미술을 추구하기에 이르렀다. 1600년 이상 땅속에 묻혔던 폐허가 아닌 온전한 모습이 드러날 때마다 마치 사진을 찍듯 화가들은 화폭에 옮겼고, 에두아르 알렉상드르 드 생(Edouard Alexandre de Sain, 1830~1910)은 폼페이 유적을 발굴하는 여인들의 모습을 화폭에 담았다.

374. 카프리에서 젊은 여인의 초상화

지중해의 아름다운 섬 카프리는 많은 예술가에게 영감을 불어넣은 곳이기도 하다. 화가들은 카프리의 여인을 그렸고, 시인들은 카프리의 여인을 낭송했으며, 음악가들은 카프리의 여인을 다음과 같이 노래하였다.

"카프리 섬에서 그녀를 만난 것은 묵은 호두나무 아래였네. 그녀는 새벽의 장미처럼 사랑스러웠네. 그러나 운명은 그녀와 나를 결부시키지 않았네. '나에게 사랑의 말을 걸어주지 않겠어요?' 하고 말하니, 그녀는 '돌아가시는 편이 좋겠어요.' 하고 대답했네. 그녀의 손에 입맞춤했을 때 그녀의 약혼반지를 발견했네. 잘 있거라, 카프리 섬이여."

▶ 〈카프리에서 젊은 여인의 초상화〉 **사조**_ 신고전주의 / **종류**_ 유화 / **기법**_ 캔버스에 유채 / **크기**_ 61.5 x 50cm / **소장**_ 개인

375. 가을의 비유

수확을 뜻하는 가을의 카프리 섬 농부의 젊은 여인이다. 포도가 익어가는 포도원에 태양에 그을린 건강미에 넘치는 여인이 수줍은 듯 시선을 아래로 향하고 있다. 카프리 섬은 은둔의 황제 티베리우스가 이곳에서 기거하며 로마를 통치하였다고 한다. 그의 기행은 전설로 내려오지만, 카프리 섬의 포도주를 즐겨 마셨다고 한다. 포도밭은 은밀한 장소이자 술이 익어가는 곳이기도 하다. 그림 왼쪽에 놓여 있는 바구니에 석류가 붉은 씨앗을 드러내고 있는 것을 보아 젊은 여인이 사랑하는 연인을 기다리는 장면이 연출되고 있다.

◀ 〈가을의 비유〉 **사조**_ 신고전주의 / **종류**_ 유화 / **기법**_ 캔버스에 유채 / **크기**_ 64.8 x 54cm / **소장**_ 오르세 미술관

376. 대홍수

　자크 루이 다비드의 제자이자 로맨틱한 기질을 그림에 반영한 지로데 드 로시 트리오종(Anne Louis Girodet Trioson, 1767~1824)은 신고전주의 미술에서 출발하여 낭만주의 그림에 선구가 되었다. 그의 걸작이자 대표작인 〈대홍수〉는 인간의 사악함에 질린 신이 인류를 새나 짐승들과 함께 멸망시키려고 결심해 대홍수를 일으키는 장면을 묘사한 그림이다. 비는 40일간 밤낮을 가리지 않고 계속 내려 온 산을 덮었고, 150일 동안의 홍수로 어떤 생명체도 살 수 없게 되었다. 그림의 주제는 바로 〈창세기〉 7장에 나오는 '대홍수'의 광경이다. 그림은 홍수와 사투를 벌이는 한 가족의 장면을 묘사하였다.

　이 작품은 1806년 살롱에 출품되어 사람들로부터 엄청난 관심과 화제를 불러일으켰다. 늙은 아버지는 이제 몸을 움직일 수 없는 사체처럼 아들의 목에 매달려 있다. 그런데 세속의 미련을 버리지 못한 노인은 돈주머니를 왼쪽 손에 꼭 쥐고 있다. 공포에 일그러진 얼굴을 한 남성은 왼손으로 나무를 붙잡은 채 안간힘을 다하여 어린아이를 안고 있는 아내의 팔을 붙잡고 있다. 다른 한 아이는 어머니의 어깨에 필사적으로 매달려 있다. 아이가 격렬하게 어머니의 머리카락을 움켜쥐고 있음에도 어머니의 얼굴에는 표정이 없다. 미동도 없는 어머니의 숨결을 느꼈는지 품 안의 아기는 울음을 터뜨린다. 더욱 비극적인 것은 발버둥 치며 바위로 오르는 남성이 붙잡은 나무가 꺾여서 부러지기 일보 직전이다.

◀◀〈대홍수〉 **사조**_ 신고전주의 / **종류**_ 유화 / **기법**_ 캔버스에 유채 / **크기**_ 441 x 341cm / **소장**_ 루브르 박물관

377. 장 바티스트 벨리의 초상

　프랑스에도 노예제도가 있었다. 1789년 혁명이 일어나자 노예들도 반란을 일으키며 해방을 요구했으나 혁명가들이 주장했던 '자유와 평등'은 흑인들에게는 해당되지 않았다. 노예제도 폐지는 영국과의 전쟁 때 흑인 병력의 도움을 받을 요량으로 식민지에서 얼떨결에 실행되었고, 1794년 국민공회에 의해 공식적으로 선언된다. 장 바티스트 벨리는 아이티의 정치인이다. 세네갈 출신이자 프랑스 서인도제도의 생도밍게 출신의 노예였던 그는 프랑스 제1공화국에서 전당대회와 오백 위원회의 일원으로 선출되었다. 그는 노예제도 폐지의 지지자인 토마스 레이날의 흉상에 기대어 포즈를 취하고 있다.

◀〈장 바티스트 벨리의 초상〉 **사조**_ 신고전주의 / **종류**_ 유화 / **기법**_ 캔버스에 유채 / **크기**_ 159 x 111cm / **소장**_ 상트페테르부르크 에르미타주 박물관

▲〈봄〉 **사조**_ 신고전주의 / **종류**_ 유화 / **기법**_ 캔버스에 유채 / **크기**_ 184 x 68cm / **소장**_ 콤피에뉴 성

▲〈여름〉 **사조**_ 신고전주의 / **종류**_ 유화 / **기법**_ 캔버스에 유채 / **크기**_ 184 x 68cm / **소장**_ 콤피에뉴 성

378. 봄

사계절을 나타내는 이 그림은 나폴레옹의 두 번째 황후인 마리 루이스의 방을 장식하기 위해 그려졌다. 봄을 상징하는 플로라를 묘사하고 있는데 그녀는 하프를 연주하며 봄의 향연을 펼치고 있다.

379. 여름

사계절을 나타내는 그림 중 여름을 상징하며, 태양을 관장하는 아폴로 신을 묘사하고 있다. 구름 난간에 한쪽 발을 올리고 뜨거운 열기를 식혀주려는 듯 항아리에서 물을 쏟아 곧 비를 내리게 하는 장면이다.

▲〈가을〉 **사조**_신고전주의 / **종류**_유화 / **기법**_캔버스에 유채 / **크기**_184 x 68cm / **소장**_콤피에뉴 성

▲〈겨울〉 **사조**_신고전주의 / **종류**_유화 / **기법**_캔버스에 유채 / **크기**_184 x 68cm / **소장**_콤피에뉴 성

380. 가을

사계절을 나타내는 그림 중 가을을 상징하는 수확과 농업의 여신 케레스를 묘사하고 있다. 여신은 구름에 싸인 바위 위에서 마치 머리를 감는 듯 긴 머리를 늘어뜨리며 다산의 풍요로움을 나타내고 있다.

381. 겨울

사계절을 나타내는 그림 중 겨울을 상징하는 결혼의 신 히멘을 상징하고 있다. 히멘은 결혼을 지배하는 신으로 손에 횃불을 쥔 젊은이로 그려지는데 겨울을 뜻하는 장면에서 노년의 모습으로 등장하고 있다.

▲〈그랑 오달리스크〉 사조_ 신고전주의 / **종류**_ 유화 / **기법**_ 캔버스에 유채 / **크기**_ 91 x 162cm / **소장**_ 루브르 박물관

382. 그랑 오달리스크

신고전주의 미술은 신흥 낭만주의 미술에 도전을 받게 되었다. 낭만주의 미술의 선두에는 들라크루아가 있었으며 이에 대항하여 신고전주의 미술의 보루에는 장 오귀스트 도미니크 앵그르 (Auguste Dominique Ingres, 1780~1867)가 자크 루이 다비드의 화풍을 고수하고 있었다.

〈그랑 오달리스크〉는 앵그르의 문제작으로 논란을 일으킨 그림이다. 앵그르는 1819년 살롱 전에 이 작품을 출품했는데, 정통주의자들의 엄청난 분노에 직면하게 되었다. 그림 속 여성은 팔과 허리가 인체 비례보다 늘어나 있고, 가슴은 겨드랑이에 붙어 있으며, 머리와 목은 부자연스럽게 그려져 있다. 앵그르는 데생에 있어서는 천재적인 기량을 지니고 있었다. 그런 그가 해부학적으로 왜곡된 인체를 그린 것은 그가 추구하는 이상적인 미를 담기 위해서 그렇게 그렸기 때문이다. 길게 늘어진 허리와 팔은 풍부한 곡선미를 강조하고, 관객을 응시하는 여인의 또렷한 눈빛은 대담하기 그지없다. 또한 단조로운 색으로 창백한 빛 아래 누워 있는 여인의 살결을 매끈하게 묘사함으로써 관능미를 발산시키고 있다. 이 작품은 정통주의자들에게 엄청난 비난을 받았지만, 대중에게는 뜨거운 사랑을 받았다. 이처럼 앵그르는 해부학과 비례를 기반으로 한 사실적 표현에서 벗어나 공간과 형태를 왜곡시킴으로써 인간의 감성에 직접 호소하는 시적 회화의 경향을 창출하였으며, 드가, 고갱, 마티스, 피카소 및 팝 아트 화가들과 수많은 작가에게 영향을 미친 현대 예술의 주요 선구자로 꼽힌다.

383. 물에서 태어난 비너스

물에서 태어나는 비너스를 묘사한 그림으로, 고대 그리스 화가 아펠레스가 처음으로 그렸다고 하여 많은 화가가 다루었다. 앵그르는 로마에서 본 고대 그리스 항아리와 부조에서 영감을 받아 이 그림을 구상했다. 그림의 비너스는 고대 조각상처럼 정적이지만 풍성하고 세밀한 묘사를 통해 생명력을 불어넣고 있다. 앵그르는 자신의 누드 작품 중에서 이 작품이 가장 뛰어나다고 생각했다.

▶**〈물에서 태어난 비너스〉 사조**_신고전주의 / **종류**_유화 / **기법**_캔버스에 유채 / **크기**_
163 x 92cm / **소장**_콩데 미술관

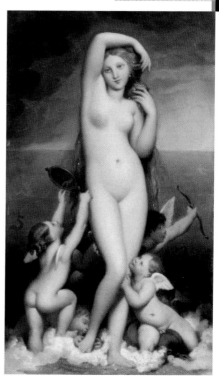

384. 샘

앵그르는 여인의 부드럽고 아름다운 누드를 정밀하면서도 이상화된 모습으로 재현하는 데 몰두하였다. 이 그림은 여인이 조각처럼 보이게 하는 입체감을 나타내고 있으며, 표정이 살아 있고 자세의 자연스러움이 녹아 있는 역작이다. 그림에는 샘의 정령인 젊은 여인이 나체로 물가에서 물항아리를 들고 서 있다. 마치 일부러 물을 쏟아버리는 듯한 자세로 들고 있는 물항아리에서 자연의 근원을 뜻하는 맑은 물이 쏟아져 떨어지고 있다. 이 그림에 보이는 젊은 여인의 자세는 앵그르의 〈물에서 태어난 비너스〉에서도 찾아볼 수 있다.

◀**〈샘〉 사조**_신고전주의 / **종류**_유화 / **기법**_캔버스에 유채 / **크기**_163 x 80cm / **소장**_오르세 미술관

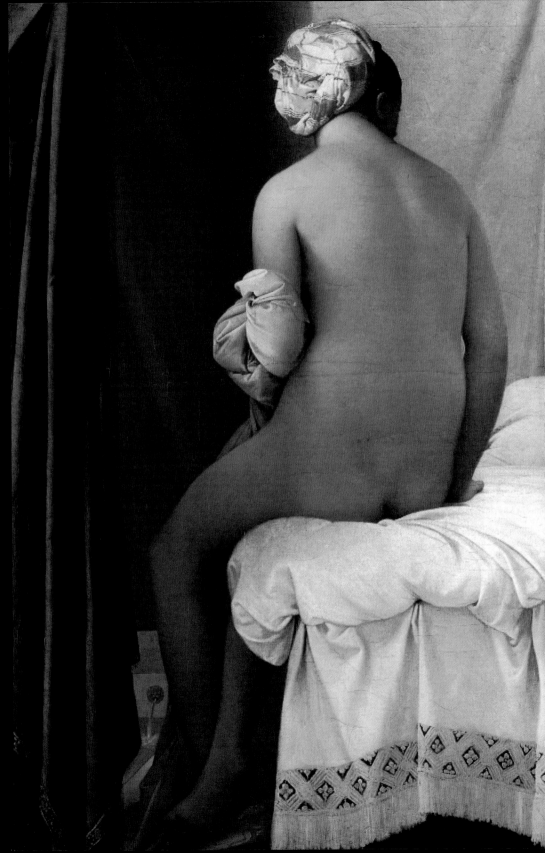

385. 발팽송의 욕녀

　자크 루이 다비드가 남성적이고 엄격한 분위기의 신고전주의를 추구했다면, 앵그르는 유연한 선의 흐름을 강조한 드로잉을 통해 관능적이면서 여성적인 우아한 아름다움을 표현하였다. 앵그르는 로마로 유학을 떠난 뒤, 그곳에서 회화의 기초를 다지고 신고전주의 화풍을 완성하였는데, 앵그르가 스물여덟 살에 그린 〈발팽송의 욕녀〉란 작품은 터번을 쓰고, 등을 돌린 채 시선을 오른쪽 아래로 향하고 있는 젊은 여인의 뒷모습을 그리고 있다. 그림에서는 등 쪽에 밝은 광선을 비추어 머리에 수건을 쓰고 있는 여인의 육체를 아름답게 표현하고 있다.

◀◀〈발팽송의 욕녀〉 **사조**_ 신고전주의 / **종류**_ 유화 / **기법**_ 캔버스에 유채 / **크기**_ 146 x 97cm / **소장**_ 루브르 박물관

386. 소욕녀(하렘의 내부)

　이 작품은 〈발팽송의 욕녀〉에서 등장한 여인의 뒷모습을 다시 재현하고 있는 그림이다. 〈발팽송의 욕녀〉에서는 목욕하는 여인이 혼자 그려져 있지만, 이 작품에서는 등을 보이는 여인 외에 또 다른 여인들을 그려 그곳이 목욕탕임을 나타내고 있다. 앵그르가 마흔여덟의 나이에 그린 작품이다.

▶〈소욕녀〉 **사조**_ 신고전주의 / **종류**_ 유화 / **기법**_ 캔버스에 유채 / **크기**_ 35 x 27cm / **소장**_ 루브르 박물관

387. 터키탕

　앵그르가 여든이 넘은 나이에 그린 그림이다. 그가 20대에서 80대의 세월 동안 반복해서 표현한 익명의 여신상은 여성의 누드를 관음의 대상으로 여긴 앵그르의 시각을 나타내고 있다.

◀〈터키탕〉 **사조**_ 신고전주의 / **종류**_ 유화 / **기법**_ 캔버스에 유채 / **크기**_ 110 x 110cm / **소장**_ 루브르 박물관

388. 오송빌 백작부인

앵그르는 평면적이고 선적인 양식으로 가능한 한 모델을 아름답게 묘사하면서도 그들의 개성을 드러내는 뛰어난 기교를 선보였다. 우아한 이 초상화는 미술의 역사에서 가장 인상적인 그림 중 하나이다. 그림의 모델은 어려 보이는 얌전한 외모이나 팔의 자세와 관람자를 바라보는 시선이 매혹적이다. 사실 그녀는 자유주의자, 작가, 존경받는 지식인이었던 오송빌 백작부인으로 당시 상당한 미인이었다. 실크 드레스의 주름과 머리에 맨 리본에서 나는 광채가 인상적이다.

◀《오송빌 백작부인》**사조**_신고전주의 / **종류**_유화 / **기법**_캔버스에 유채 / **크기**_132 x 92cm / **소장**_뉴욕 프릭 컬렉션

389. 오스티의 성모

여성의 이상, 기독교 사랑과 종교적 열정의 모성과 순수성의 화신, 처녀의 이미지는 앵그르에 의해 르네상스의 고전적 모습으로 재탄생되었다. 라파엘로로부터 영감을 받았지만 다른 르네상스 화가들의 그림 속에서도 무수히 등장하는 성모 마리아는 앵그르에 의해 우아함, 관능성, 여성스러움을 신앙, 영성, 순결로 결합하여 나타내고 있다.

▶《오스티의 성모》**사조**_신고전주의 / **종류**_유화 / **기법**_캔버스에 유채 / **크기**_184 x 68cm / **소장**_오르세 미술관

390. 마담 이네 무아테시에

그림 속 모델은 앵그르와 허물없이 지내던 이네 무아테시에라는 여인을 그린 초상화이다. 당시 화가와 모델 간의 교제는 금지되어 있었지만, 앵그르와 그녀의 관계는 9년간이나 지속되었고, 그들의 관계는 매우 품위 있고 존중하는 사이였다. 앵그르는 그녀를 당당하고 자신 있는 모습으로 묘사했는데, 폼페이에서 출토된 프레스코 벽화의 아르카디아의 여신을 연상케 하는 모습으로 그렸다.

◀《마담 이네 무아테시에》**사조**_신고전주의 / **종류**_유화 / **기법**_캔버스에 유채 / **크기**_120 X 92cm / **소장**_런던 내셔널 갤러리

391. 호메로스의 예찬

고대 그리스 대서사시의 주인공인 호메로스를 예찬하기 위해 그려진 천장화이다. 루브르 박물관이 앵그르에게 의뢰하여 그려졌는데, 만국 박람회 때 떼어져 전시되었다가 루브르 박물관의 벽면에 전시되고 있다. 전체 구성은 정확한 대칭을 이루지만, 세부의 모습은 사진에 가까울 정도로 세밀하게 묘사되어 있다. 그러나 배치된 인물들은 조화를 이루기보다는 단순히 열거된 듯한 인상을 주기도 한다.

◀〈호메로스의 예찬〉 사조_신고전주의 / 종류_유화 / 기법_캔버스에 유채 / 크기_386 x 512cm / 소장_루브르 박물관

392. 다 빈치의 임종을 바라보는 프랑수아 1세

르네상스의 거장인 레오나르도 다 빈치의 죽음을 묘사한 그림으로, 앵그르 특유의 고전주의 화풍을 보여주는 작품이다. 다 빈치는 프랑수아 1세의 초청으로 파리로 와서 앙부아즈에 있는 클루 저택에서 작품 활동을 하다가 1519년 5월 2일에 숨을 거두었다. 이 작품은 앵그르가 이탈리아에서 프랑스 대사의 의뢰로 그렸다.

▶〈다 빈치의 임종을 바라보는 프랑수아 1세〉 사조_신고전주의 / 종류_유화 / 기법_캔버스에 유채 / 크기_40 x 50.5cm / 소장_아비뇽 프티팔레 미술관

393. 안티오쿠스와 스트라토니스

고대 시리아의 왕 셀레우코스의 아들 안티오쿠스는 아버지의 새 부인인 아름다운 스트라토니스를 사랑하여 병에 걸렸다. 그를 치료하던 의사는 그가 새어머니를 사랑하여 상사병에 걸렸다는 것을 알고는 왕에게 알렸다. 왕은 아들을 살려내기 위해 그의 아내를 아들에게 넘겨준다. 이 이야기는 부모의 사랑이 어떤 어려움도 해결할 수 있다는 것을 보여주는 예로 사람들에게 널리 알려져 왔다.

◀〈안티오쿠스와 스트라토니스〉 사조_신고전주의 / 종류_유화 / 기법_캔버스에 유채 / 크기_57 x 98cm / 소장_콩테 미술관

▲《테피다리움》 사조_ 신고전주의 / 종류_ 유화 / 기법_ 캔버스에 유채 / 크기_ 171 x 258cm / 소장_ 오르세 미술관

394. 테피다리움

앵그르의 제자이자 신고전주의 미술로 출발하여 낭만주의 미술을 절충한 테오도르 샤세리오 (Théodore Chassériau, 1819~1856)는 독자적인 풍부한 관능미를 표현하였다. 이 작품은 로마 시대의 목욕탕인 테피다리움을 묘사한 그림이다. 테피다리움은 욕장 실내를 열기로 채우고 그 안에서 땀을 빼는 방법인 온욕실을 말한다. 샤세리오의 테피다리움의 욕장은 공간이 매우 깊은 원근감으로 나타내고 있다. 천장 위로는 하늘이 보이는 공간이 보이는데 이곳이 테피다리움의 열기가 빠져나가는 통로이다. 당시의 비평가인 테오필 고티에는 이 작품을 보고 다음과 같이 말했다.

"이 그림을 보면 비평가로서 느꼈던 가장 생생한 만족감을 느낄 수 있다. 이 만족감은 죽을 거라고 생각했던 친구가 다시 건강을 회복한 듯한 느낌과 비슷한 것이다."

고티에는 샤세리오의 친구로 이 작품에 찬사를 보낸 것은 샤세리오가 고대를 주제로 한 역사화를 되살릴 수 있는 화가라는 생각에서였다. 그러나 샤세리오는 그의 바람을 저버리고 그만의 독창적인 작품 세계를 추구한다.

395. 하렘의 누드

하렘은 남성 금지 구역으로 이슬람제국의 술
탄의 여인들이 기거하는 장소를 말한다. 샤세리
오는 1846년 알제리의 칼리파인 알리 벤 아메드
의 초청으로 알제리에 체류하였는데 이때 이슬
람 문화권의 이국적인 생활양식을 탐구하였고
이를 바탕으로 하렘의 여인들과 목욕탕 등을
따뜻한 색채 활용과 부드러운 형상 묘사가 특징
적인 작품을 제작하였다. 그림은 하렘의 은밀한
공간으로 술탄에게 잘 보이려고 치장하는 여인
의 모습이 매우 관능적이다.

▶〈하렘의 누드〉사조_ 신고전주의 / 종류_ 유화 / 기법_ 캔버스에 유채 / 크기_ 46 x
38cm / 소장_ 개인

396. 노예와 함께 있는 오달리스크

오달리스크는 하렘의 여인을 일컫는 용어이다. 샤세리오는 스승 앵그르가 〈그랑 오달리스크〉로
파리의 미술계에 파란을 일으키는 사건을 목격하였다. 당시 샤세리오 뿐만 아니라 다른 화가들도 동
방의 오달리스크에 대해 관심이 많았다. 샤세리오의 오달리스크는 무료한 시간을 노예인 악사로부터
노래를 들으며 달래는 장면인데 오달리스크 역시 노예와 마찬가지인 자유가 없는 술탄의 여인이다.

▼〈노예와 함께 있는 오달리스크〉사조_ 신고전주의 / 종류_ 유화 / 기법_ 캔버스에 유채 / 크기_ 71 x 100cm / 소장_ 포그 미술관

397. 물에서 태어난 비너스

프랑스 회화 작품 중 가장 아름다운 여인의 누
드화로 인정받은 그림이다. 이 작품은 1839년 살
롱전에 전시되어 비평가와 관람객에게 호평을
받았다. 물에서 태어난 비너스는 르네상스 시기
에 거장들이 다룬 주제이며, 샤세리오의 스승 앵
그르도 같은 그림을 그렸다. 그림에는 두 팔을
들어 올린 나체의 여인이 어스름한 빛이 비치는
바닷가에 서 있다. 들어 올린 두 손은 그녀의 금
발 머리를 치켜올리고 있는데, 머리끝에서는 방
금 바다에서 나온 듯 물이 떨어지고 있다.

▶〈물에서 태어난 비너스〉 **사조**_ 신고전주의 / **종류**_ 유화 / **기법**_ 캔버스에 유채 / **크기**_
65 x 55cm / **소장**_ 루브르 박물관

398. 잠자는 겨털 님프

아늑한 숲속에서 깊은 잠에 빠진 님프의 모습을 묘사하였다. 님프는 신화에 등장하는 요정으로,
그림의 잠자는 님프는 신비로움보다 인간적인 여성상을 나타내고 있다. 샤세리오의 특징처럼 여인
은 누워서도 두 팔을 머리 위로 올리고 있다. 이러한 도상은 조르조네의 〈잠자는 비너스〉에서 유래
가 되었는데 샤세리오의 그림에서는 아예 여인의 은밀한 겨털까지 보임으로 파격을 표출하고 있다.

▼〈잠자는 겨털 님프〉 **사조**_ 신고전주의 / **종류**_ 유화 / **기법**_ 캔버스에 유채 / **크기**_ 137 x 210cm / **소장**_ 칼벳 박물관

399. 아폴론과 다프네

그리스 신화에 나오는 아폴론과 다프네의 슬픈 사랑 이야기를 묘사한 그림이다. 아폴론은 에로스의 화살을 맞고 다프네를 사랑하여 그녀에게 구혼을 청했지만 다프네는 에로스의 납화살을 맞아 아폴론이 싫었기에 아폴론으로부터 도망친다. 아폴론은 도망가는 그녀를 뒤쫓아 마침내 껴안으려는 순간 여인은 나무로 변한다.

그림에는 다프네의 다리가 월계수 나무의 뿌리가 되어 땅속으로 들어가고 있다. 무릎을 꿇은 아폴론은 다프네의 허리를 감싸 안으려는 순간을 나타내며 그가 신이라는 표시인 머리에 두 광이 펼쳐지고 있다. 샤세리오는 이 작품에서 전통적인 화법을 무시한 대담한 구도와 양식으로 주목을 받았다.

◀〈아폴론과 다프네〉 사조_신고전주의 / 종류_유화 / 기법_캔버스에 유채 / 크기_53 x 33cm / 소장_루브르 박물관

400. 에스더의 화장

성서에 나오는 에스더의 내용을 바탕으로 그린 작품으로, 아하스에로스 왕에게 선보이려 준비하는 에스더를 묘사한 그림이다. 에스더는 유대인 처녀로 유대민족을 해방하여 고국으로 돌아가 파사제국의 왕비가 된다. 그림에 등장하는 에스더는 왕비가 되기 전의 간택을 받으려는 장면으로 관능적이고 화려함을 나타낸다. 지금까지 샤세리오의 그림을 보면 한가지 공통점을 발견할 수 있다. 그것은 여인들이 취하고 있는 모습이 모두 두 팔을 머리 위로 올리고 있다는 점이다. 이런 모습의 팔을 치켜든 여인들을 샤세리오는 즐겼는데, 이와 같은 화풍은 귀스타브 모로, 폴 고갱과 같은 세기말의 상징주의 화가들에게 영향을 주었다.

▶〈에스더의 화장〉 사조_신고전주의 / 종류_유화 / 기법_캔버스에 유채 / 크기_45 × 35cm / 소장_루브르 박물관

401. 죽음 앞의 평등

프랑스의 신고전주의 화가인 윌리엄 아돌프 부게로(William Adolphe Bouguereau, 1825~1905)는 낭만주의 미술로 전환하던 시대에 고전주의를 포기하지 않고 많은 작품을 제작하였다. 이 그림은 부게로가 스물세 살 때 그린 작품으로, 그의 주요 작품 중 첫 번째 그림이라고 한다. 부게로는 주로 화사하고 밝은 소녀나 여인들을 많이 그렸는데 그의 첫 번째 작품이 죽음을 다룬 무거운 작품이니 아이러니 하다 할 수 있다. 그림은 황량한 대지 위에 젊은이가 눈을 감고 있다. 그는 이미 이 세상 사람이 아니다. 죽음의 사자는 젊은이가 숨을 거두자 하얀 죽음의 덮개로 시신의 몸을 덮으려 한다. 황량한 대지와 초록색의 하늘은 젊은이가 마지막 보았던 이승의 모습일 것이다. 이 그림은 영국의 신고전주의와 프랑스의 낭만주의 영향을 반영하고 있다.

402. 견과류를 줍는 소녀

부게로가 선호하는 어린 소녀들을 묘사한 그림이다. 두 어린 소녀가 풀밭에서 헤이즐넛을 모으는 일을 잠시 멈추고 쉬고 있다. 한 소녀는 견과류를 한 움큼 쥐고 있는 반면, 다른 한 소녀는 그런 소녀의 눈을 맞추며 그들만의 비밀 이야기를 나누는 듯하다. 부게로의 훌륭한 풍속화 모습을 보여주고 있다.

403. 에로스를 밀어내는 소녀

부게로의 인기 있는 그림 중 하나로, 검은 머리의 처녀는 화살로 그녀의 가슴을 찌르려는 날개 달린 에로스를 막으려 한다. 처녀는 이제 사랑에 눈뜰 나이로 사랑의 화살을 든 에로스와 실갱이를 벌이고 있다. 그녀의 베일은 앙증맞은 가슴을 드러내기 위해 미끄러져 하반신을 가리고 있고 그녀의 결백함에도 불구하고 반라의 의도적인 성감을 부여하고 있다. 이러한 부게로의 작품은 부유층 구매자들로부터 인기가 있었으나 동시대의 인상주의 미술을 추구하는 예술가들로부터는 경멸의 대상이 되기도 했다.

▶ 〈에로스를 밀어내는 소녀〉 **사조**_ 신고전주의 / **종류**_ 유화 / **기법**_ 캔버스에 유채 / **크기**_ 81 × 57cm / **소장**_ 로스엔젤레스 게티 센터

404. 조국

부게로는 의심할 여지 없는 위대한 예술적 천재 중 한 명이다. 그러나 당시 그의 명성에 대한 비난은 멈추지 않았다. 특히 인상주의 미술과 대척점에 선 그의 작품은 체계적인 공격을 받았다. 그의 이름은 대부분의 역사 텍스트에서 제외되기도 했고 포함되었을 때는 그와 그의 작품을 맹목적으로 비하하기도 했다. 그러나 프랑스 아카데미를 여성에게 개설한 사람은 부게로였으며, 모든 미술사에서 인물을 가장 잘 나타낸 예술가도 그였다. 이 작품은 조국의 의미를 나타낸 그림이다. 중앙의 월계관을 쓴 여인은 조국의 알레고리를 묘사한다. 가슴을 드러낸 조국은 언제라도 아이들에게 배불리 먹일 젖이 넘치고 있다. 렘브란트가 시대의 영혼을 사로잡았다면 부게로는 젊음의 영혼을 사로잡았다.

▶ 〈조국〉 **사조**_ 신고전주의 / **종류**_ 유화 / **기법**_ 캔버스에 유채 / **크기**_ 230 × 140cm / **소장**_ 개인

▼〈프시케의 향화〉 시조, 신고전주의 / 종류: 유화 / 기법: 캔버스에 유채 / 크기: 218 × 129cm / 소장: 개인

405. 프시케의 환희

에로스와 하늘을 오르는 프시케는 미의 여신 아프로디테마저도 그녀의 아름다움에 질투할 정도로 뛰어난 미모의 처녀였다. 아프로디테의 수많은 시험과 시련을 견뎌낸 프시케가 에로스와 함께 올림포스로 올라 결혼하려는 장면으로 부게로는 〈프시케의 환희〉를 또 다른 그림으로 남겼다.

406. 여명

부게로의 〈여명〉은 하루 중 아침을 묘사하고 있다. 누드의 에오스 여신은 연못 표면에서 무중력하게 춤을 추고, 그녀가 팔에 부드럽게 안고 있는 백합의 향기를 맡고 있는 이른 아침의 상쾌함을 전달하고 있다.

▼〈여명〉 **사조**_ 신고전주의 / **종류**_ 유화 / **기법**_ 캔버스에 유채 / **크기**_ 124× 64.7cm / **소장**_ 에스테이트 박물관

407. 황혼

바다의 일몰을 묘사한 그림으로, 일렁거리는 파도 위를 걸어나오는 비너스를 연상하게 한다. 왼쪽 하늘의 초생달과 여신의 고개 떨군 모습이 대칭을 이루며 고혹적인 저녁의 안락함을 전달하고 있다.

▼〈황혼〉 **사조**_ 신고전주의 / **종류**_ 유화 / **기법**_ 캔버스에 유채 / **크기**_ 124× 64.7cm / **소장**_ 에스테이트 박물관

▲⟨대홍수 때 천사들의 사랑⟩ **사조**_신고전주의 / **종류**_유화 / **기법**_캔버스에 유채 / **크기**_200 x 243.5cm / **소장**_브레스트 미술관

408. 대홍수 때 천사들의 사랑

프랑수아 에두아르 바르텔레미 미쉘 시보(François Édouard Barthélemy Michel Cibot, 1799~1877)는 아카데 믹한 화풍으로 역사적인 주제와 신화적인 주제를 주로 그렸다. 또한 그는 풍경화나 도시 경관을 그리기도 했으며, 레지옹 도뇌르 훈장을 받았다. 이 그림은 《성경》의 ⟨창세기⟩에 나오는 대홍수 장면을 묘사하고 있다. 하느님은 대홍수를 일으켜 인간을 멸하고자 하였다. 인간들은 엄청난 대홍수 속에 목숨을 잃어갔다. 그런데 그림은 두 천사가 인간인 처녀를 물에서 구출하여 사랑을 나누는 장면이다. 두 천사는 하느님을 배신한 타락 천사로 매우 잘생긴 남자로 변신하고 있다.

409. 타락한 천사

그림은 《실낙원》에 등장하는 사탄 루시퍼를 따르는 타락한 천사들을 묘사하고 있다. 사탄 루시퍼는 원래 천사였으나, 하느님과 같아지려는 교만 때문에 반역의 죄를 지어 타락했고, 사탄이 되었다. 그는 하느님으로부터 추방당하자 복수를 다짐하여 자신을 따르는 반역 천사들을 불러모아 하느님과의 대결을 벌이게 되었다. 타락 천사들은 앞의 그림처럼 처녀들을 납치하고 때로는 뱀으로 변하기도 했다. 에덴의 동산의 이브를 유혹한 뱀도 사탄인 루시퍼가 변신한 것이다.

▼〈타락한 천사〉 사조_ 신고전주의 / 종류_ 유화 / 기법_ 캔버스에 유채 / 크기_ 49 × 37cm / 소장_ 오마하 조슬린 미술관

410. 런던탑에 갇힌 앤 불린

앤 불린은 헨리 8세의 두 번째 왕비이며 엘리자베스 1세의 어머니다. 헨리 8세는 앤에게 아들을 얻고자 첫 부인 캐서린과 이혼하고 재혼하였으나 앤은 공주를 출산한다. 이후 헨리 8세의 변심에 스트레스가 극에 달했던 앤은 남동생과 동침을 한다. 이것이 화근이 되어 근친상간 오명을 쓰고 런던탑에 감금된 후 결국 처형되었다. 그녀가 헨리 8세와 첫 동침을 하던 날부터 단두대에 처형당하는 날까지가 딱 1000일이라 〈천일의 앤〉이라는 영화도 제작되었다.

▼〈런던탑에 갇힌 앤 불린〉 사조_ 신고전주의 / 종류_ 유화 / 기법_ 캔버스에 유채 / 크기_ 162 × 129cm / 소장_ 롤랭 박물관

▲〈제인 그레이의 처형〉사조_ 신고전주의 / 종류_ 유화 / 기법_ 캔버스에 유채 / 크기_ 200 x 243.5cm / 소장_ 브레스트 미술관

411. 제인 그레이의 처형

　신고전주의 미술과 낭만주의 미술을 절충하여 로맨틱한 감정 표출을 시도한 폴 들라로슈(Paul Delaroche, 1797~1856)는 감상적 표현의 주제를 선호하였으며, 대중들의 대단한 인기를 얻었다. 이 그림은 영국 최초의 여왕인 〈제인 그레이의 처형〉 장면을 묘사하고 있다. 제인 그레이는 에드워드 6세 치세 하의 세력가였던 시아버지 존 더들리의 계략에 의해 왕위에 올랐다가 9일 만에 폐위된 여왕이다. 본의 아니게 왕위를 계승했다가 1553년 7월 19일 폐위된 후 메리 1세의 선처로 런던탑에 유폐된 뒤 평화롭게 지냈다. 그러나 이듬해인 1554년 토머스 와이어트가 메리 1세에 대한 반란을 일으키는 사건이 일어났다. 반란군에 친아버지인 서퍽 공작 헨리 그레이가 가담했다는 사실이 밝혀지자 제인 그레이는 매우 위험한 인물로 지목되어 결국 단두대에 올랐다. 그림에는 하얀 드레스를 입은 소녀가 눈을 가린 채 앞쪽으로 손을 뻗고 있다. 자신의 머리를 내려놓을 단두대를 찾기 위해서다. 검은 털 코트를 입은 남자가 도와주고 있고, 왼쪽의 두 여인은 망연자실한 모습이다. 사형집행인의 도끼에 목이 잘려 하얀 드레스는 곧 핏빛으로 물들 것이다. 들라로슈는 제인 그레이가 처형되기 직전의 여왕의 당당하고 의연한 모습을 생생하게 담아내고 있다.

412. 젊은 순교자

3세기 로마의 디오클레티아누스 황제 시절, 그리스도교 박해가 한창일 때 거짓 신들에게 희생물로 바쳐지기를 거부한 어린 순교자는 로마인들에게 손이 묶여 강에 던져졌다. 수장이 된 젊은 순교자는 마치 명상에 잠긴 듯한 얼굴로 흐르는 물에 몸을 맡기고 떠내려가고 있다. 들라로슈는 이 그림을 통해 기독교적 종교성과 묘사를 뛰어넘어 순교자의 순수함이라는 알레고리를 제시하고자 한다. 이 작품은 그림의 순교자처럼 들라로슈의 최후의 작품이 되었다.

▲〈젊은 순교자〉 **사조**_ 신고전주의 / **종류**_ 유화 / **기법**_ 캔버스에 유채 / **크기**_ 170 x 148 cm / **소장**_ 루브르 박물관

413. 에콜드 보자르의 벽화

에콜드 보자르의 원형 돔 내부에 그려진 길이 27m에 이르는 대작인 벽화이다. 이 작품은 고대부터 당시까지 총 75명의 예술가가 묘사되어 있다. 가운데 앉아 있는 세 사람은 그리스 조각가 피디아스와 조각가 익티누스, 화가 아펠레스이다. 피디아스는 파르테논 신전 건설의 총감독이었고 익티누스는 설계자로 라파엘로의 〈아테네 학당〉을 연상시키는 거대한 예술 작품이다.

▲에콜드 보자르의 폴 들라로슈의 벽화

▼〈에콜드 보자르〉 **사조**_ 신고전주의 / **종류**_ 유화 / **기법**_ 벽화 / **크기**_ 길이 27m / **소장**_ 에콜드 보자르 반원형방

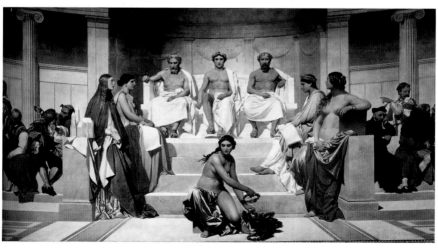

414. 탑에 갇힌 에드워드 왕의 아이들

에드워드 4세는 장미전쟁 중 동생인 리처드 3세와 함께 왕위를 다시 차지하고 훗날 동생에게 자신의 아들들의 미래를 부탁한다. 셰익스피어의 희곡 '리처드 3세'는 사악한 인물로 등장한다. 그는 자신이 왕이 되고자 조카들을 살해한다. 그림에는 하루하루 다가오는 죽음의 공포가 아이들의 눈에 어려 있다. 침상 옆 개의 자세가 심상치 않다. 혹시 죽음의 사자가 다가오는 것을 느낀 것일까? 그림 전체에 긴장이 감돌고 있다.

▶〈탑에 갇힌 에드워드 왕의 아이들〉 **사조**_신고전주의 / **종류**_유화 / **기법**_캔버스에 유채 / **크기**_181 × 215cm / **소장**_루브르 박물관

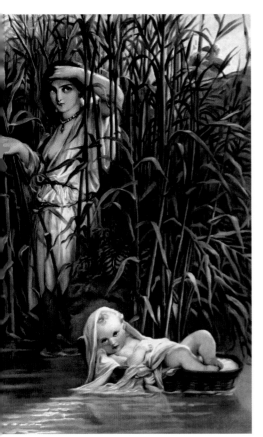

415. 갈대상자 속의 모세

이집트 왕은 이스라엘 민족을 박해하기 위해 이스라엘 여인이 여자 아기를 출산하면 살려주고 남자 아기는 죽이라고 명령한다. 모세의 어머니가 모세를 낳고 석 달을 숨기다가 갈대상자에 담아 나일 강 갈대 숲에 두고 누이인 미리암이 망을 보고 있다. 이때 바로의 딸이 목욕하러 나왔다가 아기를 발견하고 자신의 양자로 삼아 모세를 키운다. 이 아기가 자라나 이스라엘을 해방시킨 민족지도자가 되었다.

이집트에서 430년간 노예살이를 하던 이스라엘 민족은 모세의 지휘 아래 이집트를 탈출하였다. 젖과 꿀이 흐르는 약속의 땅 가나안을 향해 가는데 이집트의 바로 왕이 이끄는 군사가 추격하여 왔으나 홍해가 갈라지는 기적을 통해 그들을 수장시키고 이스라엘이 승리하였다. 이 가나안 정복 전쟁에는 모세의 누이인 미리암이라는 걸출한 여전사가 있었다.

◀〈갈대상자 속의 모세〉 **사조**_신고전주의 / **종류**_유화 / **기법**_캔버스에 유채 / **크기**_31 × 20.3cm / **소장**_개인

▲〈바스티유에서 승리하고 돌아온 혁명대〉사조_신고전주의 / 종류_유화 / 기법_캔버스에 유채 / 크기_435 x 400cm / 소장_프티팔레 미술관

416. 바스티유에서 승리하고 돌아온 혁명대

프랑스는 7월 혁명의 결과 1830년 오를레앙과 샤르트르 공작 루이-필립이 루이-필립 1세로 프랑스 왕에 즉위한다. 그는 혁명전쟁의 영웅이었다. 그의 즉위를 기념하기 위해 파리 시청은 중앙홀을 장식하기 위한 대형 화폭의 기념화 작품 4점을 화가들에게 주문한다. 주제는 파리 시청사를 배경으로, 1789년과 1830년 혁명의 주인공들을 기념하는 그림으로 선정되었다.

이 중 들라로슈에게 배당이 된 것은 〈바스티유에서 승리하고 돌아온 혁명대〉라는 주제였다. 들라로슈는 프랑스 대혁명이 시작된 1789년 7월 14일 저녁에 일어난 바스티유의 감옥을 습격하는 장면을 묘사하였다. 이날 시민들은 바스티유 감옥을 점령하면서 벌어진 전투로 인해 많은 사람이 다치거나 목숨을 잃기도 했다. 그러나 승리를 한 시민군은 바스티유의 전리품을 노획하여 파리 시청으로 귀환하는 장면을 묘사하고 있다. 그림 가운데 어깨 위에 앉은 흰옷의 남자는 머리에 승리의 월계관을 쓰고 있다. 그는 바스티유 간수장으로부터 받아낸 항복문서를 치켜들고 승리를 외치고 있다. 이 그림은 루이 필립 치하에서 시청에 설치되지 않고, 외부에 보관되었다. 덕분에 1871년의 시청 화재에서 살아남을 수 있었다.

▲〈비너스의 탄생〉 사조_ 신고전주의 / 종류_ 유화 / 기법_ 캔버스에 유채 / 크기_ 130 x 225cm / 소장_ 오르세 미술관

417. 비너스의 탄생

고전주의적 작풍으로 역사화·풍속화·초상화로 명성을 떨쳤던 알렉상드르 카바넬(Alexandre Cabanel, 1823~1889)은 프랑스 제2제정시대의 나폴레옹 3세에게 중용돼, 그의 초상을 그렸다. 이 작품은 카바넬의 걸작인 〈비너스의 탄생〉이라는 그림으로 1863년 살롱에서 가장 성공한 작품 중 하나였다.

〈비너스의 탄생〉은 르네상스 시대의 보티첼리가 그린 작품에서 시작하여 많은 화가에 의해 묘사되어 왔으나 살롱전에서 최고의 작품상을 받은 이 그림은 매우 환상적이고 매혹적으로 그려져 당시 나폴레옹 3세가 직접 이 그림을 사들였다. 그림에는 마치 화면 밖으로 넘칠 것 같은 바다 위의 찰랑거리는 파도 위에 인간의 능력으로는 절대 취할 수 없는 자세를 취하고 있는 비너스 여신이 잠에서 깨어나 기지개를 켜고 있다. 그녀의 긴 머리는 마치 바닷말처럼 물결에 흩날리고 그녀의 탄생을 축하하는 큐피트들이 기쁨에 찬 몸짓으로 바다 위 상공을 배회하고 있다. 그리스 신화의 이상적인 주제를 묘사하였음에도 비너스의 포즈를 보면 매우 관능적이고 도발적이다. 에밀 졸라는 이 그림을 매우 가혹하게 비평했으나 그의 비난과는 다르게 이 그림이 묘하게 에로틱함과 신성함이 두루 얽힌 특유의 매혹적인 느낌으로 사람들에게 큰 호응을 얻었다. 반면에 같은 시기에 그려진 에두아르 마네의 〈올랭피아〉는 대중으로부터 엄청난 비난을 받았다.

418. 판도라의 상자

프로메테우스가 제우스에게 훔친 불을 사용하게 된 인간을 보고 분노한 제우스는 인간을 멸하기 위해 최초의 여자인 판도라를 만들어 에피메테우스에게 보내 결혼을 시킨다. 이때 절대 열어보지 말라는 상자를 보내는데 호기심을 이기지 못한 판도라는 그만 그 상자를 열고 만다. 뚜껑이 열린 상자에서는 죽음과 병, 질투와 증오와 같은 수많은 해악이 한꺼번에 튀어나와 사방에 흩어지게 되었다. 판도라의 행위로 말미암아 인간은 그때부터 지금까지 여러 가지 재앙으로 괴로워하게 되었다. 그림은 아름다운 판도라가 유혹의 상자를 들고 있는 모습을 묘사하였다. 그녀가 든 상자 안에는 마지막 희망만이 나오지 못했다.

▶〈판도라의 상자〉 **사조**_ 신고전주의 / **종류**_ 유화 / **기법**_ 캔버스에 유채 / **크기**_ 70.2 × 49.2cm / **소장**_ 볼티모어 월터스 박물관

419. 에코의 절규

수다쟁이 님프 에코는 제우스를 미행하는 헤라 여신을 수다로 방해하여 제우스를 놓치게 했다. 이에 화가 난 헤라는 에코에게 벌을 내렸다. 앞으로는 남이 말하기 전에는 절대로 먼저 입을 열 수 없으며, 말을 하더라도 남이 한 말의 끝부분만을 반복해야 하는 벌이었다. 어느 날 청년 나르키소스를 본 에코는 그에게 사랑을 느꼈으나 말을 할 수 없어 그의 뒤만 따르게 되었다. 나르키소스는 에코의 기이한 행동을 보고는 더는 상대하지 않고 떠나버렸다. 그림은 말을 할 수 없게 된 에코가 놀라는 장면으로, 그녀는 부끄러워 동굴 속에서 숨어서 지내다 몸은 없어지고 메아리만 남았다.

◀〈에코의 절규〉 **사조**_ 신고전주의 / **종류**_ 유화 / **기법**_ 캔버스에 유채 / **크기**_ 215 × 181cm / **소장**_ 루브르 박물관

420. 시링크스의 납치

 목신 판이 아름다운 님프 시링크스를 납치하는 장면이다. 시링크스는 아르테미스를 추앙하여 순결을 서원한 처녀다. 그녀의 젊음과 아름다움에 반한 판이 그녀를 납치하려고 추격한다. 그러나 마지막 순간 라돈 강에 당도한 시링크스는 순결을 상실하지 않기 위해 변신을 요청하고 그녀의 마지막 소원이 받아들여져서 시링크스는 결국 강가의 갈대가 되고 만다. 그림은 라돈 강에서 납치 당하려는 찰나를 묘사한 역동적인 장면이다.

421. 타락 천사

 천국에서 추방된 천사를 타락 천사로 부른다. 악마를 뜻하는 타락 천사는 에덴 동산에서 이브를 유혹하여 선악과를 따먹게 하여 아담과 이브를 동산에서 쫓겨나게 하고 단테의 《신곡》에서 지옥의 마왕인 루시퍼로 등장한다. 또한 그들은 아담의 딸들에게 욕정을 가르쳤으며 지상에 내려와 그녀들과 관계하여 많은 혼혈아를 낳게 했다. 나아가 인간에게 신이 금지한 천계의 지식을 아낌없이 전수하기도 했다.

▲《시링크스의 납치》 **사조**_신고전주의 / **종류**_유화 / **기법**_캔버스에 유채 / **크기**_240 × 140cm / **소장**_릴 미술관

▼《타락 천사》 **사조**_신고전주의 / **종류**_유화 / **기법**_캔버스에 유채 / **크기**_121 × 189 cm / **소장**_파브르 미술관

422. 죄수를 독극물로 시험하는 클레오파트라

이 그림은 사형선고를 받은 죄수들에게 독극물을 먹이고 그들을 관찰하는 클레오파트라의 모습을 묘사하였다. 그녀는 하녀의 시중을 받으며 반라의 상태로 비스듬히 앉아 있는데, 한 손에는 꽃을 들고 있고, 무덤덤한 표정으로 바로 눈앞에서 죽어가는 살벌한 광경을 지켜본다. 이미 죽은 죄수는 들려 나가고 독약을 먹은 또 한 죄수는 배를 움켜잡고 괴로워하고 있다. 팜므파탈의 요염한 모습의 클레오파트라와 죽어가는 죄수들의 상반되는 모습을 대비시킨 독특한 그림이다.

423. 바사니오와 포샤

셰익스피어의 희극《베니스의 상인》에 등장하는 지혜로운 여인 포샤와 그녀에게 구혼하여 시험에 든 바사니오를 묘사한 장면이다. 그림은 바사니오가 포샤의 금상자, 은상자, 납상자 중 하나를 고르는 문제에 직면하여 생각하는 모습을 묘사하였다. 결국 두 사람은 결혼을 하게 되고 바사니오가 신세를 진 친구인 안토니오가 유대인 샤일록에게 억지 재판에 몰리자 남장을 한 포샤가 재판장에 나가 슬기로운 지혜를 발휘하여 극적으로 재판을 해결한다.

▲〈닭싸움을 시키는 젊은 그리스인들〉 **사조**_ 신고전주의 / **종류**_ 유화 / **기법**_ 캔버스에 유채 / **크기**_ 143 x 204cm / **소장**_ 오르세 미술관

424. 닭싸움을 시키는 젊은 그리스인들

신고전주의 양식의 조각적인 구상 회화를 발전시킨 장 레옹 제롬(Jean-Léon Gérôme, 1824~1904)은 폴 들라로슈의 제자로 신화나 성서, 역사적인 주제를 주로 다뤘으며, 특히 노예 시장과 하렘, 이국적 인 분위기 속에 여인들의 목욕 장면을 담은 그의 작품은 당시 프랑스에서 매우 인기가 높았다. 제 롬은 부드러우면서도 창백한 색채와 섬세한 묘사로 동양의 정취와 관능성이 묻어나는 작품들을 선보여 많은 사랑을 받았다. 이 작품은 제롬이 살롱전에 출품하여 성공을 거둔 작품으로, 신고전 주의 양식의 특징인 세심한 마무리와 창백한 색채들, 그리고 부드러운 붓터치로 분수 아래에 있는 거의 나체의 젊은 연인을 묘사하고 있다. 그림에는 젊은 연인으로 보이는 남녀가 푸른 바다를 배 경으로 역동적인 모습을 보인다. 젊은 남자는 닭싸움을 부추기고 이를 무서워하는 젊은 여인은 몸 을 움츠리는 모습이다. 두 마리의 수탉은 치열한 전쟁을 치른다. 수탉 중 어느 한 마리는 곧 불운한 죽음을 맞게 되리라는 것을 낡은 스핑크스 조각상이 암시하고 있다.

425. 벨베데레 토르소

벨베데레 토르소 조각상은 헬레니즘 시대의
조각이다. 16세기 발견 당시 이 조각상은 머리와
양쪽 팔, 다리가 없어 교황 율리우스 2세가 미켈
란젤로에게 이 조각상을 복원해 줄 것을 요청했
다. 그러나 미켈란젤로는 "이것만으로도 완벽한
인체의 표현"이라고 극찬하며 교황의 요구를 일
거에 거절했다고 한다. 그림은 미켈란젤로가 어
린 학생과 함께 토르소 조각상을 보살피는 장면
으로 화면 가득 동성애로 물들어 있다. 섬세한
손으로, 어린 소년은 그가 입고 있는 분홍색과
흰색 스타킹으로 고조된 곡선적인 모습으로 미
켈란젤로의 손가락을 만지고 있다. 그들의 모습
은 조각의 부서진 성기에 그림자를 드리운다.

▶〈벨베데레 토르소〉 **사조**_ 신고전주의 / **종류**_ 유화 / **기법**_ 캔버스에 유채 / **크기**_ 60×
42cm / **소장**_ 뉴욕 다헤쉬 미술관

426. 노예시장

이슬람 사회에서는 노예를 서로 사고팔기도
하였다. 특히 아름다운 여자 노예는 부르는 게
값이었는데, 그녀들은 제국의 하렘뿐만 아니라
귀족과 부유한 집에 들어가 가사 노동을 하거
나 혹은 주인의 애첩이 되어야 했다. 그림은 노
예를 사려는 이슬람의 사람들이 한 여인의 입
을 벌려 이빨의 건강 상태를 조사하고 있다. 이
가 건강하면 최상급의 노예로 인식되었기 때문
이다. 비인간적인 노예 제도는 20세기까지 존재
하였고 지금도 노예와 같은 불행한 일들이 세계
도처에서 벌어지고 있다.

◀〈노예시장〉 **사조**_ 신고전주의 / **종류**_ 유화 / **기법**_ 캔버스에 유채 / **크기**_ 84.8 x
63.5cm / **소장**_ 클라크 미술관

▲〈밀회〉 **사조**_ 신고전주의 / **종류**_ 유화 / **기법**_ 캔버스에 유채 / **크기**_ 30 x 18cm / **소장**_ 미주리 세인트 루이스 미술관

427. 밀회

한 남자가 왼쪽 건물 밖의 키가 큰 낙타 위에 앉아 창 뒤에 있는 여성에게 키스하는 남성을 보여준다. 또한 건물 안의 여인은 창밖의 남자와 키스하려고 하녀의 등을 밟고 올라서 있다. 마치 이슬람의《로미오와 줄리엣》을 연상케 하는 그림이다.

428. 여성의 머리

그림은 '바칸테'를 묘사한 그림이다. 바칸테는 술의 신인 바쿠스를 따르는 무리를 뜻하며, 이들은 항상 술과 사랑의 파티를 하는 젊은 여인들이다. 그녀들은 사티로스나 파우누스 등 전설의 반수반인들로 묘사되고 있는데 그림의 바칸테는 양의 뿔을 하고 있다.

▶〈여성의 머리〉 **사조**_ 신고전주의 / **종류**_ 유화 / **기법**_ 캔버스에 유채 / **크기**_ 직경 47.5cm / **소장**_ 낭트 미술관

로코코 미술

베르사유 궁전의 화려하고 우아한 아름다움의 극치!
우아하면서 관능적인 매력이 넘치는 프랑스 궁정 미술로의 색다른 여정

프랑스 18세기 귀족문화에서 출발한 로코코 양식은 매우 밝고 경쾌하며 여성적이다.

로코코 미술이 추구한 세계는 궁전 풍속을 비롯하여 밝고 우아하면서 관능적인 매력을 풍기는 프랑스 상류사회에서 유행하는 풍속이나 취미에 적합한 그림들이었다. 이 시기에 새로운 로코코 양식의 그림으로 인기를 구가한 화가는 장 앙투안 와토였다. 와토는 궁전 풍속을 비롯하여 밝고 우아하면서 관능적인 매력을 풍기는 프랑스 상류사회 풍속이나 취미에 적합한 그림으로 로코코 회화 특유의 테마와 정서를 확립했다. 이밖에도 로코코 미술은 베네치아 교회와 궁전의 대규모 프레스코화, 18세기 농민과 중산층의 일상생활을 주제로 삼고, 엄격한 조형성과 풍부한 시정이 깃든 독자적 회화 세계를 창조해냈다.

대표작품
장 앙투안 와토, 〈키테라 섬으로 순례〉
조바니 티에폴로, 〈비너스의 신전으로 인도된 아이네이아스〉
장 오노레 프라고나르, 〈그네〉
프란시스코 고야, 〈파라솔〉
가르파레 트라베르시, 〈콘서트〉
프랑수아 부셰, 〈마담 퐁파두르 초상〉
장 그뢰즈, 〈깨진 항아리〉
조제프 베르네, 〈청명한 달빛이 비치는 항구〉
토머스 게인즈버러, 〈앤드루스 부부의 초상화〉
엘리자베스 르 브륑, 〈밀짚모자를 쓴 자화상〉

로코코 화가들
장 앙투안 와토 / 프랑수아 르무안 / 조바니 티에폴로 / 가르파레 트라베르시 / 프랑수아 부셰 / 모리스 드 라 투르 / 장 바티스트 그뢰즈 / 조제프 뒤크뢰 / 조제프 베르네 / 피에르 볼레르 / 토머스 게인즈버그 / 조지 롬니 / 장 바티스트 시메옹 샤르댕 / 조슈아 레이놀즈 / 장 프라고나르 / 윌리엄 호가스 / 장 라그레네 / 엘리자베스 르 브륑 / 프란시스코 고야

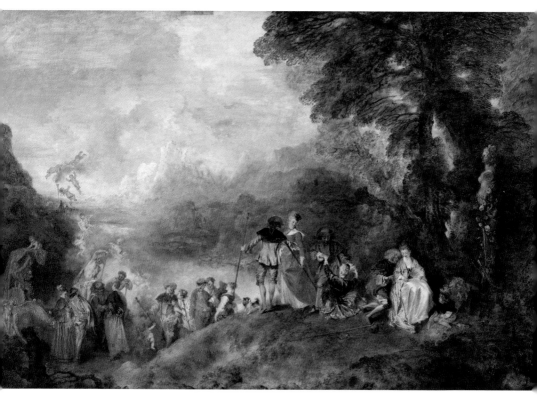

▲〈키테라 섬으로 순례〉 사조_로코코 / 종류_유화 / 기법_캔버스에 유채 / 크기_122 x 182cm / 소장_런던 내셔널 갤러리

429. 키테라 섬으로 순례

로코코 문화는 프랑스 18세기 귀족문화에서 출발되었다. 그 중심에 미술을 선도한 장 앙투안 와토(Jean-Antoine Watteau, 1684~1721)가 있었다. 그는 기존의 엄숙하고 무거운 바로크 양식에서 벗어나 새로운 화풍인 로코코 양식의 그림을 그려 높은 인기를 구가하였다. 와토는 궁전 풍속을 비롯하여 밝고 우아하면서 관능적인 매력을 풍기는 프랑스 상류사회에서 유행하는 풍속이나 취미에 적합한 그림을 그려, '아연'으로 불리는 로코코 회화 특유의 테마와 정서를 확립했다.

〈키테라 섬으로 순례〉 그림은 와토의 대표적 연작으로 로코코 회화의 출발을 알리는 기념비적 작품이다. 그가 그리고 있는 키테라는 덧없는 것들과 계략이 뿌리를 내릴 수 없는 낙원으로, 자연에 둘러싸인 기쁨을 나타내고 있다. 순례자들은 그 섬을 향하여 떠나지만 결코 거기에 도착하지 못하며 수평선 멀리 그 섬의 빛만 어렴풋이 볼 수 있을 뿐이다. 키테라 섬을 주제로 한 와토의 첫 작품은 일화적인 것으로, 어렴풋한 베네치아풍의 분위기로 희극적인 모티브를 다루고 있다. 키테라 섬의 항해 세 작품 모두에 공통적인 것은 연극 무대와 같은 구성과 연극에 나오는 모든 것이 색채로 나타났다.

430. 헛디딤

남자와 여자가 산 아래로 내려오다 여자가 넘어지자 남자가 부축하여 일으키는 장면을 담은 작품이다. 그림에는 앞서 내려가던 남자는 한쪽 손으로 땅을 짚고 오른쪽 팔로 여자의 허리를 단단히 잡아 일으키려 하고 있다. 그런데 여자는 오른손으로 남자의 가슴을 강하게 밀고 있는 것이 보인다. 여자와 남자는 아직 연인의 사이가 아니라는 것을 나타내는 한 장면이다. 와토는 이처럼 섬세한 감정선까지 고려해 마치 관찰 사진을 찍은 것 같은 미묘한 감정을 살렸다.

▶〈헛디딤〉 사조_로코코 / 종류_유화 / 기법_캔버스에 유채 / 크기_50 x 41cm / 소장_루브르 박물관

431. 인생의 아름다움

이 작품은 즐거운 파티의 한 장면을 묘사하고 있지만, 삶의 즐거움에도 불구하고 인생은 유한하다는 것을 암시하기 위해 폐허가 된 건축물을 표현하고 있다. 그림에서 분홍색 옷을 입은 류트 연주자는 악기를 조율하고 왼쪽 의자에 앉아 있는 여자는 기타를 연주하고 있다. 그녀의 뒤에 있는 붉은 옷을 입은 남자는 의자에 기대고 있으나 여인은 남자의 시선을 피하기 위해 얼굴을 돌리고 있다. 그림 오른쪽에는 결코 인생이 아름답지 않은 흑인 노예가 그릇에 담긴 와인을 고르고 있다.

▼〈인생의 아름다움〉 사조_로코코 / 종류_유화 / 기법_캔버스에 유채 / 크기_67.3 x 92.5cm / 소장_런던 월리스 컬렉션

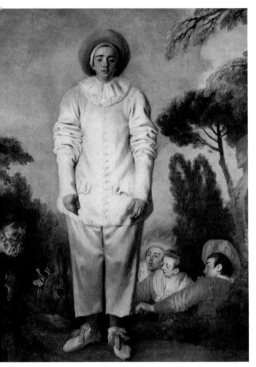

▲〈지유〉**사조**_로코코 / **종류**_유화 / **기법**_캔버스에 유채 / **크기**_184 x 149cm / **소장**_루브르 박물관

▲〈메체티노〉**사조**_로코코 / **종류**_유화 / **기법**_캔버스에 유채 / **크기**_43.1 x 55.2 cm / **소장**_뉴욕 메트로폴리탄 미술관

432. 지유

그림은 수심에 가득 찬 표정으로 청중을 응시하고 있는 광대를 보여준다. 〈지유〉는 흰 피부에 홍조를 띠고 서서 사람들의 웃음거리가 되는 막간 배우인데, 여기에서는 네덜란드의 거장 렘브란트의 〈에케호모〉를 연상시킬 정도로 웅장하게 묘사되어 있다. 17세기 곡예사 겸 희극배우였던 질 르 니에에서 나온 '지유'는 프랑스에서 광대를 부르는 일반적인 말이 되었다. 그림은 관객을 끌어모으는 극장의 광고판으로 제작된 듯하다. 원래 캐릭터 중 한 명이 당나귀로 변하는 희극인 '다나에'의 초연을 위해 제작된 것이지만, 다나에가 상영되기 전에 짧고 익살스러운 촌극을 광고하는 데 사용되었던 것으로 보인다.

433. 메체티노

메체티노는 희극에서 기사의 시종이나 심복의 역할을 맡은 사람을 말한다. 메체티노는 와토가 무척 좋아했던 코메디아 델라르테의 피에르를 의미한다. 장미꽃 장식이 달린 분홍빛 신발과 화려한 옷을 입고 악기를 연주하며 세레나데를 열심히 부르고 있는 남자 뒷편 숲속에 얼굴을 돌린 비너스 상은 메체티노가 분명 짝사랑을 하고 있다.

로코코 특유의 살랑거리는 색채와 하늘거리는 풀잎, 기타를 연주하는 피에로의 허무함과 뒷모습의 여인은 피에로의 사랑을 거부하는 모습이다. 이러한 형상은 와토의 그림에 내재하고 있는 달콤쌉쓸함이 묻어난다.

434. 두 사촌

뒤돌아선 주인공은 화사하게 단장한 소녀이다. 그녀의 얼굴이 어떠할지, 즉 어떤 마음으로 그렇게 서 있는지에 대한 정보를 주는 것은 화면 오른쪽의 커플이다. 함께 공원에 나왔지만 이들은 남은 한 사람은 안중에도 없다. 남자는 꽃을 한 아름 따다 여자에게 안기고 여자는 그 중 한 송이를 가슴에 꽂으며 둘만의 사랑에 바쁘다. 홀로 남은 소녀는 호수 건너편 조각상을 바라보며 "내 님은 누구일까?"라는 질문을 던지고 있는 듯하다.

▲〈두 사촌〉 **사조**_ 로코코 / **종류**_ 유화 / **기법**_ 캔버스에 유채 / **크기**_ 30 x 36cm / **소장**_ 루브르 박물관

435. 다이애나의 목욕

와토의 그림에서 목욕하는 다이애나 여신 이외에 아무도 등장하지 않는다는 점에서 다른 목욕하는 그림과 비교할 만하다. 다른 화가들의 작품에서는 다이애나가 혼자 목욕하는 장면을 쉽게 찾을 수가 없다. 이 그림에서는 다이애나의 상징인 머리에 초승달도 그려 있지 않아서 샘의 가장자리에 풀어둔 활 통으로 그녀가 다이애나임을 짐작케 한다.

▼〈다이애나의 목욕〉 **사조**_ 로코코 / **종류**_ 유화 / **기법**_ 캔버스에 유채 / **크기**_ 80 x 101cm / **소장**_ 루브르 박물관

436. 이탈리아 희극

이탈리아 희극 배우들이 밤에 공연하는 장면을 그린 작품이다. 당시 희극은 희극 배우들의 즉흥연기와 대사로 진행되어 매우 인기가 높았다. 와토는 희극 배우(코메디아 델라르테)들의 삶의 모습을 전문으로 그렸다. 그림에는 공연의 즐거움이 밤까지 연장돼 어둠을 밝히는 횃불을 켜고 노래를 부르고 있는데 마치 캠프파이어 장면이 느껴지는 작품이다.

▼〈이탈리아 희극〉 **사조**_ 로코코 / **종류**_ 유화 / **기법**_ 캔버스에 유채 / **크기**_ 37 x 48cm / **소장**_ 베를린 회화 갤러리

437. 헤라클레스 예찬

장 앙투안 와토가 로코코 미술의 새로운 문을 열었다면 로코코 미술의 산파 역은 프랑수아 르무안(François Lemoyne, 1688~1737)이었다. 그는 로코코 미술의 거장인 프랑수아 부셰의 스승이기도 하다.

이 작품은 르무안의 대작인 〈헤라클레스 예찬〉을 나타내는 천장화 그림이다. 제우스와 인간인 알크메네 사이에서 태어난 헤라클레스는 온갖 도전을 수행하며 신화의 영웅이 되었다. 그는 스스로 죽음을 선택하고는 올림포스에 올라 신들의 반열에 오른다. 르무안의 천장화는 헤라클레스가 신의 반열에 오르기 위해 올림포스로 향하는 장면을 묘사하였다. 베르사유 궁전의 헤라클레스 방에 그려진 천장화 각각의 네 모서리에 힘, 인내, 가치, 정의를 상징하는 그림이 배치돼 있어 웅장함을 나타내고 있다.

◀◀〈헤라클레스 예찬〉 사조_ 로코코 / 종류_ 벽화 / 크기_ 1850 x 1700cm / 소장_ 베르사이유와 트리아농 궁

438. 진실을 구하는 시간

크로노스의 큰 낫은 모든 생명을 앗아간다는 뜻이다. 시간에 패배하고 바닥에서 고통스러운 표정을 짓는 여인은 질투를 나타낸다. 한 여인은 바닥에서 오른손을 들어 방어 자세를 취하며 왼손에 가면을 들고 있다. 가면은 거짓과 위선이라는 의미를 나타낸다. 질투와 거짓은 시간 앞에서 진실을 덮지 못한다는 내용이다.

▶〈진실을 구하는 시간〉 사조_ 로코코 / 종류_ 유화 / 기법_ 캔버스에 유채 / 크기_ 101 x 80cm / 소장_ 부쉐 드 페르트 미술관

439. 나르시스

나르시스는 목동으로 매우 잘생겨서 님프들에게 구애를 받지만 그는 아무도 사랑하지 않는다. 그런 그가 양떼를 몰고 거닐다 물속에 비친 자기 자신의 모습을 보게 되었고 물속의 자신을 사랑하여 손을 집어넣으면 파문에 흔들리다가 잔잔해지면 다시 나타나곤 했는데, 결국 나르시스는 물속에 들어가 숨을 거두고 만다.

◀〈나르시스〉 사조_ 로코코 / 종류_ 유화 / 기법_ 캔버스에 유채 / 크기_ 90 x 72cm / 소장_ 함부르크 쿤스트할레 미술관

440. 페르세우스와 안드로메다

페르세우스는 제우스와 아르고스의 왕녀 다나에 사이에서 태어난 아들이고, 안드로메다는 에티오피아의 왕녀로 카시오페이아의 딸이다. 세리포스 섬의 왕 폴리데크테스의 명령을 받고 메두사의 목을 베어오던 페르세우스는, 바다의 괴물로부터 나라를 보호하기 위해 제물로 바쳐져 해변의 바위에 묶여 있던 안드로메다를 구하여 아내로 삼았다. 이 그림은 페르세우스가 바다의 괴물을 물리친 뒤 바위에 묶여 있는 안드로메다를 쇠사슬로부터 풀어주는 장면을 보여주고 있다. 이 주제는 고대 폼페이 벽화에서 확인될 뿐더러 여러 도기 그림에도 많이 그려져 있으며 많은 화가가 즐겨 그렸다.

◀〈페르세우스와 안드로메다〉 사조_로코코 / 종류_유화 / 기법_캔버스에 유채 / 크기_101 x 80cm / 소장_부쉐드 페르트 미술관

441. 목욕하는 다이애나

사냥의 여신인 다이애나가 사냥을 마치고 목욕하는 장면을 그린 작품이다. 다이애나는 로마 신화의 이름이고 그리스 신화에서는 아르테미스로 나온다. 그녀는 아폴론과 쌍둥이 남매로 아폴론의 누나이며 그녀가 레토에게 태어나자마자 아폴론을 받았다고 한다. 다이애나는 순결의 여신이기도 하면서 달의 여신이다. 그녀를 따르는 숲의 요정들은 순결을 지켜야 했고, 목욕하는 자신들의 모습을 보게 되면 누구든 가혹한 벌을 내렸다고 한다.

그림은 누드의 다이애나가 님프로부터 부축을 받고 물에 들어서는 모습으로, 로코코 화풍이 시작되었음을 느낄 수 있다.

▶〈목욕하는 다이애나〉 사조_로코코 / 종류_유화 / 기법_캔버스에 유채 / 크기_137 x 105cm / 소장_상트페테르부르크 에르미타주 박물관

▲〈다이애나와 칼리스토〉 사조_로코코 / 종류_벽화 / 크기_74 x 93cm / 소장_로스엔젤로스 케티 박물관

442. 다이애나와 칼리스토

　사냥의 여신 다이애나가 님프 칼리스토를 벌하는 장면을 묘사한 장면이다. 칼리스토는 평소 다이애나를 존경하고 사랑했는데 그녀의 아름다움에 빠진 제우스가 다이애나로 변신하여 사랑을 나누었다. 칼리스토는 그로 인해 임신하였는데, 순결의 여신인 다이애나는 님프들과 목욕을 하던 차에 칼리스토가 옷을 벗지 않고 머뭇거리기에 수상히 생각하여 님프 일행에 의해 옷이 벗겨지고 임신한 사실이 발각되었다. 분노한 다이애나는 칼리스토를 숲에서 추방하였다. 숲에서 추방당한 칼리스토가 제우스의 아이를 갖게 된 사실을 헤라도 알게 되어 그녀를 곰으로 만들어 버린다. 칼리스토가 낳은 아들이 장성하여 사냥하던 중 어머니 곰을 만나 죽이려 하는 순간 제우스가 이를 말려 어머니와 아들을 하늘의 큰곰자리와 작은곰자리의 별자리로 만든다.

▲〈비너스의 신전으로 인도된 아이네이아스〉 사조_ 로코코 / 종류_ 벽화 / 크기_ 71.8 x 88.9cm / 소장_ 샌프란시스코 미술 박물관

443. 비너스의 신전으로 인도된 아이네이아스

 베네치아에 로코코 양식을 유행시킨 조바니 바티스타 티에폴로(Giovanni Battista Tiepolo, 1696~1770)는 17세기 유럽에서 가장 사랑받았던 화가 중 한 사람이었다. 그는 16세기 위대한 베네치아 화가들의 전통을 이었으며, 고향인 베네치아에 있는 교회와 궁전에 대규모의 프레스코화와 제단화들을 그렸다. 이 작품은 티에폴로가 스페인의 카를로스 3세의 초청으로 마드리드로 가서 그린 그림이다. 그는 스페인으로 가기 전에 이탈리아와 독일 등 많은 곳에서 작품을 남겼다. 티에폴로는 그림을 의뢰한 곳이 어디든 거절하지 않고 열심히 그림을 그렸기 때문에 그는 한 곳에 머물러 있을 수 없었다. 그러나 스페인으로 간 그는 고향인 베네치아로 돌아오지 못하고 그곳에서 생을 마쳤다. 티에폴로가 인질이 되어 베네치아로 돌아갈 수 없었다는 설이 있지만, 그는 마드리드에서 자신의 처지를 잊을 정도로 작품에 열중하였다. 그 결과 〈비너스의 신전으로 인도된 아이네이아스〉 작품이 그의 손에 의해 탄생하게 되었다. 아이네이아스는 트로이의 장수로 그의 어머니는 비너스였다. 이 그림에서 아이네이아스는 그리워했던 어머니의 신전으로 인도되어 어머니 앞으로 간 장면을 그리고 있다. 이는 티에폴로가 고향 베네치아를 그리워하는 마음을 간접적으로 나타내고 있다.

444. 가시 면류관을 쓰는 그리스도

그리스도의 수난을 담은 그림이다. 가시 면류
관은 그리스도가 골고다의 언덕에서 십자가에
처형될 때 그리스도를 조롱하려고 로마 군인들
이 왕관 대신 가시로 엮어 그리스도에게 씌워준
관이다. 그림에는 가시 면류관을 쓴 그리스도에
게 사람들이 막대기로 때리고 조롱하는 모습이
그려져 있다. 이후 그리스도는 무거운 십자가를
짊어지게 된다.

▶〈가시 면류관을 쓰는 그리스도〉 **사조**_로코코 / **종류**_유화 / **기법**_캔버스에 유채
/ **크기**_70 x 90cm / **소장**_함부르크 쿤스트할레 미술관

445. 갈보리로 가는 길에 계신 그리스도

그리스도가 갈보리 산의 골고다 언덕으로 십
자가를 지고 가는 장면을 묘사하고 있다. 그림
에는 무거운 십자가에 지쳐 쓰러져 있는 그리스
도의 모습이 그림 중앙에 그려져 있고, 오른쪽
끝에 있는 막달라 마리아는 슬픔에 겨워 얼굴을
돌리고 흐느끼고 있다. 십자가를 끄는 장정의
어깨에는 힘이 들어가 있고 나팔을 부는 장면에
서는 혼란한 장면이 연출되고 있다.

▶〈갈보리로 가는 길에 계신 그리스도〉 **사조**_로코코 / **종류**_유화 / **기법**_캔버스에
유채 / **크기**_79 x 86cm / **소장**_스페인 무세우 나시오날 다트 드 카탈루냐 박물관

446. 십자가에 계신 그리스도

그리스도의 수난을 당하는 장면의 절정에 이
르는 그림이다. 그림에는 세 개의 십자가에 그
리스도와 두 명의 죄인이 결박되어 있다. 오른
쪽으로 성모 마리아와 막달라 마리아가 슬픔에
겨워 흐느끼고 있으며 긴 창을 두르고 말을 타
고 가는 케시우스 롱기누스의 뒷모습이 보인다.
롱기누스는 십자가에 못 박힌 그리스도의 옆구
리를 창으로 찌른 인물이다.

▶〈십자가에 계신 그리스도〉 **사조**_로코코 / **종류**_유화 / **기법**_캔버스에 유채 / **크
기**_79 x 88cm / **소장**_세인트 루이스 미술관

▲〈아폴론과 다프네〉 사조_ 로코코 / 종류_ 유화 / 기법_ 캔버스에 유채 / 크기_ 96 x 79cm / 소장_ 루브르 박물관

▲〈마코앵무새와 있는 여인〉 사조_ 로코코 / 종류_ 유화 / 기법_ 캔버스에 유채 / 크기_ 72 x 53cm / 소장_ 에쉬몰린 미술관

447. 아폴론과 다프네

아폴론은 에로스의 황금 화살을 맞아 다프네를 보고 맹목적으로 사랑한다. 그러나 다프네는 에로스의 납 화살을 맞아 아폴론의 구애를 거절하고 피해 도망친다. 끈질기게 도망치는 다프네를 달래며 잡는 순간 다프네는 강의 신에게 빌어 올리브 나무로 변하게 된다. 그림은 도망치는 다프네가 올리브 나무로 변하는 장면이다.

448. 마코앵무새와 있는 여인

티에폴로의 딸로 추정되는 초상화이다. 18세기에 인기를 끌었던 앵무새와 함께 있는 여자를 보여주는 이 그림은 이국적이며 사치스러운 생활양식을 상징한다. 인상적인 이 초상화를 통해서 티에폴로가 놀라운 데생 솜씨와 해부학에 대한 깊은 지식을 가지고 있었으며, 반짝이는 색채를 사용했음을 알 수 있다.

449. 아펠레스와 알렉산더 대왕

알렉산더 대왕은 당시의 최고의 화가인 아펠레스에게 자신의 애첩 캄파스테의 알몸을 그리라고 했다. 화가의 작업실에 들른 대왕은 아펠레스와 캄파스테의 불륜 현장을 목격한다. 그러나 대왕은 노여움을 누르고 아끼던 캄파스테를 아펠레스에게 선물로 하사한다. 아펠레스는 이후 더욱 분발하여 그림을 그리게 된다.

◀〈아펠레스와 알렉산더 대왕〉 사조_ 로코코 / 종류_ 유화 / 기법_ 캔버스에 유채 / 크기_ 42 x 54cm / 소장_ 로스엔젤로스 게티 박물관

▲〈헨리 3세의 영접〉 **사조**_로코코 / **종류**_벽화 / **기법**_프레스코 / **소장**_빌라 콘타리니

450. 헨리 3세의 영접

중세 독일 최강의 지배자인 헨리 3세의 일화를 묘사한 그림이다. 헨리 3세는 왕궁의 문화가 싫어 수도원의 원장에게 자신을 수도생으로 받아달라고 부탁을 한다. 그러자 원장은 왕에게 수도생이 되면 엄격한 규율을 따라야 하고 그리스도의 말씀에 절대복종해야 하는데 그렇게 할 수 있겠느냐고 물었다. 헨리 3세는 그렇게 하겠다고 하였다. 이에 원장은 자신의 말에도 복종해야 한다고 했다. 헨리 3세는 원장의 말을 절대적으로 따르겠다고 확실하게 대답했다. 그러자 수도원장은 첫 번째 명령을 내린다. "당장 왕궁으로 돌아가 백성을 다스리십시오." 그림은 헨리 3세가 화려한 모습으로 수도원으로 행차하는 모습으로, 붉은 옷의 수도원장이 헨리 3세를 영접하러 나오는 장면이다.

451. 벨레로폰과 페가소스

이 프레스코화는 베네치아 팔라초 라디아 궁전에 그려진 벽화로 천마 페가소스를 타고 불을 뿜는 괴물 키마이라를 죽이는 코린도스의 영웅 벨레로폰을 묘사했다. 그림에는 벨레로폰의 창끝에 겨누어지고 있는 키마이라의 모습이 그림 왼쪽에 있는데, 이 그림에서는 잘려 나가 보이질 않는다.

◀〈벨레로폰과 페가소스〉 **사조**_로코코 / **종류**_벽화 / **기법**_프레스코 / **크기**_직경 600cm / **소장**_베네치아 팔라초 라디아

▲〈게임 중 난투〉 사조_ 로코코 / 종류_ 유화 / 기법_ 캔버스에 유채 / 크기_ 34 x 26cm / 소장_ 카포디몬테 국립 박물관

452. 게임 중 난투

18세기 농민과 중산층의 일상생활을 화폭에 담은 가르파레 트라베르시(Gaspare Traversi, 1722~1770)는 이탈리아 나폴리의 대표적 장르화가이다. 그림은 나폴리의 한량들이 모여 카드판을 벌이다 싸움이 벌어진 장면을 그렸다. 그들은 한껏 멋을 부린 차림새를 하고 있으나 난장판이 된 화면에는 험악한 난투극만 강조되고 있다. 싸움의 원인은 게임 동안 상대를 속이려는 시도가 발각되어 벌어졌다. 카드놀이의 장르화는 그동안 카라바조로부터 유행되어 많은 화가가 묘사하였으나 대부분 순진하거나 어리석은 자를 속이기 위한 장면으로 연출되었다. 그러나 이 그림에서는 카드 속임을 하려다 목이 졸리는 사태까지 벌어지는 상황을 생생하게 묘사하고 있다. 칼이 등장하고 자칫 목숨까지 위태로운 난투극 속에서 목이 잡혀 소리치는 남자의 표정과 이를 말리려는 여인의 표정, 그리고 공격을 멈추지 않는 남자의 표정이 삼각의 구도를 이뤄 역동적이며 사실감을 나타낸다.

453. 초상화 그리기

화가인 남자가 젊은 여인의 초상화를 그리는 장면이다. 당시 초상화는 단순히 그림으로만 사용되지 않았다. 화가와 모델 사이에 있는 노파는 중매쟁이이다. 노파는 여인의 초상화를 그녀의 남편 될 사람에게 보내려고 초상화를 그리는 것이다. 모델의 여인이 다 빈치의 〈모나리자〉와 같은 자세를 취하고 있어 그림이 궁금해진다.

▶〈초상화 그리기〉 **사조**_로코코 / **종류**_유화 / **기법**_캔버스에 유채 / **크기**_100 x 130cm / **소장**_루브르 박물관

454. 잠든 소녀를 놀리다

한 노인이 자신의 머리털을 이용하여 무릎에 기념품 상자를 들고 잠든 어린 소녀를 간질이고 있다. 세상 모르게 잠이 든 소녀는 반쯤 벌어진 입에서 숨소리가 거칠어진다. 굳게 닫힌 두 눈과 상자를 안고 있는 두 손으로 보아 소녀가 얼마나 깊게 잠이 들었는지를 알 수 있다. 소녀 주위로 세 명의 사람이 등장하고 있는데 왼쪽 젊은 여인이 소녀의 어머니로 보인다.

◀〈잠든 소녀를 놀리다〉 **사조**_로코코 / **종류**_유화 / **기법**_캔버스에 유채 / **크기**_86 x 107cm / **소장**_뉴욕 메트로폴리탄 미술관

455. 수술

수술 부위로 보아 담석을 제거하거나 아니면 맹장 수술과 같은 큰 수술이 벌어지고 있다. 마취제가 없던 시절이라 오로지 맨정신으로 수술을 받아야 하는 환자는 그야말로 끔찍한 일이 분명하다. 사지를 비틀며 괴로워하는 환자에 왼쪽 구석의 여인이 어쩔 줄 모르고 기도를 하고 있다. 의사와 조수의 표정만이 매우 진지하다.

▶〈수술〉 **사조**_로코코 / **종류**_유화 / **기법**_캔버스에 유채 / **크기**_77.5 x 130cm / **소장**_루브르 박물관

456. 콘서트

그림에는 다양한 연주자들이 여러 가지 악보가 놓인 테이블 주위에 원을 그리며 모여 있는 콘서트 장면이 그려져 있다. 바닥에는 누구도 발견하지 못한 악보가 떨어져 있다. 왼쪽부터 첼로 연주자는 등을 보이고 있으며 바이올리니스트와 만돌린 연주자 그리고 그 옆에 여성과 아이가 있다. 관찰되지 않은 왼쪽 구석의 전경에서, 한 소녀가 첼로 연주자의 주머니에서 지갑을 몰래 빼내고는 관람자를 향해 침묵해 줄 것을 손가락으로 알린다. 가르페레 트라베르시의 미묘한 유머의 질, 매우 역동적인 구성 및 위대한 리얼리즘이 돋보이는 작품이다.

◀◀⟨콘서트⟩ 사조_로코코 / 종류_유화 / 기법_캔버스에 유채 / 크기_197 x 148cm / 소장_빈 팔레 도로테움

457. 카드놀이

다섯 명의 사람이 테이블 주위에 모여 카드놀이를 하고 있다. 오른쪽 노란 옷을 입은 젊은 여인은 카드를 꺼내 들면서 환희에 차 웃는다. 그녀는 어깨에 기댄 노파의 조언에 귀를 기울인다. 파란 옷의 여인과 빨간 옷의 남자는 그녀가 바람 피우고 있다는 것을 분명히 알고 있다. 젊은 남자는 당황하고, 젊은 여인은 짜증과 혹은 부러움으로 그녀를 바라본다. 테이블 건너편에서 나이 든 남자만이 카드에 열중하고 있다.

▲⟨카드놀이⟩ 사조_로코코 / 종류_유화 / 기법_캔버스에 유채 / 크기_73.5 x 98cm / 소장_루브르 박물관

▼⟨수도사와 처녀⟩ 사조_로코코 / 종류_유화 / 기법_캔버스에 유채 / 크기_62 x 74cm / 소장_우루과이 벤스 컬렉션

458. 수도사와 처녀

그림의 세 인물은 극적인 삼각형을 형성한다. 수염을 기른 수도사가 아름다운 처녀에게 성모 마리아의 그림을 보여주며 교화시키려 한다. 그림은 분명 도덕적인 장면을 묘사하는데 왼쪽의 젊은 수도사의 얼굴에는 죄책감이 나타나 있다. 그것은 고개를 숙인 소녀가 왼손으로 자신의 가슴을 보여주었기 때문이다. 수도사는 가난으로 매춘하려는 그녀의 죄에 대한 구원을 설파하려는 장면으로 소녀가 들고 있는 성화 그림이 마치 오늘날 핸드폰을 검색하는 장면과 같다.

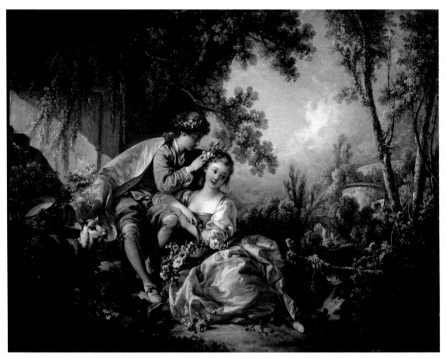

▲〈목녀의 머리에 꽃을 치장하는 목동〉 사조_로코코 / 종류_유화 / 기법_캔버스에 유채 / 크기_54.3 x 72.7cm / 소장_더 프릭 컬렉션

459. 목녀의 머리에 꽃을 치장하는 목동

　　로코코 미술의 전성기를 구가한 화가로는 단연 프랑수아 부셰(François Boucher, 1703~1770)를 들 수 있다. 그가 로코코 미술의 거장이 될 수 있었던 것은 루이 15세의 애첩인 마담 퐁파두르의 역할이 컸다. 그는 프랑수아 르무안으로부터 그림을 배웠으나 장 앙투안 와토의 영향을 많이 받았다. 부셰의 그림 중에 유독 많이 나오는 것이 '파스토랄레' 장르의 그림이다. '파스토랄레'란 시대에 따라 조금씩 의미가 달라져 왔다. 르네상스 시대에는 조르조네의 〈전원의 합주〉에서처럼 은은한 분위기에 목가적인 장면을 묘사한 그림에 쓰였고, 17세기에는 인간의 감정이 자연에 반영된 듯한 서정적 풍경화 일반을 지칭했다. 18세기에 들어서 '파스토랄레'로 일컬어지는 그림은 부셰의 작품에서 앳된 얼굴의 사춘기 소년, 소녀들이 전원 속에 그려진 모습을 말한다. 내용은 주로 무의미하고 사소한 연애적 유희의 그림이다. 그림 속에 묘사된 소년과 소녀 혹은 목동과 목녀는 발그레 상기된 얼굴로 마치 순정만화의 주인공처럼 비슷하게 서로가 닮아 있다. 느긋한 태도에서 서정적인 분위기를 자아내고 있으며, 다정다감하고 친절한 동작을 취하고 있다. 한가로이 놀고 있는 화사한 소년과 소녀의 인물상은 당시 이상적 신체에 대한 귀족들의 취향이었다. 당대에 유행했던 둥그스름한 타원형 얼굴은 개성적 특징이 결여(缺如)되어 인형같이 예쁘기만 하다. 옷을 우아하게 차려 입었다는 점에서 이들은 실제 농촌의 목동, 목녀와는 무관함을 알 수 있다.

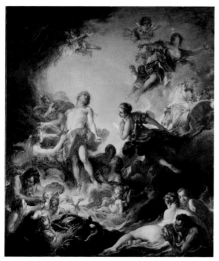

▲〈일출〉 **사조**_ 로코코 / **종류**_ 유화 / **기법**_ 캔버스에 유채 / **크기**_ 318 x 261cm / **소장**_ 런던 월리스 컬렉션

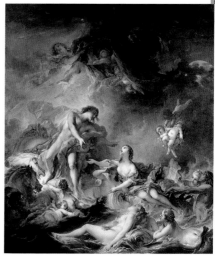

▲〈일몰〉 **사조**_ 로코코 / **종류**_ 유화 / **기법**_ 캔버스에 유채 / **크기**_ 318 x 261cm / **소장**_ 런던 월리스 컬렉션

460. 일출

이 작품은 루이 15세의 침실을 장식하기 위해 마담 드 퐁파두르가 특별 주문한 부셰의 그림이다. 그림 중심은 장미의 빛으로 솟아오르고 있는 태양신 아폴론이다. 아폴론의 시선과 녹색 옷을 두른 여신 테티스의 시선은 서로 엇갈리는 가운데, 해신과 바다의 님프 네레이드가 물속에서 서로 담소를 나누면서 눈부시게 빛나는 아폴론과 테티스를 지켜보고 있다.

461. 일몰

아폴론은 자신을 우러러보는 테티스를 다정히 바라보고 있다. 둘은 헤어지려는 찰나인 듯 안타깝게 서로에게 무언가를 말하려는 듯하다. 그림 위로 어둠을 상징하는 짙푸른 베일을 든 아기천사들이 마치 아폴론과 테티스를 덮으려는 듯 다가오고 있다. 이 작품은 아폴론은 루이 15세를, 테티스는 마담 드 퐁파두르를 암시하려는 마음에서 그려졌다.

462. 마담 퐁파두르 초상

루이 15세의 애첩인 퐁파두르는 프랑스 복식 문화에 많은 영향을 주었다. 또한 볼테르와 같은 계몽주의 철학자들을 지지하고 보수적인 왕당파들이 금서로 규정한 백과전서를 출판할 수 있게 도왔다. 프랑수아 부셰를 후원하여 로코코 양식을 유행시켰으며 세브르 자기의 제작을 장려하였고, 이 도자기는 오늘날에도 유명하다.

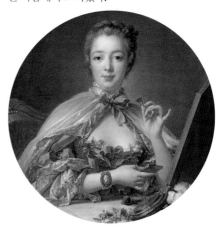

▶〈마담 퐁파두르 초상〉 **사조**_ 로코코 / **종류**_ 유화 / **기법**_ 캔버스에 유채 / **크기**_ 81x 63cm / **소장**_ 하버드 미술관

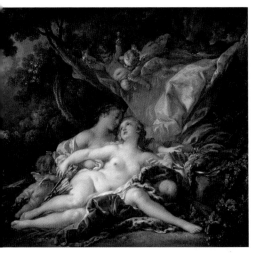

463. 쥬피터와 칼리스토

쥬피터(그리스 신화의 제우스)는 님프 칼리스토에게 반했다. 하지만 남자들을 거부하는 그녀의 절개에 고심한 쥬피터는 다이애나로 변신하여 칼리스토에게 접근한다. 다이애나 여신을 섬기는 그녀로서는 주인의 손길을 마다하지 못했다. 이렇게 하여 쥬피터는 칼리스토의 순결을 쟁취한다. 이로 인해 칼리스토는 다이애나로부터 죄를 추궁받게 되는데 그림은 다이애나로 변신한 쥬피터와 칼리스토가 사랑을 나누는 장면이다.

◀〈쥬피터와 칼리스토〉 **사조**_ 로코코 / **종류**_ 유화 / **기법**_ 캔버스에 유채 / **크기**_ 57 x 68cm / **소장**_ 넬슨 엣킨스 미술관

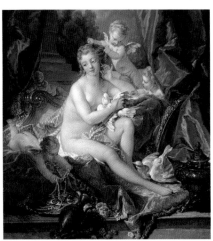

▲〈비너스의 화장〉 **사조**_ 로코코 / **종류**_ 유화 / **기법**_ 캔버스에 유채 / **크기**_ 318 x 261cm / **소장**_ 런던 월리스 컬렉션

464. 비너스의 화장

미의 여신 비너스가 화장을 하는 장면을 묘사한 그림이다. 화장은 여인들의 아름다움을 나타내기 위한 수단인데 반드시 동반되는 상징물은 바로 거울이다. 이 작품은 다른 화가들의 작품과는 다르게 거울에 비친 비너스의 얼굴이 없다. 다만 아들인 큐피드가 그녀의 머리와 화장을 도와주고 있다.

▲〈비너스와 큐피드〉 **사조**_ 로코코 / **종류**_ 유화 / **기법**_ 캔버스에 유채 / **크기**_ 35 x 25cm / **소장**_ 개인

465. 비너스와 큐피드

이 그림은 세브르 도자기를 위한 부셰의 그림으로 비너스와 그녀의 아들 큐피드의 모습을 담고 있다. 세브르 도자기의 색상은 색상의 밝기와 순도가 다르며, 회화 자체는 다양한 모티브와 예술가들의 완숙한 그림으로 돋보인다. 한때 도자기 공방에서 일했던 부셰는 마담 퐁파두르의 후원으로 세브르 도자기에 그림을 제공하였다.

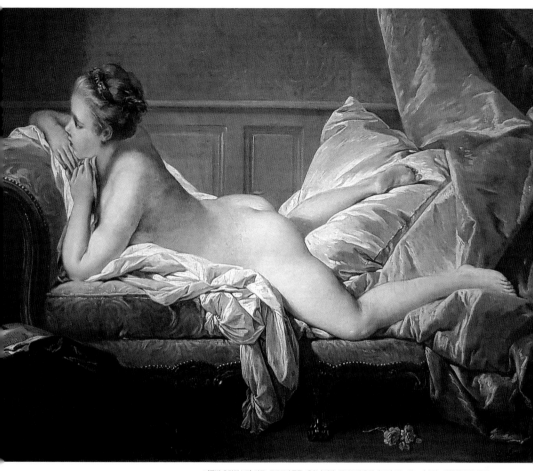

▲〈금빛 오달리스크〉 사조_로코코 / 종류_유화 / 기법_캔버스에 유채 / 크기_59 x 73cm / 소장_뮌헨 알테 피나코텍

466. 금빛 오달리스크

　소파에 엎드려 누운 어린 소녀는 루이즈 오머피이다. 마담 퐁파두르는 유산과 병치레로 루이 15세와 더는 관계를 맺을 수 없게 되자 열네 살의 어린 나이의 오머피를 간택하여 비밀 하렘인 '사슴 정원'에 들여보내 루이 15세의 욕구를 충족시키는 역할을 하게 한다. 그림 속의 오머피는 가슴을 드러낸 오달리스크와 달리 엉덩이를 드러내는 무척 대담한 포즈를 취하고 있다. 앳되고 순진한 표정은 그녀의 자세와 극적으로 대비되며 미묘한 환상과 기대감을 갖게 하는데, 그림에도 불구하고 천박해 보이지 않는 것은 부셰의 기품 있는 화풍 덕택일 것이다. 퐁파두르는 루이 15세를 향한 수많은 연적을 물리치기 위해 오머피를 직접 간택했지만, 어린 후궁은 왕의 총애를 독점하고 왕에게 그녀를 '늙은 여자'라 부르는 오만함을 보여 결국 황실에서 쫓겨나게 된다.

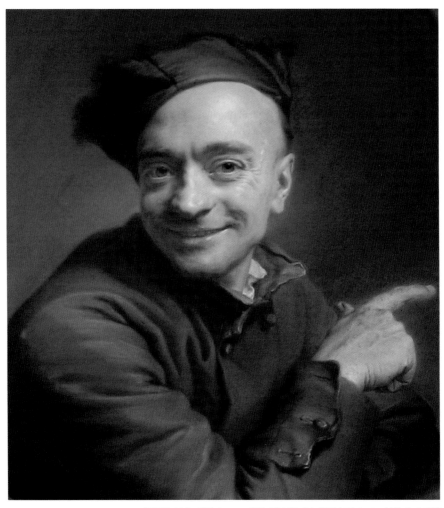

▲〈오른쪽을 가리키는 자화상〉 사조_로코코 / 종류_유화 / 기법_캔버스에 유채 / 크기_73 x 59cm / 소장_루브르 박물관

467. 오른쪽을 가리키는 자화상

로코코의 초상화가이자 '파스텔의 왕자'라 일컫는 모리스 캉탱 드 라 투르(Maurice Quentin de La Tour, 1704~1788)의 자화상이다. 그는 예리한 관찰력으로 초상화를 그렸으며 파스텔을 주로 사용하였다. 또한 왕실 초상화가로 활동하였으며 다양한 신분의 초상화를 그렸다. 특히 그는 마담 퐁파두르의 초상화를 그리면서 유명세를 치른다. 그러나 당시 투르는 크게 기뻐하지 않았다고 한다. 대단한 권세를 가진 주문자의 까다로운 시선을 의식해야 하는 게 불편했다. 투르의 자화상에서 손가락이 가리키는 게 무엇일까? 얼굴은 미소를 보이지만 권력자를 향한 해학적 의미을 담고 있다.

468. 장 자크 루소의 초상

루소는 스위스 제네바 공화국에서 태어난 프랑스의 사회계약론자이자 직접민주주의자, 공화주의자, 계몽주의 철학자이다. 평생 동안 많은 저서를 통하여 지극히 광범위한 문제를 논하였으나, 그의 일관된 주장은 '인간 회복'으로, 인간의 본성을 자연상태에서 파악하고자 하였다. 프랑스 혁명에서 그의 자유민권 사상은 혁명지도자들의 사상적 지주가 되었고 19세기 프랑스 낭만주의 문학의 선구적 역할을 하였다.

▶〈장 자크 루소의 초상〉**사조**_로코코 / **종류**_파스텔화 / **기법**_종이에 파스텔 / **크기**_45 x 35cm / **소장**_양투안 레쿠예르 박물관

469. 볼테르 초상

프랑스 계몽기의 대표적 철학자로 꼽히는 볼테르는 종교적 광신주의에 맞서서 평생 투쟁을 했다. 그는 관용 정신이 없이는 인류의 발전도 문명의 진보도 있을 수 없다고 생각했다. 그래서 다양한 장르를 넘나드는 그의 저서들 속에는 당대의 지배적 교회 권력이었던 로마 가톨릭교회에 대한 비판이 꾸준히 등장한다. 그가 각광을 받은 시기는 오래 가지 않았으나, 유럽의 모든 지식인들에게 큰 영향을 미쳤다.

▶〈볼테르 초상〉**사조**_로코코 / **종류**_유화 / **기법**_캔버스에 유채 / **크기**_62 x 51cm / **소장**_양투안 레쿠예르 박물관

470. 루이 15세의 초상

다섯 살에 왕위에 오른 루이는 자신의 열세 번째 생일까지 그의 재종조부이자 이복 왕고모부 오를레앙 공필리프가 섭정하였다. 그는 예리한 감수성과 두뇌를 지녔으면서도 루이 14세와는 달리 소심하고 방탕하여 엄격한 의식이나 정치를 싫어하여 정사를 플뢰리에게 맡겼다. 폴란드 왕녀 마리 레슈친스카와 결혼했으나 퐁파두르 부인, 뒤 바리를 총애하여 낭비, 재정적으로 파산에 빠지고, 40억 루블에 달하는 국채를 남겼다.

▶〈루이 15세의 초상〉**사조**_로코코 / **종류**_유화 / **기법**_캔버스에 유채 / **크기**_60 x 54cm / **소장**_루브르 박물관

471. 루이 드 프랑스의 초상

왕세자 루이 드 프랑스는 루이 15세와 마리 레슈친스카 사이에서 태어난 아들들 중에서 유일하게 성년이 될 때까지 생존했던 인물이었다. 후일 프랑스의 국왕을 역임하는 루이 16세, 루이 18세, 샤를 10세 형제의 아버지였다. 도덕적 기준이 높았던 그는 궁정의 타락성을 개탄하였고 부왕인 루이 15세의 애첩 퐁파두르 백작 부인과 갈등하였으며, 반(反)오스트리아적인 정치관을 갖고 있기도 했다.

◀〈루이 드 프랑스의 초상〉 사조_로코코 / 종류_파스텔화 / 기법_종이에 파스텔 / 크기_45 x 35cm / 소장_앙투안 레쿠예르 박물관

472. 마리 레슈친스카 초상

루이 15세와 결혼한 마리 레슈친스카는 예쁘지는 않지만 명석하였다. 결혼하고 9년 정도는 금실이 좋았으나 10번 째 아이를 낳은 후로는 거의 별거 상태로 지냈다고 한다. 어린 시절부터 홀로 지낸 탓에 성격이 특이했던 남편을 즐겁게 해주기에는 그녀의 성격은 너무 조용했다. 소심하고 방탕했던 루이 15세에게 샤토로나 퐁파두르, 뒤 바리 등과 같은 사랑하는 애첩들이 생기면서 그녀는 자연히 뒷전으로 밀리는 신세가 되었다.

◀〈마리 레슈친스카 초상〉 사조_로코코 / 종류_유화 / 기법_캔버스에 유채 / 크기_43 x 33cm / 소장_루브르 박물관

473. 루이 드 실베스트레 초상

프랑스의 초상화가이자 역사화가인 실베스트레의 초상이다. 폴란드 아우구스투스 2세와 그의 아들은 실베스트레의 작품을 존경했고, 30년 동안 상상할 수 있는 모든 명예를 그에게 수여했다. 그는 1727년에 드레스덴의 왕립 예술 아카데미 이사로 임명되었다. 은퇴하고 파리로 돌아온 그는 루이 15세로부터 팔레 뒤 루브르 박물관에서 1,000개의 크라운과 아파트와 펜션을 수여받았다.

◀〈루이 드 실베스트레 초상〉 사조_로코코 / 종류_파스텔화 / 기법_종이에 파스텔 / 크기_45 x 34cm / 소장_앙투안 레쿠예레 박물관

▲〈마담 퐁파두르 초상〉 사조_ 로코코 / 종류_ 유화 / 기법_ 캔버스에 유채 / 크기_ 175 x 128cm / 소장_ 루브르 박물관

474. 마담 퐁파두르 초상

프랑수아 부셰의 퐁파두르 초상화 작품이 화려하고 관능적이라면 모리스가 그린 초상화에서는 문학과 예술을 후원한 지적인 이미지로 나타나고 있다. 실제 그녀는 루이 15세의 애첩이었으나 당시 프랑스 사회의 계몽주의자들을 물심양면으로 후원하였다.

▶〈깨진 항아리〉
사조_ 로코코
종류_ 유화
기법_ 캔버스에 유채
크기_ 109 x 87cm
소장_ 루브르 박물관

475. 깨진 항아리

　장 바티스트 그뢰즈(Jean Baptiste Greuze, 1725~1805)는 18세기 로코코 양식의 대표적 화가 중 하나로 일컬어지고 있다. 하지만 그는 전형적인 로코코 그림을 그렸던 프랑수아 부셰와는 달리 도덕적이고 교훈적인 주제를 담고 있었기에 그의 주위에는 열성 팬들이 조성되어 있었다. 특히 계몽주의 사상가 디드로는 그뢰즈의 그림 앞에서 전율을 느끼고 눈물이 흐른다고 격찬해 마지않았다. 그뢰즈의 작품 중에 가장 화제를 불러일으킨 〈깨진 항아리〉 그림이다. 그림 속 소녀에게서 로코코의 화풍이 물씬 묻어난다. 소녀의 발그레한 볼 언저리와 동그란 얼굴과 창백한 피부는 부셰가 그린 작품 속에 나오는 소녀와 매우 흡사하다. 깨진 항아리를 팔에 낀 채 무표정한 얼굴로 정면을 응시하고 있는 소녀의 시선은 아무런 동요도 일어나지 않고 있음을 알 수 있다. 그녀는 깨진 항아리처럼 자신의 순결을 잃었고, 그것을 나타내듯 옷차림은 풀어헤쳐져 있다. 그녀의 작은 두 손은 치맛자락으로 감싼 꽃들을 받치고 있다. 이는 소녀의 잃어버린 순결을 감싸고 있는 모습으로 묘사된다.

476. 깨진 달걀

1757년 파리 살롱에 전시된 〈깨진 달걀〉은 사람들로부터 호평을 받았다. 한 평론가는 앉아 있는 소녀가 어느 역사화의 주인공보다 고상하다고 평가했다. 깨진 달걀을 놓고 노파는 화를 내고 있으나 정작 그녀의 아들로 보이는 젊은 남자는 두둔하고 있다. 〈깨진 달걀〉은 〈깨진 항아리〉처럼 처녀성 상실을 상징한다. 오른쪽 깨진 달걀을 주워 담는 아이는 결백의 알레고리로 등장한다.

◀〈깨진 달걀〉 **사조**_ 로코코 / **종류**_ 유화 / **기법**_ 캔버스에 유채 / **크기**_ 73 x 94cm / **소장**_ 뉴욕 메트로폴리탄 미술관

477. 술에 취한 구두 수선공

술에 취해서 집으로 들어오는 어느 구두 수선공의 집 안 광경을 그린 그림이다. 그림 오른쪽에 술에 취한 구두 수선공이 보이고 아버지를 보호하려는 두 아들과 화가 치민 아내가 잔소리를 늘어놓는 모습이다. 그뢰즈는 당시 서민의 노동력을 착취하던 시절에 구두 수선공의 삶을 그려 척박한 사회 일면을 보여주려 했다.

▶〈술에 취한 구두 수선공〉 **사조**_ 로코코 / **종류**_ 유화 / **기법**_ 캔버스에 유채 / **크기**_ 29.5 x 36.3cm / **소장**_ 포틀랜드 미술관

478. 마을의 약혼녀

농부인 아버지가 사위가 될 청년에게 지참금을 주는 장면이다. 신부의 눈에는 자제력과 다정함, 그리고 침착함 등이 나타나 있다. 그뢰즈는 삶의 변화를 만들어내는 관습적이고 전형적인 약혼식이라는 행위에서 모순을 찾아내고 그것을 화면에 담았다. 이른바 신부의 아버지 뒤에 자신의 얼굴을 만지는 언니에게는 어린 신부에 대한 질투심을 발견할 수 있다. 신부의 어깨를 감싼 동생은 슬픔을 감추고 있는 듯하다.

◀〈마을의 약혼녀〉 **사조**_ 로코코 / **종류**_ 유화 / **기법**_ 캔버스에 유채 / **크기**_ 64 x 80 cm / **소장**_ 보나 미술관

▶〈아버지의 저주〉
사조_ 로코코
종류_ 유화
기법_ 캔버스에 유채
크기_ 130 x 162cm
소장_ 루브르 박물관

479. 아버지의 저주

이 그림은 왼쪽의 아버지와 오른쪽에 눈을 치켜뜨고 팔을 들고 있는 아들의 다툼을 묘사했다. 아마도 아들은 아버지의 반대에도 불구하고 군대에 입대하려고 한다. 어머니는 아들의 앞에서 막아보려 하지만 아들은 막무가내이다. 온 가족이 동원되어 한바탕 난리를 치는 장면이다.

480. 벌 받는 아들

가족을 등지고 살던 아들이 방탕한 생활을 후회하고 집으로 돌아온다. 그런데 문을 열고 들어서는 순간 믿기지 못할 일이 눈앞에서 벌어졌다. 그것은 그의 아버지가 숨을 거둔 순간이었다. 젊은이의 옆에는 한 여인이 안타까운 표정으로 바라보며 손으로 화면 왼쪽의 노인을 가리키고 있다.

▶〈벌 받는 아들〉
사조_ 로코코
종류_ 유화
기법_ 캔버스에 유채
크기_ 130 x 163cm
소장_ 루브르 박물관

▲〈조용히 해〉 **사조**_ 로코코 / **종류**_ 유화 / **기법**_ 캔버스에 유채 / **크기**_ 62.2 x 50.5cm / **소장**_ 상트 페테르부르크, 에르미타주 박물관.

▲〈버릇없는 아이〉 **사조**_ 로코코 / **종류**_ 유화 / **기법**_ 캔버스에 유채 / **크기**_62.2 x 50.5cm / **소장**_ 상트 페테르부르크, 에르미타주 박물관.

481. 조용히 해

아이는 두 동생이 잠들어 있을 때 어머니에게 다가가 칭얼거린다. 그것도 불게 되면 제법 큰 소리가 날 작은 나팔을 불며 심술을 부린다. 그런 아이의 행동에 어머니는 두 아이가 깰까 봐 조용히 하라고 하는 화난 표정을 하고 있다.

482. 버릇없는 아이

어머니는 조금 전 일이 미안했는지 아이에게 음식을 주고는 미소를 짓고 있다. 그런데 아이는 화가 풀리지 않았는지 음식을 몰래 개에게 주고 있다. 생계를 꾸려가느라 바빴던 어머니와 장남인 아이의 정감 넘치는 장르화이다.

▼〈시몬과 그의 딸 페로〉 **사조**_ 로코코 / **종류**_ 유화 / **기법**_ 캔버스에 유채 / **크기**_ 29.5 x 36.3cm / **소장**_ 로스엔젤레스 게티 센터

483. 시몬과 그의 딸 페로

그림만 보면 외설스럽고 불경스럽지만, 이 그림에는 슬픈 사연이 있다. 중죄를 지어 감옥에 갇힌 채 굶어 죽는 형을 받은 아버지 시몬은 아무것도 먹지 못하고 굶어 죽기만을 기다린다. 이러한 때에 감옥을 찾은 딸 페로는 죽어가는 아버지를 그냥 바라만 보고 있을 수 없었다. 페로는 아이를 낳은 지 얼마 되지 않아 모유가 나왔다. 그래서 그녀는 간수 몰래 굶주린 아버지에게 자신의 모유를 먹였다. 그녀는 죽어가는 아버지를 살려야 한다는 절박감에 아버지에게 자신의 젖을 물렸다. 그 후 간수들로부터 이 소식을 들은 로마 황제는 그녀의 효성에 감동하여 시몬을 사면하고 풀어주었다.

484. 하품하는 자화상

모리스 캉탱 드 라 투르의 공방에서 그림을 그린 조제프 뒤크뢰(Joseph Ducreux, 1735~1802)는 그림으로 프랑스의 남작 작위를 받은 초상화가이다. 특히 그는 루이 16세의 아내가 될 마리 앙투아네트의 초상화를 프랑스 궁전으로부터 주문받고 오스트리아 빈으로 건너가 그녀의 초상화를 그려 프랑스 최고 화가로 임명되는 영예를 안았다. 뒤크뢰의 걸작인 〈하품하는 자화상〉은 그의 여러 자화상 중 매우 독특한 자화상이다. 입을 크게 벌리고 하품하는 모습에서 거의 턱이 탈구되는 힘이 들어가 있다. 또한 들어 올린 불끈 쥔 손은 대각선에서 반대되는 방향으로 그림의 공간에서 튀어나올 것 같다. 얼굴에 드러난 눈과 입, 단추가 풀어져 나갈 듯 내미는 배는 격한 피로를 이기려는 몸짓을 보여주는 하품이다.

◀◀◀〈하품하는 자화상〉 **사조**_로코코 / **종류**_유화 / **기법**_캔버스에 유채 / **크기**_114.3 x 88cm / **소장**_로스엔젤레스 게티 센터

485. 마리아 안토니아 초상

1769년, 뒤크뢰는 1770년 파리를 떠나 프랑스의 루이 16세와 결혼하기 전에 마리아 안토니아(마리 앙투아네트)의 실물 초상을 그리기 위해 오스트리아 빈으로 보내졌다. 마리아 안토니아는 오스트리아의 마리아 테레사 황후와 프란시스 1세의 두 번째 아이이자 막내딸이었다. 프랑스와 오스트리아는 7년전쟁으로 오래도록 적대적 관계였다. 양국은 결혼동맹으로 적대행위를 종식시키기 위해 루이 오귀스트(훗날 루이 16세)와 마리아 안토니아의 결혼이 주선되었다. 이 그림의 초상화는 뒤크뢰에 의해 그려진 초상화로 그녀의 나이 열세 살 때의 모습으로 매우 아름다우며 성숙해 보인다. 루이 오귀스트는 그녀의 초상화에 매우 만족했으며 결혼이 성사돼 마리아 안토니아는 프랑스 버전으로 마리 앙투아네트로 부르게 되었다. 뒤크뢰는 이 그림으로 프랑스 최고의 화가로 칭하게 되었고 남작의 작위까지 받게 되는 행운을 얻었다.

▶〈마리아 안토니아 초상〉 **사조**_로코코 / **종류**_파스텔화 / **기법**_양피지에 파스텔 / **크기**_64 x 49cm / **소장**_베르사유 궁전

▲〈침묵의 자화상〉 **사조**_ 로코코 / **종류**_ 유화 / **기법**_ 캔버스에 유채 / **크기**_ 68 x 57cm / **소장**_ 스톡홀름 미술관

▲〈놀라는 자화상〉 **사조**_ 로코코 / **종류**_ 유화 / **기법**_ 캔버스에 유채 / **크기**_ 68 x 57cm / **소장**_ 스톡홀름 미술관

486. 침묵의 자화상

뒤크뢰는 일반적으로 사람들이 매일 볼 수 있는 자신만의 표정을 그려냄으로 물리적 관점과 자화상을 결합시켰다. 그림은 뒤크뢰가 자신의 손가락으로 입 가운데를 막아서며 관람자에게 침묵을 강요하고 있다. 그의 눈빛과 강렬함이 도출되는 모습이 관람자를 압도하고 있다.

487. 놀라는 자화상

뒤크뢰의 표정은 큰 눈빛과 입을 벌리고 오른손을 극적으로 확장한 공포와 함께 과장된 놀라움으로 스며든다. 이 작품이 자화상이라는 것은 의심의 여지가 없지만, 놀라움과 같은 감정을 묘사하는 제목은 그 자체로 생리적 표현에 집중하려는 의도가 있음을 보여준다.

▶▶〈비웃는 듯한 자화상〉 **사조**_ 로코코 / **종류**_ 유화 / **기법**_ 캔버스에 유채 / **크기**_ 91.5 x 72.5cm / **소장**_ 루브르 박물관

488. 비웃는 듯한 자화상

뒤크뢰는 고전적인 초상화 전통에서 벗어난 시도로 많은 이들의 사랑을 받았다. 전형적인 로코코 양식을 따라서 부드럽고 우아한 기법을 사용하지만, 인물의 얼굴 표현을 다양하게 변형하여 초상화의 범주를 넓혔다는 데에 큰 의의가 있다. 그림은 상대를 비웃는 듯한 표정과 몸짓을 나타내고 있다. 지팡이를 쥔 손은 힘이 들어가 있고 관람자를 향한 왼손의 검지손가락은 마치 총을 쏘는 듯 착시 현상을 일으키게 한다. 얼굴은 분명 웃고 있으나 기분 좋은 웃음이 아니다. 잇몸까지 드러낸 모습에서 상대를 조롱하고 비웃는 장면이다. 뒤크뢰는 프랑스 혁명으로 처형되기 전 루이 16세의 마지막 초상화를 그린 것으로 유명하다. 그는 프랑스 왕실과 가까이 지냈다. 혁명이 하루아침에 모든 것을 바꿔놓자 그는 능력없는 위정자를 비웃는 듯한 모습이다.

▲〈가오리〉 **사조**_로코코 / **종류**_유화 / **기법**_캔버스에 유채 / **크기**_114 x 146cm / **소장**_루브르 박물관

489. 가오리

　　로코코 미술에서 정물과 풍속, 초상화로 유명한 장 밥티스트 시메옹 샤르댕(Jean Baptiste Siméon Chardin, 1699~1779)은 평생을 파리에서 지내면서 주방의 집기류나 가정부 등, 중산계급의 일상생활을 주제로 삼고, 엄격한 조형성과 풍부한 시정이 깃든 독자적 회화세계를 창조했다. 샤르댕의 초기 작품인 이 그림은 플랑드르 화파의 전통적인 정물화로부터 영향을 받은 그의 대표작이자 걸작으로 평가받고 있다. 이 작품에 대해 프랑스의 소설가인 마르셀 프루스트는 "붉은 피, 푸른색의 신경, 백색 근육질과 어우러진 이 이상한 괴물 형상이 마치 대성당에서 볼 수 있는 중앙 회중석의 거대하면서 섬세한 구조적 아름다움에 견줄 만큼 훌륭하다."라고 찬양했다. 그림 왼쪽에 어떤 상황에 깜짝 놀란 새끼고양이가 털을 세우고 있는 모습은 화면 오른쪽에 그려진 큰 주전자와 구도적으로 대조를 이루고 있다. 주변에 어지럽게 놓인 다른 사물들과 함께 그려진 껍질이 벗겨진 가오리는 렘브란트의 작품 '도살된 소'를 연상시키고 있다. 명한 유령 같은 가오리의 눈빛에서 뿜어져 나오는 매혹적인 힘과 웃는 것처럼 보이는 가오리의 입의 표현은 당시의 화가들과 후대의 화가들에게 놀라움을 주었다.

490. 시장에서 돌아옴

시장에서 돌아온 가정부를 소재로 한 이 그림은 생활의 단면을 그린 장르화이다. 이제 막 시장에서 돌아온 가정부는 물건을 내려놓기 전에 현관 문에 서 있는 소녀를 발견한다. 소녀는 누군가와 이야기를 나누고 있는 모습으로 가정부는 소녀가 연인과 이야기를 하는 것으로 생각하고는 귀를 기울이고 있다. 여인의 발치에 놓인 찌그러진 은쟁반과 화면의 오른쪽에 있는 포도주 두 병, 그리고 선반 위의 빵 옆에 있는 도기 그릇과 은쟁반은 무심코 놓인 것처럼 보이지만, 사실은 매우 치밀하게 계산하여 배치되었다. 이러한 것은 삼각형의 안정된 구도를 만들어 내면서 여인과 조화를 이루고 있다.

▶〈시장에서 돌아옴〉 **사조**_로코코 / **종류**_유화 / **기법**_캔버스에 유채 / **크기**_47 x 38cm / **소장**_루브르 박물관

491. 가정교사와 아이

그림의 왼쪽 아래에 널브러져 있는 물건들을 보면, 정리하지 않아 아이가 혼나는 모습 같기도 하다. 아이는 무척이나 긴장한 모습으로 그려져 있다. 그러나 가정교사의 모습을 보면 그렇게 엄해 보이지도 않고 무언가를 조언하는 것처럼 보인다. 그것은 모자를 들고 있는 모습에서 짐작할 수 있다. 뒤에 문이 조금 열려 있고, 아이가 책을 들고 있는 모습으로 보아 공부하러 가는 상황이라 짐작할 수 있는데, 가정교사는 모자를 챙겨주는 모습으로 보인다. 또한 그림의 전체적인 분위기로 보아서는 귀족 같은 계급이 아니고 중산층 사람들의 일상을 그린 그림이다.

▶〈가정교사와 아이〉 **사조**_로코코 / **종류**_유화 / **기법**_캔버스에 유채 / **크기**_47 x 38cm / **소장**_캐나다 국립미술관

492. 식사 전 기도

이 작품은 루이 15세에게 헌정될 정도로 유명한 그림이다. 당시의 회화는 귀족적인 취미와 향락, 관능적인 로코코 양식의 그림으로 가득했다. 하지만 샤르댕은 시민의 일상을 주로 다루어 그림을 그렸으며, 그런 그의 작품을 통해서 18세기 파리 시민들의 생활상을 엿볼 수 있다. 그림은 파리의 중산층의 집안 내부를 배경으로 하여 그려졌다. 식사하기 전에 어머니가 아이를 지켜보는 가운데 아이는 기도를 하고 있다. 어머니는 앞에 앉아 기도하고 있는 아이에게 사랑스러운 눈으로 주의 깊게 지켜보고 있다. 의자에 걸려 있는 북은 아이가 바로 전까지 북을 가지고 놀았다는 것을 짐작하게 한다.

◀〈식사 전 기도〉 샤르댕_ 로코코 / 종류_ 유화 / 기법_ 캔버스에 유채 / 크기_ 50 x 38 cm / 소장_ 상트페테르부르크 에르미타주 박물관

493. 셔틀콕을 든 소녀

샤르댕의 기법과 구성, 색채, 질감 등의 형식적 요소가 잘 드러나는 그림이다. 물감을 이용해 파스텔과 비슷한 효과를 낸 이 그림은 배드민턴 라켓과 셔틀콕에 빠져 놀고 있는 소녀를 보여 주며 그 어떤 극적인 사건도 일어나지 않는다. 마치 배드민턴 칠 준비를 끝내놓고 상대를 기다리고 있는 것처럼 실제로 소녀는 지루해 보이지만, 부드러운 색조와 그림 표면의 상호 작용은 매혹적이다. 소녀 뺨의 홍조, 벨벳처럼 부드러운 옷감, 크게 부풀어 오른 치마는 소녀를 둘러싼 공간과 라켓과 의자의 나무와 뚜렷이 대비되는 동시에 완벽하게 조화를 이룬다.

◀〈셔틀콕을 든 소녀〉 샤르댕_ 로코코 / 종류_ 유화 / 기법_ 캔버스에 유채 / 크기_ 64 x 81cm / 소장_ 우피치 미술관

494. 비눗방울을 부는 사람

당시 샤르댕은 자신의 작품을 퐁뇌프 근처의 거리에서 전시하고 있었다. 그런데 우연히 그곳을 지나던 왕립 아카데미의 실력가인 장 바티스트 방 루가 샤르댕의 감성적인 그림을 보고 매료되어 그를 궁정에 소개하였다. 이 작품은 감성의 힘이 넘치는 샤르댕의 대표작으로 비눗방울을 부는 사람을 그린 그림이다. 어린아이를 달래려는 듯이 보이는 청년이 비눗방울이 터지지 않게 아주 조심스럽게 불고 있다. 어린아이는 점점 커지는 비눗방울이 신기하고 언제 터질지 몰라 초초한 모습으로 바라보고 있다. 아주 하찮아 보이는 일상적인 행동이지만 그림에는 매우 진지한 모습으로 그려져 있다.

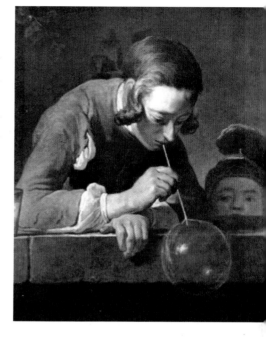

▶〈비눗방울을 부는 사람〉 **사조**_ 로코코 / **종류**_ 유화 / **기법**_ 캔버스에 유채 / **크기**_ 61 x 60cm / **소장**_ 뉴욕 메트로폴리탄 미술관

495. 브리오슈가 있는 정물화

갈색의 색채이나 일률적이지 않게 채색되어 있다. 그림 오른쪽에는 금칠한 고급스러운 술병이 있다. 왼쪽의 흰색 도자기도 예사롭지 않다. 오렌지 나뭇가지 가운데 껍질이 둥글게 부푼 모양의 브리오슈 빵 위에 꽂혀 있다. 달콤한 인생을 보여주는 정물화이다.

▼〈브리오슈가 있는 정물화〉 **사조**_ 로코코 / **종류**_ 유화 / **기법**_ 캔버스에 유채 / **크기**_ 47 x 56cm / **소장**_ 루브르 박물관

496. 사냥 가방과 화약통 옆의 죽은 토끼

당시 정물화는 움직이지 않는 사물을 그리는 것을 선호했는데, 샤르댕은 이러한 소재들을 매우 여유 있는 붓놀림으로 그리는 데 성공하였다. 그는 사냥감인 죽은 토끼가 있는 정물화를 여러 점 그렸다. 대담하지만 약간 불안정한 배치가 이 작품의 화면 공간을 결정하고 있다.

▼〈사냥 가방과 화약통 옆의 죽은 토끼〉 **사조**_ 로코코 / **종류**_ 유화 / **기법**_ 캔버스에 유채 / **크기**_ 38 x 48cm / **소장**_ 루브르 박물관

▲〈청명한 달빛이 비치는 항구〉 사조_ 로코코 / 종류_ 유화 / 기법_ 캔버스에 유채 / 크기_ 98 x 164cm / 소장_ 루브르 박물관

497. 청명한 달빛이 비치는 항구

18세기 프랑스는 귀족풍인 화려한 로코코 시대에서 계몽의 시대로 변환되는 시기였다. 당시 프랑스는 루이 15세의 무능으로 왕권이 힘을 잃어 가고, 새로운 시민 혁명이 대두될 때였다. 또한 영국 등 유럽의 나라들은 항해의 발달로 바다를 지배하여 국가의 위상을 높이려 했다. 이러한 때에 바다의 풍경을 사실적으로 표현한 작가가 등장하였는데 그가 바로 조제프 베르네(Joseph Vernet, 1714~1789)였다. 그는 바다에 관심이 많았기에 때로는 배를 타고 항해하면서 그림을 그리기도 하였다. 그리고 그는 이러한 바다의 풍경을 처음으로 그린 개척자라고 할 수 있다.

이 작품은 베르네가 즐겨 그린 달밤의 풍경을 나타낸 그림이다. 베르네는 폭풍우 속 난파선의 극적인 장면을 그리기를 좋아했고 특히 청명한 달빛의 효과를 연출하기를 즐겼다. 베르네는 달빛이 비치는 항구와 밤의 풍경들을 여러 점 그렸는데 모두 달과 구름의 조화가 매우 인상적으로 나타나는 작품들이다. 어둠이 깔리는 항구의 달빛은 보는 이로 하여금 마음을 진정시킨다. 이 그림 속에는 빛이 두 군데에서 나타난다. 첫째 은은한 달빛과 화면 오른쪽의 사람들이 불을 피워 놓은 장면에서도 불빛이 나타난다. 달빛은 항구의 정박 중인 배의 윤곽을 짙게 나타나게 하며, 바다에는 은은한 빛의 물결이 나타난다. 사람들의 불빛은 달빛과 다른 색상을 띠며 오른쪽 화면을 밝히고 있다. 항구의 밤은 바람이 많고 춥기에 몸을 녹이려고 하는 것을 보아서 늦가을이거나 초겨울을 나타내고 있는 베르네의 대표작이다.

498. 바다의 석양

해가 지는 당시의 항구를 그린 작품이다. 그림의 반 이상은 드넓은 하늘과 바다로 채워져 있다. 그림에는 바다의 석양을 나타내고 어부들은 자신들의 배를 끌어 육지에 정박시키고 있다. 주변에는 어부들의 가족이 무사히 돌아오는 배를 기다리고 있다. 이러한 모습은 바닷가 마을에서 흔히 볼 수 있는 장면으로 베르네는 항구의 일상적인 사람들의 삶을 그림에 담고자 했다. 하늘의 붉게 물든 노을은 어부의 가족의 평화로움처럼 아름답게 물들고 있다.

▲〈바다의 석양〉 **사조**_ 로코코 / **종류**_ 유화 / **기법**_ 캔버스에 유채 / **크기**_ 113 x 163 cm / **소장**_ 루브르 박물관

499. 베수비오 산이 보이는 나폴리 풍경

나폴리의 아름다운 항구 모습을 그린 작품이다. 나폴리 항의 오른쪽에 있는 산은 유명한 베수비오 산이다. 그림 속의 베수비오 산은 연기를 뿜어내고 있다. 베수비오 화산은 역사적으로 고대 폼페이를 거대한 용암으로 매몰시켜 버렸다. 베수비오의 화산은 많은 예술가의 주제가 되었다. 베르네는 나폴리와 베수비오 산 등의 풍경에 나타나는 특징을 관찰하여 화폭에 옮겼다. 항구를 둘러싼 해안은 잔잔한 파도가 밀려오고 있는 가운데 어딘지 모를 긴장감이 흐르고 있다.

▼〈베수비오 산이 보이는 나폴리 풍경〉 **사조**_ 로코코 / **종류**_ 유화 / **기법**_ 캔버스에 유채 / **크기**_ 99 x 197cm / **소장**_ 루브르 박물관

Claude Joseph Vernet

▲〈**폭풍우 치는 바다의 난파**〉사조_ 로코코 / **종류**_ 유화 / **기법**_ 캔버스에 유채 / **크기**_ 114.5 x 163.5cm / **소장**_ 런던 내셔널 갤러리

500. 폭풍우 치는 바다의 난파

베르네는 자연의 극적인 면, 순간의 정점을 표현하는 데 주력했다. 이 작품은 베르네가 즐겨 그리는 주제의 그림으로 폭풍우가 몰아치는 바닷가에 배가 난파를 당하는 장면을 묘사하였다. 베르네는 난파된 배나 폭풍우에 휩싸인 장면의 그림들을 구도를 달리하여 여러 점의 작품으로 남겼다. 당시 계몽주의자인 디드로는 이 작품을 보고 아낌없는 찬사를 보냈다. 그림은 바다 위의 하늘이 온통 먹구름을 짙게 드리운 채 섬광처럼 번개가 치고 있다. 바다에는 범선 두 척이 요동치는 파도에 곧 침몰하려는 듯 배가 기울어져 있다. 그런 가운데 사람들은 살아남으려고 해안 바위를 오르는데, 긴박한 상황에서의 표정과 움직임이 극적으로 나타나고 있다. 베르네는 18세기 프랑스의 새로운 풍경화를 선도하였고, 후에 와토에게 많은 영향을 끼쳤다.

501. 폭풍우 속의 구조

그림에는 폭풍우가 치는 바닷가의 난파를 당한 배와 거대한 물보라 속에서 사람들의 사투가 처절하게 벌어지고 있다. 범선을 탈출한 사람들은 작은 배로 옮겨 타 파도를 헤치고 먼저 상륙한 사람들에게 도움을 받고 있다. 부러진 커다란 돛대의 기둥은 폭풍우의 위력이 얼마나 큰지를 나타내고, 바위 위에는 한 여인이 양팔을 벌리고 실신한 사람이 자신과 가까운 인물임을 알아보고는 놀라고 있다.

▲〈폭풍우 속의 구조〉 사조_ 로코코 / 종류_ 유화 / 기법_ 캔버스에 유채 / 크기_ 275 x 188cm / 소장_ 런던 내셔널 갤러리

502. 폭풍우 속에 침몰하는 배

그림에는 폭풍우가 치는 바닷가의 배가 절반 가까이 바닷속으로 침몰하고 있는 장면이 그려져 있다. 침몰하는 배에서 탈출한 사람들은 안전한 육지로 오르는 모습으로 한 남성이 여인을 부축하는 모습이 눈에 띈다. 부서진 배의 돛대는 파도에 밀려 해안가의 사람들과 뒤섞여 있는 가운데 멀리 하늘에는 번개로 인해 또 한 척의 배가 환한 빛에 드러난다.

▶〈폭풍우 속에 침몰하는 배〉 사조_ 로코코 / 종류_ 유화 / 기법_ 캔버스에 유채 / 크기_ 113 x 162cm / 소장_ 바이에른 회화 컬렉션

503. 바위 해안으로 폭풍

이 작품도 앞의 작품과 비슷한 주제의 그림으로 구도만을 달리하고 있다. 폭풍우가 몰아친 파도는 해안의 바위를 거세게 몰아친다. 그 속에 조난을 당해 살아남은 사람들은 필사적으로 육지로 오르려고 안간힘을 쓰고 있다. 바위에 오른 사람들은 배가 보다 안전한 곳에 정착하기를 살피는 가운데, 성을 나온 사람들은 구조를 도우러 몰려오고 있다.

▶〈바위 해안으로 폭풍〉 사조_ 로코코 / 종류_ 유화 / 기법_ 캔버스에 유채 / 크기_ 53 x 79cm / 소장_ 상트 페테르부르크 에르미타주 박물관

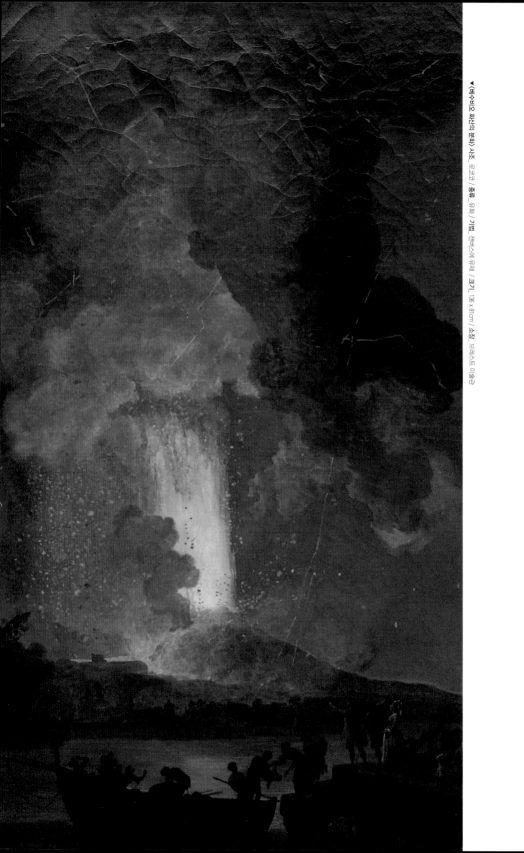

▼〈베수비오 화산의 분화〉 시조 , 로크리 /종류 , 유화 / 기법 , 캔버스에 유채 / 크기 , 136 x 81cm / 소장 , 브레스트 미술관

504. 베수비오 화산의 분화

조제프 베르네의 공방에서 8년간이나 함께 그림을 그렸던 피에르 자크 볼레르(Pierre-Jacques Volaire, 1729~1799)는 베르네와 함께 24점의 프랑스 항구 전경을 완성하였다. 하지만 볼레르는 베르네의 그림자 안에서 자신의 기술을 충분히 발휘할 수 없다고 생각하게 되었고 1762년에 베르네의 조수직을 포기하였다. 이후 그는 베수비오 화산의 분화를 주요 주제로 삼으면서 그만의 작품세계를 형성했다. 볼레르가 그린 〈베수비오 화산의 분화〉는 역사적 사실을 상상으로 그려낸 작품이다. 베수비오 화산 폭발은 서기 79년 8월 24일 밤에 일어났다. 낮에 폭발한 화산은 밤이 되면서 온 도시를 휘감고, 도시의 멸망을 가져왔다. 볼레르는 철저한 현장답사를 통한 연구와 구상 끝에 화산 폭발이라는 자극적이고 신비로운 연작을 탄생시켰다.

505. 베수비오 화산의 폭발

산이 깨어나자 땅이 흔들리고 울부짖는다. 봉우리에서 연기가 나고 화산이 잠에서 흔들리고 있다. 땅은 점점 더 떨리고, 용암의 덩어리가 마치 그리스 신화의 깊은 지옥인 타르타로스를 뛰쳐나와 불같은 폭발을 일으키며 공중으로 발사된다. 뜨거운 용암은 강을 이루며 산비탈 아래로 덮치면서 모든 것을 태워 버린다. 이 그림은 전형적인 18세기 프랑스 그림이 아니다. 여성과 여신을 장식하는 레이스와 리본은 사라졌다. 사랑과 욕망은 죽음과 파괴로 대체되었다. 여기서 유일한 사랑은 살아남기 위해 기도할 때 나타나는 전능하신 자의 사랑이다. 또한 볼레르의 화산은 화려하고 선정적인 로코코 스타일을 불태우고 신고전주의 미술세계로 재촉한다. 실제 이 그림이 그려지기 30년 전 베수비오 화산으로 파묻힌 폼페이 유적이 발견되었고 폼페이의 로마 유적은 신고전주의 미술에 커다란 영향을 주었다.

▼ 〈베수비오 화산의 폭발〉 **사조**_ 로코코 / **종류**_ 유화 / **기법**_ 캔버스에 유채 / **크기**_ 116.8 x 242.9cm / **소장**_ 노스캐롤라이나 미술관

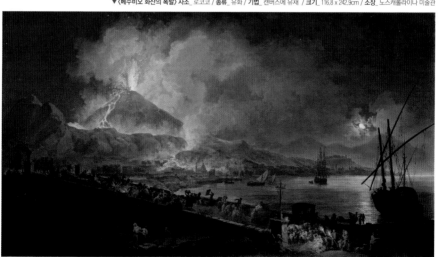

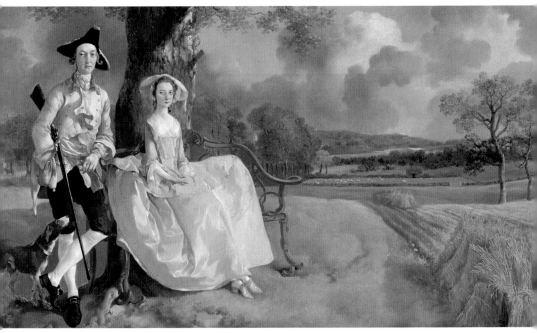

▲〈앤드루스 부부의 초상화〉 사조_ 로코코 / 종류_ 유화 / 기법_ 캔버스에 유채 / 크기_ 116.8 x 242.9cm / 소장_ 노스캐롤라이나 미술관

506. 앤드루스 부부의 초상화

18세기 영국 풍경화의 선구자이며, 당대 가장 인기 있는 초상화가이기도 한 토머스 게인즈버러 (Thomas Gainsborough, 1727~1788)는 "초상화는 밥벌이요, 풍경화는 사랑이요, 음악은 뗄 수 없는 애인이다."라고 말할 만큼 풍경화를 그리고 싶어했으나 초상화로 데뷔해야만 했다. 당시 영국의 미술 애호가들은 외국의 역사화, 종교화를 선호했으며, 특히 프랑스 화가들의 작품을 좋아했다. 풍경화와 정물화는 하위 장르로 취급받았으며 거실 장식용으로 여겼다.

게인즈버러는 풍경화를 그리기 위해 초상화를 원하는 사람을 자연으로 끌어들여 '풍경 초상'이라는 기발한 착상을 한다. 〈앤드루스 부부의 초상화〉가 대표적인 풍경 초상화로 부유한 시골 영주인 신혼부부의 결혼을 기념하기 위해 그린 그림이다. 이 그림에서 부부는 목가적이고 비옥한 대지를 배경으로 우아하고 자연스럽게 포즈를 취하고 있다. 넓은 들판과 풀을 뜯고 있는 가축들, 부부의 고급스러운 옷차림, 사냥을 즐김을 암시하는 사냥개와 사냥총은 이들의 경제적 능력을 과시하고 있다. 게인즈버러는 풍성한 옷 주름 하나까지 정교하게 묘사했는데, 재미있는 것은 주인공 부부와 비등한 수준으로, 혹은 더욱 힘써 풍경을 묘사한 것이다. 뭉실한 구름과 빛이 비치는 것에 따라 섬세하게 달라지는 대지와 하늘의 색 표현 등에는 영국의 시골 풍경을 서정적이고 낭만적으로 그리는데 탁월했던 게인즈버러의 기교가 마음껏 발휘되어 있다. 이러한 게인즈버러의 시도는 이후 영국 화단에 새로운 '풍경 초상' 장르를 확립하는데 크게 영향을 미쳤다.

507. 파란 옷을 입은 소년

당시 바스에서 살고 있었던 게인즈버러는 생계를 유지하는데 아무런 문제가 없었지만, 런던에서 성공하고 싶었다. 그는 처음으로 전시를 개최하였던 왕립 아카데미에 이 작품을 출품하면서 뜻을 이루기를 원했다. 이 작품이 중고 캔버스에 그려진 것으로 보아 주문을 받아 그린 것이 아니다. 그림의 주인공은 절친한 친구의 아들이다. 지극히 우아하고 화려한 이 그림은 게인즈버러의 뛰어난 기교를 드러내고 있다. 그는 차분한 조명상태에서 그리는 것을 좋아했는데, 이는 그의 깃털처럼 나부끼는 듯한 가벼운 붓터치가 설명해준다.

▶〈파란 옷을 입은 소년〉 **사조**_ 로코코 / **종류**_ 유화 / **기법**_ 캔버스에 유채 / **크기**_ 178 x 122cm / **소장**_ 헌팅턴 미술관

508. 고양이와 화가의 딸

그림 속 주인공은 게인즈버러의 두 딸인 메리와 마가렛이다. 그림은 미완성 상태로 두 아이는 가벼운 포옹을 하며 게인즈버러가 캔버스에서 일하는 곳에서 약간 옆으로 떨어져 있는 모습을 보여준다. 고양이는 식별이 어려우나 마가렛의 팔뚝에 누워 있는 데생의 모습을 발견할 수 있다. 마가렛은 고양이의 꼬리를 부드럽게 당기고 있으나 얼굴 윤곽선에 드러나는 고양이가 사납다는 것을 알 수 있다. 아쉽게도 그림은 완성되지 않았으나 작품성은 뛰어나다. 또한 관람자는 어린 소녀의 팔에 유령 고양이를 목격하는 듯한 느낌을 받는다.

◀〈고양이와 화가의 딸〉 **사조**_ 로코코 / **종류**_ 유화 / **기법**_ 캔버스에 유채 / **크기**_ 75.5 x 62.5cm / **소장**_ 런던 내셔널 갤러리

▲〈시장으로 가는 마차〉 사조_ 로코코 / 종류_ 유화 / 기법_ 캔버스에 유채 / 크기_ 184 x 153cm / 소장_ 런던 테이트 갤러리

509. 시장으로 가는 마차

게인즈버러가 추구하던 풍경화의 한 작품이다. 이 작품에는 그의 풍경화에 대한 애정이 묻어난다. 말이 끄는 수레가 시장으로 가는 숲길을 달리고 있다. 두 명의 소년과 개는 거대한 바퀴 옆을 걷고 있고, 두 명의 소녀는 수레 위에 앉아 있다. 수레가 덜커덩거리며 앞에 있는 물을 헤치고 나아가면 야채들이 굴러 떨어질 것처럼 보인다. 바구니에서는 당근이 쏟아지고, 순무, 감자, 양배추가 대충 쌓여 있다. 고삐가 없는 말은 시장에 여러 번 다녀보았다는 것을 정확하게 보여준다. 게인즈버러의 풍경화에 대한 애정은 결국 새로운 초상의 길을 열게 된다.

510. 시돈즈 부인

당대 유명한 배우인 시돈즈 부인을 그린 초상화이다. 시돈즈 부인의 초상화는 게인즈버러와 경쟁자였던 왕립 아카데미 초대 원장인 조슈아 레이놀즈도 그녀의 초상화를 그렸다. 게인즈버러의 작품 속에는 당대의 유행하는 옷을 입고 패션을 주도하는 아름다운 여성상으로 그려져 있다. 그림 속의 인물은 매우 우아하며 기품이 있어 보인다. 18세기의 영국 미술계를 이끌었던 게인즈버러와 조슈아 레이놀즈는 시돈즈 부인의 초상화에서도 서로의 차이를 나타내고 있다. 레이놀즈가 고전을 연구하여 모델의 초상화를 역사화적인 표현으로 그렸다면 게인즈버러는 자연주의를 주창하여 풍경화적인 분위기를 살려 초상화를 그렸다.

▶〈시돈즈 부인〉 **사조**_ 로코코 / **종류**_ 유화 / **기법**_ 캔버스에 유채 / **크기**_ 126 x 99.5 cm / **소장**_ 런던 내셔널 갤러리

511. 공원의 연인

게인즈버러의 초기 걸작 중 하나로서, 로맨틱한 풍경과 섬세한 연애 감정이 잘 조화된 작품으로 평가받고 있다. 게인즈버러가 이 작품을 그렸을 때 자신이 결혼했던 시기라 두 인물이 게인즈버러와 자신의 부인일 것이라 추론된다. 작은 빛줄기가 새들어오는 우거진 나무숲을 배경으로 그려진 이 초상화는 자연에 대한 낭만적인 감정이 잘 표출되어 있다. 그림에서 두 연인은 가상의 건축물이 세워져 있는 목가적인 풍경 속에 자리 잡고 있다. 게인즈버러는 시간이 지나면서 울창하고 다듬어지지 않은 자연 배경 속에 인물을 등장시키는 것을 즐겨 그렸다.

◀〈공원의 연인〉 **사조**_ 로코코 / **종류**_ 유화 / **기법**_ 캔버스에 유채 / **크기**_ 68 x 73 cm / **소장**_ 루브르 박물관

▼〈비극적인 무즈로 분장한 시돈즈 부인〉 시조・로즈 / 종류. 유화 / 기법. 캔버스에 유채 / 크기. 239 x 147cm / 소장. 런던 덜위치 픽처 갤러리

512. 비극적인 뮤즈로 분장한 시돈즈 부인

토마스 게인즈버러가 독창적인 '풍경 초상'의 길을 열었다면 조슈아 레이놀즈(Joshua Reynolds, 1723~1793)는 기법에서는 물론 사교적 성향까지 발휘해 로열 아카데미가 창설되자 초대 위원장이 되었고, 기사 작위를 받는 등 18세기 후반의 영국 미술계 제1인자로서 군림한다. 레이놀즈는 '위대하고 장엄한' 역사화의 이상을 초상화에 적용하여 '위대한 초상화'를 만들어 냈다.

레이놀즈의 대표적인 작품이 바로 〈비극의 뮤즈로 분장한 시돈즈 부인〉이다. 사라 시돈즈는 당시 누구나 인정하는 위대한 연극배우였다. 그녀가 셰익스피어의 희곡 《맥베스》의 레이디 맥베스를 연기할 때는 시돈즈 부인과 극중 인물이 같은 사람이라고 생각할 정도로 흡인력이 높았다고 한다. 이러한 시돈즈 부인의 인기는 오늘날 최고의 배우나 탤런트와 같았다. 시돈즈를 그린 레이놀즈의 이 그림은 신들린 연기를 하는 그녀가 연극배우가 아니라 마치 비극의 뮤즈라는 고전적인 알레고리로써 그녀를 그려냈다. 그녀 뒤에는 연민의 의인상과 공포의 의인상이 전통적으로 멜포메네를 상징하는 단도와 술잔을 들고 있다. 시돈즈 부인의 옷은 그 당시 무대의상을 반영하여 묘사하였다.

513. 어린 사무엘

이 작품은 성서에 나오는 어린 사무엘이 기도를 하는 장면을 묘사한 초상화이다. 1980년대 택시를 타면 운전석에 '오늘도 무사히'라는 문구와 함께 장식된 그림이기도 하다. 그림에서 사무엘은 어린 여자아이로 그려졌는데, 이는 그 당시 영국에서는 남자아이들의 사망률이 높아서 남자아이들을 여자아이처럼 보이게 꾸미는 전통이 있었기 때문이다. 사무엘은 어머니 한나의 기도로 태어났고, 어린 시절 기도 속에서 자라났다. 사무엘은 《구약성서》에 나오는 인물로, 사자이자 제사장과 예언자의 기능을 함께 지닌 인물이다. 신의 사람, 선견자, 예언자, 판관이라고 불리기도 하고, 이스라엘에 왕 제도를 도입하는 데 결정적 역할을 하였다.

◀〈어린 사무엘〉 **사조**_로코코 / **종류**_유화 / **기법**_캔버스에 유채 / **크기**_89 x 70cm / **소장**_프랑스 무세 파브레

▲〈디도 여왕의 자결〉 **사조**_로코코 / **종류**_유화 / **기법**_캔버스에 유채 / **크기**_25.1 x 33.8cm / **소장**_런던 로얄 컬렉션

514. 디도 여왕의 자결

트로이를 탈출한 아이네이아스가 유민들과 함께 새로운 나라를 세우려 항해 중일 때 카르타고의 여왕 디도로부터 환대를 받고 서로 사랑하게 되나 아이네이아스는 신들에 의해 자신에게 부여된 임무를 깨닫고는 디도 여왕을 버리고 떠난다. 이에 디도는 배신에 분노하여 스스로 불구덩이에 올라 죽음을 맞는다. 디도 여왕의 사랑과 떠남, 죽음의 문제는 많은 화가에게 영감을 주어 그림으로 그려졌다. 레이놀즈의 그림에서는 주노 여신이 보낸 무지개 여신 아이리스가 그녀의 죽음을 안타까워 하여 머리카락을 남기려고 자르고 있다. 맨 오른쪽에 있는 아이네이아스 함대가 바다 멀리 사라지는 모습을 볼 수 있다.

515. 편지를 쓰는 여인

여인이 편지를 쓰는 장면을 그린 초상화이다. 여인의 몸에는 어깨와 가슴을 드러낸 빨간 드레스가 걸쳐져 있다. 턱을 자신의 왼쪽 어깨에 대고 편지 쓰기에 열중하는 여인의 모습을 그렸다. 마치 오늘날의 여성이 전화를 걸면서 일하는 모습과 흡사하다. 단지 달라 보이는 것은 그녀가 전화 대신 편지로 자신의 메시지를 전하고 있다는 것뿐. 모델의 주인공은 레이놀즈의 조카인 엘리자베스 존슨이다.

▶〈편지를 쓰는 여인〉 **사조**_로코코 / **종류**_유화 / **기법**_캔버스에 유채 / **크기**_76.2 x 62cm / **소장**_개인

516. 비너스와 큐피드

큐피드가 자신의 어머니 비너스의 허리띠를 잡아당기는 모습을 묘사하고 있다. 비너스의 허리띠는 '케스토스'라고 하는데, 이 허리띠는 신이든 인간이든 가리지 않고 어떤 남성이든 유혹할 수 있는 힘을 지닌 물건이다. 그리스 신화에서 헤라 여신은 제우스의 마음을 사로잡기 위해 비너스에게 허리띠를 빌려서 착용하기도 했다. 그림에는 비너스가 왼팔을 들어 한쪽 얼굴을 가리고 있다. 마치 이제 막 잠에서 깨어나 무언가에 들킨 모습처럼 수줍어하면서도 요염한 시선을 보내고 있다. 일반적으로 〈잔디 속의 뱀〉이라고 불리는 이 그림은 비너스의 눈빛과 얼굴 반을 가린 그녀의 손에서 뱀의 느낌을 들게 한다. 베네치아의 거장 티치아노의 풍부하고 깊은 톤을 가지고 있는 조슈아 레이놀즈 경의 멋진 그림이다.

◀〈비너스와 큐피드〉 사조_로코코 / 종류_유화 / 기법_캔버스에 유채 / 크기_124 x 99.5cm / 소장_상트페테르부르크 에르미타주 박물관

517. 히멘의 상을 장식하는 세 여인

히멘은 그리스 신화에 나오는 결혼을 상징하는 신으로, 처녀성을 뜻하기도 한다. 보통 미술 작품에서는 손에 결혼을 장식하는 햇불을 든 미소년으로 등장하지만, 이 작품에서는 조각상으로 그려졌다. 히멘의 조각상 주위에 아름다운 세 여인이 화려한 꽃으로 장식을 하고 있다. 세 여인은 아일랜드의 귀족 윌리엄 몽고메리의 딸들인 바바라와 엘리자베스, 그리고 앤이다. 그녀들은 결혼의 신 히멘을 장식함으로써 자신들이 순결하다는 것을 상징적으로 보여주고 있다. 그리고 그녀들은 곧 결혼할 것임을 나타낸다.

◀〈히멘의 상을 장식하는 세 여인〉 사조_로코코 / 종류_유화 / 기법_캔버스에 유채 / 크기_230 x 290cm / 소장_데이트 브리튼

518. 레이디 해밀턴 : 자연

영국의 초상화가 조지 롬니(George Romney, 1734~1802)는 당시 명성이 높던 레이놀즈와 게인즈버러에 비해 기량면에서 그들 다음으로 꼽히지만 시대의 미녀 해밀턴 부인을 그려 주목을 받았다. 호레 이쇼 넬슨의 연인으로 유명한 에마 해밀턴은 평범한 대장장이 딸로 태어났다. 그녀는 신분 상승 이 불가능했던 시대에 자신의 외모와 능력을 발판으로 무용수, 여배우에서부터 나폴리 여왕의 친 구로까지 성장했던 인물이다. 여러 직업을 전전하던 그녀는 1791년 나폴리 주재 외교관이었던 60 대의 노인인 윌리엄 해밀턴과 결혼하면서 귀족 부인이 되었고, 이후 나폴리에 머물던 넬슨 제독을 만나 사랑에 빠졌다. 넬슨은 영국의 이순신으로 일컫는데 프랑스 함대를 격파하는 전공을 무수히 남겼으나 전투 중 한쪽 눈을 잃고 또 오른 팔을 잃었다. 에마와 넬슨의 연애 사건은 당시 유럽 귀족 사회를 뒤흔든 충격적인 스캔들이었지만, 그녀는 아랑곳하지 않고 영국으로 돌아와 넬슨과 함께 생활했다. 이후 넬슨이 트라팔가 해협에서 프랑스와 스페인 연합함대를 격멸시켰으나 프랑스 수 병의 저격을 받아 죽자 재정난에 시달리던 그녀는 파산한 뒤 1815년 프랑스에서 궁핍한 삶을 마감 했다. 이 그림은 스무 살 무렵의 에마를 묘사한 그림으로 강아지를 안고 자연을 배경으로 아름다 운 미소를 관람자에게 보내고 있다.

◀◀〈레이디 해밀턴〉 **사조**_ 로코코 / **종류**_ 유화 / **기법**_ 캔버스에 유채 / **크기**_ 75.9 x 62.9 cm / **소장**_ 더 프릭 컬렉션

519. 키르케로 분장한 레이디 해밀턴

이 그림은 카리스마, 매력, 지팡이, 지혜, 재 치, 마녀, 사랑, 증오, 질투, 복수, 잔인함이 내 재된 개념을 상징한다. 그림의 묘사는 《오디세 이아》에 등장하는 마법사 키르케로 분장한 에 마 해밀턴을 그렸다. 그녀는 오디세우스의 동료 들을 짐승으로 만들고 오디세우스까지 동물로 만들려고 시도하다 제압당해 그의 연인이 되었 다. 그림에는 에마가 길들인 늑대 옆에 마법의 지팡이를 짚고 한 손을 치켜들고 있다. 자신의 조각상을 사랑한 피그말리온처럼, 롬니는 에마 의 미묘한 아름다움에 매료되었고, 그녀는 재미 있는 뮤즈로 탄생했다. 조지 롬니는 에마 해밀 턴의 열렬한 팬이었는데 거의 강박에 가까울 정 도로 에마의 초상화를 수십 점 그린 것으로 잘 알려지고 있다.

▶〈키르케로 분장한 레이디 해밀턴〉 **사조**_ 로코코 / **종류**_ 유화 / **기법**_ 캔버스에 유 채 / **크기**_ 240 x 142cm / **소장**_ 와데스돈 매너

▲〈코레수스와 칼리오에〉 사조_로코코 / 종류_유화 / 기법_캔버스에 유채 / 크기_309 x 400cm / 소장_루브르 박물관

520. 코레수스와 칼리오에

　프랑스 로코코 미술의 마지막 대가로 일컬어지는 장 오노레 프라고나르(Jean-Honoré Fragonard, 1732
~1806)는 감성적이며 충동적인 기질을 가진 화가로, 1789년의 프랑스 혁명 이전 프랑스 상류계층의
열망과 분위기에 관능과 생기발랄함을 담아 가볍고 유쾌한 그림을 그렸다. 프라고나르는 프랑스
왕립 아카데미 회원 자격을 얻기 위해 1765년 살롱에 역사화 대작인 〈코레수스와 칼리로에〉를 출
품한다. 이 작품은 그리스 신화에 나오는 이야기를 묘사한 작품이다. 칼리오에는 술의 신 디오니
소스의 사제 코레수스가 사랑한 칼리돈의 여인이다. 그녀가 코레수스의 구애를 거절하자 코레수
스는 디오니소스에게 하소연하였다. 이에 디오니소스는 칼리돈의 사람들을 미치게 하였다. 칼리
돈의 사람들이 신탁에 문의하자, 자진해서 칼리오에게 대신 희생하겠다고 나서는 사람이 없으
면 그녀를 제물로 바쳐야 환난에서 벗어날 수 있다는 응답을 받았다. 아무도 칼리로에를 대신하여
제물이 되겠다고 나서는 사람이 없었으므로, 그녀가 제단에 올라야 했다. 희생 의식을 집행하던
코레수스는 칼리오에게 완전한 사랑을 증명하기 위하여 자신의 가슴을 찔러 스스로 제물이 되
었다. 프라고나르가 묘사한 부분은 마지막 순간으로, 기절해 있는 칼리오에 대신 크레수스가 자신
의 가슴을 칼로 찌르는 모습이 보인다. 프라고나르는 이 그림으로 프랑스 역사화의 운명을 재건할
인물로 추앙받았다. 하지만 그는 그후로 여성의 아름다움, 사랑의 즐거움을 묘사하여 역사적 주제
에 대한 학문적 설립의 요구를 충족시키지는 못했지만 수집가들에게 대단히 인기가 있었다.

▲〈삼미신〉 사조_ 로코코 / 종류_ 유화 / 기법_ 캔버스에 유채 / 크기_ 36 x 62.9cm / 소장_ 프라고나르 미술관

521. 삼미신

그림의 묘사는 구름 위의 〈삼미신〉을 나타낸 장면으로 로코코 화풍이 물씬 풍겨나고 있다. 프라고나르의 삼미신은 전통 미술에서 확립된 삼미신의 도상 형식과는 확연한 차이를 보인다. 초기 르네상스 시대에 속하는 보티첼리의 작품 〈프리마베라〉에 등장하는 삼미신은 물론, 바로크 시대에 출현한 루벤스의 삼미신과도 전혀 다르다. 둥글게 마주 서서 꽃가지나 황금사과를 건네고 받고 돌려주며 연결된 자세를 취하는 고전 미술의 삼미신과 달리 프라고나르의 삼미신은 하늘로 승천하는 순교 성인이나 천사 무리를 연상케 한다. 왼쪽 우미의 여신은 바람의 신처럼 큰 너울을 머리 위쪽에 부풀리고, 중간에 길게 누운 자세의 우미의 여신은 자매들의 진행 방향을 이끈다.

522. 책 읽는 소녀

그림 속 소녀는 오른손으로 가볍게 책을 쥐어 든 옆모습으로 책 읽기에 완전히 빠져 있다. 구성의 내용은 어떤 의미에서는 인물 내면 또는 지극히 사적인 시간에 화가가 개입하는 듯한 구성이다. 붓터치가 다양한데, 드레스는 노란색과 흰색을 섞어가며 진하게 그렸고, 이에 비해 베개는 터치가 느슨한 편이다. 옷깃은 흰색이며 엷은 자색이 섞인 리본 장식이 엑센트를 주고 있다. 전체적으로 볼 때, 내밀하고 고독한 행위로서의 책 읽기를 잘 표현했다는 느낌이 든다.

▶〈책 읽는 소녀〉 사조_ 로코코 / 종류_ 유화 / 기법_ 캔버스에 유채 / 크기_ 82 x 65cm / 소장_ 워싱턴 D.C. 국립미술관

▲〈빗장〉 사조_로코코 / 종류_유화 / 기법_캔버스에 유채 / 크기_73 x 93cm / 소장_루브르 박물관

▲〈은밀한 입맞춤〉 사조_로코코 / 종류_유화 / 기법_캔버스에 유채 / 크기_45 x 55cm / 소장_상테 페테르부르크 에르미타주 미술관

523. 빗장

이 그림은 프라고나르의 만년의 대표작으로 젊은 남자가 싫어하는 기색을 보이는 젊은 여자를 끌어안으며 한 손으로는 문의 빗장을 거는 모습을 그린 작품이다. 빛의 묘사 그리고 광택감이 있는 옷의 표현 등의 순간적인 장면이 프라고나르가 만년에 즐겨 사용한 적색, 황색, 백색의 3색으로 조화롭게 구성되어 있다. 이 작품에서 주목해야 할 점은 〈빗장〉이라는 화제로 표현되는 부분이다. 남자의 왼팔에서 빠져나오려는 젊은 여자와 다른 사람의 방해를 막으려고 빗장을 잠그려는 두 사람의 대담한 역동성이 대각선으로 나타난다.

524. 은밀한 입맞춤

그림의 장면은 한 여인이 자신이 두고 온 스카프 생각이 나, 잠시 방에 들어온다. 그녀가 스카프를 잡으려는 순간 뒤쫓아 온 남자가 그녀의 한 손을 잡아끌며 볼에 입을 맞춘다. 호시탐탐 그녀와 단둘이 있을 수 있는 순간만을 노려온 남자는 절호의 기회를 잡았으며, 그녀 역시 싫지 않은 반응이다. 그녀는 슬쩍 곁눈질로 옆방에서 웅성거리며 떠들썩하게 카드놀이를 하는 사람들의 동향을 살피고 있다. 혹시 누군가 눈치채고 이쪽 방으로 건너오진 않을까? 순간의 열정이 프라고나르의 손에 포착된 듯 나타나고 있다.

▶▶〈그네〉 사조_로코코 / 종류_유화 / 기법_캔버스에 유채 / 크기_83 × 66cm / 소장_런던 월리스 컬렉션

525. 그네

프라고나르의 대표적인 그림이다. 나무가 울창한 정원에서 아름다운 여인이 그네를 타며 우아한 신발을 벗어 던지는 이 그림에는 가벼운 사랑놀이 분위기가 감돈다. 덤불 속 연인이 그녀를 잘 볼 수 있는 위치에서 바라보고 있음을 알아차릴 때면, 그녀의 페티코트에서 사각거리는 유혹적인 소리가 들릴 것만 같다. 구성의 중심은 한 줄기 햇빛을 온몸에 받는 여인이다. 도자기 인형 같은 완벽한 외모, 분홍빛 드레스, 휘말린 옷자락, 이 모두가 관람객과 그림 속 연인의 시선을 끈다.

▲〈전〉 사조_ 로코코 / 종류_ 유화 / 기법_ 캔버스에 유채 / 크기_ 39.2×45㎝ / 소장_ 케임브리지 핏츠윌리엄 박물관

526. 전

영국의 풍자화가 윌리엄 호가스(William Hogarth, 1697~1764)는 상류 사회의 사람들과 그 시대의 병폐를 풍자했다. 그림에는 숲속에 젊은 남녀가 서 있다. 남자의 오른손은 여인의 왼손을 쥐고, 마치 무엇인가를 호소하는 듯하다. 갸름한 얼굴의 여인은 발그레하게 상기된 표정으로 남자의 구애를 막으려는 듯 얼굴을 반대로 돌리고 오른손을 들어 거부의 신호를 보낸다. 그러나 여인의 거부감은 이미 늦어 보인다. 남자의 왼쪽 다리는 이미 그녀의 치마 속 깊숙히 들어가 있고, 앞으로 다가올 운명을 암시하듯 그녀의 앞치마에서 숲에서 주웠을 법한 사과가 떨어지고 있다.

▲〈후〉사조_로코코 / 종류_유화 / 기법_캔버스에 유채 / 크기_39.2 × 45cm / 소장_케임브리지 핏츠윌리엄 박물관

527. 후

　말끔했던 옷매무새는 온데간데없이 흐트러졌고 여인의 손수건은 땅바닥에 널브러져 있다. 단정하게 말아 올렸던 두 남녀의 머리는 풀어헤쳐져 어깨 위로 흘러내리고 있다. 무엇보다도 그림속 장면은 두 사람의 관계가 급변했음을 보여준다. 이전 장면에서는 남자의 적극적인 구애에 여인은 다소 수동적인 태도를 취했던 데 반해, 관계가 끝나고 난 이 장면에서 여자는 남자의 어깨에 머리를 기대려는 듯 몸을 낮추고 거부의 손짓을 위해 사용되었던 그녀의 오른손은 이제 남자의 왼손을 다정스럽게 잡고 있다. 반면에 남자는 엉거주춤 뒤로 몸을 빼는 모습이다.

528. 매춘부의 편력 _1

 런던에 돈을 벌기 위해 시골에서 온 메리는 일자리를 구하려고 했다. 그때 매춘부의 포주 니덤이 그녀의 미모를 보고 더 많은 돈을 벌 수 있는 일을 소개해 주겠다고 한다. 뒷배경에는 호색들이 마차 안의 매춘부들을 고르는 모습이 보인다. 그녀는 포주의 꼬임에 넘어가 고급 매춘부가 된다.

◀〈매춘부의 편력〉 사조_로코코 / 종류_판화 / 기법_판화에 채색 / 소장_18세기 필사본

529. 매춘부의 편력 _2

 고급 매춘부로 생활을 시작한 그녀는 부유한 고리대금업자의 애첩이 되어 상류층 생활을 즐긴다. 그녀는 남편이 외출하자 매춘가의 정부를 끌어들이곤 했다. 어느 날 남편이 갑자기 귀가하는 바람에 그녀는 테이블을 뒤집어엎고 남편의 시선을 끌었고, 그 틈에 정부는 밖으로 도망친다.

◀〈매춘부의 편력〉 사조_로코코 / 종류_판화 / 기법_판화에 채색 / 소장_18세기 필사본

530. 매춘부의 편력 _3

 메리는 젊은 애인과 상류층을 흉내내며 흥청망청 돈을 쓰다 결국 애인에게 버림받고 싸구려 매춘부로 전락한다. 그림은 메리가 아침 단장을 하는 모습이다. 흐트러진 옷차림으로 지친 듯 침대에 걸터앉아 있는 그녀의 모습 뒤로 지방관리가 그녀를 잡으러 왔다가 문 앞에서 발걸음을 멈추고 있는 모습이 보인다.

◀〈매춘부의 편력〉 사조_로코코 / 종류_판화 / 기법_판화에 채색 / 소장_18세기 필사본

531. 매춘부의 편력 _4

메리는 비참한 생활 중에 만난 노상강도와 사랑에 빠지지만 매춘부를 잡아들이는 경비대에 끌려가 수용소 감화원에서 대마를 두들겨 펴는 형을 받는다. 그림은 그녀가 감옥에서 노역하는 장면이다.

▶〈매춘부의 편력〉 **사조**_로코코 / **종류**_판화 / **기법**_판화에 채색 / **소장**_18세기 필사본

532. 매춘부의 편력 _5

메리는 지저분한 수용소 생활을 무사히 견뎌 풀려났으나 매독에 감염이 되어 굶주린 채 죽어간다. 하녀가 그녀를 위해 의사를 불러왔다. 치료하러 온 의사 로크와 미소빈은 각자의 치료법에 대해 싸우기 바빠 그녀를 치료하는 데에는 관심이 없었다.

▶〈매춘부의 편력〉 **사조**_로코코 / **종류**_판화 / **기법**_판화에 채색 / **소장**_18세기 필사본

533. 매춘부의 편력 _6

결국 메리는 죽음을 맞이하게 된다. 1731년 9월 2일 23살이라고 적혀 있는 관 위 명패는 젊은 나이에 죽는 메리의 안타까운 일생을 나타내지만, 장례식장에 모인 동료 매춘부들은 아무도 슬퍼하지 않는다.

이 시리즈는 당시 모든 계층에 호소력을 발휘하면서 인기를 끌어 곧 거리에 복제화로 만들어졌다.

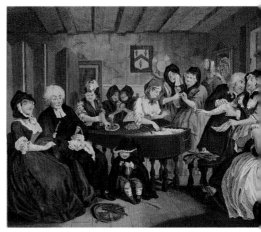

▶〈매춘부의 편력〉 **사조**_로코코 / **종류**_판화 / **기법**_판화에 채색 / **소장**_18세기 필사본

534. 아프로디테와 아레스, 평화에 대한 알레고리

주로 고대 그리스 신화를 주제로 그렸던 루이 장 프랑수아 라그레네(Louis Jean François Lagrénée l'Aîné, 1725~1805)는 아름다운 인간의 누드가 돋보이며 유화임에도 마치 유약을 바른 듯 매끈하고 우아한 화풍으로 '프랑스의 알바니'라는 별명을 얻었다. 사실 라그레네는 당시 가장 에로틱한 화가 중 한 명으로 프랑수아 부셰와 경쟁하고 있었다. 그러나 그는 표현 구성과 당당한 색상, 탄탄한 해부학을 바탕으로 인물을 결합하기 때문에 다른 로코코 예술가보다 더 흥미로운 그림을 보여주고 있다. 그림은 미의 여신 아프로디테와 전쟁의 신 아레스가 사랑을 나누는 장면을 묘사하고 있다. 녹색의 휘장이 쳐진 침실에 라그레네 특유의 화풍을 보여주는 아프로디테의 누드와 에로틱한 분위기가 물씬 품어져 나오고 있다. 그림에는 선남선녀처럼 그려져 있으나 아프로디테와 아레스는 서로에 대한 애욕 못지않게 질투심도 강했다. 아레스는 아프로디테가 미소년 아도니스와 사랑에 빠지자 질투심에 불타 숲으로 사냥하러 나온 그를 멧돼지로 변신하여 들이받아 죽였다. 또 아프로디테는 새벽의 여신 에오스가 아레스를 유혹하여 그의 사랑을 받게 되자 분을 참지 못하고 에오스에게 끊임없이 사랑을 갈구하게 되는 저주를 내렸다.

◀◀〈아프로디테와 아레스, 평화의 알레고리〉 사조_로코코 / 종류_유화 / 기법_캔버스에 유채 / 크기_64.8 × 54cm / 소장_로스엔젤로스 게티 센터

535. 에로스와 푸시케

그림은 그리스 신화의 익숙한 주제인 에로스와 푸시케의 사랑 장면을 묘사하고 있다. 나비를 뜻하는 푸시케는 자신의 손으로 에로스의 뺨을 어루만지며 키스를 받아들인다. 그녀가 떠난 에로스를 만나기 위해 아프로디테의 가혹한 명을 수행하고자 명계에까지 내려갔다가 실신하였는데 극적으로 에로스를 만나는 장면이다.

▼〈에로스와 푸시케〉 사조_로코코 / 종류_판화 / 기법_판화에 채색 / 크기_25 × 35cm / 소장_스톡홀름 국립 박물관

536. 다이애나와 엔드미온

그림은 필멸의 목동인 엔드미온에게 사랑에 빠진 여신 다이애나의 사랑을 묘사하고 있다. 라그레네는 이 장면에서 잠자는 남성에 대한 여성의 욕망을 보여주고 있다. 다이애나는 엔드미온의 아름다운 용모에 반해 더 이상 늙지 않도록 영원히 잠재운 다음, 밤마다 잠자리를 가져 50명의 딸을 낳았다고 한다.

▼〈다이애나와 엔드미온〉 사조_로코코 / 종류_판화 / 기법_판화에 채색 / 크기_25 × 35cm / 소장_스톡홀름 국립 박물관

537. 평화와 정의

18세기 로마의 대표적 초상화가인 폼페오 지롤라모 바토니(Pompeo Girolamo Batoni, 1708~1787)는 로코코와 신고전주의 양식에 모두 영향을 끼쳤으며 그랜드 투어를 통해 이탈리아를 방문했던 영국 귀족들의 초상화를 그리며 국제적인 명성을 얻었다. 이 그림은 〈평화와 정의〉라는 인물의 알레고리를 나타내고 있다. 왼쪽 노란 드레스를 입은 여성이 평화를 나타내고 있는 폼페오 바토니의 그림이다. 그녀는 평화를 상징하는 올리브 가지를 들고 있다. 오른쪽 여인은 정의를 나타내고 있다. 그녀는 정의를 상징하는 저울을 들고 있어 공정에 대해 가름한다. 따라서 두 여인이 나타내고자 하는 것은 평화와 정의는 따로 떨어져 있는 것이 아니라 연인처럼 하나가 되었을 때 진정한 평화와 참된 정의가 이루어진다는 것을 암시하고 있다.

▶〈평화와 정의〉 **사조**_로코코 / **종류**_유화 / **기법**_캔버스에 채색 / **크기**_120 × 90cm / **소장**_몬트리올 미술관

538. 안토니우스의 죽음

이집트의 여왕 클레오파트라를 사랑한 안토니우스는 로마의 아내와 모든 것을 버리고 클레오파트라를 돕는다. 안토니우스의 로마군과 이집트 연합군이 안토니우스의 경쟁자 옥타비아누스의 로마군에게 악티움 해전에서 패하게 되자, 안토니우스는 자결한다. 그림은 클레오파트라의 품에서 눈을 감는 안토니우스를 묘사하였고, 클레오파트라 역시 안토니우스의 뒤를 따라 자결을 한다.

◀〈안토니우스의 죽음〉 **사조**_로코코 / **종류**_유화 / **기법**_캔버스에 유채 / **크기**_38 × 32cm / **소장**_스위스 라스 박물관

539. 탕자의 귀환

렘브란트의 〈돌아온 탕자〉와는 달리 바토니는 그림 속에 아버지와 아들만 등장시켰다. 단 두 인물이지만, 바토니는 몇 가지 구성법을 통해 아버지를 주요 초점으로 유지했다. 작은 아들이 아버지 앞에 무릎을 꿇었기에 아버지와 아들 사이에 중요한 계층 구조가 나타난다. 아버지의 옷에는 여러 질감이 있다. 반면에 아들에게는 벌거벗은 등에 비천해 보이는 옷으로 간신히 하체만 가리고 있다. 심지어 아버지의 피부도 아들의 피부보다 더 맑은 색을 띠고 있다. 아버지의 장밋빛 뺨과 손은 아들 피부를 전체적으로 덮고 있는 누런 색조보다 더 생기가 넘친다. 그림의 아버지는 단순한 아버지 이상의 상징성이 있다. 그것은 잘못을 뉘우치고 돌아온 아들에 대한 사랑과 용서라는 전통적인 가치를 대표하고 있다.

◀ 〈탕자의 귀환〉 **사조**_ 로코코 / **종류**_ 유화 / **기법**_ 캔버스에 채색 / **크기**_ 138 × 100cm / **소장**_ 빈 쿤시토리스 박물관

540. 비너스와 큐피드

비너스가 아들인 큐피드의 활을 빼앗으며 장난을 치는 장면이다. 큐피드의 활은 사랑과 미움의 화살을 쏘는 무기로 황금 화살은 사랑에 눈멀게 하고, 납 화살은 미움을 낳게 하는 화살이다. 큐피드가 비너스가 치켜든 활을 빼앗으려다 비너스는 그만 큐피드의 황금 화살에 상처를 입고 만다. 그리고 그녀는 사냥꾼 청년 아도니스를 보고 사랑에 빠지는데 그림에는 아도니스의 사냥개만 보이고 있다.

▶ 〈비너스와 큐피드〉 **사조**_ 로코코 / **종류**_ 유화 / **기법**_ 캔버스에 유채 / **크기**_ 124 × 172cm / **소장**_ 뉴욕 메트로폴리탄 미술관

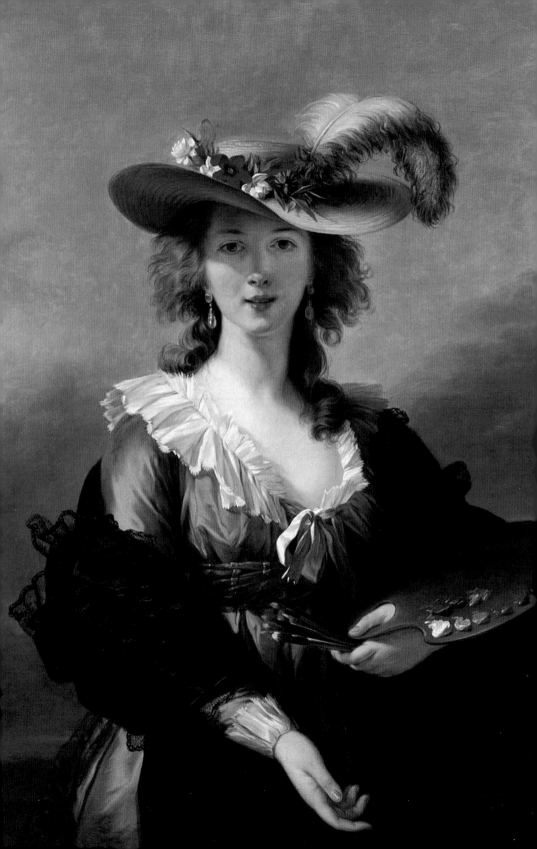

541. 밀짚모자를 쓴 자화상

로코코 미술의 여류화가인 엘리자베스 비제 르 브룅(Elizabeth Louise Vigée-Le Brun, 1755~1842)은 프랑스 왕실의 마리 앙투아네트 왕비의 전속화가로 유명하다. 비제 르 브룅은 17세기 회화의 거장 루벤스를 기리기 위해 그의 작품 〈밀짚모자〉를 묘사하여 자신의 자화상을 그렸다. 그림은 당대를 풍미하던 로코코의 유행에서 동떨어져 좀 더 자연스럽고 단순한 미를 찾으려 한 흔적을 엿볼 수 있다. 비제는 팔레트와 물감을 들고 야외에 서서 그림 밖으로 시선을 던져 관람객과 눈을 맞추고 있다. 그녀의 오른쪽에서 쏟아지는 햇빛이 어깨와 목, 가슴의 창백하고 섬세한 피부를 강조하고 있다. 그녀는 챙이 넓은 모자를 쓰고 있는데, 바람에 날리고 있는 꽃과 깃털로 장식된 밀짚모자는 그녀의 아름다운 얼굴에 그림자를 드리우고 있다. 모자의 꽃장식과 바람에 흩날리는 깃털장식은 그녀의 얼굴을 한층 더 화사하게 보이도록 한다.

◀◀〈밀짚모자를 쓴 자화상〉 사조_로코코 / 종류_유화 / 기법_캔버스에 유채 / 크기_97.8 × 70cm / 소장_런던 내셔널 갤러리

542. 로브 아 파니에를 입은 앙투아네트

이 작품은 왕비의 공식 초상화로 내세우기에 충분한 위엄을 갖추고 있다는 평가를 받았다. 비제 르브룅은 이 그림으로 마리 앙투아네트 왕비의 공식 초상화가로 임명되었다. 실제로 마리 앙투아네트는 이 작품이 마음에 들어 자신의 어머니인 오스트리아의 마리아 테레지아 여제에게 보냈다. 마리 앙투아네트가 자신의 초상화를 어머니에게 보내려고 여러 화가에게 맡겼지만, 실물이 닮지 않았다는 비난이 일자 왕비는 엘리자베스 비제에게 자신의 초상을 그리게 했다. 그리고 왕비는 그녀를 위해 직접 포즈를 취해주었다. 엘리자베스 비제는 건축물을 배경으로 흰색 공단 드레스를 입고 있는 왕비의 모습으로 초상화를 그렸으며, 왕관은 곁에 있는 쿠션 위에 놓여 있게 그렸다.

▶〈로브 아 파니에를 입은 앙투아네트〉 사조_로코코 / 종류_유화 / 기법_캔버스에 유채 / 크기_276 ×193cm / 소장_베르사유 궁전

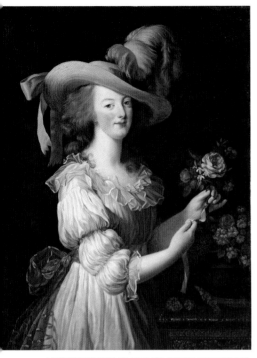

▲〈슈미즈 차림의 앙투아네트〉 **사조**_로코코 / **종류**_유화 / **기법**_캔버스에 유채 / **크기**_92.5 × 73cm / **소장**_워싱턴 D.C. 국립미술관

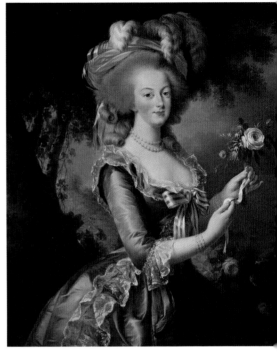

▲〈장미를 들고 있는 앙투아네트〉 **사조**_로코코 / **종류**_유화 / **기법**_캔버스에 유채 / **크기**_113 × 87cm / **소장**_프랑스 역사 박물관

543. 슈미즈 차림의 앙투아네트

비제 르 브룅이 1783년 살롱에 출품한 작품이다. 앙투아네트는 당시 영국에서 유행하는 흰 모슬린 원피스를 입고 허리에 리본을 매고 있다. 깃털 달린 밀짚모자를 쓰고 자신의 상징물인 장미를 들고 있으며, 생기있는 눈과 얼굴로 보일 듯 말 듯 미소를 머금고 있다. 이처럼 왕비의 여성적인 면을 부각시키려는 작품의 의도는 물의를 일으키고 말았다. 관람자들은 이 초상화가 왕비답지 못하며 대단히 부적절하고 품격을 떨어뜨린다고 생각했다. 초상화는 곧 떼어내어졌고 이후에도 계속 말이 많았는데, 악의를 가진 프랑스 사람들은 '오스트리아 여인'이 속옷만 입고 나타났다고 비방했다.

544. 장미를 들고 있는 앙투아네트

이 초상화는 마리 앙투아네트가 가장 마음에 들어 한 작품이다. 엘리자베스 비제 르 브룅과 마리 앙투아네트의 관계는 곧잘 고대의 전설적 화가 아펠레스와 알렉산더 대왕과의 관계에 비유되고는 했다. 그만큼 앙투아네트는 그녀를 총애하였고, 살롱에서 실패한 〈슈미즈 차림의 앙투아네트〉의 험담 속에서도 앙투아네트는 그림 자체를 마음에 들어하며 복제화를 만들어 형제들에게 보냈다. 〈장미를 들고 있는 앙투아네트〉는 〈슈미즈 차림의 앙투아네트〉와 구도가 비슷하다. 왕비의 전성기를 나타내는 것이니만큼 아름답게도 보이지만 친근감이 덜하며 위엄이 있는 모습으로 그려져 있다.

545. 앙투아네트와 아이들

마리 앙투아네트와 그녀가 낳은 왕자와 공주들을 그린 가족 초상화이다. 그녀는 자신보다 한살이 많은 루이 16세와 결혼하여 네 아이의 어머니가 되었다. 그림에서 마리 앙투아네트는 우아하고 고상한 왕비였으나 아이들 앞에서는 자상한 어머니의 모습으로 그려지고 있다. 화려한 베르사유 궁정의 아이들 모습에는 천진난만한 모습이 보이지만, 그들이 닥칠 앞날은 그림처럼 평온하지 않았다.

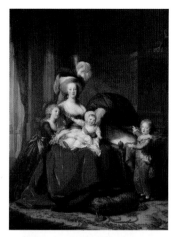

▶〈앙투아네트와 아이들〉 사조_로코코 / 종류_유화 / 기법_캔버스에 유채 / 크기_275 × 215cm / 소장_베르사유 궁전

546. 비제 르 브룅과 그녀의 딸 잔 마리 루이즈

비제 르 브룅이 사랑하는 딸, 잔 마리 루이즈와 자신을 그린 작품이다. 그림은 르 브룅의 품속으로 달려온 딸을 끌어안는 어머니의 다정한 손짓과 표정으로 마치 오랜 시간 공들여 그린 자화상이 아니라, 한순간을 포착해낸 스냅 사진처럼 자연스럽고 생동감이 넘치는 모습을 나타낸다. 당시 여성으로서 누구도 이루지 못했던 성공을 거머쥔 그녀는 스스로 지극한 모성애를 가진 여성으로 기억되기를 원했던 것 같다.

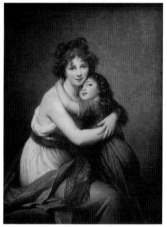

▶〈비제 르 브룅과 그녀의 딸 잔 마리 루이즈〉 사조_로코코 / 종류_유화 / 기법_캔버스에 유채 / 크기_130 × 94cm / 소장_루브르 박물관

547. 바칸테로 분장한 레이디 해밀턴

넬슨 제독의 뮤즈이자 정부인 레이디 해밀턴이 바칸테로 분장한 모습이다. 바칸테는 술의 신 바쿠스를 추앙하는 여신도를 말하며 그녀들은 바쿠스의 축제에 광란의 춤을 추며 술을 찬양하는 노래를 부른다. 비제 르 브룅과 레이디 해밀턴이 서로 만난 것은 비제 르 브룅이 프랑스 혁명으로 파리에서 도주하여 나폴리나 영국에서 만난 것으로 추정된다. 베수비오 산의 정상에 화산의 연기가 뿜어 나오는 가운데 정열적으로 춤을 추는 해밀턴의 아름다움이 돋보이고 있다.

▶〈바칸테로 분장한 레이디 해밀턴〉 사조_로코코 / 종류_유화 / 기법_캔버스에 유채 / 크기_132.5 × 105.5cm / 소장_리버풀 국립미술관

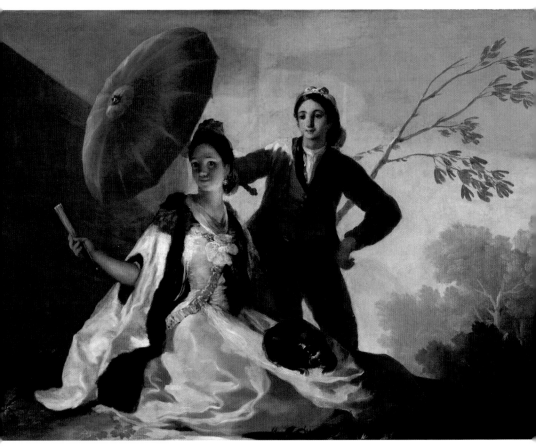

▲〈파라솔〉 사조_ 로코코 / 종류_ 유화 / 기법_ 캔버스에 유채 / 크기_ 104 × 152cm / 소장_ 마드리드 프라도 미술관

548. 파라솔

후기 로코코 미술의 스페인의 거장 프란시스코 고야(Francisco José de Goya y Lucientes, 1746~1828)는 엘 그레코와 벨라스케스 못지않게 스페인 정서를 그림에 잘 담아냈다. 이 작품은 고야의 초창기 작품으로 그림은 전체적으로 화려한 색채를 나타내고 있으며, 등장하는 소녀는 풀밭에 앉아 있고 소년은 초록색의 양산을 펼쳐 들어 햇살을 가려주고 있다. 두 남녀는 프롤레타리아계급의 젊은 멋쟁이들로 소녀는 마하, 소년은 마호로 불렸다. 마하와 마호의 집시풍의 복장은 당시 마드리드에서 대단한 인기를 끌었고, 귀족들마저 이들의 유행을 따라 했을 정도로 선풍적이었다. 마하가 프랑스식 의상에 풍성한 노란 스커트와 몸에 꼭 맞는 하늘색 상의 그리고 흰 망토를 걸치고 풀밭에 앉아 있는 모습이 마치 인형 같다. 또한 마하를 에스코트하는 마호의 복장은 로코코적인 분위기를 물씬 풍기며 아름다운 미소년으로 표현되고 있다.

549. 밀짚 인형

네 명의 아리따운 여인들이 넓은 천을 잡아당
기며 한 소년을 덤블링 하듯 튕기고 있다. 하늘
로 튕겨 오르는 소년을 보며 여인들의 얼굴에도
즐거움이 넘쳐 흐른다. 꽤 위험해 보일 정도로
아찔한 놀이로 보이는데 사실은 공중에 오르고
내리는 소년은 사람이 아닌 인형이다. 그림을
자세히 보면 인형의 손발이 뒤틀어지고 무게감
이 없어 보인다. 표정 없는 가면은 어쩌면 허무
함을 나타내고 있다. 그는 공중을 점프하여 네
명의 소녀들로부터 강요된 제멋대로의 모습을
표현할 것이다. 스페인을 대표하는 작곡가 엔리
케 그라나도스는 고야의 그림에서 영감을 얻었
는데 그는 이 그림과 몇 점의 초상화에서 〈베사
메무초〉라는 명곡을 작곡하게 되었다.

▶〈밀짚 인형〉 **사조**_ 로코코 / **종류**_ 유화 / **기법**_ 캔버스에 유채 / **크기**_ 267 ×160cm /
소장_ 마드리드 프라도 미술관

550. 수확

가을의 풍성한 수확을 나타내는 그림이다. 고
야의 초기 화려한 그림 중 하나이며, 바쁜 농민
의 활동과 귀족의 활동 사이의 대비를 통해 당대
를 표현하는 상징과 매우 장식적인 대중적인 장
면을 결합하고 있다. 전경에 피라미드 구도를 이
루고 있는 인물의 군상에는 포도 바구니가 정점
에 솟아 있다. 농부인 젊은 여인은 좌우의 남녀
귀족에게 포도를 건네고 등을 보이고 있는 아이
는 포도를 빼앗으려 한다. 포도는 쾌락의 열매로
다소 에로틱한 상징으로 나타나기도 하지만 고
야의 화려함을 볼 수 있는 초기의 작품이다.

◀〈수확〉 **사조**_ 로코코 / **종류**_ 유화 / **기법**_ 캔버스에 유채 / **크기**_ 275 ×190cm / **소장**_
마드리드 프라도 미술관

551. 악마의 연회

이 작품은 고야의 최고 후원자인 오스나 공의 주문으로 그려진 작품이다. 그림은 인가와 떨어져 있는 산 위의 스산한 달밤에 마녀들이 그녀들의 상징인 숫양을 둘러싸고 일주일 동안의 전과를 보고하는 장면이다. 즉 이 날이 바로 마녀들의 안식일이다. 마녀들이 안고 있는 아기들은 인신공양을 위한 제물로 보이는데 피골이 없는 뼈만을 이루고 있는 아이가 끔찍해 보인다. 고야의 작품 중에는 마녀를 테마로 한 작품이 꽤 있는데 이는 고야가 마녀 신앙에 화가로서의 깊은 흥미와 관심을 가졌기 때문이다.

▶ 〈악마의 연회〉 **사조**_ 로코코 / **종류**_ 유화 / **기법**_ 캔버스에 유채 / **크기**_ 43 × 30cm / **소장**_ 마드리드 라자로 갈디아노 박물관

552. 발코니에 있는 마하스

발코니 전경에는 아름다운 마하의 여성이 조명에 얼굴을 드러내고 있는 가운데 조심스럽고 다소 위협적인 남성 동반자가 그녀들 뒤에서 지켜보는 듯하다. 그림은 고야 특유의 아름다움과 음침함이 공존되어 나타나는데 이후 그의 그림에서는 어둠의 갈림길로 들어서는 화풍을 추구하여 더 이상 그림의 여인처럼 아름다움을 찾아볼 수 없게 되었다.

◀ 〈발코니에 있는 마하스〉 **사조**_ 로코코 / **종류**_ 유화 / **기법**_ 캔버스에 유채 / **크기**_ 195 ×125cm / **소장**_ 뉴욕 메트로폴리틴 미술관

553. 수프를 먹는 두 명의 노인

고야는 귀가 멀어 활동할 수 없게 되자 마드리드 근교에 별장을 장만하여 별장의 벽에 그림을 그리기 시작했는데, 그 유명한 〈검은 그림〉의 연작인 이 작품에는 이가 몽땅 빠지고 주름이 가득한 노파가 수프를 먹고 있다. 그 옆에는 노파가 아닌, 저승사자임이 명백한 해골이 지옥에 데려갈 사람들의 명단을 보고 있다. 다음이 자기 차례인지 모르고 배를 채우려는 노파에게서 인간의 식욕에 대한 욕망이 여실히 드러난다.

554. 아들을 잡아 먹는 사투르누스

고야의 검은 그림 연작 중 하나로, 그리스 신화에 나오는 제우스의 아버지 크로노스(로마 신화의 사투르누스)가 자식들을 잡아 먹는 장면을 묘사했다. 매우 섬뜩한 그림이지만 고야는 이 그림을 1층 식당에 걸어놓고 식사를 할 때마다 감상했다고 한다.

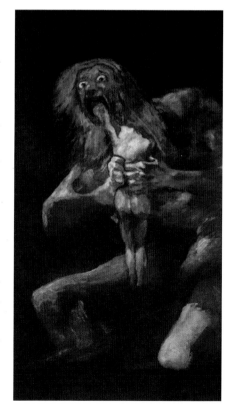

▲ **〈옷을 벗은 마하〉 사조**_로코코 / **종류**_유화 / **기법**_캔버스에 유채 / **크기**_97 x 190cm / **소장**_마드리드 프라도 미술관

555. 옷을 벗은 마하

고야의 대표작이자 논란의 소용돌이에 휩싸이게 될 〈옷을 벗은 마하〉 그림이다. 역사적, 신화적 비유가 담겨 있지 않은 현실 여인의 누드를 그린 이 작품은 공개되자마자 세상을 떠들썩하게 했다. 노골적인 여인의 자세와 도전적인 눈동자, 드러난 음모는 외설 논란은 물론, 신성모독의 논란까지 일으켰다. 그는 종교재판소로부터 이 여인의 옷을 입힐 것을 강요받았지만 거절했다.

556. 옷을 입은 마하

고야는 종교재판에서 풀려난 5년 후 〈옷을 입은 마하〉를 새로 그렸다. 고야는 마하 연작으로 대가를 톡톡히 치렀으며, 이 일로 궁정화가의 지위를 박탈당했다. 하지만 서양 미술사 최초의 실제 모델을 등장시킨 여성 누드화로 이 그림은 현대 미술의 출발점이 되었다.

▼ **〈옷을 입은 마하〉 사조**_로코코 / **종류**_유화 / **기법**_캔버스에 유채 / **크기**_97 x 190cm / **소장**_마드리드 프라도 미술관

바로크 미술

독일 미술, 프랑스 미술, 네덜란드 미술, 스페인 미술은 각각 얼마나 독창적인가?
르네상스를 넘어 비로소 인간의 감성에 귀 기울인 최초의 미술 세계로 들어가 보자

바로크 미술은 르네상스 미술이 진일보해 웅장한 스케일과 화려한 장식, 연극적인 스펙터클이 더해진 미술다운 미술의 출현이었다. 바로크 미술의 발전은 르네상스가 '신'의 영역에서 아직 헤어나오지 못할 때 이를 넘어 감성적이며 역설적이고, 과장되고 불규칙하며, 남성적인 힘을 가미했다.

바로크 미술의 가장 발전된 미술기법은 명암대조법으로, 어두운 배경 속에서 슬픔에 잠겨 오열하는 인물들을 밝게 나타내는 효과를 가져왔다. 또한 원근감을 살리면서 창조적인 색체를 사용하고 입체감과 생동감이 넘치는 명암효과를 통해 현실과 이상이 결합된 독창적인 규형과 조화를 지닌 바로크 미술만의 창조적인 풍경을 만들어냈다.

대표작품
카라바조, 〈매장〉
안니발레 카라치, 〈신들의 사랑〉
니콜라 푸생, 〈성모승천〉
프란스 할스, 〈웃고 있는 기사〉
아르테미시아 젠틸레스키, 〈홀로페르네스의 목을 치는 유디트〉
파울 루벤스, 〈레우키포스 딸들의 납치〉
프란시스코 수르바란, 〈양〉
렘브란트, 〈유대인 신부〉
디에고 벨라스케스, 〈시녀들〉

바로크 화가들
카라바조 / 안니발레 카라치 / 아르테미시아 젠틸레스키 / 피테르 파울 루벤스 / 니콜라 푸생 / 안토니 반 다이크 / 프란스 할스 / 시몽 부에 / 프란시스코 수르바란 / 렘브란트 / 야콥 요르단스 / 후안 파레하 / 디에고 벨라스케스 / 필리프 드 샹파뉴 / 클로드 로랭 / 바르톨로메 무리요 / 르 냉 형제 / 요하네스 베르메르 / 조르주 투르 / 귀도 레니 / 유스타쉬 쉬외르 / 얀 몰레나르 / 주디스 레이스테르 / 피테르 데 호흐 / 이야생트 리고 / 클로드 비숑 / 안토니오 카날레토

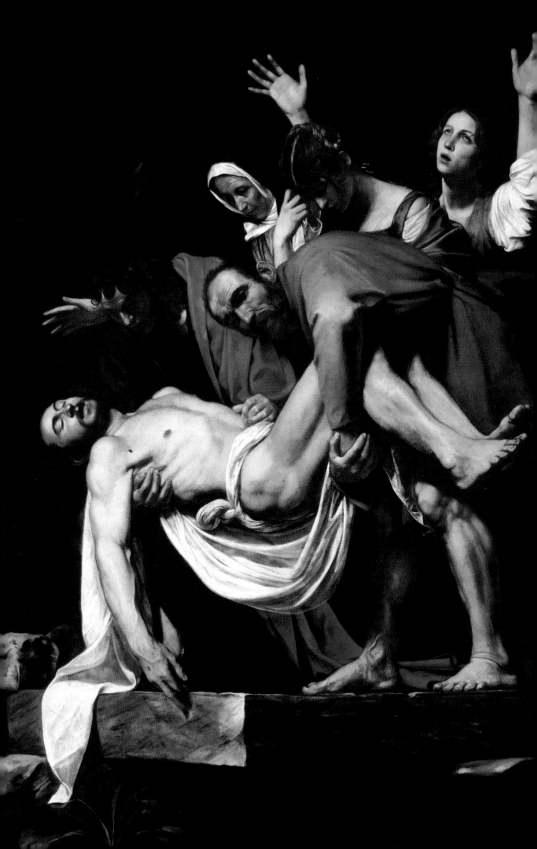

557. 매장

바로크 미술의 창시자인 카라바조(Michelangelo da Caravaggio, 1573~1610)가 창안한 '명암대조법(Tenebrism, 테네브리즘)'은 17세기 회화 전체에 큰 영향을 주었다. 이 작품도 그의 명암대조법이 잘 드러나고 있다. 그림은 장엄하고 영웅적인 인간상 대신, 주름이 깊고 남루한 몰골을 한 평범하고 하찮은 사람들의 모습으로 성인을 표현하려는 시도가 돋보인다. 카라바조는 미세하게 왼쪽을 향해 비스듬하게 후퇴하는 공간감을 불어 넣어 역동성을 주고자 했다. 또한 어두운 배경 속에서 슬픔에 잠겨 오열하는 인물들을 밝게 나타내고 있다. 그리스도의 손 아래 관람자들을 향해 튀어나오려는 석관의 모서리는 마치 입체 그림을 보는 듯한 착각을 불러일으킨다.

◀◀〈매장〉 **사조**_바로크 / **종류**_유화 / **기법**_캔버스에 유체 / **크기**_300 x 203cm / **소장**_로마 바티칸 미술관

558. 성 베드로 십자가에 못 박히다

그림은 성 베드로의 순교를 묘사하였다. 베드로는 로마에서 사형선고를 받았을 때, 사람들이 그리스도와 같은 방식으로 처형될 자격이 없다고 여겼기에 거꾸로 십자가에 못 박히도록 요청했다. 큰 캔버스는 십자가를 거꾸로 세우기 위해 작업하는 세 명의 집행자를 보여주고 있다. 베드로는 이미 서까래에 못이 박혔고, 그의 손과 발은 피가 새어나오고 있다.

559. 의심하는 도마

카라바조의 화풍이 잘 반영된 그림으로, 화면에는 어떠한 소품이나 장소를 암시하는 배경이 없이 예수와 세 명의 사도만이 등장한다. 인물들은 캔버스 안에 꽉 들어차 있으며 검은 배경을 등진 네 인물의 신체는 아치 형태를 형성하고 있다. 이들의 시선은 예수의 옆구리에 난 상처와 도마의 손가락을 향해 있다. 하나의 초점으로 등장인물의 시선이 집중되는 카라바조의 구도를 구사하였다.

▲〈의심하는 도마〉 **사조**_바로크 / **종류**_유화 / **기법**_캔버스에 유채 / **크기**_107 X 146cm / **소장**_포츠담 신궁전

◀〈성 베드로가에 못 박히다〉 **사조**_바로크 / **종류**_유화 / **기법**_캔버스에 유재 / **크기**_230 x 175cm / **소장**_로마 산타 마리아 델 포폴로 성당

560. 골리앗의 목을 들고 있는 다윗

카라바조의 〈골리앗의 목을 들고 있는 다윗〉에서 승리자 다윗의 표정은 기쁘기보다 어딘지 모르게 고통스럽고 번민하는 표정을 짓고 있다. 잘린 골리앗의 얼굴과 핏줄기, 다윗의 표정은 카라바조가 그림 속에 담아 왔던 순간적인 진실성과 섬뜩한 사실주의적 기풍을 담고 있다. 또한 카라바조는 잘린 골리앗의 얼굴에 자신의 얼굴을 그려 넣었다. 그것은 한때 자신이 저지른 살인에 대해 속죄하고자 하는 마음이었다.

◀〈골리앗의 목을 들고 있는 다윗〉 **사조**_ 바로크 / **종류**_유화 / **기법**_ 캔버스에 유채 / **크기**_ 146 X 107cm / **소장**_ 포츠담 신궁전

561. 메두사

카라바조는 흉측하게 잘린 메두사의 얼굴에 자신의 얼굴을 그려 넣었으며, 그림을 그리면서 거울에 비친 자신의 얼굴을 봐야 했다. 그는 메두사의 격양된 표정을 통해 삶과 죽음의 결합을 강조하였다. 비명을 지르고 있는 메두사의 입에다 카라바조의 고뇌에 찬 심정을 담아낸 듯한 작품이다.

▶〈**메두사**〉 **사조**_ 바로크 / **종류**_유화 / **기법**_ 캔버스에 유채 / **크기**_ 107 X 146cm / **소장**_ 포츠담 신궁전

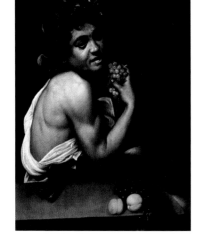

562. 병든 바쿠스

그리스 신화에 나오는 술의 신 디오니소스로 로마 신화에서는 바쿠스로 불린다. 고대 신화는 많은 화가가 즐겨 그린 주제였지만 이 작품처럼 인간적으로 표현한 작품은 드물다. 먼저 술에 취한 듯 관객을 바라보는 시선과 알 수 없는 미소는 관객의 눈을 멈추게 한다. 마치 자신이 무슨 말을 하는지 들어 달라는 표정이다. 병든 바쿠스는 카라바조가 그린 또 하나의 바쿠스와 매우 다른 대조를 이루고 있다.

◀〈**병든 바쿠스**〉 **사조**_ 바로크 / **종류**_유화 / **기법**_ 캔버스에 유채 / **크기**_ 146 X 107cm / **소장**_ 포츠담 신궁전

▲〈여자 점쟁이〉 사조_ 바로크 / 종류_ 유화 / 기법_ 캔버스에 유채 / 크기_ 99 x 131 cm / 소장_ 루브르 박물관

▲〈카드 사기꾼〉 사조_ 바로크 / 종류_ 유화 / 기법_ 캔버스에 유채 / 크기_ 94 X 131 cm / 소장_ 미국 킴벨 미술관

563. 여자 점쟁이

카라바조를 일약 유명하게 만든 그림으로, 그림 속 집시 여인은 젊은 남자에게 점을 봐주는 척하며 남자의 마음을 혼란스럽게 하고 그 틈을 이용하여 남자의 손에서 교묘히 반지를 빼내는 희극적인 장면을 담고 있다. 카라바조는 이런 장르의 그림을 두 점 남겼고, 당시 새로운 바로크 미술의 사실주의 문을 열었다. 유로화 이전 이탈리아 10만 리라 지폐에도 등장하는 그림이었다.

564. 카드 사기꾼

카라바조는 투전판에서 빠져 살았던 만큼 노름판에서 눈 깜짝할 사이에 벌어진 순간을 정확하게 잘 포착하여 그렸다. 이 작품에는 세 사람의 등장인물이 나타나는데 두 사람은 사기꾼이고 한 사람은 피해를 보는 사람이다. 순진한 사람 뒤에서 카드를 보고는 손가락으로 카드 내용을 알리고 있다. 신호를 받은 사람은 자신의 허리 뒤에서 새로운 카드를 뽑으려는 모습이다.

565. 과일 바구니

카라바조의 〈과일 바구니〉는 서양 미술사에 있어 최초의 정물화라고 평가받는다. 사과 본연의 그림을 그린 이는 카라바조가 최초였다. 그림을 자세히 보면 바구니 속의 사과는 벌레가 먹은 상태이다. 사과가 싱싱하지 않고 벌레 먹은 썩은 상태라는 것은 선악과가 아니라 태어나서 병들고 늙어가는 인간의 모습을 나타내고자 의도한 것이다.

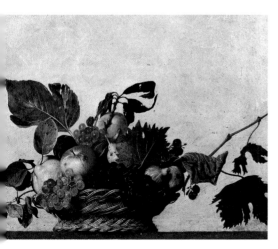

◀〈과일 바구니〉 사조_ 바로크 / 종류_ 유화 / 기법_ 캔버스에 유채 / 크기_ 46 x 64.5cm / 소장_ 밀라노 암브로시아나 미술관

566. 파르네세 궁의 신들의 사랑

〈신들의 사랑〉은 볼로냐의 거장인 안니발레 카라치(Annibale Carracci, 560~1609)와 그의 공방 화가들이 파르네세 궁의 벽과 천장에 함께 그린 프레스코화이다. 벽화는 신들의 사랑을 주제로 하여 그려졌는데, 주피터와 주노, 다이애나와 엔디미온 등 그리스·로마 신화에 등장하는 여러 신들의 사랑 이야기를 담고 있다. 카라치는 이 작업을 위해 수백 장의 밑그림을 그렸다. 이 벽화를 그리기 위해 함께한 화가들은 형 아고스티노와 그들이 세운 볼로냐 아카데미의 학생인 귀도 레니, 프란체스코 알바니 등이었다.

◀◀〈파르네세 궁의 신들의 사랑〉 **사조_** 바로크 / **종류_** 벽화 및 천장화 / **기법_** 프레스코 / **소장_** 파르네세 궁

567. 사랑에 빠진 폴리페무스

오비디우스의《변신 이야기》에 나오는 폴리페무스는 바다의 님프 갈라테이아를 사랑하게 된다. 폴리페무스는 갈라테이아의 마음을 얻기 위해 선물을 보내고 피리를 연주하는 등 모든 노력을 다한다. 그림에서는 눈이 하나인 폴리페무스가 바다에서 올라오는 갈라테이아를 바라보며 피리를 불고 있다. 그러나 갈라테이아는 폴리페무스를 보지 않고 다른 곳을 보고 있다.

568. 분노한 폴리페무스

폴리페무스의 구애에도 갈라테이아는 젊은 양치기 아키스를 사랑하였다. 끝없는 구애를 펼치는 폴리페무스는 결국엔 질투로 미쳐 으르렁거리며 손에 잡히는 대로 큰 바위를 집어 들어 던졌다. 결국 젊은 아키스는 바위에 맞아 죽고, 그를 구하려던 갈라테이아의 노력은 물거품이 되고 만다. 죽은 아키스의 피는 푸르게 변해 아키스 강이 되었다.

▼〈파르네세 궁의 신들의 사랑〉 프레스코 중 〈사랑에 빠진 폴리페무스〉

▼〈파르네세 궁의 신들의 사랑〉 프레스코 중 〈분노한 폴리페무스〉

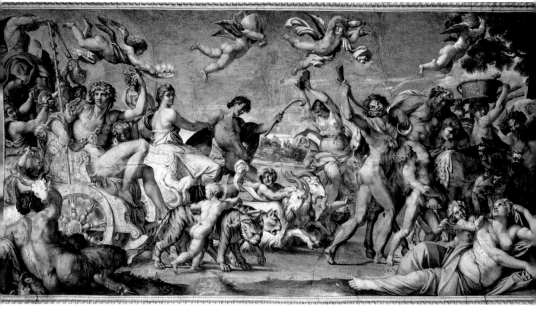

▲〈파르네세 궁의 신들의 사랑〉 프레스코 중 〈바쿠스와 아리아드네의 승리〉

569. 바쿠스와 아리아드네의 승리

　파르네세 궁의 프레스코화 중 하나인 이 작품은 낙소스 섬에서 영웅 테세우스에게 버림받은 아리아드네가 울고 있을 때 북소리와 함께 술의 신 디오니소스가 나타난 장면을 묘사하였다. 갑자기 들이닥친 디오니소스를 죽음의 신으로 착각한 아리아드네는 자신을 죽음의 나라로 데려가 달라고 디오니소스에게 몸을 던진다. 그런 그녀를 본 디오니소스는 그녀를 사랑하게 되었고, '당신이 내 품에서 죽는 것보다 저 하늘의 별로 지는 게 나을 것 같다.'라고 고백하며 자신의 왕관을 하늘로 던져 왕관자리로 탄생했다고 한다.

570. 다이애나와 엔디미온

▼〈파르네세 궁의 신들의 사랑〉 프레스코 중 〈다이애나와 엔디미온〉

　달의 여신인 다이애나가 잠자고 있는 아름다운 청년 엔디미온을 사랑하는 장면을 담은 그림이다. 달의 여신 다이애나는 그의 잠자는 모습에 반하여 그를 영원히 잠에서 깨어나지 않도록 하여 자신만이 엔디미온의 사랑을 독차지한다. 그녀는 엔디미온과의 사이에서 50명의 딸을 낳았다고 한다.

▲〈헤라클레스의 선택〉 **사조**_바로크 / **종류**_유화 / **기법**_캔버스에 유체 / **크기**_167 x 273cm / **소장**_나폴리 카포디몬테 미술관

571. 헤라클레스의 선택

그리스 신화에 나오는 영웅 헤라클레스에 관한 이야기를 담은 그림이다. 헤라클레스가 열여덟 살이 되던 해에 아름다운 님프 두 명이 그를 방문한다. 님프들은 헤라클레스가 인생을 결정할 자신들의 이름 가운데 하나를 선택하라고 했다. 그들의 이름은 쾌락과 미덕으로, 쾌락을 선택하면 언제나 즐겁고 안락한 삶을 살고, 미덕을 선택하면 고난을 겪지만 불멸의 삶을 누리는 것이었다. 결국 헤라클레스는 붉은 가운을 걸친 미덕을 선택하여 그의 험난한 여정이 시작된다.

▲〈콩 먹는 사람〉 **사조**_바로크 / **종류**_유화 / **기법**_캔버스에 유채 / **크기**_57 x 68 cm / **소장**_로마 콜로나 갤러리

572. 콩 먹는 사람

콩을 떠먹고 있는 사람을 그린 그림으로, 매우 현대적인 감각으로 묘사되어 있다. 농부는 나무 숟가락으로 강낭콩을 떠서 크게 벌린 입속으로 집어넣고 있다. 식탁에는 세 쪽의 파, 삶은 강낭콩 한 그릇, 빵 네 쪽, 삶은 채소 한 접시, 그리고 물 주전자 등이 소박하게 차려져 있다. 지극히 서민적인 생활 모습을 담은 그림은 카라치의 또 다른 작품 세계이다.

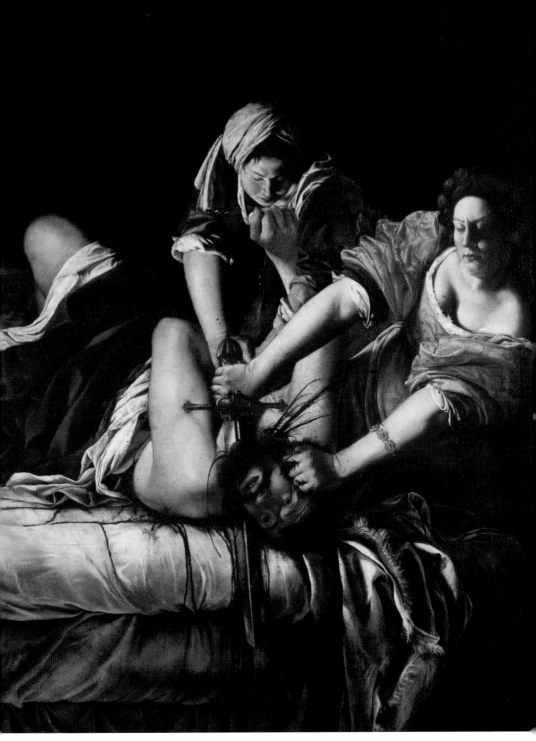

▲〈홀로페르네스의 목을 치는 유디트〉 사조_ 바로크 / 종류_ 유화 / 기법_ 캔버스에 유체 / 크기_ 158.8 × 125.5cm / 소장_ 우피치 미술관

573. 홀로페르네스의 목을 치는 유디트

바로크 미술의 여류화가인 아르테미시아 젠틸레스키(Artemisia Gentileschi, 1593~1656?)의 매우 충격적인
그림이다. 유대의 여인 유디트가 홀로페르네스의 목을 치는 아주 참혹한 순간의 격정과 흥분이 고
스란히 느껴지는 사실적이고 잔혹한 작품이다. 이 그림의 소재가 된 유디트 이야기는 많은 화가에
의해 그려진 성서 이야기의 소재이다. 주로 패덕과 욕망을 단죄하는 순결과 믿음의 승리를 나타내
는 소재였는데, 르네상스 시대로 오면서 살인과 폭력의 주요한 소재로 그려지기 시작했다. 그리고
이 작품 속에는 그녀의 아픈 과거를 증오하는 마음을 담고 있어 다른 작품들보다 뛰어난 표현력을
보여준다. 아르테미시아 젠틸레스키는 목이 잘리는 홀로페르네스의 얼굴로 자신을 성폭행한 타시
의 얼굴을 그려넣었다.

▲〈홀로페르네스의 목을 친 유디트〉 **사조**_ 바로크 / **종류**_ 유화 / **기법**_ 캔버스에 유
채 / **크기**_ 184 x 141cm / **소장**_ 디트로이트 미술관

575. 유디트와 하녀

두 여인은 아주 건장하고 용의주도하고 결의
에 찬 모습이다. 그녀들의 표정에는 어떤 망설
임도 나약한 인상도 찾아볼 수 없다. 이미 적장
인 홀로페르네스의 목을 자른 유디트는 적장의
소굴에서 빠져나가려고 밖을 살피는 눈매가 강
렬함을 넘어 무서울 정도이다. 또한 어깨에 걸
친 칼의 모습은 그녀의 다부진 내면의 모습을
보여준다.

574. 홀로페르네스의 목을 친 유디트

임진왜란 때 논개를 연상시키는 유디트는 유
대 땅을 침범한 앗시리아의 적장 홀로페르네스
를 유혹하고는 잠자는 그의 목을 참수한다. 유
디트가 자신의 거사에 성공을 거두고 밖을 살
피는 눈매가 매섭다. 그녀의 하녀는 바닥에 뒹
구는 홀로페르네스의 목을 주워 담는다. 페미
니즘의 원조격인 작품이다.

▲〈유디트와 하녀〉 **사조**_ 바로크 / **종류**_ 유화 / **기법**_ 캔버스에 유채 / **크기**_ 114 x 93
cm / **소장**_ 피렌체 팔라초 피티

▲〈루크레티아〉 **사조**_ 바로크 / **종류**_ 유화 / **기법**_ 캔버스에 유채 / **크기**_ 95.5 x 75 cm / **소장**_ 뉴욕 게티 센터

▲〈자화상〉 **사조**_ 바로크 / **종류**_ 유화 / **기법**_ 캔버스에 유채 / **크기**_ 98 x 75cm / **소장**_ 영국 로얄 컬렉션

576. 루크레티아

로마 황제 섹스투스에게 성폭행 당한 루크레티아를 화가 자신의 울분을 담아내어 표현한 작품이다. 루크레티아는 한 손으로 칼을 들고 하늘을 응시하며 분노에 차 있다. 그녀는 황제의 겁탈에 수치심을 느껴 자살을 택하지만, 이 일로 시민들은 봉기를 일으켜 황제를 몰아내고 로마의 공화제를 만든다. 젠틸레스키는 어린 시절 성폭행을 당한 일로 평범한 삶을 포기할 수밖에 없었고, 그림으로 자신의 고통을 승화시켰다.

577. 자화상

근대 최초의 여성화가인 젠틸레스키의 자화상이다. 그림에서 그녀는 마치 캔버스와 씨름을 하듯 마주하며 서로 팽팽히 긴장한 채 대립하고 있는 듯한 강한 느낌을 자아낸다. 화가의 기울어진 모습과 커다란 캔버스는 화가를 향해 넘어질 듯한 모습이다. 어느 하나라도 쓰러져버릴 듯 위태롭지만 버팀목처럼 서로를 지탱해주고 있다. 이처럼 파격적인 포즈에서 자신의 불행한 아픔과 싸우려는 화가의 자의식을 느낄 수 있다.

578. 수산나와 두 늙은이

그림은 《구약성서》에 등장하는 수산나와 두 늙은 장로 그림이다. 장로들은 목욕하는 수산나를 겁탈하려 했으나 실패하자 그녀를 간음한 여자라고 고발한다. 하지만 다니엘에 의해 진실이 밝혀지는 이야기를 담고 있다. 젠틸레스키는 두 노인 중 한 사람을 젊은 남자로 그렸는데 그가 자신의 미술 교사이자 성폭행을 한 아고스티노 타시를 연상시킨다.

▶▶〈수산나와 두 늙은이〉 **사조**_ 바로크 / **종류**_ 유화 / **기법**_ 캔버스에 유채 / **크기**_ 170 x 121cm / **소장**_ 바인슈타인 성 포메르스펠덴

▲ 〈레우키포스 딸들의 납치〉 사조_ 바로크 / 종류_ 유화 / 기법_ 캔버스에 유채 / 크기_ 222 x 209cm / 소장_ 뮌헨 알테 피나코테크

579. 레우키포스 딸들의 납치

 이 그림은 바로크 미술의 거장 피테르 파울 루벤스(Peter Paul Rubens, 1577~1640)의 대표작으로, 그리스 신화에 나오는 카스토르와 폴룩스 형제가 레우키포스의 두 딸을 납치하는 내용을 그린 걸작이다. 두 딸을 말 위로 끌어 올리는 쌍둥이 형제의 남성적인 힘과 거기서 벗어나려고 발버둥 치는 두 딸의 저항하는 힘이 역동적으로 그려져 있다. 그림은 X자로 된 구도이며, 그림의 구성원은 크게 원을 이루어 그려져 있다. 이처럼 인물들이 엉키고 있는 요소들은 바로크 예술 양식을 잘 나타내는 것이다.

▲〈히포다메이아의 납치〉 **사조**_ 바로크 / **종류**_ 유화 / **기법**_ 패널에 유채 / **크기**_ 26 x 40cm / **소장**_ 벨기에 왕립미술관

580. 히포다메이아의 납치

역동적인 이 그림은 켄타우로스가 히포다메이아를 납치하는 장면을 묘사하였다. 익시온의 아들 페이리토스는 히포다메이아와 펠리온 산에서 결혼식을 올렸다. 이때 초대를 받은 켄타우로스가 술에 취해 신부를 납치하는 난동을 부린다. 하반신이 말인 켄타우로스가 히포다메이아를 납치하려 들자 이를 막으려는 신랑 측의 사람들과 한바탕 소동을 벌이는 장면이 그려져 있다. 난동은 페이리토스의 친구인 테세우스가 진압하여 신부 히포다메이아를 구출하였다.

581. 오레이티아를 납치하는 보레아스

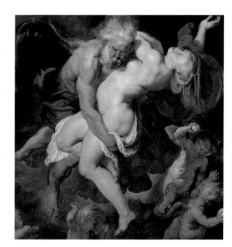

북풍의 신 보레아스가 아름다운 오레이티아를 납치하는 장면이다. 아테네 왕의 딸인 오레이티아를 사랑한 보레아스는 그녀를 아내로 맞이할 수 없자 납치를 한다. 납치라고는 하지만 오레이티아의 표정은 납치당하는 것 같지 않다. 우락부락한 보레아스와는 달리 그녀는 여유가 넘치는 표정으로 마치 이 순간을 즐기는 듯한 얼굴이다.

▶〈오레이티아를 납치하는 보레아스〉 **사조**_ 바로크 / **종류**_ 유화 / **기법**_ 캔버스에 유채 / **크기**_ 146 x 140cm / **소장**_ 빈 아카데미 미술관

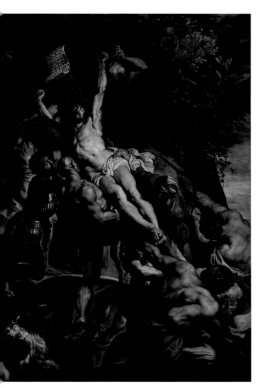

582. 십자가에 매달린 그리스도

이 그림은 그리스도가 십자가에 못 박히는 장면을 묘사하고 있다. 대각선 구도로 십자가에 못 박힌 그리스도에 초점을 맞추고 있으며, 역동적이고 긴장감 넘치는 그리스도의 신체는 고요한 분위기 속에서 밝은 빛을 발하고 있다. 이처럼 루벤스는 원근감을 살리면서 창조적인 색채를 사용하고, 입체감과 생동감이 넘치는 명암 처리로 작품을 완성하였다.

◀〈십자가에 매달린 그리스도〉 사조_ 바로크 / 종류_ 유화 / 기법_ 패널에 유채 / 크기_ 462 x 300cm / 소장_ 벨기에 안트베르펜 대성당

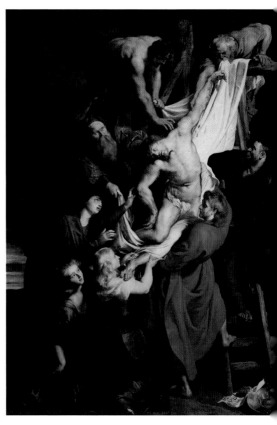

583. 십자가에서 내려지는 그리스도

이 작품은 높이가 3m가 넘는 대형 제단화로, 위다의 문학 작품 《플랜더스의 개》에서 한스가 그토록 보고 싶어 했던 그림이다. 다른 화가의 작품과는 달리 성모 마리아가 혼절하거나 슬픔에 빠져 있지 않고 그리스도의 시신이 내려오는 현장을 감독하고 있다. 십자가를 에워싼 등장인물들이 제각기 다른 역동적인 자세를 취하고 있고, 화면 구성은 긴박감을 고조시키고 있다. 긴장과 조화의 균형을 이끄는 바로크 화풍의 독특한 분위기를 잘 표현하고 있다.

▶〈십자가에서 내려지는 그리스도〉 사조_ 바로크 / 종류_ 유화 / 기법_ 캔버스에 유채 / 크기_ 415 x 311cm / 소장_ 네덜란드 앤트워프 성모 대성당

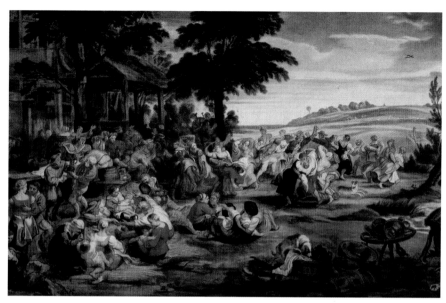

▲〈네덜란드 지방의 축제〉 **사조**_ 바로크 / **종류**_ 유화 / **기법**_ 패널에 유채 / **크기**_ 149 x 261cm / **소장**_ 루브르 박물관

584. 네덜란드 지방의 축제

루벤스의 '마을의 결혼식'이라고 불리는 걸작이다. 브뤼헐로부터 시작되었던 풍속 장르화는 선풍적으로 유행하여 플랑드르 화파의 명성을 높였다. 그림 속에는 열정적으로 프로방스 춤을 추며, 한데 어울려 즐기고 있는 남녀노소를 통해 마을 축제의 풍성함이나 즐거움을 표현하고 있다. 그림에서는 형태와 색채를 효과적으로 구성하여 마을 결혼식의 축제 장면이나 추수가 끝난 것을 축하하기 위한 축제 장면을 사실적으로 잘 표현해 놓았다.

585. 삼미신

루벤스의 그림에서 유독 살집이 풍만한 여성들이 누드로 많이 나온다. 〈삼미신〉은 헬레니즘 이후 미술의 역사에서 여성 누드의 가장 오래된 주제였다. 이처럼 풍만한 여인의 자태는 '루벤스 신드롬'을 나타내기도 하는데 예술 작품을 보고 감동받는 '스탕달 신드롬'과 비슷하지만 여기에는 성적인 에로티즘이 추가되어 있다.

▶〈삼미신〉 **사조**_ 바로크 / **종류**_ 유화 / **기법**_ 캔버스에 유채 / **크기**_ 221 x 181cm / **소장**_ 마드리드 프라도 미술관

586. 아르카디아에도 나는 있다

프랑스 회화의 아버지로 일컫는 니콜라 푸생(Nicolas Poussin, 1594~1665)의 작품이다. 그림에는 잘생긴 청년들과 아름답고 품위 있는 젊은 부인이 돌로 만든 큰 무덤 주위에 모여 있다. 그들 중 한 명이 무릎을 꿇고 앉아서 무덤에 새겨진 명문을 해독하고 있으며, 다른 한 명은 명문을 가리키며 아름다운 여인을 돌아보고 있다. 명문에는 라틴어로 다음과 같이 새겨져 있다. "아르카디아에도 나는 있다." 곧 죽음은 목가적인 이상향인 아르카디아에도 의연히 있다는 뜻이다. 전체 구도는 단순하나 의인화된 죽음이 말하고 있는 듯한 미묘한 분위기가 느껴진다. 특히 엄숙하고 조용한 무덤에 새겨져 있기에 그 의미가 더욱 강조되고 있다.

587. 제우스의 어린 시절

그리스 신화의 제우스의 어린 시절을 그린 그림이다. 제우스의 아버지 크로노스는 자식들이 자기 자리를 빼앗을까 봐 태어난 자식들을 먹어 치운다. 이에 제우스의 어머니 레아는 마지막에 낳은 어린 제우스를 크레타 섬에 있는 동굴에 숨겼다. 아말테이아 님프가 어린 제우스에게 염소의 젖을 먹여 튼튼하게 자라게 한다. 어른이 된 제우스는 아버지 크로노스와 싸움을 벌여 승리를 거두고 올림포스의 세상을 지배한다.

▲〈제우스의 어린 시절〉 사조_ 바로크 / 종류_ 유화 / 기법_ 캔버스에 유채 / 크기_ 95 x 118cm / 소장_ 런던 덜위치 픽처 갤러리

588. 세월이라는 이름의 음악과 춤

네 명의 남녀 뮤즈가 춤을 추고 있는데, 각자 상징하는 것이 있다. 가장 왼쪽의 화관을 쓴 뮤즈는 쾌락을 상징한다. 머리에 진주장식을 한 앞쪽의 뮤즈는 부를 상징한다. 뒤에 월계관을 쓴 뮤즈는 근면을 상징한다. 그리고 머리에 흰 수건을 두른 뮤즈는 가난을 상징한다. 오른쪽 음악 연주를 하는 사람은 시간을 상징한다. 모래시계를 들고 있는 아이들도 시간을 상징한다. 하늘에는 아폴론의 태양 마차가 날고 있다. 이는 시간이 흐르는 장면을 보여주는 상징이다.

▼ 〈세월이라는 이름의 음악과 춤〉 사조_ 바로크 / 종류_ 유화 / 기법_ 캔버스에 유채 / 크기_ 82 x 104cm / 소장_ 런던 월리스 컬렉션

589. 솔로몬의 재판

그림은 유명한 솔로몬 왕의 재판을 묘사하였다. 단 아래에는 축 늘어진 아이를 팔로 안은 여인과 아이를 빼앗기고 둘로 나눠 가지라는 예상치 못한 판결에 팔을 벌려 가로막는 여인이 대칭을 이루고 있다. 악한 여인이 손가락으로 가리키고 있는 아이는 버둥거리다가 처참한 죽음을 맞을지도 모른다. 결국 친어머니는 아이를 살리기 위해 아이의 소유를 포기한다. 이에 솔로몬 왕은 아이 소유를 포기한 여인에게 아이를 돌려준다는 지혜로운 판결을 내린다.

▼ 〈솔로몬의 재판〉 사조_ 바로크 / 종류_ 유화 / 기법_ 캔버스에 유채 / 크기_ 101 x 150cm / 소장_ 루브르 박물관

590. 오르페우스와 에우리디케

그리스 신화에 나오는 오르페우스가 에우리디케를 위해 리라를 연주하는 장면을 담은 그림이다. 고전주의의 전형을 보여주는 푸생의 풍경화는 세련된 고급문화의 한 흐름으로 폭력과 일상생활을 다룬 카라바조의 그림과 배치된다. 푸생은 화가로서 뛰어난 솜씨를 발휘하였지만, 인문학에도 조예가 깊어 문학, 신화, 역사에 대한 지식도 깊었다. 그는 풍경화에 고대 로마의 유적을 계속해서 그려 넣었는데, 이 작품의 배경에도 고대 로마의 유적인 산 탄젤로 성이 등장한다.

▲ 〈오르페우스와 에우리디케〉 사조_ 바로크 / 종류_ 유화 / 기법_ 캔버스에 유채 / 크기_ 124 x 200cm / 소장_ 루브르 박물관

591. 봄

〈봄〉은 에덴동산에서 선악과를 따먹는 아담과 이브에 대해 묘사하였다. 푸생은 4계 연작으로 이 그림에서 하루의 시작, 인간의 창조와 곧이어 생겨나는 원죄의 시작, 그리고 태양신 아폴론을 상징해 그렸다. 정작 원죄의 씨앗인 뱀은 안 보인다. 그 의미는 네 번째 작품 '겨울'에서 알 수 있다.

▲〈봄〉 사조_ 바로크 / 종류_ 유화 / 기법_ 캔버스에 유채 / 크기_ 117 x 160cm / 소장_ 루브르 박물관

592. 여름

〈여름〉을 나타내는 장면은 《구약성경》, 〈룻기〉에 나오는 이야기다. 여름은 하루 중의 한낮, 인간의 성숙, 풍작의 여신 데메테르를 상징하고 있다. 룻은 그리스 여신을 대신하기도 한다. 다섯 마리의 말은 로마의 포로로마노에 있는 티투스의 개선문에 새겨진 부조를 본떠 그렸다.

▲〈여름〉 사조_ 바로크 / 종류_ 유화 / 기법_ 캔버스에 유채 / 크기_ 110 x 160cm / 소장_ 루브르 박물관

593. 가을

〈가을〉은 《구약성경》, 〈민수기〉에 나오는 광야의 이동을 그리고 있다. 남자들이 이고 가는 포도는 그리스도의 피를 상징한다. 또한 포도주는 술의 신 바쿠스를 연상시킨다. 나무 열매를 따는 여인은 새 교회를 나타내며, 광주리를 이고 가는 여인은 유대교회를 나타내고 있다.

▲〈가을〉 사조_ 바로크 / 종류_ 유화 / 기법_ 캔버스에 유채 / 크기_ 118 x 160cm / 소장_ 루브르 박물관

594. 겨울

〈겨울〉은 하루 중 마지막인 밤으로 나타내고 종말을 묘사한다. 대홍수로 인해 도시와 산들이 폭우에 잠겨 있다. 비는 40일 동안 내려 세상의 종말을 가져온다. 〈아침〉에 숨어 있던 뱀이 등장한다. 뱀은 저승의 신 하데스를 연상시킨다. 뱀은 죽음의 상징만이 아니라 허물을 벗는다는 의미로 재생을 상징하고도 있다.

▲〈겨울〉 사조_ 바로크 / 종류_ 유화 / 기법_ 캔버스에 유채 / 크기_ 110 x 160cm / 소장_ 루브르 박물관

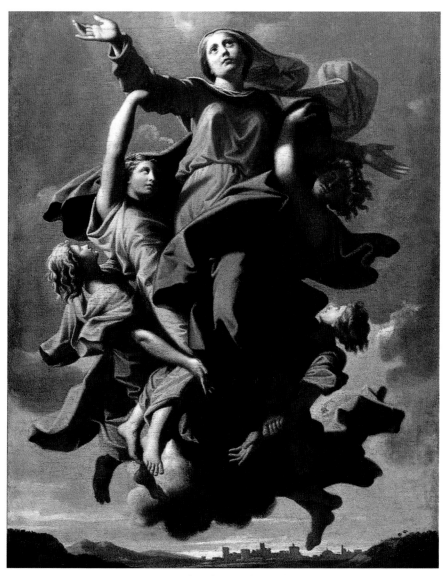

▲〈성모승천〉 사조_ 바로크 / 종류_ 유화 / 기법_ 캔버스에 유채 / 크기_ 57 x 40cm / 소장_ 루브르 박물관

595. 성모승천

승천하는 성모와 이를 돕고 있는 천사들의 모습이 화면을 가득 메우고 있다. 이와는 대조적으로 지상의 풍경은 화면 아래쪽에 낮게 그려져 있다. 멀리 보이는 고대 건물과 지평선 위로 오르고 있는 성모가 걸친 바람에 휘날리는 옷깃과 대담하게 몸을 비틀고 있는 천사들의 모습이 색다른 구도를 나타낸다.

596. 반 다이크의 자화상

　루벤스의 수석 제자이자 바로크 초상화의 거장인 안토니 반 다이크(Anthony Van Dyck, 1599~1641)는 자신이 가지고 있던 자기애와 자부심으로 자화상을 여러 차례 그렸다. 그중 이 작품은 불과 스물세 살의 나이에 그린 자화상이다. 부유한 직물 상인의 아들로 태어난 그는 늘 귀족 같은 행동과 눈빛으로 사람들의 호감을 샀다. 그림에서 그가 입고 있는 비단옷은 자연스럽게 흐트러져 있으며, 그가 부자인 듯한 인상을 자아내게 한다. 여인의 손을 연상하게 하는 그의 손은 그가 얼마나 세련되면서도 풍부한 감성을 지녔는지를 짐작하게 만든다. 헝클어져 있지만 여성스럽고 사랑스러운 곱슬머리 사이로 보이는 강렬한 눈빛은 자신감을 나타내고 있다.

◀◀〈반 다이크의 자화상〉 **사조**_바로크 / **종류**_유화 / **기법**_캔버스에 유채 / **크기**_119 x 87cm / **소장**_뉴욕 메트로폴리탄 미술관

597. 찰스 1세의 삼중 초상

　삼중의 초상은 찰스 1세의 대리석 흉상을 만들기 위해 이탈리아에 있던 베르니니에게 자료로 보내려고 그려진 초상화이다. 왕의 얼굴을 정면, 측면, 3/4 정면으로 그린 이 초상화에서 반 다이크는 흉상을 만드는 목적을 위해서는 별로 소용이 없는 손을 그려 넣었다. 그러한 그의 발상은 흉상 제작에 쓰이는 그림이라는 기능을 넘어 기묘한 분위기를 풍기는 독창적인 작품이 되게 하였다.

▼〈찰스 1세의 삼중 초상〉 **사조**_바로크 / **종류**_유화 / **기법**_캔버스에 유채 / **크기**_84 x 99cm / **소장**_영국 로열 컬렉션

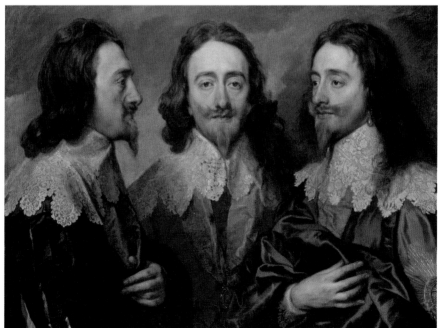

598. 반 다이크의 자화상

반 다이크의 마지막 자화상은 프레임과 더불어 미술사에 큰 중요성을 지니고 있다. 영국에서 만든 것으로 알려진 세 개의 자화상 중 하나인 이 그림은 반 다이크의 생애 말기부터 거슬러 올라가며 예술가의 직접적이고 친밀한 이미지를 보여준다. 당시 유행하는 옷을 입고 있으나 오른쪽 어깨의 라인만 보여준다. 반 다이크는 이 초상화를 제작한 지 1년 후에 눈을 감고는 '올드 세인트 폴 대성당'에 안장된다.

◀〈반 다이크의 자화상〉 사조_ 바로크 / 종류_ 유화 / 기법_ 캔버스에 유채 / 크기_ 55x 46cm / 소장_ 런던 국립 초상화 갤러리

599. 엘레나 그리말디의 초상

눈부신 엘레나 그리말디가 제노바 궁전의 테라스로 걸어가고 있고, 아프리카인 하인은 밝은 빨간 파라솔로 그녀를 보호한다. 그녀의 시선은 관람자를 응시하며, 당당한 모습에서 자신감이 넘치는 여성임을 느낄 수 있다.

반 다이크는 당시 귀족 여인들의 파라솔을 통해 권위를 표현하고 있다. 특히 〈엘레나 그리말디의 초상〉에서 그려진 빨간 파라솔은 그녀를 더욱 부각시켜 관람자를 아래의 위치에서 자신을 보게 해 그녀의 존재를 확장시킨다. 또한 극적인 하늘은 그녀의 머리 주위에 후광을 형성하여 빨간색 파라솔과 호화로운 검은색 의상, 접힌 소매의 빨간색과 순결의 상징인 오렌지꽃을 쥐고 있어 신비로운 조화를 만들어 낸다.

▶〈엘레나 그리말디의 초상〉 사조_ 바로크 / 종류_ 유화 / 기법_ 캔버스에 유채 / 크기_ 246 x 173cm / 소장_ 워싱턴 D.C. 국립박물관

▲반 다이크의 〈삼손과 데릴라〉 사조_ 바로크 / 종류_ 유화 / 기법_ 캔버스에 유채 / 크기_ 146 x 254cm / 소장_ 빈 쿤시토리스 박물관

600. 삼손과 데릴라

이 작품은 서양 미술에 자주 등장하는 소재인 〈삼손과 데릴라〉의 성서 이야기를 그린 그림이다. 삼손은 이스라엘의 마지막 판관으로 힘이 장사이고, 이스라엘인들의 적인 블레셋의 제후들은 어떻게든 그를 없애려고 하였다.

루벤스의 〈삼손과 데릴라〉는 삼손이 데릴라의 유혹에 넘어가 그녀의 품에서 잠을 자는 모습을 그려 그의 명성을 드높였다. 그러나 반 다이크는 루벤스의 그림 다음 장면으로 생각되는 삼손이 머리카락을 잘린 후의 일을 그렸다. 이 그림에서 데릴라는 삼손을 배신한 것을 후회하는 모습을 보여준다. 또한 삼손의 저항하는 모습에서 매우 강렬한 역동성이 묘사되고 있다.

▼루벤스의 〈삼손과 데릴라〉 사조_ 바로크 / 종류_ 유화 / 기법_ 캔버스에 유채 / 크기_ 405.2 x 405.2cm / 소장_ 루브르 박물관

▲〈고양이에게 춤을 가르치는 아이들〉 사조_ 바로크 / 종류_ 유화 / 기법_ 캔버스에 유채 / 크기_ 68.5 x 59cm / 소장_ 네덜란드 레이크스 박물관

601. 고양이에게 춤을 가르치는 아이들

네덜란드의 장르화가인 얀 스틴(Jan Steen, 1626~1679)의 유머 감각이 돋보이는 작품이다. 아이들이 테이블에 둘러앉아 그들만의 음악회를 열고 있다. 그런데 여자아이의 피리 연주에 맞춰 사내아이의 손에 잡혀 춤을 추는 고양이가 보인다. 고양이는 삐걱거리고 개는 짖지만 아이들은 재미 있다. 그러나 창가에 있는 노인은 아이들을 꾸짖는다. 요즘 같으면 동물학대로 문제가 될 수 있지만 스틴은 일상적인 네덜란드 생활의 실내 장면을 아이들의 장난을 통해 사실적으로 보여주고 있다.

602. 야단 치는 교사

이 그림은 글을 제대로 읽지 못해 야단을 맞는 어린아이를 묘사하고 있다. 17세기 네덜란드 학교 교실을 현장감 있게 보여주고 있는데 선생님으로 부터 야단맞는 아이는 눈물을 훔치면서 떠듬떠듬 글을 읽어 간다. 이 모습을 본 옆의 여자아이는 자신의 차례가 될까 봐 근심어린 모습이다. 어릴 적 추억을 되새기게 하는 스틴의 장르화이다.

▶〈야단 치는 교사〉 사조_ 바로크 / 종류_ 유화 / 기법_ 캔버스에 유채 / 크기_ 57 x 57.5cm / 소장_ 개인

603. 의사의 방문

아픈 여인을 치료하기 위해 의사가 방문하였다. 그런데 주변의 여인들의 얼굴에는 웃음이 만발하다. 나이 많은 여인은 쇠꼬챙이를 의사에게 보이며 한 술 더 뜨고 있다. 침대에 누워 있는 여인은 몸이 아픈 것이 아니라 사랑에 빠져 상사병이 난 것이다. 그녀의 표정을 보니 아마 의사 선생을 사랑했던 것 같다.

◀〈의사의 방문〉 사조_ 바로크 / 종류_ 유화 / 기법_ 캔버스에 유채 / 크기_ 57 x 57.5cm / 소장_ 개인

604. 침실의 커플

17세기 네덜란드의 은밀한 공간인 침실의 장면을 묘사하고 있다. 두 남녀는 중년의 나이임에도 사랑의 열정이 한창이다. 높은 침대를 오르는 여인은 맨발로 벗어나려 하지만 치마자락이 잡혀 엉거주춤한다. 그런데도 그녀는 남자의 행동이 싫지 않다는 듯 미소가 넘치고 있다.

▶〈침실의 커플〉 사조_ 바로크 / 종류_ 유화 / 기법_ 캔버스에 유채 / 크기_ 49 x 39.5cm / 소장_ 헤이그 브레디우스 박물관

605. 웃고 있는 기사

세계 미술 역사상 가장 유명한 여성 초상화가 레오나르도 다 빈치의 〈모나리자〉라면, 남성 초상화는 프란스 할스(Frans Hals, 1580~1666)의 〈웃고 있는 기사〉라 할 수 있다. 이 작품은 모나리자와 마찬가지로 모델에 대한 의문이 많지만, 세계 미술의 남자 초상화 중에서 가장 정감이 있고 유머가 넘치는 그림으로 많은 사람에게 사랑받는 작품이다. 그림의 모델인 기사는 위로 올라간 콧수염 때문에 웃는 것처럼 보이지만, 실제로는 웃는 것이 아니다. 하지만 그의 얼굴에 좋은 기분이 담겨 있는 것은 분명하다.

◀◀〈웃고 있는 기사〉 사조_ 바로크 / 종류_ 유화 / 기법_ 캔버스에 유채 / 크기_ 83 x 67cm / 소장_ 런던 월리스 컬렉션

606. 이삭 메사 부부의 초상

이제 막 결혼식을 끝낸 부부가 나무 밑에 편안하게 앉아 있는 모습을 묘사한 장면이다. 그림의 주인공은 이삭 메사와 그의 부인 베트릭스 반 데르 라엔이다.

이삭은 사랑과 정절의 표현인 오른손을 가슴에 얹었고, 부인은 반지를 자랑스럽게 끼고 있다. 결혼식을 막 끝낸 검은 예복을 입은 부부는 편안해 보이며 웃음을 띠고 있는 모습이 매우 행복해 보인다. 나무를 둘러싼 담쟁이넝쿨과 탐스러운 나뭇잎 등은 그들의 결혼을 축복이라도 하는 듯 풍성하게 그려져 있다.

▲〈시민 기병 경비대 장교와 상사 회의〉 사조_ 바로크 / 종류_ 유화 / 기법_ 캔버스에 유채 / 크기_ 207 x 337cm / 소장_ 프란스 할스 박물관

607. 시민 기병 경비대 장교와 상사 회의

프란스 할스의 초창기 그림으로, 그의 빼어난 솜씨와 독창성을 잘 보여주는 집단 초상화이다. 이 그림은 스페인과의 독립전쟁에서 이긴 자랑스러운 네덜란드의 군인들을 그린 그림이다.

당시 네덜란드의 여러 도시 시민들은 대개 부르주아 사람들의 지휘 아래 차례로 군대생활을 했다. 하를렘 시는 각자 임무를 부여받은 각 부대의 장교들을 위해 호화스런 연회를 여는 것이 관습이었다. 이 연회를 거대한 그림으로 남긴 프란스 할스의 기념비적인 작품으로 오늘날 합동 스냅 사진과 흡사하다.

▼〈이삭 메사 부부의 초상〉 사조_ 바로크 / 종류_ 유화 / 기법_ 캔버스에 유채 / 크기_ 140 x 166cm / 소장_ 암스테르담 레이크스 박물관

608. 류트를 연주하는 어릿광대

프랑스 할스의 걸작이다. 그림에 그려진 어릿광대의 모델은 궁정악사로 추측되는데, 당시의 궁정악사는 예술가로서 화가보다 더 높은 평가와 대우를 받았다. 그림은 배경을 최소화한 채 인물을 중앙에 가득 채워 배치함으로써, 인물의 표정과 몸짓, 그리고 빛의 효과를 강조하고 있다. 류트를 연주하면서 시선을 다른 곳으로 돌려 미소를 짓고 있는 표정에서 어릿광대는 류트 연주에 자신감이 넘친다는 것을 표현하고 있다.

◀〈류트를 연주하는 어릿광대〉 **사조**_ 바로크 / **종류**_ 유화 / **기법**_ 패널에 유채 / **크기**_ 70 x 62cm / **소장**_ 루브르 박물관

609. 보헤미안 여인

하층계급의 〈모나리자〉라고 불리던 집시 여인을 묘사한 그림이다. 집시들은 여러 곳에서 멸시와 박해를 받았다. 그런 악조건 속에서도 불구하고 그림 속 집시 여인의 모습은 너무나 건강해 보인다. 할스는 초상화를 그릴 때 주제의 극적인 순간을 재빨리 포착하여 그렸다. 이 그림도 집시 여인의 미묘하고도 유혹적인 미소를 놓치지 않고 포착하여 그렸다.

▶〈보헤미안 여인〉 **사조**_ 바로크 / **종류**_ 유화 / **기법**_ 캔버스에 유채 / **크기**_ 52 x 58 cm / **소장**_ 루브르 박물관

610. 물라토

물라토는 백인과 흑인의 사이에서 태어난 사람이다. 그들의 외모는 흑인이 지닌 검은 피부와 곱슬곱슬한 머리카락, 백인이 지닌 흰색 피부와 노란 머리카락 등이 뒤섞여 매우 다양했다. 그림의 주인공 물라토는 자신의 고달픈 인생을 웃고 있는 모습에 담고 있다.

◀〈물라토〉 **사조**_ 바로크 / **종류**_ 유화 / **기법**_ 캔버스에 유채 / **크기**_ 63.5 x 75.5cm / **소장**_ 라이프리치 데르 빌덴 쿤스테

611. 용커 람프와 그의 애인

이 그림은 프란스 할스의 연인을 그린 초상화
로, 남자는 시골의 귀족인 용커 람프라는 사람
이다. 무슨 좋은 일이 있는 듯 그는 한 손으로
술잔을 높이 들고, 또 한 손으로는 강아지의 턱
을 만지며 기분 좋게 웃어대고 있다. 다정하게
남자를 안고 있는 여인은 술에 취한 듯 발그레
한 볼에 함박웃음을 띠고 있다. 남자의 모자 장
식이 여자의 얼굴까지 늘어져 있어도 아랑곳하
지 않고 웃고 있다. 할스의 화풍이 잘 드러나는
웃음으로 뒤에 보이는 사람도 웃고 있는 것을
보아 아주 즐거운 일이 있었던 것 같다.

▶〈용커 람프와 그의 애인〉 사조_ 바로크 / 종류_ 유화 / 기법_ 패널에 유채 / 크기_
105 x 79cm / 소장_ 뉴욕 메트로폴리탄 미술관

612. 마찰북 연주자

웃고 있는 아이들 속에서 마찰북을 연주하고
있는 장년의 남자를 그린 그림이다. 마찰북은
아프리카 악기로, 속이 빈 둥근 나무통 위를 덮
은 양피지 등의 울림막을 마찰시켜 소리를 내
는 악기이다. 마찰북의 연주 소리가 우스웠는
지 모여든 아이들의 얼굴에는 모두 함박웃음이
가득하다. 아이들 중간에서 마찰북을 연주하는
남자는 앞을 응시하면서 미소를 짓고 있다. 당
시 향토적인 네덜란드 풍속의 한 단면을 보여
주고 있는 이색적인 작품이다.

◀〈마찰북 연주자〉 사조_ 바로크 / 종류_ 유화 / 기법_ 패널에 유채 / 크기_ 106 x 80
cm / 소장_ 텍사스 킴벨 미술관

613. 미덕의 알레고리

프랑스 바로크 미술을 선도한 시몽 부에(Simon Vouet, 1590~1649)는 알레고리의 섬세한 화풍을 추구하였다. 이 작품은 루이 13세의 성을 장식하기 위해 그린 연작 중 하나이다. 장성한 여인이 천사가 되어 양손에 무언가를 들고 어디론가 가고 있다. 그녀는 오른손에 미덕을 나타내는 전령의 신 헤르메스의 지팡이를 들고 있다. 왼손으로는 승리를 상징하는 아폴론의 월계수 관을 높이 들고 이를 바라보고 있다. 진정한 미덕은 결코 승리한다는 우의적인 암시를 담고 있는 우의화이다.

▶〈미덕의 알레고리〉 사조_ 바로크 / 종류_ 유화 / 기법_ 캔버스에 유채 / 크기_ 210 x 113cm / 소장_ 루브르 박물관

614. 풍요의 알레고리

이 작품은 〈미덕의 알레고리〉 연작으로 아름답고 화려한 여인이 양손으로 천사를 안고 또 다른 천사를 바라보고 있다. 여인은 우아하고 풍만하면서도 세련되게 눈부신 색조로 그려져 있다. 이 그림은 시몽 부에의 장식적이고 바로크적인 화풍을 그대로 보여주고 있다. 이러한 화풍은 프랑스 유파에 상당한 영향을 끼치게 되었고, 이후 그의 공방은 화가와 조각가, 판화가들이 서로 만나 친분을 나누는 사랑방 같은 역할을 하였다.

◀〈풍요의 알레고리〉 사조_ 바로크 / 종류_ 유화 / 기법_ 캔버스에 유채 / 크기_ 170 x 124cm / 소장_ 루브르 박물관

▲〈**우라니아와 칼리오페**〉 **사조**_ 바로크 / **종류**_ 유화 / **기법**_ 캔버스에 유채 / **크기**_ 79.8 x 125cm / **소장**_ 워싱턴 국립미술관

615. 우라니아와 칼리오페

그리스 신화에 나오는 아홉 명의 뮤즈 중 우라니아와 칼리오페를 묘사한 그림이다. 제우스가 기억의 여신 므네모시네와 동침하여 아홉 명의 뮤즈를 낳았는데, 이 뮤즈들은 역사나 천문학까지도 포함하는 신들의 나라와 인간 세상의 온갖 예술을 담당하는 신이 되었다. 그중 '천공'이라는 뜻을 가진 우라니아는 천문을 담당하였고, '아름다운 목소리'라는 뜻을 가진 칼리오페는 서사시를 관장하였다. 그림에서 별이 달린 관을 쓴 여인이 우라니아이고, 책을 가진 여인이 칼리오페이다.

616. 폴림니아

폴림니아는 기억의 여신인 므네모시네와 제우스 사이에서 태어난 아홉 뮤즈 가운데 한 명이다. 폴림니아란 이름은 '시가 풍부하다'라는 뜻으로 나중에 그녀는 서정시 또는 학예의 여신으로도 불렸다. 폴림니아를 포함한 아홉 뮤즈는 태양신이자 예술의 신인 아폴론을 수행하며 그와 함께 파르나소스 산에 거주했다. 그녀들은 올림포스 행사를 치르는 수행원 역할을 했다.

▶〈**폴림니아**〉 **사조**_ 바로크 / **종류**_ 유화 / **기법**_ 캔버스에 유채 / **크기**_ 81 x 100cm / **소장**_ 루브르 박물관

617. 에우로페의 납치

시몽 부에가 그린 〈에우로페의 납치〉이다. 이 그림은 제우스가 황소로 변신하여 에우로페를 납치하는 장면을 묘사하였다. 에우로페는 페니키아의 왕 아게로스의 딸이었다. 그녀는 해변에서 놀던 중 아름다운 황소 한 마리를 발견했다. 그녀는 황소와 놀다가 황소의 등에 올라탔다. 그러자 황소는 갑자기 일어나 달리더니 에우로페를 크레타 섬으로 데려갔다. 그곳에서 제우스는 자신의 본 모습을 드러내고 에우로페와 사랑을 나누었다. 에우로페는 크레타 지역에 최초로 발을 디딘 사람으로, 그리스 땅을 포함한 이 대륙을 그녀의 이름을 따 유럽이라 불렀다.

◀◀〈에우로페의 납치〉 **사조**_ 바로크 / **종류**_ 유화 / **기법**_ 캔버스에 유채 / **크기**_ 179 x 142cm / **소장**_ 스페인 티센 보르네미사 박물관

618. 사계절의 알레고리

계절을 상징하는 그림으로, 겨울을 상징하는 젊은 아도니스의 머리에 꽃으로 만든 화관을 씌워주려는 여인은 봄을 상징하는 플로라이다. 그녀는 사랑스러운 눈빛으로 아도니스를 뚫어지게 바라보고 있다. 오른쪽 하단의 포도를 들고 사냥개를 무서워하는 가을을 상징하는 어린 바쿠스와 왼쪽 하단의 여름을 상징하는 세레스가 아도니스를 올려보고 있다.

◀〈사계절의 알레고리〉 **사조**_ 바로크 / **종류**_ 유화 / **기법**_ 캔버스에 유채 / **크기**_ 직경 75cm / **소장**_ 아일랜드 국립미술관

619. 추수하는 데메테르와 에로스

대지의 여신 데메테르를 묘사한 그림이다. 데메테르란 그리스어로 '땅의 어머니'라는 뜻으로, 그녀는 대지의 여신이자 농경과 곡물, 수확의 여신이다. 그녀는 그리스 신화의 신 중에서 고대 사람들에게 매우 중요한 섬김의 대상이었다. 그림에서 대지의 여신이 추수하는 중간에 앉아 쉬면서 넓은 밀밭을 바라보고 있고 에로스들은 열심히 추수하고 있다.

▶〈추수하는 데메테르와 에로스〉 **사조**_ 바로크 / **종류**_ 유화 / **기법**_ 캔버스에 유채 / **크기**_ 47 x 33cm / **소장**_ 런던 내셔널 갤러리

▲〈양〉 사조_ 바로크 / 종류_ 유화 / 기법_ 캔버스에 유채 / 크기_ 37 x 62cm / 소장_ 마드리드 프라도 미술관

620. 양

성직자 화가로 일컫는 프란시스코 데 수르바란(Francisco de Zurbarán, 1598~1664)의 작품으로 하느님께 올리는 제물인 어린 양을 묘사했다. 이를 하느님의 어린 양 또는 '아누스 데이'라고도 부른다. 인간의 구원을 위한 제사의 희생 제물이자 세상의 죄를 없앤 그리스도를 뜻하는 말이다. 그리스도의 희생을 상징하는 줄에 묶인 양은 연극 무대 같은 빛과 극도로 자제된 색상, 모든 군더더기를 생략한 오직 '양 한 마리'만으로 성직자 수르바란의 화풍을 잘 나타내고 있다.

621. 세라피온의 순교

성 세라피온은 코린도스 시민으로 데키우스 황제 재임 초기에 테르티우스라는 집정관 앞에서 수없는 고문을 당한 뒤 이집트로 끌려가 바다에 던져져 순교를 당했다. 그림에서 세라피온의 머리와 밧줄에 매달린 손을 가리고 나면 남는 것은 그가 입고 있는 옷이 전부이다. 이 그림은 시선을 어디에 두어야 할지와는 무관하게 옷이 인물과 같이 큰 비중으로 그려져 있어 경건한 세라피온의 순교를 다시 생각하게 만든다.

▶〈세라피온의 순교〉 사조_ 바로크 / 종류_ 유화 / 기법_ 캔버스에 유채 / 크기_ 103 x 120cm / 소장_ 미국 워즈워스 아테네움

622. 무염시태

　이 작품은 당시 흑사병으로 많은 사람이 고통을 당하자, 사람들의 마음을 위로하는 차원에서 그린 그림이다. 무염시태는 성모 마리아가 하느님의 특별한 은총을 입어 원죄에 물듦이 없이 잉태함을 뜻하는 말로, '원죄 없이 잉태한 성모'로 바꾸어 쓸 수 있다. 그림의 도상은 스페인의 화가이자 이론가였던 '프란시스코 파체코'가 설정하였고, 그에 따라 화가들이 무염시태 그림을 그렸다. 특히 파체코의 제자이자 사위인 디에고 벨라스케스가 이 원칙으로 그림을 그렸다. 이 그림은 머리의 왕관만 빼고 도상대로 그려졌다.

◀〈무염시태〉 **사조**_바로크 / **종류**_유화 / **기법**_캔버스에 유채 / **크기**_128 x 89cm / **소장**_마드리드 프라도 미술관

623. 레몬, 오렌지, 장미가 있는 정물

　탁자 위에 레몬과 오렌지, 분홍 장미를 매우 뛰어난 솜씨로 그린 수르바란의 정물화이다. 배경은 짙은 어둠이 깔려 있고 탁자 위에 나란히 놓여 있는 은쟁반 위에 레몬, 바구니 속에 오렌지와 찻잔 옆에 놓인 장미는 정결하고 경건한 분위기를 자아내고 있다. 수도사의 화가로 불리는 수르바란의 이 정물화는 종교적 상징으로 가득하다. 레몬은 부활절을 나타내는 과일이며, 오렌지꽃은 순결, 찻물이 채워진 잔은 깨끗함, 분홍 장미는 동정녀 마리아를 상징한다.

▼〈레몬, 오렌지, 장미가 있는 정물〉 **사조**_바로크 / **종류**_유화 / **기법**_캔버스에 유채 / **크기**_60 x 70cm / **소장**_미국 노턴 사이먼 박물관

▲⟨유대인 신부⟩ 사조_ 바로크 / 종류_ 유화 / 기법_ 캔버스에 유채 / 크기_ 121.7×166.4cm / 소장_ 암스테르담 국립미술관

624. 유대인 신부

 바로크 빛의 화가로 일컫는 렘브란트 판 레인(Rembrandt Harmenszoon van Rijn, 1606~1669)의 걸작이다. 이
그림은 ⟨유대인 신부⟩라는 제목으로 일반에게 알려져 있으나 제작 당시의 제목은 알 수 없다. 그
림의 남녀를 ⟨창세기⟩ 26장에 나오는 이삭과 리브가라고 보는 견해도 있고 ⟨창세기⟩ 29장에 나오
는 야곱과 라헬로 보기도 한다.

 후기 인상주의 화가인 빈센트 반 고흐는 이 그림 앞에서 그만 발이 떨어지지 않았다고 한다. 그는
감동과 충격으로 인해 도저히 다른 작품을 볼 수 없었다고 한다. 함께 온 친구가 그와 헤어져 미술
관을 다 돌 때까지도 고흐는 이 그림 앞을 벗어날 수 없었다. 고흐는 친구에게 "이 그림 앞에 앉아
2주를 더 보낼 수 있게 해준다면 내 수명에서 10년이라도 떼어주겠다."라고 말했을 정도였다. 일명
'스탕달 신드롬'을 고흐는 렘브란트의 ⟨유대인 신부⟩ 작품 앞에서 느낀 것이다.

625. 니콜라스 튈프 박사의 해부학 강의

네덜란드 암스테르담의 외과의사 조합에서 한 해부 수업을 그린 매우 독특한 소재의 그림이다. 어두운 방 안에 시신을 중심으로, 화면 왼쪽에 서 있는 일곱 명의 의사에게 해부학을 강의하고 있는 니콜라스 튈프 박사가 그려져 있다. 작품에서 뚜렷한 명암 대비를 이루며 입체적으로 표현되고 있는 부분은 시신과 튈프 박사의 두 손이라고 할 수 있다. 이는 인물들의 묘사보다는 해부학 강의에 초점을 맞추었기 때문이다.

▲〈니콜라스 튈프 박사의 해부학 강의〉 **사조**_ 바로크 / **종류**_유화 / **기법**_ 캔버스에 유채 / **크기**_ 169.5 x 216.5cm / **소장**_ 마우리츠하이스 왕립미술관

626. 도살된 소

도살된 소를 주제로 한 그림은 17세기에는 흔히 볼 수 있었는데, 그 기원은 플랑드르 지방에서 찾을 수 있다. 대표적으로 피테르 아르트센의 〈푸줏간〉을 들 수 있다. 이 작품은 렘브란트의 사실적 탐구와 회화적, 색채적 표현이 아낌없이 발휘된 뛰어난 수작이다. 그러나 이 그림으로 렘브란트가 무엇을 나타내려고 하였는가에 대해서는 알려진 바가 없다.

▼〈도살된 소〉 **사조**_ 바로크 / **종류**_유화 / **기법**_ 캔버스에 유채 / **크기**_ 94 × 67cm / **소장**_ 루브르 미술관

627. 갈릴리 호수의 폭풍

이 그림은 렘브란트가 그린 유일한 바다풍경을 그린 작품이다. 그림 속 풍경은 성서에 나오는 내용을 묘사하고 있지만, 그리스도와 열두 제자 외에 한 명이 더 그려져 있다. 대각선의 구도와 빛과 어둠의 회화적 요소와 함께 시계추처럼 오가는 인간의 고뇌를 잘 보여준다는 점에서 매우 훌륭한 작품이다. 하지만 안타깝게도 이 그림은 도난당해 더 이상 감상할 수 없다.

▼〈갈릴리 호수의 폭풍〉 **사조**_ 바로크 / **종류**_유화 / **기법**_ 캔버스에 유채 / **크기**_ 160 x 128cm / **소장**_ 미상

▲〈야간순찰〉 **사조_** 바로크 / **종류_** 유화 / **기법_** 캔버스에 유채 / **크기_** 121.7 × 166.4cm / **소장_** 암스테르담 국립미술관

628. 야간순찰

이 작품은 배경이 밤이 아니라 낮이고, 축제날 암스테르담 운하를 따라 광장 행진을 준비하기 위해 줄 맞추는 연습을 하고 있던 사수부대 조합원들을 그린 그림이다. 이 조합원들은 직업군인이 아니고 상인, 장인, 교사, 농장의 주인 등으로 구성된 민병대였다. 이 그림이 훼손되어서 원래의 의미가 달라졌지만, 원래 이 그림은 어두운 곳에서 밝은 곳으로 나오는 장면을 그린 것이다. 그런데 사수부대의 남자 대원들 사이에 금발머리의 소녀가 그려져 있다. 렘브란트는 그림에 민병부대의 전통적인 상징인 수탉을 그려 넣었는데, 이 소녀의 허리에 매달린 수탉을 그려 놓았다.

629. 에우로페의 납치

자연을 배경으로 소로 변신한 제우스가 에우로페를 납치하는 장면은 렘브란트만의 극적인 구도와 명암을 나타내고 있다. 사건의 긴장감을 높이기 위해 숲과 하늘의 어둠에서 밝은 곳으로 나오는 소의 움직임에 역동성을 강조한 표현이 독특한 구성으로 빛난다.

▶〈**에우로페의 납치**〉 **사조_** 바로크 / **종류_** 유화 / **기법_** 캔버스에 유채 / **크기_** 64 x 78cm / **소장_** 로스엔젤레스 게티 미술관

630. 돌아온 탕자

렘브란트의 말년은 쓸쓸하기 그지없었다. 아내와 자식 모두 세상을 떠나고, 가진 재산도 없이 가난에 빠져 있던 어느 날 이 그림을 완성하였다. 마치 자신이 그 탕자임을 고백하듯이 그림을 그렸다. 아버지는 모든 걸 후회하고 돌아온 탕자를 포근히 안아주고 있다. 탕자의 등에 놓인 아버지의 한 손은 부드럽고, 다른 한 손은 강함을 나타내고 있다. 렘브란트는 진정 강함은 조화로움에 있다고 판단하여 부드러움만으로는 세상을 살아가는 데 부족함이 있다고 여겨 그렇게 표현하였다. 그런데 그 곁에 우뚝 서 있는 큰아들은 아버지와 같은 붉은색 망토를 입고 있지만 차갑게 동생을 바라보고 있다. 아버지가 자신을 저토록 애정으로 감싸준 적이 있었던가 하는 원망이 묻어나고 있다. 마치 돌아온 동생이 반갑기보다 자신에 대한 아버지의 사랑이 적어질 것 같은 걱정으로 가득한 번민의 표정이 읽히는 듯하다.

▲〈돌아온 탕자〉 **사조**_ 바로크 / **종류**_ 유화 / **기법**_ 캔버스에 유채 / **크기**_ 262 x 205cm / **소장**_ 상트페테르부르크 에르미타주 박물관

631. 황금 투구를 쓴 남자

황금으로 만든 투구를 쓴 늙은 군인을 그린 그림이다. 그는 군인으로서 영예를 누릴 정도로 성공한 남자다. 이 남자의 나이는 자연대로 흘러간 나이와 비슷하다. 노병으로서 나이가 많은 듯도 하면서 그렇지도 않은 것 같기도 하다. 이 남자에게는 나이보다 더 중요한 게 있다. 그는 명예, 지위, 재력, 재주, 기술 등에서 긍정적인 면을 그의 얼굴에 담아내고 있다.

◀〈황금 투구를 쓴 남자〉 **사조**_ 바로크 / **종류**_ 유화 / **기법**_ 캔버스에 유채 / **크기**_ 67.5 x 50.7cm / **소장**_ 베를린 국립 회화관

▲〈스물두 살의 자화상〉 **사조**_ 바로크 / **종류**_ 유화 / **기법**_ 캔버스
에 유채 / **크기**_ 22.6 x 18.7cm / **소장**_ 암스테르담 레이크스 박물관

632. 스물두 살의 자화상

렘브란트는 평생 80여 점의 자화상을 그린 자화상의 대
가였다. 네덜란드 레이덴에서 제분업자의 아들로 태어난
그는 스무 살 때 암스테르담으로 올라와 화가로서 활동
을 하기 시작한다. 이 자화상은 암스테르담 활동이 얼마
되지 않은 시점에 그린 그림으로, 곱슬머리의 음영 속에
화가로서 성공하겠다는 야망의 눈빛이 보일 듯 말 듯 숨
겨져 있다. 특히 이 자화상은 독일의 대문호 괴테에게 영
감을 주었는데 이로 인해 탄생한 괴테의 작품이《젊은 베
르테르의 슬픔》이다.

633. 스물여덟 살의 자화상

▲〈스물여덟 살의 자화상〉 **사조**_ 바로크 / **종류**_ 유화 / **기법**_ 캔버
스에 유채 / **크기**_ 22 x 17cm / **소장**_ 로스엔젤레스 게티 박물관

'웃고 있는 렘브란트 자화상'으로 알려진 그림이다. 렘
브란트는 젊어서 일찍 그림으로 성공하였다. 초상화로
많은 돈을 벌고 윌렌부르흐의 조카 사스키아 반 윌렌브
르흐와 결혼하여 암스테르담에서 제일가는 초상화가
로 명성을 얻는다. 또 그해에는 성 루가 길드에 가입하
여 독립 장인의 지위를 얻는다. 윌렌브르흐에게서 독립
한 그는 초상화가로서 많은 제자들을 거느렸다. 그림의
자화상처럼 자신만만하고 어찌 보면 세상을 깔보는 듯한
표정의 웃음이 보이는 듯하다.

634. 서른세 살의 자화상

렘브란트는 이 시기에 이탈리아 화가처럼 자신의 이름
으로만 그림을 서명하기 시작했다. 그러나 그는 유화뿐
만 아니라 에칭과 드라이포인트 기법을 이용한 판화도
많이 제작했다. 그는 의상에도 많은 신경을 썼다. 복고풍
의상으로 잘 차려 입은 모습은 성공한 화가의 단면을 보
여주고 있다. 렘브란트의 중후한 모습에 명암을 이용한
키아로스쿠로 기법이 나타나기 시작한다.

◀〈서른세 살의 자화상〉 **사조**_ 바로크 / **종류**_ 유화 / **기법**_ 캔버스에 유채 / **크기**_ 70 x 58cm / **소장**_
런던 국립미술관

635. 베레모와 옷깃을 세운 자화상

이 그림에서 렘브란트는 베레모를 쓰고 옷깃을 세운 자신의 주름지고 나이든 얼굴을 담담하고 섬세하게 묘사했다. 1642년에 아내인 사스키아가 한 살 된 막내 아들 티투스만을 남기고 세상을 떠났다. 사랑하는 아내를 잃고 실의에 빠지기도 하였지만, 이를 극복한 렘브란트는 화가로서 완숙기에 접어들어 풍부한 작품 세계를 펼쳤다. 이 시기 렘브란트의 대표작인 〈야간순찰〉이 탄생했다. 이 작품은 암스테르담 사수 길드 클로베니에르 회관이 완공된 기념으로 그려진 단체 초상화이다.

▲〈베레모와 옷깃을 세운 자화상〉 **사조_** 바로크 / **종류_** 유화 / **기법_** 캔버스에 유채 / **크기_** 84.5 x 66cm / **소장_** 워싱턴 D.C. 국립미술관

636. 이젤 앞의 자화상

이 작품은 렘브란트가 오른손에 쥔 붓으로 팔레트에 물감을 묻히고 있는 모습을 그렸다. 화면 오른쪽에 간신히 윤곽만으로 드러낸 캔버스는 어두운 배경 속에 묻혀 있고, 그의 늙은 얼굴이 더 도드라지게 그려져 있다. 이 시기 하녀인 헨드리케가 그의 아이를 임신하였기에 간음죄로 교회 위원회에 소환되기까지 했다. 재혼할 경우 사스키아의 재산을 관리할 수 없었기 때문에 사랑하는 헨드리케와 결혼할 수 없었고, 그 후 씀씀이가 큰 그는 경제적 어려움에 시달린다.

▲〈이젤 앞의 자화상〉 **사조_** 바로크 / **종류_** 유화 / **기법_** 캔버스에 유채 / **크기_** 114 x 94cm / **소장_** 런던 켄우드 하우스

637. 제욱시스로 분장한 자화상

제욱시스는 고대 그리스의 전설적인 화가이다. 그에게 한 노파가 초상화를 그려달라고 의뢰를 해서 노파의 얼굴을 그리는 중에 하도 웃음이 나와 웃음을 참지 못해 숨이 막혀 죽었다는 일화가 있다. 사랑하는 헨드리케와 아들 티투스마저 세상을 떠나고 혼자가 된 렘브란트의 말년은 죽음보다 못한 삶이었다. 그는 늙어가는 자신의 자화상을 그리며 자조적인 웃음을 참을 수 없었던 자신을 노파의 얼굴을 그리는 제욱시스에 비견하여 그렸다.

▶〈제욱시스로 분장한 자화상〉 **사조_** 바로크 / **종류_** 유화 / **기법_** 캔버스에 유채 / **크기_** 22 x 17cm / **소장_** 쾰른 왈라프 리차츠 박물관

▲ 〈콩 왕의 향연〉 사조_ 바로크 / 종류_ 유화 / 기법_ 캔버스에 유채 / 크기_ 156 × 210cm / 소장_ 벨기에 왕립미술관

638. 콩 왕의 향연

바로크의 화가인 야콥 요르단스(Jacob Jordaens, 1593~1678)는 스승인 아담 판 노르트의 공방에서 열여섯 나이에 연장자인 루벤스와 동문수학하였다. 그런 이유 때문인지 그의 화풍은 루벤스 양식에 영향을 받았다. 〈콩 왕의 향연〉의 묘사는 그리스도 공현일에는 콩 요리를 먹는데, 이때 제비뽑기를 하여 그날의 콩 왕을 뽑고 콩 여왕과 콩 법관도 뽑아 사람들이 즐기면서 콩 요리를 먹었다. 그림에는 요르단스 특유의 활달하고 자유분방한 터치로 인생에 대한 낙관적인 모습을 마음껏 표현하고 있다. 오른쪽 여인은 축제를 즐기는 가운데 아이의 엉덩이를 닦고 있다. 파티가 한창 무르익을 무렵 아이의 변 냄새로 인해 사람들은 괴로운 듯 절규하며 왼쪽의 남자는 들고 있던 술 항아리를 쏟고 있다. 해학이 넘치는 이 작품은 카라바조의 명암법을 적절히 사용해 밝음과 어둠이 교차하는 화면 속에 식탁에 앉아 있는 인물들은 강한 조명으로 더욱 강조되고 있다.

▶〈포세이돈과 암피트리테〉
사조_ 바로크
종류_ 유화
기법_ 캔버스에 유채
크기_ 215 x 303cm
소장_ 앤트워프 루벤스 하우스

639. 포세이돈과 암피트리테

포세이돈의 청혼을 거절한 암피트리테는 아틀라스로 도망쳤으나, 포세이돈은 포기하지 않고 바다의 모든 동물에게 암피트리테가 있는 곳을 찾아내도록 명령했다. 결국 암피트리테는 포세이돈에게 발견되어 그와 결혼하여 바다의 여신이 되었다. 그림에는 포세이돈이 자신의 상징인 삼지창을 들고 암피트리테를 호위하며 바다로 나가고 있다. 포세이돈의 머리가 대머리로 나오는 것이 매우 이채롭다.

640. 포모나의 경의

요르단스가 그린 최고의 걸작으로 평가되는 그림이다. 그림에는 요정과 사티로스들이 한데 섞여 구분할 수 없을 정도로 그려져 있으며, 수확한 각종 채소와 과일은 풍성한 모습 그대로 풍요를 나타내고 있다. 그림 중앙에 붉은 망토를 걸친 여인은 풍요의 여신이자 정원을 가꾸는 포모나이다. 그녀의 가슴에 포도가 가득히 담겨 있고, 풍요로운 먹을거리와 여인들의 누드가 서로 적절한 조화를 이루고 있다.

◀〈포모나의 경의〉 **사조**_ 바로크 / **종류**_ 유화 / **기법**_ 캔버스에 유채 / **크기**_ 29.3 x 24.5cm / **소장**_ 제이콥 조던스 베이스 미술관

641. 시녀들

이 작품은 바로크 미술의 거장이자 스페인 3대 화가인 디에고 벨라스케스(Diego Rodríguez de Silva Velázquez, 1599~1660)의 역작으로 고전 시대 전체를 압도하는 백미라고 표현될 정도로 예술사에 한 획을 그은 그림이다. 이 그림은 총 3가지의 시선으로 그려져 있다. 첫 번째는 화가가 바라보는 시선, 둘째는 하얀 드레스를 입은 공주의 시선, 셋째는 관람자의 시선이다. 어린 공주는 왕과 왕비를 위문하려고 왔지만, 왕과 왕비는 뒤에 멀리 있는 거울에 반사되어 나타나고 있다. 공주의 양 옆에는 귀족 출신의 시녀가 있다. 한 명은 공주에게 물을 주고 있고, 다른 한 명은 왕과 왕비에게 예를 갖추고 있다. 그리고 이탈리아 출신인 키가 작은 자는 공주의 유희를 위해 시중을 들게 한 난쟁이 광대이다. 맨 뒤에 그려진 문을 열고 나가는 사람은 궁정의 기사 겸 집사이다.

◀◀〈시녀들〉 **사조**_바로크 / **종류**_유화 / **기법**_캔버스에 유채 / **크기**_318 × 276cm / **소장**_마드리드 프라도 미술관

642. 실 잣는 여인

이 작품은 그림 속 그림과 이야기 속 이야기라는 이중 구조를 갖추고 있다. 시간과 공간을 뛰어넘는 다양한 이야기가 교차되어 시간을 주제로 한 그림이라고 해석된다. 또한 아테나 여신 앞에 당당히 서 있는 아라크네의 모습을 통해 벨라스케스가 가지고 있던 예술가로서 자존심을 표현하고 있다고 해석하기도 한다.

그림의 전경에는 실내에서 실을 잣는 여인들이, 원경에는 노파로 변신한 아테나 여신과 아라크네가 대치하고 있고, 그 뒤에 아라크네가 짠 제우스의 에우로페 납치를 묘사한 태피스트리가 걸려 있다.

▲〈실 잣는 여인〉 **사조**_바로크 / **종류**_유화 / **기법**_캔버스에 유채 / **크기**_220 x 289 cm / **소장**_마드리드 프라도 미술관

643. 아라크네의 우화

베 짜는 아라크네로 추정되는 그림으로 자신의 실 잣는 솜씨를 자부한 아라크네는 베 짜기의 수호신인 아테나 여신에게 도전하여 경합을 벌인다. 이때 아라크네는 신을 모독하는 그림을 표현하여 아테나로부터 분노를 사 거미줄을 치는 거미로 변하게 된다. 그녀는 무엇보다 아테나 여신을 이긴 것이 화근이 되었다.

▲〈아라크네의 우화〉 **사조**_바로크 / **종류**_유화 / **기법**_캔버스에 유채 / **크기**_64 x 58cm / **소장**_댈러스 메도우 박물관

▲〈거울을 보는 비너스〉 사조_ 바로크 / 종류_ 유화 / 기법_ 캔버스에 유채 / 크기_ 122 × 177cm / 소장_ 런던 내셔널 갤러리

644. 거울을 보는 비너스

이 그림은 스페인 최초의 누드화이다. 풍부한 붓터치와 육감적인 색채의 이 작품은 서양 미술사에서 가장 매혹적인 여인의 뒷모습을 보여준다. 벨라스케스는 당시 보수적인 세태의 비난을 피하려고 인물을 비너스로 선택했다. 거울의 위치로 보아 거울은 절대 여인의 얼굴을 비출 수 없다. 오히려 여인이 거울을 통해 그녀의 누드를 보는 관람자들을 보려고 하는 것처럼 그려 놓은 듯하다.

645. 세비야의 물장수

노인과 소년, 그리고 물 주전자가 주된 요소로 등장하는 매우 단순한 구성방식을 취하고 있지만, 벨라스케스의 풍부한 묘사력으로 인해 보는 이의 시선을 사로잡는다. 노인의 세월을 말해주는 얼굴의 주름과 소년의 투명한 유리 그릇 그리고 전경의 물 항아리의 표면 묘사에 있어서 도기의 마른 부분과 젖은 표면의 재질감 차이는 매우 사실적이며 입체감을 나타내고 있다. 벨라스케스의 초기 작품임에도 거장의 손길이 느껴진다.

▶〈세비야의 물장수〉 사조_ 바로크 / 종류_ 유화 / 기법_ 캔버스에 유채 / 크기_ 81 x 106cm / 소장_ 웰링턴 국립미술관

646. 교황 인노첸시오 10세의 초상

벨라스케스가 외교관의 신분으로 두 번째 로마를 방문하였을 때 그린 작품으로 교황은 벨라스케스가 유명한 화가라는 것을 알았음에도 자신의 초상을 그리기를 꺼렸다. 하지만 벨라스케스는 함께 간 자신의 노예인 후안 데 파레하를 교황이 보는 자리에서 재빠르게 그려내 감탄을 자아냈다. 훗날 후안 데 파레하는 벨라스케스로부터 자유를 얻어 그 역시 유능한 화가가 되었다. 교황은 하루라는 시간을 내어 모델이 되는 조건으로 자신의 초상화를 그릴 것을 허락하였다.

◀〈교황 인노첸시오 10세의 초상〉 사조_ 바로크 / 종류_ 유화 / 기법_ 캔버스에 유채 / 크기_ 140 X 120cm / 소장_ 도리아 팜필리 미술관

647. 전쟁의 신 마르스

그리스 · 로마 신화에 나오는 전쟁의 군신 마르스(그리스 신화의 아레스)를 묘사한 그림이다. 마르스는 젊은이의 강인한 근육을 가지고 있지 않지만, 충분히 위협적이고 노련해 보이는 근육과 상대를 꿰뚫고 있는 전략가의 눈빛을 하고 있다. 전쟁의 신을 상징하는 멋진 투구와 방패가 그의 앞에 놓여져 있다. 어두운 검은색과 황금색의 조화가 어우러지는 구도 속에 마르스의 멋진 수염은 실제 벨라스케스가 하고 있던 수염을 그려 넣었다고 한다.

▶〈전쟁의 신 마르스〉 사조_ 바로크 / 종류_ 유화 / 기법_ 캔버스에 유채 / 크기_ 179 x 95cm / 소장_ 마드리드 프라도 미술관

648. 마르가리타 공주의 어린 시절 초상화

당시 궁정화가였던 벨라스케스는 어린 공주의 초상화를 여러 점 제작하였다. 이 그림은 펠리페 4세의 딸이자 나중에 신성로마제국의 황후가 되는 오스트리아의 마르가리타 마리아 테레사 공주의 세 살 때의 초상화이다. 벨라스케스의 〈하녀들〉 그림에서도 등장하고 있는데 그 그림보다 더 어렸을 때의 모습이다. 공주는 비록 세 살의 어린 나이이지만, 같은 또래의 아이답지 않게 의연한 포즈를 취하고 있다. 오른손은 꽃병이 있는 탁자에 올려놓고 왼손은 부채를 쥐고 있다.

▲〈마르가리타 공주의 어린 시절 초상화〉 사조_ 바로크 / 종류_ 유화 / 기법_ 캔버스에 유채 / 크기_ 128x 100cm / 소장_ 마드리드 리리아 궁전

649. 푸른 드레스를 입은 마르가리타 공주

여덟 살의 공주의 모습으로 어린 티를 벗어나 제법 숙녀의 모습을 갖추고 있다. 그러나 안타까운 것은 왕가 대대로 내려오는 근친 결혼의 결과로 턱이 길어지는 유전을 피하지 못했다. 1666년 공주와 레오폴트 1세의 결혼은 실제로 성사되었다. 합스부르크 왕가에서는 일찍부터 마르가리타 공주의 외모와 성장 과정에 관심이 많았다. 그리하여 그녀의 모습을 관찰할 수 있는 초상화를 그려줄 것을 스페인 왕궁에 자주 요청하곤 했다. 이에 벨라스케스는 공주의 초상화를 그리기 시작했다.

▲〈푸른 드레스를 입은 마르가리타 공주〉 사조_ 바로크 / 종류_ 유화 / 기법_ 캔버스에 유채 / 크기_ 127 x 107cm / 소장_ 빈 쿤시토리스 박물관

650. 검은 상복을 입은 마르가리타 공주

성장한 마르가리타 공주는 펠리페 4세의 죽음에 상복을 입고 있다. 어릴 때의 귀여움은 많이 사라지고 공주다운 기품을 보여준다. 공주의 얼굴이 길어지고 턱도 두드러져 보이는데, 그럼에도 타고난 매력에서 애잔함이 묻어난다. 왜냐면 그녀는 장례식을 끝으로 신성로마제국의 황후가 되었으며 스물두 살의 꽃다운 나이에 요절하고 만다. 이 작품은 벨라스케스의 사위 마소가 그렸다.

◀〈검은 상복을 입은 마르가리타 공주〉 사조_ 바로크 / 종류_ 유화 / 기법_ 캔버스에 유채 / 크기_ 209 x 147cm / 소장_ 마드리드 프라도 미술관

▲〈후안 데 파레하의 초상〉 사조_ 바로크 / 종류_ 유화 / 기법_ 캔버스에 유채 / 크기_ 81.3 x 69.9cm / 소장_ 뉴욕 메트로폴리탄 미술관

651. 후안 데 파레하의 초상

후안 데 파레하는 벨라스케스의 노예 신분이었다. 그는 벨라스케스의 공방에서 갖은 일을 도우며 주인을 모셨다. 벨라스케스도 그의 숨은 재능을 파악하고는 기꺼이 공방에서 일하게 했다. 이 그림은 벨라스케스가 로마에 방문하여 교황을 그리기 전 자신의 실력을 검증하고자 그린 작품이다. 노예지만 당당하게 아래를 내려 보는 모습은 예사롭지 않은 카리스마가 느껴진다. 당시 레이스 칼라는 노예에게 금지되었으나 벨라스케스는 허락하였고 마드리드로 돌아가 그를 자유 신분으로 풀어준다. 그 역시 화가의 길을 걷게 되어 훌륭한 작품들을 남겼다.

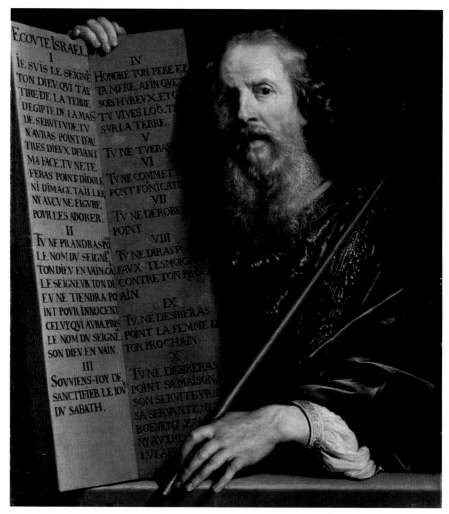

▲〈모세와 십계명〉 사조_ 바로크 / 종류_ 유화 / 기법_ 캔버스에 유채 / 크기_ 92 x 75cm / 소장_ 상트페테르부르크 예르미타시 미술관

652. 모세와 십계명

루이 13세의 궁정화가인 필리프 드 샹파뉴(Philippe de Champaigne, 1602~1674)는 초상화와 종교화로 명성을 얻었다. 이 작품은 모세의 이야기를 묘사한 종교화이다. 모세는 지팡이를 들고 십계명이 적힌 판을 펼치면서 사람들을 바라보고 있다. 십계명이 적힌 판에는 "보아라, 이스라엘아"라는 제목이 쓰여 있으며, 왼쪽에는 하나님에 대한 세 개의 계명이 쓰여 있다. 오른쪽에는 인간에 대한 일곱 개의 계명이 쓰여 있다. 사람들이 십계명을 꼭 지킬 것을 바라는 모세의 시선은 부드러우면서도 간절하게 표현되어 있다.

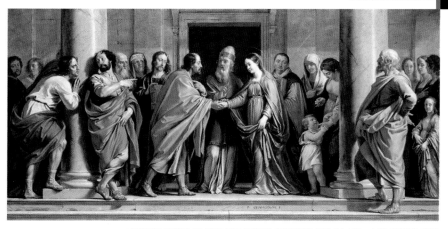

▲〈마리아와 요셉의 결혼〉 **사조**_바로크 / **종류**_유화 / **기법**_캔버스에 유채 / **크기**_71.5 x 143.5cm / **소장**_런던 월리스 컬렉션

653. 마리아와 요셉의 결혼

마리아와 요셉의 혼인은 마리아가 어린 시절을 보낸 성전 앞에서 이루어지고 있다. 요셉은 수석 사제가 지켜보는 가운데 마리아의 손가락에 반지를 끼워주고 있다. 혼인을 주례하는 수석 사제는 그림 중앙에 서 있다. 수석 사제의 바로 위로 성전으로 들어가는 문이 보인다. 사제는 하느님을 대리해서 성전에서 그들을 부부로 맺어주었기 때문이다. 마리아 뒤에는 여인들이 들러리 서 있고, 요셉의 뒤로는 남자들이 들러리로 서 있는데, 늙은 요셉에게 처녀를 빼앗긴 젊은이가 왼쪽 기둥 뒤에 숨어 불만을 표시하고 있다. 복음서에는 '마리아와 요셉의 혼인'에 대해서 언급한 곳은 한 곳도 없다. 중세에 쓴 〈황금전설〉을 통해 마리아를 비롯한 성인들의 이야기가 교회에 널리 알려지게 되면서 〈마리아와 요셉의 결혼〉도 화가들에 의해 자주 그려지게 된다.

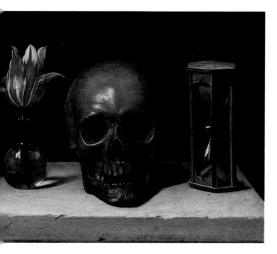

654. 바니타스

이 작품은 죽음의 덧없음을 상징하는 그림이다. 그리스도교의 힘이 막강했던 당시의 유럽에서는 죽음이란 개인이 지은 죄에 대한 신의 벌이었으며, 악마의 유혹을 이기지 못했기 때문에 병이 생기고 생명을 잃게 된다고 여겼다. 그림에는 왼쪽에 꽃이 있고 오른쪽에는 모래시계가 있다. 꽃은 곧 시들 것이고, 모래시계는 세월의 흐름을 나타내는 상징으로 나타나며 해골은 곧 죽음을 의미한다.

◀〈바니타스〉 **사조**_바로크 / **종류**_유화 / **기법**_캔버스에 유채 / **크기**_28 x 37cm / **소장**_프랑스 르망 박물관

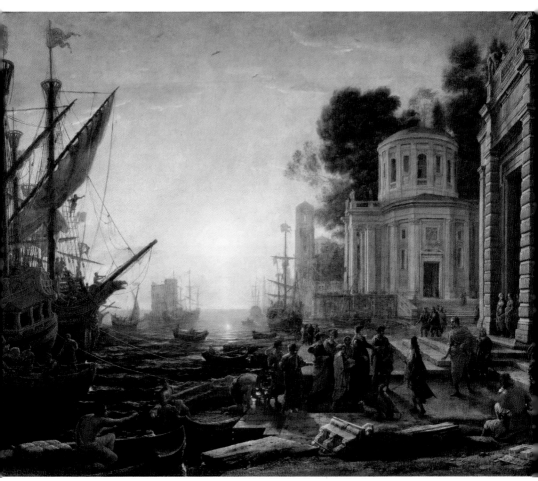

▲〈타르수스에 도착한 클레오파트라〉 **사조**_ 바로크 / **종류**_ 유화 / **기법**_ 캔버스에 유채 / **크기**_ 168 x 119cm / **소장**_ 루브르 박물관

655. 타르수스에 도착한 클레오파트라

　프랑스 바로크의 풍경화가 클로드 로랭(Claude Lorrain, 1600~1682)은 현실과 이상을 결합하여 독창적인 균형과 조화를 지닌 자신만의 풍경을 창조해 냄으로써 풍경화 양식에 새로운 형식을 도입하였다.

　이 작품은 안토니우스를 만나기 위해 타르수스를 찾은 클레오파트라를 그린 그림이다. 카이사르가 암살된 후 안토니우스와 가까워진 클레오파트라는 안토니우스와 결탁하였다. 그림에는 석양빛이 물드는 항구에서 두 연인이 만나 운명적인 결합을 이루는 장면을 묘사하고 있다. 주제가 역사 이기에 풍경 역시 고대의 이미지로 형상화되어 있다. 로랭은 현실의 풍경을 그릴 때조차 고대의 스타일로 그렸다.

656. 오디세우스의 승선

클로드 로랭이 자주 그린 항구 풍경화의 또 다른 걸작이다. 로랭은 호메로스나 베르길리우스의 영웅담을 자주 소재로 하여 그림을 그렸다. 이 작품도 오디세우스가 트로이 전쟁에서 승리를 거두고 고향 이타카로 출항하는 장면을 그렸다. 수평선으로부터 나오는 눈이 부신 태양 빛이 산의 형태를 사라지게 하면서 배 위로 흘러내리며 화면 전체에 명암의 변화를 주고 있다.

▶〈오디세우스의 승선〉 **사조**_ 바로크 / **종류**_ 유화 / **기법**_ 캔버스에 유채 / **크기**_ 119 x 150cm / **소장**_ 루브르 박물관

657. 파리스의 재판

이 작품은 아테나, 헤라, 아프로디테 세 여신이 파리스 앞에 나타나 가장 아름다운 여신에게 황금사과를 건네주라며 심판을 요청하는 장면을 그린 풍경화이다. 이 그림은 전형적인 로랭의 이상적 풍경화 구성을 따르고 있다. 전경에는 인물을 배치하고, 중간에 어두운 색의 나무와 강을 놓아 그렸으며, 원경에는 햇빛이 부드럽게 빛나는 산과 지평선을 그렸다.

▶〈파리스의 재판〉 **사조**_ 바로크 / **종류**_ 유화 / **기법**_ 캔버스에 유채 / **크기**_ 112 x 149cm / **소장**_ 워싱턴 D.C. 국립미술관

658. 시바 여왕이 승선하는 해항

시바 여왕은 에티오피아의 여왕으로, 솔로몬 왕의 지혜를 시험하기 위해 많은 예물을 가지고 에티오피아의 항구에서 배를 타려고 하는 장면을 그렸다. 수평선에서 떠오른 태양의 빛은 화면 전체에 명암의 변화를 주고 있으며, 인물과 건물, 수평선과 희미한 산이 전형적인 이상적 풍경화의 구성을 따르고 있다.

▶〈시바 여왕이 승선하는 해항〉 **사조**_ 바로크 / **종류**_ 유화 / **기법**_ 캔버스에 유채 / **크기**_ 150 x 197cm / **소장**_ 런던 내셔널 갤러리

659. 아이네이아스가 있는 델로스 섬 풍경

그리스군에게 트로이가 함락당한 뒤 아이네이아스는 새 나라를 건설하려고 항해를 한다. 그림은 아이네이아스가 항해 도중 델로스 섬에 도착하여 나라 세우기에 적합한 곳인지를 둘러보는 장면이다. 그러나 그는 꿈에서 델로스는 천년 왕국의 터가 아니라는 신의 계시를 받고 섬을 떠난다. 그 후 약속된 땅 이탈리아에 도착하여 로마제국의 토대가 된 나라를 세운다.

◀〈아이네이아스가 있는 델로스섬 풍경〉 **사조**_바로크 / **종류**_유화 / **기법**_캔버스에 유채 / **크기**_119 x 150cm / **소장**_루브르 박물관

660. 이삭과 레베카의 결혼이 있는 풍경

성경 속의 유명한 부부 이삭과 레베카의 결혼 장면을 그린 풍경화이다. 이삭은 아브라함의 아들로, 고향 땅에서 데려온 처녀 레베카와 결혼식을 올린다. 아득하게 펼쳐진 원경의 아스라한 깊이는 로랭 그림이 세상에 대해서 지니는 당당한 가치에 해당한다. 강물이 유유히 흘러 산봉우리까지 이어진 이 그림의 깊이는 우리가 쉽게 경험하지 못하는 절경을 보여준다.

◀〈이삭과 레베카의 결혼이 있는 풍경〉 **사조**_바로크 / **종류**_유화 / **기법**_캔버스에 유채 / **크기**_151 x 205cm / **소장**_런던 내셔널 갤러리

661. 마을 사람들의 축제

이 장면은 당시 매년 5월에 이탈리아에서 열리는 '오크나무의 결혼' 축제를 연상시킨다. 구성을 보면 그림 전경에 어두운 색의 나무와 덤불을 배치하고 그 사이로 부드러운 빛이 비치는 목가적인 풍경이 드러난다. 사람들은 화면에 펼쳐지는 자연의 배경 아래에 늘어서 있어 마치 연극 무대와 같은 느낌을 주는데, 중경에 보이는 다리가 이 그림의 아름다움을 배가시키고 있다.

◀〈마을 사람들의 축제〉 **사조**_바로크 / **종류**_유화 / **기법**_캔버스에 유채 / **크기**_103 x 135cm / **소장**_루브르 박물관

▲〈목동과 소떼〉 사조_ 바로크 / 종류_ 유화 / 기법_ 캔버스에 유채 / 크기_ 25 x 37cm / 소장_ 루브르 박물관

662. 목동과 소떼

이 작품은 클로드 로랭의 초기작으로 이 그림을 그리기 시작할 때부터 그는 빛에 대한 관심과 그림에 시적인 정감을 더해주는 미묘한 대기를 섬세하게 나타냈다. 그림 전경에는 어두운 색의 나무 덤불을 배치하여 그렸고, 그 사이로 부드러운 빛이 나타나는 시적인 풍경을 그렸다. 또 그림 높이의 5분의 2쯤 되는 지점에 목동과 소들을 그려 안정감을 주고 있다.

663. 바다의 일몰

〈목동과 소떼〉와 짝을 이루는 그림이다. 화면 좌우에 짙은 색의 나무를 배치했고, 그 사이로 일몰의 바다 풍경을 그린 그림이다. 로랭의 작품에서 가장 중요한 요소는 빛이다. 초기의 작품인 이 작품에서도 빛을 중요하게 다룬 것이 여실히 드러나고 있다.

◀〈바다의 일몰〉 사조_ 바로크 / 종류_ 유화 / 기법_ 캔버스에 유채 / 크기_ 25 x 37cm / 소장_ 루브르 박물관

▲〈젊은 거지〉 사조_ 바로크 / 종류_ 유화 / 기법_ 캔버스에 유채 / 크기_ 134 x 100cm / 소장_ 루브르 박물관

664. 젊은 거지

17세기 스페인 바로크 회화의 황금시대를 대표하는 바르톨로메 에스테반 무리요(Bartolomé Esteban Murillo, 1617~1682)는 스페인의 라파엘로라 칭하며 많은 사람들에게 사랑을 받았다. 이 작품은 밤톨머리에 누더기 옷차림의 소년이 자신의 여린 몸을 괴롭히는 이를 잡느라 여념이 없는 장면이다. 더럽혀진 발바닥은 소년이 처한 상황과 처지를 잘 나타내주고 있다. 그림에서 창을 통해 들어온 빛은 무대의 조명처럼 소년을 비추고 있고, 햇볕의 따사로움을 느끼며 이를 잡는 소년에게서 애처로운 연민이 느껴지게 하는 그림이다. 어린 시절 고아로 자란 무리요의 마음이 한 폭의 그림으로 나타난 작품이기도 하다.

665. 포도와 멜론을 먹는 아이들

거리의 소년들이 포도와 멜론을 먹는 장면을 묘사한 그림이다. 배고픔에 굶주린 소년들이 정신없이 포도와 멜론을 먹고 있다. 그들은 신발도 신지 않은 채 으슥한 구석에서 오랜만에 얻은 포도와 멜론을 마음껏 먹고 있다. 손으로 포도를 들고 머리 위로 올려 먹는 소년과 입속 가득히 멜론 조각을 넣은 소년은 서로 마주보며 오랜만에 먹어보는 과일의 맛을 만끽하는 듯 서로 웃음을 주고받고 있다. 이 그림은 소년들로부터 느껴지는 애틋함이 묻어나게 하고 있다.

◀⟨포도와 멜론을 먹는 아이들⟩ 사조_ 바로크 / 종류_ 유화 / 기법_ 캔버스에 유채 / 크기_ 139 x 104cm / 소장_ 뮌헨 알테 피나코텍

666. 주사위 놀이

아이들이 모여 앉아 주사위 놀이하는 장면을 그린 그림이다. 여자아이와 남자아이가 반듯한 돌 위에 주사위를 던지며 놀이에 열중하고 있다. 두 아이보다 나이가 어려 보이는 아이는 서서 입에는 가득 빵을 물고 밖을 바라본다. 강아지는 아이가 먹고 있는 빵을 정신없이 쳐다보고 있다. 아이들과 강아지가 노는 모습은 당시 일상생활에서 흔히 볼 수 있는 모습으로, 전경에 여자아이의 구멍 난 신발과 더러워진 발이 시선을 압도한다.

▶⟨주사위 놀이⟩ 사조_ 바로크 / 종류_ 유화 / 기법_ 캔버스에 유채 / 크기_ 146 x 108cm / 소장_ 뮌헨 알테 피나코텍

▲〈머리에 이를 잡아주는 여인〉 사조_ 바로크 / 종류_ 유화 / 기법_ 캔버스에 유채 / 크기_ 146 x 108cm / 소장_ 뮌헨 알테 피나코텍

▲〈과일 파는 소녀〉 사조_ 바로크 / 종류_ 유화 / 기법_ 캔버스에 유채 / 크기_ 165 x 166cm / 소장_ 모스크바 푸쉬킨 미술관

667. 머리에 이를 잡아주는 여인

아이의 머리에 있는 이를 잡아주는 장면을 그린 그림이다. 아이의 할머니로 보이는 여인이 아이의 머리카락을 헤집으며 이를 잡고 있다. 아이는 머리를 할머니에게 맡기고는 오직 빵을 먹는 데만 열중하고 있다. 강아지는 아이의 무릎 위에 앞발을 걸쳐놓고 빵을 먹는 아이를 보며 군침을 흘리고 있다. 무리요는 서민들이 사는 모습을 그림에 담았는데, 당시 화려함을 추구하던 당대 화풍 속에서 그는 인간미 넘치는 그림을 그렸다.

668. 과일 파는 소녀

세비야 거리에서 과일을 파는 소녀를 묘사한 그림이다. 세비야는 견직 공업이 발달한 도시로 많은 여자가 공장의 노동자로 일을 했다. 바쁜 그녀들은 장 보는 시간을 아끼기 위해 거리에서 채소와 과일을 파는 사람들에게서 물건을 샀다. 소녀의 바구니에 사과, 귤, 재스민꽃이 들어 있는 것으로 보아 소녀는 거리에서 과일을 파는 소매상이다. 한 손에 과일 바구니를 든 소녀가 무척 수줍어하면서 머리의 두건으로 자신의 웃는 모습을 가리려 하고 있다.

669. 창가의 두 여인

밖을 내다보며 웃음 짓는 두 여자를 그린 그림이다. 아름다운 소녀는 뺨에 손을 괴고는 미소를 띠며 밖을 바라보고 있고, 옆에 있는 중년의 여인은 나오는 웃음을 참으며 입을 두건으로 가리고 있다. 이 그림을 보고 있으면 왠지 모르게 미소가 번지고, 마치 눈싸움하듯 그녀들의 눈과 마주치게 된다. 흑사병으로 암울하고 아픈 상처를 입고 있던 세비야 사람들에게 웃음을 주고자 그린 이 작품은 무리요의 따뜻함이 묻어나고 있다.

▲〈창가의 두 여인〉 사조_ 바로크 / **종류**_ 유화 / **기법**_ 캔버스에 유채 / **크기**_ 125 x 104cm / **소장**_ 워싱턴 D.C. 국립미술관

670. 승리의 알레고리

이 작품은 르 냉(Le Nain frères) 형제의 그림이
다. 르 냉 3형제는 당시의 정통 고전주의 화가
들의 화풍과는 전혀 다른 길을 추구하였다. 농
촌에서 자란 그들은 농부의 검소한 가정이나 노
동을 통하여 회화 이상으로 인간적인 진실을
추구했다. 이 그림은 형제 중 루이 르 냉(Louis Le
Nain, 1593~1648)의 그림으로 승리의 여신을 우의
적으로 표현한 그림이다. 그리스 신화에서 전
쟁의 여신 아테나와 관련이 깊은 승리의 여신
은 니케를 두고 이르는 말이다. 고대 로마 사람
들은 니케를 빅토리아라 부르며 숭배하였는데,
오늘날 승리를 나타내는 말로 빅토리아라고 한다.
미술작품에서는 등에 날개가 나 있으며 머리에
는 월계관을 쓰고 종려나무 가지를 손에 든 모
습으로 묘사된다. 그림은 승리의 여신이 여인의
형상 위에 올라가 있는데, 아래에 있는 여인을
자세히 보면 발 아래로 뱀의 형상을 하고 있다.

▶《승리의 알레고리》 사조_ 바로크 / 종류_ 유화 / 기법_ 캔버스에 유채 / 크기_ 151 x
115cm / 소장_ 루브르 박물관

671. 어린이의 춤

자연에서 펼쳐지는 어린이의 춤은 매우 낯
이 익다. 두 팔로 만든 문을 춤을 추며 통과하
는 동세는 어릴 적 아이들이 놀던 남대문 놀
이와 닮았음을 느낄 수 있다. 르 냉 형제는 앙
투안(Antoine Le Nain, 1600~1648), 루이(Louis Le Nain,
1603~1648), 마티외(Mathieu Le Nain, 1607~1677) 세 화가
형제를 칭한다. 형제들은 같은 작풍을 공유하기
에 같은 작업실에서 함께 작업을 하며 공동 작
품을 제작했을 것이라고 추정된다. 그 결과 세
사람의 작품 대부분은 구분이 되지 않아서 이를
르 냉 형제의 그림으로 인식하고 있다.

▼《어린이의 춤》 사조_ 바로크 / 종류_ 유화 / 기법_ 캔버스에 유채 / 크기_ 120.2 x
192cm / 소장_ 오하이오 클리블랜드 미술관

▲〈우유 파는 농부의 가족〉 사조_ 바로크 / 종류_ 유화 / 기법_ 캔버스에 유채 / 크기_ 51 × 59cm / 소장_ 상트페테르부르크 에르미타주 박물관

672. 우유 파는 농부의 가족

당나귀 주위에 서 있는 네 인물은 마치 높은 곳에서 내려온 것처럼 자유로운 그룹을 형성한다. 또한 배경의 빛과 공기는 오른쪽에서 반대쪽으로 밝아지고 있어 이미 날이 밝은 아침의 공간을 드러내는데, 저 멀리 파노라마처럼 펼쳐져 있는 마을의 모습이 아득히 보인다. 이 그림은 농부의 가족이 신선한 우유를 마을로 가져가 팔려는 장면을 그렸다. 오른쪽 여자아이가 긴 앞치마 주머니에 손을 밀어 넣고는 못마땅한 모습이다. 그들은 우유를 얻기 위해 간밤의 잠도 제대로 자지 못했을 것 같다.

673. 농부의 가족

또 다른 농부 가족의 모습이다. 파란 하늘을 배경으로 농부의 가족은 〈우유 파는 농부의 가족〉 그림과는 달리 나름 풍요로움을 보여준다. 우유 통을 머리에 짊어진 농부의 아내는 미소를 짓고 있다. 아마 그녀의 미소가 르 냉 형제 작품 중 유일한 미소로 보인다.

◀〈농부의 가족〉 사조_ 바로크 / 종류_ 유화 / 기법_ 캔버스에 유채 / 크기_ 34.7 x 43.4cm / 소장_ 샌프란시스코 미술관

674. 진주 귀고리를 한 소녀

이 작품은 요하네스 베르메르(Johannes Vermeer, 1632~1675)의 명성을 드높인 바로크 미술을 대표하는 그림이다. 레오나르도 다 빈치의 초상화를 연상시키는 윤곽선 없는 부드러운 색조의 변화로 매혹적인 소녀의 모습을 그린 기법 때문에 '네덜란드의 모나리자'로 불린다. 어두운 배경에서 밝게 그려진 소녀는 고개를 살짝 돌려 어깨 너머로 관람자를 바라보고 있다. 이런 느낌은 그녀의 큰 눈에서 더욱 두드러지게 나타나고 있다. 소녀의 살짝 벌어진 입술은 매우 자연스러운 모습이고, 금방이라도 그림 속에서 튀어나올 듯한 진주 귀고리의 앳된 소녀는 여전히 작품에 대한 신비감을 증폭시키며 누군지 알고 싶은 존재로 남아 있다. 베르메르는 이 작품에서 그가 선호하는 색채인 노랑과 파랑을 사용하였고, 전에 없었던 맑고 투명한 진주 빛깔을 내는 빛의 효과를 사용하고 있다. 마치 빛의 알갱이가 진주의 표면을 진동하는 것 같은 질감을 만들어 냈다.

◀◀◀〈진주 귀고리를 한 소녀〉 **사조**_ 바로크 / **종류**_ 유화 / **기법**_ 캔버스에 유채 / **크기**_ 51 × 59cm / **소장**_ 상트페테르부르크 에르미타주 박물관

675. 편지를 쓰는 여인

베르메르는 특이하게도 여인의 사생활, 그것도 은밀한 연애편지를 쓰는 여인을 그림의 주제로 삼았다. 아직도 어려 보이는 여인이 책상 앞에 앉아서 연애편지를 쓰고 있는데, 그녀의 입꼬리가 살짝 올라간 거로 보아 연애편지를 쓰는 행복한 모습이다.

▶〈편지를 쓰는 여인〉 **사조**_ 바로크 / **종류**_ 유화 / **기법**_ 캔버스에 유채 / **크기**_ 45.0 × 39.9cm / **소장**_ 워싱턴 D.C. 국립미술관

676. 레이스 뜨는 여인

베르메르는 인물과 사물 사이에 커다란 공간을 두는 방식으로 화면을 구성하였다. 그런데 이 작품은 특이하게도 여인과 사물들을 앞에 배치하여 꽉 찬 느낌을 주고 있다. 이는 여인에게 시선을 집중시키는 효과를 가져다주고 있다. 작업 중인 상류계급의 여성과 여러 가지 색깔의 실이 삐져나온 재봉용 쿠션을 그린 이 작품의 매력은 집중, 검소함, 정숙이라고 할 수 있다.

◀〈레이스 뜨는 여인〉 **사조**_ 바로크 / **종류**_ 유화 / **기법**_ 캔버스에 유채 / **크기**_ 23.9 × 20.5cm / **소장**_ 루브르 박물관

677. 연애 편지

어느 가정집의 실내 모습을 배경으로 한 여성의 개인 생활이 한쪽으로 젖혀진 커튼 사이로 드러나 있는 모습이다. 그 여성은 류트 연주를 하다가 하녀로부터 편지를 건네받고 있다. 그녀의 얼굴은 놀라움과 기쁨이 담겨 있다. 아직 편지를 읽어 보지 않았지만, 그녀의 표정을 보아서는 연인에게서 온 편지임을 알 수 있다. 어두운 방과 그 사이로 보이는 밝은 실내 공간의 시각적 대조가 아주 잘 어우러지는 그림이다.

◀〈연애 편지〉 사조_ 바로크 / 종류_ 유화 / 기법_ 캔버스에 유채 / 크기_ 44.9 x 38.5cm / 소장_ 암스테르담 레이크스 박물관

678. 회화의 기술 알레고리

그림은 이젤 앞에 앉아 있는 화가의 뒷모습을 그려서 관람자와 시점을 공유하고 있다. 밝은 빛은 방 안에 있는 모든 물건을 뚜렷이 보이게 만들어 주는 가운데 고전적인 옷차림을 한 젊은 여인이 고대 신화의 뮤즈처럼 자세를 취하고 있다. 특히 물감을 두툽게 칠하는 임파스토 기법에서 얇은 터치까지 다양하게 붓질하여 사물들을 생생하게 표현하였다. 이 작품은 베르메르가 죽을 때까지 가지고 있던 그림이었다고 한다.

◀〈회화의 기술 알레고리〉 사조_ 바로크 / 종류_ 유화 / 기법_ 캔버스에 유채 / 크기_ 23.9 x 20.5cm / 소장_ 루브르 박물관

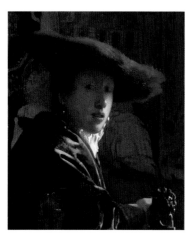

679. 빨간 모자를 쓴 소녀

이 작품은 붉은 모자를 쓰고 가만히 무언가를 응시하는 여인을 그린 그림이다. 여인의 뺨과 콧등, 흰 레이스 칼라와 푸른색 겉옷의 어깨에 빛이 비치고 있다. 입을 약간 벌리고, 호기심 어린 눈빛으로 어딘가를 바라보고 있다. 이 작품은 자유분방한 붓터치와 배경이 모호하게 그려져 있다. 또한 푸른 의상은 선명한데 비해, 초점에서 멀어진 두 눈은 뿌옇고 부드럽게 그려져 있다.

◀〈빨간 모자를 쓴 소녀〉 사조_ 바로크 / 종류_ 유화 / 기법_ 캔버스에 유채 / 크기_ 23.2 x 18.1cm / 워싱턴 D.C. 국립미술관

680. 레이스 뜨는 여인

테이블 위에 놓인 보석함 주변에 금은 목걸이와 진주 목걸이가 보인다. 당시에는 표준통화가 없어서 귀금속의 무게를 재는 일이 많았다. 여인의 앞쪽에는 거울이 놓여 있고, 여인의 뒤쪽에는 최후의 심판을 주제로 한 그림이 걸려 있다. 여인 앞에 널려 있는 보석들과 이러한 소재를 엮어서 허영을 삼가고 심판을 대비하라는 종교적인 메시지를 담은 그림이기도 하다.

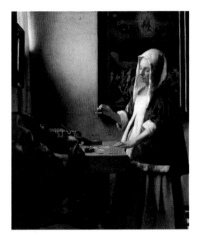

▶〈레이스 뜨는 여인〉 **사조**_ 바로크 / **종류**_ 유화 / **기법**_ 캔버스에 유채 / **크기**_ 42.5 x 38cm / **워싱턴 D.C. 국립미술관**

681. 천문학자

천체본과 그 옆에 놓인 천문 관측의 그림에서 알 수 있듯이 긴 머리를 지닌 남자는 별을 관측하는 천문학자이다. 그가 있는 방의 벽에는 아기 모세를 발견하는 장면을 그린 그림이 걸려 있고, 이것은 과학의 발명을 상징적으로 의미하고 있는 것으로 보인다. 옷장에는 이 작품이 완성된 날짜가 로마 숫자로 적혀 있다. 작품에서는 창문을 통해 들어오는 빛으로 진지하게 연구에 몰두하고 있는 천문학자의 모습을 표현하고 있다.

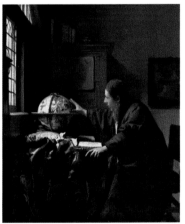

▶〈천문학자〉 **사조**_ 바로크 / **종류**_ 유화 / **기법**_ 캔버스에 유채 / **크기**_ 51 x 45cm / **소장**_ 루브르 박물관

682. 지리학자

그림은 창문을 통해 들어온 따뜻한 빛이 방안을 밝히고 컴퍼스를 든 지리학자와 작업하는 책을 밝게 비추고 있다. 어두운 색의 커튼 아래에 놓인 책상 덮개는 명암으로 그 굴곡이 잘 처리되어 있다. 그림속에는 진리를 향한 지리학자의 갈망이 엿보이는 듯하다. 열심히 연구하는 그의 모습은 그림을 보는 관람자들도 그가 일하는 데 방해가 되지 않을까 걱정이 들 정도로 진지하다.

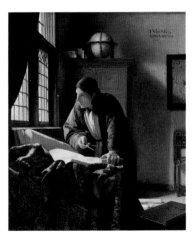

▶〈지리학자〉 **사조**_ 바로크 / **종류**_ 유화 / **기법**_ 캔버스에 유채 / **크기**_ 53 x 46cm / **소장**_ 프랑크푸르트 스테텔 미술관

683. 우유를 따르는 여인

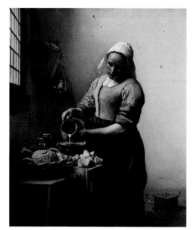

우유를 따르는 일은 지극히 일상적인 일이지만, 작품 속에 나오는 여인은 가사 일로 다져진 다부진 몸매를 하고 있다. 여인이 입고 있는 옷은 노란색과 파란색이 잘 대비되어 있고, 부엌은 창가로 들어오는 햇빛이 그대로 느껴지도록 명암이 잘 표현되어 있다. 베르메르는 작품 속 여인들이 입고 있는 옷 그림에 노란색과 파란색을 많이 쓰는 화가로 유명하다.

◀〈우유를 따르는 여인〉 사조_ 바로크 / 종류_ 유화 / 기법_ 캔버스에 유채 / 크기_ 45.5 x 41cm / 소장_ 암스테르담 레이크스 박물관

684. 진주 목걸이의 여인

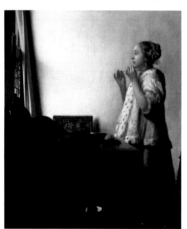

〈진주 목걸이의 여인〉 그림은 다양한 해석을 낳고 있다. 이 작품에서는 여인의 허영심을 의미하는 모티프로 진주 목걸이가 사용된다. 그림에 소품으로 나오는 진주 목걸이는 결혼에 대한 정절의 의무를 저버리는 여인에 대한 도덕적 경고를 담고 있다. 진주가 순결과 신뢰를 의미한다는 점에서 정절과 신뢰라는 결혼생활의 의무를 표현한 그림이라고 할 수 있다.

◀〈진주 목걸이의 여인〉 사조_ 바로크 / 종류_ 유화 / 기법_ 캔버스에 유채 / 크기_ 55 x 45cm / 소장_ 베를린 게멜데갈리에 미술관

685. 음악 레슨

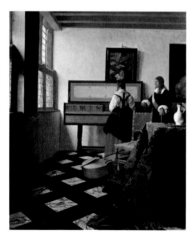

그림은 음악 수업을 받는 장면을 묘사한 그림이다. 한 여인이 등을 돌리고 앉아 하프시코드를 연주하고 있다. 여인의 스승인 듯한 젊은 남자가 그 옆에 서 있다. 테이블 위에 순수한 흰색의 화병이 있고, 비올라 다 감바는 그 아래 바닥에 놓여 있다. 여인의 위쪽에는 거울이 걸려 있고, 거울 속 그녀는 남자를 살짝 쳐다보고 있다. 실제로는 불가능한 상황을 그렸지만 어떤 극적 긴장감을 느낄 수 있다.

◀〈음악 레슨〉 사조_ 바로크 / 종류_ 유화 / 기법_ 캔버스에 유채 / 크기_ 74.6 x 64.1cm / 런던 로얄 컬렉션

▲〈뚜쟁이〉 사조_ 바로크 / 종류_ 유화 / 기법_ 캔버스에 유채 / 크기_ 143 × 130cm / 소장_ 드레스덴 고전 거장 미술관

686. 뚜쟁이

그림에는 노란색 옷을 입은 젊은 여인이 두 뺨이 붉게 물들고 야릇한 미소를 띠며 앉아 있다. 그 뒤로 붉은 옷을 입은 남자가 한 손으로는 그녀에게 돈을 주면서 다른 한 손은 여인의 가슴 부분에 대고 있다. 남자의 오른 편에는 나이 들어 보이는 여인이 역시 살짝 웃으며 이 광경을 지켜보고, 맨 왼쪽에는 한 남자가 싱글거리며 악기와 술잔을 들고 있다. 그가 바로 베르메르이며, 그는 이 작품에 자신의 유일한 자화상을 그려 넣었다. 베르메르는 화면 밖을 웃으며 바라보고 있는데 관람자에게 함께 자리를 하도록 권하고 있다.

687. 참회하는 막달라 마리아

촛불의 화가로 일컫는 조르주 드 라 투르(Georges de La Tour, 1593~1652)의 걸작인 이 작품은 막달라 마리아가 거울에 비친 촛불을 바라보면서 명상에 잠긴 순간을 묘사한 작품이다. '비탄의 바다'라는 이름을 가진 막달라 마리아는 성서에 등장하는 여인 중에서 화가들에게 가장 인기가 높은 성녀이다. 그리스도가 생전에 제자들만큼 그녀를 총애하고 아꼈다고 한다. 그런 막달라 마리아가 허벅지 위에 흉측한 해골을 올려놓고 촛불이 켜진 거울을 바라보고 있다. 자신의 몸체를 녹여서 어둠을 밝히는 촛불은 시간의 흐름에 의해 소멸이 되는 인생을 상징한다. 거울은 자신의 죄를 비춰주는 도구로 깊이 참회하는 의미를 나타내고 있다.

◀◀〈참회하는 막달라 마리아〉 사조_ 바로크 / 종류_ 유화 / 기법_ 캔버스에 유채 / 크기_ 117 × 92cm / 소장_ 로스앤젤레스 카운티 미술관

688. 목수 성 요셉

빛과 어둠의 오묘한 조화가 어우러지는 매력에 빠져드는 작품이다. 완전한 어둠 속에서 빛이 시작하는 곳을 작품의 가운데에 있는 촛불로 배치한 점이 독특한 매력을 발산시키고 있다. 시선이 가장 밝은 촛불에서 반사된 예수의 얼굴에서부터 서서히 작품으로 흘러가도록 구성이 되어 있다.

▼〈목수 성 요셉〉 사조_ 바로크 / 종류_ 유화 / 기법_ 캔버스에 유채 / 크기_ 137 x 102 cm / 소장_ 루브르 박물관

689. 촛불을 밝히는 성모 마리아

갓난아기를 촛불로 비치고 있는 자애로운 어머니의 모습을 그린 작품이다. 그림 속의 주인공은 성모 마리아와 아기 예수를 그렸다고 하나 평범한 어머니와 아기 같아 보인다. 단조롭고 어두운 배경은 명암에 따라 인물들의 윤곽이 절묘하게 나타나는데, 고요함과 편안함이 느껴지는 작품이다.

▼〈촛불을 밝히는 성모 마리아〉 사조_ 바로크 / 종류_ 유화 / 기법_ 캔버스에 유채 / 크기_ 66.0 x 55.0cm / 소장_ 루브르 박물관

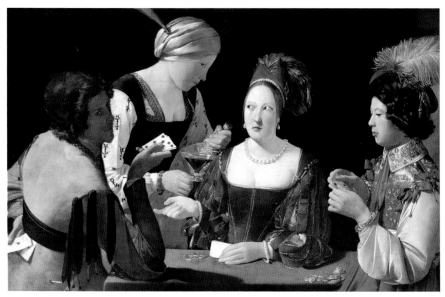

▲〈사기 도박꾼〉 **사조**_ 바로크 / **종류**_ 유화 / **기법**_ 캔버스에 유채 / **크기**_ 106 × 146cm / **소장**_ 루브르 박물관

690. 사기 도박꾼

사기 도박을 하는 풍속화로, 카라바조의 풍속화에서 영감을 받은 그림이다. 화려한 차림의 젊은 공작은 형형한 눈빛을 하고 카드놀이에 열중하고 있다. 화면 왼쪽의 사기 도박꾼은 뒤에 에이스를 감춘 채 공작의 얼굴만 바라보고 있다. 와인 잔을 들고 있는 하녀와 테이블에 앉아 있는 여인은 서로 눈짓으로 신호를 보내고 있다. 세 명의 사기 도박꾼의 행동을 모르는 공작은 자신의 패에만 관심을 둘 뿐이다. 세 사람의 사기 도박꾼들의 눈빛이 번뜩이는 모습과 아무것도 모르는 젊은 공작의 모습이 대조되는 장르화이다.

691. 램프에 불을 붙이는 아이

남자아이가 램프에 불을 켜려고 난로에서 가져온 불쏘시개를 심지에 가까이 댄 채 불을 더 일으키기 위해 입으로 바람을 불고 있다. 화면의 빛은 오로지 불쏘시개 하나에 의존하고 있어 아이의 호흡과 함께 더 밝아지거나 어두워질 빛의 범위를 상상하게 한다.

▶〈램프에 불을 붙이는 아이〉 **사조**_ 바로크 / **종류**_ 유화 / **기법**_ 캔버스에 유채 / **크기**_ 59.7 x 71.7cm / **소장**_ 개인

692. 점쟁이

이 그림은 멋지게 차려입고 거만한 자세로 서 있는 젊은이가 점쟁이의 말에 정신이 팔려 주머니가 털리는지도 모르고 있다. 젊은이는 자신과 노파 사이에 서 있는 예쁜 젊은 여자의 눈에 보이는 성적인 암시에도 정신이 팔려있다. 그는 아마도 여러 가지 의미로 이득을 얻게 될 거라고 생각하는 것 같다. 라 투르는 이 작품과 유사하게 속고 있는 젊은 남자(주로 카드놀이)를 많이 그려냈다. 이런 작품 속에는 대개 경계의 의미가 포함되어 있다.

693. 요셉의 꿈

마리아의 약혼자인 요셉은 그녀가 임신하자 순결의 약속을 저버렸다며 충격이 컸다. 그는 아픔을 삭이며 조용히 파혼하려 했다. 어느 날 요셉의 꿈에 천사가 나타나 마리아가 그리스도를 잉태하였다고 말해주자 요셉은 마음을 바꿨다. 촛불 너머로 요셉이 고뇌하는 표정과 빛을 받아 비추는 천사의 얼굴이 매우 대조적이다.

▲〈음악가들의 난투〉 사조_ 바로크 / 종류_ 유화 / 기법_ 캔버스에 유채 / 크기_ 33.7 × 55.5cm / 소장_ 로스엔젤레스 게티 박물관

694. 음악가들의 난투

그림 속에는 다섯 인물이 화면 가득 나타나는데, 중앙의 피리 부는 악사와 뷔엘 악사가 거칠게 몸싸움을 하고 있다. 오른쪽의 백파이프 악사와 바이올린 악사는 싸우는 악사들의 모습을 보고 웃고 있다. 왼쪽의 뷔엘 악사의 아내는 놀란 표정을 하고 있다. 뷔엘 악사는 오른손에 칼을 들고 있고, 피리 부는 악사의 손에는 레몬이 쥐어져 있다. 피리 부는 악사는 뷔엘 악사가 가짜 시각장애인이라고 레몬을 눈에 뿌리려고 하는 풍속화이다.

695. 교현금을 타는 사람

이 작품은 라 투르의 사실주의적인 풍속화를 그린 작품이다. 행인들에게 구걸하고 있는 거리의 악사는 분홍빛 바지, 투명한 스타킹, 초록 단추가 달린 상의, 목에 주름이 잡힌 흰색 셔츠, 깨끗한 회색 망토, 그리고 두 개의 깃털이 달린 빨간 모자 등 제대로 된 복장을 갖추고 있다. 그러나 이가 거의 빠져 없는 크게 벌린 입과 뒤틀린 얼굴의 사실적인 표현은 관람자로 하여금 거리의 악사가 힘들게 소리를 내어 노래를 부르고 있다는 모습을 느끼게 한다.

▶〈교현금을 타는 사람〉 사조_ 바로크 / 종류_ 유화 / 기법_ 캔버스에 유채 / 크기_ 162 x 105cm / 소장_ 프랑스 낭트 미술관

696. 막달라 마리아의 회개

앞에서 소개된 〈참회하는 막달라 마리아〉의 연작이다. 거울 프레임 속에 촛불이 비춰져 두 개의 이글거리는 촛불이 신비로움을 배가시켜 준다. 막달라의 손끝은 턱을 괸 채 무릎 위 해골을 어루만지고 있다. 해골은 서양 미술에 있어 허무한 삶과 죽음을 상징한다. 이 그림에서 특별한 것은 다른 화가들의 작품에서 볼 수 없는 황백색의 색채이다. 이 색채는 라 투르가 알프스의 늑대에게 우연히 얻게 된 사연이 있다.

◆라 투르가 오스트리아 티롤, 지금의 알프스 지방에 개를 데리고 여행을 갔다. 당시의 알프스에는 늑대가 많아서 여행은 그리 순조롭지 않았다. 어느 날 광견병에 걸린 늑대들에게 습격을 당하자 라 투르의 개들은 늑대 무리와 장렬하게 싸우다 모두 죽었다. 라 투르는 자신의 개들 덕분에 무사했다. 슬퍼하며 개의 시신을 수습하다 문득 늑대가 흘린 광견병에 전염된 피와 알프스의 흙이 뒤엉켜 황백색의 화학 작용을 하는 것을 우연히 발견한다. 이후 라 투르의 작품에서 황백색의 색채가 두드러지게 나타나게 된다.

▲〈막달라 마리아의 회개〉 사조_ 바로크 / 종류_ 유화 / 기법_ 캔버스에 유채 / 크기_ 51 x 40cm / 소장_ 뉴욕 메트로폴리탄 미술관

697. 제등을 들고 있는 성 세바스티아누스

라 투르의 대표적인 작품이다. 화살을 맞고도 죽지 않았다는 성 세바스티아누스는 몸에 화살이 꽂힌 채 황제에게 그리스도교의 박해를 거둬달라고 하였다. 결국 화가 난 황제는 성 세바스티아누스에게 참형을 명해 그는 순교한다. 그림 속의 장면은 성 세바스티아누스가 화살을 맞고 감옥에 있을 때 성녀 이레네가 성 세바스티아누스의 상처를 치료해주는 모습이다. 이 작품을 모사한 그림들이 많은데 그중에는 원작과 동시대에 그려졌다고 여겨지는 모작이 3점이나 있다는 유명한 작품이다. 루이 13세는 이 그림에 감명을 받아 자신의 방에 있는 다른 그림들을 모두 치우고 이 작품 한 점만을 걸어 놓으라고 할 정도로 인기가 높았다.

▶〈제등을 들고 있는 성 세바스티아누스〉 사조_ 바로크 / 종류_ 유화 / 기법_ 캔버스에 유채 / 크기_ 160 x 129cm / 소장_ 베를린 국립회화관

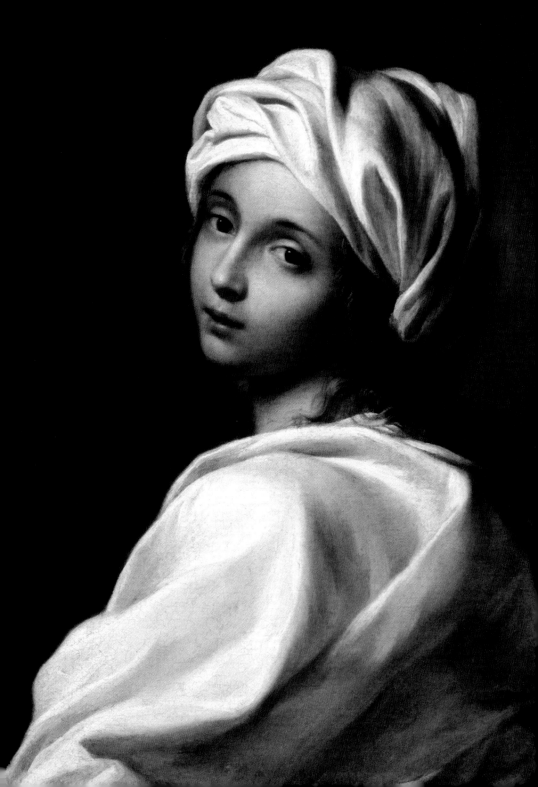

698. 베아트리체 첸치의 초상

이탈리아 볼로냐 출신인 귀도 레니(Guido Reni, 1575~1642)는 바로크 미술의 양대 거장인 안네발레 카라치의 일원이 되어 볼로냐 화파의 대표화가가 된다. 그는 신화 및 종교화를 주로 그렸으나 로마에 정착하면서 사실적인 그림을 그리고 싶었다. 이 시기 로마 사람들에게 관심이 집중된 사건이 벌어졌다. 사건은 아직 어리고 아름다운 사형수인 베아트리체 첸치에 관해서 벌어진 일이다. 그녀는 프란체스코 첸치의 딸이었는데, 무도한 아버지 프란체스코 첸치가 자신의 딸을 성폭행하는 등 패륜과 악행을 서슴지 않았다. 참다 못한 베아트리체는 여러 차례 경찰에 고발했지만 경찰은 아무런 조치를 취하지 않았다. 포악한 프렌체스코는 다른 죄로 감옥에 갇혔다가 풀려나서는 딸과 부인을 지방의 성에 가둬버리고 학대를 하였다. 새 어머니는 베아트리체와 오빠 자코모를 데리고 성에서 탈출하여 함께 프란체스코를 살해한다. 그들은 살기 위해서 어쩔 수 없이 선택한 일이었다. 로마의 시민들은 그녀와 그녀의 가족들이 프란체스코에게 어떤 일을 당해왔는지를 알기에 그들의 정당방위를 주장했다. 그러나 첸치가의 막대한 유산을 손에 넣기 위해 교황 클레멘스 8세는 그들의 유죄를 번복하지 않았다. 1599년 9월 11일 새벽 산타젤로 다리에 사형대가 설치되고 자코모와 루크레치아, 베아트리체의 사형이 집행되었다. 유일하게 살아남은 어린 남동생 베르나르도는 가족들이 사형당하는 모습을 지켜봐야만 했다. 귀도 레니는 베아트리체가 사형에 처하기 전날에 그녀를 화폭에 그렸다.

◀◀〈베아트리체 첸치의 초상〉 **사조**_ 바로크 / **종류**_ 유화 / **기법**_ 캔버스에 유채 / **크기**_ 749 x 610mm / **소장**_ 로마 팔라초 바베리니

699. 성 세실리아

음악과 음악가들의 수호성인인 성 세실리아를 그린 그림이다. 성 세실리아는 천사의 노래를 들을 수 있었다고 하며, 음악에 뛰어난 재능이 있어 모든 악기를 다룰 줄 알았다고 한다. 특히 그녀는 오르간을 발명해 하느님에게 헌정했다고 전해진다. 그녀는 하느님에게 순결을 지킬 것을 약속한다. 그러나 그녀는 자신의 의사와 상관없이 결혼하게 되지만, 남편을 설득하여 순결을 지켰다고 한다. 성 세실리아를 그릴 때는 오르간을 치고 있는 모습을 그리지만, 이 작품에서는 바이올린을 들고 있는 모습을 그렸다.

▶〈성 세실리아〉 **사조**_ 바로크 / **종류**_ 유화 / **기법**_ 캔버스에 유채 / **크기**_ 94 x 75cm / **소장**_ 노턴 사이먼 박물관

▲〈오로라〉 사조_ 바로크 / 종류_ 유화 / 기법_ 캔버스에 유채 / 크기_ 610 x 749mm / 소장_ 로마 팔라초 바베리니

700. 오로라

귀도 레니의 대작 중 하나인 카지노 로스필리오지에 있는 궁의 천장화다. 그리스 신화에 나오는 태양의 신 아폴론이 그의 태양 마차를 타고 새벽의 여신 오로라의 인도를 받고 있는 장면을 그린 그림이다. 이 프레스코화는 17세기의 고전 미술을 지향하는 모든 작품을 대변할 정도이며, 귀도 레니가 추구하는 이상미를 뛰어난 솜씨로 표현했다. 의상과 인체의 표현, 뚜렷한 묘사력 등으로 르네상스 미술을 재현하고 있다.

701. 데이아네이라의 강탈

오비디우스의 《변신이야기》에 나오는 이야기를 묘사한 그림이다. 헤라클레스와 그의 아내 데이아네이라는 트라키티아로 가던 도중 강을 만나, 상반신은 사람이고 하반신은 말의 형상을 한 켄타우로스인 네소스의 도움을 받게 되었다. 그런데 강을 건너는 도중 네소스는 그녀의 미모에 빠져 그녀를 납치하려고 했다. 이에 당황한 데이아네이라는 비명을 질렀고, 헤라클레스는 히드라의 독을 묻힌 화살로 네소스를 쏘아 아내를 구했다. 데이아네이라를 납치하는 켄타우로스의 역동성이 넘쳐나는 그림이다.

◀〈데이아네이라의 강탈〉 사조_ 바로크 / 종류_ 유화 / 기법_ 캔버스에 유채 / 크기_ 239 x 193cm / 소장_ 루브르 박물관

702. 베들레헴의 영아 살해

유대 땅에서 메시아가 태어날 것이라는 예언을 들은 헤롯 왕이 장차 자신의 자리가 위협을 받게 되리라 생각하여 베들레헴의 두 살 아래의 유대 남자아이들을 무참히 살해했다. 이때 성모 마리아와 요셉은 아기 그리스도를 데리고 이집트로 피난하여 화를 면했다. 그림에는 영아를 살해하는 잔혹한 장면이 그려져 있다. 이미 아이를 잃고 넋이 나간 여인과 필사적으로 날카로운 칼날을 막으려는 여인과 도망가는 여인의 처절한 비명이 들리는 것 같다.

▶〈베들레헴의 영아 살해〉 사조_ 바로크 / 종류_ 유화 / 기법_ 캔버스에 유채 / 크기_
268 x 170cm / 소장_ 볼로냐 피나코테카 나치오날레

703. 와인을 마시는 바쿠스

이 작품은 그리스 신화에 나오는 술의 신 디오니소스를 그린 그림이다. 디오니소스는 로마 신화에서 바쿠스로 불리는데, 바쿠스는 '뒤집힌 세계'를 나타내기도 하여 '남녀, 연령, 계급, 평등하게 혹은 게으르게, 내키는 대로'라는 의미를 함축하고 있다. 와인 통에 기댄 토실토실한 바쿠스가 한편으로는 와인을 마시고, 다른 한편으로는 오줌을 싸고 있는 모습에서 그 의미가 잘 표현되어 있다.

◀〈와인을 마시는 바쿠스〉 사조_ 바로크 / 종류_ 유화 / 기법_ 캔버스에 유채 / 크기_
72 x 56cm / 소장_ 드레스텐 올드 마스터 갤러리

704. 골리앗의 머리를 잡은 다윗

《성경》속에 나오는 다윗과 골리앗의 이야기를 담은 그림이다. 이스라엘에 쳐들어온 팔레스타인의 대장 골리앗은 거인이었기에 그 누구도 당해낼 수 없었다. 이스라엘의 백성들이 모두 벌벌 떨고 있을 때, 목동인 다윗이 나와 골리앗과 싸운다. 다윗은 자신의 돌팔매로 골리앗의 눈 사이를 정확히 맞춰 기절시키고는 재빨리 골리앗의 목을 베어버린다. 골리앗이 거인이란 점은 그의 잘린 수급을 보면 알 수 있다. 다윗은 이후 이스라엘의 왕이 되었다.

◀《골리앗의 머리를 잡은 다윗》 사조_ 바로크 / 종류_ 유화 / 기법_ 캔버스에 유채 / 크기_ 220 x 160cm / 소장_ 루브르 박물관

705. 대천사 미카엘

대천사 미카엘이 사탄의 머리를 짓밟고 칼을 치켜든 모습의 그림이다. 그런데 이 그림에서 미카엘의 발에 밟힌 사탄의 얼굴이 교황 이노센트 10세가 된 안토니오 바르베리니 추기경의 얼굴과 같다고 한다. 귀도 레니가 그렇게 노린 이유는 안토니오 바르베리니 추기경이 공개적으로 그를 모욕하고 멸시하였기 때문이라고 한다. 자신을 바르베리니 추기경이 의뢰한 벽화를 그리면서 사탄의 얼굴을 추기경의 얼굴로 그려 그동안의 일을 복수하였다고 한다.

▶《대천사 미카엘》 사조_ 바로크 / 종류_ 유화 / 기법_ 캔버스에 유채 / 크기_ 293 x 202cm / 소장_ 로마 산타 마리아 델라 콘시오네

706. 헬레나의 납치

파리스가 헬레나를 납치하여 트로이를 향하는 그리스 신화의 내용을 그린 그림이다. 그림은 헬레나가 파리스에게 손을 맡기고, 파리스는 정중히 헬레나를 이끄는 장면으로 그려졌다. 파리스는 아프로디테와 헤라, 아테나 세 여신 중 누가 더 아름다운지 심판을 보게 되었고, 세상에서 가장 아름다운 여인을 주겠다고 한 아프로디테의 손을 들어준다. 그 결과 파리스는 가장 아름다운 헬레나를 얻었지만, 그것이 원인이 되어 그리스와 트로이가 벌인 트로이 전쟁이 일어나게 된다.

▶〈헬레나의 납치〉 **사조**_바로크 / **종류**_유화 / **기법**_캔버스에 유채 / **크기**_253 x 265cm / **소장**_루브르 박물관

707. 세례요한의 머리를 받아 든 살로메

살로메는 헤롯 왕의 의붓딸이었다. 그녀의 아름다움에 헤롯은 딸 이상의 나쁜 마음을 가진다. 그런 마음을 안 요한이 헤롯을 나무라자, 헤롯은 요한을 옥에 가둔다. 살로메는 의연한 요한에게 반하여 사랑을 고백하지만 거절당하자 사랑은 곧 증오로 변한다. 결국 헤롯을 유혹한 그녀는 요한의 머리를 원한다. 그림에는 살로메가 은쟁반에 담겨 있는 요한의 머리를 손으로 받쳐들고 있다. 그녀의 표정과 손은 자신의 수모를 앙갚음하는 매정스러운 냉정함을 느끼게 한다. 이처럼 귀도 레니는 대상의 심리를 예리하게 표현하는 탁월한 능력이 있었다.

◀〈세례요한의 머리를 받아 든 살로메〉 **사조**_바로크 / **종류**_유화 / **기법**_캔버스에 유채 / **크기**_126 x 96cm / **소장**_리우데자네이루 국립미술관

708. 온유함

프랑스 바로크 고전주의 미술을 추구한 유스타쉬 르 쉬외르(Eustache Le Sueur, 1616~1655)의 장식적 요소가 넘치는 작품이다. 제목처럼 따뜻한 황금의 배경 속에 어린 양을 돌보는 여인의 모습은 평화로우면서 온유함이 넘친다. 르 쉬외르는 파리 타운하우스에 있는 예배당을 위해 여덟 점을 그렸는데 그중에 온유함을 인격화시켜 그렸다. 온유함의 알레고리는 예수 그리스도의 산상설교에서 어린 양과 함께 비유되고 있다.

◀◀〈온유함〉 사조_ 바로크 / 종류_ 유화 / 기법_ 캔버스에 유채 / 크기_ 749 x 510cm / 소장_ 시카고 아트 연구소

▲〈다말을 범한 암논〉 사조_ 바로크 / 종류_ 유화 / 기법_ 캔버스에 유채 / 크기_ 40 x 40cm / 소장_ 뉴욕 메트로폴리탄 미술관

▲〈큐피드의 탄생〉 사조_ 바로크 / 종류_ 유화 / 기법_ 캔버스에 유채 / 크기_ 182 x 125cm / 소장_ 루브르 박물관

709. 다말을 범한 암논

이스라엘의 왕 다윗의 자식인 암논이 이복누이 다말에게 흑심을 품고 그녀를 성폭행하는 장면을 묘사하였다. 암논이 아름다운 다말에게 관심을 보이자 건달 친구가 음모를 제안했다. 암논은 병이 든 것처럼 가장하여 다말에게 알리자 그녀는 과자를 구워 병문안을 온다. 이 기회를 이용하여 암논은 그녀에게 성폭행을 저질렀다. 그 후 다말의 오빠 압살롬은 다말을 자신의 집에 머물게 하고 친구들과 함께 암논을 술에 취하게 한 다음 살해하는 복수를 한다.

710. 큐피드의 탄생

큐피드는 사랑의 전령신으로 미의 여신인 비너스의 아들이다. 그림은 비너스가 구름 위에서 큐피드를 출산하는 장면이다. 하늘에 날개달린 여신이 화환을 바치는데 큐피드는 여신처럼 다른 신과 달리 날개를 가지게 된다. 큐피드는 로마 신화의 이름으로 그리스 신화의 에로스와 동일 인물이다. 그는 비너스와 군신인 마르스 사이에서 태어나 악동 기질이 넘쳐났다. 특히 그가 지니는 사랑의 화살은 신화의 세계에서 신들이나 인간에게 위협이 되었다.

▲〈오감, 냄새〉 사조_ 바로크 / 종류_ 유화 / 기법_ 캔버스에 유채 / 크기_ 19.4 x 24.2cm / 소장_ 헤이그 모리스 하우스 미술관

711. 오감, 냄새

 네덜란드 황금 시대의 쾌활한 서민생활을 묘사한 얀 민스 몰레나르(Jan Miense Molenaer, 1605~1668)는
1637년에 '오감'을 표현한 다섯 가지 연작을 제작한다. 이 작품은 '오감' 연작 중 하나인 〈냄새〉를 묘
사한 그림이다. 그림을 보면 우리 모두 누구나 그 냄새를 잘 알고 있다. 어머니로 보이는 여자와 엉
덩이를 드러낸 아이는 패널의 초점이 무엇인지 강조하기 위해 밝은 조명을 나타내고 있다. 어머니
가 아이의 기저귀를 갈아주는 상황인데 이미 아이는 커다란 실례를 하고 말았다. 남편으로 보이는
테이블 뒤의 남자는 냄새가 지린 듯 코를 막고 인상을 찌푸리고 있다. 그는 오른손에 든 술잔을 들
이키려는 찰나에 술 대신 아이의 지독한 냄새를 맡은 것이다. 그 모습이 우스운지 뒤에 있던 남자
는 한바탕 웃음을 쏟아내고 있다. 어머니는 아이의 냄새에 이미 익숙해 있어 별반 표정이 없을 것
같으나 상황이 상황인지라 얼굴을 붉히며 민망해 하고 있다.

 몰레나르는 프랑스 할스로부터 영향을 받았으며 얀 스텐의 전형을 이루었다. 특히 그는 동문의
여류화가인 주디스 레이스테르와 결혼하여 공방을 함께 사용한 것으로 알려지고 있다.

▲〈오감, 접촉〉 **사조**_ 바로크 / **종류**_ 유화 / **기법**_ 캔버스에 유채 / **크기**_19.4 x 24.2cm / **소장**_ 헤이그 모리스 하우스 미술관

▲〈오감, 시력〉 **사조**_ 바로크 / **종류**_ 유화 / **기법**_ 캔버스에 유채 / **크기**_ 19.4 x 24.2cm / **소장**_ 헤이그 모리스 하우스 미술관

712. 오감, 접촉

남자는 관람자에게 미소를 보내며 여인의 치마를 들추고 있다. 이런 모습을 용서할 수 없는 여인은 신발을 높이 들어 남자의 머리를 후려갈긴다. 무척 아픈 접촉이 벌어졌을 것이다.

713. 오감, 시력

노부부로 보이는 두 사람이 주전자의 내용물이 들어있는지 눈으로 살피는 장면이다. 그릇에 쏟으면 알 수 있을 텐데도 굳이 눈으로 확인하려는 것은 아마도 시력 테스트를 하려는 모양이다.

714. 오감, 청각

테이블의 세 사람은 활기차고 즐거움에 차 있다. 전경의 남자는 관람자를 바라보며 술이 담긴 주전자를 흔들어 보인다. 요란한 소리 때문에 후경의 두 사람은 피하거나 만류하고 있다.

715. 오감, 맛

맛을 나타내는 그림에는 등을 돌린 남자가 잔 대신에 주전자에 담긴 술을 벌컥 마셔댄다. 테이블의 동반자는 파이프를 불씨 그릇에 담구어 담배의 풍미를 느끼고 있다.

▼〈오감, 청각〉 **사조**_ 바로크 / **종류**_ 유화 / **기법**_ 캔버스에 유채 / **크기**_ 19.4 x 24.2cm / **소장**_ 헤이그 모리스 하우스 미술관

▼〈오감, 맛〉 **사조**_ 바로크 / **종류**_ 유화 / **기법**_ 캔버스에 유채 / **크기**_ 19.4 x 24.2cm / **소장**_ 헤이그 모리스 하우스 미술관

716. 이젤이 있는 자화상

주디스 얀스 레이스테르(Judith Jans Leyster)는 바로크 미술의 여류화가로 프란스 할스로부터 그림을 배웠다. 이 초상화는 당시의 여성 초상화가가 그리는 다소 뻣뻣한 자세를 탈피하여 좀 더 편안하고 활동적인 자세로 바꾼 역사적인 전환을 나타낸 초상화이다. 그녀는 프란스 할스의 제자로 그와 비슷한 화풍을 나타내고 있어 두 사람의 작품이 언뜻 구분되지 않는다. 그녀는 남편인 얀 민스 몰레나르와 함께 공방을 사용하였다.

▲〈메리 트리오〉 사조_ 바로크 / 종류_ 유화 / 기법_ 캔버스에 유채 / 크기_ 83 x 73cm / 소장_ 개인

▲〈마지막 드롭〉 사조_ 바로크 / 종류_ 유화 / 기법_ 캔버스에 유채 / 크기_ 73 x 35cm / 소장_ 필라델피아 미술관

717. 메리 트리오

매력적인 세 젊은 남자가 흥겨운 술파티를 벌이고 있는 장면이다. 오른쪽 남자의 바이올린 연주에 맞춰 붉은 옷의 젊은이가 멋들어지게 노래를 부르고 있다. 그의 노래가 얼마나 신이 났는지 젊은이들 뿐만 아니라 왼쪽 문 밖에서도 방안을 바라보며 웃고 있는 여인들이 보인다. 이 그림은 처음 프란스 할스의 그림으로 오인될 정도로 할스의 웃음이 물씬 풍긴다.

718. 마지막 드롭

술에 쩌든 음주의 밤이 끝날 무렵의 두 남자를 보여주는 장면이다. 붉은 옷의 젊은이는 이미 술을 다 비운 듯 술병을 거꾸로 들고 있다. 그는 흥이 겨워 담뱃대를 치켜 들고 춤을 추고 있다. 왼쪽의 남자도 이에 질세라 술병으로 나팔을 불고 있다. 그런데 불타는 촛불을 들고 있는 해골의 모습이 섬뜩하다. 죽음을 상징하는 해골은 지나친 음주가무를 경고하고 있다.

719. 고양이와 두 아이

두 아이가 고양이를 안고는 함박웃음을 보내고 있다. 변변한 놀이감이 없던 시절이라 고양이가 즐거운 놀이감으로 여겨진다. 아이의 해맑은 웃음과 고양이의 표정이 상반된다. 그림은 할스의 빠른 붓터치의 기법이 드러나고 있어 여류화가로서 실력이 빼어남을 알 수 있다.

▶〈고양이와 두 아이〉 사조_ 바로크 / 종류_ 유화 / 기법_ 캔버스에 유채 / 크기_ 61 x 52cm / 소장_ 개인

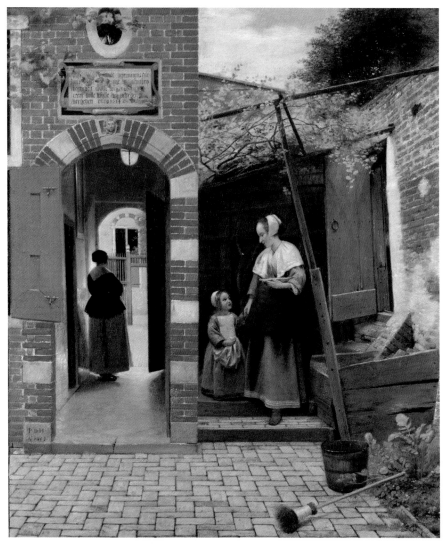

▲〈델프트의 집 안뜰〉 사조_ 바로크 / 종류_ 유화 / 기법_ 캔버스에 유채 / 크기_ 73 x 60cm / 소장_ 런던 내셔널 갤러리

720. 델프트의 집 안뜰

네덜란드 장르화의 독보적 화가인 피테르 데 호흐(Pieter de Hooch, 1629~1684)는 요하네스 베르메르와 함께 델프트 화파를 대표하고 있다. 이 그림은 둘로 나뉜 구도를 취하고 있다. 왼쪽은 벽돌로 만든 아치의 공간에 좋은 옷을 입고 있는 여인이 등을 지고 거리쪽을 보고 있다. 오른쪽은 나무로 만든 틀 위를 타고 자란 포도나무 아래 서민층의 여자가 한손에는 접시를 들고, 다른 한손으로는 아이의 손을 잡고 있다. 유독 그녀의 앞에는 빗자루와 청소통이 놓여 있어 그녀의 신분을 말해준다.

721. 안뜰에서 술자리

〈델프트의 집 안뜰〉의 그림과 유사한 구조를 하고 있는 구도를 나타내고 있어 같은 곳인지 비교가 되고 있다. 특히 아치 문 위에 걸려 있는 현판에는 이곳이 델프트에 있는 히로니무스달 회랑임을 알 수 있다. 등장인물도 아이와 여인이 다시 등장한다. 아이는 강아지를 안고 아치 난간에 앉아 있으며 여인은 멋진 민병대의 옷을 차려입은 두 남자와 담소를 나누며 와인 잔을 음미하고 있다.

▶〈안뜰에서 술자리〉 **사조**_ 바로크 / **종류**_ 유화 / **기법**_ 캔버스에 유채 / **크기**_ 68 x 58cm / **소장**_ 개인

722. 햇볕이 잘 드는 방의 카드놀이

나무 천장과 타일 바닥이 있는 방의 오른쪽 구석에 젊은 여자와 신사가 테이블에서 카드놀이를 하고 있으며 반면, 다른 신사 두 명이 보인다. 방은 큰 창문에서 빛으로 넘쳐나며, 테이블 뒤로 4개의 구획으로 나누어져 있다. 왼쪽에는 열린 문으로 안뜰을 들여다보며 하인 소녀가 주전자와 파이프를 가지고 오고 있다. 그녀의 뒤에는 정원으로 이어지는 통로가 있는 집이 있다. 이것은 호흐의 작품 중 가장 뛰어난 구도를 갖춘 작품 중 하나이다.

▶〈햇볕이 잘 드는 방의 카드놀이〉 **사조**_ 바로크 / **종류**_ 유화 / **기법**_ 캔버스에 유채 / **크기**_ 77.2 x 67.4cm / **소장**_ 런던 로얄 컬렉션

723. 집 뒤 안뜰의 전경

빨간 지붕, 빨간 벽돌 벽, 흰색 필라스터가 있는 작은 집 앞에는 빨간색 재킷과 노란색 치마를 입은 신사와 여성이 작은 테이블에 앉아 있다. 여인은 와인 잔에 레몬을 넣고 있다. 오른손에 파이프를 들고 있는 신사는 관심을 가지고 바라본다. 부부 뒤에는 나이 든 여성이 맥주 한 잔을 들고 나온다. 오른쪽 구석에 있는 하인 소녀는 쓰레기통에 무언가를 버리고 있다. 델프트 여느 가정집 안뜰의 정겨움을 보여주는 그림이다.

▶〈집 뒤 안뜰의 전경〉 **사조**_ 바로크 / **종류**_ 유화 / **기법**_ 캔버스에 유채 / **크기**_ 61 x 47cm / **소장**_ 암스테르담 레이스크 박물관

724. 안뜰에서 여자와 아이

델프트의 구시가지의 소담한 골목 사이로 주전자와 세탁 바구니를 들고 있는 하녀와 새장을 들고 있는 아이가 물 펌프가 작동되는 곳으로 향하고 있다. 두 사람의 뒤로 넝쿨이 우거진 지붕 아래의 어두운 공간에는 한 여성과 두 남자가 레드 와인을 즐기고 있다. 계단을 오르는 문이 밖으로 나가는 문인지 아니면 안으로 들어오는 문인지 알 수 없어 그림의 공간은 마치 미로 속한 공간을 나타내는 듯하다.

◀〈안뜰에서 여자와 아이〉 **사조**_바로크 / **종류**_유화 / **기법**_캔버스에 유채 / **크기**_73.5 x 66cm / **소장**_워싱턴 D.C. 국립미술관

725. 빗자루와 통을 들고 있는 하녀

아담한 집안 뜰에는 닭들이 열심히 모이를 쪼아먹고 있다. 그 모습을 바라보는 하녀는 두 손에 빗자루와 통을 들고서 움직이지 않고 있다. 아마 그녀의 통 안에는 닭들의 모이가 들어 있어 양을 조절하고 있는 것이리라. 하녀의 뒤로는 울타리에 열린 문이 있어 공간을 나누며 왼쪽에 또 다른 열린 문밖으로 높은 나무가 있는 풍경, 도시의 실루엣 및 푸른 물의 광활한 전망을 보여주고 있다.

◀〈빗자루와 통을 들고 있는 하녀〉 **사조**_바로크 / **종류**_유화 / **기법**_캔버스에 유채 / **크기**_48 x 42cm / **소장**_암스테르담 레이스크 박물관

726. 빵을 가져오는 소년

소년은 집 안에 있는 여인에게 빵 바구니를 건네주고 있다. 아마도 소년은 어머니로부터 빵 심부름을 다녀온 것 같다. 소년은 힘이 들었는지 배를 내밀어 빵을 건네고 있다. 어머니와 소년의 정감 어린 모습과 그림은 방 안의 공간과 안뜰의 공간, 그리고 멀리 문 너머로 또 다른 공간이 자연스럽게 원근감을 나타내고 있다.

◀〈빵을 가져오는 소년〉 **사조**_바로크 / **종류**_유화 / **기법**_캔버스에 유채 / **크기**_73.5 x 59cm / **소장**_런던 월리스 컬렉션

727. 두 명의 장교와 술 마시는 여인이 있는 뜰

당시 네덜란드는 스페인과 독립전쟁을 벌이고 있어서 도시마다 시민군들이 넘쳐났다. 그림에는 호흐가 자주 등장시켰던 하녀와 아이가 등장한다. 그리고 고정 메뉴처럼 그녀는 와인을 음미하고 있다. 검은 윗옷을 입은 장교는 긴 담뱃대를 멋들어지게 피우고 있고 맞은편 남자는 여인을 바라보며 한손에 와인이 든 주전자를 들고 있다. 오른쪽 아이는 두 손으로 담배 잎을 들고 있는데 얼굴에는 잔잔한 미소를 띠고 있어 두 명의 장교 중 한 사람이 혈연관계임을 암시하고 있다.

728. 루이 14세의 초상

프랑스 태양왕 루이 14세의 전속화가인 이야생트 리고(Hyacinthe Rigaud, 1659~1743)는 17세기 후반부터 18세기 초반까지 프랑스를 대표하는 초상화가로 활약하였으며 루이 14세를 비롯한 왕실 가족들의 초상화 작품을 제작하였다. 리고의 대표작이자 걸작인 〈루이 14세의 초상〉은 루이 14세의 손자인 앙주 공작이 1701년 스페인의 왕 펠리페 5세로 등극하자 루이 14세가 할아버지의 장엄한 위엄을 담아 스페인으로 보내려고 그리게 되었다. 그림에서 루이 14세는 담비 털을 덧대고 황금 백합 무늬가 수놓아진 파란색 대관식 망토를 입고서 연단 위에 서 있는 모습으로 표현되어 있다. 그런데 유독 눈에 띄는 것은 루이 14세가 신고 있는 굽이 높은 하이힐의 모습이다. 루이 14세는 그리 키가 크지 않았기에 하이힐을 신었다고 알려져 있으나 사실은 베르사유 궁전과 관련이 있다. 당시 베르사유 궁전은 어마어마한 정원 분수대에 물을 끌어다가 쓸 수 있을 만큼 수로 시설이 발달되어 있었으나 화장실이 없었다. 때문에 사람들은 정원 후미진 곳에 볼일을 봐야 했다. 점점 넘쳐나는 배설물과 악취로 향수를 뿌려야 했고 거리 곳곳에는 배설물로 넘쳐나기 시작했다. 루이 14세는 이를 피하려고 굽이 높은 하이힐을 신어야 했다.

◀◀〈루이 14세의 초상〉 사조_ 바로크 / 종류_ 유화 / 기법_ 캔버스에 유채 / 크기_ 277 x 194cm / 소장_ 루브르 박물관

729. 대관식 복장을 입은 루이 15세

이 그림은 베르사유 궁전을 장식하기 위해 리고가 그린 루이 15세의 첫 공식 초상화 중 하나이다. 루이 15세가 즉위하던 시점은 왕가의 비극이 넘쳐날 때였다. 왕태자인 할아버지 그랑 도팽 루이, 왕태손인 아버지 프티 도팽 루이와 태손빈인 어머니 사보이의 마리 아델라이드가 모두 천연두로 잇따라 사망했으며, 1712년에는 그 형인 브르타뉴 공작 루이와 루이 15세마저도 천연두에 감염되어 사경을 헤맸다. 이때 형 브르타뉴 공작이 과도한 사혈치료로 죽자 이 형제의 가정교사였던 방타두르 공작부인은 루이 15세가 있던 방문을 걸어 잠그고 사혈법 시술을 강력하게 반대해 그의 목숨을 구했다. 증조부 루이 14세가 1715년 9월 1일 사망하자, 당시 앙주 공작이었던 루이 15세는 다섯 살의 어린 나이로 즉위했다.

▶〈대관식 복장을 입은 루이 15세〉 사조_ 바로크 / 종류_ 유화 / 기법_ 캔버스에 유채 / 크기_ 189 x 135cm / 소장_ 베르사유 궁

바로크 미술_**437**

▲〈용서받지 않는 종의 비유〉 **사조**_ 바로크 / **종류**_ 유화 / **기법**_ 캔버스에 유채 / **크기**_ 28.4 x 20.2cm / **소장**_ 루브르 박물관

730. 용서받지 않는 종의 비유

프랑스 바로크 미술의 절충주의 화가인 클로드 비뇽(Claude Vignon, 1593~1670)은 마니에리슴부터 베네치아, 네덜란드, 독일 미술에 이르기까지 다양한 스타일의 미술 양식을 섭렵한 매우 다재다능한 예술가였다. 일부 미술 사학자들은 그를 렘브란트의 선구자로 여긴다. 그림 〈용서받지 않는 종의 비유〉는 〈마태복음 18:23~33〉 예수 그리스도의 비유 말씀으로, 한 왕이 자기 나라의 국사를 맡아 보는 신하를 처리한 사건에 대하여 말하고 있다. 그 당시 왕의 신하 중 더러는 많은 국고금을 맡아 관리하고 있었다. 왕이 신하들에게 맡긴 돈의 관리 상황을 조사했을 때 한 사람이 일만 달란트라는 거액의 빚을 진 것이 드러났다. 그는 왕 앞에 끌려 나왔다. 그는 빚을 갚을 돈이 없었으므로 왕은 그 당시 풍습을 따라 그와 그가 가진 모든 소유를 팔아서 빚을 갚도록 하라는 명령을 내렸다. 그는 이 명령을 듣고 떨면서 왕의 발 앞에 엎드려 "내게 참으소서, 다 갚겠습니다."라고 탄원하였다. 탄원하는 신하를 불쌍히 여긴 왕은 그 엄청난 빚을 탕감해 주었다. 그런데 용서를 받은 그 신하가 집으로 돌아가는 길에 자기에게 작은 액수의 빚을 진 친구를 만났다. 잠깐만 기다리면 갚겠노라는 친구의 사정에도 불구하고 그는 친구를 감옥에 넣고 말았다. 그 불쾌한 소식을 전해 들은 왕은 그 신하가 자기의 친구에게 대접한 그대로 그 신하에게 대접해 주었다.

731. 클레오파트라의 죽음

기원전 51년, 열일곱 살의 클레오파트라는 열 살 난 남동생 프톨레마이오스 13세와 공동으로 이집트를 다스렸다. 이후 로마 카이사르의 연인이 된 그녀는 이집트의 여왕이 되었다. 카이사르가 암살당한 후, 삼두정치의 일원인 마르쿠스 안토니우스가 충성을 평가하기 위해 클레오파트라를 소환했고, 그녀는 그를 유혹했다. 두 사람은 기원전 37년에 결혼해 세 아이를 낳았다. 그들은 로마에 필적할 만한 제국을 계획했던 듯하며, 따라서 옥타비아누스는 그들과 대적했고, 이는 두 사람의 패배와 죽음으로 이어졌다. 그림은 클레오파트라가 치명적인 독을 품은 아프리카 코브라 뱀에 의해 목숨을 끊는 장면으로, 카라바조의 양식을 따랐다.

▶《클레오파트라의 죽음》 사조_ 바로크 / 종류_ 유화 / 기법_ 캔버스에 유채 / 크기_ 95 x 81cm / 소장_ 렌 미술관

732. 플로라

고대 로마의 꽃의 여신인 플로라는 꽃으로 몸을 장식한 여인의 모습으로 묘사된다. 본래 그리스의 님프였던 '클로리스'가 변신한 것이라는 전설도 있으나, 로마에서는 비교적 오랜 시대로부터 독립된 신전과 신관(神官)이 있었다. 현재도 로마에서 이 여신에게 바쳐진 축제 〈플로랄리아〉가 4월 28일부터 5월 1일 사이 화려하게 행하여진다. 그녀는 유노 여신에게 잉태시키는 마법의 꽃을 주어 마르스를 낳는 데 도움을 준다. 그녀는 어렸을 적에 그녀에게 반한 서풍의 신 제피로스에게 납치당해서 강제로 결혼한 바 있다. 시간이 흐르면서 그녀는 제피로스가 나름대로 좋아지려고 했지만, 제피로스가 또 다른 여자와 바람을 피우자 체념하고 만다.

▶《플로라》 사조_ 바로크 / 종류_ 유화 / 기법_ 캔버스에 유채 / 크기_ 89 x 77cm / 소장_ 잘스부르크 리시덴츠갈리

▲〈베네치아의 산 마르코 광장〉 **사조**_ 바로크 / **종류**_ 유화 / **기법**_ 캔버스에 유채 / **크기**_ 141 x 204cm / **소장**_ 티센 보르네미사 박물관

733. 베네치아의 산 마르코 광장

베네치아가 낳은 또 한명의 천재화가인 안토니오 카날레토(Giovanni Antonio Canaletto, 1697~1768)는 바로크와 로코코 시기의 베네치아의 명소 그림으로 유명세를 얻었다. 카날레토의 작품인 〈베네치아의 산 마르코 광장〉은 베네치아의 정치, 경제. 종교, 문화의 중심지이다. 그림에서처럼 'ㄷ'자 형태로 3면이 아케이트로 둘러싸인 광장은 산 마르코 대성당, 두칼레 궁전, 피아체타 종탑 등 각기 다른 건물들과 완벽하게 조화를 이루고 있다. 산 마르코 광장의 그림은 르네상스 시대의 젠틸레 벨리니의 작품 〈산 마르코 광장의 행렬〉에서도 볼 수 있는데, 안토니오 카날레토의 작품에서는 배경의 원근감과 한층 안정되고 정교하게 그려진 그림을 보여준다.

*산 마르코 광장은 베네치아 수호성인인 성 마르코를 기념하기 위해 지어진 이름인데, 광장 끝에 있는 산 마르코 대성당에는 실제 '성 마르코'의 유골이 모셔져 있다.

734. 산 시메오네 피콜로 성당

베네치아 운하의 산 시메오네 피콜로 성당을 가까이서 그린 작품이다. 화면은 오후의 차분한 빛과 청명한 날씨 속에 대운하의 흐르는 물결과 물 위를 떠다니는 곤돌라의 모습을 정감있게 묘사했다. 도로 위의 사람들은 각자 갈 길을 가고 있는데, 곤돌라를 타려고 서서 기다리는 사람과 내려서 성당의 계단을 오르는 사람 등 매우 평화롭게 느껴지는 베네치아의 오후이다.

▶〈산 시메오네 피콜로 성당〉 사조_ 바로크 / 종류_ 유화 / 기법_ 캔버스에 유채 / 크기_ 124.5 x 204.6cm / 소장_ 런던 내셔널 갤러리

735. 베네치아 총독 궁전

이 작품은 운하를 끼고 있는 도로에 들어선 베네치아 총독 궁전을 그린 작품이다. 당시 베네치아는 도시국가로 총독이 다스리는 공화국이었다. 그림에는 위용을 갖춘 고딕 건축과 반원을 이루는 창과 테라스가 고전미를 잘 나타내는데, 건물 옆 커다란 둥근 기둥 위에는 베네치아 상징인 사자가 조각되어 있다. 2층 대회의실에는 틴토레토의 작품 〈천국〉을 볼 수 있다.

▶〈베네치아 총독 궁전〉 사조_ 바로크 / 종류_ 유화 / 기법_ 캔버스에 유채 / 크기_ 101.6 x 152.4cm / 소장_ 런던 내셔널 갤러리

736. 리알토 다리

베네치아 운하의 다리 중 가장 아름다운 리알토 다리를 그린 작품이다. 리알토 다리는 12세기경 운하의 양쪽을 건너는 사람들의 수가 늘어나 배로 감당할 수 없게 되자 16세기까지 나무로 된 다리를 만들어서 사용하였는데, 안토니오 다 폰테가 건축을 맡아 완성하였다. 리알토 다리는 18세기까지 베네치아 운하의 유일한 다리로 교통의 중심이 된 다리이다.

▶〈리알토 다리〉 사조_ 바로크 / 종류_ 유화 / 기법_ 캔버스에 유채 / 크기_ 91.4 x 135cm / 소장_ 런던 내셔널 갤러리

737. 베네치아 살루테 성당

대운하를 바라보고 들어선 살루테 성당을 그
린 작품이다. 운하 양쪽으로 건물들이 늘어서
있고 강물에는 많은 배들이 오고 가느라 바쁘게
보인다. 화면 오른쪽의 웅장하고 미려하게 들어
선 살루테 성당은 흰색 대리석 위로 올려 있고,
지붕 위에는 둥근 돔이 자리 잡고 있다. 특히 배
가 들어서는 입구에 편리한 계단이 만들어져 건
축 계획이 세심하게 이루어졌음을 알 수 있다.

◀〈베네치아 살루테 성당〉 사조_바로크 / 종류_유화 / 기법_캔버스에 유채 / 크기_
151 x 205cm / 소장_루브르 박물관

738. 리알토 광장의 풍경

베네치아의 리알토 광장은 여러 세기 동안 상
인, 은행가, 선주들에게 가장 중요한 사업 중심
지였다. 그리고 셰익스피어의 《베니스의 상인》
희곡의 중심지이기도 하여 유명하다. 셰익스피
어가 이곳을 방문했는지는 알 수 없으나 문학
속에 나오는 리알토 광장의 표현은 매우 사실적
이다. 그림에는 ㄷ자 모양으로 들어선 광장으로
사람들이 걷고 있다.

◀〈리알토 광장의 풍경〉 사조_바로크 / 종류_유화 / 기법_캔버스에 유채 / 크기_
151 x 205cm / 소장_런던 내셔널 갤러리

739. 산타 크로체 성당 쪽으로 본 대운하

붉은색의 아담한 건물이 산타 크로체 성당이
다. 운하를 따라 도로가 길게 들어섰는데, 사람
들이 운하의 경치를 만끽하며 걸을 수 있도록
설계되어 있다. 운하에는 손님을 태운 곤돌라가
지나다니고 있고, 물건을 실은 배들도 보인다.
화면 중경에는 살루테 성당의 둥근 돔이 보이고
멀리 리알토 광장의 종탑이 눈에 들어온다.

◀〈산타 크로체 성당 쪽으로 본 대운하〉 사조_바로크 / 종류_유화 / 기법_캔버스에
유채 / 크기_59 x 92cm / 소장_런던 내셔널 갤러리

740. 그리스도 승천일의 산 마르코 내항

승천일은 그리스도가 부활하여 40일 후에 하늘로 승천한 날을 일컬으며, 베네치아에서는 이날의 축제를 어떤 축제보다 귀중하게 여겼다. 이날의 기념행사로 '바다와의 결혼식'의 한 장면을 보여준다. 이날 베네치아의 총독은 붉은 공화국 깃발이 달린 의식용 배 부친토로를 타고 리도 섬으로 가서, 반지를 바다에 던짐으로써 베네치아와 바다의 결혼식을 마무리하고 돌아온다.

▶〈그리스도 승천일의 산 마르코 내항〉 **사조**_ 바로크 / **종류**_ 유화 / **기법**_ 캔버스에 유채 / **크기**_ 182 x 259cm / **소장**_ 영국 보우스 박물관

741. 총독의 산 로코 교회 방문

베네치아는 16세기에 전염병이 창궐했는데, '성 로코'가 전염병으로부터 도시를 구해내자 그의 은혜와 업적을 기리기 위해 해마다 축제를 벌였다. 그림에는 베네치아 총독이 직접 산 로코 교회의 미사에 참석하고 미사가 끝나면 옆에 들어선 스쿠올라 회관에서 열리는 그림 전시를 참관하는 행사를 보여준다. 이곳에 틴토레토의 작품들이 가장 많이 전시되고 있다.

▶〈총독의 산 로코 교회 방문〉 **사조**_ 바로크 / **종류**_ 유화 / **기법**_ 캔버스에 유채 / **크기**_ 147 x 199cm / **소장**_ 런던 내셔널 갤러리

742. 콘스탄티누스 개선문과 콜로세움

콘스탄티누스 개선문은 312년 서로마 통일을 기념하여 만들어진 건축물로 고전 문화의 우아함을 지닌 작품이다. 개선문 뒤에 보이는 건축물은 원형극장인 콜로세움으로 이곳에서 검투사들끼리 목숨을 걸고 싸운 곳이다. 카날레토는 베네치아 풍경만을 그리다 오스트리아 내전으로 귀족들이 베네치아에 관광을 오지 않자 눈을 밖으로 돌려 로마의 고대 유적지를 그렸다.

▶〈콘스탄티누스 개선문과 콜로세움〉 **사조**_ 바로크 / **종류**_ 유화 / **기법**_ 캔버스에 유채 / **크기**_ 832 x 1,229cm / **소장**_ 로스엔젤레스 게티 박물관

▲〈대운하에서 열린 레가타〉 사조_ 바로크 / 종류_ 유화 / 기법_ 캔버스에 유채 / 크기_ 122 x 182cm / 소장_ 런던 내셔널 갤러리

743. 대운하에서 열린 레가타

　이 작품은 카날레토의 대표작으로, 베네치아 운하에서 매년 벌어지는 축제를 그린 작품이다. 이때 참가하는 배들은 작은 수상선인 곤돌라로 어느 곤돌라가 빠른지 경주하는 시합을 레가타 대회라고 한다. 대회가 시작되면 먼저 화려하게 꾸며진 총독의 배 '부친토로'에 올라탄 연주자들이 트럼펫을 불며 앞장서서 퍼레이드를 한다. 그림에는 운하 사이로 많은 구경꾼과 배들이 도열한 가운데 두 대의 곤돌라가 운하 가운데에서 경기에 임하는 모습으로 힘껏 노를 젓고 있다.

　*곤돌라는 이탈리아말로 '흔들리다'라는 뜻을 가진 배로, 배의 양쪽 끝이 위로 구부러진 것이 특징이다. 사람이 직접 노를 저어 움직이는데, 베네치아 운하의 교통수단이며 자랑거리다.

마니에리슴 미술

예수와 성모, 신화인물에 대한 우아하고 섬세한 아름다움의 표현.
환상적인 황홀경으로 인도하는 알 수 없는 몽환의 세계로의 초대

마니에리슴은 완벽에 가까우리만큼 완성된 르네상스 고전주의에
대한 반발로 특히 이탈리아에서 나타난 반고전주의 양식이라는
견해와 르네상스에서 바로크로 가는 변천과정에서 생긴 이행기의
예술양식으로 잡는 견해가 있다. 마니에리슴의 화풍의 표현은 극
도로 세련된 기교, 곡선을 많이 쓴 복잡한 구성, 비뚤어진 원근법
등을 이용한 뜻하지 않은 구도, 명암의 콘트라스나 복잡한 안길이
의 표현에 의한 강렬한 효과, 환상적인 세부, 때로는 부자연스러
우리만치 이상한 프로포션이나 현실과 동떨어진 색채 등을 특색
으로 하고, 자주 복잡한 우의적, 추상적 내용도 포함하고 있다.

대표작품
자코포 다 폰트르모, 〈십자가에서 내려지는 그리스도〉
파르미자니노, 〈목이 긴 성모〉
줄리오 로마노, 〈거인들을 처벌하는 제우스〉

마니에리슴 화가들
엘 그레코
자코포 폰트르모
파르미자니노
줄리오 로마노
피오렌티노
프랑수아 클루에
아뇰로 브론치노
바르톨로메우스 슈프랑거
피테르 아르트센
헨드릭 홀치우스

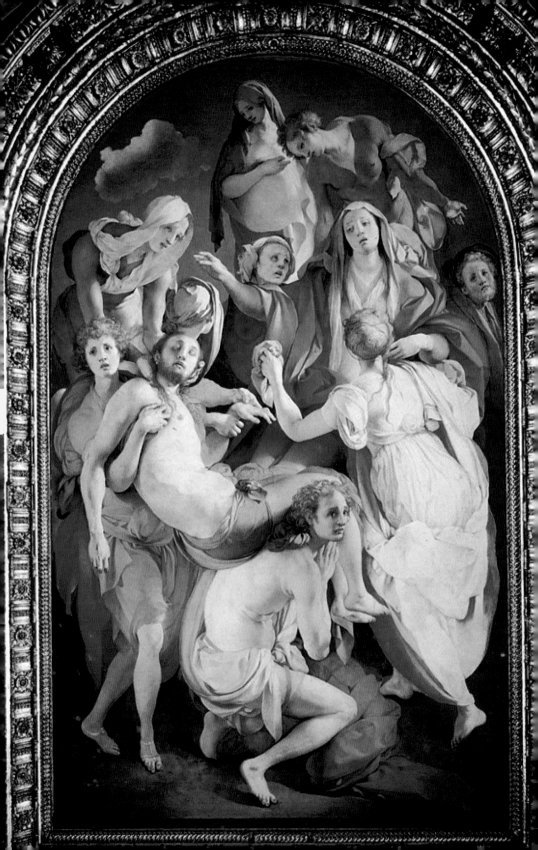

744. 십자가에서 내려지는 그리스도

마니에리슴 양식을 이해하는데 자코포 다 폰토르모(Jacopo
da Pontormo, 1494~1557)의 〈십자가에서 내려지는 그리스도〉처
럼 좋은 예는 없을 것이다. '비탄'이라는 제목으로 불리기
도 하는 이 작품은 마니에리슴을 대표하는 작품이다. 그의
그림에는 작품의 제목과 달리 십자가는 아예 보이지 않는
다. 서로 맞물린 타원형 구도 안에 억지로 비튼 듯한 어색
한 자세의 인체들이 서로 엉겨져 겹쳐 있다. 특히 그리스
도의 머리 주위에 뒤엉킨 손들은 누구의 손인지 구분하기
어렵다. 왼쪽 천사의 세부 표정에서 슬픔에 젖은 얼굴에도
알 수 없는 몽환적인 분위기가 드러난다. 그림 전체에서 드
러나는 핑크와 파랑의 채색 표현은 환상적인 농담 변화로
'그리스도의 수난'이라는 무거운 주제를 망각하게 한다.

◀◀/▲ 피렌체 산타 펠리치타 교회의 카포니 예배당의 〈십자가에
서 내려지는 그리스도〉와 〈세례요한〉과 〈성 마태〉의 벽화

745. 세례요한(세인트 존)

피렌체의 산타 펠리치타 교회의 카포니 예배당
내의 〈십자가에서 내려지는 그리스도〉 왼쪽 상
단에 그려져 있는 원형의 벽화로, 그리스도에게
세례를 베푼 세례자 요한을 묘사하였다. 그림은
세례요한의 상반신이지만 마니에리슴의 길게 늘
어진 인체를 보이고 있다.

746. 성 마태(세인트 매튜)

〈십자가에서 내려지는 그리스도〉 오른쪽 상단
에 그려져 있는 원형의 벽화로, 그리스도의 열두
사도 중의 한 명인 성 마태를 묘사하였다. 그림
은 여성처럼 중성화로 표현했는데 미켈란젤로에
게 직접적으로 영향을 받은 폰토르모의 마니에
리슴의 양식을 나타내고 있다.

▲〈다섯 번째 봉인의 개봉〉 **사조**_ 마니에리슴 / **종류**_ 유화 / **기법**_ 캔버스에 유채 / **크기**_ 224.5 x 192.8cm / **소장**_ 메트로폴리탄 미술관

747. 다섯 번째 봉인의 개봉

엘 그레코(El Greco, 1541~1614)의 화풍은 마니에리슴 양식면에서도 신비롭고 역동성이 넘치는 회화로 스페인 미술의 3대 거장으로 추앙받고 있다. 일부는 그를 '미친 화가'라고 말하나 그의 독창성에 대해서는 이견이 없다. 이 작품은 엘 그레코의 놀랍고도 열정적인 그림 가운데 하나이다. 그림은《신약 성경》의 마지막 권으로, 신자들의 박해와 환난을 위로하고 그리스도의 재림과 천국의 도래 및 로마의 멸망 따위를 상징적으로 예언한 〈요한묵시록〉의 한 구절을 묘사하고 있다. 그림의 왼쪽 구석에 환상적인 황홀경에 빠져서 하늘을 쳐다보는 예언자의 모습으로 두 팔을 활짝 올리고 있는 사람이 바로 요한이다. 흥분된 몸짓의 나체 인물들은 심판의 날에 하늘에서 내리는 흰 두루마기를 받기 위해 무덤에서 일어난 순교자들을 묘사하고 있다.

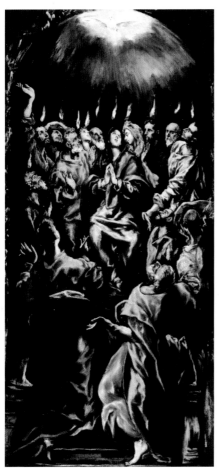

▲〈성령강림〉 **사조**_ 마니에리슴 / **종류**_ 유화 / **기법**_ 캔버스에 유채 / **크기**_ 275 x 127 cm / **소장**_ 마드리드 프라도 미술관

748. 성령강림

하늘을 상징하는 원형 천정으로부터 성령을 나타내는 비둘기와 빛이 내려오고 있다. 중경 윗부분 지점에 나란히 위치한 열 명의 시선은 수평을 이루고 있고 그 중심에는 성모 마리아가 있다. 하늘을 향하다 뒤로 넘어질 듯한 아래 제자들의 독특한 자세의 구도와 인물들의 표정은 관람자의 시선을 사로잡는다. 이 작품은 엘 그레코의 마지막 활동 시기에 그려졌다.

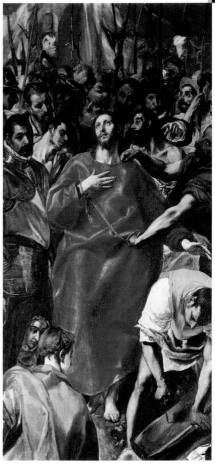

▲〈그리스도의 옷을 벗김〉 **사조**_ 마니에리슴 / **종류**_ 유화 / **기법**_ 캔버스에 유채 / **크기**_ 285 x 173cm / **소장**_ 토레도 성 모리 대성당

749. 그리스도의 옷을 벗김

그리스도 수난 중, 주제와 도상이 독창적인 구성력을 나타낸다. 그림 앞에는 십자가에 못이 박힐 부분에 구멍을 뚫는 사람이 보이고, 이를 보는 세 명의 마리아가 왼쪽 앞에 보인다. 중앙 왼쪽 갑옷을 입은 병사는 그리스도를 보고 "이 사람이야말로 정말 하나님의 아들이었구나!"라고 외친 로마 대장이다. 그리고 하늘을 올려 보는 그리스도의 표정은 당당함이 묻어 있다.

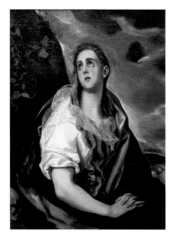

750. 참회하는 막달레나

엘 그레코의 막달레나를 묘사한 다섯 작품 중에서 가장 밝고 표현적이라 할 수 있는 그림이다. 그림은 황무지를 배경으로 평생 숨어서 살아가며 참회하는 마리아 막달레나를 보여주고 있다. 그림 한쪽으로 배경이 펼쳐지고, 다른 쪽에는 담쟁이넝쿨이 무성하다. 담쟁이넝쿨은 참회한 후에 오게 될 영원한 생명을 상징한다. 하늘을 바라보는 눈망울에서 금방이라도 눈물이 떨어질 것처럼 보이는 막달레나의 모습에서 간절함과 아련함이 묻어나는 그림이다.

◀《참회하는 막달레나》 사조_마니에리슴 / 종류_유화 / 기법_캔버스에 유채 / 크기_107.9 × 101.4cm / 소장_미국 우스터 미술관

751. 라오콘

호메로스의 《일리아스》 이야기를 소재로 그린 그림이다. 그리스와 트로이가 전쟁을 벌이고 있을 때 아폴론의 저주를 받아 두 아들과 함께 커다란 뱀에 감겨 죽은 라오콘과 두 아들의 이야기를 담고 있다. 그림의 표현은 인간과 자연이 혼란스럽게 엉켜 있다. 인체도 길게 그려져 고통을 배가시킨다. 어두운 색채 또한 긴박한 상황을 극대화하고 있다. 멀리 트로이 성으로 향하는 목마는 그 유명한 트로이의 목마로 트로이군이 곧 패하게 되리라는 것을 암시한다.

▶《라오콘》 사조_마니에리슴 / 종류_유화 / 기법_캔버스에 유채 / 크기_142 × 193cm / 소장_런던 내셔널 갤러리

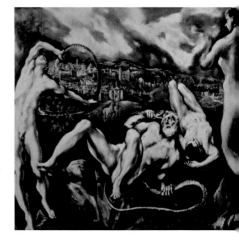

752. 모피를 두른 여인

엘 그레코의 초상화 기법을 잘 보여주는 작품이다. 그림 속의 여인은 다소 새침하고 연약한 모습을 나타내고 있는데, 여인의 시선과 모피 밖으로 내민 섬세한 손가락에서 여인의 독특한 분위기가 잘 나타난다. 그리고 모피의 섬세한 표현과 검은 배경이 더욱 인물에 몰입하게 만든다. 그림 속의 주인공은 정확하게 밝혀지지 않았지만 엘 그레코의 아내라는 설이 가장 유력하다. 엘 그레코는 1578년에 아들 호르메 마누엘을 얻었으나 아들의 어머니와 정식 결혼은 하지 않았다고 한다.

◀《모피를 두른 여인》 사조_마니에리슴 / 종류_유화 / 기법_패널에 유채 / 크기_62 × 50cm / 소장_스코틀랜드 글래스코

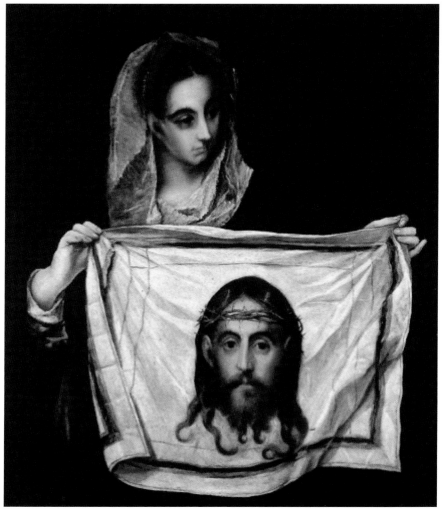

▲〈성 베로니카의 수건〉 사조_마니에리슴 / 종류_유화 / 기법_캔버스에 유채 / 크기_91 x 84cm / 소장_톨레도 산타 크루즈 박물관

753. 성 베로니카의 수건

이 작품은 성경에는 나오지 않는 성녀 베로니카에 대한 그림이다. 그녀는 성경 외경인 〈황금전설〉에 나오는데 십자가를 지고 가는 그리스도의 땀을 닦아준 여인으로 기록되고 있다. 베로니카가 수건으로 그리스도의 얼굴을 닦자 수건에 그리스도 초상이 새겨졌다는 기록은 빌라도의 문헌과 〈황금전설〉에서 나온다. 그리고 성녀 베로니카가 로마 황제 티베리우스의 소환을 받아 이 수건으로 황제의 병을 고치는 기적을 행했다고 한다. 엘 그레코는 중세의 전통에 따라 그리스도의 형상이 남아 있는 수건을 들고 있는 성녀 베로니카를 그렸다.

▲ 〈목이 긴 성모〉 치즈. 마니에리스모 / 종류. 유화 / 기법. 백달에 유채 / 크기. 219 × 135cm / 소장. 피렌체 우피치 미술관

754. 목이 긴 성모

마니에리슴의 선도자인 파르미자니노(Parmigianino, 1503~1540)의 〈목이 긴 성모〉는 일명 '긴 목의 마돈나'라고도 불리는 작품이다. 그 까닭은 파르미자니노는 이 그림을 그리면서 성모를 자기 나름대로 우아하고 고상하게 표현하려고 애쓴 나머지 성모의 목을 마치 백조처럼 길쭉하게 그려서 그런 애칭으로 불린다. 길고 섬세한 손가락을 가진 성모의 손, 전경에 있는 천사의 긴 다리 등 그는 인체의 비례를 기묘한 방식으로 길게 늘어놓았다. 파르미자니노는 정통적인 화법을 피하고 싶어 했다. 그는 완벽한 조화에 관한 고전적인 해결 방식만이 우리가 생각할 수 있는 유일한 방법은 아니라는 사실을 보여주려고 했다.

755. 터키 노예

〈터키 노예〉라는 제목은 시터의 모자를 터번으로 잘못 해석한 것이다. 깃털 팬을 들고 있는 아름다운 여인은 머리에 금박 실로 바느질도넛 모양의 머리 장식을 착용하고 페가수스를 묘사하는 메달을 달고 있다. 이런 스타일의 모자는 이사벨라 데스테를 위해 발명되었으며 16세기 초 롬바르드와 파단 지역의 수많은 여성 초상화에 등장하고 있다. 그녀에게도 어김없이 파르미자니노 예술의 전형인 날씬한 손가락이 나타나고 있다.

▶〈터키 노예〉 **사조**_ 마니에리슴 / **종류**_ 유화 / **기법**_ 캔버스에 유채 / **크기**_ 67×53cm / **소장**_ 파르마 갤러리아 나치오날레

756. 볼록 거울의 자화상

파르미자니노는 이발소에 갔다가 볼록 거울을 보게 된다. 볼록 거울은 가까이에 비친 사물은 크게 나타내고 뒷모습은 작게 비췄다. 파르미자니노는 볼록 거울에 비친 자신의 기이한 모습을 그리고 싶었다. 그는 볼록 거울과 같은 구조의 캔버스를 만들 방법을 연구하여 나무 공을 반으로 갈라 그 위에 얼굴을 그렸다. 이렇게 해서 탄생한 작품이 〈볼록 거울의 자화상〉이다.

◀〈볼록 거울의 자화상〉 **사조**_ 마니에리슴 / **종류**_ 유화 / **기법**_ 캔버스에 유채 / **크기**_ 직경 24cm / **소장**_ 빈 쿤시토리스 박물관

757. 성 히에로니무스의 환영

이 작품은 성 히에로니무스가 잠들어 있는 모습을 그린 것으로, 그가 세례요한과 성모 마리아와 아기 예수의 환영을 꿈꾸는 장면이다. 성모 마리아의 광택나는 드레스 속에 아기 예수는 한 발을 들어 움직임을 나타낸다. 특히 갈대의 십자가를 들고 있는 세례요한의 모습은 레오나르도 다 빈치의 세례요한을 연상시키는데 파르미자니노의 전형적 화풍이 드러나는 길쭉한 몸매와 그가 취하는 자세에서 매우 역동적인 분위기가 물씬 풍겨난다.

▶〈성 히에로니무스의 환영〉 사조_ 마니에리슴 / 종류_ 유화 / 기법_ 캔버스에 유채 / 크기_ 343 × 149cm / 소장_ 런던 내셔널 갤러리

758. 예수 할례

할례는 고대부터 많은 민족 사이에서 행하여져 온 의식의 하나로, 남자의 성기 끝 살가죽을 끊어내는 풍습이다. 지금도 유대교도, 이슬람교도, 아프리카의 여러 종족이 행하고 있다. 이 작품은 〈누가복음〉에 설명된 예수 할례를 보여주고 있다. 칼을 든 사제와 그 모습을 지켜보는 여인들은 긴장감이 넘쳐난다. 아기 예수의 왼손의 비둘기는 정화의 연결된 행위로 희생이 될 것이다.

▼〈예수 할례〉 사조_ 마니에리슴 / 종류_ 유화 / 기법_ 캔버스에 유채 / 크기_ 31×42cm / 소장_ 디트로이트 예술 연구소

▲〈**피에타**〉**사조**_마니에리슴 / **종류**_유화 / **기법**_캔버스에 유채 / **크기**_125 x 159cm / **소장**_루브르 박물관

759. 피에타

풍텐블로파의 거장이자 초기 마니에리슴 미술을 선도한 로소 피오렌티노(Rosso Fiorentino, 1494~1540)의 걸작 그림이다. 그는 이탈리아 몇몇 도시에서 활동을 하던 차에 프랑스의 프랑수아 1세의 초청을 받는다. 프랑수아 1세는 국가적인 예술부흥을 실현함으로써 이탈리아의 고전을 신봉하던 귀족들을 견제하고 왕권을 강화하려고 했다. 그러나 프랑스에는 그의 정책을 실현할 수 있는 유능한 예술가들이 거의 없었다. 그래서 프랑수아 1세는 이탈리아에서 만난 레오나르도 다 빈치와 이탈리아 예술가들을 초빙했다. 이들을 제1차 풍텐블로파라 부르며 그들 속에 피오렌티노도 있었다. 그는 동판화 제작을 위한 수 많은 밑그림을 남겼고, 이는 프랑스 회화와 장식미술에 골고루 영향을 미쳤다.

이 작품은 피오렌티노가 안느 드 몽모랑시 원수를 위해 그린 그림이다. 고통으로 죽음을 맞은 그리스도와 비통해하는 성모 마리아의 모습을 그린 이 그림은 표현주의 기법이 여실히 드러나는 작품이다. 숨을 거둔 그리스도를 보고 두 팔을 벌린 채 바닥에 쓰러지고 있는 성모 마리아는 마치 인류의 고통을 증언하는 듯한 표정으로 그려져 있다. 그리스도가 앉은 붉은 방석은 그리스도의 피를 연상시키고 그리스도 발 아래에 안느 드 몽모랑시 원수 부인이 굳어져 가는 그리스도의 발을 어루만지고 있다.

761. 류트를 연주하는 천사

아기 천사가 연주하는 악기는 당시 유행한 류트로, 모두가 즐겨 연주하던 악기였다. 빨간 깃털에 흰 날개를 가진 아기 천사의 손이 류트의 현을 튕기면 맑고 고운 소리가 들릴 것 같다.

760. 비너스와 바쿠스

로마 신화에 나오는 미의 여신 비너스와 술의 신 바쿠스를 그린 그림이다. 이 그림은 전형적인 마니에리슴의 미술 양식을 나타내고 있다. 술잔을 높이 들고 있는 바쿠스와 비너스의 팔과 다리, 그리고 몸이 필요 이상으로 길쭉함을 볼 수 있다. 피오렌티노는 프랑스로 오기 전에 로마에서 미켈란젤로와 라파엘로 등 전형적인 르네상스 거장들의 그림을 연구하였으나 파르미자니노의 작품에서 가장 큰 영향을 받았다.

◀〈비너스와 바쿠스〉 사조_ 마니에리슴 / 종류_ 유화 / 기법_ 캔버스에 유채 / 크기_ 209 × 160cm / 소장_ 룩셈부르크 국립 역사 예술 박물관

▲〈류트를 연주하는 천사〉 사조_ 마니에리슴 / 종류_ 유화 / 기법_ 캔버스에 유채 / 크기_ 38 × 47cm / 소장_ 우피치 미술관

762. 천사들과 함께 있는 죽은 그리스도

죽은 그리스도 주변에 천사들이 모여 그의 죽음을 슬퍼하는 장면을 그린 그림이다. 죽은 그리스도의 얼굴은 어둠에 묻히고, 밝은 빛을 받은 몸은 무릎을 굽혀 앉아 있는 모습이다. 세 명의 천사는 그리스도의 상처를 어루만지는 듯이 꼼꼼히 살펴보고 있고, 가운데 천사가 그리스도의 옆구리에 난 상처 부위에서 흐르는 피를 닦고 있다.

◀〈천사들과 함께 있는 죽은 그리스도〉 사조_ 마니에리슴 / 종류_ 유화 / 기법_ 캔버스에 유채 / 크기_ 133 × 100cm / 소장_ 보스턴 미술관

▲〈성인들과 함께 옥좌에 앉아 있는 성모 마리아〉 사조_ 마니에리슴 / 종류_ 유화 / 기법_ 캔버스에 유채 / 크기_ 350 x 1300cm / 소장_ 피렌체 팔라초 피티

763. 성인들과 함께 옥좌에 앉아 있는 성모 마리아

이 작품은 성서에 나오는 성인들과 함께 옥좌에 앉아 있는 성모 마리아를 그린 그림이다. 성모 마리아는 아기 예수를 어깨높이로 하여 안고 옥좌에 앉아 있다. 주변에 성인들과 앞에 앉아 있는 성녀 카타레나의 모습이 보인다. 그림 속 성인들은 모두 순교한 인물들이다. 성녀 카타레나는 로마 황제의 청혼을 뿌리치고 아기 예수와 신비한 결혼을 하였고, 로마 황제에게 순교를 당했다. 옷을 벗고 있는 성인은 로마군의 장교였으나 전도를 하다가 로마 황제에게 순교를 당한 성 세바스티아누스이다.

764. 성 요한의 복장을 한 프랑수아 1세

영국 왕실에 한스 홀바인이 있다면 프랑스 왕실에는 장 클루에(Jean Clouet, 1485~1540)가 있다. 프랑수아 1세는 이탈리아에서 레오나르도 다 빈치를 초청하여 극진한 대우를 했으나 다 빈치는 프랑수아 1세의 초상화를 한 점도 그리지 않았다. 그러나 프랑수아 1세는 이를 괘념치 않고 어느 화가보다도 그를 아꼈다. 이 작품은 장 클루에가 성 요한을 프랑수아 1세의 모습으로 그렸고, 다 빈치의 화풍이 엿보이고 있다.

◀〈성 요한의 복장을 한 프랑수아 1세〉 사조_ 마니에리슴 / 종류_ 유화 / 기법_ 캔버스에 유채 / 크기_ 20 × 25cm / 소장_ 루브르 박물관

765. 마르그리트 드 나바르의 초상

프랑수아 1세의 누나이기도 한 마르그리트는 나바라 왕국의 군주 헨리케 2세의 왕비이며 르네상스 시대의 대표적인 문예 후원자 중 한 사람이다. 당시 유럽에 불어닥친 종교개혁의 바람에 대해서도 호의적인 태도를 보였다.

▼〈마르그리트 드 나바르의 초상〉 사조_ 마니에리슴 / 종류_ 유화 / 기법_ 캔버스에 유채 / 크기_ 59 × 51cm / 소장_ 리버풀 워커 아트 갤러리

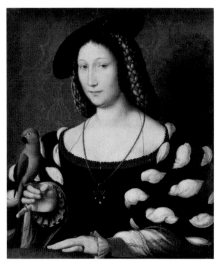

766. 프랑수아 1세의 초상

프랑수아 1세는 영토 확대를 위한 전쟁에 사활을 걸었던 프랑스에 레오나르도 다 빈치를 비롯하여 장 클루에 등 이탈리아 예술가를 초빙하여 문화적 토대를 마련함으로써 프랑스 르네상스의 아버지로 역사에 남게 되었다.

▼〈프랑수아 1세의 초상〉 사조_ 마니에리슴 / 종류_ 유화 / 기법_ 캔버스에 유채 / 크기_ 96 × 74cm / 소장_ 루브르 박물관

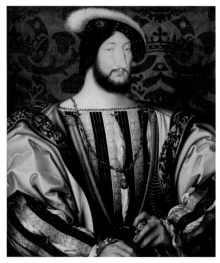

767. 앙리 2세의 초상

장 클루에의 아들인 프랑수아 클루에(François Clouet, 1520~1572)도 프랑스에 4명의 왕이 재위하는 동안 궁중화가로서 활동했다. 이 작품은 프랑수아 1세에 이어 프랑스 왕위에 오른 앙리 2세를 그린 초상화이다. 앙리 2세는 강인한 성격을 가졌으며, 스포츠를 즐겼고 기사도에 심취하여 '기사왕'이라는 별명을 얻기도 하였다. 그는 신교도를 탄압하고 종교재판소를 설치했으나 캐서린의 영향으로 르네상스 문화의 기반을 다졌다.

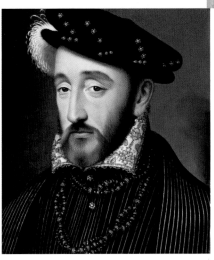

▶ 〈앙리 2세의 초상〉 **사조**_ 마니에리슴 / **종류**_ 유화 / **기법**_ 캔버스에 유채 / **크기**_ 30 × 22cm / **소장**_ 베르사유 궁전

768. 카트린 드 메디시스의 초상

피렌체의 메디치 가문에서 앙리 2세와 정략결혼을 하여 이름뿐인 왕비로 소외당했다. 하지만 앙리 2세가 마상시합에서 사망하자 이후 그녀는 프랑스 실권을 손에 넣었다. 그녀는 남편 앙리 2세를 추모하여 평생을 검은 옷만 입었다.

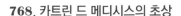

▼ 〈카트린 드 메디시스의 초상〉 **사조**_ 마니에리슴 / **종류**_ 유화 / **기법**_ 캔버스에 유채 / **크기**_ 31 x 22cm / **소장**_ 베르사이유와 트리아농 궁

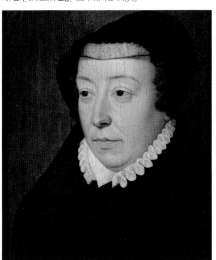

769. 목욕하는 귀부인

그림의 모델은 앙리 2세의 연인인 디안 드 푸아티에로 앙리 2세보다 20살 많은 연상이었다. 그녀는 빈틈없이 자신을 관리하여 아름다움을 유지했다. 그녀가 60세가 넘어 사망했을 때, 피부가 10대처럼 보였다고 기록하고 있다.

▼ 〈목욕하는 귀부인〉 **사조**_ 마니에리슴 / **종류**_ 유화 / **기법**_ 캔버스에 유채 / **크기**_ 81.3 x 92.1cm / **소장**_ 워싱턴 내셔널 갤러리

771. 아프로디테와 사티로스

아프로디테와 그녀의 아들 에로스가 그의 화살을 놓고 장난을 하는 사이에 사티로스로 변신한 제우스가 아프로디테의 침실로 잠입하는 장면을 묘사하고 있다.

▼〈아프로디테와 사티로스〉 **사조**_ 마니에리슴 / **종류**_ 유화 / **기법**_ 캔버스에 유채 / **크기**_ 135 x 231cm / **소장**_ 로마 팔라초 콜로나궁

770. 그리스도의 림보에 내리심

림보는 구약 시대의 조상들이 예수가 강생하여 세상을 구할 때까지 기다리는 곳이기도 하며 세례를 받지 못하고 죽은 유아의 경우처럼, 원죄 상태로 죽었으나 죄를 지은 적이 없는 사람들이 머무르는 지옥도 천국도 아닌 곳으로, 그리스도가 림보에 하강하는 장면을 묘사하였다.

◀〈그리스도의 림보에 내리심〉 **사조**_ 마니에리슴 / **종류**_ 유화 / **기법**_ 캔버스에 유채 / **크기**_ 1,712 × 2,252cm / **소장**_ 피렌체 산타 크로체 박물관

772. 사랑과 시간의 알레고리

폰토르모의 제자인 아뇰로 브론치노(Agnolo Bronzino, 1503~1572)의 이 작품은 의미와 해석에 대해서 연구자들 사이에서 지금도 의견이 분분하다. 화면 중앙 아프로디테와 에로스가 발산하는 근친상간적 에로티시즘과 정확한 의미를 알 수 없는 다양한 이미지들은 모두 마니에리슴의 특징이라고 파악된다. 오른쪽 위에 모래시계를 받치고 있는 날개 달린 노인(그리스 신화의 시간의 신 크로노스)의 의미만 정확히 파악될 뿐이다.

▶▶〈사랑과 시간의 알레고리〉 **사조**_ 마니에리슴 / **종류**_ 유화 / **기법**_ 캔버스에 유채 / **크기**_ 146 x 116cm / **소장**_ 런던 내셔널 갤러리

▲⟨거인들을 처벌하는 제우스⟩ **사조**_마니에리슴 / **종류**_천장화 및 벽화 / **기법**_프레스코 / **소장**_만토바 팔라초 델 테

773. 거인들을 처벌하는 제우스

라파엘로의 제자였던 줄리오 로마노(Giulio Romano, 1499~1546)가 만토바 공(公)을 위한 건축 '팔라초 델 테'를 건축하였다. 팔라초 델 테는 처음에는 말타기를 좋아한 곤자기 공작을 위한 마굿간과 휴식의 용도로 작은 규모로 지어진 건물이었지만 결과적으로 별장 뺨치는 당당한 크기로 완성되었다. 로마노는 팔라초 델 테 '거인의 방'에 올림포스 신과 기간테스 사이에 벌인 전쟁을 천장을 비롯하여 벽면 가득 채웠다. 그가 그린 ⟨거인들을 처벌하는 제우스⟩는 라파엘로풍에서 벗어나 활기차고 생동감 있는 구성이 인상적이다.

▶팔라초 델 테의 거인의 방에 그려진 기간테스와 전쟁 장면. 천장의 올림포스 신들과 벽면의 거인족 기간테스가 그려져 있다.

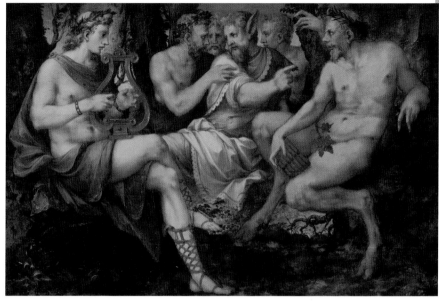

▲〈미다스 왕의 심판〉 **사조**_마니에리슴 / **종류**_유화 / **기법**_캔버스에 유채 / **크기**_107 x 143cm / **소장**_개인

774. 미다스 왕의 심판

풍텐블로 화파를 이끈 프란체스코 프리마티초 (Francesco Primaticcio, 1504~1570)가 아폴론과 사티로스의 연주 대결에서 미다스 왕이 심판을 보는 장면을 묘사하였다. 아폴론의 리라와 사티로스의 피리 연주 대결이 끝나자 모든 사람은 아폴론이 이겼다고 했지만, 미다스는 사티로스의 연주가 더 훌륭했다고 그에게 승리를 주었다. 이에 화가 난 아폴론은 미다스에게 무지의 죄를 물어 그의 귀를 당나귀 귀로 만들어 버렸고, 사티로스에게는 태양의 신인 자신에게 재주를 겨룬 죄로 산 채로 살가죽을 벗기는 형벌을 내렸다.

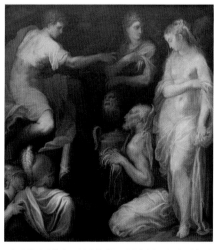

▲〈스키피오의 절제〉 **사조**_마니에리슴 / **종류**_유화 / **기법**_캔버스에 유채 / **크기**_127 x 115cm / **소장**_루브르 박물관

775. 스키피오의 절제

한니발과 싸워 이긴 로마 장군 스키피오에 관한 이야기이다. 아름다운 여자를 본 로마 병사들이 그 여자를 데려와 스피키오에게 선물로 바쳤다. 스키피오는 아름다운 여인을 보고 한눈에 반했지만, 총사령관의 신분으로서는 이보다 더 곤란한 선물은 없노라 하고 그 여인을 돌려보냈다.

776. 비너스와 아도니스

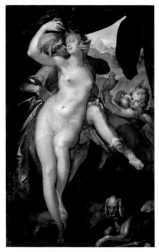

바르톨로메우스 슈프랑거(Bartholomeus Spranger, 1546~1611)는 인간 누드의 표출할 수 있는 가능한 운동의 포름을 보여준 마니에리슴 양식의 대표적 화가이다. 특히 신화와 우의화에 특출난 화풍을 자랑하였고 비교적 소품에 장기를 보였다. 〈비너스와 아도니스〉는 슈프랑거의 화풍을 잘 나타내고 있다. 비너스는 그녀의 아들 에로스와 장난치다 그만 에로스 화살에 상처를 입는다. 사랑의 화살에 찔리면 처음 본 이성과 사랑을 하게 되는데 비너스는 사냥꾼인 아도니스를 보고 사랑하게 된다. 그림은 관능적인 성애의 모습이 물씬 풍기는 작품이다.

◀〈비너스와 아도니스〉 **사조**_마니에리슴 / **종류**_유화 / **기법**_캔버스에 유채 / **크기**_163 x 104cm / **소장**_빈 쿤시토리스 박물관

777. 헤르마프로티토스와 살마키스

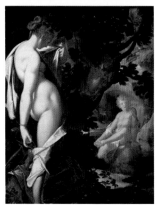

살마키스는 물의 님프로, 어느 날 미소년 헤르마프로티토스가 자신의 영역에서 목욕을 하자 그에게 반하여 사랑을 고백한다. 하지만 아직 사랑을 모르는 그가 살마키스의 고백을 뿌리치자 그녀는 신에게 빌어 자신과 미소년의 몸이 하나가 되도록 해 달라고 기도하였다. 신은 그녀의 기도를 들어주어 결국 헤르마프로디토스는 남녀 양성을 모두 한 몸에 지닌 남녀추니가 되었다.

◀〈헤르마프로티토스와 살마키스〉 **사조**_마니에리슴 / **종류**_유화 / **기법**_캔버스에 유채 / **크기**_110 x 81cm / **소장**_빈 쿤시토리스 박물관

778. 비너스와 불카누스

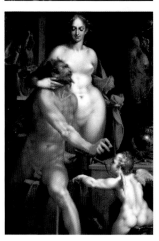

불카누스는 그리스 신화의 대장간과 불의 신 헤파이스토스다. 그는 천하의 추남에 절름발이였으나 미의 여신 비너스를 부인으로 얻었다. 불카누스는 대장간에서 신들이 탐낼 만한 보물을 많이 만들었는데 작업에 열중하느라 사랑의 여신 비너스를 돌보지 않았다. 그림은 불카누스의 대장간에 방문한 비너스를 묘사하고 있다. 그녀의 관능적인 몸매와 행동에서 불카누스는 놀라 당황하고 있다.

◀〈비너스와 불카누스〉 **사조**_마니에리슴 / **종류**_유화 / **기법**_캔버스에 유채 / **크기**_140 x 95cm / **소장**_빈 쿤시토리스 박물관

779. 비너스와 마르스

비너스는 불카누스의 동생인 전쟁의 신 마르스와 불륜 관계를 맺는다. 그들은 불카누스의 눈을 피해 은밀한 곳에서 사랑을 나누었으나 태양의 신 아폴로에게 그 사실이 발각되고 말았다. 아폴로는 이 사실을 불카누스에게 알렸고 불카누스는 보이지 않는 그물을 만들어 비너스와 마르스의 침실에 장치를 한다. 그림은 비너스와 마르스가 사랑을 나누다 불카누스가 설치한 그물에 갇혀 비너스가 괴로워하며 꼼짝할 수 없는 장면을 묘사하였다.

▶〈비너스와 마르스〉 **사조**_ 마니에리슴 / **종류**_ 유화 / **기법**_ 캔버스에 유채 / **크기**_ 108 x 80cm / **소장**_ 빈 쿤시토리스 박물관

780. 헤라클레스와 옴팔레

헤라클레스는 친구 이피투스를 술자리에서 때려죽인 일이 있었는데, 그 죄과를 씻기 위해 신들의 처분을 달게 받는다. 영웅이 감당하기에 가장 난처한 임무가 그에게 맡겨졌는데, 그것은 여왕 옴팔레가 다스리는 리디아의 왕궁에서 근신하는 일이었다. 그림은 여자의 복장을 하고 실을 짜는 헤라클레스와 나신의 뒷모습을 보이며 헤라클레스의 몽둥이를 들고 있는 옴팔레 여왕을 묘사하고 있다.

▶〈헤라클레스와 옴팔레〉 **사조**_ 마니에리슴 / **종류**_ 유화 / **기법**_ 캔버스에 유채 / **크기**_ 24 x 19cm / **소장**_ 빈 쿤시토리스 박물관

781. 제우스와 안티오페

이 그림은 제우스가 반인반수의 사티로스로 변신하여 아름다운 테베의 왕녀인 안티오페에게 접근하는 장면을 담고 있다. 제우스임을 나타내는 상징은 안티오페의 늘씬한 다리 곁에 자리잡은 제우스의 상징동물인 독수리에서 사티로스가 제우스임을 암시한다. 원래 신화 속 이야기에서는 제우스가 잠들어 있는 안티오페에게 다가가는 것으로 되어 있으나 슈프랑거는 두 주인공이 적극적으로 구애를 하는 이야기로 바꿔 두 사람을 오감을 자극하는 관능적인 구도로 그린다.

▶〈제우스와 안티오페〉 **사조**_ 마니에리슴 / **종류**_ 유화 / **기법**_ 캔버스에 유채 / **크기**_ 120 x 89cm / **소장**_ 빈 쿤시토리스 박물관

782. 푸줏간

이 작품은 16세기 유럽의 한 푸줏간의 모습을 그대로 옮겨놓은 듯한 그림이다. 당시의 신학자들은 도살된 짐승을 통상 '믿는 자의 죽음'으로 상징하였다. 피테르 아르트센(Pieter Aertsen, 1508?~ 1575)은 이 작품에 〈마태복음〉의 '위크 플레쉬(weak flash)'를 담고 있다. 위크 플레쉬는 마음은 따라가지 않는데 몸이 자꾸 유혹에 빠진다는 의미이다. 그는 여기에 그런 마음의 약한 살덩이를 푸짐하게 펼쳐 놓았다. 도살된 짐승과 닭 그리고 생선까지 다 있고, 버터와 치즈 그리고 외피가 벗겨진 황소의 눈은 관람자의 시선을 뚫어지게 응시하고 있다.

783. 농부의 파티

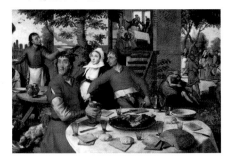

시장 한 구석의 노천 식당에서 농부들의 잔치가 벌어지고 있는 모습이다. 테이블에는 빵을 비롯한 빈 유리잔이 놓여 있어 이제 곧 파티가 시작되려는 것을 암시한다. 테이블 중앙의 붉은 상의 농부는 이런 와중에서도 뒤의 여인을 치근거리고 있다. 사람이 많이 모이는 곳에는 이런 부류의 사람도 있다는 것을 알려 준다.

784. 요리하는 여인

긴 쇠꼬챙이에 털을 벗긴 생닭과 양의 뒷다리로 보이는 고기 덩이를 꽂아 바베큐를 하려는 모습이다. 주방의 배경은 로마식 문양의 조각 때문인지 아니면 요리하는 여인이 두 손에 들고 있는 쇠꼬챙이가 마치 칼을 들고 있는 당당한 자세 때문인지는 몰라도 그녀는 개선문을 통과하는 승리자의 전사가 된 듯한 모습을 느끼게한다. 바닥에 널브러진 굴 껍데기와 엎어진 그릇은 그녀에게 패배한 포로들과 같다.

785. 시장 풍경

아르트센의 작품 경향은 주로 농민과 가정부를 대상으로 풍속화, 정물화의 두 요소를 혼합한 주방화를 많이 그렸고 이탈리아에도 영향을 미쳤다. 그의 그림은 장면 묘사가 뛰어나 마치 사진처럼 사실적으로 묘사해서 누가 봐도 그의 작품임을 알아 볼 수 있다. 그림은 매우 풍성한 야채와 과일이 진열되어 있는 시장의 전경으로, 오늘날 흔히 볼 수 있는 커다란 수박과 당근 및 양배추 등 여러 채소에서 친근감을 느끼게 한다.

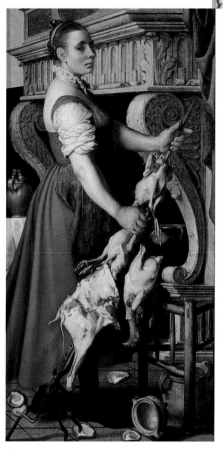

▲〈요리하는 여인〉 **사조**_ 마니에리슴 / **종류**_ 유화 / **기법**_ 패널에 유채 / **크기**_127 x 82cm / **소장**_ 벨기에 왕립미술관

▼〈시장 풍경〉 **사조**_ 마니에리슴 / **종류**_ 유화 / **기법**_ 캔버스에 유채 / **크기**_ 115 x 127cm / **소장**_ 런던 내셔널 갤러리

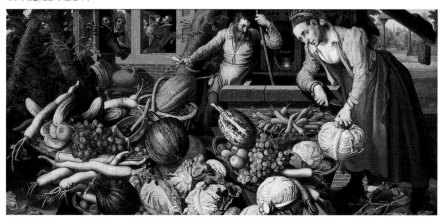

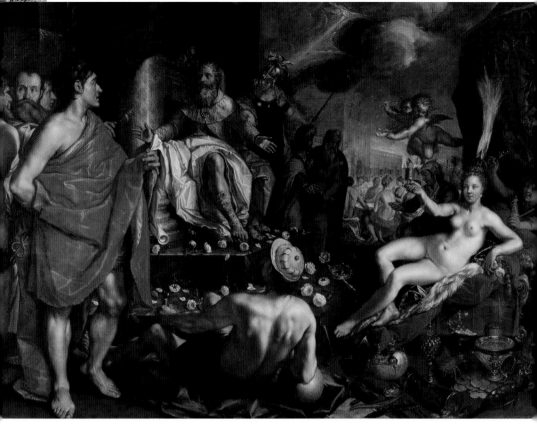

▲〈에피메테우스 왕에게 판도라를 선물하는 헤르메스〉 사조_ 마니에리슴 / 종류_ 유화 / 기법_ 캔버스에 유채 / 크기_ 181 x 256cm / 소장_ 바젤 쿤스트 박물관

786. 에피메테우스 왕에게 판도라를 선물하는 헤르메스

네덜란드의 마니에리슴 동판화가인 헨드릭 홀치우스(Hendrik Goltzius, 1558~1617)의 신화 그림이다. 티탄 신인 프로메테우스의 동생 에피메테우스는 '나중에 생각하는 자'로 큰 사고를 두 번 저지른다. 첫 번째 사고는 신들이 에피메테우스에게 세상 생물들에게 선물을 나눠주는 작업을 맡기게 됐는데, 튼튼한 가죽이나 날개, 발톱 등의 제법 쓸모있는 선물들을 다른 동물들에게 먼저 나눠주는 바람에 정작 제일 중요한 인간에게는 아무런 선물이 돌아가지 않았다. 인간만이 선물을 얻지 못한 것을 안타까워한 프로메테우스가 제우스에게서 인간에게 불을 훔쳐다 주었다. 두 번째는 판도라와의 결혼이다. 판도라는 애초에 세상을 갈아엎기 위해 제우스가 만든 여자였다. 프로메테우스는 "제우스의 선물을 절대 받지 마라."는 충고를 했으나 에피메테우스는 아름다운 판도라에게 푹 빠져 형의 충고를 무시해버렸다. 그림은 전령의 신 헤르메스가 최초의 여인 판도라를 에피메테우스 왕에게 선물하는 장면이다. 결국 판도라로 인해 세상은 온갖 나쁨이 생겨난다.

르네상스 미술

서양 미술의 새로운 부활은 어떻게 시작되었을까?
신 중심에서 인간 세계로의 인문적 성찰은 서양 미술을 새로운 지점으로
이끈다

르네상스 미술은 14세기 이탈리아에서 시작되어 16세기 유럽 전역을 풍미
하며 정점에 이르렀다. 이탈리아의 조토 디 본도네에서 시작된 르네상스
미술은 15세기 피렌체를 중심으로 보티첼리, 만테냐가, 16세기에는 로마,
밀라노, 베네치아 등지에서 미켈란젤로, 라파엘로, 레오나르도 다 빈치에
이르는 세계 미술의 별들의 아우라로 빛났다.
초기 그리스도교 미술에서 시작해서 중세 교회의 스테인드글라스에 이르
기까지, 그리스 신화의 비너스에서 아폴론까지, 미켈란젤로의 〈천지창조〉
에서 레오나르도 다 빈치의 〈모나리자〉에 이르기까지 서양 미술의 기본을
다진 화가들의 원근법, 단축법, 투시법과 명암 이용, 스푸마토 화법까지
다채로운 르네상스 미술의 전개는 서양 미술을 한 단계 발전시키는 계기
가 되었다.

대표작품
조토 디 본도네, 〈유다의 키스〉 / 산드로 보티첼리, 〈비너스의 탄생〉
프라 안젤리코, 〈성 도미니쿠스 초상〉 / 마사초, 〈세금을 바치는 그리스도〉
마사초, 〈성 삼위일체〉 / 얀 반 에이크, 〈아르놀피니 부부의 초상〉
히에로니무스 보스, 〈쾌락 정원〉 / 레오나르도 다 빈치, 〈모나리자〉
레오나르도 다 빈치, 〈최후의 만찬〉 / 조르조네, 〈잠자는 비너스〉
미켈란젤로, 〈시스티나 예배당의 천장화 〈천지 창조〉 / 아르침볼도, 〈봄〉
피테르 브뤼헐, 〈사냥꾼의 귀가〉
알브레히트 알트도르퍼, 〈이수스의 알렉산더 전투〉

르네상스 화가들
파올로 우첼로 / 도메니코 기를란다요 / 조반니 벨리니 / 조르조네 / 알프레히트 뒤러 / 안토넬로 메시나 / 안드레아 만테냐 / 아르침볼도 / 산치오 라파엘로 / 안토니오 코레지오 / 티치아노 베셀리오 / 피테르 브뤼헐 / 콘라드 비츠 / 루카스 크라나흐 / 한스 홀바인 / 파올로 베로네세 / 한스 발동 / 틴토레토 / 조토 디 본도네 / 마사초 얀 반 에이크 / 장 푸케 / 산드로 보티첼리 / 프라 안젤리코 / 히에로니무스 보스 / 레오나르도 다 빈치 / 미켈란젤로 / 알브레히트 알트도르퍼

르네상스 회화의 산실 스크로베니 성당(Scrovegni Chapel)_ 조토는 이곳 당내 전체에 그의 프레스코 그림들을 가득 채웠는데, '구세주 그리스도와 성모 마리아전' 38면과 '최후의 심판', '미덕과 악덕의 상' 등이 그려져 있다

787. 유다의 키스

르네상스 회화의 문을 연 조토 디 본도네(Giotto di Bondone,1267~1337)의 프레스코화이다. 조토는 르네상스를 이끈 미술사의 새로운 장을 연 인물이라 평가받는다. 그림은 유다의 배반으로 그리스도가 붙잡히는 장면을 보여주고 있다. 배신을 상징하는 노란색 망토를 입은 유다가 그리스도에게 키스하고 있다. 그리스도와 유다 사이의 극적인 긴장감이 압축되어 표현돼 있다.

▶〈유다의 키스〉 사조_ 르네상스 / 종류_ 벽화 / 기법_ 프레스코 / 크기_ 185×200cm / 소장_ 파도바 스크로베니 예배당

788. 십자가의 그리스도

십자가에 못 박힌 그리스도와 그의 주위를 돌며 슬퍼하는 천사, 슬픔에 잠긴 막달라 마리아가 그려져 있다. 성모 마리아는 금방이라도 쓰러질 듯한 모습으로 제자들의 부축을 받고 있다. 천사들의 모습을 그린 단축법과 그리스도의 몸을 표현한 양감, 자연스럽게 접힌 옷의 주름 등 조토 디 본도네의 독특한 표현법이 잘 나타난 그림이다.

▶〈십자가의 그리스도〉 사조_ 르네상스 / 기법_ 프레스코 / 크기_ 185×200cm / 소장_ 파도바 스크로베니 예배당

789. 애도

그림은 십자가에서 내려진 그리스도의 시신을 보고 제자와 성모 마리아가 그리스도를 애도하는 장면을 그린 그림이다. 그리스도를 조심스럽게 두 팔로 감싸고 있는 성모 마리아와 그 아래 발을 잡고 슬퍼하는 막달라 마리아, 두 팔을 뒤로 쭉 뻗고 슬퍼하는 성 요한 등 그리스도의 죽음을 둘러싼 인물들의 다양한 표정, 자세, 동작 등을 효과적으로 표현한 작품이다.

▶〈애도〉 사조_ 르네상스 / 기법_ 프레스코 / 크기_ 185×200cm / 소장_ 파도바 스크로베니 예배당

▲〈나사로의 부활〉 사조_르네상스 / 기법_프레스코 / 크기_200×185cm / 소장_파도바 스크로베니 예배당

790. 나사로의 부활

〈나사로의 부활〉은 초기 그리스도교 미술에서 시작해서 중세 교회의 스테인드글라스에 이르기까지 그리스도의 부활에 대한 하나의 주요한 예형으로 여겨졌다. 나사로의 부활을 회화의 주제로 다룬 근대 최초의 화가는 조토 디 본도네다. 본도네는 관 뚜껑을 열자 이미 썩은 냄새가 진동했다는 성서의 기록에 근거해서 주위의 무리 가운데 한 사람이 악취를 견디지 못하고 코를 손으로 싸쥐는 모습을 그림에 포함시켰다. 본도네 이후 그가 발명한 '코를 싸쥐는 사람'은 나사로의 부활을 주제로 한 그림에서 늘 빠지지 않는 단골 소재가 되었다.

▲〈세금을 바치는 그리스도〉 사조_ 르네상스 / 종류_ 유화 / 기법_ 프레스코 / 크기_ 255 x 598cm / 소장_ 산타 마리아 델 카르미네 교회

791. 세금을 바치는 그리스도

르네상스 최초로 원근법을 그린 마사초(Masaccio, 1401~1428)의 그림으로, 한 장면의 그림에 세 가지의 이야기를 담고 있다.

〈마태복음〉에 의하면 그리스도와 사도들이 가버나움의 성당을 방문하였을 때 로마인 관리가 당시 성인 남성이라면 누구에게나 부과했던 성전의 세를 요구하였다. 이에 화가 난 사도들은 로마인 관리에게 대들려 하였으나 그리스도가 제지했다. 그리고는 베드로에게 강가에서 물고기를 잡으면 입속에 돈이 있을 테니 그 돈을 가져오라고 하여 성전의 세를 주었다.

792. 낙원에서 쫓겨나는 아담과 이브

선악과를 따 먹고 에덴동산에서 쫓겨나는 아담과 이브를 묘사한 마사초의 그림이다. 마사초의 그림에서는 이전에 볼 수 없었던 그림자가 그려지고 있다. 또한 낙원에서 쫓겨나는 이브의 얼굴에서 후회와 절망감에 쌓인 감정이 드러나고 있다. 낙원에서 추방당하는 아담과 이브의 발걸음에서 고달픈 회한이 느껴진다.

▶〈낙원에서 쫓겨나는 아담과 이브〉 사조_ 르네상스 / 종류_ 벽화 / 기법_ 프레스코 / 크기_ 208×88cm / 소장_ 피렌체 브랑카치 성당

▼〈성 삼위일체〉 시조, 르네상스 / 종류. 벽화 / 기법. 프레스코 / 크기. 667 X 317cm / 소장. 피렌체 산타 마리아 노벨라

793. 성 삼위일체

서양 미술사는 마사초의 〈성 삼위일체〉에 쓰인 원근법 이전과 이후로 나뉘어 이야기될 정도로 이 작품이 주는 의미가 크다. 원근법은 서양 미술의 역사를 크게 발전시키는 계기가 되었고, 이후 회화의 의미와 가치, 나아가 화가들의 사회적 지위까지도 바꿔놓은 커다란 사건이었다.

이 그림이 완성되었을 때 많은 사람들이 벽화를 보고 자신들의 눈을 의심했다. 그림 속에는 마치 성전의 벽에 구멍이 뚫려 있어서 안으로 들어 갈 수 있는 것처럼 느껴졌기 때문이었다. 사람들은 처음에 마사초가 벽에 구멍을 내어 그림을 그렸다고 소문을 냈다. 그러자 더 많은 사람들은 구멍 난 그림을 관람하려고 북새통을 이뤘다고 한다.

마사초는 그림 속에 가상공간을 만들어 놓음으로써 회화의 새로운 장을 열었을 뿐만 아니라 회화 최초로 원근법을 사용했다. 또한 이 작품은 르네상스의 많은 화가뿐 아니라 바로크와 로코코 미술에 걸쳐 4세기 동안 미술사에 지대한 영향을 끼쳤다. 원래 원근법은 건축가 필리포 브루넬레스키 (Filippo Brunelleschi, 1377~1446)가 이론적으로 창안했고, 조각가 도나텔로(Donatello,1386~1466)에 의해 부조에 처음 사용되었다. 마사초는 〈성 삼위일체〉를 회화 사상 처음으로 원근법을 사용하여 그렸다.

▲〈동방박사의 경배〉 사조_ 르네상스 / 종류_ 유화 / 기법_ 포플러 패널 / 크기_ 21 x 61cm / 소장_ 베를린 국립 회화관

794. 동방박사의 경배

이 작품은 아기 예수를 경배하는 동방박사들의 경배하는 장면을 형상화한 그림이다. 이 작품에서 주의 깊게 보아야 할 것은 아기 예수를 소실점으로 삼아 원근법을 이루고 있는 구도와 마구간 밖에 서 있는 사람들과 말의 그림자라 할 수 있다. 요즈음 그림이라면 당연히 그림자를 그려 넣어야 하겠지만 이 그림은 당시 최초로 그림자를 그려 넣은 작품이다. 마사초 이전에는 그림자가 없는 정적인 그림들이 그려졌는데, 마사초는 그림 속 인물들에게 그림자를 넣어 인물들이 서 있을 수 있었다고 한다.

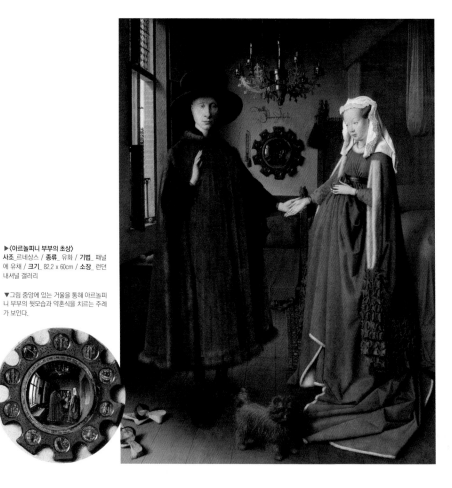

▶〈아르놀피니 부부의 초상〉
사조_르네상스 / **종류**_유화 / **기법**_패널
에 유채 / **크기**_82.2 x 60cm / **소장**_런던
내셔널 갤러리

▼그림 중앙에 있는 거울을 통해 아르놀피
니 부부의 뒷모습과 약혼식을 치르는 주례
가 보인다.

795. 아르놀피니 부부의 초상

　플랑드르의 르네상스 화가이자 유화 물감의 창시자인 얀 반 에이크(Jan van Eyck, 1395?~1441)의 걸작이자 대표작이다. 그는 자신의 모든 작품에 서명한 최초의 미술가 중 한 명이었다. 그림은 남녀 한 쌍의 초상화로, 놀라울 정도로 사실적이고 세밀한 표현과 화려한 색채, 계산된 원근법이 아닌 경험에 의한 공간적 깊이감까지 형상화한 작품이다.

　또한 얀 반 에이크가 고안해낸 유화 물감의 극대화된 사실적 세부 표현과 그가 나타내고자 했던 그림 속의 숨겨둔 문제는 감상자에게 그냥 작품을 감상하기보다 그림 속 감추어진 비밀을 밝혀 볼 것을 주문하고 있다. 그림 전경에는 부부가 두 손을 꼭 맞잡고 약혼식을 치르는 모습이지만 중앙에 있는 거울을 확대해 보면 부부의 뒷모습과 그 뒤로 약혼식을 거행하는 주례의 모습이 나타난다. 그림 곳곳에는 약혼식을 상징하는 소품의 그림들이 나열되어 있어 보는 이로 하여금 탄성을 자아내게 하는 작품이다.

796. 붉은 터번을 쓴 남자

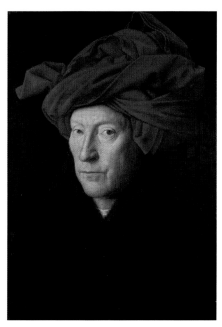

▲〈붉은 터번을 쓴 남자〉
사조_ 르네상스 / **종류**_ 유화 / **기법**_ 캔버스에 유채 / **크기**_ 26 x 19cm / **소장**_ 런던 내셔널 갤러리

얀 반 에이크는 〈붉은 터번을 쓴 남자〉 초상화로 근대 초상화의 아버지라는 명칭을 얻는다. 그런데 학자들 사이에서는 붉은 터번을 쓴 남자가 얀 반 에이크 본인이라고 한다. 자신이 자신을 그린 자화상이다.

얀 반 에이크는 유화의 발명자이자 초상화의 대가로 이탈리아에서 높이 평가받는 화가였다. 르네상스의 유명화가들은 얀 반 에이크의 유화 기법에 영향을 받았다.

16세기에 이르러 이탈리아에서 부흥한 르네상스 미술은 전 유럽으로 퍼져나갔다. 자연히 플랑드르 미술은 쇠퇴해 갔지만 플랑드르에서의 얀 반 에이크의 명성은 사라지지 않았다. 오히려 북유럽 미술 전통인 플랑드르 미술의 창시자로 추앙받았고, 북유럽 대부분의 화가들은 미술수업을 얀 반 에이크로부터 시작했다.

797. 롤랭 대주교와 성모

르네상스 회화를 태동시킨 작품이라고 해도 과언이 아닐 만큼 가치 있는 작품이다. 이 작품은 부르고뉴 공국의 필리프 선공의 최측근으로 40년 넘게 총리를 맡은 롤랭 대주교가 성모 마리아의 무릎에 있는 아기 예수에게 두 손을 모아 경배하는 그림이다.

이들이 있는 공간의 배경은 세 개의 아치가 있는 화랑으로, 그 밖으로 펼쳐지는 풍경은 경이로울 정도로 입체적 원근감이 잘 드러나고 있다. 공교롭게도 이와 같은 현상은 이탈리아 르네상스의 선구자인 마사초와 때를 같이하고 있어서 두 지역에서 동시에 새로운 개념의 르네상스 회화가 탄생하고 있었음을 알 수 있다.

▼〈롤랭 대주교와 성모〉
사조_ 르네상스 / **종류**_ 유화 / **기법**_ 패널에 오일 / **크기**_ 66 x 62cm / **소장**_ 루브르 박물관

798. 수태 고지

〈수태 고지〉란 마리아가 성령에 의하여 잉태할 것임을 천사 가브리엘이 마리아에게 알린 사건을 일컫는다. 이 그림은 천사 가브리엘과 마리아를 중심으로 경건하면서도 아름다운 수태의 순간을 표현한 작품이다. 그림 속에는 그리스도의 잉태를 묘사하는 여러 요소가 구성되어 있다.

799. 샘가의 성모

아기 예수가 샘가에서 목욕을 마친 장면을 그린 그림으로, 놀라는 아기 예수를 달래는 성모 마리아의 자애로운 손길이 눈에 띈다. 금빛 물받이에서 성수가 넘치고 성모 뒤로 천사들이 바람을 막으려고 화려한 카펫으로 장막을 만들었다. 붉은 카펫 위에 그려진 성모 마리아의 푸른 옷이 한층 도드라져 보인다.

▲〈수태 고지〉 사조_ 르네상스 / 종류_ 유화 / 기법_ 캔버스에 유채 / 크기_ 93 x 37cm / 소장_ 워싱턴 내셔널 갤러리

◀〈샘가의 성모〉 사조_ 르네상스 / 종류_ 유화 / 기법_ 캔버스에 유채 / 크기_ 19×12cm / 소장_ 엔트워프 왕립 미술관

▲〈산 로마노 전투(피렌체군을 이끄는 니콜로 다 톨렌티노)〉 사조_르네상스 / 종류_유화 / 기법_목판에 템페라 / 크기_180 × 316㎝ / 소장_런던 내셔널 갤러리

800. 산 로마노 전투

초기 르네상스 양식과 후기 고딕 양식을 잇는 교량 역할을 한 파올로 우첼로(Paolo Uccello, 1397~1475)의 그림이다. 이 그림에는 1432년 피렌체와 시에나 사이에 발발했던 산 로마노 전투의 초기 상황을 묘사하고 있다. 그림은 기하학적 원근법을 적극적으로 적용하여 그렸다. 기사들이 들고 있는 창을 보면 고정된 중앙의 한 지점에서부터 위를 향해 세움으로써 관람자로 하여 화면이 뒤로 물러나는 것처럼 보이는 시선을 만들게 되는데, 이를 통해 3차원의 공간을 규정하게 된다. 상단부에 후경(後景)을 뒤로한 채 역광으로 유령 같아 보이는 인물들의 싸움이 밝고 비현실적인 색채로 이루어진 모자이크 같다.

801. 산 로마노 전투 연작

3연작의 그림은 단지 원근법 이론만을 실험한 작품이 아니라, 르네상스 시대의 인상적인 선전 미술이다. 작품에서 불꽃 모양의 붉은 모자를 쓰고 백마를 탄 용병 니콜로 다 톨렌티노가 피렌체군을 이끌고 있다. 그는 당시 인기 있던 기사도 문학의 영웅처럼 그려졌지만, 실제 기록에 따르면 그가 상황을 통제할 수 없게 되어 군대가 그를 돕기 위해 왔고, 그때 구출되었다고 한다. 그런데 이러한 사실을 나중에 톨렌티노가 교묘하게 바꾸어 자신을 영웅처럼 보여지게 했다.

▼〈산 로마노 전투(베르나르디노 델라 차르다에 대한 승리)〉_우피치 미술관

▼〈산 로마노 전투(미셸레토 다 코티뇰라의 반격)〉_루브르 박물관

802. 믈랭의 성모 마리아

이 작품은 시공을 뛰어넘을 만큼 대단히 현대적인 묘사가 뛰어난 중세의 역작이다. 이 그림을 그린 장 푸케(Jean Fouquet, 1420~1481)는 르네상스 시기에 활동한 프랑스의 화가이다. 그는 당시 이탈리아나 플랑드르의 미술에도 없었던 기하학적인 형태의 바다에서 나오는 조용한 인간 감정을 이 작품에 표현해냈다.

푸케는 마리아를 미인일 뿐만 아니라 당시 유행에 부합하게 그렸다. 높은 이마와 잡티 하나 없는 우윳빛 피부, 잘록한 허리, 불가능에 가까운 구형의 유방, 거기에 최신 유행의 옷차림도 눈에 띈다. 아직 웃옷을 완전히 잠그지 않아 젖가슴이 드러나 있다. 뒤의 파란색을 배경으로 빨간색의 천사들은 현대 미술의 장치와 같은 느낌을 준다. 성모의 밀어버린 앞머리는 당시 유행하는 여인의 스타일이며 비현실적인 몸매와 가슴을 그대로 드러낸 모습도 상당히 독특하다.

◀◀〈믈랭의 성모 마리아〉 **사조**_르네상스 / **종류**_템페라화 / **기법**_목판에 유채 / **크기**_91 x 81cm / **소장**_벨기에 안트베르펜 왕립 미술관

803. 성 스테파노와 함께 있는 슈발리에

〈믈랭의 성모 마리아〉와 짝을 이루는 제단화 중 하나이다. 이 제단화를 주문한 빨간 가운의 에티엔 슈발리에가 두 손을 모아 기도를 하고, 그 옆에 성 스테파노의 왼손에는 들쭉날쭉한 돌이 놓여 있는 책이 있다. 이것은 그가 돌로 맞아 순교하였음을 상징한다.

▼〈성 스테파노와 함께 있는 슈발리에〉
사조_르네상스 / **종류**_유화 / **기법**_목판에 유채 / **크기**_91 x 81cm / **소장**_베를린 미술관

804. 대성당 앞의 성모 마리아

〈대성당 앞의 성모 마리아〉는 〈믈랭의 성모 마리아〉 두 폭의 제단화를 하나로 모은 것처럼 느끼게 하는 그림이다. 고딕 양식의 아치 프레임의 제단 앞에 앉아 있는 성모 마리아는 머리에 왕관을 쓰고 있다. 각진 주름이 잡힌 파란 망토와 금색과 붉은 카펫의 배치가 정교한데 작은 크기에도 불구하고 웅장함을 느끼게 한다.

▼〈대성당 앞의 성모 마리아〉
사조_르네상스 / **종류**_유화 / **기법**_목판에 유채 / **크기**_16 x 12cm / **소장**_샹티이 미술관

805. 비너스의 탄생

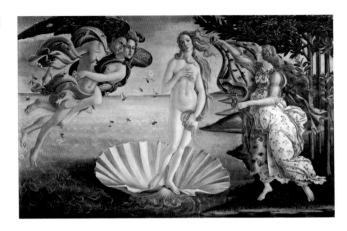

▶ 〈비너스의 탄생〉
사조_ 르네상스
종류_ 유화
기법_ 캔버스에 템페라
크기_ 180 x 280cm
소장_ 피렌체 우피치 미술관

르네상스의 거장 산드로 보티첼리(Sandro Botticelli, 1445?~1510)의 대표적 작품으로, 르네상스의 심볼이라 일컬어지는 서양 미술 최초의 누드화이다. 그리스 신화의 미의 여신 아프로디테(로마 신화의 비너스)의 이야기를 담고 있다. 그림 왼쪽에 서풍의 신 제피로스가 바다에서 태어난 여신에게 바람을 불어 무사히 육지로 안내한다. 봄의 여신은 비너스에게 봄꽃으로 장식된 망토로 그녀의 벗은 몸을 덮어줄 채비를 하고 있다. 비너스의 모델로는 당시 피렌체에서 최고의 미인이던 시모네타로 전해지고 있다.

806. 봄(프리마베라)

원래 메디치 가문의 여름 별장에 〈비너스의 탄생〉과 짝을 이뤄 걸려 있는 그림이었다. 그림 왼쪽에서 오른쪽으로 신화적인 인물인 전령의 신 헤르메스, 삼미신, 미의 여신 비너스, 사랑의 신 큐피트, 님프 클로로스, 다산의 여신 플로라, 서풍의 신 제피로스가 등장하고 있다. 온통 봄의 향기가 무르익고, 나무 위에는 오렌지 열매가 가득한 이 그림 속에는 무려 190여 종의 꽃이 그려져 있어서 봄의 정원이라고 불리기도 한다.

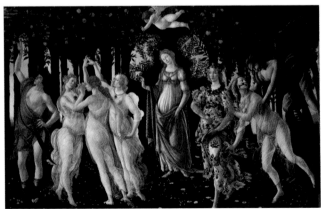

▶ 〈봄(프리마베라)〉
사조_ 르네상스
종류_ 유화
기법_ 캔버스에 유재
크기_ 203 x 314cm
소장_ 피렌체 우피치 미술관

807. 동방박사의 경배

보티첼리가 1476년에 그린 작품이다. 당시 피렌체를 지배하고 움직이던 메디치가에서 보티첼리가 그린 〈불굴의 정신〉을 보고 감명받아 이 작품을 의뢰했다. 메디치가는 당시 이탈리아의 학문과 예술을 후원하여 피렌체에서 르네상스 시대가 꽃피는데 결정적인 역할을 했다.

보티첼리는 동방박사로 등장하는 인물들을 메디치가의 사람들로 그렸고, 그림을 의뢰한 사람은 메디치가의 수장인 '델 라마'여서 이 그림을 일명 〈델 라마의 경배〉라고도 부른다.

아기 예수를 안고 있는 성모 마리아는 메디치가의 인물들로 이루어진 삼각형의 구도 꼭대기에 있으며, 가운데에는 양쪽에서 메디치가의 로렌초와 줄리아노가 등장하고 있다. 또한 오른쪽 끝에서 관람자를 바라보는 사람이 보티첼리로, 당시는 그림 작품에 서명 대신에 화가 자신을 그려 넣었다.

808. 미네르바와 켄타우로스

지혜와 전쟁의 여신인 미네르바가 켄타우로스의 머리채를 잡고 있는 모습을 묘사한 그림이다.

상반신을 올리브 나뭇가지로 휘감은 '지혜의 여신' 미네르바가 커다란 도끼칼을 세워 들고는 켄타우로스의 머리칼을 움켜쥐었다. 켄타우로스의 왼손 가운데 손가락이 휘어져 있다. 방금 미네르바의 제지로 인해 화살이 그가 맞추려던 목표에서 벗어나 방향을 잃고 날아가 버렸다는 사실을 암시한다. 켄타우로스는 반은 인간의 모습이며 하반신은 말의 모습을 한 매우 난폭한 괴물이다. 그는 순결한 님프를 활로 포획하려고 했으나 미네르바 여신의 제압으로 잔뜩 풀이 죽어 있다. 육욕에 대한 '순결의 승리'를 나타내고 있다.

809. 노인과 어린이

〈노인과 어린이〉는 자연 관찰과 모사의 재능이 뛰어난 도메니코 기를란다요(Domenico Ghirlandajo, 1449~1494)의 대표적인 작품 중 하나로 대중들에겐 감성적인 기운을 잘 드러낸 작품으로 알려져 있다.

그림은 빨간 옷을 입은 노인이 빨간 옷을 입은 어린아이를 안고 있는 모습을 묘사했다. 뒷배경의 어두운 벽과 창문 너머로 기를란다요의 전매특허인 구불구불한 길이 펼쳐져 있다. 이러한 배경은 종교화뿐 아니라 초상화에도 자주 적용되었다. 소년의 의상으로 미루어 부유한 시민 또는 귀족의 자제로 보인다. 소년을 보듬어 안고 있는 할아버지는 가족의 일원이거나 가까운 친척으로 추정된다. 그림의 특이한 사항은 노인의 코를 들 수 있다. 마치 기형적 모습의 노인의 코는 만성 피지선 염증인 '주사' 증상을 보이는데, 외모의 치명적인 콤플렉스를 초상화에서 가감 없이 재현하는 것은 당시로서는 놀랄 만한 기법이다.

기를란다요는 자연에 대한 공감의 방식으로 초상화를 선보였다. 이 초상화는 인격의 결함을 암시하는 것이 아니라, 노인과 아이 사이의 친밀감의 순간을 묘사하며, 아이의 손을 남자의 가슴에 배치하고 남자의 부드러운 표정을 강조하고 있다.

◀◀◀〈노인과 어린이〉 **사조**_르네상스 / **종류**_유화 / **기법**_패널에 유채 / **크기**_62 x 46cm / **소장**_루브르 박물관

810. 방문

기를란다요가 그린 〈방문〉은 〈누가복음〉 1장 39~45절이 배경이다. 그 무렵에 마리아는 길을 떠나, 서둘러 유다 산악 지방에 있는 한 고을로 갔다. 그리고 스카르야의 집을 방문하여 엘리사벳을 만났다.

이 그림에는 유다 산악 지방이 묘사되어 있지 않고, 오히려 개선문이 보이는 실내로 묘사되었다. 개선문 사이로 보이는 풍경도 산악 지방이 아니라 항구도시다. 개선문 앞에 있는 르네상스 복식의 두 여인은 성모 마리아의 이복동생인 마리아 야코비와 마리아 살로메다. 마리아 야코비는 배가 불러 있고, 마리아 살로메는 두 손을 모아 기도하고 있어, 마치 성모 마리아의 처지를 대변해주고 있는 것 같다.

중앙에는 마리아가 사촌인 엘리사벳을 만나고 있다. 두 여인은 태 중에 아이를 가지고 있는데 마리아는 예수 그리스도를 수태하고 있고 엘리사벳은 세례요한을 임신 중이었다.

마리아에 대한 공경의 표현은 엘리사벳이 무릎을 꿇음으로써 극대화된다. 마리아는 당황스러운 표정으로 엘리사벳의 어깨를 잡으며 그녀의 행동을 만류하려는 것처럼 보인다.

▼〈방문〉
사조_르네상스 / **종류**_유화 / **기법**_패널에 유채 / **크기**_171 x 166cm / **소장**_루브르 박물관

811. 시모네타 베스푸치의 초상

피렌체의 뮤즈였던 시모네타 베스푸치(Vespucci Simonetta)는 르네상스의 가장 잘 알려진 여성이었다. 당시 미인의 대명사가 '아름다운 시모네타'였을 정도로 그녀의 얼굴은 이른바 르네상스 미인의 기준을 고스란히 갖추고 있다.

이 그림은 피에로 디 코시모(Piero di Cosimo, 1461~1522)가 그린 시모네타의 초상으로, 다른 예술가들이 클레오파트라 여왕으로 묘사하여 목에 뱀의 장신구를 하고 있다.

시모네타는 1476년 23세의 젊은 나이에 결핵으로 안타깝게 짧은 생을 마감하지만, 사후에도 '아름다운 시모네타'로 존경과 사랑을 받으며 여러 예술가의 시나 회화의 모델로 후세 사람들에게 영원히 기억되는 별이 됐다.

▲〈시모네타 베스푸치의 초상〉
사조_르네상스 / **종류**_유화 / **기법**_패널에 오일 / **크기**_66 x 62cm / **소장**_루브르 박물관

▲〈프로크로스의 죽음〉 **사조**_르네상스 / **종류**_템페라화 / **기법**_패널에 오일 / **크기**_65.4 x 184.2cm / **소장**_런던 내셔널 갤러리

812. 프로크로스의 죽음

피에로 디 코시모의 작품 중 가장 인기 있는 그림이다. 새벽의 여신 에오스는 케팔로스의 잘생긴 외모에 반해 그를 납치해 유혹한다. 하지만 케팔로스가 아내 프로크로스를 사랑해 거절하자 에오스는 그를 풀어주면서 아내를 의심하게끔 계략을 세운다. 남편을 질투한 프로크로스는 케팔로스의 사냥 여행에 미행하기에 이른다. 사냥을 하던 케팔로스는 바스락거리는 소리를 듣고 동물인 줄 알고 프로크로스가 선물한 마법의 창을 던진다. 케팔로스가 달려가보니 창은 아내의 목을 정확하게 관통했고 프로크로스는 남편을 원망하며 죽는다는 내용이다. 코시모는 피렌체의 은둔자로 생활하며 시모네타 베스푸치의 죽음을 알고는 그녀를 애도하기 위해 이 그림을 그린 것으로 추정된다.

▲〈그리스도의 선인들과 성인들과 순교자들〉 **사조**_ 르네상스 / **종류**_ 템페라화 / **기법**_ 목판에 템페라 / **크기**_ 31.9 x 63.5cm / **소장**_ 런던 내셔널 갤러리

813. 그리스도의 선인들과 성인들과 순교자들

프라 안젤리코(Fra Angelico, 1387~1455)는 조토의 양식을 추구하면서도 변화를 꾀했다. 조토 디 본도네가 인물을 그릴 때 바깥에서부터 그렸다면 안젤리코는 한 걸음 더 나아가 바깥에서만이 아니라 안에서부터 그렸다. 그가 그렇게 할 수 있었던 것은 자신이 성 프란체스코처럼 수도자의 길을 걸으려는 마음에서 그림을 시작했기 때문이었다. 이를테면 그는 그림을 그리는 수도자이다. 〈그리스도의 선인들과 성인들과 순교자들〉은 피에솔레 산 도메니코 수도원의 제단화 그림으로 안젤리코 특유의 색채감이 잘 살아나는 세밀 화가로서 그의 역량을 여실히 보여주는 작품이다. 고딕풍의 작품으로 총 250여 명의 인물이 등장하는 이 작품은 웬만한 끈기와 사명감 없이는 완성하기 어려운 작품이다.

814. 산상 설교

▼〈산상 설교〉 **사조**_ 르네상스 / **종류**_ 벽화 / **기법**_ 프레스코 / **소장**_ 피렌체 무세오 디 산 마르코 성당

그리스도가 제자들과 함께 산 위에서 설교하는 장면이다. 그리스도와 제자들의 크기를 실제의 산보다 큰 비율로 그리고 계곡과 능선을 비교적 자세하게 그려서 인물들이 산과 거의 대등할 정도로 느끼게 했다. 그리고 산의 위엄을 더 드러나게 하려고 멀리 뒤에 보이는 파란색의 산맥을 한 겹 더 그렸다. 산 위에는 둥근 새벽빛 하늘과 또 다른 하늘을 중첩시켜서 무한한 공간감을 나타냈다. 이 그림을 가만히 들여다보면 안젤리코의 고요함을 느낄 수 있다.

815. 성 도미니쿠스 초상

안젤리코는 그림을 그리는 일 외에 병든 사람들을 돌보는 일에도 전력을 다했다. 그의 숭고한 정신에 사람들은 그를 '천사와 같은 화가'라 불렀다. 한 세기 후에 조르조 바사리의 책에서 이 명칭이 대중들에게 널리 알려지게 되었다. 이것이 나중에 영어식 이름인 '프라 안젤리코'로 번역되었다. 그리고 1982년에 '축복받은 프라 안젤리코 조반니 다 피에솔레'가 공식 명칭이 되었다. 그의 명성과 신앙심이 널리 알려지자 교황 에우게니우스 4세(Eugenius PP. IV)는 그를 피렌체의 대주교로 임명하려 하였다. 그러나 안젤리코는 그림 그리는 일에 열중하기 위해 사양했다. 안젤리코가 그린 〈성 도미니쿠스 초상〉에서 그의 마음이 잘 드러나고 있다. 성 도미니쿠스(Dominicus, 1170~1221)는 도미니크회의 창시자로서 성 프란체스코와 더불어 중세 수도 운동을 대표했던 성인이다.

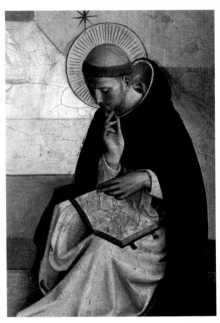

▲〈성 도미니쿠스 초상〉 **사조**_ 르네상스 / **종류**_ 벽화 / **기법**_ 프레스코 / **소장**_ 산 마르코 수녀원

816. 아기 예수에게 경배

이 작품은 원형의 구도에서 그려진 그림으로 아기 예수에게 경배하려는 사람의 줄이 그림의 끝까지 연결되고 있다. 이러한 구도의 그림은 당시 다른 화가의 그림에서는 좀처럼 찾을 수 없는 특이한 배치의 작품이다.

안젤리코는 복음을 전하는 수도사의 임무를 수행하면서 많은 작품을 남겼다. 그의 작품은 풍경과 구성의 혁신을 보여주며 르네상스 전성기의 거장 레오나르도 다 빈치(Leonardo da Vinci)와 같은 화가들에게 큰 영향을 끼쳤다. 하지만 안타깝게도 16세기 전성기 르네상스는 이전 시대의 미술을 무시하고 파괴하곤 하였는데 그때 안젤리코가 그린 프레스코화도 희생물이 되어 파괴되고 그 자리에 다른 화가의 그림으로 채워졌다.

▲〈아기 예수에게 경배〉
사조_ 르네상스 / **종류**_ 유화 / **기법**_ 포플러 패널에 템페라 / **크기**_ 직경 137.3 cm / **소장**_ 워싱턴 DC. 국립미술관

▲〈겟세마네 동산에서의 고통〉 **사조**_르네상스 / **종류**_유화 / **기법**_목판에 템페라 / **크기**_81 x 127cm / **소장**_런던 내셔널 갤러리

817. 겟세마네 동산에서의 고통

화려한 색채의 화풍을 창시한 베네치아 화파의 조반니 벨리니(Giovanni Bellini, 1430?~1516)의 그림으로, 그리스도가 겟세마네 동산에서 기도를 하는 장면을 묘사한 작품이다. 그리스도는 최후의 만찬 후 유다가 배반할 것을 예견하고 베드로, 요한, 야고보를 데리고 겟세마네 동산에 올랐다. 그가 홀로 기도를 올리고 내려와 보니 모두 잠들어 있었다는 성경의 소재를 바탕으로 이 그림을 그렸다. 이 작품에서 눈여겨 볼 것은 서양화 최초로 새벽빛이 담홍색으로 물들어 있다는 점이다. 이 작품은 이탈리아 미술에서 새벽녘의 빛을 묘사한 최초의 그림으로 알려져 있다. 또한 조반니 벨리니가 표현한 부드러운 핑크색은 '벨리니'라는 스파클링 와인 칵테일을 탄생시키기도 했다.

818. 레오나르도 로레단의 초상

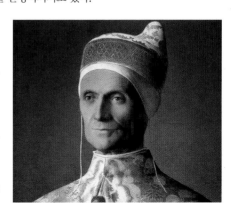

베네치아 공화국의 총독인 레오나르도 로레단(Leonardo Loredan)의 초상화이다. 벨리니는 전통적이고 평면적인 템페라화를 대신해 유화를 발전시켜 베네치아 미술의 흐름을 바꾸어 놓았고, 이 초상화에서 유감없이 유화의 장점을 나타내었다.

▶〈레오나르도 로레단의 초상〉 **사조**_르네상스 / **종류**_유화 / **기법**_포플러에 유채물감 / **크기**_45×62cm / **소장**_런던 내셔널 갤러리

819. 성 욥 제단화

〈성 욥 제단화〉는 베네치아의 산 조베 교회를 위해 그려진 대형 제단화이다. 중앙에 아기 그리스도를 안고 있는 성모 마리아가 높은 옥좌에 앉아 있다. 양옆에는 성인들이 아기 예수에게 경배하고 있고, 중앙 아래에는 세 천사가 악기를 연주하고 있다. 세 천사의 무릎과 악기, 발가락을 단축법으로 그려 앞으로 돌출되어 있는 것처럼 보이는 표현이 독특하다. 어두운 그림자와 미묘한 빛으로 인해 인물들이 실제 공간 속에 앉아 있는 것처럼 느껴진다. 조반니 벨리니는 이 작품으로 큰 명성을 얻었다.

◀◀〈성 욥 제단화〉 사조_ 르네상스 / 종류_ 유화 / 기법_ 패널에 템페라와 유채 물감 / 크기_ 471×258cm / 소장_ 베네치아 아카데미아 미술관

820. 피에타

이 작품은 조반니 벨리니의 가장 유명한 작품이다. 이 작품이 유명한 것은 화면 아래쪽 가운데에 새겨진 서명 때문인데, 서명엔 '부어오른 눈에서 비애가 솟구칠 때, 벨리니의 그림도 눈물 흘리리'라는 시구가 적혀 있다.

붉은 노을의 저녁을 배경으로 두 눈을 감고 있는 그리스도의 모습은 고통을 완성한 자의 표정이며 마지막 기도를 뱉어냈던 입술은 여전히 벌어져 있다. 성모 마리아의 슬픔은 마음속으로 나타내고 요한의 슬픔은 밖으로 울부짖는 모습을 표현한 부분이 이 작품의 백미이다.

▲〈피에타〉 사조_ 르네상스 / 종류_ 유화 / 기법_ 목판에 유채 물감 / 크기_ 107 x 86 cm / 소장_ 밀라노 브레라 미술관

▲〈그리스도의 변용〉 사조_ 르네상스 / 종류_ 유화 / 기법_ 목판에 유채 물감 / 크기_ 152 x 115cm / 소장_ 나폴리 카포디몬테 국립미술관

821. 그리스도의 변용

그리스도의 제자 베드로와 야곱과 요한이 그리스도와 함께 산 위에서 기적을 체험하는 장면을 묘사한 그림이다. 그리스도가 세 명의 제자들과 타보르 산으로 오르니 광휘의 모습으로 변하고 모세와 엘리야가 나타나 함께 이야기를 나누고 있다. 하늘에서 하나님의 말씀이 들리자 놀란 제자들은 땅에 엎드리고 있다. 인물들 뒤로 원근법으로 묘사한 입체적 풍경이 펼쳐지고 하늘과 맞닿은 그리스도의 얼굴은 제일 먼저 시선을 사로잡는 구도로 그려져 있다.

822. 쾌락 정원

르네상스 회화와는 거리가 먼 화풍을 추구하는
히에로니무스 보스(Hieronymus Bosch, 1450?~1516)는 현
대의 초현실주의 미술에 지대한 영향을 끼쳤다.
그의 그림 〈쾌락 정원〉 세 폭의 패널 중 하나인
인간의 업보를 그린 장면을 살펴보자.

현세에서 즐거움을 준 악기들은 이곳 지옥에
서는 인간들을 괴롭히는 무기가 되었다. 그림 위
에는 타락한 도시의 소돔과 고모라처럼 악기들
이 뜨거운 불길에 휩싸여 타고 있다. 그림 중앙
에 있는 정체를 알 수 없는 새의 머리 모양의 괴
물이 머리에 주전자를 뒤집어쓴 채 앉아서 벌거
벗은 인간을 반쯤 삼키고 있다. 괴물은 인간들을
집어삼킨 뒤 이들을 의자 밑 유리 항아리에 배설
한다. 그리고 특이하게도 먹히고 있는 인간의 엉
덩이로 새들이 연속적으로 나오고 있다. 지옥 중
앙에는 두 팔이 나무의 뿌리처럼 두 척의 배에
고정되어 있다. 몸의 절반은 달아났고, 몸속은
텅 비어 있다. 텅 빈 공간은 악마가 잠시 쉬어가
는 장소로 그려졌고, 하얀 얼굴로 관람자를 바라
보는 인물은 이 그림을 그린 보스의 자화상이다.

보스의 작품 대부분은 당시 학자들에게는 수수
께끼 같은 난해한 작품으로 이해되지 못하였는
데, 오늘날에도 여전히 궁금증이 풀리지 않고 계
속 연구되고 있다.

▶〈쾌락 정원〉 **사조**_ 르네상스 / **종류**_ 유화 / **기법**_ 패널에 유채 / **크기**_ 패널 중앙
그림 220 x 195 / 패널 양쪽 그림 / 220 x 390cm / **소장**_ 마드리드 프라도 미술관
▼프라도 미술관 내의 〈쾌락 정원〉

823. 십자가를 진 그리스도

▶〈십자가를 진 그리스도〉
사조_ 르네상스
종류_ 유화
기법_ 목판에 템페라
크기_ 76.7 x 83.5cm
소장_ 켄트 미술관

그리스도의 수난 장면을 담은 그림 중 가장 독창적이고 강렬한 인상을 주는 보스의 그림이다. 대각선 구도의 중심에 서서 십자가를 지고 가는 그리스도 주위를 둘러싼 사람들의 모습은 마치 악마의 형상을 나타내는 형국이다. 공간감이 전혀 없이 얼굴만 바글바글 모여 있는 질식할 것 같은 소란함 한가운데서 그리스도와 그의 땀을 닦아 준 성 베로니카만이 눈을 감고 침묵을 지키고 있다.

824. 죽음과 수전노

천국과 지옥의 영원성이 위태롭게 균형을 이루고 있는 죽음의 순간에 다다르고도 어리석음을 고집하는 인간이 바로 '수전노의 죽음'이 암시하는 주제이다. 천장이 높고 좁은 침실에는 죽음에 임한 사람이 누워 있는데, 방 왼편에서는 이미 죽음이 들어오고 있다. 수호천사는 그를 부축하며 창문 위의 '십자가에 못 박힌 그리스도상'으로 주의를 돌리려 하지만, 그는 남겨두고 떠나야 하는 속세의 재물에 여전히 정신이 팔려 있다. 선반에 놓인 화려한 의복과 기사의 장비도 수전노가 포기해야 할 속세의 지위와 권력을 암시하는 듯하다.

◀〈죽음과 수전노〉 **사조**_ 르네상스 / **종류**_ 유화 / **기법**_ 목판에 유채 물감 / **크기**_ 93 x 31cm / **소장**_ 워싱턴 국립미술관

▲⟨수태 고지⟩ **사조**_ 르네상스 / **종류**_ 템페라화 / **기법**_ 목판에 템페라 / **크기**_ 98 X 217cm / **소장**_ 피렌체 우피치 미술관

825. 수태 고지

⟨수태 고지⟩는 르네상스 예술에서 인기 있는 주제 중 하나로 유명한 화가라면 예외없이 한두 작품 정도는 남겼다. 그림은 르네상스의 거장인 레오나르도 다 빈치(Leonardo da Vinci, 1452~1519)가 그린 ⟨수태 고지⟩이다. 그림의 배경은 천사 가브리엘이 처녀인 마리아를 찾아와 곧 아기 그리스도를 잉태할 것이라 말하자 마리아가 놀라는 장면이다. 그런데 그림 정면에서 보면 다 빈치의 실수가 보인다. 성서대의 다리 위쪽을 보면 성서대의 위치는 성모 마리아보다 오히려 그림을 보는 관람자에게 더 가깝게 비논리적으로 그려져 있다. 그리고 마리아의 왼쪽 팔에 비해 오른쪽 팔은 너무 길게 보이는 구도적 불균형을 이루고 있다. 다 빈치는 이 그림이 수도원 식당에 걸릴 것을 감안하여 사람들이 위쪽에 걸린 그림을 올려다보기 때문에 밑에서 보아도 정면으로 본 것처럼 느끼도록 그렸다.

826. 세례요한

다 빈치의 마지막 걸작이다. 그가 창안한 '스푸마토 기법'이 적절하게 반영된 그림답게 세례요한의 표정이 신비로우면서도 묘한 웃음을 띠고 있다. 다 빈치의 개구쟁이 양아들 겸 제자로 삼은 살라이가 모델이다. 살라이는 세례요한의 그림처럼 금발의 곱슬머리이며, 다 빈치가 죽을 때까지 함께하였다. 단순한 검은 배경은 인물의 입체감을 확연하게 드러내는 떠오르는 듯한 착각을 일으킨다.

▶⟨세례요한⟩ **사조**_ 르네상스 / **종류**_ 유화 / **기법**_ 패널에 유채 / **크기**_ 69 x 57cm / **소장**_ 루브르 미술관

827. 암굴의 성모

이 작품은 다 빈치가 밀라노에서 제작하여 세상에 알려진 작품이다. 그림의 내용은 성모의 가족이 이집트로 피난을 하던 중에 세례자 요한을 만나 동굴에서 쉬어가는 전설을 묘사하였다. 화면 왼편에서 두 손을 모아 경배를 드리는 아기는 세례자 요한으로 아기 예수보다 몇 달 먼저 태어났다. 오른편의 천사의 시선은 그림 밖을 향하고 있다. 관람자를 바라보고 있지만 보고 있는 관람자는 그것을 느끼지 못한다. 배경은 기암괴석이 있는 어두침침한 동굴이지만, 다 빈치는 동굴을 대지에 놓인 어머니의 품으로 여겨 어둡지만 편안한 느낌을 주도록 그렸다.

◀〈암굴의 성모〉 사조_ 르네상스 / 종류_ 유화 / 기법_ 패널에 유채 / 크기_ 189.5 X 120cm / 소장_ 런던 내셔널 갤러리

828. 최후의 만찬

〈최후의 만찬〉은 그리스도가 열두 제자를 모아 놓고 "너희 중 한 사람이 나를 배반할 것이다."라는 말을 하고 난 후에 벌어진 만찬의 모습을 그린 그림이다. 열두 제자는 서로 성격이 달랐는데 성질이 급한 베드로, 의심이 많은 도마, 침착하고 지적인 마태 등 그리스도의 말에 반응하는 제자들의 다양한 표정을 담았다. 다 빈치는 이전의 프레스코 양식의 화법을 따르지 않고, 템페라 화법으로 제작하여 1498년에 완성하였다. 하지만 이 작품은 다 빈치가 살아 있을 때부터 손상되기 시작했다. 몇 세기 동안 복원가들의 개입이 계속된 결과 다 빈치의 소묘는 뒤덮이고 변형됐으며 채색 효과도 변질되었다.

▼〈최후의 만찬〉 사조_ 르네상스 / 종류_ 템페라화 / 기법_ 목판에 템페라 / 크기_ 460×880cm / 소장_ 밀라노 산타마리아 델레 그라치에 성당

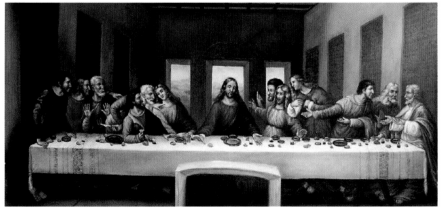

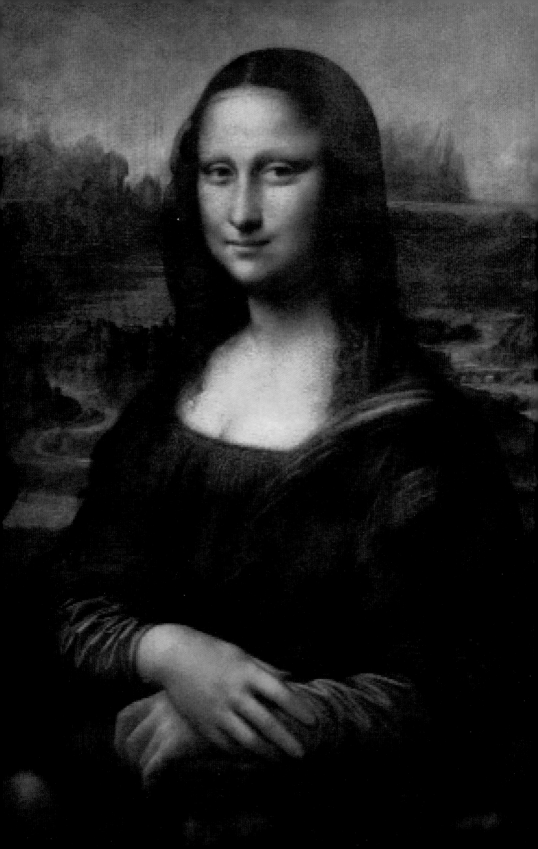

829. 모나리자

모델이 누구인지 밝혀지지는 않았지만 작품 속 여인의 미소는 신비로움으로 가득 찼다. 모나리자의 미소가 가장 아름다운 미소로 꼽히는 이유는 100%의 행복이 깃든 미소가 아니라 83%의 기쁨과 17%의 슬픔이 조화롭게 균형을 이룬 미소이기 때문이라는 주장이 있다. 또한 모나리자의 미소는 다 빈치가 자신의 어머니 카테리나의 미소를 재현하려 했다고 주장한다. 많은 주장과 학설이 발표되었지만, 분명한 것은 살아 숨 쉬는 그림을 그리기 위해 수많은 고뇌의 시간을 보냈던 예술가 다 빈치가 최초로 제시한 스푸마토 화법의 힘으로 신비의 미소를 묘사해냈다는 것이다. 다 빈치가 창안한 스푸마토 화법은 인물의 윤곽선을 일부러 흐릿하게 처리해 경계를 없애는 화법으로, 여인의 입 가장자리와 눈꼬리를 흐릿하게 그려 더욱 신비롭게 느껴지도록 표현하였다.

여인의 뒤로 나타내는 풍경은 가까운 곳은 뚜렷한 붉은색으로, 먼 곳은 흐릿한 청색으로 처리해 원근감을 주었다. 배경의 원근감과 인물의 자세가 약간 오른쪽으로 틀어져 있어서 관람자의 위치에 따라 그림이 조금씩 달라 보이는 느낌을 주고 있다.

◀◀◀〈모나리자〉 **사조**_르네상스 / **종류**_유화 / **기법**_목판에 유채 / **크기**_77 × 53cm / **소장**_루브르 박물관

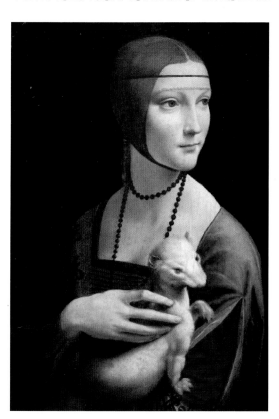

830. 담비를 안고 있는 여인

이 그림은 〈모나리자〉에 뒤져 그리 유명하진 못했으나 다 빈치 특유의 신비감과 묘한 심리적 공간감이 뛰어나다는 평가를 받고 있는 작품이다. 우선 이 그림에서 흥미를 끄는 부분은 독특한 머리 스타일이다. 턱 아래까지 착 달라붙어 마치 가발 같기도 한 그녀의 머리카락은 윤기 있는 적갈색을 띠고 있으며 이마 둘레를 검은 띠로 장식해 단아한 인상을 자아낸다. 이는 머리카락을 금색으로 물들였던 당시 유행을 반영한 것으로 때론 붉은 빛으로 그려지곤 했다. 그리고 순결함의 상징인 흰 담비를 안고 있는 것은 체칠리아가 순결한 여인임을 나타내는 것이다.

◀〈담비를 안고 있는 여인〉 **사조**_르네상스 / **종류**_유화 / **기법**_패널에 유채 / **크기**_53.4 x 39.3cm / **소장**_차르토리스키 미술관

831. 모피 코트를 입은 자화상

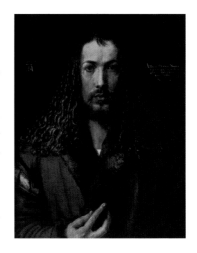

알프레히트 뒤러(Albrecht Dürer, 1471~1528)의 자화상 작품으로, 뒤러의 나이 스물여덟인 1500년에 그린 작품이다. 그러나 이 작품은 오랫동안 그리스도를 그린 그림으로 오해되어 왔다. 그도 그럴 것이 화면 중심에 자리하여 정면을 똑바로 응시하는 눈매와 엄숙하면서도 긍지와 자신감으로 충만한 모습이 보는 이를 압도하며 경외감마저 불러일으키기 때문 이다. 뒤러는 화가를 신의 뒤를 잇는 '제 2의 창조자'라고 생 각하여 자신의 모습을 신의 이미지에 투영하여 그렸다.

▶〈모피 코트를 입은 자화상〉 사조_ 르네상스 / 종류_ 유화 / 기법_ 목판에 유채 / 크기_ 67 X 49cm / 소장_ 뮌헨 알테 피나코텍

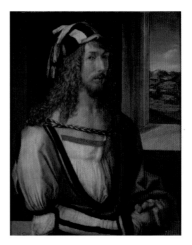

832. 엉겅퀴를 들고 있는 화가의 초상

이 자화상은 뒤러가 결혼을 앞두고 신부의 집에 자신의 모습을 알리기 위해 그린 그림이다. 뒤러의 손에 들린 엉 겅퀴는 행복한 결혼생활을 상징하는 것이다. 그림 상단 에는 '나의 일은 위에서 정한 대로 이루어질 것이다.'라는 글귀가 적혀 있다. 아직 신부를 보지 못한 상태에서 부모 가 정한 대로 결혼하겠다는 뜻이다. 뒤러는 서양 미술사 에서 근대적 자화상을 그린 첫 번째 화가로 꼽힌다.

◀〈엉겅퀴를 들고 있는 화가의 초상〉 사조_ 르네상스 / 종류_ 유화 / 기법_ 목판에 유채 / 크기_ 56 x 44cm / 소장_ 루브르 박물관

833. 장갑을 낀 자화상

뒤러가 활동하던 시절에는 뒤러만큼 자화상을 반복해 서 그린 화가가 없었다. 그는 열세 살 무렵부터 자신의 자 화상을 그려왔다. 이 자화상은 남유럽을 두루 다니며 이 탈리아 미술을 공부하고 있을 때 그린 작품으로, 오른쪽 에 살짝 보이는 알프스 풍경은 뒤러가 수년 전 이탈리아 를 여행하기 위해 알프스 산을 넘었을 때의 기억을 바탕 으로 그렸다.

▶〈장갑을 낀 자화상〉 사조_ 르네상스 / 종류_ 유화 / 기법_ 목판에 유채 / 크기_ 52 x 41cm / 소장_ 마 드리드 프라도 미술관

834. 멜랑콜리아

이 작품은 뒤러의 3대 동판화 가운데 하나로 그의 정신적 상태를 묘사한 초상화라 할 수 있다. 멜랑콜리아는 '우울'이라는 뜻이다. 그림 속에는 온통 수수께끼와 같은 상징적 기물들로 가득 차 있다. 작품의 핵심은 턱을 괴고서 생각에 잠겨 있는 날개 달린 여성이다. 이 여성은 컴퍼스를 들고 무언가를 골똘히 생각하고 있지만 무력감에 젖은 듯 바닥에 앉아 있다. 하지만 두 눈만은 형형하게 빛나고 있어 창조적 문제 해결을 이루어내려는 예술가의 고민이 드러나 보인다.

◀〈멜랑콜리아〉 **사조**_르네상스 / **종류**_동판화 / **크기**_24 x 19cm / **소장**_영국 대영박물관

835. 기사, 죽음과 악마

중앙에 있는 기사는 믿음이 강한 기사로, 그가 가는 길에 죽음의 사자가 모래시계를 들고 나타나 기사를 회유하려고 한다. 죽음의 사자와 악마들의 유혹에도 굳건히 앞을 향해 나가는 기사의 의지는 그를 따르는 말과 개에서도 잘 표현되어 있다. 반면 죽음의 기사가 탄 말은 쓰러질 듯 힘들어하는데 기사의 말은 위풍당당하다. 위에 멀리 보이는 기사의 목적지에 다가갈수록 죽음의 기사와 악마는 무너져 내릴 것이다.

▶〈기사, 죽음과 악마〉 **사조**_르네상스 / **종류**_판화 / **크기**_24.4 x 19.1cm / **소장**_루브르 박물관

836. 기도하는 손

이 작품은 뒤러가 그린 역작으로, 미술을 잘 모르는 사람들도 한 번쯤은 본 기억이 있는 그림이다. 인체를 그릴 때 손을 그리기가 가장 까다롭다고 한다. 어떤 화가들은 초상화를 그릴 때 손을 그리게 되면 돈을 더 받았다고 한다. 얼굴이 없는 데도 불구하고 손 마디마디마다 절절한 감정이 배어나는 작품으로, 선을 덧칠하지 않고 선의 간격으로 명암을 조절하는 방식으로 그려졌다.

◀〈기도하는 손〉 **사조**_르네상스 / **종류**_펜화 / **기법**_종이에 브러쉬와 잉크 / **크기**_29 x 20cm / **소장**_독일 뉴른베르크 박물관

837. 전원의 합주

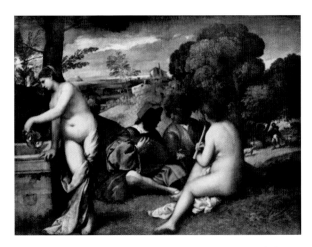

이 작품은 베네치아 회화에 감정을 불어넣은 조르조네(Giorgione, 1477?~1510)의 그림이다. 그림에는 풀밭 위에 두 젊은이가 악기를 연주하고 있는데, 젊은이 앞에 옷을 벗은 두 여인이 자리하고 있다. 연주하는 젊은이들의 눈에는 여인들과는 상관없이 둘만이 서로 바라보는 장면은 그들의 눈에 여인들이 보이지 않는다는 것을 의미한다. 작품은 자칫 외설적으로 치부될 수가 있었지만, 여인들을 음악의 여신 뮤즈로 설정함으로써 젊은이들에게 보이지 않는다는 연출이 주효해 음악가들의 낭만적인 연주회로 이해될 수 있었다.

838. 잠자는 비너스

이 작품은 누드와 풍경을 결합시킨 자연 속의 누드를 창조한 최초의 그림이다. 이 작품은 조르조네의 미완성 작품으로 후에 티치아노가 배경인 전원을 그려 넣어 완성을 본 작품이다. 풍경의 고요함 속에 눈을 감은 비너스의 표정은 매우 평화로워 보이며 우아하고 관능적이다. 잠든 비너스의 포즈는 400여 년에 걸쳐 절대적인 전형으로 그려져 티치아노, 루벤스, 쿠르베, 르누아르 같은 미술사를 대표하는 화가들도 이 작품을 모방하고 변주하였다.

839. 뇌우

회화 최초로 번개를 나타냈다는 점에서 매우 독특한 조르조네의 그림이다. 번개가 치는 언덕을 따라 펼쳐지는 도시의 풍경이 전경의 인물만큼이나 중요한 요소로 나타난다. 이 그림은 17세기 풍경화 전통의 시초의 작품이라고 평가할 수 있을 정도로 중요한 의미를 지니는 작품이다. 그림 오른쪽에는 흰색 덮개를 덮은 어머니가 아기에게 젖을 물리고 있고 왼쪽 저만치 떨어져 뒤로 그녀를 돌아보고 있는 군인이 있다. 곧이어 폭풍이 몰려오려는 듯한 긴장감을 높여주며 좌우대칭을 이용하여 관람자를 풍경 속으로 끌어들이고 있다.

▲〈뇌우〉 사조_ 르네상스 / 종류_ 유화 / 기법_ 캔버스에 유채 / 크기_ 83 × 73cm / 소장_ 베네치아 아카데미아 미술관

▲〈늙은 여인의 초상〉 사조_ 르네상스 / 종류_ 유화 / 기법_ 목판에 유채 / 크기_ 59 x 68cm / 소장_ 베네치아 아카데미아 미술관

▲〈양치기들의 경배〉 사조_ 르네상스 / 종류_ 유화 / 기법_ 목판에 유채 / 크기_ 91 x 111cm / 소장_ 워싱턴 내셔널 갤러리

840. 늙은 여인의 초상

두건 사이로 삐져나온 하얀 머리, 탄력이라고는 찾아볼 수 없는 피부와 주름, 허름한 옷차림, 관람자를 응시하는 눈길이 부담스럽다. 자신감이라고는 찾아볼 수 없는, 도망갈 듯 두려워하는 눈빛은 스스로가 벽을 만들고 있다. 노파는 '시간의 흐름과 함께'라 뜻하는 COL TEMPO가 쓰여 있는 종잇조각을 힘없이 쥐고 있다. 저 노파도 한때 생기 넘치는, 사랑스러운 여인이었을 것이다.

841. 양치기들의 경배

이 작품은 르네상스 전성기에 그려진 가장 뛰어난 그리스도 탄생 그림의 하나이며, 가장 확실한 조르조네의 작품으로 여겨지는 작품이다. 그림에서 성가족은 어두운 동굴 입구에서 양치기들의 경배를 받고 있다. 양치기들은 아기 예수가 세상에 가져다 준 빛으로 인해 환하게 밝혀져 있다. 베네치아식의 금빛 하늘과 광대하고 목가적인 분위기가 배경 가득 담겨 있다.

842. 시스티나 예배당의 천장화 〈천지 창조〉

미켈란젤로(Michelangelo, Buonarroti, 1475~1564)의 〈천지 창조〉는 성서의 천지 창조와는 반대로 〈노아의 이야기〉와 〈아담과 이브의 원죄〉, 〈이브의 창조〉, 〈아담의 창조〉, 〈하늘과 물의 분리〉, 〈달과 해의 창조〉, 〈빛과 어둠의 창조〉 등이 역순으로 그려져 있다. 1512년에 완성된 시스티나 예배당의 천장화는 이후 500여 년에 걸쳐 여러 차례 복원과 덧칠이 이루어졌다. 미켈란젤로는 이 천장화를 그리면서 목과 눈에 이상이 생기는 어려움이 따랐으나 인류 최고의 선물을 남겼다.

▼〈천지창조〉 중 〈아담의 탄생〉 장면

843. 아담의 창조

오른쪽의 하느님이 오른팔을 뻗어서 생명의 불꽃을 아담에게 전달하고, 그 불꽃을 왼팔을 뻗어 받으려는 아담의 모습은 서로 거울에 투영된 것처럼 닮았다. 이는 성서의 창세기에 나오는 '하느님이 자신의 형상을 본떠 인간을 만들었다.'라는 구절을 연상시킨다.

844. 톤도 도니

〈톤도 도니〉는 미켈란젤로의 유일한 유화 작품이다. 톤도는 둥근 메달을 뜻하고, 도니는 그림을 주문한 사람의 이름이다. 이 작품은 안젤로 도니(Angelo Doni)의 주문에 의해 그려진 작품으로 성모와 아기예수와 성요셉의 '성가족'을 대담한 단축법으로 구사한 그림이다. 배경에는 나체군상을 그렸다. 둥근 액자는 당시의 것으로 우피치 미술관의 가장 귀한 미술품 중 하나이다.

그림 속 인물들은 인간적인 모습을 드러내고 있으며, 그림임에도 불구하고 다분히 조각을 연상시킬 만큼 입체적이다. 이 그림을 확대하여 보면 성모 마리아와 아기 그리스도의 표정과 서로 얽혀 있는 움직임에서 친밀한 애정이 드러나 잔잔한 감동을 일으킨다.

▲〈**톤도 도니**〉 **사조**_ 르네상스 / **종류**_ 유화 / **기법**_ 목판에 유채 / **크기**_ 직경 120cm / **소장**_ 우피치 미술관

845. 최후의 심판

시스티나 성당의 제단 위 벽화에 그려진 프레스코화로, 미켈란젤로를 일약 거장 반열에 오르게 한 작품이다.

이 작품은 미켈란젤로가 형상화한 〈신곡〉이라 할 수 있다. 단테가 그 생애 중 만난 사람들을 평가하여 지옥, 연옥, 천국에 그 위치를 매긴 것처럼 미켈란젤로는 시각적 표현에 의하여 심판자 그리스도를 중심으로 천상의 세계에서 지옥의 세계를 차례를 매겨 나갔다. 일반적으로 이 그림은 크게 천상계, 튜바 부는 천사들, 죽은 자들의 부활, 승천하는 자들, 지옥으로 끌려가는 무리들의 5개 부분으로 나눈다.

특이한 점은 중앙의 그리스도인데, 그때까지 흔히 그려졌던 그리스도와는 달리 수염이 없고 건장하며 옷을 벗고 있는 젊은 남성으로 그려 심판자의 권위를 느끼게 한다.

▼〈**최후의 심판**〉 **사조**_ 르네상스 / **종류**_ 벽화 / **기법**_ 프레스코 / **소장**_ 시스티나 예배당

846. 가시면류관을 쓴 그리스도

이 그림은 이탈리아 르네상스 미술에 플랑드르 미술과 유화를 소개한 안토넬로 다 메시나(Antonello Da Messina, 1430-1479)의 작품이다. 그림은 가시 면류관을 쓴 그리스도가 기둥에 묶여 있는 모습이다. 안토넬로의 작품은 초기 네덜란드와 베네치아의 영향을 성숙한 예술로 승화시키는 모습을 보여준다. 그러나 이 작품이 플랑드르 작가의 작품과 다른 점은 감정을 통한 강한 호소력에 있다. 땀에 젖은 머리, 치아와 혀를 볼 수 있는 반쯤 열린 입, 완벽하게 투명한 눈물 등 예수 그리스도가 당한 육체적, 정신적 고통, 그리고 외로움을 함축하고 있다.

◀◀〈가시면류관을 쓴 그리스도〉 **사조**_ 르네상스 / **종류**_ 유화 / **기법**_ 패널에 유채 / **크기**_ 30×21cm / **소장**_ 루브르 박물관

847. 수태 고지

어두운 실내에서 마리아가 성경을 읽고 있다. 그런데 그녀의 표정에 동요의 감정이 읽힌다. 아마도 얘기하지 않은 존재와 맞닥뜨린 것 같다. 하느님이 그녀에게 대천사 미카엘을 보내 예수 그리스도를 동정 수태했다는 사실을 알리는 순간을 그려내 그녀의 놀라움을 묘사하고 있다.

▼〈수태 고지〉
사조_ 르네상스 / **종류**_ 유화 / **기법**_ 목판에 유채 / **크기**_ 45 x 34.5cm / **소장**_ 시칠리아 팔레르모 미술관

848. 남자의 초상화

이 초상화는 안토넬로의 활동 기간을 볼 때 아마도 비교적 후기의 작품으로 추정된다. 또한 안토넬로의 자화상으로 추정되는데, 왜냐하면 마치 그림에 그려져 있는 얼굴이 거울 속에 있는 것처럼, 정면을 바라보는 시선은 자화상의 전형적인 시선을 취하고 있기 때문이다.

▼〈남자의 초상화〉
사조_ 르네상스 / **종류**_ 유화 / **기법**_ 패널에 유채 / **크기**_ 35.6 x 25.4cm / **소장**_ 런던 내셔널 갤러리

849. 성 세바스티나누스의 순교

르네상스 시대 파도바의 거장인 안드레아 만테냐(Andrea Mantegna, 1431?~1506)의 걸작인 이 그림은 성 세바스티나누스(Saint Sébastien)의 순교를 묘사하고 있다. 성 세바스티나누스는 로마제국 시기에 순교를 당한 그리스도교의 성자이다. 세바스티나누스는 디오크레티아누스(Diocletianus) 황제가 로마제국을 다스릴 때 황제의 최측근 경호원이었다. 독실한 그리스도인인 세바스티나누스는 수시로 감옥에 드나들 수 있는 직업상의 특권을 이용하여 감옥에 갇혀 있는 신자들을 보살펴주었다. 이 사실이 알려지자 그리스도인들을 박해하던 황제는 그를 광장에 묶어 활로 쏘아 죽이라고 명했다.

이전에 다른 화가들에 의해 그려졌던 〈성 세바스티나누스〉를 보면 대개 들판의 나무 말뚝에 묶여 화살에 맞는 모습으로 나타나고 있다. 그런데 만테냐는 고대식 기둥에 묶인 세바스티나누스가 온몸에 화살을 맞고 있는 모습을 그렸다.

이 장면을 통해 화가는 인체에 대한 연구와 관심을 마음껏 펼쳐 보이고 있다. 여기서 이상적인 남성의 아름다움이 조각처럼 단단한 인체를 통해 표현되어 있다. 아울러 고대식 기둥은 한편으로는 사건이 일어난 당시의 시대적 배경을 암시해 주지만 다른 한편으로는 고대에 대한 화가 및 당시 후원자들의 관심을 말해준다. 배경 역시 당시의 건축물과 고대 로마 시대의 건축물이 함께 어우러져서 르네상스 시대 사람들이 고대의 부활에 관심이 컸음을 엿볼 수 있다.

▲〈성 세바스티나누스의 순교〉**사조**_ 르네상스 / **종류**_ 유화 / **기법**_ 패널에 템페라 / **크기**_ 68 X 30cm / **소장**_ 빈 미술사 박물관

▶**숨은 그림 찾기**_ 그림 왼쪽 상경에 있는 흰 구름을 보면, 구름 안에 어렴풋이 어떤 형상이 숨어 있다. 그 형상은 마치 말을 몰고 있는 사람처럼 보인다. 만테냐는 자연의 사물에 대해 자세히 관찰한다면 달 속의 그림자에서 토끼가 보이고, 먼 산의 바위에서 사람의 얼굴이 보이는 것과 같은 상상력이 생긴다고 여겼다. 그러므로 그는 화가는 자연에 대한 관찰력을 키워서 상상력을 발휘해야 제대로 된 그림을 그릴 수 있다고 말했다.

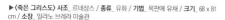
▲〈두칼레 궁전 신혼 방의 둥근 천장 프레스코화〉 **사조**_르네상스 / **종류**_천장화 / **소장**_두칼레 궁전

850. 두칼레 궁전 신혼 방의 둥근 천장 프레스코화

두칼레 궁전은 곤차가 가문의 거주지로, 만테냐는 궁정화가로 곤차가와 그의 부인 이사벨라 데스테를 위해 그림을 그렸다. 이 작품은 마치 천정이 뻥 뚫린 것처럼 천사들과 사람들이 하늘에서 방 아래를 내려다보는 장면을 묘사하고 있다. 만테냐의 이 작품은 원근법 인물 묘사의 걸작으로 환각천정화의 원형이 되었다. 이후 바로크와 로코코 예술에 막대한 영향을 주었는데, 만테냐의 구도와 구상에 따른 작품들이 쏟아져 나왔다.

851. 죽은 그리스도

만테냐가 단축법으로 그린 그림으로, 죽은 그리스도의 시신의 핏기 없는 모습을 묘사하고 있다. 아래에서 올려다보기에 더욱 선명해지는 발과 손의 상처 자국은 고통을 당하고 죽음을 맞이한 그리스도의 모습을 사실적으로 나타내고 있다.

▶〈죽은 그리스도〉 **사조**_르네상스 / **종류**_유화 / **기법**_목판에 유채 / **크기**_68 x 81 cm / **소장**_밀라노 브레라 미술관

852. 십자가에 매달린 그리스도

▶〈십자가에 매달린 그리스도〉
사조_ 르네상스
종류_ 유화
기법_ 캔버스에 유채
크기_ 76 x 96cm
소장_ 루브르 박물관

만테냐의 원근법 표현은 우리에게 최고의 경지를 보여준다. 이 작품은 그리스도가 골고다의 언덕에서 십자가에 매달린 장면을 투시 원근법을 사용하여 풍경화 구도의 입체감이 살아있는 그림으로 보여준다. 중앙에 그리스도가 매달려 있고, 그 양편에는 두 명의 죄수가 매달려 있어 시선을 그리스도에게 집중시킨다. 그리고 뒤로 예루살렘의 도시 풍광이 산을 따라 펼쳐지고 그 너머로 멀리 보이는 산과 하늘의 지평선을 이루는 장면에서 입체적 원근법이 극명하게 살아난다.

853. 고뇌하는 그리스도

그리스도가 십자가에 매달리기 전 겟세마네 동산에 올라 하나님께 기도하는 장면이다. 기도하는 그리스도 아래에는 제자인 베드로와 요한, 야고보가 잠들어 있다. 그리고 멀리 그리스도를 배반한 가롯 유다가 로마 병사들을 데리고 그리스도를 체포하러 오고 있다. 그림 속의 죽은 나무와 독수리는 죽음을 암시하는 상징이다. 이 작품은 만테냐의 처남인 조반니 벨리니가 1465년에 그린 〈고뇌하는 그리스도〉에 영향을 주었다.

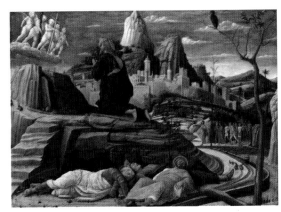

▶〈고뇌하는 그리스도〉
사조_ 르네상스
종류_ 유화
기법_ 캔버스에 유채
크기_ 62.9 x 80cm
소장_ 런던 내셔널 갤러리

▲〈미덕의 승리〉 사조_르네상스 / 종류_유화 / 기법_캔버스에 유채 / 크기_161 x 192cm / 소장_루브르 박물관

854. 미덕의 승리

 이 작품은 만테냐가 성 조르조 궁전에 있는 이사벨라 데스테(Isabella d'Este)의 스트디올레를 장식하려
고 그렸다. 이 작품에는 인문학적인 주제가 넘치는데 당시 대학이 많기로 유명한 파도바의 정서를
감안한다면 만테냐가 저명한 학자들과 이 작품을 논하며 그렸을 것으로 추측된다. 이 그림에서 먼저
눈에 띄는 것은 가장 왼쪽에 무장을 한 채 방패와 창을 들고 돌진하는 여신 미네르바이다. 여신에게
쫓기는 악덕 중 '인색'이 '배은망덕'의 도움을 받아 '무지'를 옮기고 있다. 켄타우로스의 위에 올라탄
여인은 육욕을 상징하는 '비너스'이다. 그 아래 원숭이처럼 생긴 자는 '불멸의 증오'를 나타낸다. 그의
뒤에 팔 없이 그려진 자는 '한가함'인데 앞에 있는 '나태'가 그를 끈으로 끌고 있다. 비너스 앞의 작은
인물들은 '디아나'와 '순결'이다. 비너스의 왼쪽 여인 중 한 명은 나무로 변하게 될 '다프네'로서 나뭇
가지를 들고 있다. 공중에는 구름에 둘러싸인 세 여인 중 '헤라클레스'의 몽둥이를 들고 있는 여인은
'강인함'이고, 포도주를 따르는 여인은 '절제'이며, '정의'는 저울과 칼을 들고 있다. 이 그림의 의미는
결국 미네르바가 정원의 악덕들을 쫓아내고 미덕의 승리를 쟁취한다는 내용을 형상화한 것이다. 만
테냐는 이 그림에서 숨은 그림을 그려두었는데 구름 속에서 찾길 바란다.

▲〈아테네 학당〉 **사조**_르네상스 / **종류**_벽화 / **기법**_프레스코 / **소장**_바티칸 서명의 방

855. 아테네 학당

〈아테네 학당〉은 산치오 라파엘로(Sanzio Raffaello, 1483~1520)의 최고 역작이다. 그는 로마 교황 율리우스 2세의 명으로 바티칸 궁의 벽면과 천장을 장식하는 일을 맡았는데, 이 작품은 교황의 집무실인 서명의 방에 그려진 작품이다. 〈아테네 학당〉의 배경 좌우에는 예술과 지혜를 상징하는 아폴론과 아테나의 대리석 조각상이 있고, 그림 상단에 인문학 위주의 학자들을, 하단에는 자연과학 위주의 학자들을 그렸다. 등장하는 인물이 54명에 이르지만 원근법을 사용하여 산만하지 않고 웅장한 느낌을 주고 있다.

아테네 학당의 중앙에 걸어 나오며 이야기를 나누는 두 사람은 거장 플라톤과 아리스토텔레스이다. 왼쪽이 플라톤으로, 관념 세계를 중시했던 그는 손가락으로 하늘을 가리키고 있다. 이상과 현실을 대표하는 플라톤과 아리스토텔레스가 진리의 본질을 두고 서로 논쟁을 벌이고 있는 모습이다. 라파엘로는 자신이 존경했던 다 빈치를 플라톤으로, 율리우스 2세를 아리스토텔레스로 그려 넣었다. 그 밖에 등장하는 인물들도 당시 라파엘로가 존경하는 인물들로 묘사하였다. 특히 전경에 한쪽 손을 얼굴에 괴고 다른 한쪽 손으로 무엇인가를 열심히 적고 있는 사람은 "만물은 유전한다."고 주장한 철학자 헤라클레이토스를 미켈란젤로로 분하여 그린 것이다. 또한 유일한 여성 학자인 히파티아가 순백의 옷을 입고 서 있다. 오른쪽 끝에 서 있는 사람들 중 라파엘로의 모습 또한 발견할 수 있다.

▶숨어 있는 라파엘로

856. 라 포르나리나

라파엘로는 출중한 외모와 사교적인 성격으로 로마의 많은 여인으로부터 구애를 받았다. 많은 여성과 교제하던 라파엘로에게도 진정한 사랑이 있었다. 그가 사랑한 여인은 바로 로마의 가난한 제빵사의 딸 마르게리타 루티였다. 라파엘로는 그녀에 대한 사랑이 얼마나 컸던지 '제빵사의 딸'이라는 뜻의 〈라 포르나리나〉로 불리는 그녀의 초상화를 그리면서 마르게리타의 팔에 자신의 이름을 새긴 팔찌를 새겨 넣을 정도였다.

그림에서 포르나리나는 허리 아래로 천을 두르고, 왼손을 하반신으로 가져가 전통적인 '정숙한 비너스(Venus Pudica)'의 자세를 취한다. 시선을 살짝 왼쪽으로 향하게 하여 관람자와의 눈을 피하려 한다. 그녀는 스스로 정숙한 여인임을 강조하려는 듯 보이나 동시에 상당한 관능미를 뿜내고 있다. 그녀는 오른손으로 왼쪽 가슴을 가리려고 하지만 그로 인해 오히려 봉긋한 양쪽 가슴이 더 도드라져 보이며, 가슴 아래를 덮고 있는 얇은 천 역시 배꼽을 고스란히 드러낸다.

▲〈라 포르나리나〉 사조_ 르네상스 / 종류_ 유화 / 기법_ 목판에 유채 / 크기_ 85 X 60cm / 소장_ 로마 국립고대미술관

▼〈의자에 앉아 있는 성모〉 사조_ 르네상스 / 종류_ 소묘 / 기법_ 수채화 / 크기_ 44 x 44cm / 소장_ 루브르 박물관

857. 의자에 앉아 있는 성모

이 작품은 라파엘로가 그린 성모화 중에 가장 유명한 작품이다. 아기 예수를 끌어안고 바라보는 성모의 우아하고 자비로운 모습에서 성스러움보다 인간적인 느낌이 강하게 다가온다. 은은한 성모의 미소는 그림 전체를 부드러운 온화함으로 가득 차게 한다. 이 작품은 라파엘로가 그의 사랑하는 연인 포르나리나를 모델로 하여 그렸다. 원제목은 〈성모자와 어린 세례요한〉이나 그림 속에서 성모 마리아가 화려한 금색의 술로 장식된 의자에 앉아 있어서 〈의자에 앉아 있는 성모〉로 더 알려진 작품이다.

858. 초원의 성모

〈초원의 성모〉는 초원을 배경으로 한 세 인물이 서로 바라보며 긴밀하게 교감을 나누고 있는 그림이다. 우아한 얼굴을 하고 있는 성모의 얼굴에는 아기 예수에 대한 어머니의 애정이 가득하다. 금빛 테두리가 둘린 붉은 상의 색은 그리스도의 죽음을 나타내고, 푸른 치마의 색은 교회를 상징한다. 라파엘로는 성모의 의상을 통해 교회와 그리스도 희생 간의 결합을 나타냈으며, 그가 그린 성모화 대부분이 이런 의상을 하고 있다.

▶〈초원의 성모〉 **사조**_ 르네상스 / **종류**_ 유화 / **기법**_ 목판에 유채 / **크기**_ 113 X 88cm / **소장**_ 빈 미술사 박물관

859. 검은 방울새의 성모

가시나무 숲에 사는 검은 방울새는 그리스도가 십자가를 지고 골고다 언덕을 오를 때, 그의 이마에 박힌 가시를 부리로 떼어냈다고 한다. 그때 피가 한 방울 튀어 검은 방울새 날개에 작은 붉은 반점이 생겼다고 한다. 이후 검은 방울새는 그리스도의 수난을 상징하게 된다. 검은 방울새를 건네려는 세례요한에게 손을 내미는 아기 예수의 눈길이 눈에 들어온다.

◀〈검은 방울새의 성모〉 **사조**_ 르네상스 / **종류**_ 유화 / **기법**_ 목판에 유채 / **크기**_ 107 x 77cm / **소장**_ 피렌체 우피치 미술관

860. 쿠퍼의 작은 성모

〈쿠퍼의 작은 성모〉는 전형적인 이탈리아 시골의 성모 마리아와 아기 예수를 묘사하였다. 빨간 드레스를 입은 그녀는 금발 머리에 깨끗한 피부를 나타내고 있다. 희미한 황금 후광이 기적적으로 그녀의 머리를 둘러싸고 있다. 그녀는 왼손으로 아기 예수의 엉덩이를 받치고 있다. 부인할 수 없는 귀중한 아이인 아기 예수는 아늑한 미소로 어깨를 돌아본다. 그들 뒤에는 아름답고 밝은 날이 펼쳐져 있다.

▶〈쿠퍼의 작은 성모〉 **사조**_ 르네상스 / **종류**_ 유화 / **기법**_ 목판에 유채 / **크기**_ 59.5× 44cm / **소장**_ 워싱턴 D.C 국립미술관

861. 템피의 성모

템피 가족을 위해 그려진 이 그림은 1829년 바이에른의 루드비히 1세(Ludwig I)가 구입했다. 성모 마리아는 아기 예수를 부드럽게 안고 있다. 두 인물은 하나가 된 모습을 연상시키며 이 사실은 장면의 시각적 영향을 지배한다. 유일한 자연 요소는 배경으로 그린 풍경의 작은 스트립과 밝은 푸른 하늘이다. 라파엘로의 감정이 고스란히 녹아들어 어머니와 아이의 부드러운 사랑을 느끼게 한다.

▶〈템피의 성모〉 사조_ 르네상스 / 종류_ 유화 / 기법_ 목판에 오일 / 크기_ 75 × 51cm / 소장_ 뮌헨 알테 피나코텍

862. 그란두카의 성모

이 작품은 라파엘로가 피렌체에 도착한 직후인 1505년에 그린 작품이다. 레오나르도 다 빈치의 영향을 받아 성모 마리아의 모습에서 스푸마토 기법을 사용한 흔적을 엿볼 수 있다. 그림은 어두운 배경에서 나오는 성모 마리아와 아기 예수를 나타낸다. 그녀는 서서 파란색 맨틀과 빨간 드레스를 입고, 관람자에게 아이를 보여주려는 듯 아기 예수를 두 손으로 받치고 있다.

◀〈그란두카의 성모〉 사조_ 르네상스 / 종류_ 유화 / 기법_ 목판에 오일 / 크기_ 84×55cm / 소장_ 우피치 미술관

863. 가바의 성모

이 그림은 아기 예수가 작은 사촌인 세례요한의 손에서 카네이션을 취하는 순간을 묘사하고 있다. 카네이션은 신성한 사랑을 상징하며 아기 예수가 고요하게 받아들이는 모습이다. 가바(Garvagh)의 성모 마리아는 르네상스 시대 로마에서 유행하는 터번처럼 짠 머리 장식을 하고 있다. 라파엘로는 그것을 좋아했고, 그의 연인인 포르나리나 초상화에서도 비슷한 것을 발견할 수 있다.

▶〈가바의 성모〉 사조_ 르네상스 / 종류_ 유화 / 기법_ 패널에 오일 / 크기_ 39 x 33cm / 소장_ 런던 국립미술관

864. 갈라테이아의 승리

그리스 신화에 나오는 바다의 님프 갈라테이아가 자신을 짝사랑하는 외눈박이 거인 키클롭스의 추격으로부터 도망치는 장면을 묘사한 그림이다. 키클롭스는 갈라테이아를 좋아하게 되자 헝클어진 머리칼을 빗으로 빗었고 수염을 낫으로 깎고 거친 얼굴을 물속에 비춰 보며 가다듬었다. 그러면서 살육을 좋아하는 사나운 성질과 피를 갈망하는 잔인한 성질도 고치려고 무던히도 힘을 기울였다. 하지만 그녀가 젊은 목동과 사랑을 나누는 것을 목격하고는 질투에 사로잡혀 갈라테이아와 아키스를 추격한다. 이에 갈라테이아는 조개를 타고 바다 위로 질주하여 키클롭스의 추격을 벗어난다. 그림에는 갈라테이아의 움직임과 주변에 그려진 인물과 돌고래 등이 긴박한 상황을 극적으로 나타내고 있으나 전체적으로는 우아한 느낌을 자아내고 있다. 라파엘로는 긴박한 상황에서도 갈라테이아가 거인 키클롭스를 피하고 자신이 사랑하는 목동 아키스에게 달려간다는 내용을 참조해 그림을 전체적으로 우아하게 표현했다.

◀◀〈갈라테이아의 승리〉 **사조**_르네상스 / **종류**_벽화 / **기법**_프레스코 / **소장**_로마 파르네지나 궁전

865. 빈도 알토비티의 초상

이 그림은 다 빈치의 모나리자와 비교되기도 하며, 매력적인 모습의 금발 남자를 그리고 있다. 한때 라파엘로의 자화상이라는 주장이 있었으나 빈도 알토비티의 초상화는 라파엘로의 걸작으로 인물화 중 잘생긴 남자의 초상이다.

866. 베일을 쓴 여인

흰색 베일을 머리서부터 내려쓰고 검은 머리에 빛나는 진주 장식을 한 이 여인은 교황 율리우스 2세의 조카딸이라는 설과 라파엘로의 연인이었던 포르나리나라는 설 등이 있으나 라파엘로가 가슴에 품고 있던 여성상을 나타냈다는 것이 후대의 정설이다.

▲〈빈도 알토비티의 초상〉 **사조**_르네상스 / **종류**_유화 / **기법**_목판에 유채 / **크기**_60 X 44cm / **소장**_워싱턴 D.C. 국립미술관

▲〈베일을 쓴 여인〉 **사조**_르네상스 / **종류**_유화 / **기법**_목판에 유채 / **크기**_64 x 85cm / **소장**_피렌체 팔라초 피티

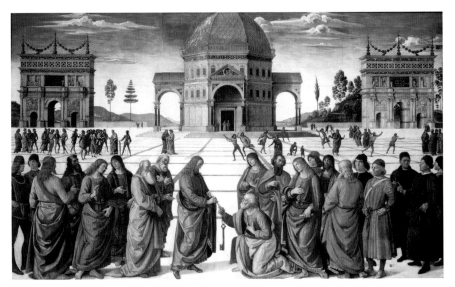

867. 베드로에게 천국의 열쇠를 주는 그리스도

이 작품은 라파엘로의 스승이었던 피에트로 페루지노(Pietro Perugino, 1450~1523)의 그림이다. 이 그림에서 묘사하고 있는 장면은 그리스도가 베드로에게 교회를 세울 반석이라 부르며 천국의 열쇠를 넘겨주는 순간을 담고 있다. 인물들이 서 있는 공간은 육각형의 건축물이 서 있는 광장을 배경으로 삼았다. 인물들 중 그리스도와 사도들에게는 모두 후광을 얼굴 뒤로 넣었으며 오른쪽에서 다섯 번째 인물은 화가 자신이다. 이 작품은 시스티나 예배당 북쪽 벽면에 그려진 그리스도의 일생 장면 중 일부분으로, 페루지노가 교황 식스투스 4세의 주문으로 그린 것이다.

868. 피에타

이 작품은 페루지노의 명작에 속하는 그림으로, 당당히 그리스도교의 피에타 전통 속에 자리 잡은 작품이다. 전경에 세심하게 배열된 인물들은 모두 우아한 자세를 취하고 있다. 전체적으로 풍부하게 채색된 색채와 안정된 빛으로 인해 페루지노 특유의 조화를 이루고 있다. 페루지노는 조화로운 구성과 조각 같은 인물 표현으로 당시 제자인 라파엘로에게 큰 영향을 주었다.

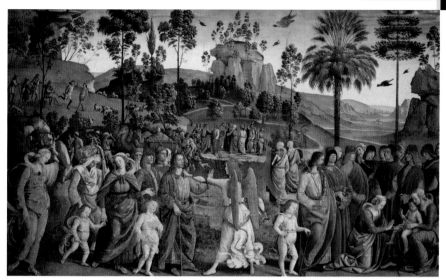

▲〈모세의 귀향〉 **사조**_르네상스 / **종류**_벽화 / **기법**_프레스코 / **소장**_시스티나 예배당

869. 모세의 귀향

페루지노의 프레스코 그림으로, 이야기는 세 부분으로 나뉜다. 그런 까닭에 하나의 그림에서 황토색 속옷과 녹색의 겉옷을 입고 지팡이를 든 모세가 세 명이나 등장한다. 모세는 아내와 자식들과 종들을 거느리고 이집트 땅으로 돌아가는데 천사가 나타나 모세의 길을 막고 있다. 이것은 모세가 밤에 꿈을 꾸는데 하느님이 달려들어 그를 죽이려 하셨다는 말씀을 묘사한 그림이다. 그래서 천사는 한 손으로 모세의 목덜미를 잡고 다른 손으로 칼을 잡고 있다. 그리고 '치포'라는 날카로운 차돌로 모세의 아들의 생식기 포피를 잘라 할례를 하자 모세를 풀어준다는 내용이다.

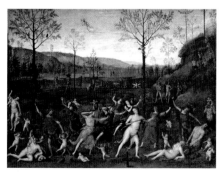

▲〈에로스와 순결의 여신의 전투〉 **사조**_르네상스 / **종류**_유화 / **기법**_패널에 오일 / **크기**_160 X 191cm / **소장**_루브르 박물관

870. 에로스와 순결의 여신의 전투

그리스 신화의 사랑의 여신 아프로디테와 순결의 여신 아르테미스 간의 싸우는 장면을 담은 그림이다. 아프로디테와 아들 에로스는 신과 인간들 세상에서 사랑을 맺어주는 일을 하였으나 순결의 여신 아르테미스는 임신한 요정들을 내쫓는 냉정한 여신이다. 이런 이유로 두 여신은 원수처럼 서로 쳐다보지도 않았는데, 페루지노는 그들의 싸움을 가정하여 그림을 그렸다.

871. 봄

〈봄〉은 르네상스 시대에 그려진 그림이라 믿기지 않을 정도로 놀라운 발상을 보여주고 있는 주세페 아르침볼도(Giuseppe Arcimboldo, 1527?~1593)의 작품이다. 그림은 사람의 옆 얼굴을 나타낸 초상화로 봄의 계절에 맞게 온통 꽃들로 꾸며져 있다. 계절의 첫 시작을 알리는 봄이 젊은이의 활기찬 모습과 같다는 암시를 주고 있다. 아르침볼도는 궁정화가로 왕이나 황제, 혹은 그 가족을 비롯한 측근들을 그렸는데, 이 작품은 신성로마 제국의 황제인 루돌프 2세를 그린 계절별 식물 초상화이다.

◀◀〈봄〉 **사조**_르네상스 / **종류**_유화 / **기법**_캔버스에 유채 / **크기**_76 X 63cm / **소장**_루브르 박물관

▲〈여름〉 **사조**_르네상스 / **종류**_유화 / **기법**_캔버스에 유채 / **크기**_76 X 63cm / **소장**_루브르 박물관

872. 여름

여름을 나타낸 그림답게 온통 채소와 과일로 얼굴을 표현했다. 길쭉한 오이는 코가 되고, 서양 배는 턱이 되고, 강낭콩은 입이 되었다. 또한 체리는 눈이 되어 웃고 있고, 머리에는 포도 잎과 여러 열매로 치장되어 있다. 생기 넘치는 여름을 강조하고자 사각 테두리를 여름꽃으로 장식하여 한층 환상적인 멋을 느끼게 한다.

873. 가을

가을은 결실의 계절이며 풍요로운 과일들이 넘쳐나는 계절이다. 무르익은 포도송이와 포도 잎은 머리에 쓰는 왕관을 씌우고 잘 익은 호박을 모자처럼 씌웠다. 얼굴은 사과, 배, 버섯 등 온갖 과일과 채소가 조합되었고 턱수염은 수수로 표현하여 경이로울 정도로 환상적인 묘사를 한 그림이다.

▲〈가을〉 **사조**_르네상스 / **종류**_유화 / **기법**_캔버스에 유채 / **크기**_76 X 63cm / **소장**_루브르 박물관

874. 겨울

겨울은 앙상한 가지만 남은 고목의 모습으로 얼굴을 표현하였다. 겨울의 쓸쓸함처럼 작품 전체에도 쓸쓸함이 배어 나오는데, 얼굴의 모습은 노인으로 나타난다. 아르침볼도는 사계절의 연작을 사람의 인생과 대비하여 봄은 유년, 여름은 청년, 가을은 장년, 겨울은 노인으로 그렸다.

▲〈겨울〉 **사조**_르네상스 / **종류**_유화 / **기법**_캔버스에 유채 / **크기**_76 X 63cm / **소장**_루브르 박물관

875. 정원사

이 작품은 정원을 아름답게 꾸미는 정원사를 그린 아르침볼도의 그림이다. 그림에는 화분 안에 무, 양파 등 채소가 가득하다. 그런데 정원사라는 제목답지 않게 정작 정원사는 보이지 않는다. 그림은 아마 정원사가 정원을 가꾸며 먹을 식량으로 채소를 거두어들인 장면을 연출하려는 의도로 보인다. 아르침볼도는 이 그림 속에 정원사의 얼굴을 분명 그려 넣었다고 한다. 그러나 아무리 그림을 해석하려고 해도 정원사의 얼굴은 보이지 않고 채소들만 보인다. 아르침볼도는 정원사를 어디에 숨겨놓았을까?

▶〈정원사〉 **사조**_ 르네상스 / **종류**_ 유화 / **기법**_ 패널에 유채 / **크기**_ 35 x 24cm / **소장**_ 알라 폰초네 시립박물관

876. 과일 바구니

과일이 가득 들어 있는 바구니를 그린 정물화에 가까운 그림이다. 아르침볼도의 과일 바구니는 정물화라고 보기에는 다소 무리가 있다. 바구니 안에 들어 있는 과일들은 자연스러운 배치보다는 부자연스러운 구도로 그려져 있으나 바구니와 과일 하나하나마다 세밀한 표현은 그의 화풍이 여느 화가 못지않다는 걸 보여준다. 이 그림 역시 〈정원사〉의 그림과 같은 '이중 그림'의 구성으로 그려진 작품이다.

*그림을 돌려 보면 숨겨진 비밀의 답을 구할 수 있다.

◀〈과일 바구니〉 **사조**_ 르네상스 / **종류**_ 유화 / **기법**_ 패널에 유채 / **크기**_ 35 x 24cm / **소장**_ 알라 폰초네 시립박물관

▲〈다나에〉 **사조**_르네상스 / **종류**_유화 / **기법**_캔버스에 유채 / **크기**_193 x 161cm / **소장**_보르게세 미술관

877. 다나에

이 그림은 만토바의 공작이 카를 5세를 위해 주문했던 작품들 중 하나로 안토니오 코레지오(Antonio Allegri da Correggio, 1489?~1534)가 그렸다. 코레지오는 대부분의 시간을 종교화를 그리면서 보냈지만, 그럼에도 후세 사람들에게는 에로틱한 분위기의 신화화를 그린 화가로 더 유명하다. 시대를 앞선 신화화는 18세기 로코코 미술가들의 표본이 되었고, 그의 황홀한 종교화는 바로크 양식의 출현을 예고했다.

다나에의 아이가 그녀의 아버지를 죽일 것이라는 신탁으로 아버지 아르고스 왕은 딸을 청동탑에 감금한다. 이때 그녀의 아름다움에 반한 제우스가 황금의 비로 변신하여 그녀에게 내린다. 많은 화가가 다나에를 소재로 하여 그림을 그렸으나 그 중 코레지오가 그린 다나에는 흥미로운 설정과 특이한 구도로 작품의 신화성을 더욱 돋보이게 살렸다. 다나에가 황금비를 받기 위해 침대 위의 시트를 펼치고, 제우스가 보낸 에로스가 그녀를 도와 시트를 펼치고 있다. 다나에와 제우스 사이에서 영웅 페르세우스가 태어난다.

▲〈제우스와 이오〉 사조_ 르네상스 / 종류_ 유화 / 기법_ 캔버스에 유채 / 크기_ 163.5 × 70.5cm/ 소장_ 쿤시토리스 박물관

▲〈가니메데스의 납치〉 사조_ 르네상스 / 종류_ 유화 / 기법_ 캔버스에 유채 / 크기_ 163.5 x 70cm / 소장_ 쿤시토리스 박물관

878. 제우스와 이오

제우스가 구름으로 변신하여 아름다운 이오에 게 다가서는 장면을 묘사한 코레지오의 그림이 다. 제우스는 신들의 제왕이자 유명한 바람둥이 였다. 그는 갖가지 모습으로 변신하여 아름다운 여인을 유혹한다. 그림에서 검은 구름으로 변신 한 제우스가 이오를 포옹하자 황홀함에 빠진 이 오의 모습이 환상적으로 그려져 있다.

879. 가니메데스의 납치

독수리로 변신한 제우스가 목동 가니메데스를 납치하는 장면을 묘사한 코레지오의 그림이다. 호메로스의 원전에 따르면 신들은 가니메데스 를 납치하여 신의 향연에 술을 따르는 시종으로 부렸다고 한다. 다른 이야기에는 제우스가 미소 년에게 반해 그를 납치하고는 동성애의 남색을 즐겼다고 한다.

880. 미덕의 알레고리

알레고리(allegory)는 어느 사물을 다른 사물과 비교해 우의(寓意)적으로 표현하는 방법을 말한다. 르네상스 시대에는 미덕을 의인화하여 고대 신화에 나오는 인물처럼 그렸는데, 특히 평화, 부유, 화합처럼 생활에서 중요한 윤리적 자질과 지혜의 덕목을 강조하기 위해 그림을 그렸다. 그밖에 순결, 충성, 절제, 겸양 등도 중요하게 여겼다고 한다. 그림에서는 평화가 지혜의 여신 아테나로 변하여 평화의 상징인 올리브 관을 쓰려고 한다. 하늘에서는 아름다움이 뮤즈로 변해 춤을 추고 악덕을 나타내는 동물들이 괴로워하고 있다.

881. 악덕의 알레고리

〈미덕의 알레고리〉처럼 악덕에 대한 우의를 그린 그림이다. 중세의 일곱 가지 미덕에 비교하여 악덕은 오만, 분노, 질투, 적대, 탐욕, 폭음, 과잉의 일곱 가지를 가리킨다. 이것들은 고대에 의인 조각상 또는 상징 조각상으로 표현되었는데 신화에서는 상반신이 사람의 형태이며 하반신이 짐승의 형태인 사티로스가 악덕의 상징처럼 표현되기도 했다. 코레지오의 이 그림에서 다리를 꼬집고 귀에 피리를 불며 가시로 찌르는 광경과 전면에 웃고 있는 얼굴이 마치 악덕의 즐거움을 보여주는 것처럼 보인다.

▼〈미덕의 알레고리〉 **사조**_ 르네상스 / **종류**_ 유화 / **기법**_ 패널에 유채 / **크기**_ 142 x 86cm / **소장**_ 루브르 박물관

▼〈악덕의 알레고리〉 **사조**_ 르네상스 / **종류**_ 유화 / **기법**_ 패널에 유채 / **크기**_ 149 x 88cm / **소장**_ 루브르 박물관

▲〈성모승천〉 사조_ 르네상스 / 종류_ 천장화 / 기법_ 프레스코 / 소장_ 파르마 대성당

882. 성모승천

파르마 대성당 둥근 돔 내부에 코레지오가 그
린 천장화이다. 이 그림은 수 세기에 걸쳐 후배
화가들이 모방했던 작품으로, 코레지오의 천재
적 화풍이 유감없이 나타나는 프레스코 작품이
다. 이 작품이 있는 아래에서 천장을 보면 마치
천장이 열려 있는 느낌을 주는데, 그곳을 통하여
성모가 승천한 것처럼 느끼게 만든다. 빛의 효과
를 능숙하게 다룬 코레지오는 햇빛을 가득 담은
구름으로 천장을 채우고 그 구름 사이에 천사들
이 다리를 아래로 늘어뜨린 채 빙빙 떠돌고 있는
것처럼 그렸다. 네 모퉁이에는 4명의 성인이 천
장을 받치듯 그려져 있어서 안정감을 주고 있다.

▶ 파르마 대성당 〈성모승천〉 천장화

▲〈성 히에로니무스와 성모〉 사조_ 르네상스 / 종류_ 유화 / 기법_ 목판에 유채 / 크기_ 205 x 141cm / 소장_ 파르마 대성당

▲〈양치기들의 경배〉 사조_ 르네상스 / 종류_ 유화 / 기법_ 패널에 유채 / 크기_ 256 x 188cm / 소장_ 드레스덴 국립미술관

883. 성 히에로니무스와 성모

성경학자인 성 히에로니무스가 아기 예수를 경배하는 장면을 묘사하였다. 코레지오는 아기 예수를 안고 있는 성모 마리아와 성인들을 함께 그렸는데 〈성 히에로니무스와 성모〉는 〈낮〉이라는 애칭으로 대중들에게 널리 알려져 있다.

이 그림에서 히에로니무스와 사자가 함께 등장하고 있다. 여기에는 나름의 사연이 있다. 히에로니무스가 한때 자신의 오만함을 뉘우치고는 광야로 나가 고행을 실행했다. 이때 발에 가시가 박혀 괴로워하는 사자를 만났고, 히에로니무스가 사자의 가시를 빼주자 그때부터 사자는 평생 히에로니무스를 따랐다고 한다.

그림 오른쪽의 성 카타리나가 아기 예수의 다리를 어루만지고 있다.

884. 양치기들의 경배

이 작품은 성모 마리아가 마구간에서 아기 예수를 낳은 후의 장면을 묘사한 코레지오의 걸작이다. 〈양치기들의 경배〉는 〈성야〉 또는 〈거룩한 밤〉으로 불리는데, 애칭으로 〈밤〉이라 한다.

그림에서 빛은 아기 그리스도 탄생의 기적을 상징한다. 빛은 화면 왼쪽에서 탄생을 지켜본 사람들과 아기 그리스도 탄생의 고요한 환희 사이에서 중심 역할을 하고 있다. 화면 왼쪽 위의 천사들은 구름을 타고 쏟아지는 빛을 받으며 아기 예수의 탄생을 지켜보고 있다. 《성경》의 〈누가복음서〉에 따르면 천사들은 밤새워 양을 지키는 목자들에게 나타나 그리스도를 경배할 것을 알렸다고 한다.

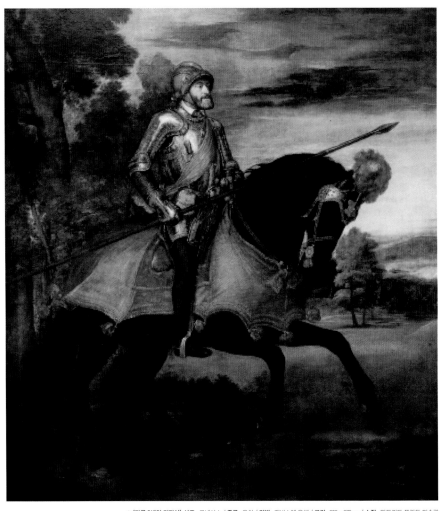

▲〈카를 5세의 기마상〉 사조_르네상스 / 종류_유화 / 기법_캔버스에 유채 / 크기_332 x 279cm / 소장_마드리드 프라도 미술관

885. 카를 5세의 기마상

이 작품은 군주의 화가로 일컬어지는 티치아노 베셀리오(Tiziano Vecellio, 1488?~1576)의 그림이다. 고대 로마 황제 마르쿠스 아우렐리우스의 기존 기마 초상과는 달리 카를 5세가 뮐베르크에서 슈말칼텐 동맹을 제압한 역사적인 사건 현장 속에 등장하는 초상화로 그렸다. 티치아노가 선호하는 노을을 배경으로 검은 말 위에 붉은 안장을 그려 넣고 그 위에 앉은 황제는 가톨릭의 기사이자 아우구스투스를 연상시키는 긴 창을 들고 있다. 긴 창의 의미는 로마 황제의 계승자를 나타내고, 고결하고 관대한 승리자를 뜻한다.

886. 카를 5세의 초상

카를 5세는 신성로마제국의 황제이자 스페인의 왕으로서 후일 광대한 땅을 다스리는 통치자가 되었다. 티치아노는 카를 5세의 전속 초상화가로서 다양한 모습의 초상화를 남겼다. 의자에 앉아 있는 카를 5세의 초상화는 엄격한 황제로 보이지 않고 친근한 모습을 나타낸다. 티치아노의 카를 5세의 초상화는 국가 지도자 초상화의 전형이 되었다.

1533년에 카를 5세는 티치아노를 팔라틴 백작으로 임명하고 '황금마차의 기사'라는 작위를 수여한다. 이는 화가로서는 엄청난 행운이었다.

◀〈카를 5세의 초상〉 사조_ 르네상스 / 종류_ 유화 / 기법_ 패널에 유채 / 크기_ 203 x 122cm / 소장_ 뮌헨 알테 피나코테크 미술관

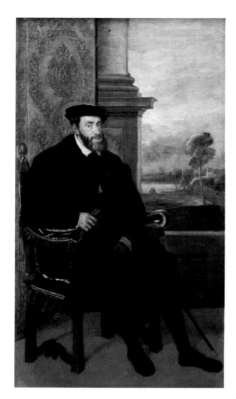

887. 펠리페 2세의 초상

티치아노가 밀라노 여행에서 뜻하지 않게 카를 5세의 아들인 펠리페 2세를 알현하게 되어 왕자의 초상화를 그리게 되었다. 그는 스페인의 왕위 계승자인 펠리페 2세의 초상을 전통을 따르면서도 세련되게 표현했다. 굳게 다문 입과 매서운 눈초리에 훌륭한 군주의 기품이 묻어나고 있다. 카를 5세는 신성로마제국의 일부인 오스트리아를 그의 동생 페르디난트 1세에게 물려주고, 스페인은 아들인 펠리페 2세에게 물려주었다. 스페인 왕이 된 펠리페 2세는 스페인의 최고 전성기를 이뤄낸다.

▶〈펠리페 2세의 초상〉 사조_ 르네상스 / 종류_ 유화 / 기법_ 패널에 유채 / 크기_ 193 x 111cm / 소장_ 마드리드 프라도 미술관

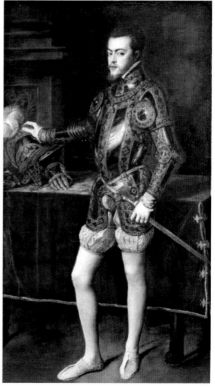

888. 악타이온과 디아나

디아나가 숲의 님프들과 맑은 물에서 쉬고 있을 때였다. 카드모스 왕의 아들인 악타이온이 사냥하러 나왔다가 목욕하는 디아나 일행을 발견하게 된다. 그때 디아나 일행은 목욕을 하다가 갑작스러운 남자의 침범에 어쩔 줄 몰라 천으로 몸을 가리게 된다. 바로 이 순간을 티치아노는 실제 장면을 보는 듯 생동감 있게 묘사하였다. 오른쪽의 초생달 모양의 관을 쓴 여자가 바로 달의 여신 디아나이다.

889. 악타이온의 불행

악타이온은 여신의 알몸을 본 죄로 사슴으로 변하여 자신의 사냥개에 쫓기며 도망친다. 결국 여신이 쏜 화살을 맞은 악타이온은 여신을 화나게 하면 안 된다는 교훈을 얻었지만 이미 때는 늦었다.

890. 디오니소스와 아리아드네

이 작품은 테세우스에게 버림받아 낙소스 섬에 홀로 있는 아리아드네를 술의 신 디오니소스가 발견하고는 첫눈에 반해 버린다는 이야기를 담고 있다. 티치아노는 첫눈에 사랑에 빠진 디오니소스의 불타오르는 감정을 역동적인 몸짓으로 표현했다.

◀〈디오니소스와 아리아드네〉 **사조**_ 르네상스 / **종류**_ 유화 / **기법**_ 캔버스에 유채 / **크기**_ 176.5 × 191cm / **소장**_ 런던 내셔널 갤러리

891. 비너스와 아도니스

비너스가 사냥을 떠나려는 아도니스를 말리는 장면으로, 언덕에는 큐피드가 잠이 들어 있다. 사랑의 신인 큐피드가 잠들어 있다는 점은 그들에게 비극이 올 것이라는 암시의 표현이다. 티치아노는 이 비극적인 사랑 이야기를 아름답고 밝은 색채로 그려내고 있다.

◀〈비너스와 아도니스〉 **사조**_ 르네상스 / **종류**_ 유화 / **기법**_ 캔버스에 유채 / **크기**_ 160 × 196cm / **소장**_ 로스엔젤레스 게티 센터

892. 비너스와 마르스의 사랑

사랑의 여신 비너스가 전쟁의 신 마르스와 사랑을 나누는 장면으로, 신화에서는 둘의 사이를 불륜관계로 묘사하고 있다. 왜냐면 마르스의 형인 불카누스(그리스 신화의 헤파이스토스)와 비너스는 부부 사이로 마르스는 형의 부인과 사랑하는 불륜이기 때문이다.

◀〈비너스와 마르스의 사랑〉 **사조**_ 르네상스 / **종류**_ 유화 / **기법**_ 캔버스에 유채 / **크기**_ 97 × 109cm / **소장**_ 빈 쿤시토리스 박물관

893. 에우로페의 납치

〈에우로페의 납치〉는 오비디우스의 《변신 이야기》에 나오는 이야기이다. 에우로페를 보고 사랑에 빠진 제우스는 흰색 황소로 변신하여 에우로페를 납치하여 사랑을 나눈다. 티치아노는 강한 사선의 구성으로 에우로페가 납치되고 있는 격정적인 순간을 그렸다.

◀〈에우로페의 납치〉 **사조**_ 르네상스 / **종류**_ 유화 / **기법**_ 캔버스에 유채 / **크기**_ 467 × 571cm / **소장**_ 보스턴 이사벨라 스튜어트 가드너 박물관

894. 토끼와 함께 있는 성모

▶〈토끼와 함께 있는 성모〉
사조_ 르네상스
종류_ 유화
기법_ 캔버스에 유채
크기_ 71 x 87cm
소장_ 루브르 박물관

이 작품은 티치아노가 당시 성모자 그림의 격식을 없애고 자연스러운 활기가 확연한 그림으로 느껴지도록 구성하여 그의 작품 중에서 가장 완성도가 높은 작품이라고 평가받는다. 풍경과 인물의 일체감은 깊고 부드러운 색상의 조화로 인해 더 효과적이며 티치아노가 즐겨 쓰는 색채가 돋보인다. 차가운 색과 따뜻한 색을 조화롭게 대비시켜 평화로운 분위기를 한층 고조시키고 있다.

895. 신중함의 알레고리

4세기 로마의 철학자인 마크로비우스의 '과거에서 배우고, 현재에 신중하게 행동하여, 미래를 망치는 일이 없도록 하라.'라는 명언에 기초하여 그려진 작품이다.

티치아노는 늑대를 현재 기억 몇 개만을 남겨두고 모든 기억을 삼키는 과거로 나타냈고, 사자는 강렬하고 열정적인 현재를, 개는 불확실하지만 사람을 즐겁게 해주고 희망을 전하는 미래로 나타냈다. 과거, 현재, 미래를 삼위일체로 형상화한 티치아노의 그림 표현이 독특하게 전해진다.

◀〈신중함의 알레고리〉 **사조**_르네상스 / **종류**_유화 / **기법**_캔버스에 유채 / **크기**_75.5 x 68.4cm / **소장**_런던 내셔널 갤러리

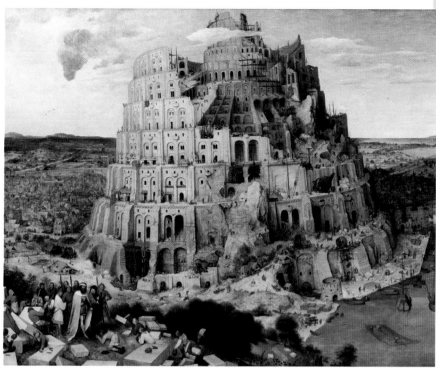

▲〈바벨탑〉 **사조**_ 르네상스 / **종류**_ 유화 / **기법**_ 패널에 유채 / **크기**_ 155 X 114cm / **소장**_ 빈 미술사 박물관

896. 바벨탑

플랑드르의 르네상스 최고의 거장인 피테르 브
뤼헐(Pieter Bruegel the Elder, 1525~1569)의 걸작이다.〈바벨
탑〉은《성경》〈창세기〉에 나오는 바벨탑 이야기
를 담고 있다. 바벨탑은 메소포타미아 지역에 건
설된 것으로 알려져 있는데, 브뤼헐은 바벨탑의
배경에 16세기 플랑드르의 도시 풍경을 넣었다.
바벨탑은 엄청난 규모의 건축으로 특히 복잡한
계단으로 이어지는 각 층의 연결 작업이 부가되
어 공사의 속도감이 전해져 온다. 또한 바벨탑 아
래로 건축 자재를 실어 나르는 항구의 모습도 분
주해 보인다. 신의 영역에 도전하려는 인간의 무
모함이 바벨탑만큼 강하게 느껴지는 그림이다.

▲〈작은 바벨탑〉 **사조**_ 르네상스 / **종류**_ 유화 / **기법**_ 패널에 유채 / **크기**_ 74.5 X 60
cm / **소장**_ 보이만스 반 뵈닝겐 미술관

897. 농가의 결혼식

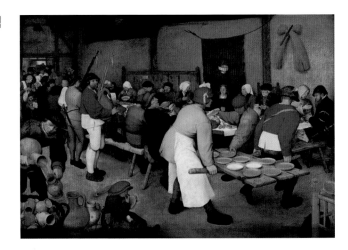

▶〈농가의 결혼식〉
사조_ 르네상스
종류_ 유화
기법_ 패널에 유채
크기_ 114 x 164cm
소장_ 빈 미술사 박물관

브뤼헐은 시골 축제의 정겨운 장면을 담은 작품들을 많이 그렸는데 이 그림이 대표적이라 할 수 있다. 대담하고 단순한 화면에 낙천적인 농민들의 생활상을 재치있게 풀어놓은 이 그림은 브뤼헐의 후기 작품으로 그의 미술적 특징을 잘 나타내고 있다. 긴 식탁에 둘러앉은 손님들의 목소리가 들리는 듯하다. 식탁 중앙 부분 초록색 휘장 앞에 앉은 통통한 신부가 만족스러운 표정을 짓고 있다.

898. 농부들의 춤

▶〈농부들의 춤〉
사조_ 르네상스
종류_ 유화
기법_ 패널에 유채
크기_ 114 x 164cm
소장_ 빈 미술사 박물관

시골 장터에서 벌어지는 작은 축제는 온 마을 사람들에게 기쁨과 즐거움을 주고 있다. 춤을 추러 광장으로 뛰어가는 사람들의 표정에서 설렘이 보이고, 주막 뒤쪽에서 투박하게 서로 껴안고 입맞춤을 하는 모습이 이채롭다. 형식을 중요시하는 귀족 또는 부르주아 사회의 축제와는 매우 다른 지극히 인간적인 마을 사람들의 춤을 보고 있으면 마음이 편안해진다.

899. 사냥꾼의 귀가

▶⟨사냥꾼의 귀가⟩
사조_ 르네상스
종류_ 유화
기법_ 패널에 유채
크기_ 117 X 162cm
소장_ 빈 미술사 박물관

이 작품은 월력도(달력) 1월을 나타낸 그림으로, 마을로 돌아오고 있는 사냥꾼의 모습을 보여주고 있다. 눈 위로 걸어오는 사냥꾼과 그들을 따르는 한 무리의 사냥개들 뒤로 허름한 여관이 보인다. 추위를 녹이려 여러 사람들이 모여 짚을 쌓아 불을 피우고 있으며, 언덕 아래로 꽁꽁 언 연못에는 아이들이 스케이트를 타고 있다. 겨울을 보내고 있는 사람들의 보편적인 삶을 잘 표현해 놓았다.

900. 추수하는 사람들

▶⟨추수하는 사람들⟩
사조_ 르네상스
종류_ 유화
기법_ 패널에 유채
크기_ 163 X 118cm
소장_ 메트로폴리탄 미술관

이 그림은 월력도(달력)의 8월과 9월에 추수하는 모습을 묘사하고 있다. 먼발치에 보이는 항구에서 배들이 떠나고 있는 동안 농부들은 나무 그늘에서 점심시간의 휴식을 취하고 있다. 브뤼헐은 자연을 다루는 데서 놀라운 민감성을 발휘하여 서양 미술사에 중요한 분기점을 만들었다. 브뤼헐은 신인문주의가 유행하면서 그에 맞는 풍경화를 그리기 위해 종교적 구실을 억제하였다.

▲〈반역한 천사들의 패배〉 **사조**_르네상스 / **종류**_유화 / **기법**_패널에 유채 / **크기**_117 x 162cm / **소장**_벨기에 왕립미술관

901. 반역한 천사들의 패배

　마치 판타지 게임의 한 장면을 보는 듯한 매우 흥미로운 그림이다. 작품은 성서에 나오는 내용을 담고 있는데, 하늘에서 추방된 루시퍼와 그를 따르는 타락 천사들이 다시 신과 대등한 자리에 오르고자 하늘 전쟁을 벌이고 있는 장면을 그렸다. 타락 천사들은 기괴한 괴물 형상으로 처리했고 이들을 징벌하는 대천사 미카엘이 눈에 띈다. 성서에서는 대천사 미카엘과 타락 천사의 우두머리인 루시퍼가 판박이 또는 쌍둥이 형제였다고 한다.

902. 교수대 위의 까치

　브뤼헐의 마지막 작품으로 교수대 위에 있는 까치와 교수대 앞에서 춤추는 사람들을 그렸다. 이는 당시 권력을 지배하고 있던 가톨릭에 저항한 프로테스탄트 목사가 처형되기 직전을 묘사한 것이다. 브뤼헐은 종교가 다르다는 이유로 인간을 교수형에 처하는 권력을 조롱하고 풍자하며 이 그림을 그렸다.

▲〈교수대 위의 까치〉 **사조**_르네상스 / **종류**_유화 / **기법**_패널에 유채 / **크기**_46 x 50cm / **소장**_독일 다름슈타트 헤센 주립미술관

▲〈**시각장애인을 이끄는 시각장애인**〉 **사조**_ 르네상스 / **종류**_ 유화 / **기법**_ 캔버스에 유채 / **크기**_ 86 x 154cm / **소장**_ 나폴리 카포디몬테 국립박물관

903. 시각장애인을 이끄는 시각장애인

　이 작품은 《성경》의 〈마태복음〉에 나오는 "시각장애인이 시각장애인을 이끈다면 모두 구렁으로 빠지게 될 것이다."라는 구절에 근거해 형상화한 그림이다. 시각장애인들이 열을 지어 들판을 가로질러 가는데, 이들은 앞사람의 어깨에 손을 걸치거나 지팡이를 통해서 서로가 연결되어 있다. 맨 먼저 나선 시각장애인은 이미 구렁에 빠져 있고, 두 번째 시각장애인은 막 넘어지려는 순간에 처해 있다. 이 그림에는 정치적 상징이 담겨 있다. 지도자가 눈 먼 시각장애인처럼 무리를 이끌다가는 모두 구렁에 빠진다는 것을 암시하고 있다.

▲〈**이카로스의 추락이 있는 풍경**〉 **사조**_ 르네상스 / **종류**_ 유화 / **기법**_ 캔버스에 유채 / **크기**_ 63 x 90cm / **소장**_ 벨기에 왕립미술관

904. 이카로스의 추락이 있는 풍경

　그리스 신화의 하늘을 날다 추락하는 이카로스 이야기를 담은 그림이다. 기존의 화가들은 추락하는 이카로스의 모습을 극명하게 표현하려고 했으나 이 작품 속에서는 추락하는 이카로스는 보이지 않는다. 전경의 농부는 열심히 밭을 갈며 이카로스의 추락 따위는 관심도 없다. 브뤼헐은 이 그림에서 이카로스를 찾도록 숨은그림찾기를 제공하고 있다.

ALEXANDER M DARIVM VLT SVPERAT
C A SISIN ACIL PERSAR PEDIT XM EQVIT
V R O A M INTERFECTIS MATRE QVOQVE
CONIVGE LIBERIS DARII REGIS VM M HAVD
AMPLIVS EQVITIB FVGA DILAPSI CAPTIS.

905. 이수스의 알렉산더 전투

조경 예술의 선구자이자 다뉴브 학교의 창립 회원인 독일 예술가 알브레히트 알트도르퍼(Albrecht Altdorfer, 1480-1538)의 1529년 유화이다. 이 그림은 알렉산더 대왕이 페르시아의 다리우스 3세에 대한 결정적인 승리를 확보하고 페르시아제국에 대한 자신의 캠페인에서 중요한 지렛대를 얻은 이수스(기원전 333) 전투를 묘사한다. 이 그림은 알트도르퍼의 걸작으로 널리 알려져 있으며, 세계 풍경으로 알려진 르네상스 풍경화의 유형 중 가장 유명한 그림으로 전례 없는 웅장함을 묘사하고 있다.

◀◀〈이수스의 알렉산더 전투〉 **사조**_르네상스 / **종류**_유화 / **기법**_패널에 유채 / **크기**_120 x 158cm / **소장**_뮌헨 알테 피나코텍 미술관

906. 처녀의 탄생

알트도르퍼가 그린 성모 마리아의 탄생 이야기는 성경에 나오지 않지만 외경인 야고보 복음서와 〈황금전설〉에 나온다. 그림 아래쪽에서 아기를 안고 앉아 있는 붉은 옷의 여인이 성모 마리아의 어머니 안나이다. 오른쪽에서 붉은 옷을 입고 물통과 지팡이를 멘 이가 성모 마리아의 아버지 요아킴이다. 성모 마리아의 탄생을 축하하기 위해 천사들이 성당의 세 기둥 사이를 둥글게 손을 잡고 돌며 날고 있는 모습이 매우 이채롭다.

▶〈처녀의 탄생〉 **사조**_르네상스 / **종류**_유화 / **기법**_패널에 유채 / **크기**_140 x 130 cm / **소장**_뮌헨 알테 피나코텍 미술관

907. 성 조지와 드래곤

성 조지는 군인 성인 가운데 가장 유명하고 인기있는 성인이다. 특히 그는 공주를 구하기 위해 드래곤과 싸워 물리친 성인으로 유명하다. 그림은 성 조지와 드래곤이 나무가 우거진 숲에서 만나 대결을 펼치려는 순간이다. 처절한 싸움이 예고돼 있지만 알트도르퍼는 아름다운 숲의 배경으로 고요함까지 느껴지는 독특한 분위기의 풍경화를 보여주고 있다.

◀〈성 조지와 드래곤〉 **사조**_르네상스 / **종류**_유화 / **기법**_패널에 유채 / **크기**_28 x 22cm / **소장**_뮌헨 알테 피나코텍 미술관

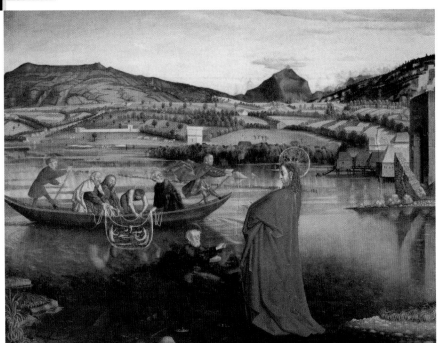

▲〈고기잡이의 기적〉 사조_ 르네상스 / 종류_ 유화 / 기법_ 패널에 유채 / 크기_ 129.5 x 154.9cm / 소장_ 제네바 미술관

908. 고기잡이의 기적

독일 출신의 스위스 화가인 콘라드 비츠(Konrad Witz, 1400~1446)는 자연의 철저한 관찰을 통해 사실적인 기법과 표현을 사용하였다. 이 그림은 제단 뒤 장식 벽의 일부분으로, 그라이안 알프스와 눈 덮인 몽블랑 봉우리, 멀리서 볼 수 있는 르 모틀(Le Môle)의 자연주의적 표현으로 유명하다. 자연에 관한 사실적 묘사는 이 작품을 유럽 미술사에서 풍경을 사실적으로 표현한 최초의 풍경제단화로 자리매김하게 했다. 그림의 배경은 〈요한복음〉 21장 1-8절로 예수가 부활한 뒤에 세 번째로 제자들에게 나타난 장면이다.

909. 성 크리스토퍼

《성인전(聖人傳)》에 의하면, 그가 어떤 소년을 업고 강을 건너는 동안 점점 무거워져서 물 속에 잠기게 되어 세례를 받았다고 한다. 강을 건넌 다음 소년은 보이지 않았는데, 그가 바로 그리스도였고, 따라서 그리스어로 '그리스도를 나른 자'라는 뜻의 이 이름이 붙여졌다고 한다.

▲〈성 크리스토퍼〉 사조_ 르네상스 / 종류_ 유화 / 기법_ 패널에 유채 / 크기_ 81 x 102cm / 소장_ 바젤 쿤스트 박물관

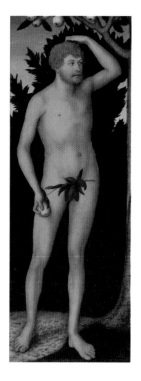

910. 아담과 이브

독일의 유명한 미술가 집안인 루카스 크라나흐 집안에서 태어난 루카스 크라나흐 형제 중 형인 장로 루카스 크라나흐(Lucas Cranach il Vecchio, 1472~1553)의 〈아담과 이브〉 그림이다.

오른쪽 그림의 이브는 전통적인 사과를 들고, 뱀은 생명의 나무 위에서 그녀에게 유혹의 속삭임을 보내고 있다. 반면에 왼쪽의 아담은 이브가 건네는 사과를 먹는 것이 금지되었음을 알고 있으나 거절하는 것도 곤란하다는 심경을 표현하려는 듯 머리를 긁적이고 있다.

◀〈아담과 이브〉 사조_ 르네상스 / 종류_ 유화 / 기법_ 패널에 유채 / 크기_ 167 x 60cm / 소장_ 우피치 미술관

911. 황금 시대

황금 시대는 그리스 신화에 등장하는 최초의 여자인 판도라가 상자를 열기 전의 세상을 말하며, 인간들은 아무런 걱정도 고통도 없이 영원히 늙지 않는 가운데 축제의 연속이었다고 한다. 루카스 크라나흐는 황금 시대의 모습을 우리에게 보여주고 있다.

▼〈황금 시대〉 사조_ 르네상스 / 종류_ 유화 / 기법_ 패널에 유채 / 크기_ 75 x 103cm / 소장_ 노르웨이 국립미술관

▲〈친절한 속임수〉 **사조**_르네상스 / **종류**_유화 / **기법**_패널에 유채 / **크기**_81.9 x 120.9cm / **소장**_윈헨 보덴부르크 컬렉션

912. 친절한 속임수

이 그림은 긴 회색 수염을 한 노인이 매력적인 젊은 여성들로 둘러싸인 카드 테이블에 앉아 있는 모습을 보여주고 있다. 노인은 고급스러운 벨벳 가운과 목에 금목걸이 이중 가닥을 입고 있으며 자신의 부를 자랑하고 있다. 그의 뒤에는 손으로 눈을 가리고 웃는 젊은 여성이 서 있다. 노인은 그녀의 장난이 싫지 않은 듯 만면에 웃음을 띠고 있으나 그녀의 동료들이 노인의 주화를 강탈하려는 낌새를 알지 못한다. 한 여인은 재빨리 두 손으로 동전을 주워서 옆에 있는 여인의 앞치마에 담는다. 오른쪽 뒤쪽에는 잘 차려입은 부부가 서로의 귀에 속삭이며 웃고 있는 노인이 한심하다는 듯 가리키고 있다.

913. 어울리지 않는 커플

루카스 크라나흐의 작품에는 여러 연령층의 부부나 연인 또는 불륜커플들의 묘사가 많이 등장하고 있다. 이 그림은 그들 작품 중 하나로 젊은 여인의 유혹에 반한 노인이 정신을 차리지 못하고 그녀의 미모에 빠져드는 사이에 여인은 관람자를 바라보며 노인의 지갑을 뒤지는 장면이다. 관람자를 공범으로 끌어들이는 여인의 눈길이 예사롭지 않다.

▶〈어울리지 않는 커플〉 **사조**_르네상스 / **종류**_유화 / **기법**_패널에 유채 / **크기**_27.3 x 18cm / **소장**_바르셀로나 카탈루냐 미술관

914. 아폴로와 다나에

아폴로와 다나에는 그리스 신화의 아폴론과 아르테미스이
다. 두 신은 제우스와 레토 사이에서 태어난 쌍둥이 오누이
로 아폴론은 태양을 관장하는 신이 되었고 다나에는 수렵과
달의 여신이 되었다. 또한 두 신은 활쏘기에 명궁으로 이름
났다. 그림은 활을 쏘는 아폴로와 동물을 보호하는 다나에가
사슴 위에 앉아 있는 모습을 묘사하였다.

▶〈아폴로와 다나에〉 사조_르네상스 / 종류_유화 / 기법_패널에 유채 / 크기_83 x 56cm / 소장_영국 윈
저 캐슬

915. 삼손과 데릴라

삼손은《구약성서》〈사사기〉13~16장에 등장하는 이스라
엘의 영웅으로 타고난 괴력에 의해서 맨손으로 사자를 퇴치
하고 여우의 꼬리에 햇불을 붙여 보리밭을 태웠고, 당나귀
의 턱뼈로 페리시데인을 대량으로 살륙했다. 가자에 가서 매
춘녀 데릴라의 꾐에 빠져 생후에 한번도 깎지 않았던 장발이
괴력의 원천이었다는 것을 알려주게 된다. 그리하여 잠자던
중에 데릴라에게 머리를 깎여 감옥에 갇히게 된다.

▶〈삼손과 데릴라〉 사조_르네상스 / 종류_유화 / 기법_패널에 유채 / 크기_57 x 37cm / 소장_메트로폴리
탄 미술관

916. 파리스의 심판

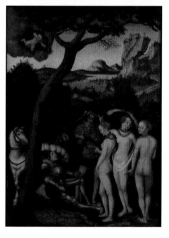

신들의 여왕인 헤라(로마 신화의 유노)와 지혜의 여신 아테나(로마
신화의 미네르바), 그리고 미의 여신 아프로디테(로마 신화의 비너스)
가 황금 사과를 차지하기 위해 목동이자 트로이의 왕자인 파
리스에게 누가 더 아름다운지를 놓고 심판을 받는 장면이다.
세 여신의 달콤한 조건에 파리스는 세상에서 가장 아름다운
여인을 차지하게 해 주겠다는 아프로디테에게 승리를 안겨준
다. 이 일로 그 유명한 트로이 전쟁이 발발하는 원인이 된다.

▶〈파리스의 심판〉 사조_르네상스 / 종류_유화 / 기법_패널에 유채 / 크기_101 x 71cm / 소장_메트로폴
리탄 미술관

917. 헨리 8세의 초상

한스 홀바인(Hans Holbein, 1497~1543)이 영국 왕실의 궁정화가가 되어 그린 헨리 8세의 초상화이다. 헨리 8세는 홀바인을 궁정화가로 임명하면서 두 가지 사항을 명령했다. 하나는 자신의 초상화를 그릴 때는 힘과 권위를 강조할 것과 다른 하나는 장래의 신부가 될 여인들의 초상화를 그리는 것이었다. 헨리 8세 시대에는 왕가의 결혼은 정치적 동맹을 맺을 수 있어 다른 왕조와의 결혼은 곧 국력의 신장을 가져왔다. 홀바인은 헨리 8세의 분부대로 왕의 초상화에 힘과 위엄이 넘치는 모습으로 표현하여 신임을 얻었다.

◀◀〈헨리 8세의 초상〉 사조_ 르네상스 / 종류_ 유화 / 기법_ 목판에 템페라 / 크기_ 75 X 88.2cm / 소장_ 로마 국립고대미술관

918. 토마스 경의 초상

홀바인이 에라스무스의 권유로 영국으로 건너가 토마스 경의 집에 머물며 그린 작품이다. 토마스 경은 불후의 명저 《유토피아》를 쓴 인문주의자이자 영국 정치가이다. 그는 헨리 8세가 가톨릭 교리에 어긋나게 앤 공주와 재혼하기 위해 왕위계승법을 만들자 이를 반대하였다. 토마스 경은 헨리 8세에 의해 반역죄로 몰려 런던탑에 수감되어 교수형을 당했다.

▶〈토마스 경의 초상〉 사조_ 르네상스 / 종류_ 유화 / 기법_ 패널에 유채 / 크기_ 74.2 × 59cm / 소장_ 뉴욕 프릭 컬렉션

919. 에라스무스의 초상

에라스무스는 《우신예찬》 등의 저서로 당시 타락한 교회를 준엄하게 비판하여 종교 개혁의 불씨를 당긴 북유럽 르네상스의 가장 위대한 학자이다. 홀바인이 그린 에라스무스 초상화에는 두건 달린 수사의 옷이 아닌 학자의 복장을 하고 있는데, 이는 1517년 교황 레오 10세가 그에게 수사복을 입지 않아도 된다는 특권을 주었기 때문이다.

◀〈에라스무스의 초상〉 사조_ 르네상스 / 종류_ 유화 / 기법_ 패널에 유채 / 크기_ 73.6 x 51.3cm / 소장_ 런던 내셔널 갤러리

920. 제인 시모어

제인 시모어는 앤 불린이 런던탑에서 처형당한 이후 헨리 8세의 눈에 들어 왕비가 된다. 자유분방한 앤 불린이 프랑스 출신이라는 점 때문에 헨리 8세는 그동안 프랑스식 의상을 입은 궁녀들을 정숙한 영국식 옷차림으로 바꿔 입도록 명령했다. 독실한 가톨릭 신자였던 그녀가 헨리 8세에게 가톨릭으로 회심할 것을 종용하자 헨리 8세는 앤 불린의 죽음을 상기시켰다. 그녀는 헨리 8세가 고대하던 아들 에드워드 6세를 낳았으나 아이를 낳다가 숨을 거둔다.

◀〈제인 시모어〉 사조_ 르네상스 / 종류_ 유화 / 기법_ 패널에 유채 / 크기_ 65.4 × 40.7cm / 소장_ 빈 쿤스 토리스 박물관

921. 에드워드 6세의 어린 시절 초상

헨리 8세는 자신의 대를 잇기 위해 아들이 필요했다. 그의 첫 번째 부인 캐서린과 사이에서 앤 공주를 낳았으며 두 번째 부인인 앤 불린과의 사이에서 훗날 여왕이 되는 엘리자베스 공주를 낳았다. 이후 앤 불린과 이혼한 헨리 8세는 그녀의 시녀였던 제인 시모어와 결혼하여 에드워드 왕자를 낳았으나 그녀는 아들을 낳고 출산의 후유증으로 숨졌다. 에드워드는 헨리 8세의 극진한 보살핌 속에 커 갔지만 항상 몸이 약했다.

◀〈에드워드 6세의 어린 시절 초상〉 사조_ 르네상스 / 종류_ 유화 / 기법_ 패널에 유채 / 크기_ 56.8 × 44cm / 소장_ 워싱턴 국립미술관

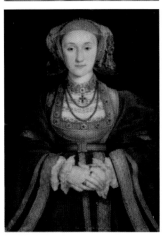

922. 클레페의 앤

영국의 신하들이 신교 국가인 클레페 공국의 앤을 헨리 8세의 네 번째 왕비로 주선하자 여성의 아름다움에 관심이 많았던 헨리 8세는 한스 홀바인을 클레페 공국으로 보내 그녀의 초상화를 그려올 것을 명령했다. 홀바인이 그려온 앤의 초상화엔 정숙하고 고요한 여인이 그려져 있었다. 이에 반한 헨리 8세는 그녀와 결혼을 결심하였다. 하지만 실물이 초상화보다 못하자 헨리 8세는 '나라를 위해서가 아니면 이런 결혼은 하지 않을 거다.'라고 투덜거렸다고 한다.

◀〈클레페의 앤〉 사조_ 르네상스 / 종류_ 유화 / 기법_ 패널에 유채 / 크기_ 65 × 48cm / 소장_ 루브르 박물관

923. 상인 게오르크 그리츠의 초상

이 초상화는 당시 런던에 와 있던 한 독일 상인의 초상화로, 인물 주변에 필기구, 종이, 책 등 다양한 사물들을 배치하였다. 왼쪽의 유리병에는 붉은 카네이션과 흰 카네이션이 꽂혀 있는데 붉은 꽃은 사랑을 흰 꽃은 충절을 상징한다. 그림의 모델인 상인은 자신의 약혼을 기념하여 홀바인에게 의뢰하여 그려졌는데, 홀바인은 사물의 질감을 시각적으로 느낄 수 있도록 표현해 걸작 초상화를 탄생시켰다.

▶〈상인 게오르크 그리츠의 초상〉 사조_ 르네상스 / 종류_ 유화 / 기법_ 패널에 유채 / 크기_ 96.3 × 85.7cm / 소장_ 베를린 젬멜데갈리에 미술관

924. 다람쥐와 찌르레기와 함께 있는 여인

이 작품은 다람쥐와 찌르레기와 함께 있는 여인의 초상화이다. 홀바인은 여자와 아이의 초상화에는 애완동물을 자주 그려 넣었고, 남자의 초상화에는 귀족들이 사냥에 쓰는 매를 등장시켰다. 당시 영국에는 다람쥐를 애완동물로 많이 키웠다고 한다. 푸른 배경 위에 묘사된 나뭇가지와 잎은 마치 벽지의 장식 문양을 보는 듯하다. 부드러운 감촉의 흰색 털모자와 다람쥐의 세밀하게 터치된 털이 매우 사실적이다.

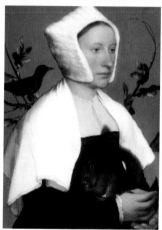

▶〈다람쥐와 찌르레기와 함께 있는 여인〉 사조_ 르네상스 / 종류_ 유화 / 기법_ 패널에 유채 / 크기_ 56 × 38.8cm / 소장_ 런던 내셔널 갤러리

925. 천문학자 니콜라 크라체

천문학자를 지냈던 니콜라 크라체를 그린 초상화이다. 홀바인의 초상화는 대부분 왕을 비롯한 귀족들을 중심으로 그린 것이 대부분인데, 이 작품도 마찬가지로 신분이 높았던 당대 학자들을 그린 전형적인 작품이다. 그림의 모델은 손에 천체를 재는 도구와 컴퍼스를 쥐고 있어 그가 천문학자임을 알 수 있다.

▶〈천문학자 니콜라 크라체〉 사조_ 르네상스 / 종류_ 유화 / 기법_ 패널에 유채 / 크기_ 83 x 67cm / 소장_ 런던 국립 초상화 갤러리

▲〈대사들〉 사조_르네상스 / **종류**_유화 / **기법**_패널에 유채 / **크기**_207 × 210cm / **소장**_런던 내셔널 갤러리

926. 대사들

이 작품은 영국으로 파견되었던 프랑스 대사인 장 드 댕트빌과 그의 친구 라보르의 주교 조르주 드 셀브를 그린 그림으로, 그림의 크기는 실제 인물과 같은 크기로 그려졌다. 홀바인은 이 두 인물 사이에 천구의, 지구의, 휴대용 해시계를 비롯한 다양한 천문 도구들, 그리고 류트, 피리를 비롯한 여러 악기를 세밀하게 그려 넣었다. 이러한 물건들은 장식으로 그린 것이 아니라 사물 속에 숨은 뜻이 담겨 있다. 그리고 아래 바닥에 알 수 없는 그림이 그려져 있다. 홀바인은 무엇을 표현하려고 이런 그림을 그렸을까?

▶그림을 측면에서 보면 아래 물체가 해골로 나타난다.

▲〈관속의 그리스도〉 사조_ 르네상스 / 종류_ 유화 / 기법_ 패널에 유채 / 크기_ 30.5 × 200cm / 소장_ 바젤 쿤스트 박물관

927. 관속의 그리스도

한스 홀바인의 걸작이자 문제작인 이 그림은 관속의 죽은 그리스도를 묘사하고 있다. 그림속에는 십자가에 못 박히며 수난을 당한 그리스도의 세 가지 상처가 보인다. 폭행당하고 비틀거린 모습이 역력하게 연상되는 가운데 그리스도는 손가락을 펴서 무언가를 전하려 한다. 그것은 삼위일체인 '하나님을 믿는다'라는 표시이다. 홀바인의 독창적인 구성이 돋보이는 이 그림의 주제는 그의 신앙에서 찾을 수 있다. 홀바인은 종교개혁 시기에 개신교 개혁가들의 가르침을 받아들여 바젤로 나가 화가 활동을 시작한다.

928. 토마스 경의 가족 초상

홀바인이 에라스무스의 권유로 영국으로 건너가 토마스 경의 집에서 머물며 그린 작품이다. 서양 미술 최초의 집단 초상화로, 오늘날 가족 사진이라 할 수 있는 작품이다.

▶〈토마스 경의 가족 초상〉 사조_ 르네상스 / 종류_ 유화 / 기법_ 캔버스에 유채 / 크기_ 227 x 330cm / 소장_ 런던 국립 초상화 미술관

929. 예술가의 가족

〈예술가의 가족〉엔 홀바인의 아내 엘스베스와 두 자녀 필립과 캐서린이 그려져 있다. 화가 아내의 눈은 슬픔으로 가득 차 있고, 그런 어머니를 바라보는 아이의 표정도 몹시 불안하다. 홀바인은 어떤 연유로 자신의 아내와 아이들을 이처럼 우울하게 묘사했는지 알 수 없으나 아무 영문도 모를 나이의 딸아이까지 울고 있는 것을 보아 가족의 슬픔도 화폭에 담으려는 홀바인의 예술 세계를 보여주고 있다.

◀〈예술가의 가족〉 사조_ 르네상스 / 종류_ 유화 / 기법_ 캔버스에 유채 / 크기_ 76.8 × 64cm / 소장_ 바젤 쿤스트 박물관

▶〈베네치아 찬미〉
사조_르네상스
종류_유화
기법_캔버스에 유채
크기_904 x 579cm
소장_두칼레 궁전

930. 베네치아의 찬미

르네상스 후기 베네치아를 빛낸 파올로 베로네세(Paolo Veronese, 1528~1588)의 그림을 보고 있으면 작품 속의 인물이 관람자를 향해 닿을 것처럼 몸을 기울인 장면들을 볼 수 있다. 그리고 그가 그린 천장화를 올려다보면 천장의 그림들이 공중에 붕 떠 있는 착각을 불러일으킨다. 이러한 기법은 그가 자부하던 '소토 인 수' 기법을 통해서 제작되었다. 베로네세의 천장화인 〈베네치아 찬미〉에서 그의 화려하고 신비로운 화풍이 잘 나타나고 있다. 〈베네치아 찬미〉 천장화는 팔라초 두체 궁전에 장식되어 있는데 이러한 화풍은 18세기 베네치아의 로코코 양식을 부활시켰다.

931. 레판토 해전의 알레고리

이 그림은 베네치아가 오스만제국과 벌였던 레판토 해전의 승리와 신의 가호에 감사한다는 의미를 담고 있다. 그림은 바다에서 벌어지는 전투 장면과 은총을 구하는 사람들과 함께한 신의 모습 등 두 부분으로 나누어져 있다. 전쟁은 1571년 10월 7일, 레판토 앞바다에서 격돌하게 된다. 작품은 양군 도합 400여 척의 갤리선이 동원돼 베네치아의 신성동맹 함대가 오스만제국 함대를 크게 격파한 사건을 담은 역사화이다.

932. 페르세우스와 안드로메다

이 작품은 그리스 신화의 영웅 페르세우스가 해안 바위에 묶여 있는 안드로메다를 괴물로부터 구하는 장면을 그리고 있다. 안드로메다는 에티오피아의 공주로 바다의 님프들에게 잡혀 제물로 바쳐지는 처지가 되었다. 바위에 묶여 있는 안드로메다와 괴물에게 달려드는 페르세우스의 동작은 사선의 구도를 통해 역동성이 극대화됐다. 괴물을 드러낸 바닷물과 하늘의 구름 등은 절박한 상황을 나타내듯 일렁거리며 극적인 요소를 배가시키고 있다.

▼〈레판토 해전의 알레고리〉 사조_ 르네상스 / 종류_ 유화 / 기법_ 캔버스에 유채 / 크기_ 169 × 137cm / 소장_ 베네치아 아카데미 미술관

▼〈페르세우스와 안드로메다〉 사조_ 르네상스 / 종류_ 유화 / 기법_ 캔버스에 유채 / 크기_ 260 × 211cm / 소장_ 프랑스 렌 미술관

▶〈알렉산더 대왕 앞에
모인 다리우스 가족〉
사조_ 르네상스
종류_ 유화
기법_ 캔버스에 유채
크기_ 236 x 475cm
소장_ 런던 내셔널 갤러리

933. 알렉산더 대왕 앞에 모인 다리우스 가족

이 작품은 마케도니아 알렉산더 대왕이 페르시아 다리우스 대왕을 물리치고 그의 가족들의 인사를 받는 장면을 그렸다. 당시 전례대로라면 패전국의 왕비는 승전국 왕의 후궁이 되지만 알렉산더 대왕은 그렇게 하지 않았다. 그림은 알렉산더 대왕이 절친한 친구이기도 한 장군과 함께 다리우스 왕국을 방문하자 다리우스 모후(母后)와 왕비 가족들이 그 앞에 나와 무릎을 꿇고 인사를 하는 장면을 묘사하고 있다. 모후는 일행 중 가장 키가 큰 장군을 알렉산더 대왕으로 착각을 하고 그 앞에 머리를 조아리자 옆의 시종이 실수를 일러주는 모습이다.

934. 레위가의 향연

이 작품은 그리스도가 십자가에서 죽기 전날 열두 제자와 최후의 만찬을 하는 장면을 그렸다. 그런데 경건해야 할 최후의 만찬은 주변의 어릿광대, 술주정꾼, 독일인, 난쟁이 등 성서와는 전혀 무관한 인물들로 가득 차 있다. 바로 이런 이유로 이 작품은 베네치아 종교 재판소에 회부되었는데, 세 달을 기한으로 그림을 수정하고 개선해야 한다는 판결을 받았다. 그러나 기한이 지난 뒤에도 그림은 고쳐지지 않았고 단지 제목만 최후의 만찬에서 레위가의 향연으로 바뀌었다.

▶〈레위가의 향연〉
사조_ 르네상스
종류_ 유화
기법_ 캔버스에 유채
크기_ 560 x 1,039cm
소장_ 베네치아 아카데미 미술관

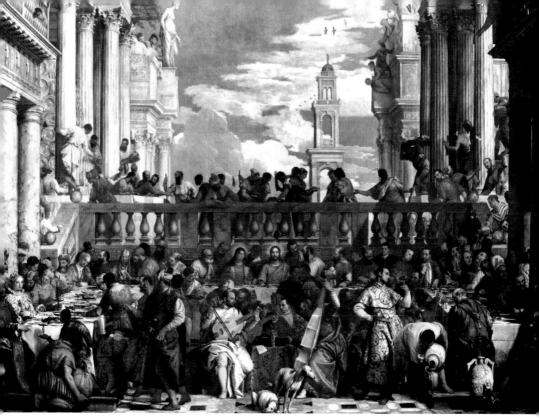

▲〈가나의 결혼식〉 사조_르네상스 / 종류_유화 / 기법_캔버스에 유채 / 크기_660 × 990cm / 소장_루브르 박물관

935. 가나의 결혼식

이 작품은 성서에 나오는 그리스도의 기적 중 첫 번째 기적을 행하는 장면을 그리고 있다. 가나의 결혼식에 참석한 성모 마리아는 많은 축하객으로 인해 술이 떨어진 것을 발견하였다. 이에 성모 마리아가 근심하며 그리스도에게 말하자 그리스도는 항아리에 물을 가득 채워오라고 했다. 그리고 그 물을 포도주로 변하게 하여 많은 사람에게 나누어 주었다. 베로네세는 이런 기적을 일으킨 그리스도를 연회에 참석하고 있는 많은 사람 속에 묻혀 놓아 종교적인 그림보다 베네치아 도시에서 벌어지는 화려한 연회를 담은 풍속화로 바꿔 놓았다.

베로네세는 미술사에서 최초의 순수 화가로 부른다. 그는 자기가 그리는 그림의 사실성 여부에는 관심이 없고, 명암과 색조에 대한 추상적인 감각에만 몰두했기 때문이다. 베로네세를 그저 화려한 그림을 그리는 뛰어난 장식화가라고 과소평가하기 쉽다. 하지만 그의 장식은 아름다움을 화려하고 진하게 나타내는 경지에 올랐으며, 나름대로 힘이 넘치는 예술로 승화시켰다. 한때 티치아노 공방에서 동문이었던 틴토레토가 르네상스를 마감하고 바로크 미술의 문을 열었다면, 베로네세는 바로크 미술에 이어진 로코코 미술에 지대한 영향을 주었다.

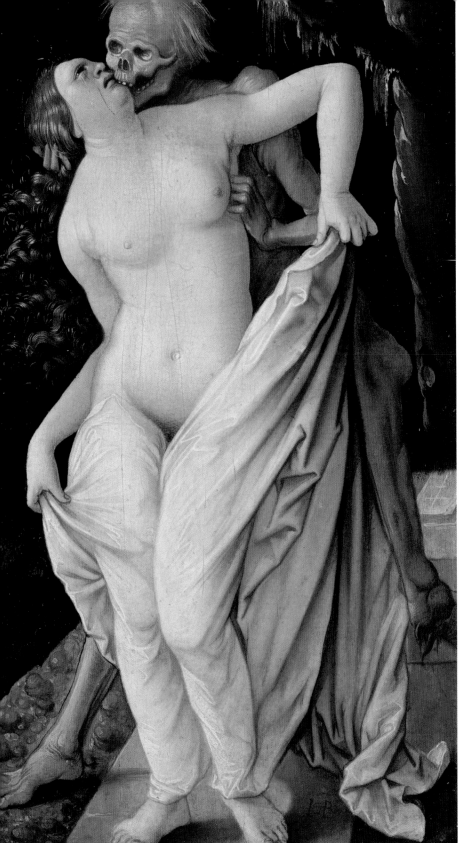

▼《죽음과 처녀》 시포, 르네상스 / 종류_유화 / 기법_패널에 유채 / 크기 31.1 x 18.7cm / 소장_바젤 쿤스트 박물관

936. 죽음과 처녀

그림 속 소녀는 연인에게 키스를 받고 있다고 생각하지만, 어느 순간 놀라움! 그것은 죽음이었다. 끔찍한 모습의 죽음과 그 죽음을 바라보며 기겁을 하는 소녀, 공포에 일그러진 얼굴로 죽음의 입맞춤을 피해 보려 하지만 뜻대로 되지 않는다. 몸에 걸치는 긴 천을 벗어버리고서라도 도망치려 하지만, 죽음은 소녀의 온몸을 꽉 사로잡고 있다. 한스 발둥의 이 그림은 '소녀'라는 단어가 가지는 밝고 생명력 넘치는 이미지와 어두운 '죽음'의 이미지가 함께 어우러져 보는 이로 하여금 불편함을 느끼게 한다.

937. 이브의 원죄와 죽음

알프레히트 뒤러의 수제자인 한스 발둥(Hans Baldung, 1484~1545)의 작품으로, 그림에 등장하는 알몸의 여인은 아담의 아내인 이브이다. 〈창세기〉에서 뱀의 유혹에 빠져 이브가 선악과를 따먹는 장면을 그렸는데, 여기에도 어김없이 죽음이 등장하고 있다. 선악과를 따먹은 결과로 인간이 직면하게 된 현실이 죽음이니 어울리는 조합이다. 아담과 이브의 원죄의 가장 결정적인 변화는 생의 시간이 한정되는 죽음을 맞게 된다는 것이다.

그림에서 죽음이 여인의 팔을 꼭 잡고 있다. 좀처럼 놓지 않으려는 태세인데, 그 팔을 뱀이 물고 있고 그 뱀을 여인이 손으로 잡고 있다. 서로 얽혀 있는 모양이다. 인간과 죄 그리고 죽음이 서로 영향을 미치는 관계를 형상화했다.

▶ 〈이브의 원죄와 죽음〉
사조_ 르네상스 / **종류**_ 유화 / **기법**_ 패널에 유채 / **크기**_ 64 x 32.5cm / **소장**_ 캐나다 오타와 국립미술관

938. 인생의 세 시기와 죽음

그림은 아이, 성년, 그리고 노년의 여성과 함께 죽음이 등장한다. 아이는 장난을 치고, 숙녀가 된 여인은 거울을 보며 만족해한다. 이들에게 죽음은 보이지 않는 것 같다. 반면 노인은 죽음이 보이는지 그를 가로막고 선다. 죽음이 들어 올린 모래시계는 이제 삶의 시간이 얼마 남지 않았음을 확인시키는 것 같은데, 그것을 아는 노인은 불편한 얼굴로 달려들어 죽음을 막으려 하고 있다. 죽음은 생의 모든 시기와 관계하지만, 그것을 깨닫고 아는 것은 노년이 되어서야 가능한 것 같다.

▶ 〈인생의 세 시기와 죽음〉
사조_ 르네상스 / **종류**_ 유화 / **기법**_ 패널에 유채 / **크기**_ 32.7 x 48.2cm / **소장**_ 빈 미술사 박물관

◀〈성 마가의 기적〉
사조_르네상스
종류_유화
기법_캔버스에 유채
크기_42 x 60.2cm
소장_런던 내셔널 갤러리

939. 성 마가의 기적

베네치아 화파의 마지막 르네상스 화가이자 매너리즘 미술의 문을 연 틴토레토(Tintoretto, 1518~1594)의 걸작이자 대표작이다. 이 작품의 주인공이자 성 마가의 절실한 신자였던 프로방스의 노예는 자신이 죽기 전에 성 마가의 시신이 안치된 베네치아를 순례하는 것이 소원이었다. 그가 주인의 반대를 무릅쓰고 베네치아를 다녀오자 화가 난 주인은 노예의 눈을 빼고 다리를 자르라고 명령한다. 그러나 이를 집행하는 과정에서 기적이 일어난다. 아무리 고문을 해도 노예의 몸에는 어떠한 상처도 나지 않았다. 순수한 믿음을 가진 노예를 학대한 주인은 양심의 가책을 느끼고, 그도 베네치아로 가서 참회한다는 이야기를 표현한 작품이다.

▼〈성 마가의 유해 발견〉 **사조**_르네상스 / **종류**_유화 / **기법**_캔버스에 유채 / **크기**_405.2 x 405.2cm / **소장**_밀라노 브레라 미술관

940. 성 마가의 유해 발견

성 마가는 베드로의 통역, 해설자이고, 베드로에 의해 이집트에 파견되어 그곳의 교회 창설자가 되었다. 그가 알렉산드리아에서 죽자 그리스도인들은 이슬람인의 방해를 물리치고 그의 시신을 베네치아로 옮긴 다음, 신축 중인 성당에 묻었다. 그러나 원인 모를 화재로 그 성당은 불타버렸다. 그리고 성 마가의 시신도 함께 사라졌다. 그 후 다시 성당을 건축하였을 때 성 마가의 시신이 발견된 장면을 그린 그림이다.

941. 성 마가의 유해 발굴

이 작품은 앞의 그림과 연결되는 그림으로 성
마가의 유해를 발견하고 여러 사람들이 유해를
옮기는 장면을 담았다. 성 마가는 예루살렘에서
자신의 어머니 집을 그리스도의 집회를 위해 기
꺼이 내놓았을 정도로 믿음이 강했다. 성 마가의
시신을 새로 지어진 '산 마르코 성당' 가장 깊숙
한 곳인 제단 캐노피 아래에 다시 묻었다. 그림
에서는 새로 지어진 성당을 배경으로 성 마가의
시신을 조심스레 옮기는 장면에서 긴장감이 흐
른다. 하늘의 먹구름과 번개는 긴장과 긴박함을
더해주고 있다.

▶〈성 마가의 유해 발굴〉 **사조**_르네상스 / **종류**_유화 / **기법**_캔버스에 유채 / **크기**_
398 x 315cm / **소장**_베니스 아카데미 미술관

942. 천국

이 작품의 역사는 1577년으로 거슬러 올라간다. 베네치아의 두칼레 궁전에 불이 나면서 〈성모의 대
관〉이란 과리엔토의 프레스코 그림이 함께 불타 없어졌다. 그래서 다시 지어진 궁전에 소실된 작품
을 대체하려고 새 작품을 모집하였다. 이에 베르네세 등 베네치아의 유명 화가들이 참가했으나 결국
틴토레토가 작품을 그리게 되었다. 틴토레토의 이 그림은 천사, 성자, 구원받은 자 등 수많은 인물이
소용돌이를 이루며 성모와 그리스도를 찬양하는 모습을 묘사한 것으로 두칼레 궁에 22m나 되는 거
대한 벽화를 그렸다.

▼〈천국〉 **사조**_르네상스 / **종류**_벽화 / **기법**_프레스코 / **소장**_베네치아 두칼레 궁전

▲〈원죄〉 사조_ 르네상스 / 종류_ 유화 / 기법_ 캔버스에 유채 / 크기_ 22.2 x 27.8cm / 소장_ 파리 장 자크 에네 미술관

943. 원죄

이 작품은 너무나 유명한 아담과 이브의 이야기를 소재로 삼았다. 아담의 갈비뼈에서 태어난 최초의 여자 이브는 하나님이 먹지 말라는 선악과를 뱀의 유혹에 못 이겨 아담과 함께 따 먹음으로써 에덴동산에서 쫓겨나는 벌을 받는다. 그리고 아담의 후예인 남자는 평생 일을 해야 하고, 이브의 후예인 여자는 출산의 고통을 감당해야 했다. 그림에서는 이브가 선악과인 사과를 따서 아담에게 건네는데, 가만히 보면 이브가 관람자에게 사과를 건네는 듯한 착각을 일으킬 정도다.

▼〈동물의 창조〉 사조_ 르네상스 / 종류_ 유화 / 기법_ 캔버스에 유채 / 크기_ 151 x 258cm / 소장_ 베네치아 아카데미 미술관

944. 동물의 창조

《성경》의 〈창세기〉에 나오는 천지창조 중 동물 창조에 관한 이야기를 다룬 그림이다. 하나님이 세상을 만들어, 1일에는 빛을 만들고, 2일에는 창공을 만들고, 3일에는 땅과 바다를 만들고, 4일에는 해와 달과 별을 만들고, 5일에는 동물을 만들었다고 한다. 그림에서 하나님이 동물들과 푸른 바다를 향해 나아가는 모습을 보면, 온갖 동물들로 넘쳐난다. 강렬한 색채와 역동성이 넘치고, 하나님의 강한 힘과 권능이 느껴진다.

▲〈그리스도의 십자가형〉 사조_르네상스 / 종류_유화 / 기법_캔버스에 유채 / 크기_536 x 1224cm / 소장_베네치아 스쿠올라 그란테 디 산 로코

945. 그리스도의 십자가형

그리스도가 골고다의 언덕에서 십자가에 매달려 형을 당하는 장면을 보여주는 틴토레토의 명작이다. 그리스도가 십자가에 매달려 있고, 나머지 죄인의 십자가 중 하나는 그리스도 옆에 세워지려고 하며, 나머지 하나는 죄수를 십자가에 묶으려 하고 있다. 그리스도의 십자가 아래 그리스도의 책형을 처음부터 끝까지 지켜본 사도 요한이 성모 마리아를 보호하는 모습이 보인다. 틴토레토는 그리스도의 십자가형 장면을 그 어떤 화가보다 사실적으로 표현하여 천재화가의 진면목을 여실히 보여준다.

946. 은하수의 기원

▼〈은하수의 기원〉 사조_르네상스 / 종류_유화 / 기법_캔버스에 유채 / 크기_149.4 x168cm / 소장_런던 내셔널 갤러리

신화에 따르면 제우스는 알크메네와 사이에서 태어난 아기 헤라클레스에게 불사의 생명을 주기 위해 헤라의 젖을 먹이고자 한다. 제우스는 잠이 든 헤라의 가슴에 아기 헤라클레스를 안겼다. 그러자 아기 헤라클레스가 헤라의 젖을 너무 세게 빨자 놀라 깬 헤라는 아기를 밀쳐낸다. 이때 헤라의 젖이 하늘로 뿜어져 나와 이것이 은하수가 되고 땅으로 떨어진 것은 순결한 꽃 백합이 되었다고 한다.

▲〈바위를 쳐 물이 나오게 하는 모세〉 사조_ 르네상스 / 종류_ 유화 / 기법_ 캔버스에 유채 / 크기_ 554 x 526cm / 소장_ 베네치아 스쿠올라 그란데 디 산 로코

947. 바위를 쳐 물이 나오게 하는 모세

모세가 히브리의 노예들을 데리고 이집트를 탈출하여 사막을 가로지를 때, 물이 턱없이 부족해 일행들은 갈증 때문에 힘들어했다. 이에 하나님이 모세에게 바위를 깨뜨리면 물이 솟아날 것이라고 계시해 물을 얻는다는 이야기를 그린 작품이다. 몇 년 뒤 여전히 황야를 벗어나지 못한 사람들은 다시 물이 없다며 불평하자, 하나님이 모세에게 바위를 깨뜨리지 말고 바위에 말을 걸어 물을 얻으라고 하였다. 그러나 모세가 바위를 깨뜨려 물을 얻자 하나님은 노했다. 그 벌로 모세는 사람들을 가나안 땅으로 인도했으나 자신은 들어가지 못했다.

현대 미술

원초적 향수와 꿈과 그리움, 사랑과 낭만, 환희와 슬픔…
인간의 실존을 둘러싼 현대 화가들의 고통스러운 내면 투쟁은 다채로운
색감으로 번진다

20세기 들어 미술은 다양한 장르로 분화되었다. 그것은 마치 하나의 단일
왕조가 새로운 왕조로 넘어가는 것이 아니라 왕조 자체가 쪼개져 여러 왕
권이 난립하는 역사와 같았다.

20세기의 현대 미술은 다양하고 다채로운 수많은 사조가 등장하면서 개
인의 자유 분망한 예술적 작품세계를 중시하는 경향으로 발전하였다.

야수파, 입체파, 표현주의, 추상미술, 미래파, 다다이즘, 초현실주의 등
20세기 서양 미술은 불꽃처럼 번지는 인간 실존을 향한 독창적인 예술
의 분화구였다.

대표작품
에드바르트 뭉크, 〈절규〉
모리스 드 블라맹크, 〈들판〉
마르크 샤갈, 〈나와 마을〉
아메데오 모딜리아니, 〈큰 모자를 쓴 잔 에뷔테른〉
앙리 마티스, 〈붉은 색의 조화〉
르네 마그리트, 〈골콩드〉
파블로 피카소, 〈아비뇽의 아가씨들〉

현대 미술의 화가들
파블로 피카소 / 마르크 샤갈 / 에드바르트 뭉크
아메데오 모딜리아니 / 앙리 마티스 / 모리스 드 블라맹크
에른스트 루트비히 키르히너 / 로버트 스펜서 / 에곤 실레
바실리 칸딘스키 / 피트 몬드리안 / 움베르토 보초니
살바도르 달리 / 르네 마그리트

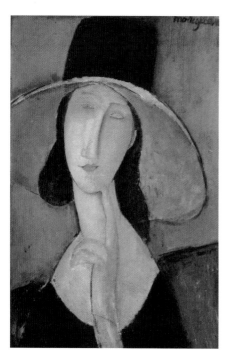

948. 큰 모자를 쓴 잔 에뷔테른

이탈리아 출신으로 파리에서 활동한 화가인 아메데오 모딜리아니(Amedeo Modigliani, 1884~1920)는 특정한 사조에 참여하지는 않았으나 탁월한 데생력을 반영하는 리드미컬하고 힘찬 선의 구성, 미묘한 색조와 중후한 마티에르 등을 특징으로 하며, 긴 목을 가진 단순화된 여성상은 무한한 애수와 관능적인 아름다움을 전한다.

이 그림은 모딜리아니의 아내인 잔 에뷔테른의 초상이다. 갸름한 타원형의 얼굴과 둥근 어깨선은 커다란 모자 챙의 곡선 형태와 어우러져 균형을 이루고 있다. 화가는 긴 콧대와 목, 가볍게 얼굴을 받치고 있는 가느다란 손가락의 우아한 손짓 및 표정과 함께 내면적 아름다움을 지닌 사려 깊은 여인으로 그녀를 표현하고 있다.

◀〈큰 모자를 쓴 잔 에뷔테른〉 사조_ 근대 회화 / 종류_ 유화 / 기법_ 캔버스에 오일 / 크기_ 54 x 37.5cm / 소장_ 개인

949. 흰색 베개에 기댄 여인의 누드

자유분방하게 드러누운 균형 잡힌 신체를 지닌 여성이 관람자의 눈을 바라본다. 강렬한 붉은 색의 직물이 덮인 침대 위에 드러누워 한쪽 팔은 머리 뒤로 구부리고 있으며, 얼굴은 관람자를 향한 채 도전적이고 관능적인 눈짓을 보내고 있다.

▼〈흰색 베개에 기댄 여인의 누드〉 사조_ 근대 회화 / 종류_ 유화 / 기법_ 캔버스에 오일 / 크기_ 60.6 x 92.7cm / 소장_ 슈투트가르트 미술관

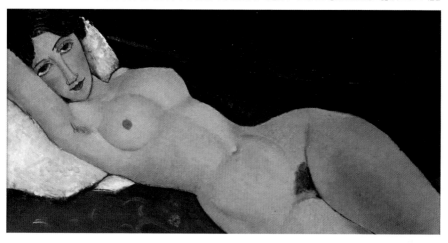

950. 노란색 스웨터를 입은 잔 에뷔테른

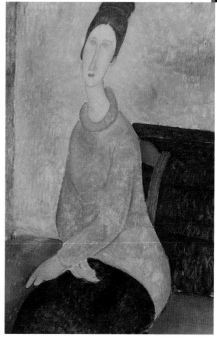

잔 에뷔테른은 모딜리아니의 마지막 연인이자 뮤즈로 모딜리아니는 잔의 백조와 같이 긴 목과 우아한 아름다움에 찬사를 보내고 그녀를 모델로 여러 점의 초상화를 그렸는데 이 작품도 그 중 하나이다. 그림에서 잔 에뷔테른은 모딜리아니의 작품에서 볼 수 있는 전형적인 여인들과 같이 가늘고 긴 얼굴형에 슬프면서도 고요한, 허공을 응시하는 듯한 눈동자 없는 눈을 가지고 있다. 동시에 그는 그녀의 육중한 엉덩이와 허벅지를 강조하여 작품은 마치 다산을 상징하는 고대의 조각상을 모방한 듯한 인상을 주고 있다. 그녀는 사랑하는 모딜리아니가 건강 악화로 죽자 그의 사망 다음 날 5층 빌딩에서 뛰어내려 자살해 버리는 비극의 부부였다.

▶〈노란색 스웨터를 입은 잔 에뷔테른〉 **사조**_ 근대 회화 / **종류**_ 유화 / **기법**_ 캔버스에 오일 / **크기**_ 100 x 65cm / **소장**_ 구겐하임 미술관

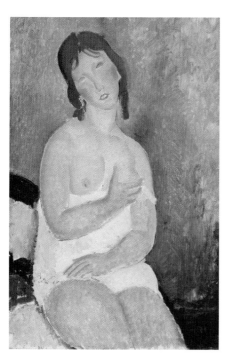

951. 앉아 있는 누드

모딜리아니는 누드화를 통해 관람자의 시선을 분산시키는 복잡한 배경이나 세부 장식 없이 오로지 인물만을 보여주기를 즐겼는데, 〈앉아 있는 누드〉가 그 대표적인 예이다. 이 그림에서는 초기 작품들에서 자주 보이는 보티첼리의 비너스처럼 손이나 팔을 통해 신체의 일부를 가리는 표현이 사라졌으며, 하얀 천 조각은 젊은 여인의 몸을 전혀 가리고 있지도 않다. 그리고 부드러운 윤곽선으로 길게 늘여진 여인의 신체는 배경의 푸른색의 미묘한 조화와 대비되면서 매우 우아하고 세련된 분위기를 형성한다. 특히 살며시 미소를 짓고 있는 듯한 인물의 표정은 관능적이고 요염한 느낌보다는 친근한 인간미를 느끼게 한다.

◀〈앉아 있는 누드〉 **사조**_ 근대 회화 / **종류**_ 유화 / **기법**_ 캔버스에 오일 / **크기**_ 100 x 65cm / **소장**_ 어거스티니안 요새와 박물관

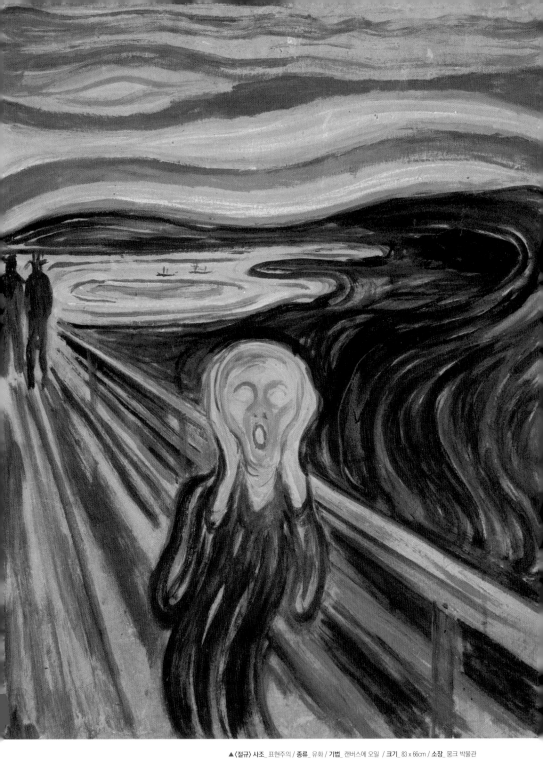

▲〈절규〉 **사조**_표현주의 / **종류**_유화 / **기법**_캔버스에 오일 / **크기**_83 x 66cm / **소장**_뭉크 박물관

952. 절규

노르웨이의 화가이자 판화가인 에드바르트 뭉크(Edvard Munch, 1863~1944)는 초기의 '병든 아이'에 표현된 병과 죽음의 응시가 그의 예술에 기저가 되었다. 뭉크는 베를린의 막스 라인하르트의 독일좌의 소극장 포와이에에서 프리즈화의 제작과 오슬로 대학의 강당 벽화를 제작하였다. 뭉크의 대표작이자 걸작인 〈절규〉는 뭉크가 '생의 공포'라고 부르던 것을 표현했다. 온통 핏빛으로 물든 하늘과 이와 대조를 이루는 검푸른 해안선, 동요하는 감정을 따라 굽이치는 곡선과 날카로운 직선의 병치, 그리고 극도의 불안감으로 온몸을 떨며 절규하는 한 남자, 이 남자의 절규는 인간의 존재론적 불안과 고통에 대한 울부짖음이고, 뭉크는 이를 입 밖으로 표출시켰다.

953. 병든 아이

이 작품은 뭉크의 초기 작품 중 하나로 죽음과 상실, 불안과 광기, 어두운 모습이 담겨 있다. 한 살 많았던 누나는 뭉크가 11살 때 죽었다. 누나의 죽음에 헌정한 이 그림은 그림붓 대신에 브러시로 긁힌 자국과 어정쩡한 마무리로 모두 덜 그린 그림이라고 비판했지만 그의 스승 한스 예거는 '깊은 슬픔이 녹아 있는 완성도 높은 그림'이라고 옹호했다.

▶〈병든 아이〉 **사조**_ 표현주의 / **종류**_ 유화 / **기법**_ 캔버스에 오일 / **크기**_ 121x 118.7cm / **소장**_ 테이트 미술관

954. 마돈나

서양 미술사의 영원한 소재인 마리아를 표현하였다. 마리아는 순종과 믿음으로 하느님의 부르심에 응답한 순결과 성스러움의 상징이었다. 그러나 뭉크는 성과 사랑에 사로잡힌 죽음의 여신으로 마돈나를 그리고 있다. 황홀한 듯 눈을 감고 있는 여자를 검은 어둠이 감싸고 있다. 머리의 후광만이 성스러운 여성의 이미지를 간신히 지키고 있다. 사랑과 출산의 고통을 숙명적으로 겪어야 하는 여성의 심리를 검은색과 베이지색으로 대비시켜 표현했다.

◀〈마돈나〉 **사조**_ 표현주의 / **종류**_ 유화 / **기법**_ 캔버스에 오일 / **크기**_ 70.5 x 50.5cm / **소장**_ 노르웨이 국립미술관

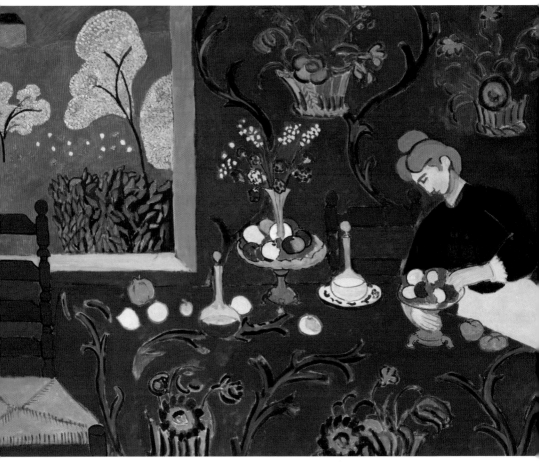

▲〈붉은 색의 조화〉사조_야수파 / 종류_유화 / 기법_캔버스에 오일 / 크기_180 x 220cm / 소장_상테페테르부르크 예르미타주 박물관

955. 붉은 색의 조화

　야수파의 창시자이기도 한 앙리 마티스(Henri Matisse, 1869~1954)는 파블로 피카소와 함께 20세기 최고의 화가로 꼽힌다. 20세기 미술은 반자연주의를 기조로 하는 혁신적 유파와 사조가 어지럽게 뒤바뀌게 되지만 그 발단이 되는 것은 야수파의 운동으로 그 선봉에 앙리 마티스가 있다. 마티스는 색채를 사용해 전통적인 주제를 강렬하고 독창적인 것으로 변형시키고 있다. 전방이나 배경, 대상이나 주위를 둘러싼 공간 모두를 평면적인 패턴으로 부각시키고 있다. 이와 같이 평면적이고 장식적인 전면적 효과를 달성하기 위해 그림자와 원근법을 포기하고 있다. 미술이란 대상을 그대로 모사하는 것이 아니라 사실을 재구성하는 것이다. 이것이 바로 20세기 미술의 기본 개념을 이루는 사고의 혁신이다. 이 작품은 눈이 아플 정도로 붉은 바탕에 리드미컬한 푸른색, 싱그러운 형형색색 과일은 화려한 원색의 향연으로 정적임에도 그 어떤 그림보다 생기가 넘쳐난다.

956. 모자를 쓴 여자

이 작품은 평론의 주요 표적이 된 그림이다. 이전까지의 그림에서 관례적인 방식으로 그려지던 형태는 진하게 칠한 물감자국으로 바뀌었다. 얼굴은 물감을 칠하는 행위의 영향을 가장 적게 받은 부분이지만 녹색을 덧칠하여 새로운 시도가 진행되고 있다. 또한 모자와 의상의 폭발적인 색채 사이에 꼼짝 못하고 붙들려 있다. 이 문제작 때문에 마티스는 야수파의 선도자가 되었다. 또한 그의 스승인 모로는 마티스에게 "너는 회화를 단순화하는 데 천재로구나." 하고 칭찬했다고 한다.

▶〈모자를 쓴 여자〉 **사조**_야수파 / **종류**_유화 / **기법**_캔버스에 오일 / **크기**_80.6 x 59.7cm / **소장**_샌프란시스코 현대 미술관

957. 왕의 슬픔

말년에 마티스는 몸져 눕게 되었다. 기력이 달린 그는 색종이를 오려 붙이는 콜라주를 즐겨 만들었다. 이 그림은 그의 자전적 초상화이다. 그림은 밝고 경쾌해 보이지만 왕인 마티스 자신의 기타 연주에 춤을 추고 있는 과거의 젊은 나, 무희를 화려하게 표현했다.

▶〈왕의 슬픔〉 **사조**_야수파 / **종류**_콜라주 / **기법**_과슈를 칠한 색종이 / **크기**_292 x 386cm / **소장**_조르주 퐁피두센터

958. 폴리네시아 바다

그림은 마티스가 색종이로 파도와 조개, 해초와 바다 동물들의 형상을 상징적으로 표현하고 있음을 알 수 있다. 그림 가운데 있는 새가 상징하는 것은 바다와 하늘은 하나이고, 자연은 하나로 엮여 있음을 상징한다. 아주 많은 생각을 단순화 시킨 이 그림. 평화롭고 조화로운 세상을 보여주고 있다.

◀〈폴리네시아 바다〉 **사조**_야수파 / **종류**_콜라주 / **기법**_과슈, 종이 붙이기 / **크기**_196 x 314cm / **소장**_조르주 퐁피두센터

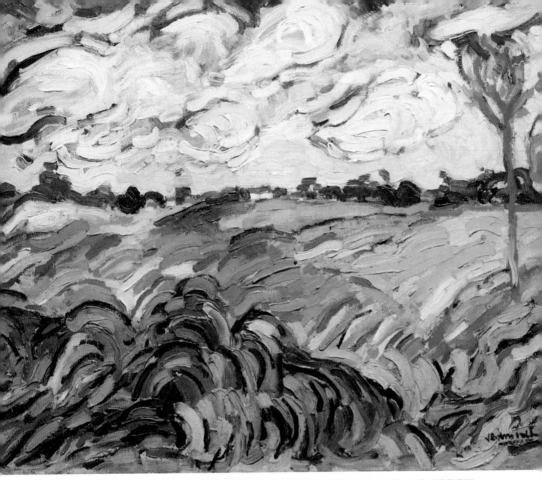

▲〈들판〉 사조_야수파 / 종류_유화 / 기법_캔버스에 오일 / 크기_180 x 220cm / 소장_조르주 퐁피두센터

959. 들판

　　1905년에 태어난 야수파는 1908년에 자취를 감출 정도로 미술 사조에 잠시 머문 운동이었다. 마티스를 중심으로 모여들면서 형성된 이들 화가들의 특징은 강렬한 순수 색채에 있었으며, 그 색채는 공간의 구성이나 감정 및 장식 효과를 위해 임의적으로 사용됐다. 야수파 그룹 중에서도 가장 야수파적인 정열의 화가는 모리스 드 블라맹크(Maurice de Vlaminck, 1876~1958)를 꼽을 수 있다. 이 작품은 인상주의적 접근법에 의한 풍경화 구성에 야수파의 강렬한 원색의 채색이 어우러진 그림이다. 또한 반 고흐의 계보를 잇는 작품임은 분명해 보인다. 야외에서 그림을 그리거나 풍경화를 자연에 대한 찬양으로 인식했다는 점에서 그는 선배 화가들과 몇 가지 생각을 공유하고 있다. 다만 중요한 차이를 찾자면 이 작품의 평면적으로 칠해진 지붕을 들 수 있겠다. 이런 점은 반 고흐의 작품에서도 볼 수 있다. 그러나 색채를 다루는 블라맹크의 기법은 확연한 차이를 느낄 수 있는데 그는 때로 물감이 묻은 붓으로 칠하지 않고 물감의 튜브를 바로 짜내 색칠함으로 혼합된 색조를 피하고자 했다.

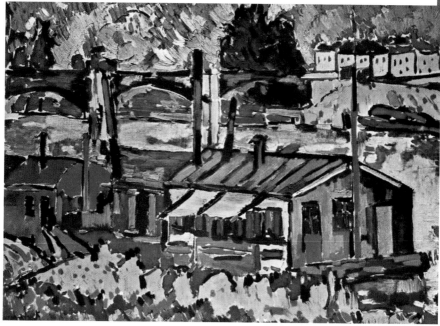

▲〈샤투의 다리〉 **사조**_야수파 / **종류**_유화 / **기법**_캔버스에 오일 / **크기**_140 x 190cm / **소장**_조르주 퐁피두센터

960. 샤투의 다리

블라맹크가 드랭과 함께 작업하던 작업실이 있는 샤투의 풍경이다. 샤투는 파리 근교의 부촌이라 아름다운 별장들이 많은 곳이다. 아마도 이 동네에서 가장 소박한 집이 아니었을까 싶은 작은 집들 넘어 멀리 별장들이 나타나 보이는데 하늘과 강은 온통 푸른색으로 눈이 부시다.

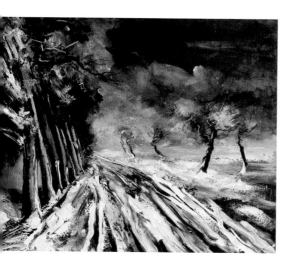

961. 눈보라

이 작품은 블라맹크의 말년 시기의 작품으로 특유의 두껍게 칠한 유화물감의 자국이 나타나고 있다. 구름은 검은색으로 폭풍 구름을 암시하는 넓은 면적으로 이루어지고 있다. 공기는 눈으로 두껍고, 나무는 바람에 구부러지고 비틀어져 있어 움직이는 느낌이 든다. 눈은 얇고 날카로운 줄무늬로 나타나는데 도로와 왼쪽의 나무에서 가장 분명하다. 뚜렷하고 대조적인 색상은 풍경화임에도 역동적인 힘이 넘친다.

◀〈눈보라〉 **사조**_야수파 / **종류**_유화 / **기법**_캔버스에 오일 / **크기**_80 x 122cm / **소장**_리옹 미술관

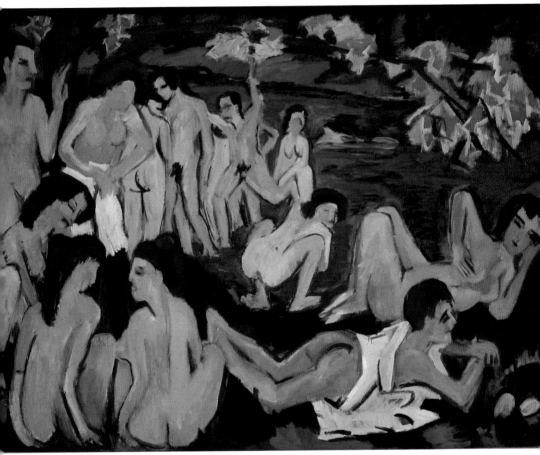

▲〈모리츠부르크의 목욕하는 사람들〉사조_표현주의 / 종류_유화 / 기법_캔버스에 오일 / 크기_151 x 199cm / 소장_테이트 미술관

962. 모리츠부르크의 목욕하는 사람들

 독일의 화가이자 다리파의 창립 회원 중의 한 사람인 에른스트 루트비히 키르히너(Ernst Ludwig Kirchner, 1880~1938)는 예술적 자존감이 남다른 화가였다. 뭉크, 포비즘, 니그로 조각의 영향을 받아 표현주의로 전환했고 1905년 드레스덴에서 〈브뤼케(다리파)〉를 창설하였다. 대도시에서 살아가는 인간의 고독을 그렸으며 형태와 색채의 대담한 단순화, 예각적 묘선은 소박감과 율동감에 찬 화면을 낳게 했다. 또한 목판화는 힘찬 대조효과를 나타냈으며 스스로를 독일 미술의 거장인 뒤러의 계승자라고 확신할 정도였다. 이 작품 속 푸른 강물과 신록은 자연의 건강한 생명력을 느끼게 한다. 이를 배경으로 일군의 벌거벗은 남녀가 어우러져 자연이 선사한 생명과 자유의 축복을 한껏 즐기고 있다. 이들은 화가와 그의 친구들이다. 인체의 해부학적 특징을 무시하고 마음 내키는 대로 대상을 묘사한 데서 키르히너의 자유와 해방의 깊이를 짐작할 수 있다

964. 거실

남자는 그림을 그리고 여자는 뜨개질 중인 중산층 가정의 실내 장면이다. 강렬한 색채로 인해 화려하게 들떠서 불안감이 감도는 그림 속에 고양이의 검은 색이 묘한 안정감을 주는 색채의 균형을 이루고 있다.

▶〈거실〉 **사조**_ 표현주의 / **종류**_ 유화 / **기법**_ 캔버스에 오일 / **크기**_ 90 x 150cm / **소장**_ 함부르크 쿤스트할레 미술관

963. 다섯명의 거리의 여인

이 작품은 1913년에 그려진 그림이다. 그림의 구도는 톱날 같은 예리한 선과 포물선 같은 곡선이 서로 대결하거나 결합하면서 화면 가득 특이한 긴장감과 움직임을 부여하고 있다. 거리의 여인 다섯명을 화면 가득히 배치시키고 있는 이 작품은 현실적 정감과 절제된 색채로 묘사돼 있으면서도, 동시에 비현실적 분위기를 조성해내고 있는 듯하다. 그리고 화면 전체는 앞에서 말한 특징적인 선들의 강한 대결과 결합으로 구축적인 공간을 창출하고 있다.

◀〈다섯명의 거리의 여인〉 **사조**_ 표현주의 / **종류**_ 유화 / **기법**_ 캔버스에 오일 / **크기**_ 120 x 90cm / **소장**_ 루드비히 박물관

965. 군인 모습의 자화상

이 작품은 방황과 좌절, 자포자기, 분노 등을 나타낸 전형적인 표현주의적 그림으로 키르히너 자신의 자화상을 담아냈다. 눈동자가 없이 촛점을 잃은 퍼런 눈은 시대의 좌절을 경험하고서 방황하는 자신의 모습이라 하겠다. 그리고 절단된 오른쪽 손목은 인생의 목표를 잃은 채 해체되어가는 자신이라 생각할 수 있다. 또한 나체의 여인은 좌절과 방황을 가져다 준 현대 문명을 부정하고 원시 문명으로 돌아가고픈 그의 열망을 드러내고 있다.

◀〈군인 모습의 자화상〉 **사조**_ 표현주의 / **종류**_ 유화 / **기법**_ 캔버스에 오일 / **크기**_ 69 x 61cm / **소장**_ 앨런 메모리얼 아트 뮤지엄

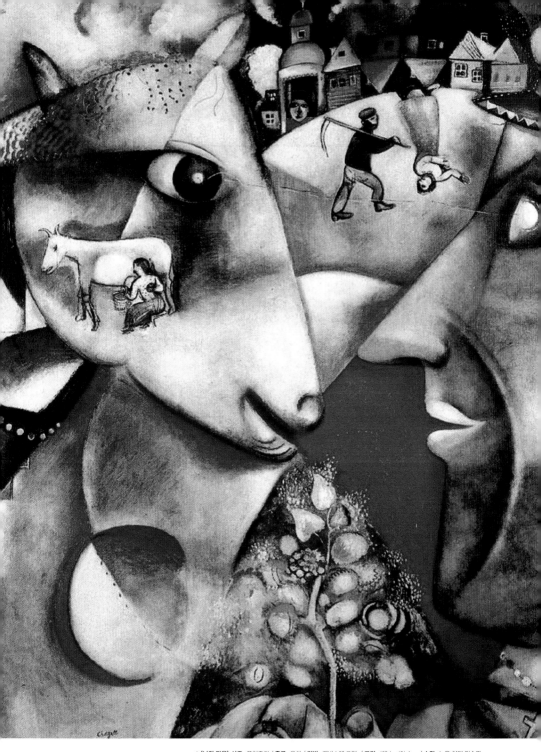

▲〈나와 마을〉 **사조**_ 표현주의 / **종류**_ 유화 / **기법**_ 캔버스에 오일 / **크기**_ 192.1 x 151.4cm / **소장**_ 뉴욕 현대 미술관

966. 나와 마을

유럽화단의 가장 진보적인 흐름을 누비며 독창성과 일관성을 유지하는 가운데 자신의 미술세계를 발전시킨 마르크 샤갈(Marc Chagall, 1887~1985)은 러시아의 민속적인 주제와 유대인의 성서에서 영감을 받아 인간의 원초적 향수와 동경, 꿈과 그리움, 사랑과 낭만, 환희와 슬픔 등을 눈부신 색채로 펼친 표현주의의 거장이다. 이 그림은 샤갈이 자신의 어릴 적 고향에 대한 그리움을 듬뿍 담아 환상의 세계를 묘사하였다. 색채의 마술사라 불리울 만큼 다양한 색채의 조화를 이루고 있다. 대각선의 큰 구도 가운데 오밀조밀하게 그려진 다양한 군상들의 재미있는 이야기들까지 담아낸 환상적인 그림이다.

967. 서커스 말

샤갈은 어려서부터 서커스를 무척 좋아했다는 기록이 있으며, 그래서인지 자신의 생애에 걸쳐 많은 무대미술을 담당하기도 했다. 그림에는 물구나무를 선 곡예사들의 마치 땅을 밟지 못한 모습에 유대인들의 유랑생활을 암시하고 있다. 또한 추억이 배어있는 샤갈의 고향을 다다를 수 없다는 것을 나타내기도 한다.

▶〈서커스 말〉 **사조**_ 표현주의 / **종류**_ 유화 / **기법**_ 캔버스에 오일 / **크기**_ 48 x 68cm / **소장**_ 개인

968. 생일

샤갈의 아내 '벨라 로젠벨트'와의 관계를 묘사한 그림이다. 부유한 그녀의 부모는 가난한 샤갈과의 결혼을 반대했지만 그의 끈질긴 청혼 끝에 결혼하였다. 그림은 그의 청혼의 모습이 잘 나타난다. 벨라를 현란한 색채의 소용돌이 속으로 끌어들여 공중에 떠오르게 하고, 자신도 날아올라 몸을 길게 늘어뜨린 채로 키스하는 모습을 초현실적으로 잡아냈다. 샤갈의 날아다니는 멋진 모습에 감격한 벨라는 작품 제목을 '생일'로 지었다고 한다.

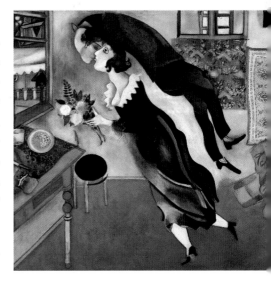

▶〈생일〉 **사조**_ 표현주의 / **종류**_ 유화 / **기법**_ 캔버스에 오일 / **크기**_ 81 x 100cm / **소장**_ 뉴욕 현대 미술관

▲⟨뉴 호프의 운하 위⟩ 사조_ 미국 인상주의 / 종류_ 유화 / 기법_ 캔버스에 오일 / 크기_ 973 × 817cm / 소장_ 필립스 컬렉션

969. 뉴 호프의 운하 위

미국의 풍경화가인 로버트 스펜서(Robert Spencer, 1879~1931)는 풍경보다 델라웨어 강 지역의 공장과 노동자들의 그림으로 더 잘 알려져 있다. 이 그림은 뉴 호프 운하 주변의 전경을 묘사한 장면이다. 운하 위 다닥다닥 공간을 맞대고 있는 집들이 들어서 있다. 그 아래 흰 벽을 한 작은 창고들이 보이고 운하 위에는 배 한 척이 떠 있다. 고요하고 맑은 물은 주위 풍경을 그대로 담고 있어 물과 땅의 구별도 어렵다. 화창한 햇살에 여인들은 빨래를 널고 있고 남성은 작은 배를 손질하고 있다. 가난한 슬럼가의 동네이지만, 사람 사는 냄새가 가득한 풍경이다.

▲〈행복한 부부〉 **사조**_ 미국 인상주의 / **종류**_ 유화 / **기법**_ 캔버스에 오일 / **크기**_ 35.6 x 30.5cm / **소장**_ 필립스 컬렉션

▲〈알람 시계〉 **사조**_ 미국 인상주의 / **종류**_ 유화 / **기법**_ 캔버스에 오일 / **크기**_ 35.6 x 30.5cm / **소장**_ 필립스 컬렉션

970. 행복한 부부

술 취한 남편이 늦게 들어오자 아내가 화를 낸다. 남편은 아내의 손을 잡아보지만 아내는 화를 내고 아이는 울음을 터뜨리고 있다. 아내가 화를 낸다는 것은 행복한 부부를 의미한다. 왜냐면 불행한 부부는 말도 하지 않을 것이다.

971. 알람 시계

출근 시간이 다가오자 아내는 이불을 당기며 남편을 깨우고 있다. 남편의 얼굴에는 전날 마신 술의 흔적이 역력하다. 〈행복한 가족〉에서 크게 싸웠던 부부이다. 안 볼 것처럼 싸웠지만, '부부싸움은 칼로 물베기'를 보여주고 있다.

972. 복잡한 도시

도시를 가로지르는 운하의 주변에 많은 사람이 모여 있다. 강을 따라 올라온 배에서 물건을 내리는 사람들이 보인다. 그 너머에는 물건을 사고 파는 작은 시장이 선 것이 아닌가 싶다. 운하 주변에 버려진 고철을 정리하는 사람과 버려진 물건들을 뒤지는 사람도 보인다. 그림 속 등장하는 사람들은 도시의 하층민이지만 따뜻한 색과 밝은 햇빛으로 초라해 보이지는 않는다. 서민의 마음을 아는 화가의 화풍이 묻어난다.

◀〈복잡한 도시〉 **사조**_ 미국 인상주의 / **종류**_ 유화 / **기법**_ 캔버스에 오일 / **크기**_ 817 × 973cm / **소장**_ 필립스 컬렉션

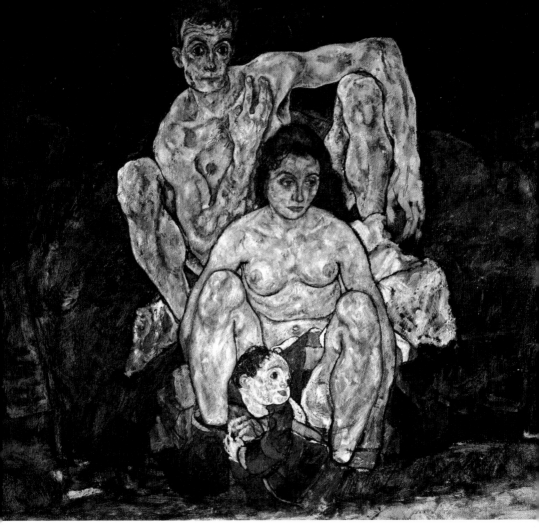

▲〈가족〉 사조_표현주의 / 종류_유화 / 기법_캔버스에 오일 / 크기_150 × 160.8cm / 소장_벨베데레 미술관

973. 가족

오스트리아의 표현주의 화가인 에곤 실레(Egon Schiele, 1890~1918)는 초기에는 구스타프 클림트와 빈 분리파의 영향을 받았으나 점차 죽음에 대한 공포와 내밀한 관능적 욕망, 인간의 실존을 둘러싼 고통스러운 투쟁에 관심을 기울이며, 의심과 불안에 싸인 인간의 육체를 왜곡되고 뒤틀린 형태로 거칠게 묘사했다. 이 그림은 실레의 그림 중 가장 평온한 그림이다. 그만큼 그는 성(性)과 죽음을 표현하여 구원에 이르고자 했다. 그림 장면 중 원래 아이가 있던 자리에 꽃다발을 그렸다가 아내의 임신 사실을 안 후에 아이를 덧그린 작품이다. 하지만 너무도 빨리 그가 꿈꾸던 행복을 빼앗아 갔다. 작품을 완성한 그해 스페인독감이 유럽 전역을 휩쓸었고, 실레 아내가 독감에 감염되면서 실레는 아내와 뱃속 아이를 함께 잃고 만다. 그리고 아내를 간호하던 실레 역시 아내가 죽은 지 3일 만에 사망한다. 그의 나이 스물여덟 살 때 일이다.

▲〈포옹〉 **사조**_ 표현주의 / **종류**_ 유화 / **기법**_ 캔버스에 오일 / **크기**_ 100×170cm / **소장**_ 벨베데레 미술관

974. 포옹

이 작품은 실레가 죽기 1년 전에 행복한 결혼생활을 반영하듯 격정적이면서도 애틋한 남녀의 사
랑을 표현한 대작이다. 그림에는 노란 담요 위, 구겨진 흰 시트에서 한 쌍의 연인이 팔을 감은 채
엉켜 있다. 여자의 머리는 베개 너머로 흩어져 있으며, 얼굴을 돌리고 있다. 남자의 어깨에 손을 올
리고 있는 여자의 자세는 실레의 친구이자 선배였던 클림트의 그림 〈키스〉를 연상시킨다.

975. 죽음과 소녀

복잡한 배경 속에 남녀가 서로를 끌어안고 있
다. 그런데 서로가 포옹하고 있다기에는 분위기
가 이상하다. 여자는 가느다란 팔로 남자를 옭
아매는 듯하고, 남자는 초점 없는 눈을 허공에
두고 있다. 남자는 실레 자신이고 여자는 실레
와 4년 동안 동거하며 그의 누드모델이 되어 준
발리라는 여자이다. 두 사람은 곧 이별하게 되
는데 그녀는 어떻게든 사랑의 그림자라도 붙잡
으려고 하고 있으나 실레는 이미 죽은 사람처럼
묘사되어 있다.

◀〈죽음과 소녀〉 **사조**_ 표현주의 / **종류**_ 유화 / **기법**_ 캔버스에 오일 / **크기**_ 180 x
150.5cm / **소장**_ 벨베데레 미술관

▲〈마음 속의 축제〉 사조_ 추상주의 / 종류_ 유화 / 기법_ 마분지에 템페라 / 크기_ 49.2 x 49.6cm / 소장_ 조르주 퐁피두센터

976. 마음 속의 축제

　피카소와 마티스와 비교되는 바실리 칸딘스키(Wassily Kandinsky, 1866~1944)는 20세기의 중요한 예술가 중의 하나로 평가되는 초기 추상미술의 주요 인물 중 한명이다. 이 작품은 불꽃놀이를 연상케 하는 그림으로 비균형적이며 그림 배치에 혼란감을 주는 것이 특징으로 단순해 보일 수도 있지만 긴장감도 주는 독특한 재미를 느낄 수 있는 작품이다. 녹색의 바탕 위에 원 속의 점이 축제를 연상하게 하며, 삼각형과 사각형의 면은 분할되어 대각선을 중심으로 배치되었다. 이 두 개의 면은 다시 곡선으로 연결되어 있고 그 곡선은 다시 분할되어 있다. 추상적인 우연한 느낌을 주는 것은 별로이지만, 그래도 이 작품은 칸딘스키 답지 않게 절제하고 또 절제하여 단순하게 표현하였다. 이런 특성은 그의 말년 작품에까지 지속되었다.

977. 노랑 빨강 파랑

색채에 대한 그의 연구 결과라는 평가를 듣는 작품이다. 3원색으로 불리는 노랑, 빨강, 파랑을 기본으로 이 색채에서 파생되는 녹색, 분홍, 초록, 보라 등을 캔버스에 등장시키고 있다. 또한 형태는 점과 선, 그리고 원형을 그려 넣었다. 색채는 왼쪽에는 노랑이 중심이 되고 있으며, 오른쪽에는 파랑, 그리고 화면의 중심에는 빨강을 배치하여 균형을 이루고 있음을 알 수 있다.

◀〈노랑 빨강 파랑〉 사조_ 추상주의 / 종류_ 유화 / 기법_ 캔버스에 오일 / 크기_ 128 x 201.5cm / 소장_ 조르주 퐁피두센터

978. 동심원이 있는 정사각형

이 작품은 칸딘스키가 '지친 체력에 에너지를 높여주는 그림'이라 정의한 그림이다. 사각형 안에 놓인 다채로운 빛깔의 동심원은 다양한 리듬과 멜로디를 만들어내며 마치 잘 구성된 실내악의 조화로운 화음을 연상시킨다. 그림에 공통으로 들어가며 에너지를 상징하는 색은 빨강이다. 전신을 자극하는 빨간색이 체력 에너지를 높여준다고 한다.

▶〈동심원이 있는 정사각형〉 사조_ 추상주의 / 종류_ 유화 / 기법_ 캔버스에 오일 / 크기_ 23.9 x 31.6cm / 소장_ 렌바우하우스

979. 상호 동의

이 작품에서 주목해 볼 점은 바로 구성의 명료함이다. 미묘하게 조직된 색과 선의 상호작용 속에서 작품은 균형을 이루고 있다. 색채와 형태, 그리고 균형감각은 서로 분리될 수 없는 요소로 작용하고 있으며, 화면의 모든 부분은 이전 시기에 나타났던 긴장의 강약이 사라지고 모두 같은 비중으로 표현되어 있다.

◀〈상호 동의〉 사조_ 추상주의 / 종류_ 유화 / 기법_ 캔버스에 오일 / 크기_ 114 x 146 cm / 소장_ 조르주 퐁피두센터

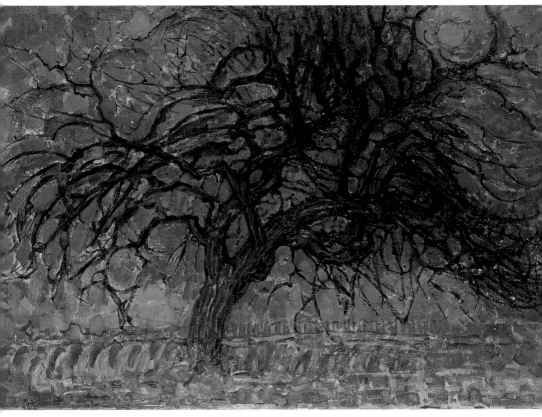

▲〈빨간 나무〉 사조_ 조형주의 / 종류_ 유화 / 기법_ 마분지에 템페라 / 크기_ 70 x 99cm / 소장_ 게메엔테 박물관

980. 빨간 나무

　바실리 칸딘스키와 더불어 추상회화의 선구자로 일컬어지는 피트 몬드리안(Piet Mondrian, 1872~1944)
은 '데 스테일' 운동을 이끌었으며, 신조형주의라는 양식을 통해 자연의 재현적 요소를 제거하고
보편적 리얼리티를 구현하고자 했다. 몬드리안은 본래 광범위한 양식을 채택한 화가였다. 그는 그
림이 그려지는 방식만큼 중요한 것은 다름 아닌 그림의 주제라고 믿고 있었다. 또 그는 예술의 기
능이란 세계에 대한 분명한 시각을 묘사하는 것이라고 확신했다. 훗날 자신의 작품에서 회화공간
과 관련한 일체의 일루전을 완전히 배제해 버린 몬드리안의 행보는 일찍이 이러한 신념에서부터
시작되고 있었다. 그는 동료 예술가들의 침울하고 인상주의적인 작품을 훌륭히 모방함으로써 초
창기 풍경화를 완성해 갔다. 그러나 이러한 초기 풍경화들에서조차, 그는 미적 순수함과 완성도
높은 환경을 창조하고자 하는 욕구를 숨기지 않았다. 〈빨간 나무〉는 이러한 그의 관심사를 가장
세련되게 표현한 작품이다. 이 그림은 작가의 광미주의자 시대를 보여주며, 실제 색상보다 더 밝
고 윤곽은 단순화하게 그려져 있다. 그의 나무는 추상적인 입체주의로의 변화를 보여준다.

▲〈빨강, 노랑, 파랑, 검정이 있는 구성〉 **사조**_ 조형주의 / **종류**_ 유화 / **기법**_ 캔버스에 오일 / **크기**_ 90 x 91cm / **소장**_ 로마 국립 현대미술관

▲〈브로드웨이 부기우기〉 **사조**_ 조형주의 / **종류**_ 유화 / **기법**_ 캔버스에 오일 / **크기**_ 127 x 127cm / **소장**_ 뉴욕 현대미술관

981. 빨강, 노랑, 파랑, 검정이 있는 구성

몬드리안은 검정색 수직선과 수평선, 이들이 교차하는 선을 사용한 작품을 이어갔다. 그러다 보니 그의 작품들은 비슷해 보인다. 수직은 남성성으로, 수평은 여성성으로 보고 수직선을 나무에서, 수평선을 바다의 수평선에서 찾았다.

982. 브로드웨이 부기우기

이 작품은 뉴욕의 활기찬 이미지를 표현한 것으로 유명하다. 단순화한 기하학적인 구성은 동일하지만 정지된 느낌을 주는 검정색 선 대신 노란색 직사각형과 정사각형을 길게 이어 붙여 역동성을 표현했다.

983. 나무

몬드리안이 입체주의 구성 원칙을 자연의 나무에 적용시킨 초기 작품에 속한다. 현실의 나무는 수많은 가지와 잎으로 복잡한 구조를 갖고 있다. 또한 서로 다른 종의 나무 사이에도 엄연한 차이가 존재한다. 그래서 재현 작업에 충실한 기존 회화를 보면 외형적인 개별 나무의 차이와 모습을 담는 데 열중한다. 하지만 〈나무〉에서 볼 수 있듯이 현실의 복잡함은 수평 및 수직 구조로 단순화시킨다. 이 단계에서 배경은 완전히 사라지고, 아직 나무의 모습은 남아 있지만, 이는 굵고 가는 면과 선으로 구분된다.

▶〈나무〉 **사조**_ 조형주의 / **종류**_ 유화 / **기법**_ 캔버스에 오일 / **크기**_ 94 x 70.8cm / **소장**_ 카네기 미술관

▲〈도시의 성장〉 사조_미래주의 / 종류_유화 / 기법_캔버스에 오일 / 크기_199 x 301cm / 소장_뉴욕 현대미술관

984. 도시의 성장

　20세기 이탈리아에서 발생한 미술 운동인 '미래주의'를 대표하는 작가인 움베르토 보초니(Umberto Boccioni, 1882~1916)는 역동성과 기술, 속도감을 연상시키는 분열된 이미지와 강렬한 색채, 현대적인 삶을 주제로 작품을 남겼다. 그는 회화뿐 아니라 조각 작품에서도 지속적인 움직임을 이미지화했으며, 수많은 저서를 통해 이론적인 토대도 마련했다. 보초니의 작품은 과거의 전통에서 벗어나 힘과 스피드, 역동성, 기술 그리고 현대적인 삶에 대한 미래주의의 신념을 보여주었다. 그의 첫 미래주의 회화인 〈도시의 성장〉은 산업 발전이 한창인 도시의 풍경을 현실과 상징적 세계를 넘나드는 새로운 방식으로 재현했다. 교외의 건물은 상부에 굴뚝으로 볼 수 있지만, 공간 대부분은 역동적인 현장감으로 함께 녹아, 남자와 말에 의해 점유된다. 그림 중앙의 말은 새로운 산업도시에서 자주 사용되던 동력원이었으며, 그는 밀라노 시내를 걸어 다니며 이러한 말과 마부들 사이에서 나타나는 힘의 긴장감을 스케치하기를 즐겼다. 이 그림에서 그가 기존에 추구하였던 자연주의적 비전은 부분적으로 버려지며, 보다 역동적인 비전으로 대체된다.

985. 아케이드에서의 싸움

이 작품은 밀라노의 유명한 쇼핑 아케이드에서 발발한 상류층 그룹의 집단 흥분을 보여주고 있다. 점잖게 차려입은 인물들은 마치 그들을 빨아들이는 소용돌이가 존재하기라도 하는 듯, 팔을 올린 채 모여들고 있다. 그들이 달려가는 곳에는 매춘부로 보이는 두 여인이 싸움을 벌이고 있다. 그러나 보초니는 관람자의 시선을 그 장면으로 인도하지 않는다. 그는 빌딩 카페의 휘황한 불빛을 그려 넣음으로써, 관람자의 시선을 화면 밖으로 달아나게 만들고 있다. 근대 도시의 속도와 움직임을 강조한다는 점에서, 이 그림은 다른 미래주의 작가들의 작품과 비교될 수 있을 것이다.

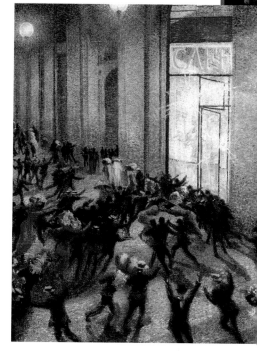

▶〈아케이드에서의 싸움〉 **사조**_ 미래주의 / **종류**_ 유화 / **기법**_ 삼베에 유채 / **크기**_ 76 × 64cm / **소장**_ 브레라 미술관

986. 동시적 투시

변화하는 도시와 기계문명에 대한 한 단면을 나타낸 그림이다. 20세기 초 예술가들은 현대 사회의 기계문명과 속도를 어떻게 받아들이느냐 하는 문제를 놓고 고심했다. 이들은 인류 역사상 하늘을 나는 비행기를 처음 경험한 세대였다. 그것의 강력함과 새로움에 매료된 이탈리아의 젊은 예술가들은 '미래주의 선언'을 발표했고 그 주위에 젊은 예술가들이 모여 들었다. 하지만 미래주의자들이 찬양한 기계문명은 대량 살상 전쟁을 가능하게 했다. 그림에는 건물들 사이로 날카로운 그림자가 떨어지고, 도시를 굽어보는 거대한 두 여성의 얼굴은 사람들의 행동거지를 살피는 CCTV 같은 느낌을 준다.

◀〈동시적 투시〉 **사조**_ 미래주의 / **종류**_ 유화 / **기법**_ 캔버스에 오일 / **크기**_ 94 × 70.8cm / **소장**_ 카네기 미술관

▲〈기억의 지속〉 **사조**_ 초현실주의 / **종류**_ 유화 / **기법**_ 캔버스에 오일 / **크기**_ 24 x 33cm / **소장**_ 뉴욕 현대미술관

987. 기억의 지속

스페인의 초현실주의 선두주자인 살바도르 달리(Salvador Dali, 1904~1989)는 프로이트의 정신분석학설에 공명, 의식 속의 꿈이나 환상의 세계를 자상하게 표현했다. 이 작품은 음침할 정도로 고요한 분위기에 시계의 문자판이 흐물흐물 녹아내리는 환상적인 내용을 정교하게 그려냈다. 당시 두통에 시달렸던 달리는 작업 중이던 풍경화에 그려 넣을 오브제가 떠오르지 않아 불을 끄고 나가려는 순간 두 개의 시계를 발견했다고 한다. 혼미하고 몽롱하게 보이는 시계를 치즈에서 영감을 받아 흘러내리는 방식으로 화면에 옮겼다.

988. 내전의 예감

이 작품은 스페인의 자기 파멸을 암시하고 있다. 인상을 찌푸리고 있는 한 인물은 스스로의 교살을 피할 수 없는 상황에 처해 있다. 꽉 쥔 주먹으로 가슴을 쥐어짜고 있는 그는, 자신의 발에 힘껏 짓밟히는 고통을 동시에 당하고 있다. 이 그림이 그려진 직후 스페인에서는 파시스트 독재자인 프랑코의 군사반란이 시작되었고, 이것은 곧 스페인 내란으로 이어져 최소한 50만 명 이상이 처형, 살해, 암살되었다.

◀〈내전의 예감〉 **사조**_ 초현실주의 / **종류**_ 유화 / **기법**_ 캔버스에 오일 / **크기**_ 100 x 99cm / **소장**_ 필라델피아 미술관

▲〈수면〉 사조_ 초현실주의 / **종류**_ 유화 / **기법**_ 캔버스에 오일 / **크기**_ 51 x 78cm / **소장**_ 개인

989. 수면

달리는 꿈이라는 무의식 속에 나타난 의식의 잠재된 욕망, 특히 성적 욕망을 상징적인 물체들로 표현하고 있는데 이 작품에서는 인간의 형상이 늘어져 있는 유동의 물체로 표현되어 있다. 무겁고 긴 머리가 몇 개의 가느다란 장대에 위태롭게 의지해 잠을 청하고 있는데, 머리는 화면을 거의 채우고 있으며 멀리 보이는 수평선 위의 배와 마을이 이 머리의 크기를 더욱 강조하고 있다.

990. 나의 욕망의 수수께끼

이 그림은 달리가 20대 중반에 완성한 것으로, 그의 작품이 초현실주의로 발돋움하는 시기에 발표되었다. 이 그림은 달리가 아내인 갈라를 만난 20대 중반의 성욕에 관한 것이다. 달리는 당시 프로이트의 정신분석학에 영향을 받고 있었기에 열 살이나 연상인 아내를 오이디푸스의 어머니와의 근친상간에 빗대어 대비시켜 그림으로 나타냈다.

◀〈나의 욕망의 수수께끼〉 사조_ 초현실주의 / **종류**_ 유화 / **기법**_ 캔버스에 오일 / **크기**_ 110 x 150.7cm / **소장**_ 뮌헨 주립 현대 갤러리

▲〈골콩드〉 **사조**_초현실주의 / **종류**_유화 / **기법**_캔버스에 오일 / **크기**_80.7 x 100.6cm / **소장**_메닐 컬렉션

991. 골콩드

벨기에의 초현실주의 화가인 르네 마그리트(René Magritte, 1898~1967)가 그린 〈골콩드〉 작품은 〈겨울비〉라는 제목의 그림으로, 골콩드 속 중절모와 코트 차림의 사내는 르네 마그리트가 자신의 작품에 수없이 등장시킨 그의 대표 아이콘이다. 실제 마그리트 자신이 즐겨 착용한 패션으로 화가의 분신들이 마치 빗줄기 마냥 길쭉한 자태로 허공에 꽂혀 있어 마치 나른한 휴일 오후 공중에 떠있는 풍선의 낭만 같기도 하다. 정반대로 코트 차림의 인간이 긴 검정 막대처럼 보이는 점에서는 평온한 시가지로 투하되는 네이팜탄의 공포처럼 보이기도 한다.

992. 피레네의 성

이 작품은 자연법칙을 거스른 초자연적 현상을 나타내고 있다. 요새 모양의 성이 육중한 바위 정상에 솟아 있고, 그 바위는 해변 위로 중력 저항 없이 마치 비행접시처럼 공중에 떠 있다. 예술가이면서 미술 저술가인 수지 개블릭은 마그리트의 그림에서 관찰되는 중력 저항 현상을 두고 뉴턴 물리학의 절대적 시공간 이론을 전복시킨 아인슈타인의 상대성 이론의 견지에서 사물을 바라본 것이라 풀이한다.

◀〈피레네의 성〉 **사조**_초현실주의 / **종류**_유화 / **기법**_캔버스에 오일 / **크기**_200.3 x 130.3cm / **소장**_이스라엘 미술관

▲〈연인〉 **사조**_초현실주의 / **종류**_유화 / **기법**_캔버스에 오일 / **크기**_54 x 73.4cm / **소장**_뉴욕 현대미술관

993. 연인

이 작품은 한 남자와 한 여자가 얼굴을 맞대고 포즈를 취하고 있다. 그런데 마치 누군가 두 사람의 얼굴에 천을 뒤집어씌우고 뒤에서 잡아당기고 있는 것 같다. 이러한 요소들 때문에 서로 가까이 붙어 있는 두 사람을 보면서 소외, 질식, 심지어 죽음의 광경마저 보인다. 실제 이 작품은 마그리트의 비극적 기억을 되살린 그림이다. 그가 10대 때, 그의 어머니가 천으로 얼굴을 감싸고 강으로 뛰어들어 자살했다. 시신이 발견되었을 때 얼굴을 나타내지 않기 위해서 였다. 마그리트의 마음 속에 어머니의 비극적인 죽음과 관련된 그의 유아 외상이었다.

994. 백지위임장

이 작품은 흔히 볼 수 있는 숲을 배경으로 말을 탄 여인을 그린 장면이다. 그 표현은 매우 사실적이지만 말과 여인, 그리고 숲이 위치한 화면의 깊이가 착각을 일으킨다. 마그리트는 현실과 상상의 세계인 현상 간의 대립 문제를 지적하고 나선 것이다. 여기에 등장하는 모든 사물은 하나의 세계에 있는 것으로 보이지만 그렇지 않을 수도 있음을 보여주고 있다.

▶〈백지위임장〉 **사조**_초현실주의 / **종류**_유화 / **기법**_캔버스에 오일 / **크기**_81 x 65cm / **소장**_워싱턴 내셔널 갤러리

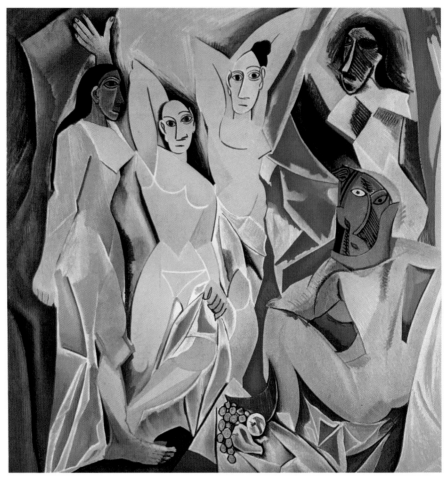

▲⟨아비뇽의 아가씨들⟩ 사조_ 입체주의 / 종류_ 유화 / 기법_ 캔버스에 오일 / 크기_ 243.9 x 233.7cm / 소장_ 뉴욕 현대미술관

995. 아비뇽의 아가씨들

입체주의 창시자인 파블로 피카소(Pablo Picasso, 1881~1973)는 양식과 매체의 변경에도 기교, 독창성, 해학에 한계가 없이 작품을 제작하였던 20세기 최고의 거장이다. 아방가르드 미술 모임에 핵심 인물로, 많은 미술가들에게 영향을 끼쳤다. 피카소의 걸작인 이 그림은 최초로 진정한 20세기 미술 작품으로 거의 500여 년을 내려오는 서구 미술의 르네상스적 전통을 마감한 문제작이다. 해부학적으로도 엉망이고 원근법도 파괴되어 뒤로 후퇴하는 대신 공간을 들쑥날쑥한 면들로 분할했다. 왼쪽의 세 여인에게서는 세잔의 '대 수욕도'의 경향이 다소 보인다. 그러나 오른쪽의 두 여인과 정물에서는 입체주의의 신호가 나타나고 있다. 머리는 아프리카 가면 형태로 그려져 있으며, 몸은 단순화된 평면으로 분할되어 역시 면들로 조합된 배경과 결합되어 있다.

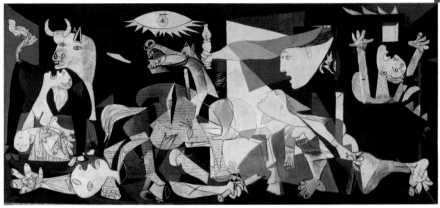

▲〈게르니카〉 사조_ 입체주의 / 종류_ 유화 / 기법_ 캔버스에 오일 / 크기_ 349.3 x 776.6cm / 소장_ 레이나 소피아 국립미술관

996. 게르니카

 1936년의 스페인내란 때 파시스트 독재자인 프랑코 총통은 나치의 폭격기를 동원해 바스크 지방의 작은 도시 게르니카를 폭격했다. 이들은 3시간 동안이나 폭탄을 퍼부어 2천 명이 넘는 시민을 학살하고 수천 명의 부상자를 만들어 마을을 쑥대밭으로 만들었다. 피카소는 이 소식을 듣고 분노해 전쟁의 비극과 잔학상을 초인적인 예리한 시각과 독자적 스타일로 폭 약 7.8미터, 높이 3.5미터의 〈게르니카〉 벽화를 한 달 만에 완성했다. 피카소는 강력한 분노를 표현하기 위해 일정한 디자인의 요소들을 차용하고 있다.

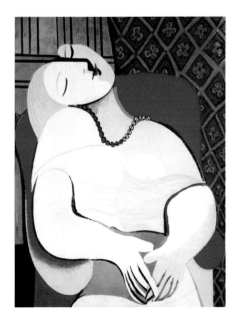

997. 꿈

 피카소는 일생을 통해 7명의 여인들과 동거하며 많은 이야기들을 남겼다. 이 작품은 피카소의 네 번째 연인 마리 테레즈이다. 피카소는 1927년 첫째 부인 올가에게서 염증을 느끼기 시작했을 때에 이 여인을 만났는데, 당시 테레즈는 불과 17살이었다. 그림은 인체를 해부하듯이 파악하여 표현하는 방식이 일부 엿보이기도 한다. 한 방향에서 바라보는 대상의 모습의 재현보다는 대상의 다양한 모습, 특성들을 한 화면에서 드러내고자 한 의도를 얼굴의 배치나 부분적으로 분리하여 그려낸 것에서 볼 수 있다.

◀〈꿈〉 사조_ 입체주의 / 종류_ 유화 / 기법_ 캔버스에 오일 / 크기_ 130 x 97cm / 소장_ 개인

▲〈풀밭 위의 점심 식사〉 **사조**_ 입체주의 / **종류**_ 유화 / **기법**_ 캔버스에 오일 / **크기**_ 130 x 195cm / **소장**_ 피카소 미술관

998. 풀밭 위의 점심 식사

이 작품은 르네상스 시대의 베네치아 화파의 조르조네 〈전원 교향곡〉과 인상주의 화가 에두아르 마네의 작품인 〈풀밭 위의 점심 식사〉를 새롭게 조형한 그림이다. 피카소는 앞 시대의 두 작가의 작품과 달리 그가 추구하는 입체적 화풍으로 형태가 완전히 바뀌어 자신의 것으로 만들었다. 그림 속 두 여인의 형태는 극도로 왜곡되어 있으며, 정장 차림의 남성과 숲의 형태도 마찬가지다.

999. 압셍트를 마시는 사람

피카소의 청색시대에 그려진 그림으로 청색시 대는 1901년부터 1904년의 시기로 이때 그는 가 난과 고난의 연속이었다. 그는 물감조차도 제대 로 구입할 수 없어 대부분의 작품들이 청회색으 로 메꾸어져 있다. 그리고 그림의 소재는 거리 의 걸인과 외로운 사람들을 그렸는데 이 그림은 압셍트를 마시는 여인을 묘사하고 있다.

◀〈압셍트를 마시는 사람〉 **사조**_ 입체주의 / **종류**_ 유화 / **기법**_ 캔버스에 오일 / **크 기**_ 102 x 72cm / **소장**_ 개인

▲〈해변을 달리는 두 여인〉 사조_입체주의 / 종류_유화 / 기법_패널에 과슈 / 크기_32.5 x 41.1cm / 소장_피카소 미술관

1000. 해변을 달리는 두 여인

　푸른 바다를 배경으로 해변을 달리는 두 여인을 묘사한 그림으로 피카소는 다양한 조형적 실험을 통해 화풍을 변화시켜 나갔는데 이 그림은 그러한 변화의 시도 중에 그린 그림이다. 그림에서 두 여인은 풍만하다 못해 거인을 연상시키는 듯한 모습으로 관람자를 압도하고 있다. 남성처럼 큰 발과 굵은 다리를 가진 두 여성은 둘 다 젖가슴을 노출한 채 달음박질에 몰두하고 있다. 마치 풍요와 다산을 상징하는 원시시대의 여성상을 떠올리게 한다. 이 작품은 피카소가 1917년 로마를 여행하고 나서 이를 계기로 신고전주의적 경향을 띠는 신화적 소재에 몰입하여 그려낸 것이다. 그는 18세기의 신고전주의를 그대로 답습하지 않고 새롭게 해석해 내는데, 과거 화려했던 로마의 유적들을 살펴보며 느낀 감정을 풍요로운 여성의 육체로 표현했다.

천 개의 그림
천 가지 공감

- 1판 1쇄 인쇄 __ 2022년 01월 15일
- 1판 1쇄 발행 __ 2022년 01월 25일
- 1판 5쇄 발행 __ 2024년 05월 10일

- 엮 은 이 __ 이경아
- 펴 낸 이 __ 박효완
- 편집주간 __ 맹한승
- 디 자 인 __ 김주영
- 마 케 팅 __ 신용천
- 물류지원 __ 오경수

- 펴 낸 곳 __ 아이템하우스
- 등록번호 __ 제2001-000315호
- 등 록 일 __ 2001년 8월 7일

- 주　　소 __ 서울특별시 마포구 동교로 75
- 전　　화 __ 02-332-4337
- 팩　　스 __ 02-3141-4347
- 이 메 일 __ itembook@nate.com

ISBN 979-11-5777-154-7
※ 파본이나 잘못된 책은 교환해 드립니다.